# 用年表讀通
# 西洋藝術史

蔡芯圩、陳怡安◉合著

# 編輯説明

一、本書結合「歷史年表」與「歷史事件敘述」，在「有用」的查詢功能之外，也兼顧閱讀「有趣」的一面。

二、全書上起遠古，下迄西元二十一世紀，依據年代順序，分為十章，標示西元、地區、時代，大事欄位則以世界藝術史重大事件，流派興衰、各時代藝術形式的變革、重要人物關係等。

三、版面上方以「編年體」的方式呈現世界的時序，用年表貫穿全書，標示西元、地區、每章前有一總說。

四、版面下方以「紀事本末體」的形式記載西方藝術史上的重大事件，共列有一百三十餘條，對事件的前因後果，發展脈絡作完整的敘述。每一則標題清楚，敘事明白，可與年表相呼應。

五、此外，主要藝術家動向在年表中直接與藝術史對照。

六、目次依事件年代詳列個別歷史事件敘述標題。

七、全書以時間為經，事件為緯，表現西洋藝術史長河的流動與演變，是一本方便查詢、適合學生與一般大眾閱讀的西洋藝術史工具書。

# 目錄

# 第三章　希臘與羅馬藝術

# 第四章　中世紀：圍繞上帝的中世紀藝術

# 第五章　歌頌人文主義的文藝復興：文藝復興人

# 第一章 史前時代的藝術創造

在人類考古學中將人類歷史區分為史前文化和信史文化。而史前文化和信史文化最大的差異，就是有無文字的出現。史前藝術出現在人類尚未有文字紀錄的那段時間，約是西元前六十萬年到西元前三千年間。人們經常誤以為史前藝術和原始藝術是相同的，但所謂史前藝術是指人類史前、先文字時期的原始藝術，原始藝術所指的則是近現代、未受工業文明影響的原始部落藝術為主，包括非洲部落和大洋洲部落等地的藝術。而我們所要談的「史前藝術」起源自人類懂得使用雙手創造物體，各地終結的時間卻不一致，因此我們無法確切知道藝術的起源時間，不過我們可以推測出藝術有幾種可能起源的因素，根據學者推論，以心理學來說，是從人類精神上的衝動來解釋藝術的起源，也就是「為藝術而藝術」的觀點。這種藝術衝動的理論，包括「模仿衝動」、「遊戲衝動」、「自我表現衝動」和「情感表現說」等等。而社會學的觀點，則從人類實際生活情況來解釋藝術的起源，基本上就是「為人生而藝術」的態度，代表學說包括了「宗教說」、「勞動說」、「裝飾說」等等。藝術的起源問題十分複雜，現代學者仍持續探討。但不管如何，無庸置疑人類的藝術於史前就已經出現了。

西元1879，第一件舊石器時代的史前繪畫被發現，是位於西班牙北部的阿爾塔米拉洞窟壁畫。當時的業餘考古學家馬塞利諾・桑斯・德・桑圖奧拉帶著他的女兒發現洞穴中的壁畫，並在西元1880年正式被公布。不過直到二十世紀初期，還是有很多人都不相信史前人類可以畫出那麼精美的作品，直到西元1902年，阿爾塔米拉洞窟壁畫的真實性才得到確認。後來陸續又發現包括了拉斯科洞窟壁畫、科斯奎洞窟壁畫等，這些洞窟壁畫多位於歐洲西班牙北部與法國境內，所描繪的題材主要以野牛、馬、鹿等動物為主。讓我們了解舊石器時代就已經發展出相當純熟的繪畫。除了那些洞窟壁畫外，當時的人們也懂得製造小型的雕刻品，代表如著名的《維倫多爾夫的維納斯》，它是舊石器時代相當有名的石灰石女性裸體雕刻。到新石器時代，歐洲各地則出現了神祕的巨石陣，現代學者推測這些巨石是代表人們進入群體生活後，因發展宗教信仰而興建的神殿。

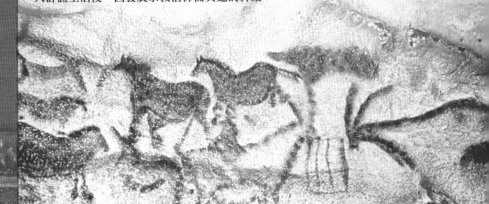

| | 170萬 | 250萬 | 300萬 | 320萬 | 400萬 |
|---|---|---|---|---|---|
| 地區 | 中國 | | | 非洲 | |
| 時代 | 更新世 | 更新世 | 上新世 | | 舊石器時代 早期 |
| 大事 | 元謀人出現，中國的舊石器時代開始。 | 巧人首次製造出石器。 | 人類已知用火。 | 阿法南猿出現於東非，美國學者約翰森於一九七四年發現南猿人露西，推估為人類祖先—阿法南猿的遺骸。 | 人類出現於地球。 |

## 藝術創造的起源：原始人類創造藝術的原由

藝術究竟是什麼時候誕生的，目前仍舊眾說紛紜。但考古學家根據現有的考古資料推測早在舊石器時代人類懂得運用雙手創造事物，藝術也就隨之誕生了。不過那些被稱作為史前藝術的作品，和今日「純藝術」的作品性質並不相同，史前藝術往往是會伴隨實際功用而出現。因此雖然我們不能知道藝術真正的起源時間為何，但藝術的起源則是可被推測的。根據學者的主張，藝術的起源大致上有幾種觀點，包括了模仿說（衝動模仿）、遊戲說（遊戲衝動）、情感表現說及自我表現衝動說，以及宗教說、勞動說、裝飾說等等。

首先是「模仿說」，這個理論是藝術史當中最古老的理論，其理論的核心是認為人類天生具有模仿的本能，藝術基本上就是人類對自然或是社會生活的模仿。這個理論是以希臘哲學家柏拉圖（Plato，約427B.C-347B.C）與亞里斯多德（Aristotle，384B.C-322B.C）為代表，但追溯其淵源則可推到赫拉克利特（Herakleitos，540B.C-480？B.C），他提出「藝術就是對自然的模仿」此一觀點。而柏拉圖於《理想國》提到「圖畫只是外型的模仿」、「從荷馬起，一切詩人都只是模仿者」因此對柏拉圖而言，所謂的藝術基本上是持貶抑的態度。亞里斯多德也繼承他老師柏拉圖的觀點，認為藝術是對自然的模仿，但相較於他的老師亞里斯多德思則更為系統與完整，是古希臘哲學集大成者，因此對後世影響也特別大。而「遊戲說」的創始人則是十八世紀德國的

| 30萬至3萬 | 50萬 | 70萬至50萬 | 250萬至100萬 |
|---|---|---|---|
| 非洲、亞洲、歐洲 | 中國 | 印尼 | 非洲、亞洲、歐洲 |
| 舊石器時代 中期 | | | 舊石器時代 初期 |
| 莫斯特文化（Moustérien）、丁村人文化。 | 北京人出現，一九二一年於北京西南周口店由瑞典學者安特生發現，另於北京人遺址發現打製石器與用火的遺跡。 | 直立猿人出現，荷蘭人類學家於一八九一年爪哇島特里尼爾附近發現其遺跡。 | 奧杜韋文化（Oldowan）、阿舍利文化（Acheulian）、克拉克頓文化（Clactonian）、北京人文化、元謀人文化、藍田人文化。 |

康德（Immanuel Kant，1724-1804）和席勒（Johann Christoph Friedrich von Schiller，1759-1805）。這兩位學者都主張藝術來自於「遊戲」當中。身為著名的詩人兼哲學家、歷史學家和劇作家的席勒，他在《審美教育書簡》中系統性地討論，認為藝術起源的原動力是「遊戲」，而「遊戲」並非我們平常所指的娛樂活動，是一種非強迫的自由心靈狀態。席勒認為遊戲時會流露出過剩的精力，當這種過剩精力表現在人身上，感性衝動和形式衝動就融合為自由的遊戲衝動，藝術就來自於此。因此席勒認為，藝術的起源就是人類尋找內在衝突的解脫，人類身為自然人和社會人的雙重壓力下，藝術可以超脫這些雙重壓力，替人性的發展找到完美的道路。

「情感表現說」則是認為藝術起源自人類的情感表現需求。而這觀點最早是由十九世紀俄國文學家托爾斯泰（Leo Nikolayevich Tolstoy，1828-1910）所提出，認為藝術是為傳達情感而發展。而與情感表現說相關的「自我表現衝動說」，又稱為「自我展露衝動」（Self exhibition impulse），此理論認為人類具有想要將自己的感情表現出來的本能及衝動，藝術就是這種衝動下所形成的結果。芬蘭美學家赫恩（Yrjö Hirn，1870-1952）在《藝術的起源》（The Origins of Art）書中就認為人類具有表現情感的本能，而英國詩人賈本德（Edward Carpenter，1844-1929）也秉持這樣的觀點，認為藝術來自於自我表現。

除了上述的觀點外，還有「為人生而藝術」的理論出現，當中最有名的莫過於宗教說。宗教說最早是由英國的學者哈里遜（Jane Ellen Harrison，1850-

| 距今約（單位：年） | 10萬至5萬 | 5萬至1萬 | 4.5萬至1萬 | 3萬至1萬 |
|---|---|---|---|---|
| 地區 | 德國 | 法國 | 非洲、歐洲、亞洲 | |
| 時代 | 舊石器時代晚期 | 舊石器時代晚期 | 舊石器時代晚期 | |
| 大事 | 尼安德人現身於歐亞大陸，一八五六年，考古學家於日耳曼社塞爾多夫附近發現尼安德人。 | 克羅馬農人出現，考古學家一八六八年首見於南法鐸多尼州。 | 奧瑞納文化（Aurignacian）、梭魯特文化（Solutrian）、馬格德林文化（Magdalenian）、山頂洞人文化、薩拉烏蘇遺址、長濱文化、左鎮人文化。 | 原始宗教出現。 |

（1928）所提出，她於《古代藝術和祭典》（Ancient Art and Ritual）提出藝術來自於宗教的理論，認為原始藝術的起源是因為對自然的敬畏與崇拜。而「勞動說」則是由學者赫恩與德國學者格羅塞（Ernst Grosse，1862-1927）二人提出，認為藝術的起源，是來自於人類實用目的下的勞動，並非單純審美因素而形成。這點可從初民藝術中，大多數的藝術品是在共同生活中產生，而非個人行為而得証。最後還有「裝飾說」，同樣由芬蘭學者赫恩和德國學者格羅塞二人所提出，這兩位學者認為裝飾是人類基本的慾望，也是人類原始的本能。藝術之所以會起源於裝飾，其動機並非單純從審美的觀念出發，而是與實用目的有關。因此藝術的起源是多元而複雜的，學者也紛紛提出不同的觀點和理論。但不管怎樣，人類的藝術於史前就已經出現，人類的藝術是從史前藝術的基礎下漸發展起來，則是無庸置疑的。

## 原始的繪畫：洞窟壁畫的發現

根據考古學研究，於一百八十萬年前出現了第一批真正會直立行走的直立人，他們懂得使用火和打製石器。而史前時代可分為舊石器時代（距今約二百五十萬年前到一萬年前）、中石器時代（始於一萬年前，結束於農業出現）以及新石器時代（始於一萬年前，結束於七四〇〇—二二〇〇年前）。而科學家研究於舊石器時代晚期的人類，已經會藝術創作，也有宗教觀念並且舉行儀式（如葬禮）。而舊石器時代最有代表性的藝術，莫過於洞窟壁畫藝術。自一八七九年發現了阿爾塔米拉洞窟壁畫，至今歐洲已

| 1萬 | 1萬至3000 | 1萬至4000 | 3萬至6000 |
|---|---|---|---|
| 日本 | 歐洲 | 歐洲 | 歐洲 |
| | 中石器時代 | 中石器時代 | 舊石器時代晚期 |
| 進入繩紋陶時代。 | 岩畫藝術取代洞窟藝術，以西班牙東部地中海沿岸的《拉文特岩畫》（Lavant）最為著名。 | 馬格爾莫斯文化（Maglemosian）、阿齊利文化（Azilian）。 | 流行洞窟壁畫藝術，代表包括西班牙北部的阿爾塔米拉洞窟壁畫的《野牛》和法國拉斯科洞窟壁畫的《中國馬》。 |

經發現約三百多個史前洞窟壁畫。

阿爾塔米拉洞窟壁畫位於今日西班牙北部的桑蒂利亞納戴爾馬爾小鎮，是第一個被發現繪有史前人類壁畫的洞穴。阿爾塔米拉洞窟長約三百公尺，隧道高約二到六公尺，儘管整個洞穴都布滿了壁畫，但推測當時人類居住的範圍僅限於洞穴口。阿爾塔米拉洞窟的史前壁畫歷史，作畫的創作時間長達兩萬年左右，並非是短期內所完成，最少是距今一萬兩千年以前的舊石器時代，二〇一二年時再度使用科學儀器鑑定，發現部分壁畫時間可推至三萬五千年以前。該洞窟的壁畫作者使用包括木炭、赭色及赤鐵礦來繪畫，並藉由顏料的稀釋來產生強度和明暗對比。洞窟壁畫的題材多以該區經常出現的動物為主，該洞窟的洞頂及壁面上繪製了許多紅、黑、黃和深紅色的野牛、野馬、野鹿等動物，其中最重要的是畫在洞頂上的大窟頂繪，內容是長達十五公尺的群獸圖。阿爾塔米拉洞窟特色是所畫的動物不論是受傷的或是奔跑的，都非常逼真生動。因此起初很多人認為這是偽造的，直到一九〇二年，洞穴壁畫的真實性才得到確認。在西班牙北部許多洞穴也留下數量頗多的其他舊石器時代藝術，但沒有一個可以像阿爾塔米拉洞窟壁畫那樣精緻、複雜的遺跡被完整保存下來。因此，阿爾塔米拉洞窟被公認為史前繪畫的代表。

除阿爾塔米拉洞窟外，一九四〇年法國多爾多涅省，有四名兒童偶然間發現了拉斯科（Lascaux）洞窟及其壁畫，根據放射性碳定年法，這些壁畫大約完成於西元一萬五千年以前。拉斯科洞窟的結構頗為複雜，基本可分為主洞、邊洞、後洞及聯繫三個部

| 距今約<br>單位：年 | 8000至2000 | 9000 | 8000 | 8000 | 8000至6000 |
|---|---|---|---|---|---|
| 地區 | | 兩河流域 | | | 兩河流域 |
| 時代 | 新石器時代 | 新石器時代 | | | |
| 大事 | 巨石文化，以英國巨石陣最為著名。 | 美索不達米亞平原進入新石器時代。從出土的石制鋤頭、大麥、小麥、牲畜化發現，人們嘗試種植和畜牧的同時，仍保有狩獵採集的生活方式。 | 農業技術的進步，考古學家於現今伊拉克的薩邁拉發現灌溉渠，證實當時人類已掌握農業與灌溉技術。 | 兩河流域、小亞細亞、印度等地，原始宗教和古代宗教開始盛行。 | 從農業邁向城市，耶利哥（今巴勒斯坦）可能是目前已知最早的城市。 |

分的通道。洞內約有一千五百個岩石雕刻及五百餘幅壁畫，畫面整體大小大約為一至五公尺，多以動物形象的輪廓外形為主。拉斯科壁畫約有一百多幅是以動物為主的繪畫，題材包括牛、馬、熊、狼、鹿、鳥和人。拉斯科壁畫則以不規則的圓廳《野牛大廳》最為壯觀，而要繪製頂部必然需要使用梯子與架子，這代表當時人類運用工具的能力相當進步，也對研究人類史前藝術史有著非常重要的意義。而這些洞窟壁畫出現的原因，有可能和宗教觀念有關，是當時的人希望能夠戰勝恐懼，並且期許狩獵成功。

## 神祕的維納斯：石器時代人類的雕刻傑作

舊石器時代晚期的人類除了製作洞窟壁畫外，也會製造出小型的雕刻品，考古學家認為雕刻可能比洞窟壁畫發展的時間來得更早，製作女性雕刻可能是原始藝術的發端。例如著名的史前雕刻「維倫多爾夫的維納斯」（Venus of Willendorf），於一九〇八年由考古學家約瑟夫‧松鮑蒂（Josef Szombathy）在奧地利維倫多爾夫（Willendorf）附近一處舊石器時代遺址發現，目前藏於維也納自然史博物館（Naturhistorisches Museum）。其高度約一一‧一公分，石灰石製，基本上可隨身攜帶。「維倫多爾夫的維納斯」為一個變形女性形象的雕刻，雕刻手法相當單純和洗練，並且整體造型簡括，寫實與抽象並重，具有強烈的表現力。推測該雕刻完成時間應該是西元前兩萬兩千至兩萬四千年左右。這個作品被發現後，陸續又發現相似的作品，包括「萊斯皮格的維納斯」（Venus of Lespugue）、「格里馬迪的維納斯」（Venus of

用年表讀通西洋藝術史

016

| 7000至4700 | 7000至7200 | 7000至7500 | 7000至6000 | 7000 | 8000至3000 |
|---|---|---|---|---|---|
| 埃及 | 中國 | 中國 | 埃及 | 埃及 | 歐洲 |

新石器時代

人類先後進入新石器時代，出現原始農業和畜牧業。

埃及遠古文明的開始，涅伽達文化為當時埃及文明代表，私有制與階級關係開始萌芽，聚落戰爭紛迭。

出現以太陽和月亮為規律的日曆。

仰韶文化出現於黃河流域，又稱為彩陶文化。

河姆渡文化出現於長江流域。

大坌文化出現於臺灣地區。是至今臺灣發現到最早的新石器文化層。

Grimaldi）等等。「萊斯皮格的維納斯」高約十五公分，象牙製，雕像的乳房與臀部比「維倫多爾夫的維納斯」更為肥大，頭部為一個小圓球造形，雖然有鼻子和眉弓，但很不清楚。纖細的手臂搭在胸前，大腿很粗，小腿部位則合併在一起，成了一個尖銳的楔子，沒有雕出足部，基本上該雕刻可插在地面或放在一種底座上。這些維納斯雕刻作品的特色，包括形體不大、皆為裸體，並且特別強調女性的性特徵，如胸部豐滿、腹部肥胖，下肢則組成錐形，面部模糊，整體給人球狀的感覺。關於其起源、創作方法和文化含義，到今日仍尚未確定，但推測可能與史前的生殖崇拜相關，也有某些學者認為，這樣的身材樣貌具備旺盛的生育能力，可能在當時擁有較高的地位。

至今史前雕刻的考古發現，雕塑跟壁畫有些相似的共通點，就是所有動物或人物雕塑，身體的比例佔大部分，頭部通常很小。而這些出土的維納斯雕像，它們也多以群像被發現，即使在不同區域被發掘出來，造型上手腳的特徵會被省略，強調胸部、腹部、臀部，給人一種豐腴的特殊美感。我們今日所見最早的人類雕刻品，產生時間約西元前三萬五千至三萬年間。初期的雕刻品只能模仿人體的某部分，例如男性生殖器或女性的外陰部。西元前兩萬五千年，人類終於開始表現人體之美，代表為維納斯雕像，至西元前二萬三千年才出現了第一個可以被辨識的面容，即「布拉桑普伊的婦人」（Venus of Brassempouy）。

第一章 史前時代的藝術創造

| 5000至3330 | 5100 | 5500至4000 | 5500 | 6000至5000 | |
|---|---|---|---|---|---|
| 希臘 | 埃及 | 中國 | 兩河流域 | 兩河流域 | 地區 |
| | | | | | 時代 |
| 克里特島進入青銅器時期，農業發達，並出現精美陶器，被稱為「邁諾安文明」。 | 美尼斯（Menes）統一上下埃及，以孟斐斯為首都，建立第一王朝。開始舊王國時期，此時仍為傳說年代，史實無法驗證。 | 紅山文化出現於遼河流域。 | 灌溉農業進一步發展，兩河流域下游的蘇美產生城市文明。 | 氣候驟變，美索不達米亞北部居民向南遷移到南部，修建灌溉工程。 | 大事 |

# 巨石陣：歐洲巨大的史前建築遺址

舊石器時代洞窟壁畫和雕刻方面已經有相當的水準，至新石器時代則是建築令人嘆為觀止。當時歐洲各地廣泛出現了巨石陣，其中最為著名的莫過於位在英格蘭威爾特郡的巨石陣（Stonehenge）。但除了英國巨石陣外，其他著名的也包括埃夫伯里巨石圈（Avebury Stone Circle）、卡塞里格石圈（Castlerigg Stone Circle）、卡拉尼什巨石陣（Callanish Standing Stones）等等，因此所謂的巨石陣並非只有單獨一座，但較知名的巨石陣都位於英國境內。今日英國「巨石陣」已經和埃夫伯里巨石圈於一九八六年一起申請世界遺產，稱為巨石陣、埃夫伯里和相關遺址（Stonehenge, Avebury and Associated Sites）。

英國「巨石陣」也被稱為索爾茲伯里石環、環狀列石、太陽神廟、史前石桌、斯通亨治石欄、斯托肯立石圈，主要材料為藍砂岩，共有幾十塊巨石組成一個巨型圓環，由環狀巨石及環狀溝所組成，部分石塊甚至高達八公尺，其建造方式和用途至今仍不確定，推測約新石器時代後期和青銅器時代初期建造。修建過程則是分成幾個不同時期所建的，大約在西元前三千一百年，開始了第一階段的修建，而最主要的修建，則是完工於西元前兩千六百至兩千五百年間同一時期的埃及，正是法老王胡夫（Khufu）統治的時代，著名的胡夫金字塔則是西元前二五六〇年完成。二〇一三年考古學家在此地挖出了人類遺骸，推測可能最初是作為墓地使用，後來才興建「巨石陣」，也有人推測「巨石陣」可能具有天文學的功用，因為

| 英國 | 兩河流域 | | 兩河流域 | |
|---|---|---|---|---|
| 新石器時代 | | | 蘇美─阿卡德時期 | |

造史前巨石群。
爾茲伯里和威爾特地區建
西元前一千五百年英國索

向鼎盛。
天下四方之王，將帝國帶
阿卡德王納拉姆辛，號稱

製麵包及釀造啤酒。
人會使用燃油燈，並會烤
傷口的特性，當時的蘇美
蘇美人發現礦泉水有癒合

卡德帝國，都城為阿加德
世界上第一個帝國──阿
蘇美城邦間的征戰，建立
阿卡德人薩爾貢一世結束
（Akkad）。

老海夫拉雕製而成。
落成，據說面容是按造法
古埃及著名的獅身人面像

「巨石陣」與一年中白晝最長的那天的日出相吻合，這或許代表是具有太陽神的崇拜信仰。「巨石陣」不僅對建築史有意義，在天文學上也有意義，因為它可能是天文台的雛形。

埃夫伯里巨石圈則是歐洲最大的巨石圈之一，佔地超過二十八英畝，建於約五千年前，共有九十八塊石頭，而這些石頭都沒有被雕刻的痕跡。卡塞里格石圈則是建於西元前三千年，石圈略呈橢圓形，其直徑約三十公尺，石頭總數約有四十塊左右。卡拉尼什巨石陣則位於蘇格蘭的路易斯島（Isle of Lewis）上，建於西元前兩千九百至兩千六百年左右，是英國「巨石陣」之外最大的巨石陣，由十三塊岩石構成直徑約十三公尺的石陣，後來一座墳墓建於其中，由該墓地被破壞的痕跡判斷，此地於西元前兩千至一千七百年時被廢棄。總之巨石陣是一種相當神祕的遺蹟，這些巨大的石塊並非產於當地，是從遠方搬運過來，而古人如何做到的，目前仍不得而知。考古學家對其功用也有很多爭議，但無論如何不管怎樣，這些巨石陣的修建，可以讓後世的我們大概了解到新石器時代的人類具有相當的智慧才有可能辦到這件事，則是肯定的。

# 第二章 古文明的藝術

隨著人類智慧的成長，於一萬年前左右發生第一次農業革命，擺脫石器時代那種簡陋的採集、漁獵和穴居的生活，進入農業時代。農業帶來文明的開端，並形成後人稱為四大古文明的美索不達米亞文明、埃及文明、印度文明以及中國文明。其中以美索不達米亞是最早發展的文明。稱呼是來自於古希臘，意為「（兩條）河流之間的區域」，兩河分別是指幼發拉底河和底格里斯河，兩河流域在此背景下，先是產生了史前的歐貝德文化和烏魯克文化，其中烏魯克文化建造了神殿。後來兩河流域依序產生了蘇美文化、阿卡德帝國、古巴比倫帝國、亞述帝國以及新巴比倫帝國。但兩河流域最終因為波斯人及希臘人的崛起及征服，最後消失在歷史的長河，直到19世紀中期考古學的發展，才再次將兩河流域文明呈現出來，包括漢摩拉比法典、亞述帝國的人面帶翼神獸─拉馬蘇和浮雕藝術，以及新巴比倫帝國傳說中的巴別塔、空中花園及琉璃磚裝飾的遺跡。

而波斯位於今日的伊朗一帶，留下傑出的浮雕藝術和裝飾藝術外，中世紀的波斯因為信奉伊斯蘭教和可蘭經的，發展出被稱為波斯細密畫的小型精細刻畫的繪畫藝術，是今日伊朗傳統最重要的藝術之一。

埃及身為四大古文明之一，希臘歷史學家希羅多德對埃及評論，「埃及是尼羅河的贈禮。」可見埃及文明的產生與發展和尼羅河密不可分，同時宗教信仰對埃及人而言非常重要，因此藝術上著重宗教的表現。又因相信死後永生，所以非常重墓葬藝術。埃及相對於兩河流域，地理位置顯得格外優良，文明延續須相當良好。還出現了金字塔，那是經過多次改良和重新設計才日漸完整的。並且因為埃及的統一，雕刻與浮雕成為埃及的統治者宣揚自身權力的工具之一。由於宗教關係，認為人死後靈魂會附在他的雕像上，古埃及非常重視死者雕像。中王國時期，法老們恢復了國家的繁榮和穩定，刺激了藝術、文學和紀念性建築工程的復甦，並且出現綜合廟宇與陵墓功能的陵廟，更增加了祭殿及神殿，達到了一個新的高峰期，直到西元前16世紀埃及進入新王國時期，對外戰爭頻繁，文化藝術沒有太大進步。但藉由對外戰爭積累了空前的財富，於是當時法老大量興建神殿。小型雕刻方面，從著名的《娜芙蒂蒂頭像》可看出當時雕刻已經朝向了寫實主義的表現。特別是圖坦卡門的黃金面具更令人印象深刻。大體而言埃及的藝術因為歷史悠久，相當重視傳統和崇尚秩序觀念，繪畫風格多年如一，也使埃及成為人類藝術史中最早形成「風格」的文明之一。

| 5900至4000 | 約5000 | 6000至1000 | |
|---|---|---|---|
| 兩河流域 | 亞洲西南部和中亞地區 | 古代兩河流域、小亞細亞、希臘、羅馬、印度和波斯等地 | 地區 |
| 歐貝德時期 | | | 時代 |
| 兩河流域進入歐貝德時期。 | 使用冷鍛法對天然銅加工。 | 原始宗教及古代宗教盛行。 | 大事 |

## 蘇美藝術：影響後世的楔形文字與塔廟建築

蘇美創造了人類最早的文化，是世界歷史上最早建立城市的民族，於六千年前發端，後於四千年前被巴比倫所取代。但直到一九三○年代，人類才發現這個文化的存在，因此對於蘇美文化的起源以及來自何處目前依舊不清楚。所以目前主要依賴考古發掘，才能窺見蘇美文化的一部分。西元前四千至三千年的這段時間，被史學家稱為「早期高度文明」，因為當時城邦和文字都已經出現。但由於文字記載多以經濟或行政方面為主，考古資料也不夠豐富，以致目前對於那個時代並不是非常了解。基本上西元前三千年左右，就已經形成了主要的十二個城邦，最後被外來的閃米特人（白種人）所徵服。

而「蘇美」這個稱呼是來自於阿卡德人，並非蘇美人的自稱，他們稱自己為「黑頭人」（sag-gi-ga，即黑頭髮的人）。蘇美文明的重要特徵，就是文字的發明和使用。在西元前三千五百年左右，蘇美人為了生活上的需要，已經發展出簡單的象形文字，並且隨後發展出一套楔形文字的系統。而兩河流域這個地區缺乏適合的石頭以及像埃及那樣的莎草作為書寫的媒介，於是蘇美人通常使用平頭的蘆葦桿在未乾的軟泥版上印刻出文字，而這些文字的輪廓類似於楔型，因此被稱為楔形文字。最初，楔形文字是呈現直行，由上而下的刻寫方式。蘇美人逐漸演變成由左而右，是最早使用文字和他人交換思想的人類，是人類文字最早的發明者。蘇美的楔形文字後來被阿卡德人、巴比倫人、亞述人所繼承，並隨著商業和文化交流傳播

| 3500至3100 | 4000至西元初年 | 4000至3000 | 4500 |
|---|---|---|---|
| 埃及 | 兩河流域 | 兩河流域 | |
| 埃及諾姆時期 | 青銅器時代 | 烏魯克時期 | |
| 古埃及國家（諾姆）形成，埃及出現象形文字。 | 古代近東的蘇美文明掌握青銅技術。 | 兩河流域處於烏魯克時期，興建大量的神廟（塔廟建築），以及陶輪制陶法。 | 閃族中開始有幾支族人向外遷徙，包括希伯來人、腓尼基人和亞拉米人，為今日西方的拼音文字的發源。 |

到整個西亞，並且大約在西元前一千五百年時，楔型文字成為兩河流域主要的通用文字。

蘇美人的宗教是多神教，每一個城邦都有自己供奉的神明，形成了以神殿為中心的城市。並且蘇美人認為人是為服侍神而出生的，國王則是神明在世界上的代理人。蘇美人畏懼於神明，所以建造了塔廟作為供奉神明之用。蘇美人的建築技術也非常高明，最主要的建築遺跡是塔廟。今日還保留下來見的塔廟是位於吾珥（Ur）的吾珥南模廟塔（Ziggurat of King Urnammu）。在兩河流域不出產石頭以及樹木的情況下，蘇美的建築主要以泥磚為基礎，並且創造了拱和穹窿的結構，而拱與穹窿的形式日後被羅馬人延續發展。蘇美的泥磚建築在磚與磚之間並沒有灰漿或水泥連接，因此泥磚的建築容易隨著時間損毀，所以每一段時間就必須拆除重造。目前根據考古發現蘇美的神廟主要是由一個中心大廳組成，大廳兩側皆有通道，通道外側是祭司們居住的地方。蘇美人多半習慣將新神殿蓋在舊神殿上面，因歷代續建，神廟地基變成了多層塔形的高台，頂端則是供奉著神龕。這種高台建築，叫「Ziggurat」，也就是塔廟的形式。而西元前三千年到兩千八百年左右，蘇美的文化藉由通商將灌溉、冶金術、文字、輪車和龐大建築介紹到埃及。

## 古巴比倫藝術：漢摩拉比法典石碑

西元前二○○六年，阿卡德人和蘇美人建立的吾珥第三王朝被來自西方的阿摩利人（Amorite）毀滅。而阿摩利人很快就吸收了蘇美人和阿卡德人的文明，並且建立了伊辛王國（Isin Dynasty，2003B.C-1924B.

| 地區 | 時代 | 大事 |
|---|---|---|
| 埃及（3100） | 早王朝時期 | 古埃及的上埃及統治者美尼斯徵服下埃及，初步形成統一國家。埃及早王朝時期開始。 |
| 埃及（3200） | | 埃及建造卡奈克神廟（為底比斯最古老的廟宇），日後有三十多名法老持續進行整修。 |
| 兩河流域（3200） | 烏魯克時期 | 烏魯克創造楔形文字。 |

C），而伊辛王國也就是「古巴比倫王國」。此外，巴比倫不僅是帝國名稱，同時也是城市的稱呼，巴比倫於西元前一八九四年才由阿摩利人手裡成為一個獨立的城邦。並且在西元前一七九二年，伊辛王國雄才大略的第六代帝王漢摩拉比即位，統一了兩河流域，並定都巴比倫，漢摩拉比逝世後，巴比倫王國由盛而衰，最後在西元前一五九五年被北方入侵的西臺（Hittite）人所滅。巴比倫帝國被毀滅後，巴比倫此地被亞述人、喀西特人和埃蘭人的統治下度過了漫長的歲月。後來巴比倫於西元前六○八至五三九年之間，成為新巴比倫王國的所在地。而古巴比倫帝國的崛起，象徵兩河文明進入了第二個重要階段，因為巴比倫帝國吸收了蘇美和阿卡德的文化並且發揚光大，將美索不達米亞文化推向了另一個高峰。

巴比倫留下來的最偉大成果，莫過於漢摩拉比王所頒布的《漢摩拉比法典》，這對後來法學思想有著深遠的影響。漢摩拉比徵服兩河流域後，成為一位中央集權的君王，為了更有效統治帝國，漢摩拉比約在西元前一七七二年頒布了著名的《漢摩拉比法典》。《漢摩拉比法典》，除序言與結語外，法條共兩百八十二條，刻在一塊高二．二五公尺的黑色玄武岩石柱上，是西元一九○一年在埃蘭古城蘇薩（今屬於伊朗）發現，現存法國巴黎羅浮宮博物館。石柱呈圓形，並且可分為兩大部分，上端部分刻有漢摩拉比從太陽神沙瑪什（Shamash）手中接過權杖的浮雕，下方部分則是用楔形文字銘刻法典全文，範圍包括訴訟手續、損害和賠償、租佃關係、債權以及債務、繼承財產、奴隸處罰等，是至今考古發現最早具有完備

| 3000 | 3000至2350 | 3000至2300 |
|---|---|---|
| 兩河流域 | 兩河流域 | 愛琴海地區 |
| | 早王朝時期 | 克里特文明 |
| 古代兩河流域出現奴隸制城市國家。 | 蘇美出現共三千多個小城邦，並組成十二個城市聯盟，城邦之間經常發生衝突。而神廟是蘇美各個城市的核心。 | 愛情海發展出克里特文明。 |

成文的法典。雖然在巴比倫有不少的宗教和文學作品，但在藝術領域中只記載了《漢摩拉比法典》。同時，以當時兩河流域的藝術所能表現的工藝技術來看，《漢摩拉比法典》石碑可稱得上是最古老的宮廷美術，具有相當的藝術水準。

## 亞述藝術：帝國強大軍事力量的宣傳工具——拉馬蘇及浮雕藝術

西元前三千年，屬於閃族人的亞述人建立了他們最初的城邦。後來亞述因為地理位置優越，使得原本只是一個位於美索不達米亞北方的小城邦很快就發展起來。根據歷史調查，亞述人在兩河流域頻繁活動的時間前後約有兩千年。在兩河文明的幾千年歷史上，亞述可說是歷史延續最完整的國家，歷史學家掌握有從大約西元前兩千年開始到西元前六○五年連續的亞述國王名單。亞述人是相當剽悍的民族，整個國家非常崇尚武力，幾乎可以說是世界上第一個以軍事起家的帝國。史家目前將亞述分為早期亞述、中期亞述和亞述帝國三個時期，其中以帝國時期最為強盛。當古巴比倫王國衰退後，亞述人藉由強大的軍事力量，在西元前一五九五年佔領了巴比倫，於是亞述帝國取代了巴比倫帝國成為最強大的國家，稱霸的時間從西元前八世紀中葉到西元前六一二年，首都尼尼微成為當時世界性的大都市。亞述帝國以武力徵服起家，其徵服戰爭以殘暴聞名，例如猶太人將亞述首都尼尼微稱為「血腥的獅穴」，因此被徵服的地區一直發生反抗的行為，最後導致西元前六百多年時，米底和埃及等地區先後獨立。再說到巴比倫地區，西元前

| | 2575至2467 | | 2650至2575 | 2686至2181 | 西元前 | |
|---|---|---|---|---|---|---|
| | ○ | | ○ | ○ | | 地區 |
| 埃及 | 埃及 | 埃及 | 埃及 | 埃及 | | |
| 拉 朝法老孟卡 埃及第四王 | 拉 朝法老卡夫 埃及第四王 | 埃及第四王 朝胡夫法老 | 王朝卓瑟王 古王國第三 | 古王國時期 | | 時代 |
| 拉金字塔。 完成吉薩金字塔群的孟卡 | 拉金字塔。 完成吉薩金字塔群的卡夫 | 金字塔。 完成吉薩金字塔群的胡夫 | 修建。 第一座金字塔卓瑟金字塔 | 此時為埃及古王國時期。 | | 大 事 |

六二六年，巴比倫由亞述派去駐守該地的那勃來拉薩（Nabopolassar，626B.C-605B.C）自立為王，建立新巴比倫王國，後來與米底結盟，並於西元前六一二年佔領亞述都城尼尼微，聯合消滅了亞述，實現了對兩河流域的統治。

因為崇尚武力，建築與浮雕藝術成為了亞述帝國宣揚軍事力量的兩項主要工具。代表如西元前八世紀末，建於現今伊拉克科爾沙巴德（Khorsabad）的薩爾貢二世城堡（Citadel of Sargon II）。此城堡的牆面上佈滿了淺浮雕，主要內容是戰爭的功績、狩獵活動、宮廷宴會以及祭祀活動，特殊的是很多畫面是借用宗教來美化帝王。更特別的是在宮殿入口處的雕塑「拉馬蘇」（Lamassu，現藏於法國羅浮宮），即「人面牛身雙翼神獸」，更是亞述浮雕藝術的傑作，「拉馬蘇」不僅展現出陽剛美及肌肉，同時一隻牛都有五隻腳，從前面或正側面看，都剛好是四隻腳。根據考古發現，今日所見的亞述浮雕藝術作品，主要展現的陽剛美，著重於表現人物或動物的肌肉。大多是以君王的軍事活動為題材，或是狩獵活動場面，在大石板上採取水平方向將君王的經歷編成連續畫面，以銘文來分段，將不同情節隔開，表現大量的人物、馬和戰車的圖像。亞述帝國的藝術，擅於刻畫具有敘述性、莊重性的風格形象，這在古代東方世界是相當罕見的。

當帝國擴張到地中海地區，也將這種藝術風格帶到地中海，這對當地的藝術風格產生了相當的影響。另外，根據考古發掘，發現了尼尼微的王家圖書館，其中藏有大量各類的泥版文書，是現代學者研究亞述歷史的重要資料。

| 2334至2193 | 約2500至1500 | 2558至2538 |
|---|---|---|
| 兩河流域 | 兩河流域 | 埃及 |
| 阿卡德王朝 | 古亞述時期 | 埃及第四王朝法老卡夫拉 |
| 薩爾貢建立阿卡德帝國，成立人類史上第一個帝國。 | 此時為古亞述時期。 | 埃及著名的獅身人面像落成，推測可能是法老卡夫拉時代完工。 |

## 新巴比倫藝術：巴比倫塔、空中花園及色彩豔麗的彩磚建築風格

西元前六二六年新巴比倫帝國由加爾底亞人那波勃來薩所建立，他聯合了米底王國消滅亞述帝國後，共同瓜分亞述帝國的龐大江山，實現了對兩河流域的稱霸，並且在尼布加尼撒二世統治達到帝國盛期，而尼布加尼撒二世著名的史事就是曾經徵服了猶太王國和耶路撒冷，還流放了猶太人（史稱巴比倫之囚）。

但尼布加尼撒二世死後不久，國內階級、民族的矛盾加劇，西元前五三九年，波斯的居魯士二世率軍徵服了新巴比倫王國。西元前六〇四年，尼布加尼撒二世即位，由於母親是米底王國公主，因此尼布加尼撒二世為保持與米底王國的結盟關係，也迎娶了米底公主為后，企圖鞏固自己大後方。而尼布加尼撒二世曾經大力建設過首都巴比倫，使巴比倫城成為當時最繁華的城市，也是兩河流域最重要的工商業城市。根據考古，巴比倫城是以兩道圍牆圍繞，共有八座城門，而北門就是今日著名的伊什塔爾門（Ishtar Tor），此門是西元前五七五年由尼布加尼撒二世下令修建，城門主要供奉巴比倫女神伊什塔爾。伊什塔爾門是由彩陶所砌成，牆面的背景及主題是採用黃、藍對比，輪流排列著神獸、浮雕是使用上釉的彩色瓷磚所拼成的，伊什塔爾門曾被視為古代世界七大奇蹟之一，直到西元六世紀，才被亞歷山大燈塔所取代。

另外，尼布加尼撒二世還興建了著名的空中花園，這是為了安慰來自米底王國的王后思念家鄉所

| | 2112至2004 | 2133至1786 | 2181至2055 | 西元前 |
|---|---|---|---|---|
| 地區 | 兩河流域 | 埃及 | 埃及 | |
| 時代 | 吾珥第三王朝 | 中王國時期 | 第一中間期 | |
| 大事 | 《吉爾伽美什史詩》源於吾珥第三王朝，並以楔形文字寫成。 | 埃及廣泛應用青銅器，修建了卡爾納克神廟。 | 此時為埃及第一中間期，是古埃及歷史上第一個分裂時期。 | |

建的龐大花園。空中花園位於底格里斯河邊，據後人記載，花園成正方形，邊長皆一百二十公尺左右，花園內種滿奇花異草，並藉由螺旋泵從河裡抽水灌溉。同時因為這個花園高度很高，類似一座廟塔，可以俯瞰全城的景色，遠看就像在天空當中，因此得名為空中花園。空中花園除了花園的部分外，另外還修建了一座富麗堂皇的宮殿以供尼布加尼撒二世和王后居住。這個空中花園修建完成後，當時就名滿天下，甚至被後世稱為古代世界七大奇觀之一，而這座空中花園最後被毀於西元前三世紀。

另外，根據聖經的記載有巴比倫塔（也稱為巴貝爾塔、巴別塔、通天塔）的故事，其故事內容是說當時的人類聯合起來，希望建造可以通天的高塔。為了阻止人類的計畫，上帝讓原本說相同語言的人類，開始說不同的語言，使人類相互之間無法溝通，巴別塔的計畫因此失敗。目前考古學家所認定，聖經中的巴別塔原形，應該是巴比倫城中高達七層的馬爾杜克神廟。因為在巴比倫人看來，巴比倫塔的王位是馬爾杜克授予的，為了讚揚馬爾杜克，才興建了巴比倫塔以供俸神明。這座塔的規模相當龐大，西元前四六○年，古希臘歷史學家希羅多德遊覽巴比倫城時，對這座雖然已經破損但具有一百五十年歷史的高塔仍青睞有加。根據希羅多德的紀錄，巴比倫塔建在共八層的巨大高台上，最上面則建有馬爾杜克神廟。牆的外沿則建有螺旋形的階梯，可以繞塔而上，直達塔頂，而且在塔梯的中段設有座位可供休息。巴比倫塔的塔基每邊長約九十公尺，塔高約九十公尺。巴比倫塔是當

兩河流域　　兩河流域　　埃及

漢摩拉比在位　　巴比倫王朝　　新王國時期

古巴比倫王朝第六代國王漢摩拉比於西元前一七九二年即位，並於西元前一七七二年頒布了著名的《漢摩拉比法典》。

阿摩利酋長蘇穆—阿布（Sumu-abum）於西元前一八九四年建立了第一個巴比倫王朝。

古埃及出現製作木乃伊。

時巴比倫國內最高的建築，在巴比倫境內的任何地方都能看到它，於是人們稱它「通天塔」。

## 波斯藝術：古波斯的浮雕藝術以及中世紀的精美細密畫

波斯既為地名也，為古代帝國的名稱，西元一九三五年以前，歐洲人一直使用「波斯」來稱呼這個地區和位於這一地方的國家，後來在一九三五年才改為伊朗。歷史上在波斯這個地方，曾有多個帝國先後成立和滅亡。最早是西元前五五三年，米底亞國王的女婿居魯士二世叛變，建立了阿契美尼德帝國，是古代波斯第一個把領土擴張到大部分的中亞地區以及西亞等地的王朝，也是第一個建立橫跨歐亞非三洲的帝國。西元前五三九年，波斯的居魯士二世更是徵服了巴比倫。在帝國盛期時，大流士一世（Darius I）為展現帝國的強大與氣勢，興建了珀瑟波利（Persepolis）宮殿。

珀瑟波利宮建於西元前五百年左右，後來被亞歷山大大帝毀滅。此皇宮建於靠近伊朗法爾斯省（Fars）設拉子（Shiraz）附近的善心山（Mountain of Mercy）一處高約十幾公尺的天然石平台上，入口則設在西北角，而入口則是設計成寬六到七公尺裝飾精緻的石階路，石平台長度則接近四百五十公尺、寬度則約三百公尺。大流士與其後世君王持續在平台上修建一系列精美的城門、皇家宮院和廳室等，代表建築有萬國之門、觀見廳、玉座廳、百柱廳、大流士宮、薛西斯（Xerxes）宮、寶庫等等。其中以薛西斯一世所建造的「萬國之門」（Gate of the Nations）最有代

| 1600 | 1600至1100 | 1650至1550 | 1700至1400 | |
|---|---|---|---|---|
| 希臘 | 中國 | 埃及 | 小亞細亞 | 地區 |
| 邁錫尼文明 | 商朝 | 第二中間期 | 西臺之古王國時期 | 時代 |
| 伯羅奔尼撒半島的邁錫尼文明興起，此時期也是荷馬史詩最常設定的舞台。邁錫尼人掠奪克里島後，在愛琴海地區取得重要地位。 | 中國進入商朝時代。 | 此時為埃及第二中間期。 | 此時為西臺的古王國時期。 | 大事 |

表性，萬國之門的高度約十八公尺，入口前有大型平台以及大台階，台階兩側的牆面刻有二十三個民族朝貢隊伍的浮雕。另外還有通往珀瑟波利斯宮觀見廳的階梯側牆，則有著名浮雕「大流士與澤克西斯向群眾致意」混合了兩河流域巴比倫與亞述等地的藝術風格，人物形象也相當生動，反映出波斯帝國的強盛，以及波斯浮雕藝術相當高超的水準。

波斯除了古波斯的浮雕藝術令人觀止外，另有被稱為波斯細密畫（Persian miniture，也稱伊朗細密畫）的作品存在。目前已知的最早細密畫，是出現於西元前十六世紀埃及法老陪葬品中的發現的插圖卷物，推測波斯細密畫的起源則是來自於歐洲的手抄本和小型木板蛋彩畫。而波斯細密畫的盛期則是在中世紀十四到十六世紀間，屬於宮廷和貴族藝術，故畫師多集中在宮廷當中。因此波斯細密畫被視為珍品互相贈送與收藏，是伊朗藝術的高峰，也是今日伊朗重要的傳統藝術。

波斯細密畫的起源是因為《可蘭經》沒有裝飾圖案，這是由於伊斯蘭教禁止偶像崇拜，在不能畫出人物的前提下，於是發展出大量裝飾封面和插圖手抄本書籍，以提供上層社會欣賞，它採用礦物質顏料來進行繪畫，更奢侈的會使用珍珠或藍寶石磨成的粉末。後來波斯細密畫演變成為書籍的插畫或封面，以及盒子、寶石、首飾上的裝飾圖案，題材主要是人物肖像、圖案、風景和風俗故事。早期畫風是受到希臘以及敘利亞的影響，到十三世紀下半葉，因為蒙古人入侵，使得波斯接收了中國繪畫方法，開始注意用筆以及山水的構圖方式。

| 兩河流域 | 埃及 | 埃及 | 兩河流域 |
|---|---|---|---|
| 巴比倫王國 | 新王國時期 | 第十七王朝 | |
| 西臺人攻陷巴比倫立刻離開，來自伊朗的喀西特人建立王朝統治巴比倫四百年。 | 古埃及新王國時期。 | 第十七王朝的阿赫摩斯一世驅逐了西索克人。 | 西元前一五九五年亞述人佔領巴比倫，古巴比倫王國滅亡。 |
| 巴比倫王國為來自東北的西臺人所滅。 | | | |

演變到十五世紀中葉，波斯細密畫已經形成了一個是具有古波斯民族風格、追求平面裝飾效果的「設拉子畫派」（Shiraz school）以及吸取東方藝術因素和拜占庭、威尼斯所影響的「大不裏士畫派」（Tabriz school），代表如菲爾多西（Firdawsi，940-1020）的「列王紀」。到了十五世紀下半夜，形成「赫拉特畫派」，代表人物為畢紮德（Behzad，1450-1535），他將中國和拜占庭藝術巧妙地和本土藝術相結合，構圖上不重視透視法則，但重視各種幾何圖形，色彩上講究統一色調，並且善於運用伊斯蘭教藝術的書法和植物裝飾。波斯細密畫的成功，見證了波斯因為地處東西方交會處，成功融合東西方的藝術風格，見證了東西方文化交流。

## 埃及藝術：相信永生及死後復活的宗教藝術

埃及身為四大古文明之一，被古希臘的歷史之父希羅多德讚美「埃及是尼羅河的贈禮」，其歷史是始於西元前三千兩百年左右，傳說是美尼斯建立了第一王朝並統一了上、下埃及。後來古埃及的歷史大致上可分為西元前兩千七百至兩千一百八十一年的古王國時期，西元前二一三三至一七八六年的中王國時期和西元前一五五〇至一〇六九年的新王國時期。而古埃及達到鼎盛的時間是在十八王朝（西元前十五世紀）的時候，同時埃及的國王自新王國圖特摩斯三世（Thutmose III，?~約1425B.C）後開始使用「法老」作為尊稱。

埃及受惠於其地理條件的優勢，東、西、南等方向都是一望無際的沙漠，而北方的三角洲地區是個沒

| | 1365至1053 | 1400 | 1400 | 1490至1468 |
|---|---|---|---|---|
| 地區 | 兩河流域 | 中國 | 近東 | 埃及 |
| 時代 | 中亞述時期 | 商朝 | 鐵器時代 | 新王國第十八王朝時期哈塞布蘇 |
| 大事 | 此時為中亞述時期 | 中國盤庚遷殷，產生甲骨文。 | 西臺帝國已掌握鐵的冶煉技術。 | 女法老哈塞布蘇修建哈塞布蘇女王陵廟。 |

有港灣的海岸。因為具有天然屏障，所以古埃及人和兩河流域的居民相比，不用耗費極大力氣建築防禦工程，也因為少有外來侵略者入侵，於是在古埃及的這段漫長時間裡，政治、經濟、文化、藝術都有相當蓬勃的發展，形成了獨具特色的文字系統、完善的政治體系，以及多神信仰的宗教體系。而埃及的宗教觀念受到尼羅河每年固定時間的氾濫所影響，形成了死後復生及死後永生的宗教觀念，於是埃及大大小小一切事物都和宗教有關係。包括埃及法老自稱是太陽神阿蒙之子，是神的人間代理人及化身，因此法老即為最高祭司以及被崇拜的對象，藝術也當然和宗教有著緊密的結合。

因為相信死後可以永生，認為死後靈魂可以返回肉身獲得永生，在這種理念下，埃及人製作了木乃伊。藝術也是為了配合永生而創造，造成了埃及的繪畫、雕刻、建築都帶有宗教目的。因此埃及藝術的目標是「達到永生」，具有實用的功能性，而非真的在裝飾或美化。此外，由於埃及的環境非常穩定，使埃及文明顯得相當保守與嚴謹，藝術上也則呈現出凝重、嚴肅拘謹風格，所以柏拉圖曾說：「埃及的藝術一萬年來都沒有一絲改變。」加上埃及人認為墳墓內的藝術越是寫實，越能夠保證死者可以享受陪葬的人、事、物的供養，不過埃及的寫實是強調人體最明顯的各個部位特徵，並且將這些特徵聚集起來，因此乍看下非常不真實，是一種「概念性寫實」的風格。

埃及藝術——古王國時期：金字塔時代與人面獅身像

用年表讀通西洋藝術史

| 1260 | 1264至1244 | 1300 | 1345 |
|---|---|---|---|
| 埃及 | 埃及 | 中國 | 埃及 |
| 新王國第十九王朝時期拉美西斯二世 | 新王國第十九王朝時期拉美西斯二世 | 商朝 | 新王國第十八王朝法老阿肯那頓 |
| 替路克索神廟增添新結構，增加了第一院、帶有雕像的大門和方尖塔等部份。 | 拉美西斯二世興建阿布辛貝神廟。 | 中國商代青銅器全盛時代。晚商的司母戊鼎為現存最大青銅器。 | 雕刻家圖特摩斯（Thutmose）完成娜芙蒂蒂雕像。 |

古王國時期始於第三王朝到第六王朝，此時建築、藝術和科技都取得驚人進展，但到第七王朝的時候由於內亂與分裂，古王國結束，進入「第一中間期」。古王國時期基本上是非常穩定的環境，在政治賢明、人民富庶的情況下，有時間和精力讓國家可以興建具有紀念價值且規模龐大的建築與雕刻，埃及古王國時期的代表就是金字塔，所以古王國時期也被稱為金字塔時期。

興建金字塔的原因，推測與埃及的宗教觀念有很大的關係。埃及人認為死後能復生，於是埃及的法老為了死後的永生，興建巨大的陵墓以保證自己能夠前往天國，因此有了金字塔（但是考古學家從沒有在金字塔中找到過法老的木乃伊）。但金字塔並非最初就呈現今日我們所熟知的面貌。根據目前發掘出來的法老陵墓，在埃及第一、二王朝時期是採取深埋在地下的方式，墓室採用日曬磚，並設計成平頂石室，而陵墓呈現方型設及平頂的方式，內部則具有好幾個墓室，埃及人稱呼這種陵墓為「瑪斯塔巴」（Mastaba）。

到了第三王朝，埃及的藝術已經以建築為主，而金字塔成為最有代表性的建築。不過金字塔的建造方法沒有任何文獻記載，目前仍有許多學者進行研究。第二王朝邁入第三王朝時，原本的平頂石墓慢慢被類似金字塔形狀的墓葬取代，而過渡期的代表就是在薩卡拉（Saqqara）的階梯形金字塔。在第三王朝的塞瑟王（King Zoser）時期，當時的建築師尹姆霍特普（Imhotep）在開羅南方附近的薩卡拉設計並經過多次的修改，改以堅硬的石塊取代原先的日曬磚，興建

| 西元前 | 1200至800 | 1100至256 | 1069至664 | 934至609 |
|---|---|---|---|---|
| 地區 | 希臘 | 中國 | 埃及 | 兩河流域 |
| 時代 | 黑暗時代 | 周朝 | 第三中間期 | 亞述帝國（新亞述）時期 |
| 大事 | 此時希臘形成第一個城邦，並且出現荷馬史詩。 | 中國進入周朝，遷都於鎬。 | 埃及處於第三中間時期。 | 此時為亞述帝國時期。 |

出最早的六層階梯式的金字塔（Step pyramid）。到了第四王朝，金字塔的建造達到高峰期，此時採用花崗岩建造的金字塔已經呈現出今日所見的傾斜度，並且以吉薩（Giza）的三座金字塔為代表，包括古夫（Khufu）、卡夫拉（Khafre，2558B.C-2533 B.C）、孟卡拉（Menkure）等人都修建了巨大金字塔，而古夫金字塔是其中最高最大的，採石灰石塊建成，呈正方形，地基之長寬皆為二三○公尺，高度則有一四六‧五公尺，並且古夫金字塔是古代世界七大奇蹟中唯一僅存的實物。

卡夫拉王的金字塔和人面獅身像最為著名，人面獅身像應該是建於法老卡夫拉的時代，人面獅身像長約七三‧五公尺（二四一英尺）和高約二○‧二二公尺（六六‧三四英尺），寬約六公尺（二十英尺），其外型是一個獅子的身軀加上人的頭，頭像的部分推測應該就是當時的法老卡夫拉的面貌，目前認為人面獅身像是現存已知最古老的紀念性雕像，到了第六王朝之後，金字塔規模逐漸縮小，到中王朝時期法老們就停止修建金字塔了，埃及建築則由神殿所取代。

## 埃及藝術—中王國時期：古典時代與方尖碑的誕生

埃及歷經混亂的第一中間期後，由法老孟圖霍特普二世統一，進入了中王國時期，其時間涵蓋了第十一到第十四王朝（約2133B.C-1786B.C）。埃及在第十二王朝的時候，將首都遷往底比斯（路克索）。不過到第十四王朝的時候，埃及第一次遭到來自西亞的外族——西克索人的侵略，導致埃及與中

| 612 | 626 | 626至539 | 800至480 |
|---|---|---|---|
| 兩河流域 | 兩河流域 | 兩河流域 | 希臘 |
| 那波帕拉沙爾 | 那波帕拉薩爾 | 新巴比倫王國時期 | 古風時期 |
| 米提亞人與迦爾底亞人聯合摧毀亞述帝國。 | 那波帕拉薩爾建立新巴比倫王國。 | 兩河流域進入新巴比倫王國時期。 | 希臘進入古風時期 |

王國的崩潰，並且進入了第二中間期（第十五到第十七王朝），後來這段時間，埃及處於被外族所統治的情況。直到第十七王朝的雅赫摩斯一世（1570B.C），統一埃及，並開創第十八王朝，即新王國時期（1550B.C-1069B.C）。而中土國時期的法老成功穩定了政治和經濟，促使中王國時期成為了經濟發達、文化繁榮的古典時代。但中央和地方勢力相當尖銳，埋下未來埃及再度動亂的因素。

中王國時期的第十二王朝被公認為埃及歷史上最國泰民安的時代之一，並在富庶安定的背景下，刺激了藝術（除建築外）、文學都達到最高峰，也因為文學和藝術的成功，成為新王國時期模仿的對象。於是中王國時期的建築多以磚建造，因此多數無法保留至今。中王國時期也被稱為古典時代，對古埃及的發展影響深遠。另外根據考古發掘，埃及中王國時期的墓葬形式發生改變，當時社會上較為自由，因此上層社會也追求和法老相似的葬禮。而中王國時期雖然仍興建金字塔，但規模已經縮小，有些是以平頂墓為基礎構成平頂墓金字塔的形式，並且在尼羅河岸邊修建了許多石窟墓室（Rock-cut tomb）。

中王國時期還出現了綜合廟宇以及陵墓功能的「陵廟」。陵廟增加了祭祀殿和神殿，比較特殊的是神殿門口會豎立一對象徵太陽的「方尖碑」（Obelisk），這個是古王國時期所沒有的設計。而方尖碑同時也是金字塔之外古代埃及文明極具特色的象徵物。方尖碑顧名思義外形呈尖頂的方柱狀，其比例是從由下而上逐漸縮小，頂端類似金字塔的尖端。並且在當時會以金、銅或金銀合金包裹外部，於是當

| 地區 | 時代 | 大事 |
|---|---|---|
| 兩河流域 (604至561) | 尼布加尼撒二世 | 新巴比倫國王尼布加尼撒二世於西元前六○四年即位，滅猶太國，並修建空中花園。 |
| 兩河流域 (575) | 尼布加尼撒二世 | 西元前五七五年尼布加尼撒二世下令修建伊什塔爾門（Ishtar Tor）。 |
| 波斯 (539) | 阿斯提阿格斯 | 米提亞王國遭波斯滅亡，居魯士二世建立了阿契美尼德帝國。 |
| 波斯 (539至330) | 波斯帝國時期 | 古代西亞波斯帝國時期。 |

太陽升起，光線照到方尖碑尖端的時候會非常閃耀。起初，中王國的法老們會在大赦或炫耀勝利的時候豎起方尖碑以作為紀念，因此方尖碑具有紀念法老王在位，也是埃及帝國權威的象徵。同時，它也具有一定的宗教性，主要是用來供奉太陽神阿蒙。現存最古老和完整的方尖碑，是埃及第十二王朝的法老辛努塞爾特一世（約1971 B.C -1928 B.C）所建的方尖碑，它豎立在今日開羅東北方的希利奧坡里太陽城神廟遺址前面。目前世界各地的古埃及方尖碑共有二十九座，其中埃及及本土現存有九塊方尖碑，其他則散落在世界各地。

## 埃及藝術──新王國時期：廟宇時代與神廟成為藝術中心

埃及第十七王朝的法老雅赫摩斯一世（Ahmose I，？─約1525B.C.），驅逐了外來的西克索人，也成為埃及的第十八王朝創立者。而雅赫摩斯一世其實是埃及第十七王朝最後一位法老卡摩斯（Kamose，1630B.C-約1550B.C.）的弟弟，他繼承他哥哥的事業，並且致力驅逐西克索人，使埃及脫離外人統治，並且獲得復興。而雅赫摩斯在位時期，也多次進行對努比亞的遠征，恢復了埃及對該區的傳統控制，雅赫摩斯一世王朝的建立，標誌著埃及史上新王國時期的開始。

新王國時期，埃及的國都由孟斐斯遷移至尼羅河上流的底比斯，而底比斯也是侍奉太陽神的主要宗教中心。但也由於遭外人統治，埃及為了洗刷屈辱，自新王國開始埃及人就對國防與軍事有著高度的重

| 470 | 480 | 510至323 | 525至332 |
|---|---|---|---|
| ○ | ○ | ○ | ○ |
| 希臘 | 希臘 | 希臘 | 埃及 |
| 古典時期 | 古典時期 | 古典時期 | 阿契美尼德時期 |
| 希臘三哲之一的蘇格拉底出生於雅典，他一生致力於思辯講學，對西方哲學史的影響甚為深遠。他的對話錄後由學生柏拉圖等人編輯錄成書，流傳後世。 | 赫拉克利特約此時逝世。 | 希臘進入古典時期。 | 波斯徵服埃及，埃及進入阿契美尼德時期。 |

視。也因為這樣對國防的強烈需求，於是造成整個新王國時期崇尚武力擴張的精神，所以新王國時期也被稱作埃及帝國時期。而致力於對外擴張勢力，人民被戰事所損耗，文化的進步也比較遲滯了。不過新王國時期的埃及，在經濟繁榮、國力強盛的背景下，還是大量修築神殿，代表如凱爾奈克神殿（Temple of Karnak）、盧克索神殿（Temple of Luxor）、門農石像，同時新王國時期也不再修築金字塔，而轉為在帝王谷修建陵墓，其他還包括了拉美西斯二世（Ramesses II，約1303B.C.-1213B.C.）修建了拉美西斯神殿、阿布辛貝爾神殿等等。

古埃及的建築形式，主要以宮殿、陵墓和廟宇為主，其材料多以石頭為主。在新王國時期，埃及建築數量遠超越舊王國和中王國時期的建築，代表拉美西斯二世是埃及留下最多建築物的法老，也被埃及人尊稱為大帝，他在位的時期也是埃及雕刻藝術的高峰。另外新王國時期的宗教力量更為強大，祭司的地位更為崇高，神廟被大量興建，神殿也成為藝術的中心。於是在舊王國時期建築是以興建金字塔為主，當時的廟宇是屬於金字塔的配襯。

到了新王朝時代，祭祀殿、神廟規模日益龐大，陵墓的規模縮小，神廟建築成為重要的核心，代表如盧克索神廟、凱爾奈克神殿。陵墓則改以鑿山為洞的方式，代表為帝王谷的陵墓群，這是受到哈特謝普蘇特興建了（Hatshepsut，1473 B.C.-1458B.C.）陵廟影響，後來的法老也追隨他的腳步修建陵廟，形成今日的帝王谷風貌。例如拉美西斯二世於尼羅河岸修建了阿布辛貝爾岩廟（Temple of Abu Simbel），其正面有

| | 427 | 399 | 384 | 347 | 330 |
|---|---|---|---|---|---|
| **地區** | 希臘 | 希臘 | 希臘 | 希臘 | 波斯 |
| **時代** | 古典時期 | 古典時期 | 古典時期 | 古典時期 | 大流士三世 |
| **大事** | 柏拉圖生於雅典。柏拉圖為蘇格拉底的弟子，是古希臘著名的哲學家。 | 蘇格拉底逝世。 | 亞里斯多德出生於色雷斯。他是柏拉圖的學生，著名的古希臘哲學家。 | 柏拉圖逝世。 | 波斯帝國被亞歷山大大帝滅亡。 |

四座高二十公尺的拉美西斯二世座像，左邊第二座上半身已經倒下，而入口正上方則是太陽神狒狒像，最上方則有整排智慧神狒狒像。目的是為了向埃及宣示國威，並在此地鞏固埃及宗教的地位。

阿布辛貝爾岩廟於一九六〇年原本會因為修建水壩的工程而沉沒，但聯合國教科文組織籌措資金，耗費十年將其移動到上方六十公尺處，使得這個傑出的藝術品能夠繼續保留下來，並且也被聯合國教科文組織指定為世界遺產。這些陵廟和陵墓關係密切，且多半建築在懸崖上，陵墓的工匠充分利用環境特色，在陵墓外設置柱廊，這些柱廊也巧妙與山崖和陵墓融合為一。加上修建陵廟，風格也由金字塔的雄偉氣勢轉為神廟的神祕和壓抑。

## 埃及藝術—新王國時期：圖坦卡門的黃金面具與娜芙蒂蒂雕像

埃及歷經舊王國、中王國時期後，埃及新王國時期涵蓋了西元前十六世紀至前十一世紀，包括了第十八王朝、第十九王朝及第二十王朝，著名的法老包括第十八王朝的阿孟霍特普一世（Amenhotep I，？—1504B.C）、圖特摩斯三世（Tuthmosis III，？—1425B.C）、阿肯那頓（Akhenaten，1351B.C-1334B.C）、圖唐卡門（Tutankhamun，1334B.C-1325B.C or 1323B.C）和第十九王朝的拉美西斯一世（Ramses，？—1294B.C）及拉美西斯三世等人。此時埃及的國力達到高峰，領土範圍一度向東抵達了幼發拉底河沿岸，西邊則是前進到利比亞。在這種因素下，埃及得以接近當時愛琴海和近東的文明。

用年表讀通西洋藝術史

| 247至226 | 312 | 322 | 323至30 | 330至30 |
|---|---|---|---|---|
| 〇 | 〇 | 〇 | 〇 | 〇 |
| 波斯 | 波斯 | 希臘 | 希臘 | 埃及 |
| 阿薩息斯王朝時期 | 塞琉古帝國時期 | 希臘化時代 | 希臘化時代 | 托勒密時期 |
| 波斯進入阿薩息斯王朝時期。 | 波斯成立塞琉古帝國。 | 亞里斯多德逝世。 | 亞歷山大大帝駕崩後，到西元前三十年屋大維把埃及托勒密王朝併入羅馬建立行省，這段時間被稱為希臘化時代。 | 埃及進入托勒密時期。 |

相較於過去，到新王國時期，藝術的發展發生了一些轉變，顯得比較自由與自然。例如在雕像方面，法老王的雕像過去通常看起來非常嚴肅，強調形式主義的表現。到了新王國時期，雕像已經有比較寫實和自然的表現。例如著名的《娜芙蒂蒂雕像》（Head of Queen Nefertiti），是採用石灰岩與灰泥雕塑成的彩繪人像。娜芙蒂蒂（Nefertiti．1370B.C-1330B.C）是新王國時代第十八王朝法老王阿孟霍特普四世（Amenhotep IV）的王妃，而阿孟霍特普四世進行宗教改革，宣布追隨太陽神阿頓（Aten）是唯一的神，這種信仰的理念是提倡追隨自然，產生了與埃及藝術主流派不同的自然主義藝術。在此背景下，《娜芙蒂蒂雕像》就呈現出自然的風貌。這件作品巧妙地將寫實和理想加以結合，將其高貴和情感非常自然地表現出來，更寫實地將嘴角的輕微皺折表現出來。

除埃及歷史著名的娜芙蒂蒂雕像，另外圖坦卡門的黃金面具也是埃及新王國藝術的代表作品之一。圖坦卡門是古埃及新王國時期藝術的代表作品之一。圖坦卡門是古埃及新王國時期第十八王朝的一位法老，其父親阿肯那頓曾經進行過一次宗教改革，然而到了圖坦卡門即位三年後，便重新恢復原本的信仰，並將首都遷回底比斯。圖坦卡門會是如此著名的埃及法老王，原因就是帝王谷的圖坦卡門陵墓。在三千年內從未發生盜墓事件，直到一九二二年才被英國人哈瓦德．卡特發現。而卡特花了大約五年的時間挖掘圖坦卡門的陵墓，又花了八年時間清理陵墓，最後更花了將近十年時間替陵墓發現的約五千件陪葬品編目，不過在卡特生前卻未把這些發現與整理結果印製發行。

| | 西元224至651 | 30至西元641 | 西元前 |
|---|---|---|---|
| | ○ | ○ | |

| 地區 | 波斯 | 埃及 | |
|---|---|---|---|
| 時代 | 薩珊王朝時期 | 羅馬及拜占庭統治時期 | |
| 大事 | 波斯進入薩珊王朝時期。 | 埃及被羅馬及拜占庭統治時期。 | |

大致上，圖坦卡門陵墓是由前室、墓室、耳室及庫室組成，除墓室之外其他空間都被放滿了傢俱、器皿、箱匣等各類器物，也包括墓主人的寶庫。陵墓被打開後，發生許多奇異事件，以致盛傳有法老王的詛咒。另外，根據研究，圖坦卡門相當年輕就過世了，其死因到目前為止學者仍爭論不休。一九二二年，圖坦卡門陵墓挖掘出的近五千件珍貴陪葬品中，他的黃金面具震驚了全世界，也是圖坦卡門陵墓中最著名的陪葬品之一。被發掘時覆於法老木乃伊的面部，重達十一公斤。其製作之精美奢華，在在顯示埃及工藝的高超，也是今日埃及博物館的鎮館之寶。

# 第三章 希臘與羅馬藝術

希臘文明與羅馬文明，在歐洲文明史的地位，猶如中國文人口中的「三皇五帝」時期般美好。即使是現代，人們仍將這兩個文明視作古代的高度文明，以及歐洲文化的奠基者。位於地中海，發展出希臘文明的希臘半島和愛琴海諸島，以及羅馬文化的根據地義大利半島，良好的地中海氣候和豐沛的漁獲，提供了當地居民富庶的物質生活。而與埃及只相隔地中海的地理位置，也使得擅長航海的愛琴海各部族，成為歐洲大陸接收悠久輝煌的埃及文明的前哨站。

從石器時代的原始部落，到古希臘之前愛琴海諸島的基克拉澤斯文明、克里特島的米諾斯文明、希臘本土的伯羅奔尼撒文明，到輝煌的希臘城邦文明，在史前化的西元前3000年到西元330年亞歷山大大帝征服希臘為止，希臘發展出了完整多元的政治、城市規畫、建築、宗教、哲學、工藝與各式藝術的體系和風格，這些文化在希臘化時期吸收了更多的元素，並隨著羅馬的崛起、征服希臘的政治事件，將之傳播到羅馬帝國全境，成為影響歐洲文明與現代生活不可忽視的元素和烙印。

本章將先簡述作為希臘藝術前身的愛琴海三大文明：基克拉澤斯的簡潔神祕、輕鬆流麗的米諾斯、黃金般耀眼厚重的邁錫尼，再將眼光聚焦於希臘本土的輝煌：古拙但充滿活力的神話時期、理性莊重的古典時期，感性多元的希臘化時期。並兼之介紹古希臘最耀眼的建築風格和紅黑陶器，詳細介紹這影響了我們現代生活的文明根基。樂天的伊特魯里亞文化孕育出了樸實有力的羅馬帝國，羅馬這兼容並蓄的強大文明，從有些粗野的狼之子，吸取了殖民地的文化奶水，成就了無數的偉大建築，以及我們在龐貝遺跡中見識的繁華生活。而「羅馬」無論是皇帝的權威還是城市的規畫，都成為往後歐洲各國模仿的強大理想。希臘的理想國象徵，以及永恆之城羅馬，是歐洲文明與世界文化史中，一抹不可磨滅的璀璨色彩。

| 2887~2052 | 3000~2300 | 3200~2800 | 西元前 | |
|---|---|---|---|---|
| 埃及 | 大希臘地區 | 兩河流域 | 地區 | |
| 古王國時期 | 愛琴海文明 | 蘇美文明 | 時代 | |
| 西元前二八五〇至二六五〇年為埃及的提尼斯時期。二六五〇至二一九〇年是金字塔時期。西元前二一九〇至二〇五二年則是第一中間期。 | 克里特島至伯羅奔尼撒半島的史前文明，稱為愛琴海文明。 | 蘇美人定居南美索不達米亞。 | 大事 | |

## 希臘藝術——史前時代：愛琴海文明，歐洲文明的起源

「請息怒吧，歐羅芭呦！你被一個神祇帶走。你命定要做不可征服的宙斯的人間的妻。你的名字是不朽的，因為從此以後，收容你的這塊大陸將被稱為歐羅芭。」在腓尼基的首府泰爾與西頓的王——阿格諾爾國王的公主歐羅芭，被化為公牛的宙斯越洋劫走後，愛與美的女神維納斯，對那失去了貞節、在異地克里特島面臨死與生的抉擇的公主前這樣宣告。之後，歐羅芭與宙斯生下三個兒子：米諾斯（Minos）成為克里特島之王，掌控愛琴海的海權；拉達曼提斯（Rhadamanthus）成為愛琴海中的基克拉澤斯群島的國王；薩爾佩冬（Sarpedon）遠走小亞細亞，成為呂西亞之王。

雖然古希臘歷史學家希羅多德認為，歐羅芭被劫，是因為克里特島人為了報復希臘的伊格爾公主伊娥被劫之事。我們也無從證明歐羅芭故事的真假，但從這個講述了歐洲與希臘文明起始之源的神話中，我們可以清楚地看到，海神波賽頓（宙斯的兄弟）之子阿格諾爾國王統治的腓尼基，位於現今的敘利亞和黎巴嫩所在的地中海東岸，希臘的奧林匹亞的守護神、眾神之首宙斯將小亞細亞的少女劫至愛琴海的克里特島，成為歐洲大陸文明萌芽的母親，三位後代子孫則成為愛琴海文明和亞細亞文明的重要角色。神話中各個人物的象徵意涵，清楚顯示了小亞細亞愛琴海文明、希臘文明與歐洲文明之間的交流關係，也昭示了愛琴海文明對希臘和歐洲文化的影響力。

| 2600~2000 | 2700~2300 | 2800~1300 | 2800~2500 |
|---|---|---|---|
| 克里特 | 大希臘地區 | 大希臘地區 | 兩河流域 |
| 米諾斯文化 | 基克拉澤斯文明 | 愛琴海文明 | 蘇美文明 |
| 克里特島東邊有海港城市，美沙拉有圓形巨塚。已有鐵器與金器。 | 基克拉澤斯文明活躍於愛琴海地區。 | 希臘地區發展出基克拉澤斯、米諾斯和邁錫尼三大文明。 | 早期王朝時代，吉爾伽美什在烏魯克建造城牆。 |

廣義來說，愛琴海文明是稱呼以愛琴海為中心，以及周遭希臘地區的文明發展。但更仔細地定義，則指從新石器時代（西元前五千九百年到西元前三千年）以來，到基克拉澤斯文化（西元前三千年到西元前兩千三百年）時的克里特島和伯羅奔尼撒地區的史前文明。被稱為「青銅時代」的西元前二千八百年到西元前一千三百年，希臘人發展出了基克拉澤斯、米諾斯文明和邁錫尼三大文化。米諾斯文明和邁錫尼文明將在後二節詳細介紹，下段將簡介活躍於西元前兩千七百年到西元前兩千三百年的基克拉澤斯文明。

愛琴海中，以提洛島加上其周邊小島的區域，稱為基克拉澤斯，目前，考古學家對基克拉澤斯的文明所知不多，只知居民擅於航海，且已有製作青銅器和金銀器、陶器等器物的技巧。基克拉澤斯文明最著名的藝術文物是簡筆雕刻而成的大理石小人像。這些白色大理石小人沒有五官，造型簡直可稱為「抽象」，取材自島上豐沛石材，有些直挺挺地站著、有些拿著樂器，在經過復原後呈現了鮮豔的藍、橘、白、黑線描框的神祕色彩，它們的數量眾多，目前推測是在表現生育女神，並可庇護亡靈，而其直挺挺的站姿與正面性的表現，或可與古拙時期的正立人像和埃及的雕塑原則相映成趣。

「錫羅斯島的煎鍋型陶器」，則是基克拉澤斯文明的另一個謎，這個被考古學家暱稱為「煎鍋」的陶器，有著流滑簡練的幾何海浪刻紋，以及接著類似提把的造型，但現在依舊沒有人知道這件陶器的用處。但除此之外，墓葬所用的陶器、生活日用的食器與水酒器，由帕羅斯島的大理石雕刻而成的各式小雕塑

| 西元前 | 2600~2000 | 2500 | 2500~2360 | 2350~2300 |
|---|---|---|---|---|
| 地區 | 克里特 | 兩河流域 | 兩河流域 | 兩河流域 |
| 時代 | 米諾斯文化 | 蘇美文明 | 蘇美文明 | 阿卡德文明 |
| 大事 | 克里特島東邊有海港城市，美沙拉有圓形巨塚。已有鐵器與金器。 | 吾珥第一王朝。 | 拉格什第二王朝。 | 薩爾貢一世征服美索不達米亞、敘利亞和小亞細亞部分地區，以及埃蘭。 |

品，由黃金、白銀、黃銅、青銅鑄造的兵器、金銀飾品（王冠、手鐲、項鍊、金銀碗）和祭神的器物，基克拉澤斯的各種工藝技術均已發展成熟，雖然目前我們的所知不多，但比對這些器物和小雕塑的表現形式，以及其在愛琴海的考古分布，可以發現席格拉底斯文明，對於我們熟知的古希臘文明，有直接且深遠的影響。

## 希臘藝術—愛琴海文明：克里特島「米諾斯文明」

「米諾斯／克里特島」文明乍聽之下很是陌生，但如果提到迷宮中的牛頭人身怪米諾陶斯，和希臘英雄特修斯的戰鬥，以及雅典建築師戴達羅斯帶領兒子伊卡洛斯用蠟做的翅膀逃出親手建造的宮殿、但伊卡洛斯卻因輕忽與自大，飛得離太陽太近，最後墜落海中的故事，大家應該都耳熟能詳。這兩個希臘神話發生的背景，都在目前希臘境內的第一大島——克里特島。這個在西元前六千年就有人類居住的島嶼，在西元前兩千年左右出現了第一批城邦聚落，直到西元前一四五○年左右，希臘的多里安人入侵為止，一直是強盛進步的海洋文明。神話中，特修斯大戰米諾陶斯的起因，是由於克里特島的王子安德洛格俄斯在阿提卡慘遭謀害，米諾斯王和眾神憤而在希臘降下瘟疫與乾旱，最後在阿波羅的調停下，雅典人每九年便需要向克里特島進貢七位童男童女供米諾斯陶斯食用。由神話的內容來看米諾斯文明與希臘文明的關聯，可看見它們互相交流，卻也互相對抗，最終希臘文明取代了米諾斯文明，成為愛琴海上的文化與海權的隱喻。

| 2000~1570 | 2000 | 2050~1950 | 2052~1570 | 2150~2050 |
| --- | --- | --- | --- | --- |
| 克里特 | 克里特島 | 兩河流域 | 埃及 | 兩河流域 |
| 不設防之宮殿早期 | 米諾斯文明 | 阿卡德文明 | 中王國時期 | 阿卡德文明 |
| 索諾斯、菲斯托斯、馬利亞等地均是米諾斯文明興盛處，宮殿為經濟中心，島上居民和埃及、敘利亞和埃及往來，並受及影響創造文字，不曾對外侵略。 | 克里特島出現首批聚落。 | 吾珥第三王朝。 | 底比斯的門圖荷太普二世統一埃及。西元前一九九一至一七八六年是第十二王朝。西元前一七七八至一六一〇年是第二中間期，西克索斯人挾戰馬和戰車之力侵入埃及。 | 來自伊朗的古迪亞人統治美索不達米亞地區。 |

傳說中，克里特島最強大的王名為米諾斯（也就是前章所述的歐羅芭之子），因此，考古學家便將這個王國稱為米諾斯文明。與希臘神話中陰險的氣氛不同，米諾斯的考古遺存，展現在世人眼前的，是充滿了輕鬆生命力的愉快島嶼生活。西元前十七年左右，第一批聚落毀於桑托林火山的爆發、地震與海嘯，島民經歷多次的重建，挺過西元前十五世紀的多次地震，最後在克里特島北部的克諾索斯蓋起了名聞世界的克諾索斯宮殿。

這個巨大的宮殿群沒有圍牆，與城市融為一體的開放性空間，讓國王可以直接掌握島上的政治、貿易與祭祀活動，但克里特島人似乎沒有建築空間布局的概念，大批的地下存貨處、林立各處的小庭院和彎曲的長廊，讓初次到此地的人有如身處迷宮。這或許便是希臘人傳說的「克里特島的迷宮」，以及「為了獨佔全世界最精妙的宮殿，因此王要將建築師戴達羅斯囚禁」的由來。但宮殿中並沒有發現怪物或陰森的迷宮，相反的，克里特島的建築注重衛生和採光，陽光照射到每個院落，宮中有大型浴池，甚至有世界最早的沖水馬桶。大片的白牆以五顏六色的顏料繪製活潑自然的壁畫：海豚在魚群中游舞、抱著供品與樂器的少女、跳牛儀式上靈巧翻越牛背的青年男女……人們的生活襯飾著花草和寫實的動物，讓人驚嘆畫工的觀察力，也讓人更加了解古代克里特島的生活百態。

米諾斯文化是神權與政權合一，除了在宮殿中有祭壇，像極了十九世紀巴黎女子裝扮的盛裝克里特島祭典、克里特島的山洞和大山丘也能發現寺廟和祭壇。人們信奉女性神祇，雖然目前沒有足以佐證的文

| | 1700 | 1700 | 1728~1686 | 1880~1375 | 西元前 |
|---|---|---|---|---|---|
| 地區 | 克里特島 | 歐洲 | 兩河流域 | 兩河流域 | |
| 時代 | 米諾斯文明 | 歐洲青銅時代 | 巴比倫文明 | 亞述文明 | |
| 大事 | 克里特島的火山爆發，第一批聚落被摧毀。 | 歐洲青銅時代正式展開，逐漸形成不同的文化。 | 漢摩拉比治世，制定《漢摩拉比法典》。 | 舊亞述帝國。 | |

獻解釋，但由至今出土的女神像來看，米諾斯文化中的女神是個擁有多種身分和威能的母親之神，祂會以頭戴高帽，坦露出雙乳，身著華麗的米諾斯女子連身裙的樣貌出現，兩手時常抓著蛇，代表了山神、獸神或蛇神。而當人們向祂求子時，則往往會以孕婦的形象作為化身。另外，跳牛青年的儀式與為數不少的牛頭像、牛像，或許也解釋了希臘人認為克里特島有牛頭人身怪的印象。但「牛」在西亞、小亞細亞、埃及都是神聖的動物，雖然我們目前沒有多少出自米諾斯文化的神話故事，但如能將對牛的崇拜解釋為米諾斯文化與東方貿易時的文化交流產物，或許是較為中肯的推論。

克里特的彩陶色彩質樸，只有紅、黃、白、黑色，但無論是對於自然植物（花草風格）或是海中生物（海洋風格）的描寫，幾何形狀的布局，都非常精妙。卡馬雷西地方出土的、由拉坯輪製出的薄胎陶器，甚至被考古學家稱為「蛋殼陶」。陶器的型制與當時成為克里特島主要外銷品的金銀器、首飾的造型，直接影響了希臘地區的各種器型。我們可以在下一節的邁錫尼文化中，仔細觀察克里特島藉由航海而散播的文化影響。

## 希臘藝術—愛琴海文明：伯羅奔尼撒半島「邁錫尼文明」

位於希臘伯羅奔尼撒半島的邁錫尼城，是算在青銅時代的最後一個文明發展階段（西元前十六世紀到西元前十一世紀），它是大英雄阿加曼儂的故鄉，荷馬的史詩《伊利亞特》中的美女海倫，最早便是嫁到

| 1500 | 1570~715 | 1570~715 | 1570~1425 | 1640~1380 |
|---|---|---|---|---|
| ○ | ○ | ○ | ○ | ○ |
| 巴勒斯坦 | 埃及 | 埃及 | 克里特島 | 小亞細亞 |
| 舊約時代 | 埃及新王國時期 | 新王國時期 | 新宮殿的繁榮期 | 西臺 |
| 以色列各族進入巴勒斯坦。 | 西元前一二四五至一二〇〇年，第十九王朝，實提一世和拉美西斯二世對抗西台人。盧克索神殿、阿布辛貝神殿建成。 | 雅赫摩斯驅逐西克索人直至巴勒斯坦，建立了新王國（第十八王朝）。埃及在阿孟霍特普一世與圖特摩絲一世時成為領導強權，進軍亞洲與奴比亞。 | 諾索斯、菲斯托斯和聖特里阿達等地出現大型建築，並師法埃及創建王國，成為海上強權。 | 舊西臺帝國。 |

邁錫尼。而古希臘的文學與神話，也常常將主角和英雄設定在這個時代與文明中，古希臘的「悲劇之父」埃斯庫羅斯的三連戲《俄瑞斯忒亞》，便是講述阿加曼儂帶領希臘聯軍夷平特洛伊後，回鄉被妻子謀害，而其子女又為其復仇的人倫悲劇。但在傳說中，邁錫尼也是個充滿黃金的國度，引得十九世紀的德國人謝里曼，花費將近三十年的時間，尋找傳說中的黃金之鄉，並將特洛伊、邁錫尼、梯林斯等古城重現在世人眼前。

邁錫尼那傳說是由海神之子——英雄帕修斯建造的城牆，現在依然屹立在伯羅奔尼撒，首建時間是西元前十五世紀，並在西元前十四和十三世紀中葉幾經加固與擴建。邁錫尼城的規模宏大，建築厚實，王宮位於城中央，以三房兩小廳（附澡池）和一大廳的格局形成宮殿群。邁錫尼的建築注重照明，在大廳中會有四根巨大的燈柱，可在夜晚亮燈後享受白晝般的光明。而邁錫尼的房屋都有人字形的斜坡狀屋頂，極有可能是受到安納托力亞地方的影響，而不是希臘本土的房屋建造型式。

遊客到邁錫尼城造訪，最不能錯過的，是雕有石獅、通往墓地的城門「獅子門」，它是唯一現存的邁錫尼的建築雕塑和大型的雕塑作品，也被認為是西方浮雕藝術的第一作品。此門興建的時間大約是特洛伊戰爭之時。兩隻簡練的雄獅，用高浮雕手法雕鑿出來，在厚重的門楣上面對面地站著，是少見的紀念碑型建築。邁錫尼的其他雕塑作品，有小型象牙圓雕、墓碑浮雕、殉葬小陶俑等種類。它們共通的特性都是「體積很小」，題材以戰爭和狩獵場面為主，就連梳

第三章 希臘與羅馬藝術

| 1425 | 1450 | 1500~1000 | 1503 | 1502 | 1501 | |
|---|---|---|---|---|---|---|
| 克里特 | 克里特島 | 印度 | 巴勒斯坦 | 大希臘地區 | 克里特島 | 地區 |
| 邁錫尼 | 米諾斯文明 | 早期吠陀時代 | 舊約時代 | 邁錫尼文明 | 米諾斯文明 | 時代 |
| 諾索斯宮殿被毀，為反抗邁錫尼統治者，克里特人暴動，但並未成功，阿開亞人的勢力從此確定。 | 希臘的多里安人入侵克里特島，米諾斯文明衰落。 | 雅利安人用馬拉戰車，戰術壓倒原住民達羅毗荼人。發展農業文化。 | 以色列各族進入巴勒斯坦。 | 邁錫尼建立城牆與王宮，《阿加曼農的面具》鑄成。 | 克諾索斯宮殿落成，並在多里安人入侵以前時常整修。 | 大事 |

妝匣、家具飾板和鏡子這些女性用品上也是，而且沒有什麼細節，顯露了與克里特島人完全不同的豪邁風情。陶俑的性別有男有女，用來殉葬或祭祀，底面是陶坯的天然淺土色，再用深咖啡色的顏料描繪出五官和衣飾。陶俑的身體是用坯輪拉轉出的圓柱，頭部則是泥塑而成，唯一立體的地方，是有如鳥喙般的大鼻子，配上大大的圓眼睛，十分樸拙可愛。由於陶俑的動作姿態不一，考古學家們往往會依照陶俑們雙臂擺放的姿態，用相似形狀的希臘字母替陶俑們編號。

城牆內與城牆外均有墓地，依據西元二世紀保薩尼阿斯的《希臘誌》紀載，考古學家們發現了阿加曼農一家人的墓地，那謀殺了阿加曼農的皇后和她的情夫確實與王族們的墓地分開，現在這塊墓地被考古學家們以「B墓園」稱呼，而考古學家們也在埋葬著阿加曼農和邁錫尼王公們的「A墓園」考察了邁錫尼的厚葬習俗（一座墓中可發現高達四百多件的貴重陪葬品），並藉由那些陪葬器物，證實了「黃金之鄉」的富饒：黃金、白銀、象牙、青銅、大理石、木材，都是製作陪葬品的材料，但少見如愛琴海流行的鑲嵌珠寶。邁錫尼的金銀器，習慣以打成薄片的金屬塑型，並直接在金屬片上打刻圖案的細部和形狀。

邁錫尼文明最有名的金器與作品，是被稱為「阿加曼農的面具」的陪葬黃金面具——雖然現代的考古學家推翻了謝里曼的「面具的臉是阿加曼農」說，而將其斷代為西元前十五世紀，阿加曼農三代前的王，而方頭大耳、髭鬚滿面的古邁錫尼之王，透過面具靜悄悄的與你我互視，除了讓人訝異這極似埃及的葬俗居然在希臘出現，文化之間流通的威力之外，我們也能

從他似笑非笑的表情，體會到超越了時空與文化的共通人性。

## 希臘藝術──神話時期：城邦興起的神話時代

約從西元前一一五○年時，邁錫尼城被毀，西元前一千兩百年到西元前一千年間伊利里亞人（Illyrians）侵入地中海，希臘民族在希臘半島開始了大遷徙（Greek Migrations），多里安人（Dorian）和愛奧尼亞人（Ionians）便在希臘半島上逐漸構成了希臘文明。由於地形的原因，希臘從來不是一個統一的國度，而是各部族在不同的地點，形成了一個個以自治城市為單位的小國家。西元前二千一百年到西元前八百年間，由於多里安人對於邁錫尼的入侵，這三百年被稱為「黑暗時期」。西元前八百到西元前五百年，各個城邦草創期，則稱為「古拙時期」。這兩個時代，是希臘本土文化的奠基期，也是城邦政治建立制度的重要時代，大希臘地區雖然沒有統一的政權，但逐漸有了地區共同體的意識，各城邦無論是征戰抑或貿易均交流頻繁，文化逐漸形成同質性，處於同套的奧林帕斯山信仰之中，共享我們現在熟知的希臘神話。而西元前十一世紀到西元前五世紀的六百年間，是希臘神話中的英雄們活躍的年代，因此，黑暗時期與古拙時期，又被統稱為「神話時代」。

《伊利亞特》與《奧德賽》兩部史詩，分別講述特洛伊戰爭，與特洛伊戰爭中希臘聯軍中的智將──奧德賽，在戰後因觸怒雅典娜女神，而在海上漂流了十年才歷劫返鄉的故事。生活於約西元前九到前八世紀的荷馬，在遊巡各地的過程中，將這場約發生在西

| 單位：年<br>西元前 | 1250 | 1251 | 1252 | 1253 | 1254 |
|---|---|---|---|---|---|
| **地區** | 巴勒斯坦 | 大希臘地區 | 大希臘地區 | 大希臘地區 | 大希臘地區 |
| **時代** | 舊約時代 | 愛琴遷徙 | 希臘文化初創時期 | 邁錫尼文明 | 愛琴遷徙 |
| **大事** | 摩西出埃及，與以居住於巴勒斯坦的各族猶太人往來。 | 中亞述帝國與腓尼基各城邦興起，伊特拉斯坎人進入義大利，特洛伊被毀。 | 特洛伊戰爭。 | 特洛伊戰爭，邁錫尼興建獅子門。 | 中亞述帝國與腓尼基各城邦興起，伊特拉斯坎人進入義大利，特洛伊被毀。 |

元前十三到十二世紀的戰爭吟唱給各城邦的聽眾。特洛伊與希臘聯軍的戰鬥，英雄與眾神的糾葛，人類的愛情、熱血與智慧，以及宗教的神聖感，成了希臘藝術最美好普遍的題材。荷馬的史詩，目前並沒有發現神話時代留傳下的原本，我們所知道的希臘神話和荷馬史詩，都是依照文物上的雕刻或圖飾，如神殿的壁上浮雕和陶器上的彩繪，以及文藝復興時期流傳的抄本而來。這些融合了神話與現實的故事，成為歐洲文明的重要基石和永遠的文學母題，也是眾人心中的謎。直到西元一八七一年，從小著迷於荷馬史詩的德國商人兼考古學家海因里希·謝里曼（Heinrich Schliemann）在大希臘地區鍥而不捨地進行超過二十年的挖掘（自他一八六八年決定投身考古，並在一八九○年於義大利去世為止），方能讓特洛伊、米諾斯、邁錫尼和提林斯等古城，從神話中走入現實，古文明重見天日。

神話時期，可以說是大希臘地區在多利里人入侵後的恢復期，到了西元前八世紀，「幾何風格」（geometric style）興起，陶器上的圖紋，以三角形和直線、水平細緻的飾帶、布滿整個器身的大面積迴紋、幾何構成的人物和動物，取代了粗獷的邁錫尼陶器。西元前八世紀後半，各城邦的經濟和人口穩定增長，殖民活動讓希臘人與周遭的民族頻繁接觸，希臘陶器的圖紋也增加了更多的題材：從西亞的翼獸、腓尼基的字母、埃及繪畫的空間感與平面感、人們平日的生活和歷史題材。都流利靈活地出現，非洲輸入的象牙也成為重要的藝品，到西元前七世紀末，這深受「東方」影響的時期，稱為「東方化時期」

| 1200~1000 | 1200~1100 | 1200 | 1204 | 1227~325 |
|---|---|---|---|---|
| 巴勒斯坦 | 大希臘地區 | 巴勒斯坦 | 埃及 | 印度 |
| 舊約時代 | 邁錫尼文明 | 腓尼基 | 托勒密王朝 | 晚期吠陀時代 |
| 猶太各族締結為十二族同盟，非力士人遷入巴勒斯坦，猶太人為了抵禦外敵，逐漸形成王國。 | 邁錫尼文明逐漸衰落 | 克里特的邁錫尼政權衰亡後，腓尼基接手掌控地中海貿易。 | 托勒密王朝開始。 | 亞歷山大大帝進軍印度，征服犍陀羅，在希達斯皮斯河戰役打敗波羅斯後還師，後大夏將希臘文化帶入印度。 |

（Orientalizing Style）。

最後，則是橫跨了西元前六世紀後半到前五世紀前期的「古拙風格」（Archaic period in Greece）。嚴格說來，古拙時期，才是希臘文明真正獨立的開始，藝術與文化的大師此時開始留下精彩的作品，而這些作品和歷史趣聞，將在之後的單元仔細介紹。

## 希臘藝術—古典時期：影響歐洲深遠的黃金時代

活躍於西元前五到前四世紀的古希臘自然科學家、「原子論」的創始者德膜克利特（Democritus）曾說過，「人，是一個小宇宙。」這是人本主義（Humanistic）的開始。生活在同一時期的古希臘哲學家普羅泰格拉（Protagoras）也說：「人，是丈量萬物的尺度。是存在者存在的尺度，也是不存在者不存在的尺度。」由這些格言，我們可以了解，古典時期的希臘／將看待世界的眼光轉回「人」自身，並且在理性的思維下承認人的存在與尊嚴，由此種思考角度看來，希臘藝術的古典時期（西元前五世紀到前四世紀後半）的藝術，無論是題材，抑或是要表達的精神，都是和諧理性的氣質，並且專注在表現理想的人類，中心精神其來有自。

古典時期，在現在的藝術史評價，是古希臘藝術的黃金時代，本期的雕塑作品跳脫了拙稚的表現，以及周邊各文明的風格影響，真正發展出了寫實又注重理想的人像藝術。此期的雕像，在表現上是寫實且具個人特性的外貌，五官的表現、肌肉的解剖學概念有著科學般的精準，並使用數學計算塑造出最完美的人體黃金比例等，但精神上則是以「理想的神性」作為

| | 1100~800 | 1137 | 1150 | 1197~1165 | 1200~1000 |
|---|---|---|---|---|---|
| 地區 | 大希臘地區 | 兩河流域 | 大希臘地區 | 埃及 | 大希臘地區 |
| 時代 | 希臘文化初創時期 | 巴比倫文明 | 邁錫尼文明 | 新王國時期 | 希臘文化初創時期 |
| 大事 | 黑暗時期。 | 尼布加尼撒一世建立王權國家。 | 邁錫尼城被毀。伊利里亞人侵入地中海，造成希臘民族遷徙，（西元前一二○○至一○○○年，又稱多里安人遷徙。希臘各主要方言擴散，邁錫尼就城逐漸發展成城邦。 | 拉美西斯三世在位，死後出現內亂，巴勒斯坦和奴比亞失手，國家趨於窮困，經濟權力集中於幾個大神殿。 | 伊利里亞人侵入地中海，希臘民族大遷徙。多里安人與愛奧尼亞人逐漸創立了希臘文明。 |

一致的神情，我們很難在這些雕像上看到「一個人的激情、一時的個性」，而是看見普世的理想寧靜。菲迪亞斯、波利克利特斯、米隆，是古典時期的雕刻三巨匠，他們的作品成為了歐洲雕塑作品的典範。多里克式、愛奧尼亞式、科林斯式建築，也在古典時期定型——希臘本土發展出的獨特建築形式，在此期完全成熟，並成為往後歐洲繼承的建築元素，是文藝復興時期建築師們心中的偉大理想。紅繪式、黑繪式陶器的大量產生，是希臘製陶作坊興盛，以及希臘繪畫藝術的水準反映，並成為考古學家們替我們拼湊古希臘人的生活和神話的證據。

西元前四世紀，希波戰爭和伯羅奔尼撒戰爭的兩次大戰之間，伯里克利（Pericles）這位深懂雄辯與演講的政治家，是帶領雅典從戰爭後的廢墟中走出，成就讓雅典成為希臘的文化領袖、成就黃金時代的狠角色。他在雅典執政三十六年，從來沒有任何官職、頭銜和領地，可他死後，雅典人民甚至修改法律，讓伯里克利那並非雅典公民身分的兒子繼承他的財產。

伯里克利除了憑藉演講讓民眾團結，也使用創新的方式，推動新政，他是雕刻大師菲迪亞斯（Phidias）的密友，當伯里克利建造帕德嫩神廟時，菲迪亞斯代表了伯里克利，用他那讓時人耳目一新的浮雕，以及令人讚嘆的女神像，使帕德嫩神廟成了政治與藝術合作產出的華麗瑰寶。

短短的黃金時代，雅典人的衛城神殿群：帕德嫩神廟、勝利女神神廟、厄瑞克提翁神廟，以我們現今不可得見的宏偉姿態，矗立在雅典的衛城山頂。古典時期的奧林帕斯眾神，仍活生生地照看著古希臘人，

用年表讀通西洋藝術史

| 1000~600 | 1000~770 | 1000~774 | 1000 | 1006~966 | 1010 | 1100~500 |
|---|---|---|---|---|---|---|
| 印度 | 中國 | 巴勒斯坦 | 巴勒斯坦 | 巴勒斯坦 | 巴勒斯坦 | 大希臘地區 |
| 晚期吠陀時代 | 西周 | 腓尼基 | 腓尼基 | 舊約時代 | 舊約時代 | 希臘文化初創時期 |
| 雅利安人的勢力擴展至恆河區域，進入今日德里，各族發生戰爭，發展種性制度。約西元前一○○○年，出現吠陀聖典 | 封建國家，以王畿為中心，分封諸侯。 | 主要城邦為阿德拉斯、比布魯斯、貝魯特、希登與提爾。西元前五八六年，巴比倫討治腓尼基各城邦，只有提爾堅守十三。 | 腓尼基文字出現，後被希臘人借用為文字符號，並發展成拉丁字母。 | 大衛王的時代。 | 掃羅王的時代。 | 神話時代。 |

現今看來莊嚴樸素的純白大理石希臘神殿和神像，在喜好豔麗色彩的古雅典人手中，從來都不是如此素淨的模樣。還原著色的衛城諸神殿，從屋簷到牆壁，繪滿了紅、藍、綠、黃的自然景致和各式紋飾。神像披掛少女織繡的布匹，用黃金與象牙裝飾，以及使用與屋牆同系的色彩妝點，神像眼裡甚至裝有讓眼神栩栩如生的寶石。敬拜的香煙與祭物，依照規矩擺放。除了政治，藝術在古希臘，最重要的便是為宗教服務。當我們以文藝復興時代傳下的眼光來觀看希臘的古典時期藝術品，其實是以完全不同於現代人心中的模樣，存在於將神明奉為生活首事的古雅典人心中。

## 希臘藝術—希臘化時代藝術：多元的世界化風格

「我的兒子，找一個與你相稱的王國吧。」馬其頓對你來說太小了。」相傳，腓力二世對兒子亞歷山大這樣說。在西元前三三六到西元前三二三年的短短十三年間，亞歷山大大帝閃電般的劈向世界，建立了橫跨歐、亞、非三洲的大帝國，讓原本互不往來，甚至互相爭鬥的古代國家，成為了服從同一威權的行政區。雖然早在西元前三三八年，腓力二世就在喀羅尼亞戰役戰勝了底比斯和雅典的軍隊，成立科林斯同盟，控制了希臘大部分的城邦。但從小受到希臘哲人亞里斯多德教導的亞歷山大大帝，將馬其頓的領土擴張的範圍，便是希臘地區將文化傳向世界的轉捩點。

如同燃燒始盡的彗星，亞歷山大大帝在西元前三二三年過世，得年三十二歲。從他去世的這年算起，到羅馬的屋大維在西元前三一年，將埃及納入

| | 900~800 | 900~800 | 900 | 920 | 925~587 | 926~782 | 966~926 西元前 |
|---|---|---|---|---|---|---|---|
| **地區** | 大希臘地區 | 大希臘地區 | 義大利地區 | 埃及 | 巴勒斯坦 | 巴勒斯坦 | 巴勒斯坦 |
| **時代** | 希臘文化初創時代 | 希臘文化初創時期 | 義大利早期文化 | 新王國時期 | 猶大王國 | 以色列王國 | 舊約時代 |
| **大事** | 愛琴海地區和希臘各文明，流行在陶器表面繪上抽象、幾何圖形。 | 荷馬史詩《伊里亞特》與《奧德賽》寫成。 | 可能來自小亞細亞的伊特拉斯坎人、拉森人，漸次佔據台伯河與亞諾河間的土地。 | 示撒入侵巴勒斯坦，洗劫耶路撒冷。 | 先知以賽亞與先知耶利米的時代，西元前六三九至六〇九年，巴比倫的尼布加尼撒二世圍攻耶路撒冷。西元前五八七年，耶路撒冷在圍城一半後被毀。 | 先後經過暗利、亞哈、耶戶等國王統治，西元前七二二年，以色列成為亞述一省，許多以色列人遷往米底亞和美索不達米亞。 | 所羅門王的時代。 |

羅馬，成為行省的時刻，通稱為「希臘化時期」（Hellenistic period）。希臘文化隨著殖民和馬其頓政權（包括當時希臘的安提卡王朝、亞洲的賽琉卡斯王朝、埃及的托勒密王朝），強勢地傳入西亞、埃及，希臘語成為古代世界的共通語言。尤其是埃及的新興城市亞力山卓城，在托勒密一世的大力建設下，成為了人文薈萃、擁有大圖書館、不輸給雅典的文化之都，希臘化時代的多元，也在這些新興的文化據點上展現。

希臘藝術對世界的影響之廣，可從北印的犍陀羅藝術和現今土耳其境內的帕加馬王國宮殿之遺跡見到。犍陀羅寫實、有著深邃歐洲五官的佛像，和矗立在安納托利亞的科林斯神殿與宮殿遺跡，標示了希臘化時代文化傳播的路線。此期的建築遵循著科林斯式與愛奧尼亞式的建築規制，但馬賽克鑲嵌壁畫則是新興的建築裝飾手法，用加工過的彩色玻璃和小石子拼繪大面的牆壁和地板，多彩細膩。著名的《伊蘇斯戰役鑲嵌畫》，描寫的是亞歷山大大帝和波斯的大流士互相爭戰的場面，畫中亞歷山大大帝有著如希臘古典英雄一般的側面。

繪畫方面，在希臘本島分成了西錫安（Sicyon）畫派和卡提亞畫派，但因為這些繪畫均無蹟流傳，所以我們只能從老普林尼的記載中了解，西錫安畫派的名氣較大，領導者是歐邦波斯（Eupompus），而幫西錫安王宮和馬其頓的王公墓葬製作鑲嵌畫的保希阿斯（Pausias），以及亞歷山大大帝的宮廷畫師阿佩萊斯，均是他的弟子。從現今發現的墓葬壁畫、龐貝古城的希臘壁畫模製品，以及馬其頓發現的鑲嵌畫，

用年表讀通西洋藝術史

| 883~612 | 850~600 | 814 | 800 | 801 | 802 | 803 | 804 |
|---|---|---|---|---|---|---|---|
| 兩河流域 | 大希臘地區 | 巴勒斯坦 | 小亞細亞 | 巴勒斯坦 | 大希臘地區 | 歐洲 | 大希臘地區 |
| 新亞述帝國 | 希臘文化初創時期 | 迦太基 | 弗里吉亞王國 | 腓尼基 | 希臘文化初創時代 | 鐵器時代 | 希臘文化初創時期 |

**883~612（新亞述帝國）：** 西元前七〇一年，辛納赫里布征服耶路撒冷，摧毀巴比倫。西元前六六八至六二六年，在尼尼微興建大型圖書館，收藏西元前二萬二千年快泥板。

**850~600（希臘文化初創時期）：** 東方化時期。

**814（迦太基）：** 提爾建立迦太基，並在西元前六五〇年擁有自己的艦隊與軍隊，成為腓尼基西部殖民地的保護者。

**800（弗里吉亞王國）：** 弗里吉亞王國在安那托利亞建立，定都戈爾迪烏姆，最重要的統治者就是傳說中娶希臘公主為妻的米達斯。后里底亞王國興起。

**801（腓尼基）：** 各城邦受亞述統治。

**802（希臘文化初創時代）：** 西元前八世紀，為城邦孕育期。也是首批神廟出現，詩人荷馬和歷史學家希羅多德的時代。

**803（鐵器時代）：** 歐洲的鐵器時代亦稱哈爾斯塔文化。

**804（希臘文化初創時期）：** 陶器紋飾出現幾何風格。

---

我們或可領略希臘繪畫的風貌。

希臘化時代的雕塑，在藝術史上的評價，被酷愛古典時期雕塑的藝術史家溫克爾曼（Winckelmann）評為「早已失去高貴雄雅和靜謐偉大」，但更加戲劇性，以及貼近人性感情的激烈表現，則讓此期的雕塑擁有巴洛克式雕像的戲劇感，目前眾人仍耳熟能詳的名作也層出不窮：《米羅的維納斯》（也就是「斷臂的維納斯」）（Venus de Milo）、《薩莫瑟雷斯的有翼勝利女神》（Winged Victory of Samothrace）、《勞孔》（此作與前作被並列為羅浮宮三寶中的二寶）（Laocoön and His Sons）均是希臘化時代的作品。

《米羅的維納斯》中的「米羅」，是目前最具知名度的一尊，以前被認為是普拉希泰勒斯（Praxiteles）的作品，但現在被認為是亞力山德羅斯（Alexandros of Antioch）之作。雕像全身都遵照黃金分割的比例塑造，再加上失落的雙手，引發人們的無限遐想，故被稱為「最美麗的維納斯」。《薩莫瑟雷斯的有翼勝利女神》據說是為了慶祝屋大維大敗克麗奧佩脫拉（埃及豔后）的海戰而立，是最美麗的希臘化時期作品之一。它前傾的身體，突出在永恆的潮濕海風中，飄揚的服飾和身軀，讓它被認為是羅德島派的雕塑作品，而現在，勝利女神那讓藝術史家詹森（H.W. Janson）形容為「希臘化時代雕塑中最偉大的藝術」也象徵了希臘文化享譽世界的勝利吧。

## 希臘藝術—建築：城邦與公共建築概說

約在西元前八到前六世紀，古希臘出現了成熟

單位：年　西元前

| | 770~756 | 776 | 787~684 | 800~500 | 800~700 | 805 |
|---|---|---|---|---|---|---|
| 地區 | 中國 | 大希臘地區 | 兩河流域 | 大希臘地區 | 大希臘地區 | 大希臘地區 |
| 時代 | 東周 | 希臘文化初創時期 | 新亞述帝國 | 希臘文化初創時期 | 希臘文化初創時代 | 希臘文化初創時代 |
| 大事 | 孔子、老子、墨子等諸子學說出現。諸侯各自為政，農民與商人成為國家命脈。 | 雅典首次舉行奧林匹克運動會。王權式微，諸侯國越趨強大，只有在抵抗蠻族時才聯盟對外。 | 西元前七二二至七〇五年，薩爾貢二世恢復貴族與祭司的特權，征服西台諸國。西元前七〇六至六八一年，辛那赫里布統治，他在西元前七〇一年征服猶大王國，西元前六八〇至六六九年的以撒哈頓治期，為亞述帝國版圖最大時期。 | 古拙時期。 | 東方化時期，陶器表面出現腓尼基形式的文字，以及受東方文化影響的各色圖紋。 | 為城邦孕育期。也是首批神廟出現，詩人荷馬和歷史學家希羅多德的時代。 |

的「城邦」（Polis）聚落。由於希臘多山、多種族，各個由不同民族或部族治理的城邦，非常重視自我在政治上的獨立與自由。縱使各地有不同的物產和興盛的產業，但原則上，每個城邦都會有自己的貨幣和自給自足的農經體系，因此，不同的城邦會有不同的政治和生活方式。「嚴謹紀律且擅長戰鬥」與「開放民主、人文薈萃」，大家一看便知是在形容斯巴達與雅典兩個截然不同的敵對城邦（兩城唯有在波斯三次入侵時才暫時攜手同心），便是在希臘半島上特有的、差異極大的地域氣質這樣的背景下，演變出不同的建築與藝術形式。

古希臘的藝術或建築形式，在書中雖有介紹的前後順序，但並不一定代表他們出現的時間點也是依序類推。例如後續將介紹的黑繪式與紅繪式陶器，確實是紅繪式陶器的發明時間在後。但這些工藝技術，其實是經過多代不具名的陶工，經過長時間的嘗試與市場淘選後才發展完備，並非某人在某時一瞬間就取代原有的藝術形式。或者，如同之後要介紹的三種希臘建築形式：多里克式、愛奧尼亞式、科林斯式建築，三種風格出現在希臘的不同地區，並在不同的時間點出現，卻透過文化交流互相影響，同一建築群中，常會出現綜合型建築，或三種不同風格的建築交錯林立之情形。

古希臘的各城邦，雖然風格各異，但仍有幾點特徵是共通的：

一、人口大約在五千到兩萬之間，以要塞和高城組成的「衛城」（Acropolis），將市政建築和宗教場所包圍，人們無論是住在城中或市郊，均可在城牆中

滿足政治、宗教、經濟與娛樂的需求。但有些城邦會因保護神的屬性或宗教理由，將祭祀之處設於不同的地點。

二、古希臘人沒有羅馬人那令人稱羨的下水道和垃圾處理措施，不過無論是住民的飲用水供給，或者城內的公共噴泉，都有充足的供應。城市會以公共噴泉及其附設的廣場為中心，此廣場稱為「阿戈拉」（Agora），為羅馬城市的廣場前身，設置公民集會和交易集市的附棚長廊攤位區。城邦中的主要幹道和政經場所的設置，均由阿戈拉往外擴散，此種都市規畫形式，深深影響了羅馬文明的城市樣貌。

三、城市的守護神和值得紀念的偉人，都有相應其身分和屬性的祭祀場所、墓地或紀念堂。神殿已有了圓形和方形的建築形式。一般人的墓地設在城外和近郊，足以負擔華麗陵墓的富人會將死者放入大理石的棺木中，並將刻有死者姓名和雕像的陵墓設在進城的道路兩旁以供瞻仰。一般人則將死者骨灰放入骨灰罈，再於墓地上擺放通氣的葬禮瓶以做敬拜之用。

四、劇場、體育場是古希臘人不可或缺的公共設施。我們可以由西元前四八〇年，波斯人第三次攻打希臘，各城邦還是堅持舉行奧林匹克運動會的事件知道，古希臘人是多麼重視與神立誓，並避免征戰的競技。城市中的運動場，會有露天和室內的比賽場地和訓練場，競技場被圍在四面迴廊之中，賽跑跑道旁依照地形，鑿出階梯形的看台，跑馬場則被整理成可運行雙駕馬車的規模。

戲劇也是古希臘人獻給神的禮物，是慶祝酒神節和聚會休閒的重要活動。興建戲院，古希臘人會選擇

第三章　希臘與羅馬藝術

| 663~609 | 668~626 | 700~600 | 700~600 | 700 | 715~332 | |
|---|---|---|---|---|---|---|
| 埃及 | 兩河流域 | 中國 | 大希臘地區 | 埃及 | 埃及 | 地區 |
| 王國晚期 | 新亞述帝國 | 東周 | 希臘殖民拓展期 | 古王國時期 | 埃及王國晚期 | 時代 |
| 薩姆提克逐出亞述人，並壓制安夢祭司與利比亞傭兵，愛奧尼亞傭兵遷居三角洲，建立愛奧尼亞貿易據點諾克拉提斯。 | 亞述巴尼拔摧毀底比斯，在尼尼微興建大圖書館。 | 孔子、老子的百家爭鳴時代。 | 黑繪技法流行，專職陶工匠師出現。 | 埃及象形符號演化為書寫體。 | 西元前七一五至六六三年，受衣索比亞的外來統治，後因以撒哈頓於西元前六七一年帶領亞述人入侵底比斯結束。西元前六六二年埃及成為亞述的一省，但西元前六六三年薩姆提克逐出亞述人，愛奧尼亞傭兵入住埃及三角洲，建立愛奧尼亞的貿易據點諾克拉提斯。 | 大事 |

傳音效果良好的丘陵間的圓形凹低地形，並將圓形舞台設置在凹地底部，平均地在山坡上開鑿放射狀的走道和座位看台，舞台後則設置酒神戴奧尼索斯的祭壇和合唱團的場地，功能齊全，傳聲效果良好，已被聯合國教列為世界文化遺產。

總的說來，古希臘的各項建築及公共設施，顯現了古希臘人城邦生活的樣貌，以及人們為宗教付出的虔誠之心。古希臘的都市規畫影響了古羅馬人的都市設計，古羅馬人的城市影響了所有歐洲文明的生活樣態，而歐洲文明影響了世界各地的現代都市的規畫與建築形式。了解古希臘人的城邦風貌，也是再次審視了現代都市生活的源頭。

## 希臘藝術—建築：樸素嚴肅的多里克式

在「藝術為宗教服務」的古希臘，以虔誠之心盡力建成的神廟，是最能展現建築與雕塑藝術水準的。

多里安人（Dorians）大約在西元前十二世紀，從北希臘侵入伯羅奔尼撒半島，並在西元前八、七世紀，擴張到了愛琴海各島嶼、克里特島及小亞細亞沿岸，多里安人與各地部族的征戰，損壞了許多邁錫尼和阿開亞人的文化，但也在戰爭與移民的過程中，吸取了各民族的藝術文化，我們熟悉的古希臘、羅馬建築，就從西元前七世紀開始發展成熟。

多里克式（Doric order）的神殿，是多里安人吸收了邁錫尼人的「梅家隆」（Megaron）形式演變出來的。邁錫尼宮殿的正殿形式中開放的前廳、突出的前廳廊道，以及牆角柱，被多里安人完整地繼承了下來，但發展完成的多里克式建築，才是我們熟悉的神

| 662 | 650 | 625~539 | 625~540 | 600 | 601 | 602 | 603 |
|---|---|---|---|---|---|---|---|
| 埃及 | 大希臘地區 | 兩河流域 | 兩河流域 | 義大利地區 | 波斯 | 大希臘地區 | 大希臘地區 |
| 王國晚期 | 希臘殖民拓展期 | 新巴比倫帝國 | 新巴比倫帝國 | 義大利早期文化 | 波斯帝國 | 希臘古典時期 | 希臘文化初創時代 |
| 亞述巴尼拔征服埃及，埃及成為亞述一省，受冊封侯王的統治。 | 以佛斯的阿提米斯神廟建成。 | 加爾底亞人統有巴比倫。西元前六〇四至五〇二年，尼布加尼撒二世，擴建巴比倫，興建伊什塔爾門、埃薩吉拉神廟、埃特曼安吉塔（巴別塔）。 | 尼布加尼撒二世讓巴比倫帝國使國力達到高峰。 | 伊特拉斯坎人成立效法愛奧尼亞同盟的十二城邦同盟，活動範圍越過羅馬，並與中歐和北歐進行陸上貿易。 | 查拉圖斯特拉創立祆教，認為阿胡拉·馬自達是世界的創造主。 | 奧林匹亞的赫拉神廟建成。 | 科林斯柱式出現。 |

殿樣貌。在西元前八世紀的多里安人建築，多用風乾的磚頭與木材建造，西元前七世紀出現了真正定義中的多里克式柱式，大理石也逐漸取代了容易損壞的陶土和木材，至此，希臘人將重要的神殿逐步替換成大理石，如赫拉神殿的柱子，便是一根根的從木頭替換成大理石，到羅馬時代還有木柱存在的記載，新蓋的建築也不再出現除了石製構件之外的建材，而多里克式建築便隨著時代的演變，毫無過渡期的建築遺跡。而多里克式建築也不再出現出細緻的差異，直到現在，它仍與後章將介紹的愛奧尼亞式和科林斯式建築，成為建築師時常採用的建築風格。

伯羅奔尼半島與大希臘地區（黑海沿岸到義大利之西西里島）的多里安人，在西元六世紀已廣泛地興建多里克式建築，厚重的巨石柱成為古風時代最經典的風景。西元前七世紀，奧林匹亞的赫拉神廟，是第一座使用多里克式柱型的石製建築，也是目前奧林匹克運種會採集聖火的殿堂。赫拉神殿是為了祭祀宙斯的妻子、婚姻與生育女神赫拉而建造的，在當時也是存放奧林匹克運動員桂冠的所在地。赫拉神殿長五〇.〇一公尺，寬一八.七六公尺，已是相當典型的瘦長型希臘神廟，長邊有十六根圓柱，短邊有六根圓柱，由於柱子是在不同時期漸漸由木柱替換成石柱的，所以每根柱子的粗細或風格會略有不同，但大抵維持著多里克式設計，以及古希臘人最注重的建築數學比例。

多里克式的石柱沒有柱腳和底座，直接豎立於神殿台階的柱座。修長的柱身下粗上細，柱底與柱頂的柱身寬度大約相差了四分之一，以做視覺修正。由於

| | 569~525 | 570~560 | 587~538 | 594~593 | 600~48 | 600~570 | 604 |
|---|---|---|---|---|---|---|---|
| 地區 | 埃及 | 大希臘地區 | 巴勒斯坦 | 大希臘地區 | 印度 | 大希臘地區 | 義大利地區 |
| 時代 | 王國晚期 | 希臘殖民拓展期 | 猶大王國 | 希臘文化初創時代 | 晚期吠陀時代 | 希臘文化初政 | 義大利早期文化 |
| 大事 | 阿瑪西斯統治時期。埃及最後的黃金時代，成為東地中海強權，和希臘諸島殖民地往來。 | 薩摩斯島由建築師羅伊科斯建築赫拉神廟。 | 猶太人成為「巴比倫的囚虜」，從此走上離散之路。 | 梭倫在雅典推行改革。 | 佛陀教導解脫生死輪迴之道。 | 西錫安僭主克立斯提尼主政。 | 伊特拉斯坎人成立效法愛奧尼亞同盟的十二城邦同盟，活動範圍越過羅馬，並與中歐和北歐進行陸上貿易。 |

石材笨重與體積的限制，石柱多半會由多塊圓形的大理石堆積成柱，這也是為什麼我們在觀察希臘式石柱時，會在柱身上看到一段一段橫線的原因。柱身的直豎凹槽約有十六到二十條，但也有二十四條的案例。方正無痕的柱頭頂板和柱腳，下接卵形花邊柱環飾，上托柱頂盤、飾帶與山牆，下頂神廟基座和階梯，是最樸素並讓人感到莊重的柱式，因此，它被奧古斯都時代的建築師維特魯威稱為「男性柱」。

多里克式的神殿建築樣式，奠定了希臘和羅馬神殿建築的基調：高起的神殿基座上，四面豎起高大的柱林，柱廊內是神殿本體，入口處則有突出的前廳和階梯，人字型的屋頂有三角形的山牆和波浪狀的凹槽，額枋飾帶配合柱式作相應的裝飾，山牆頂端會用雕塑品作裝飾。除了赫拉神殿，西元前五世紀在奧林匹亞興建的宙斯神殿、西西里的宙斯神殿，以及埃勒夫西斯（Eleusis）的普羅皮利亞神殿群之中的阿提米斯神殿，都是多里克式的神殿建築。帕德嫩神殿具有多里克式的建築特徵，但因其混有下一節介紹的愛奧尼亞式建築的形式，故將帕德嫩建築留待下章介紹。

## 希臘藝術－建築：優雅高貴的愛奧尼亞式

大約在西元前七世紀晚期到西元前六世紀早期，希臘半島上的阿提卡、愛琴海諸島、小亞細亞的愛奧尼亞人居住區，大量出現了愛奧尼亞式（Ionic order）的建築。希臘的第九大島薩摩斯島，是古希臘時代愛奧尼亞人的聚居地和文化中心，島上在西元前五七〇至西元前五六〇年間，由建築師羅伊科斯興建的赫拉神廟，是第一座愛奧尼亞式建築。與多里克式建築相

| 569~525 | 560~546 | 559~529 | 550~450 | 546 |
|---|---|---|---|---|
| ○ | ○ | ○ | ○ | ○ |
| 埃及 | 小亞細亞 | 波斯 | 大希臘地區 | 小亞細亞 |
| 王國晚期 | 里底亞王國 | 波斯帝國 | 希臘文化初創時代 | 里底亞王國 |
| 埃及最後的黃金時代，稱霸地中海，並和希臘諸島往來，並與薩摩斯城和底比斯城結盟對抗波斯，最終失敗。西元前五二五年，埃及成為波斯的一省。 | 克羅伊斯征服了米利都之外的所有希臘城市，他大力贊助希臘神殿，聯合巴比倫人、埃及人、斯巴達人共同對抗波斯的入侵，卻未能成功。 | 居魯士二世征服米底亞王國，確立在伊朗的統治地位。 | 藝術呈現古拙風格的表現。 | 里底亞成為波斯的一省。 |

比，愛奧尼亞式建築並未修改神殿的基本構造，但格局更加理性方正，裝飾更加華麗複雜，柱式和山牆的裝飾也有所更動，整體而言，愛奧尼亞式建築是比多里克式建築富麗堂皇的。

愛奧尼亞柱頭與多里克式柱頭相差最多的地方，是多里克式樸素的柱頭頂板和卵形花邊，改為兩圈向內彎的螺旋渦捲式裝飾。它的比例隨著古風時代的結束，在古典時代越變越小，角度從拱型變成凹型，柱身也比多里克式纖細，在柱頭與柱腳都有浮雕和線條裝飾，但圓柱的視覺校正，是在古典時代末期才出現。柱身的凹槽固定二十四條直線，渦卷裝飾的上下還飾有棕櫚葉、蓮花瓣和莨苕葉，我們可在此處見到建築裝飾與陶器彩繪圖案的互通之處，柱頂盤也在不同地區增加了不同的雕飾，例如小亞細亞的權杖式飾帶、阿提卡的動物浮雕。纖細輕盈的感覺，讓將多里克式柱頭稱為「來自更優雅的女性身體」的「女性柱」。

最著名的愛奧尼亞式建築，是已被列為世界文化遺產，並被稱為古代七大奇蹟之一的以弗所的阿提米斯神廟（Temple of Artemis），以及雅典衛城（Acropolis of Athens）的厄瑞克提翁神廟（Temple of Erechtheion）、勝利女神神廟。為了敬拜月神阿提米斯（黛安娜），而在西元前六世紀中葉建造土耳其的以弗斯阿提米斯神廟，用一百一十七根約十九公尺高的愛奧尼亞式柱子，包圍五七‧三公尺寬、一一九‧六公尺長的露天內殿，在西元前三五六年七月二十一日，神廟被一位「想要讓自己在歷史上留名」的希臘青年黑若斯達特斯（Herostratic）燒毀，他自豪地認

| 521~486 | 525 | 541 | 540 | 539 | 540~468 | 540 | |
|---|---|---|---|---|---|---|---|
| 波斯 | 埃及 | 巴勒斯坦 | 兩河流域 | 巴勒斯坦 | 印度 | 義大利地區 | 地區 |
| 波斯帝國 | 王國晚期 | 猶大王國 | 新巴比倫帝國 | 猶大王國 | 晚期吠陀時代 | 義大利早期文化 | 時代 |
| 大流士一世殺死高馬塔，平定叛亂，建立波斯帝國。 | 波斯國王岡比西斯征服埃及，埃及成為波斯的一省。 | 波斯國王居魯士二世征服巴比倫，巴勒斯坦成為波斯帝國一省。 | 波斯的居魯士二世征服新巴比倫，巴比倫成為波斯一省。 | 波斯的居魯士二世征服新巴比倫，巴勒斯坦成為波斯帝國一省。 | 笩馱摩那大雄教示，追隨者自稱耆那信徒。 | 伊特拉斯坎人與迦太基人，聯合在阿拉利亞海擊敗希臘人，確立西北地中海的制海權與海上貿易。 | 大事 |

罪，但遭絕不讓他留名青史的以佛斯當局和史學家抵制，以至大多數的書籍都未記載此事。但希臘斯巴達城的泰奧彭波斯（Theopompus）將此事記錄下來，也讓現代的英文有「Herostratic fame」的典故。西元前三三六年，阿提米斯神廟進行重建，增加了十三層台階，但在西元二四六年，神廟又遭哥德人損壞，我們現在只能在神殿的遺跡前感嘆歲月，並期望考古學家們能替我們發現更多阿提米斯神廟的祕密。

雅典的衛城，是從新石器時代便形成的古希臘建築群，雅典人的宗教、政治中心，並非專指某座神殿，但我們現在熟悉的衛城建築群，是在雅典的黃金時代完成的。衛城建築群中最有名，被稱為「人類文化的最高表徵」、「世界美術的王冠」的帕德嫩神廟（Parthenon），是祭祀雅典城的守護神、智慧女神雅典娜而建。西元前四四七年，建築師伊克提諾斯和卡利特瑞特，在當時雅典的領導哲人伯里克利的指示下，興建帕德嫩神廟，並由名雕刻家菲迪亞斯製作神像和神殿雕飾，耗時長久，到西元前四三一年才完工。帕德嫩神廟的柱廊是標準的多里克式柱，內牆上端的中楣橫條等，都是愛奧尼亞風格，因此，我們很難將帕德嫩神廟歸於某種精確的風格定位。

在衛城北側的厄瑞克提翁神廟，建於西元前四二一年到西元前四〇六年，為了供奉雅典娜、海神波賽頓和古雅典國王厄瑞克特斯而建。它同樣是伯里克利斯在位期間的建設，設計雅典衛城山門的建築師穆內西克萊斯，和雕刻家菲迪亞斯聯手建造。厄瑞克提翁

用年表讀通西洋藝術史

| 501 | 500 | 501~498 | 508~507 | 509 | 510 | 513 | 512 |
|---|---|---|---|---|---|---|---|
| 大希臘地區 | 大希臘地區 | 義大利地區 | 大希臘地區 | 義大利地區 | 義大利地區 | 印度 | 印度 |
| 希臘古典時期 | 希臘古典時期 | 羅馬共和時期 | 希臘文化初創時代 | 羅馬共和時期 | 羅馬共和時期 | 晚期吠陀時代 | 晚期吠陀時代 |
| 建築師卡里馬克興建巴賽神殿的內室，螺旋文莨苕葉飾常見於科林斯式柱。 | 雕刻家阿幾拉達斯在六世紀末至五世紀初，活躍於希臘地區。 | 羅馬農神廟建成。 | 克利斯提尼在雅典推行改革。 | 羅馬人將伊特拉斯坎人從羅馬驅逐出去，羅馬共和時代開始。 | 羅馬共和國與迦太基簽訂條約，羅馬承認迦太基的西地中海貿易獨佔權，迦太基不得侵犯任何羅馬同盟成員。 | 波斯帝國大流士一世征服犍陀羅與信德。 | 波斯帝國的大流士一世征服犍陀羅和信德兩地。 |

神廟除了敬神，也用作儲存聖物的倉庫，它在拜占庭時期被改搭成基督教堂，但一六八七年，威尼斯軍入侵雅典，使現在的我們只能看到成為廢墟的厄瑞克提翁神廟。我們能從此廟觀察到的，是最標準的愛奧尼亞式廊柱，以及以及具有菲迪亞斯雕刻風格的六根女像柱。每位馱著沉重房頂的女性，身披衣紋優美的長袍，一腿微彎，身體的重力放在另一條腿上，肉體的節奏流暢自然。女像的身分，目前有女神說、女奴說，但並沒有發現直接證據揭曉她們的身分。女像柱這以人物形象代替柱身的建築設計，無法被劃分在任何一種建築風格中，卻也成為各地競相模仿的建築形式之一。

## 希臘藝術—建築：裝飾複雜的科林斯式

科林斯式（Corinthian Order）建築，是最後出現的古希臘經典建築形式，它與愛奧尼亞式的建築，差別只有柱頭，因此常常被視為愛奧尼亞式建築的變體，分布地也與愛奧尼亞式建築重疊。西元前六世紀，科林斯式柱頭的裝飾便開始有所發展，戴爾菲、雅典、奧林匹亞等地均有發現，科林斯式柱式的建築，是西元前五世紀時，建築師卡里馬克斯的巴賽神殿的內室（但神殿是由建築師伊克提諾斯建造）。早期的科林斯式柱子，只用於神殿內室，但到了希臘化時代，便成為神殿外廊常見的柱式了。

愛奧尼亞式的柱頭，由於是雙頭卷渦狀，在建築的轉角處一直有造型死角的問題，面對內室的柱面必須雕刻成尖角狀，無法與面對室外的柱面有同樣美觀

063

| | 500~400 | 500~350 | 499~493 | 498~493 | 495 | 495~429 |
|---|---|---|---|---|---|---|
| 地區 | 大希臘地區 | 大希臘地區 | 大希臘地區 | 義大利地區 | 義大利地區 | 大希臘地區 |
| 時代 | 希臘古典時期 | 古典時期 | 希臘古典時期 | 羅馬共和時期 | 羅馬共和時期 | 希臘古典時期 |
| 大事 | 約在西元前五世紀，錫拉庫沙希臘劇場（Greek Theatre of Syracuse）於義大利西西里島東部的城市錫拉庫薩修建完成。 | 希臘文化的古典時期。 | 愛奧尼亞地區反抗波斯。 | 拉丁戰爭結束，羅馬承認拉丁城市的自治權，但在發生戰爭時，羅馬對拉丁城市有統帥權，並正式對拉丁城市進行貿易與通婚。 | 羅馬的卡斯托爾與波呂克斯神廟建成。 | 政治家伯里克利斯在雅典實行改革，為雅典之黃金時期。 |

的卷渦，因此，科林斯式那用植物捲葉環繞柱頭的設計出現，很快地便取代了愛奧尼亞式柱頭，或與多里克式、愛奧尼亞式建築共同使用。科林斯柱式美麗的捲葉，一般被視作歐洲常見的「莨苕」葉。科林斯柱式的學名為Acanthaceae，音同「良條」），希臘、羅馬、拜占庭的建築都可見到，文藝復興時期盛行的捲草紋（rinceau）也是由莨苕葉加上卷軸圖紋演變而來。

依照柱頭的形式，可以將科林斯式柱頭分為三種，西元前五世紀左右出現的螺旋紋莨苕葉飾，特徵是在長卷的三角分布莨苕葉間，安排兩個小巧的、有如愛奧尼亞柱頭的卷渦紋，並在卷渦紋上方安排花形的貝殼紋，經典之作是巴賽的阿波羅神殿的柱頭。西元前四世紀出現的螺旋紋莨苕葉式，去掉了卷渦紋，用貝殼花搭配長高的莨苕葉佈滿整個柱頭，米列的迪迪馬青年阿波羅神殿中便使用了此柱式。西元前一世紀的蘆葦式柱頭，莨苕葉不再有三角形的分布，而是齊平的圍繞柱身，面積約占柱頭的一半，另一半則隨著莨苕葉的分布，安排讓人想起埃及的蘆葦柱頭的蘆葦葉裝飾，雅典風向塔的柱子便是蘆葦柱式。

當一座建築出現科林斯式柱，便是給考古學家很好的斷代線索，例如雅典的奧林匹亞宙斯神廟，在西元前五一五年到五一〇年初建時，使用的是愛奧尼亞式柱頭，但後來則改成一百零四根科林斯柱，而西元前八六年，羅馬軍隊攻佔雅典，對神廟造成了一些破壞，到了西元四二〇年，東羅馬帝國的狄奧多西二世下令摧毀宙斯神廟，再加上西元五二二年與五五一年的兩次大地震影響，我們現在只能看到十五根科林斯柱佇立在廢墟之中。

波希戰爭。西元前四八○年，希梅拉之戰，希臘聯軍大勝迦太基。西元前四七七年，提洛同盟成立。西元前四五七至四五六年，伯里克利推行民主改革。蘇格拉底在市場與人們思辨哲學問題（他於西元前三九九年被處死）。

《卡提托利尼的母狼》完成。

弭平巴比倫與埃及叛亂的薛西斯一世，征討希臘失利，此後帝國動亂。

雕刻家米隆活躍於希臘地區。

雕刻家菲迪亞斯活躍於希臘地區。

敘拉古的希倫艦隊，打敗伊特拉斯坎人。

奧林匹亞的宙斯神廟建成。

多里克式、愛奧尼亞式、科林斯式三種建築與柱子的形式，不僅是歐洲石造建築的經典形式，更是希臘人體現了注重和諧和理性，並將之獻給神明的虔誠造物。而三種建築形式的出現，也代表了歐洲文明將建築規則化的重要里程碑。

## 希臘藝術─雕刻：僵硬刻版的古拙時期雕刻

「在這座墓前停下你的腳步吧，可憐的克洛伊索斯在戰鬥的第一線，被凶悍的阿瑞斯殺害。」這是在雅典的希臘國家考古博物館中，被稱為《阿納比索斯少年立像》的古拙時期雕塑作品底座上的銘文。雖然當時的作品都沒有留下作者的姓名，但我們仍能藉由這些雕塑來一窺古拙時期（Archaic period in Greece）希臘人的精神世界。

約處於西元前八百年到四五○年的古拙時期，當時的希臘大型石雕雖然已經有了現代人所稱的「圓雕」（freestanding）形式，在博物館中也可讓人單獨欣賞，但均是為了當時城鎮中的大型建築和壁面而製的，並非純粹的藝術作品，而且與博物館中褪色的白淨作品不同，這些作品出世時，是渾身著彩的。以上、一段提到的《阿納比索斯少年立像》來說，便是死者遺族將等身大的少年寫實雕塑，置於死於非命的克洛伊索斯的墓前的紀念之作或冥器，與其他現存的、從神廟或祭壇供奉得來的作品相同，均是為了服務宗教而生的虔誠作品。

這個時期的作品，人物臉面總是平靜地用杏仁眼直視前方，嘴角帶著一抹淺淺的、現在被稱為「古拙的微笑」的形式化笑容，雙手直伸平放身側，或者

單位：年

| | 427 | 431~404 | 431 | 445~433 | 447~438 | 450~400 | 450 | 西元前 |
|---|---|---|---|---|---|---|---|---|
| 地區 | 大希臘地區 | 大希臘地區 | 大希臘地區 | 巴勒斯坦 | 大希臘地區 | 大希臘地區 | 義大利地區 | |
| 時代 | 希臘古典時期 | 希臘古典時期 | 希臘古典時期 | 猶大王國 | 希臘古典時期 | 希臘古典時期 | 羅馬共和時期 | |
| 大事 | 建築師卡利克拉在雅典建成雅典娜勝利女神神廟。 | 伯羅奔尼撒戰爭，雅典衰落。西元前四二九年，伯里克利去世。 | 雅典衛城建城。 | 先知以斯拉與尼希米的時代，兩人重整猶太人的政治與宗教秩序，以斯拉制定法律與《摩西五經》。 | 帕德嫩神廟建成。 | 雕刻家波利克里托斯活躍於希臘地區。 | 羅馬貴族與平民達成共識，定定十二木表法，國家觀念凌駕階級意識。 | |

一手直伸、放於胸前。回溯上一章的埃及雕塑品，我們會發現，古拙時期的希臘雕塑，雖然人物的面部個人特徵與肌肉身型，具有歐洲藝術作品獨有的寫實風格，但動作形式與埃及雕塑出奇地相像。細說原由，

雖然現在的藝術史家對希臘雕塑與希臘文化極度推崇，並將其置於西方藝術史之祖，可是對於古拙時期的希臘人來說，具有已延續了超過三千年文明傳統的埃及，才是進步繁榮的文化輸入國，因此，在古拙時期的希臘雕像身上，出現跨出的左腳與正面性法則，甚至有與埃及人相似的直編髮裝扮，例如羅浮宮中穿著直筒格子裙的《歐塞爾貴婦》，是有脈絡可循的。

希臘人對於表現「人體之美」的執著，是與埃及雕塑不同之處。古埃及的人像雕塑，無論男女均需著衣，且身形面孔無明顯的個人特徵，兩性身形也相差不大。希臘古拙時期的雕塑品，雖然女子雕塑遵循著女子不可裸體的社會習俗，穿著布衣，但男女無論是在性徵曲線以及膚色彩繪上都有極大的差異。因眾神喜愛注視著美麗的人類，所以男性裸體雕塑的肌肉寫實勻稱，披著捲曲的長髮，肌膚著淺橘色，即使是生殖器也忠實的雕琢出來。女子的「少女立像」形式，則是一位女祭司形象，伸出左手持著獻神供物、有編著披垂於兩肩的長辮、婀娜的身材裹著身繪著繁複動植物花紋的長袍與披風。雅典衛城博物館的《著佩波洛斯女裝的少女立像》，被視為古拙時期最完美的藝術典型。

希臘的薩莫色雷斯島（Samothrace）神殿，是古拙時期神廟檐壁浮雕藝術最鮮明的遺跡，由兩位沒有留下姓名的雕塑師師完成。東檐壁與北檐壁的浮雕，目

| 403 | 402 | 401 | 400 | 403~221 | 404~378 | 406~396 | 421~406 |
|---|---|---|---|---|---|---|---|
| 大希臘地區 | 義大利地區 | 大希臘地區 | 義大利地區 | 中國 | 大希臘地區 | 義大利地區 | 大希臘地區 |
| 希臘古典時期 | 羅馬共和時期 | 希臘古典時期 | 羅馬共和時期 | 戰國時代 | 希臘古典時期 | 羅馬共和時期 | 希臘古典時期 |
| 西錫安畫派的陶工，使用花草圖紋裝飾陶器。 | 羅馬人與凱爾特人在克魯西烏姆首度發生衝突。 | 去掉愛奧尼亞式小卷渦的螺旋紋莨苕葉裝飾柱式出現。 | 凱爾特人入侵義大利，進駐波河平原，西元前三九○年羅馬人與凱爾特人在克魯西烏姆首度發生衝突。 | 中國分裂為許多互相爭戰的王國，行政系統由官吏組成，城市漸形重要，市民階層形成。 | 斯巴達稱霸，並在西元前三八六年與波斯媾和。 | 凱爾特人離開原居地萊茵河和多瑙河上游，逐漸向法國、西班牙、不列顛與多瑙河下游遷移。 | 雅典衛城的厄瑞克提翁神廟建成。 |

前被歸為一人手筆。東檐壁的浮雕是眾神聚首討論特洛伊戰爭的情景，神明的坐姿與正側面的臉龐，讓人聯想到埃及藝術的側面正身特徵。北檐壁的《神靈與巨人之戰》，則用人類身型的各式角度，表現了希臘眾神與巨人族戰鬥的混亂情況。南檐壁是第二位浮雕師的作品，南檐壁和西檐壁是雙子座兩兄弟卡斯托爾（Castor）和波魯克斯（Pollux）搶奪留基伯（leukippos）的兩位女兒的情景，西檐壁則是雅典娜和維納斯兩位駕著戰車的女神相對，中間缺失的浮雕目前推測是赫拉女神，題材應與《伊利亞德》中「帕里斯的裁判」故事有關，風格較平穩古拙。

希臘藝術從古拙風格邁向古典風格的作品，我們可以在現存不多的希臘青銅雕塑和雅典宙斯神廟倖存的古風時期雕塑中發現。由雷基烏姆的畢達哥拉斯製作、從海底打撈出來的《青銅御手》，和波利克里托斯的老師阿格拉達斯判斷為《宙斯》，是最著名的兩個作品。在西元前四六○年左右至西元前五○○年間，古拙的微笑和正面性法則漸漸消失，海神斜傾但平衡的壯碩身軀，與御手莊嚴直立的身姿和細緻青春的面容，為希臘雕塑帶來了新的活潑生命，也預示了希臘古典時期雕塑對人類身體的美麗理想。

## 希臘藝術——雕刻：理想寫實的古典時期雕刻

對神明的尊崇、對人類自身的關心、追求理想的運動競技，是古希臘文明中不可或缺的三項支柱，而古典時期（Classical Greece）的三大雕塑家：雕塑眾神的菲迪亞斯（Phidias）、計算理想人體美的波利克里托斯

| | 370~330 | 371~362 | 378~371 | 380 | 387 | 395~350 | 396 | 400~300 西元前 |
|---|---|---|---|---|---|---|---|---|
| 地區 | 大希臘地區 | 大希臘地區 | 大希臘地區 | 義大利地區 | 義大利地區 | 大希臘地區 | 義大利地區 | 大希臘地區 |
| 時代 | 希臘化時期 | 希臘古典時期 | 希臘古典時期 | 羅馬共和時期 | 羅馬共和時期 | 希臘化時代 | 義大利早期文化 | 希臘古典時代 |
| 大事 | 雕刻家普拉克西特利斯活躍於希臘地區。 | 底比斯崛起。 | 雅典東山再起。 | 重建羅馬城，築城牆環繞羅馬七丘。 | 高盧人之禍：羅馬人在七月十八日的阿里亞戰役被凱爾特人擊潰，希臘化的羅馬城被焚毀，最後只得支付贖金贖回首都，凱爾特人大肆劫掠後撤兵。 | 雕刻家史科帕斯活躍於希臘地區。 | 羅馬併吞維愛地區，由於凱爾特人的入侵，伊特拉斯坎人在波河的勢力逐漸式微。 | 約在西元前四世紀，是柏拉圖與亞里斯多德的時代，雄辯術興起。 |

（polyclitus）和捕捉人類動態的米隆（Myron），在他們的作品中，精準地反映了「神」、「人」、「理想」的三個面向。

「神看得見。」是希臘最偉大的雕刻家菲迪亞斯膾炙人口的創作格言，西元前五世紀，他用這句話回應了質疑他為何要耗費心力和金錢，在眾人看不見的帕德嫩神廟屋頂塑像上的雅典市府財務官。活躍於西元前五世紀的菲迪亞斯，以高貴肅穆的「神明的靜穆」風格，以及當時雅典黃金時期的政治家伯里克利斯的摯友身分，承接波希戰爭後須重建的許多神殿和神像雕刻，他不僅是衛城神殿的藝術總監，帕德嫩神廟的《雅典娜神像》與古代七大奇景之一的奧林匹克宙斯神殿的《宙斯像》是菲迪亞斯亡佚已久的名作。傳說與現存的文獻均形容，這些神像使用珍貴的象牙、黃金和大理石製作而成，而目前收藏在義大利伯洛尼亞考古博物館的「冰美人」《立姆諾斯的維納斯》和英國大英博物館的《命運三女神》，是最能代表菲迪亞斯那具有神性莊重和平，卻又兼具女性個人性格和優雅的代表作。雖然在西元前四六〇年到四三〇年左右的二十年間大放異彩，但隨著瘟疫在西元前四三〇年的大流行，第二次伯羅奔尼撒戰爭爆發的前夕，菲迪亞斯被伯里克利斯的政敵誣陷侵吞製作雅典娜神像的黃金和象牙，在歧視、審判和放逐中結束了晚年。

擅長以樸實壯美的風格雕塑運動員的波利克里托斯，與菲迪亞斯同輩，也與菲迪亞斯同樣的師承於阿幾拉達斯（Ageladas），被並列為希臘古典學院風格的第一代創始者，波利克里托斯的美學理論和翻新希臘男像的風格，影響超過了三代的時間。老普林尼

| 331 | 330 | 331 | 333 | 332 | 336~323 | 336~323 | 338 | 353 |
|---|---|---|---|---|---|---|---|---|
| 波斯 | 亞歷山大帝國 | 兩河流域 | 巴勒斯坦 | 埃及 | 大希臘地區 | 大希臘地區 | 大希臘地區 | 大希臘地區 |
| 波斯帝國 | 亞歷山大大帝時代 | 新巴比倫帝國 | 以色列 | 王國晚期 | 希臘化時期 | 希臘古典時期 | 希臘古典時期 | 希臘化時代 |
| 大流逝三世被總督貝蘇斯謀殺後，伊朗落入亞歷山大大大帝手中。 | 亞歷山大大大帝以阿契美尼德王朝繼承者的名義著波斯王袍登基。 | 亞歷山大大大帝征服巴比倫。 | 亞歷山大大帝統治巴勒斯坦。 | 亞歷山大大帝征服埃及。 | 雕刻家利西帕斯活躍於希臘地區。 | 亞歷山大大大帝當政。 | 馬其頓國王腓利二世在謝羅內大敗希臘人。 | 摩索拉斯王陵墓建造完成。 |

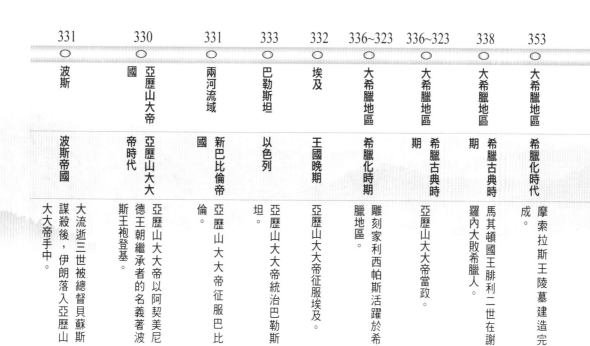

（Gaius Plinius Secundus）與保薩尼亞斯（Pausanias）的著作中，曾列舉了二十幾位受到他影響的雕塑家。

波利克里托斯撰寫的《法則》，也是重要的人體比例美學著作。清晰、平衡與完整，是波利克里托斯創作的指標，他透過裸體運動員的姿態，以及將人體重心放在其中一隻腳的歇站姿，表達經由數學計算（頭與身體的比例是一比七）而完成的「標準人體」形象，《持矛者》和《束髮的運動員》是他最經典的作品，二十世紀的美學家肯尼斯‧克拉克（Kenneth Clark）曾用「宛如清教徒的偉大藝術家」來稱讚波利克里托斯去除多餘裝飾，只由數學比例來表達理想人類的「運動與歇息中的一瞬」生命力。可惜的是，除了《法則》和羅馬時代留下的雕塑複製品之外，現在的我們無法對波利克里托斯的生命史有更進一步的認識，但波利克里托斯的兒子「小波利克里托斯」，在歷史上留下的，不僅是建築家和雕塑家名號，更是一位聞名的運動員，我們或許也可從此一史實中，理解波利克里托斯是如何在生命中貫徹追求完美人類的理想吧。

米隆的作品，是古希臘的三位大師中最有動感的，與菲迪亞斯與波利克里托斯相同，米隆也曾像阿幾拉達斯學習青銅澆注的工法，並活躍於文化之都雅典。而米隆與前兩位大師最不同的地方，在於他專注於表現人類運動時在不平衡中的平衡動感，而忽略了人類的心理、個性與表情。這點我們可以從他的《擲鐵餅的人》看出端倪，擲鐵餅的運動員表情平靜安詳，但和揚起伸直的手和傾斜的身軀、彎曲的雙腿這些充滿身體動態的衝突。而從《雅典娜與馬習

| 西元前 | 323~322 | 323 | 324 | 327~325 |
|---|---|---|---|---|
| 地區 | 大希臘地區 | 亞歷山大帝國 | 亞歷山大帝國 | 印度 |
| 時代 | 希臘化時代 | 亞歷山大大帝時代 | 亞歷山大大帝時代 | 晚期吠陀時代 |
| 大事 | 拉米亞戰爭。希臘尋求政治獨立，馬其頓軍隊佔領希臘。 | 六月十三日，亞歷山大大帝在籌備遠征迦太基與西地中海時，發燒病死於巴比倫。 | 亞歷山大大帝計畫將馬其頓人與波斯人融合為新的統治階層，並藉機由遷徙將各民族融為一爐。在蘇莎舉行馬其頓人娶伊朗女人為妻的集體結婚儀式，亞歷山大大帝自己也娶波斯公主為妻。統一採行阿提卡鑄幣，以世界性流通經濟取代積聚黃金的東方式經濟。希臘語成為世界語。建立約七十座城市，成為軍隊駐地和希臘文化傳播中心。 | 亞歷山大大帝進軍印度，征服犍陀羅，將希臘文化帶入印度，發展成為犍陀羅藝術。 |

阿斯》，我們會發現，輸了與阿波羅的雙管笛演奏比賽，即將被剝皮代表了野蠻與憤怒的森林之神馬習阿斯，大張的肢體和恐懼的表情，與平和莊重代表理智與聞名的雅典娜女神有著極大的反差，抓住事物的高潮中最緊張的動態，並將其完美地凝封於穩定的雕塑結構裡，是米隆的作品最令人心折的特色。

三位大師，三種理想，古希臘古典時期的雕塑，是西洋雕塑史永遠的典範和理想，藝術工作者的地位此時有顯著的提升，工匠在雕塑上留下的簽名，使我們獲知了大師的名姓。對於希臘人而言，眾神創造了人類，然而就如菲迪亞斯的《宙斯像》所鐫刻的：「雅典人菲迪亞斯，赫爾末德斯之子，創造了我。」人也用自己的手，創造出了最如神般偉大的理想。

## 希臘藝術──雕刻：關心現實世界及表達感性的希臘化時代雕刻

從亞歷山大大帝去世的西元前三二三年，到希臘被羅馬統治的西元前一四八年的希臘化時代（Hellenistic period），可說是古典時期的延續，雕塑作品依舊以莊重優雅的人像為主，更加注重人性的表現、更具戲劇性，由雅典這個希臘文化的精神標竿城邦開始，有些藝評會認為這時期的雕塑欠缺壯與理性的精神，不過，或許欣賞希臘化時代與古典時期理性與神性迥異的溫柔氣質、接受古人審美標準的改變，會是比一味批判理性淪喪更寬廣的欣賞角度。利西帕斯、斯科帕斯、普拉克西特利斯三人，是最能代表希臘化時代的三位雕塑家。

普拉克西特利斯（Praxiteles）的作品主角總是

| 304~30 | 304~64 | 310~290 | 321~185 | 323~31 | 322~146 |
|---|---|---|---|---|---|
| ○ | ○ | ○ | ○ | ○ | ○ |
| 埃及 | 波斯與美索不達米亞、小亞細亞 | 亞歷山大帝國 | 印度 | 大希臘地區 | 大希臘地區 |
| 托勒密王朝 | 塞琉西王朝 | 亞歷山大大帝時代 | 孔雀王朝 | 希臘化時代 | 希臘化時代 |
| 由亞歷山大的史學家與統帥托勒密一世建立，繼位者均名托勒密，建立亞歷山卓博物館。西元前三○年，羅馬介入埃及王位之爭，亞歷山卓陷落，埃及成為羅馬行省。 | 由塞琉古一世建立的鬆散聯邦式王國，續採波斯行省，但由來自希臘與馬其頓的總督領政。希臘人、馬其頓人、本地人混居。西元前六四，羅馬的旁陪結束了塞琉西王國。 | 《布魯圖的頭像》完成。 | 旃陀羅笈多建立孔雀王朝。西元前二七二至二三一年，阿育王以華氏城為都，皈依佛教，樹立法王榜樣，但死後帝國分裂。 | 希臘文化處於希臘化時代。 | 希臘化時代，科林斯式裝飾與科林斯式柱普遍使用於建築之中。 |

維持寧靜的歇站姿，身形呈現優美的「S」型，其作品最令人動容之處，在於他能將人性與日常生活的韻味，不著痕跡地融合在具有神性的雕像或神像中，而且人體的肌肉線條柔美優雅，呈現出最青春的美貌，即使雕刻的是男性，仍給人十分溫柔的感覺。他最有名的作品《克尼多斯的維納斯》（Aphrodite of Cnidus），將愛與美的女神雕刻成進行聖浴的希臘審美人上，是相當少見的大膽題材，他成為第一個雕刻裸女的藝術家。

傳說，《克尼多斯的維納斯》是普拉克西特利斯以當時有名的交際花芙麗涅作為模特兒完成的，這也連帶讓芙麗涅遭受了褻瀆神明的指控，但當芙麗涅在法庭上用美麗的裸體震攝了原本不相信人體美的法官與陪審後，他們兩人獲判無罪。而這尊原本要放在科斯島的裸像，因當地人反對女神裸身，所以普拉克西特利斯另製了一尊穿衣的維納斯代替，裸體的交給尼多斯島。沒想到尼多斯島民熱烈歡迎裸體的女神，還因想參觀此作的絡繹不絕遊人而讓當地轉型為觀光勝地。《克尼多斯的維納斯》成為最美的古代雕像，也象徵希臘審美觀的轉變。

利西帕斯（Lysippos）現在留下的生平事蹟並不多，我們能確知的，是他深受波利克里托斯的作品影響，他曾擔任亞歷山大大帝的御用雕刻家，也因此西元前三三六到三二三年左右，是他的創作高峰，據說利西帕斯一生留下了超過一千五百尊的作品，雖然原作均已無存，現在我們仍能看見許多從羅馬時代留存的複製品。有力的競技者、神話英雄人物男像是

| | 300 | 290 | 285~282 | 281 | 280 |
|---|---|---|---|---|---|
| 地區 | 義大利地區 | 義大利地區 | 義大利地區 | 亞歷山大帝國 | 大希臘地區 |
| 時代 | 羅馬共和時期 | 羅馬共和時期 | 羅馬共和時期 | 繼承者戰爭 | 希臘化時代 |
| 大事 | 平民可擔任所有種類的公職，羅馬的階級衝突結束，國家利益成為羅馬人的首要考量。 | 羅馬人戰勝，伊特拉斯坎人簽訂條約。 | 羅馬人戰勝凱爾特人，從此確立羅馬在中義大利的霸權。 | 柯魯佩狄翁戰役結束，繼承者戰爭結束，亞歷山大帝國分裂為三大王朝：馬其頓的安提哥納王朝、小亞細亞的塞留西王朝、埃及的托勒密王朝。 | 羅德島巨像落成。 |

他最擅長的作品，《刮汗污者》、《法爾內塞的赫拉克利斯》、羅馬博物館的《戰神阿瑞斯》（Ares）都是最能代表利西帕斯「將抽象的暴力轉化為最適當的比例與姿態」的作品，而《蘇格拉底坐像》則在哲學家的穩定沉思中，展現了男性充滿力量的表情。

值得一提的是，古代七大奇蹟，與菲迪亞斯的宙斯神像齊名、用青銅澆鑄的二十三公尺高的《羅德島巨像》（Colossus of Rhodes）（太陽神），是利西帕斯最有名的學生「羅德島林達斯的卡雷斯」（Chares of Lindos）所作，現雖已亡佚，但其在現存的復原圖中，也往往會採用利西帕斯式的雕塑力量來描繪。

史科帕斯（Skopas）是希臘化時代對小亞細亞和希臘各地影響最大的雕刻師，他的作品散布在希臘各處，最有名的作品，是泰耶阿（現在的阿爾卡迪亞地區）的雅典娜・阿列亞神廟中的一批神像。他也參與了波斯帝國境內的哈利卡納所斯、也是古代七大奇景之一的摩索拉斯王陵墓（Mausoleum at Halicarnassus）裝飾雕像與石牆工程。史科帕斯的作品常與普拉克西特利斯的作品拿來比較，他們的作品均以優美的人性感情見長，史科帕斯早期的作品如《莫洛阿格羅斯》也具有普拉克西特利斯的歇站姿與S型，但普拉克西特利斯被譽為寧靜抒情，史科帕斯則表現了戲劇性、躁動與激越的感情，我們可以在《女祭司的舞蹈》這件雕刻了女性躍動扭轉的軀體，以及顯露出酒神女祭司的狂亂情慾的雕像中，看見這項最具獨創性的特徵。史科帕斯去世於西元前三三〇年，他獨具感情並大受各地歡迎的作品，成為希臘化時代「人像由理性美與神性莊嚴，轉為人性與動感」

| 200 | 206~西元9 | 218~201 | 221~206 | 264~241 | 266~261 |
|---|---|---|---|---|---|
| 義大利地區 | 中國 | 義大利地區 | 中國 | 義大利地區 | 大希臘地區 |
| 羅馬共和時期 | 西漢 | 羅馬共和時期 | 秦朝 | 羅馬共和時期 | 希臘化時代 |
| 古羅馬的混凝土配方成熟。 | 西漢建立文官制度，對外需抵禦於三世紀統一的匈奴。 | 第二次布匿克戰爭。 | 始皇帝統一六國，統一度量衡、文字和錢幣。西元前二一三年，李斯下令焚書。 | 第一次布匿克戰爭。 | 克里摩尼德戰爭。雅典反叛未成，西元前二六二年馬其頓在和談後撤軍，雅典成立獨立政府，雖在政治上無足輕重，卻是公認的希臘文化之都。 |

的審美，最具代表的經典案例。

## 希臘藝術——陶罐瓶畫：紅與黑、從幾何風格到古代風格的演變

雖然在希臘與羅馬時代的文獻中，希臘有大量精美的繪畫，因為時間與文物的流失，我們無法得見傳說中「宙克西斯那讓飛鳥撲下來啄食的畫中葡萄」，但在神廟、宮殿和陵墓的殘存壁畫，以及古希臘各時期留下的陶瓶繪畫，可讓我們一窺這輝煌的繪畫工藝。陶器繪畫，是目前挖掘最多、斷代鑑識最完整，也最能完整展現古希臘各時期繪畫風格改變的文物。從餐桌到陵墓，古希臘人廣泛地使用陶器，我們也可藉由這些日常器物，了解古希臘人的生活愛好與感情表達。

西元前八世紀，結束了青銅器時代的愛琴海周邊與希臘文明，在陶器上流行抽象和幾何圖案的陶繪裝飾，細密的菱格、迴圈線飾與呈現簡化形狀、拉長比例的平面性人物和動物布滿了陶器器壁。葬禮、征戰、抽象紋飾……陶工們忠實地將生活與對死亡的未知記錄在陶器上。至西元前八世紀的後半，愛琴海與地中海沿岸的各民族貿易來往增加，希臘人口也增長許多，各方文化的交流也呈現在陶器的紋飾上。被稱為「東方化時期」的西元前八世紀後半到西元前七世紀，我們可以在科林斯和雅典這兩個希臘的陶器重鎮的作品上，見到腓尼基的字母（用來標註製陶工匠的名字）、有如波斯金銀器般的流線器型。在傳統的希臘幾何裝飾中，佇立著可在西亞見到的獅頭翼獸、獅身人面獸、卡美拉、以及盤曲的長蛇、埃及與西亞的

| 183 | 192~188 | 203 | 202 | 201 | 西元前 | |
|---|---|---|---|---|---|---|
| 義大利地區 | 義大利地區 | 義大利地區 | 義大利地區 | 義大利地區 | | 地區 |
| 羅馬共和時期 | 羅馬共和時期 | 羅馬共和時期 | 羅馬共和時期 | 羅馬共和時期 | | 時代 |
| 迦太基方的漢尼拔自盡，羅馬方的大西庇阿自我放逐並死去。 | 羅馬對安提阿古三世發動戰爭，並在西元前一八八年與安提阿古簽訂阿帕美雅合約，羅馬成為東地中海霸主。 | 龐貝城繪畫的第一種風格流行。 | 義大利半島出現了鑲嵌工作坊，製造鑲嵌壁畫。希臘的各種藝術品和古作複製品，也成為向羅馬輸出最多的手工藝商品。 | 《演講者》全身像雕塑完成。 | | 大事 |

新的神話故事（如「美人魚」）、地中海文明的海豚……等都是東方化時期的陶器新畫題。

西元前六世紀，希臘阿提卡地區，以雅典為中心，科林斯陶器的細密畫為基礎，發展出了用「黑繪」技術製作的陶器。在燒製好的陶器上勾勒圖案輪廓，再用黑漆填圖，細部勾線，讓圖案有剪影的效果，在赭色的陶器上有突出的視覺效果。作者有專職畫畫題，多半是神話故事與人們的生活情狀，此時的瓶畫題材，甚至描繪同性愛的題材均有。此時的陶工，也有身兼陶工與畫家的工匠，奈阿爾柯斯、阿馬希斯、埃克賽基亞斯，都是目前所知，具有畫家與陶工雙重身分的高明匠師。被視為黑繪作品的最高藝術代表作，目前收藏在梵諦岡的《希臘雙柄酒器》的作者是埃克賽基亞斯，陶瓶描繪希臘勇士阿基里斯（Achilles）與阿加斯（Ajax）下棋的場景。這件酒器的口緣則寫著「埃克賽基亞斯製我、畫我」一句。

「紅繪」技術出現在西元前六世紀末，它的畫面表現與黑繪技術相反，人物是黏土般的紅橙色，背景則塗上黑漆，細部也用黑漆細細勾勒，呈現了比紅繪式陶器更細密的作品。一群被稱為「安多斯喀德斯畫匠」的阿提卡陶器繪工，製作了質量均佳的紅繪陶器，他們最有名的代表是互為勁敵的兩位陶工、歐夫羅尼奧斯（Euphronios）與歐西米德斯（Euthymides）。歐夫羅尼奧斯擅長繪製強壯的英雄人物，歐西米德斯的作品則充滿了異國情調的鷹頭獅身獸，簡略但深具性格的人物形象。此時的陶器，飾邊面積和人物的數量均減少，但人物和場景的細節更為清晰完整，也產生了許多新的器型，工匠兼職雕刻

用年表讀通西洋藝術史

| 136~132 | 136 | 148 | 149~146 | 151 | 150 |
|---|---|---|---|---|---|
| 義大利地區 | 義大利地區 | 大希臘地區 | 義大利地區 | 義大利地區 | 義大利地區 |
| 羅馬共和時期 | 義大利早期文化 | 安提哥那王朝 | 羅馬共和時期 | 羅馬共和時期 | 羅馬共和時期 |
| 第一次奴隸戰爭，敘利亞人攸努斯糾集奴隸反抗羅馬，盛時奴隸高達二十萬名，後攸努斯被俘，兩萬名奴隸被釘死在十字架。 | 羅馬的塔奎尼烏斯王朝垮台，伊特拉斯坎人的勢力開始衰弱。 | 羅馬平定在一六九宣告獨立的所有希臘自治城邦，設立馬其頓省。 | 第三次布匿克戰爭。 | 採用第一種風格繪畫的格里佛家府邸壁畫完成。 | 龐貝城繪畫的第二種風格流行。 |

家和畫家的狀態依然存在，畫家利希彼德斯和安提門內斯便開設了雅典與最大的兩家陶器工坊。

古典時期的黑繪與紅繪式陶器，並非互相取代，而是同時存在於古希臘人的生活與在市面上流通。只是因為盛行的時間不同，而在數量比例上有所增減。

到了古典時代中後期，壁畫藝術的形式與陶繪藝術的形式變得極為相似，許多繪製壁畫的名家例如塔索的波斯格諾托斯與雅典的米孔，也都是繪陶名手，他們還將壁畫中表示不同空間的水平線運用在陶繪中，使陶繪更具空間感，而西元前四世紀開始，受到西錫安畫派的畫家保希阿斯的影響，花草圖案在陶器彩繪中也大為流行了起來。而這些保存了現已亡佚的古希臘繪畫的陶器，不僅讓我們了解了光輝的古希臘繪畫風格，也成為了解古希臘與周邊文化的交流情形，以及人們的生活與感情最好的素材。

## 伊特魯里亞文化：愉悅樂天的喪葬藝術與啟迪羅馬文明

在今日的義大利中部和科西嘉島的伊特魯里亞（Etruria）地區，在西元前十二世紀到西元前一世紀，是伊特拉斯坎人的國度。西元前八世紀，伊特拉斯坎人的活動範圍擴及到台伯河附近，與羅馬人開始了頻繁的接觸；西元前六世紀，文明達到鼎盛的伊特魯里亞文明，也成了羅馬政府重要的政治力量——王政時期的羅馬，共有三位來自伊特魯里亞的國王。收藏於羅馬的卡皮托利尼博物館中的青銅雕像《卡提托利尼的母狼》，頂著樸拙的伊特魯里亞式的表情，餵養著兩個在文藝復興時代才被加上的寫實嬰孩，這件

| | 73~71 | 82~79 | 100 | 100 | 113~101 | 133~121 | 西元前 |
|---|---|---|---|---|---|---|---|
| 地區 | 義大利地區 | 義大利地區 | 義大利地區 | 大希臘地區 | 義大利地區 | 義大利地區 | |
| 時代 | 羅馬共和時期 | 羅馬共和時期 | 羅馬共和時期 | 羅馬共和時代 | 羅馬共和時期 | 羅馬共和時期 | |
| 大事 | 史巴達克斯率領奴隸叛亂。 | 蘇拉獨裁。 | 龐貝城繪畫的第三種與第四種風格，以及各種題材的滿版壁畫流行。 | 蘆葦式柱頭出現。 | 與辛布里人和條頓人發生戰爭。 | 格拉古兄弟發起土地改革運動。 | |

作品訴說的，是建立羅馬城的羅慕路斯和雷慕斯雙胞胎兄弟，被拋棄後，在森林中由母狼養大的傳說。伊特魯里亞文化雖然短暫，卻是羅馬文化的母親。

伊特拉斯坎人沒有文字，他們的歷史多半由希臘和羅馬人記下。我們對他們的直接認識，目前多半是由墓葬考古中來挖掘。與習慣建造平頂方屋的希臘人不同，伊特拉斯坎人的墓葬，使用了拱頂的墓穴空間。與古巴比倫人、亞述人和西亞通行的建築形式相像，而墓穴中也有許多類似亞述人狩獵的情狀、以及希臘沒有的羊肝占卜風俗。由此可知，伊特魯里亞文化並非如希臘人一般的受到邁錫尼和克里特島文化的影響，而是保持或是持續接收東方文化的輸入，因此，或可推測，伊特魯里亞文明是來自於西亞的。

伊特魯里亞藝術最著名的，是赤陶棺木和墓室壁畫。與莊嚴肅穆的邁錫尼墓室不同，伊特魯里亞文化的墓室壁畫，洋溢著輕鬆愉快的色彩，有披著彩色布匹的舞者、拿著與肩同寬的酒皿痛飲的宴會賓客、吹著雙笛、彈奏樂器的樂師，伸展著柔軟枝條、宛如音符排列一般的植物葉片和果實……即使是一整列哀悼的婦女，也是手牽著手、身著彩虹般的披巾。強烈的音樂性和繽紛的色彩，尤其是大量使用希臘彩繪不常使用的紫色、淡綠和桃色，讓伊特拉斯坎人的墓室及壁畫的側面，樂的生活感。壁畫中的人物有著類似埃及壁畫的側面多視點站姿，但每個人物都同等地鮮豔健壯，依照自然比例地繪製，絲毫不具埃及那階級嚴明的壁畫，用人物身分地位來決定人物大小的現象。

赤陶棺木與色彩鮮艷的壁畫不同，除了標示女

| 50~西元240 | 58~51 | 59 | 60 | 64 |
|---|---|---|---|---|
| 印度 | 義大利地區 | 義大利地區 | 義大利地區 | 義大利地區 |
| 貴霜帝國 | 羅馬共和時期 | 羅馬共和時期 | 羅馬共和時期 | 羅馬共和時期 |
| 來自大夏的五族月氏人在北印建立貴霜帝國，尊崇佛教。 | 凱撒征服高盧。 | 凱撒成為執政官。 | 第二種風格的繪畫：米斯泰里奧斯家族別墅的壁畫完成。 | 龐培重設東方行政區：本都、敘利亞、西利西亞成為羅馬行省。亞美尼亞、卡帕多西亞、加拉特、科爾基斯、猶大成為屬國。 |

性白皙膚色的粉膚色之外，通常不著彩。伊特拉斯坎人注重家庭的觀念，在陶棺的塑像上一覽無遺。陪葬的母與子赤陶塑像，有如坐臥在家中躺椅上、互相依偎的夫妻。溫馨的家庭生活，在伊特拉斯坎人的心目中，在死後仍得以延續。塑像的面容和雕刻手法，與希臘古典時期的人像相比，更像是古拙時代的產物，「古拙的微笑」呈現在陶棺的一對對夫妻和獨身的少年少女臉上。如同埃及人，伊特拉斯坎人也會為死者製作面具，手法雖然稚拙，但死者面具都盡力營造個人的特徵和個性，與追求理想型的希臘雕塑是兩種極端，這或許也是伊特拉斯坎人和希臘人是兩種獨立族群的證據之一。

## 羅馬藝術：繼承希臘風格及崇尚實用主義的羅馬藝術

西元前三世紀，羅馬軍隊攻陷伊特魯里亞城，羅馬取得了伊特拉斯坎人的領地、豐富的礦產，重新取回政治的主導權，但這不代表伊特魯里亞文化的覆滅，伊特魯里亞文化享樂繽紛的色彩和樸實的性格，早就深入了羅馬文化的早期藝術表現之中，就連上段提到的死者面具，羅馬人也如實的繼承了下來。羅馬人用蠟拓印死者的面孔，將其掛在屋中大廳，而這些有如照片般的面具，成為了大理石半身像的前身，而我們藉由這個習俗，認識了無數羅馬時代的英雄名人。

羅馬共和晚期的哲學家、政治家兼雄辯家西賽羅（Marcus Tullius Cicero）曾對自己的民族如此評論，「羅馬人的審美，以希臘人的審美情趣、技藝修養、

| | 46 | 48~47 | 49~46 | 50~西元405 | 西元前 |
|---|---|---|---|---|---|
| 地區 | 義大利地區 | 義大利地區 | 義大利地區 | 印度 | |
| 時代 | 羅馬共和時期 | 羅馬共和時期 | 羅馬共和時期 | 薩塔瓦哈納王朝 | |
| 大事 | 凱撒被任命為任期十的獨裁官。舉行羅馬公民普查，以及城市規畫法。 | 亞歷山卓戰爭，凱撒被圍於亞歷山卓城，圖書館被焚，後在尼羅河戰勝，立克麗奧佩脫拉七世為女王。 | 羅馬內戰，元老院要求龐培對抗凱撒保護共和國，龐培戰敗，逃亡埃及後被殺。 | 統治位於德干西北部的安德拉王國。 | |

優美典雅為特點，並與他們自身傳統的實用觀點相合。」羅馬用軍隊征服了希臘，希臘卻用文化征服了羅馬。識字並具有學養的希臘奴隸，是羅馬貴族最搶手的家庭教師人選，希臘語也是古羅馬貴族的中等教育中，與拉丁語文並列的重要科目。西元四世紀，基督教成為羅馬國教前，羅馬人的泛靈信仰完整吸納了希臘宗教中的奧林帕斯眾神，並將希臘神話編入羅馬神話中。我們可以從大家耳熟能詳的希臘眾神，都有羅馬和希臘語兩種名字的現象中，例如：凱撒大帝的家族守護神是愛神「維納斯」（Venus），在希臘語中有相對的「阿普洛蒂」（Aphrodite）之名。從中發現羅馬文化是如何吸收，並轉化希臘文化為己所用。

羅馬藝術的第二個特點便是具有多樣的風格。不只希臘，羅馬文化早期深受前章的伊特魯里亞文化影響，古羅馬早期的赤陶雕塑、青銅雕像，揉合了希臘化的柔軟衣折與伊特魯里亞的古拙面龐。製作死者肖像的墓葬習俗，與繪製值得紀念的戰爭場面壁畫的習慣和畫風，都與伊特魯里亞文化有極高的相似度。到西元四世紀時，希臘的繪畫、鑲嵌畫和雕塑，成為了雅典輸出給羅馬的最大量外銷品。鄙視純藝術與藝術家的羅馬人，運用「外國人」與希臘奴隸製作的重要藝術品複製品，設立祭壇、妝點建築，畫作或雕塑的主題都是著名的希臘原件藝術品（前幾章著名的希臘雕塑作品，多半都是此來歷）。我們雖無法求證這些複製品與原件的差異，但羅馬人這種「看重藝術品之用途，卻輕賤藝術與藝術家」的心態，無意間替世界保留了早已失落的希臘精神。

金銀器和玻璃器的製作工法，在羅馬時代有了

匈奴人被逐出中國，向西流竄至南俄草原。

羅馬凱撒神廟建成。

穆提納戰爭，屋大維被選為執政官，安東尼、雷比達斯、屋大維結成三巨頭同盟。

凱撒在西班牙蒙達戰勝龐培諸子，被任命為終生獨裁官及大將軍、任期十的執政官、軍隊最高指揮官、大祭司及護官。分配土地給軍人，救濟行省之需求，擴大元老院至九百名成員，修改曆法、建造儒略會堂、擴建儒略廣場。安東尼獻王冠給凱撒但遭拒絕。三月十五日，凱撒遭元老院議員、卡休斯與布魯圖暗殺於元老院。

長足的進步。奢侈的金屬餐具、金銀寶石首飾，是繁榮奢侈的羅馬生活不可或缺的日用藝品。共和國末期，羅馬人已養成了使用成套銀器餐具的習慣，此習俗成了歐洲家庭延續至今的傳統，巴斯科雷亞（Villa Boscoreale）是有名的銀器製作城市，它的產品目前發現最多的是酒器，並在器皿上雕刻酒神戴奧尼索斯的神像或相關象徵，但也有發現政治戰爭題材、飛禽鳥獸和水果植物的圖紋。

到了奧古斯都時期，玻璃器皿成為富裕街層普遍使用的生活用品，從香水瓶到大花瓶，無所不作。此期的珠寶鑲嵌工藝和瑪瑙巧雕，也是十分出色的工藝品。除了一般首飾，羅馬人在瑪瑙石和象牙上浮雕人像的技法，是最特別的首飾類別。希臘化時代流行的鑲嵌馬賽克壁畫與地板裝飾，也是羅馬藝術值得一書之處。

玻璃匠用礦物使玻璃染上不同顏色，再吹製成單色器皿，或是將不同色彩的玻璃色條融化、排列成圖案後使用模製的方法製作多彩器皿，甚至還使用珠寶雕刻的技術，在深色玻璃器皿上雕刻出細緻的圖紋，但此時尚未有製作透明玻璃的能力。

義大利半島在公元前二世紀，便已出現了作工精美的鑲嵌作坊，工匠用約一公分平方大小的大理石、琺瑯漿、陶瓷或玻璃，棋盤式地依照圖案的色彩，排出精美的壁畫。如要更加精準地排出細緻線條或細節，則使用「蟲蝕紋鑲嵌」工法，將嵌面石裁切成一至四公厘見方大小的碎片，拼成寫實細緻的壁畫。鑲嵌畫的題材五花八門。從複製希臘原畫的《伊索斯大戰》（Battle of Issus）（亞歷山大與大流士之戰），到神話故事、動植物，均是常見的題材。而喜愛飲

| | 27 | 29 | 30 | 32~30 |
|---|---|---|---|---|
| 地區 | 義大利地區 | 義大利地區 | 埃及 | 義大利地區 |
| 時代 | 羅馬共和時期 | 羅馬帝國 | 羅馬帝國 | 羅馬共和時期 |
| 大事 | 屋大維被命名為奧古斯都。 | 羅馬的奧古斯都凱旋門建成，其拱門樣式，日後受到塞維魯凱旋門和後來的君士坦丁凱旋門所仿效。 | 羅馬開始統治埃及。 | 托勒密戰爭：亞克興海戰，克麗奧佩脫拉七世的艦隊戰敗，西元前三○八年？月三日，亞歷山卓城陷落，安東尼與克麗奧佩脫拉七世自殺，埃及成為羅馬行省。 |

宴的羅馬人，習慣臥在靠著牆擺放的長臥榻上飲食，食畢之殘骨剩肴便隨意地丟棄在地，讓奴隸在宴後收拾，因此，成簍的鮮果鮮魚和吃剩的雞骨、果皮、蟹螯，都是羅馬人在宴會廳地板常見的殘骨——當人們將剩菜丟到地上時，可與地板常見的鑲嵌壁畫題材映，讓主人提供的食物更顯豐富，不會褪色的磁磚也便於清理。即使是地板的嵌畫，羅馬人仍考慮到實用的一面。

## 羅馬藝術——建築：善於運用拱券（arch）結構及融合希臘建築元素

人們往往認為，羅馬建築的構造脫胎於希臘建築的形式，但我們也不可忽略伊特魯里亞的文化傳統，以及羅馬建築自我的獨特本質。重視精神與宗教的希臘人，最重要的建築代表是神殿。重視實用的羅馬人，最重要的建築則是各式不同的公共建築物。一想到羅馬建築，我們心中想的絕對不是萬神殿（即使羅馬的萬神殿是人們去義大利必定參觀的景點），而是世俗世界的水道橋、廣場、圓形劇場、大型公共浴場、圓形競技場、凱旋門，甚至是規畫完整的羅馬城和下水道。

古羅馬最具代表性的建物，非現今羅馬市中心的圓形競技場（Colosseum）莫屬，這座在西元七二到八二年間完成的建築，充分顯示了羅馬建築的特點。在西元前一世紀的羅馬，建築物仍有希臘風遺存。以立柱和衡樑作為分隔空間和平均載重結構為原則，但到了奧古斯都時代到約於西元前三一至西元前四一年左右，羅馬人重視實用的概念逐漸凸顯，柱子成為裝

| 13~9 | 16 | 17 | 27 |
|---|---|---|---|
| 義大利地區 | 義大利地區 | 義大利地區 | 義大利地區 |
| 奧古斯都統治時期 | 奧古斯都統治時期 | 奧古斯都統治時期 | 羅馬共和時期 |
| 奧古斯都的和平祭壇完成。 | 法國的尼姆方形神殿建造完成。 | 舉行羅馬建城紀念慶典,「奧古斯都和平」。 | 一月十三日,屋大維交出政權給元老院,重建共和。一月十六日,元老院將奧古斯都的榮銜頒給屋大維。 |

飾品,大片貼滿大理石飾片或灰泥的石牆和拱頂,成為分擔建物重量的承重結構。圓頂和圓形建物取代方正的希臘造型,拱頂和磚造建物的面積、樓層數量和高度——不只是競技場這種政府的建築,古羅馬城的街道上,五層樓高的出租公寓也比比皆是。但與現代相反,在火災頻仍的古羅馬,最高層的樓房因逃生不易,租金最便宜,是社經底層的貧民住所。

羅馬競技場長軸一八七公尺,短軸一五五公尺,周長五二七公尺,中央為鋪著底板的表演區,台下和底板設有機關,可讓場地成為可賽舟海戰的大水池,製造舞台效果。混凝土製的看臺,由底層向頂層依序是元老和祭司的貴賓區,接著是貴族區、富人區、普通公民區、底層婦女區,約可容納五萬五千名觀眾,最頂層的看臺設有金屬掛鉤,當天氣不佳時,可將遮棚掛張起,使表演不受天氣影響,繼續進行。從外觀來看,競技場則是分為四大層:底層的多里克式柱拱門、二樓的愛奧尼亞式柱拱門、三樓的科林斯柱式拱門,以及最頂層的羅馬式開窗磚牆,將千年的希臘羅馬建築史,濃縮在羅馬帝國建設的牆面中。

而由西元二一二年到二一六年建成的卡拉卡拉大浴場(Baths of Caracalla),則能讓我們一窺羅馬建築的實用與多功能。占地十三公頃,可同時容納兩千人洗澡的卡拉卡拉大浴場,用熱炕的方式提供熱水和取暖,這項供水系統一直到十九世紀,都還在歐洲沿用。除了洗浴,浴場也是人們的交際場所,政治人物和平民可能會浸泡同一浴池,人們可在此地接受按

| 29 | 25~220 | 14~68 | 14 | 9~23 | 1 | 西元 |
|---|---|---|---|---|---|---|
| 義大利地區 | 中國 | 義大利地區 | 義大利地區 | 中國 | 羅馬帝國 | 地區 |
| 皇帝時期 | 東漢 | 皇帝時期 | 奧古斯都統治時期 | 西漢 | 早期基督教 | 時代 |
| 《普魯瑪門的奧古斯都雕像》完成。 | 劉秀建立東漢，王朝再度繁榮，經南海對外貿易，販賣絲織品遠達羅馬帝國。佛教逐漸興盛。西元一八四年黃巾之亂。 | 克勞迪王朝。先後經過提比略（西元一三至三七年）、卡里古拉（西元三七至四一年）、克勞帝烏斯（西元四一至五四年）、尼祿（西元五四至六八年）幾位皇帝統治。 | 奧古斯都都卒於諾拉，享七十六歲，死後封神，其傳記刻於戰神廣場，希臘與拉丁文複製版則存於安卡拉的羅馬神殿。 | 王莽篡漢，赤眉賊等動亂。 | 耶穌基督誕生 | 大事 |

摩、購物、用餐、聆聽演講、使用博物館和公共圖書館，婦女則能在女性浴區運動、美容。而共和時期的羅馬，因為接連戰勝而富裕，個人衛生的概念興起，公共浴池成為古羅馬文明生活的象徵。

「麵包與競技」（du pain et des jeux）是鞏固羅馬社會不可貨缺的要素，羅馬競技場和卡拉卡拉大浴場，是最能體現這項羅馬政治精神的場所。這些大型公用建築物，多半是由政治人物、欲從政的貴族和皇帝出資製造、營運和維修，因為使用費用低廉，甚至免費（羅馬競技場的祭祀、政治和表演活動多半是免費的，每個公民都會有自己的座位號碼，進場憑號入座），這些公共建築因此成為政治人物討好選民，「公民」生活的場所，「公民」生活的內涵，使羅馬建築建立了自己的特點和文化。

## 羅馬藝術——雕刻：寫實的祖先崇拜與歷史題材的敘事性雕刻

羅馬時代的雕塑，最著名的便是各名人的頭像、半身像和立像，以及建築中的誇耀戰功的歷史浮雕。對於神話人物，羅馬人興趣缺缺，少有原創佳作。但他們欣賞希臘人的雕塑成就，我們目前所見的希臘雕塑，大部分是羅馬時代的仿作或是青銅複製品。羅馬雕塑栩栩如生的人類姿態，也必須歸功於羅馬人吸收了希臘人對於人體的細微觀察，以及對感情表達的注重。

羅馬真人肖像的起源，是來自於古羅馬貴族用蠟翻製去世親人之臉面，並將之懸掛於家中大廳的傳統，供緬懷與祭祀崇拜用。後來有了石像和銅像的翻

| 72~82 | 70 | 69~96 | 69 | 69 | 30~50 | 29~33 |
|---|---|---|---|---|---|---|
| 義大利地區 | 巴勒斯坦 | 義大利地區 | 羅馬帝國 | 義大利帝國境 | 羅馬帝國境 | 羅馬帝國 |
| 皇帝時期 | 皇帝時期 | 皇帝時期 | 皇帝時期 | 皇帝時期 | 皇帝時期 | 早期基督教 |
| 羅馬競技場建造完成。 | 征服耶路撒冷，在羅馬建堤圖斯凱旋門，羅馬疆界鞏固。 | 佛拉維王朝，共經偉斯巴鄉（西元六九至七九年）、提圖斯（西元七九至八一年）、圖密善（西元八一至九六年）幾位皇帝統治。 | 第四種風格的繪畫：偉蒂家族的府邸完成。 | 羅馬的朱比特神廟建成。 | 第三種風格的繪畫，盧格萊齊奧·佛隆府邸壁畫完成。 | 耶穌殉難，首次團契舉行於耶穌復活後五十日。 |

模技法，便成為羅馬在征服希臘後，雕刻具有理想優點、去除缺點的古典祖先頭像的前身。西元前二世紀的《演講者》（Arringatore）全身像（可能是作為公共紀念像）和《布魯圖》（Capitoline Brutus）青銅半身像，都是此期的代表作，《布魯圖》的雙眼甚至還將眼白塗白，瞳孔鑲嵌寶石，頗具希臘遺風。而此二作之人物面容，均細膩寫實地表現個人表情，沒有希臘式的理想主義特點。

而到了奧古斯都時期，皇帝肖像廣泛在帝國全境設立。這些被理想化以及英雄化的皇帝雕像，成為羅馬皇帝宣示權威的重要象徵，並將皇帝神格化的具體實踐。早期基督徒被迫害的原因之一，便是因為他們不向皇帝雕像敬禮。《普里馬門的奧古斯都》（Augustus of Prima Porta）是此類作品的代表作，身著短裝軍服的屋大維，被雕塑成具有威嚴與理想化的年輕面孔，胸甲浮雕象徵帝國和和平，右手上舉指揮軍隊，左腳則有騎在海豚上的小愛神邱比特攀附（屋大維身為凱撒的繼承人與外甥，便將朱利烏斯家族的守護神維納斯之子也雕刻進來），象徵統治者的家族起源。

此類肖像的一件異數，是一系列的《安提諾烏斯》（Antinous）肖像。哈德良皇帝年輕的同志情人安提諾烏斯，在尼羅河淹死，傷心的皇帝便使用了對待去世皇帝的規格來緬懷情人，興建神廟、將城市起了安提諾烏斯的名字、在帝國境內多處設置安提諾烏斯的肖像。雖與普通的公共紀念與皇帝雕像的設立狀況不同，倒也可視為一段史詩戀情的佳話吧。

在古羅馬的祭壇、紀念碑上，刻的多半是頌揚羅

| 西元 單位：年 | 地區 | 時代 | 大事 |
|---|---|---|---|
| 80 | 義大利地區 | 皇帝時期 | 龐貝城與赫庫蘭尼姆城在火山肆虐之下覆滅。自然學家老普林尼也死於此場災變之中。 |
| 81 | 義大利地區 | 皇帝時期 | 羅馬的提圖斯凱旋門建成。 |
| 92 | 義大利地區 | 皇帝時期 | 羅馬的弗拉維安宮建成。 |
| 96~183 | 義大利地區 | 養子皇帝時期 | 羅馬王位繼承原則改為最適人選優先，皇帝收養養子繼承皇位。先後經過內爾瓦（西元九六至九八年）、圖雷真（西元九八至一一七年）、哈德良（西元一一七至一三八年）、安東尼・庇護（西元一三八至一六一年）、奧里略（西元一六一至一八○年）、康茂德（西元一八○至一九二年）幾位皇帝統治。於圖拉真治下的羅馬帝國，疆域最大。 |
| 100 | 義大利地區 | 養子皇帝時期 | 《伊索斯大戰》鑲嵌壁畫完成。 |

馬重大傑出的人、事紀念浮雕，墓葬中的則是刻畫私人生活和家人肖像。早期的浮雕，人物和場景維持一定比例，具有現實性，因此多半被視為藝術性不強的作品，卻是我們理解羅馬歷史和生活的極好素材。羅馬帝國時期的浮雕更加細緻，轉向希臘的古典風格，並蘊含了更深刻的政治和宗教意義。最重要的作品，是羅馬城中的「和平祭壇浮雕群」（Ara Pacis），這座四方形、有入口的露天建築，外牆下部是優雅的植物圖案大理石飾板，上半部則是希臘雕刻師創造的神話和寓言，雕帶則是寫實的奧古斯都本人與家人、官員和祭司遊行的場面。眾多人物被安排在不同的水平線上，錯落有致，人物衣紋交錯重疊，卻不雜亂，是敘事性強的羅馬浮雕中，較具希臘古典理想主義美學的代表作。

圖拉真時期的雕刻，集合了各種風格流派，成為羅馬獨具一格的浮雕風格，羅馬城的圖拉真廣場，為了紀念西元一一三年皇帝圖拉真打敗達契亞人而豎立了第一根紀念柱。《圖拉真柱》（Trajan's Column），這根直徑四公尺、高四十公尺的紀念柱，螺旋狀的圍滿了講述戰役過程，情節順序由下往上看的低浮雕，浮雕使用鳥瞰的角度和透視法雕成，現實

西元二世紀到三世紀間，隨著羅馬帝國由勝轉衰的動盪不安，無論是肖像還是浮雕，風格都愈趨巴洛克式的激情和戲劇性，以及折衷於古典主義和平民喜好的折衷主義，我們可在羅馬城的《馬爾科・奧里略圓柱》（Column of Marcus Aurelius）上的羅馬軍大敗日耳曼和敘利亞的士兵臉上，看見缺乏寫實的大頭呆

用年表讀通西洋藝術史

084

| 年代 | 地區 | 時期 | 事件 |
|---|---|---|---|
| 112 | 義大利地區 | 養子皇帝時期 | 哈德良長城建造完成。 |
| 112~113 | 義大利地區 | 養子皇帝時期 | 圖拉真柱完成。 |
| 115 | 義大利地區 | 養子皇帝時期 | 西班牙埃庫萊斯塔建成。 |
| 117~136 | 義大利地區 | 養子皇帝時期 | 崇尚理想化的雕塑和肖像，哈德良在羅馬境內到處設立安提諾烏斯的雕像。 |
| 125 | 義大利地區 | 養子皇帝時期 | 哈德良皇帝建造萬神殿。 |
| 125~134 | 義大利地區 | 養子皇帝時期 | 哈德良別墅建造完成，成為羅馬建築富裕優雅的象徵。 |
| 135 | 義大利地區 | 養子皇帝時期 | 土耳其以弗所的塞爾蘇斯圖書館建成。 |
| 135 | 義大利地區 | 養子皇帝時期 | 羅馬的維納斯和羅馬神廟建成。 |

滯士兵，也能在賽維羅皇帝家族的半身像中，看到更多個人化的特徵和感情特性，茱利亞皇后微簇的眉，與賽微羅皇帝憂心的仰望，似乎顯現了羅馬帝國政治紛爭的情緒。

## 羅馬藝術—繪畫：龐貝城壁畫中的羅馬生活

古羅馬的民房不時興開窗，密實的四方圍牆隔出半開放的房間，所有房間的開口都面對自身傾斜屋簷中間的蓄水池和庭園。為了讓室內空間看起來更大、更舒適，壁畫和灰漿裝飾在西元一世紀的羅馬建築中興盛起來。目前現存的羅馬壁畫，最完整的是義大利的龐貝古城的作品。考古學家們考察當地壁畫，依照建築年代和繪畫風格，分出了四種風格。我們可以在這些鮮豔的作品中，看到羅馬人喜好艷麗的審美觀，高超且具立體感的繪畫技法，和多采多姿的生活樣貌。

被名為「鑲嵌式」或「結構式（structural style）」的「第一種風格」，發展於西元前二世紀。它主要是將牆壁描繪成具有大理石版和臺座的豪華牆壁，顏色並不鮮豔，畫風與古希臘晚期風格的繪畫有互相呼應的地方。用建築要素將正面牆模畫成豪華建物立面的「第二種風格」，被稱為「建築風格」（architectural style），它盛行於西元前一世紀後半，同樣將建築構件和柱子描繪在牆上。「建築風格」最特殊的地方，在於被裝飾框框在牆面正中的大理石嵌板，被繪製成可看見街景城市或風景的小窗，寫實且具立體感的城市街景，讓房間看起來更大。例如羅馬的利維亞府邸。更有甚者，有些建築物會將大理石嵌板畫成連續的節慶和場面，龐貝城的米斯泰里奧家族別墅，有間將四

| 西元 | 201 | 200 | 193~235 | 180 | 176 | 175 |
|---|---|---|---|---|---|---|
| 地區 | 義大利地區 | 義大利地區 | 義大利地區 | 義大利地區 | 義大利地區 | 義大利地區 |
| 時代 | 養子皇帝時期 | 早期基督教藝術 | 養子皇帝時期 | 養子皇帝時期 | 養子皇帝時期 | 養子皇帝時期 |
| 大事 | 賽維里皇帝與皇后半身像完成。 | 羅馬地下墓穴群開始興起。 | 賽維魯王朝。先後經過賽維魯（西元一九三至二一一年）、卡拉卡拉（西元一九八至二一七年）、埃拉加巴盧斯（西元二一八至二二二年）、賽維魯·亞歷山大（西元二二二年至二三五年）幾位皇帝統治。 | 德國的尼格拉城門建成。 | 豎立描繪描寫馬柯曼尼戰爭場景之奧里略柱。 | 《奧里略騎馬像》完成。 |

面牆繪製成酒神節場景的房間。

「第三種風格」出現在西元前一世紀末，被稱為「裝飾風格」（ornate style），它同樣使用建築構件作為繪畫元素。但跳脫了第一和第二種風格模仿寫實世界的建築的合理構圖，第三種風格的牆壁幾乎可以稱為幻想或奇幻，捲曲細緻的植物圖案糾纏在寫實的柱面或建築物上，又像椅子又像塔的小建物有著宛如艾薛爾作品的幻覺空間、金銀絲細工與建物交疊成危險的平衡，神像、飾帶、甚至戰船都停放在這些虛擬的空間中，色彩鮮豔，對比強烈。

西元一世紀前半的尼祿皇帝時代，出現了不包含在任何一種風格的滿版壁畫，但此期的壁畫包含了繪滿整面牆壁和拱頂天花板的風景畫、靜物畫、動物畫、神話畫和人們的生活。最著名的作品，是羅馬城的利維亞府邸（Villa of Livia）壁畫：一座用濕壁畫技法繪製而成的花園，百花齊放、枝頭結實累累，四季昆蟲花鳥動物齊聚一堂。畫面呈現的並非自然的季節景致，而是理想的狀態，但繪畫筆法簡潔寫實，顯示了古羅馬人對大自然的細膩觀察。繪製人們生活情狀的壁畫，一般通稱為「平民畫」，它們可能是高貴熱鬧的慶典紀錄，豪華的宴會場景，家族的守護神或家中的名人祖先，但也有諷刺諸神的改編神話情節，酒館的賭局、鞭打奴隸的場景。如果是商店或是酒館，便會畫上與此棟建築相關的職業圖像，比方麵包店便會繪製圓麵包。而對於將性愛視為愛神之禮的古羅馬人來說，春宮壁畫不只存在於妓院中，某些富有人家的密室也曾被發現春宮畫，這也使得十八世紀便來龐貝開挖的保守現代人大為吃驚，甚至出現了要將這些

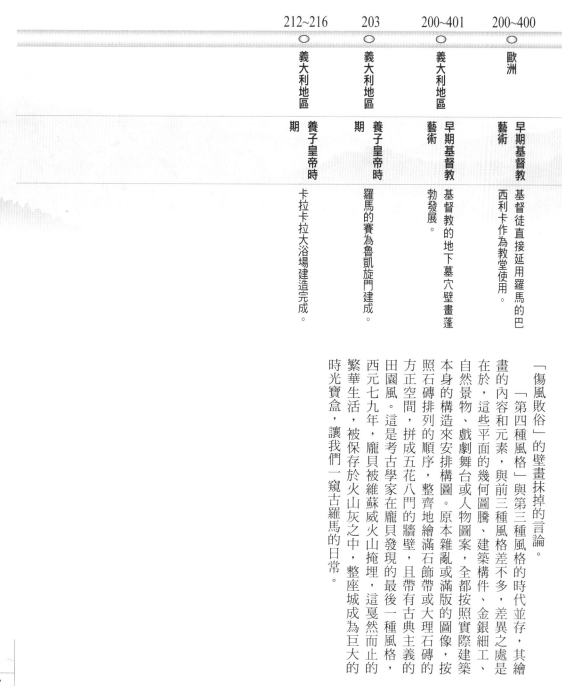

| 200~400 | 200~401 | 203 | 212~216 |
|---------|---------|-----|---------|
| 歐洲 | | | |
| 早期基督教藝術 | 義大利地區藝術 | 義大利地區 | 義大利地區 |
| | 早期基督教 | 養子皇帝時期 | 養子皇帝時期 |
| 基督徒直接延用羅馬的巴西利卡作為教堂使用。 | 基督教的地下墓穴壁畫蓬勃發展。 | 羅馬的賽為魯凱旋門建成。 | 卡拉卡拉大浴場建造完成。 |

「傷風敗俗」的壁畫抹掉的言論。

「第四種風格」與第三種風格的時代並存，其繪畫的內容和元素，與前三種風格差不多，差異之處是在於，這些平面的幾何圖騰、建築構件、金銀細工、自然景物、戲劇舞台或人物圖案，全都按照實際建築本身的構造來安排構圖。原本雜亂或滿版的圖像，按照石磚排列的順序，整齊地繪滿石飾帶或大理石磚的方正空間，拼成五花八門的牆壁，且帶有古典主義的田園風。這是考古學家在龐貝發現的最後一種風格，西元七九年，龐貝被維蘇威火山掩埋，這戛然而止的繁華生活，被保存於火山灰之中，整座城成為巨大的時光寶盒，讓我們一窺古羅馬的日常。

# 第四章
# 中世紀：圍繞上帝的中世紀藝術

**羅**馬帝國崩潰後，從西元五世紀到西元十五世紀人文主義復興的千年時間，是歐洲稱為「中世紀」的時代。一想到中世紀，人們眼前便浮現出騎士與城堡的封建莊園，但中世紀的社會，其實是轉化古希臘羅馬的文明遺產，加上基督教文化作為社會制度和精神的骨幹，以及所謂「蠻族」的生活習俗，形成我們日益熟悉的西歐社會，以及充滿民族特色的國家。基督教成為西歐在政治和精神上的最高領袖，也成為西歐形成同質文化的關鍵，但神權但仍與皇權互相爭鬥。

中世紀的藝術是為宗教服務的，無論是在羅馬剛崩潰的中世紀前期、中世紀中期的仿羅馬式藝術和中後期的哥德藝術，它們都是最主要的藝術作品類別。似乎是為了彰顯上帝對人類永生的美好許諾，以及加強教會牢不可破的權威，與拜占庭共用同一套基督教符號系統的中世紀西歐，特別注重啟示錄中的天堂與地獄的藝術表現。而這些與古典藝術和拜占庭藝術相較起來，誇張樸拙的繪畫風格，也擁有突破傳統框架的豪邁生命力，這或許也是為何與拜占庭相承一脈的俄羅斯藝術，在拜占庭滅亡後仍數千年如一日，西歐卻能在中世紀後發展出文藝復興運動的原因之一。

經歷混亂多元的中世紀前期民族藝術之後，隨著基督教的壯大，西歐藝術逐漸在保有地域性風格的情況下，被仿羅馬式藝術統一，這是西歐擁有真正產於本土的藝術風格的開始。

早期的藝術史研究，依循著傳統史學觀，將中世紀稱為「黑暗時代」，並認為中世紀的藝術藝術價值不高，就連「哥德式」的名稱，也是早期史家來自於對「野蠻的哥德人」的誤解。而現在的我們，如能體會中世紀人民在戰亂、勞役、瘟疫與禁慾社會中的生活，或許更能了解並欣賞這些樸拙，但努力從硝煙與鮮血中掙扎綻放的文明之花，並了解歐洲文明最原始純粹的基石。

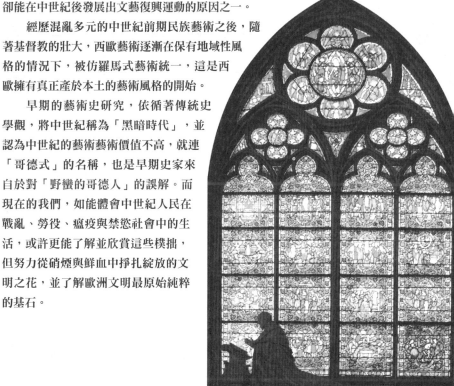

| 西元 | 220 | 220~265 | 225~589 | 235~305 | 245~251 | 257~258 |
|---|---|---|---|---|---|---|
| 地區 | 中國 | 中國 | 中國 | 義大利地區 | 羅馬帝國境內 | 羅馬帝國境內 |
| 時代 | 魏 | 唐宋時代 | 唐宋時代 | 軍人皇帝時期 | 早期基督教 | 早期基督教 |
| 大事 | 曹丕篡漢。 | 三國時代（魏、蜀、吳）。 | 北方蠻族入侵，建立十六個王朝，但均採用中國化的政治組織與文化制度。南方的六朝時代延續中國文化傳統，梁武帝推行大乘佛教。 | 此期之皇帝多半是來自省區的猛將，由掌握大權的軍隊擁立，大多於短暫在位後被謀殺。 | 第一次大規模迫害基督徒。 | 瓦萊里安時代的基督徒迫害行動。 |

## 早期基督教藝術：羅馬帝國分裂與基督教的壓迫與合法化

早期的基督教藝術，泛指從基督誕生的西元一世紀到西元四世紀，西部羅馬信奉基督教的君士坦丁大帝與東部羅馬的皇帝李錫尼，在西元三一三年共同頒布米蘭詔書，宣布基督教成為合法宗教為止，基督徒為了宗教所創作的藝術作品。傳說，在米爾維安大橋戰役（Battle of the Milvian Bridge）前夕，君士坦丁大帝望見太陽的光圈旁有著稱為「Chi-Rho」的拉布蘭十字，上帝在晚上則對他說：「你必以此而勝。」作戰勝利的君士坦丁自此皈依基督。

但對於願意承受羅馬帝國迫害超過三百年的基督徒來說，「勝利」並不是信徒追求的東西。比起其他文明，羅馬是相對開放的政權，只要殖民地的本土宗教承認羅馬政權與皇帝的崇高，一般都不會太為難各宗教的信徒。剛開始羅馬帝國，是將新興的基督教其視為帝國境內眾多新興的東方宗教之一。不過，羅馬帝國公民與奴隸的人口比例是一比三，強大的階級壓力和貧富不均的生活，使得木匠之子耶穌基督口中眾人平等、互愛，並同受上帝祝福的天堂和死後的公正審判，成為人數眾多的奴隸和貧民心中，比羅馬帝國的眾神信仰更有吸引力的宗教力量。

早期的基督徒拒絕向世俗政府納稅、不承認皇帝超越眾神的力量、不向「偶像」（皇帝塑像）敬禮的種種「叛國行為」，讓基督教成立初期，成為羅馬帝國的非法宗教，信徒們不得聚會、宣教，如被查獲，最重會處以死刑，如同受釘刑而死的基督，十字架成

| 284~305 | 295~305 | 300 | 300 | 300~400 | 300~400 | 303~311 |
|---|---|---|---|---|---|---|
| 義大利地區 | 義大利地區 | 義大利地區 | 義大利地區 | 歐洲 | 義大利地區 | 羅馬帝國境內 |
| 軍人皇帝時期 | 軍人皇帝時期 | 軍人皇帝時期 | 軍人皇帝時期 | 早期基督教藝術 | 早期基督教藝術 | 早期基督教藝術 |
| 戴克里先在位。 | 戴克里先宮殿建造完成。 | 義大利的利米拉橋建成。 | 法國的戰神門建成。 | 目前發現的最早一批基督教徒石棺與雕像的年代。 | 基督教墓穴壁畫，用草稿作出線條取代古典繪畫的顏色與光影。 | 戴克里先時代的基督徒迫害行動。 |

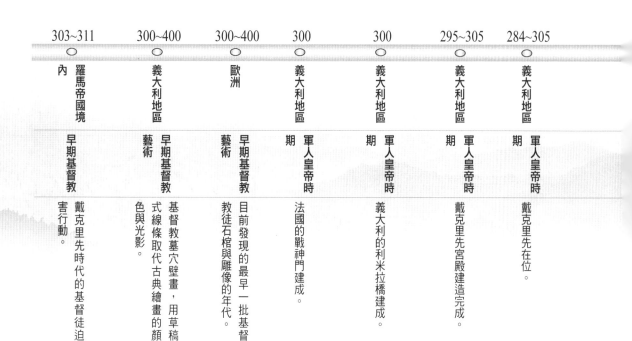

為殉難者與基督的象徵，而基督教藝術，也隨著宗教的非法轉入地下。

目前已現天日的早期基督教藝術類別，有基督教徒地下墓室的壁畫、建築或壁畫，以及將羅馬的集會建築「巴西利卡」（Basilica）轉換為正統基督教教堂的過渡期建築物。且由於早期的基督教徒多半是貧民或奴隸，因此製作這些藝術品的平民工匠，無法與接受政府和富人資助的羅馬文化，以及崇尚儉樸與精神生活的教規，早期基督教藝術的表達形式都很簡單、樸素，僅用象徵意義取代不可雕塑的偶像，並借用一些在當時耳熟能詳的「異教」符號和造型，來代替尚未發展完備的基督教圖像符號。與希臘和羅馬時期的藝術造型表現相比，早期基督教藝術可以說是「退步」的，這現象背後代表的，是基督教藝術注重來世與精神生活，鄙視感官享樂和豪奢生活的宗教美學，注重靈魂而不注重現世肉體的態度。因此，無論是何種創作形態，希臘羅馬時期最興盛發達的人體藝術這在基督教世界中逐漸式微，最後在中世紀時甚至被禁止，這現象其來有自。

活躍於二十世紀初的荷蘭藝術史家房龍（Hendrik Willem van Loon），在《人類的藝術》一書中，對基督教的早期藝術下此評語，「當基督教橫空出世之日，也正是古代藝術窮途末路之時。」並在文章末尾作出結論，「由於題目的原因，所以這一章的確沒有什麼東西可寫，你也許會感到內容比較貧乏。西方早期的基督教藝術只不過是把以前舊宗教的、沒落的藝術略加修改，使之符合當時那個時代人們心理上的需

第四章 中世紀：圍繞上帝的中世紀藝術

| 西元 | 306 | 313 | 313 | 320~535 | 324~337 | 324~337 | 330 |
|---|---|---|---|---|---|---|---|
| 地區 | 義大利地區 | 羅馬帝國境內 | 義大利地區 | 印度 | 義大利地區 | 歐洲 | 義大利地區 |
| 時代 | 軍人皇帝時期 | 早期基督教 | 軍人皇帝時期 | 笈多帝國 | 君士坦丁大帝統治時期 | 早期基督教藝術 | 君士坦丁大帝統治時期 |
| 大事 | 戴克里先大浴場建造完成。 | 米蘭赦令頒布。基督教享有宗教自由與平等待遇，歸還教會財產。 | 君士坦丁凱旋門完成。 | 定都華氏城，印度最偉大的作家迦梨陀娑創作史詩和戲劇。 | 君士坦丁大帝在位。君士坦丁大帝於西元三三七年逝世，死前受洗。 | 基督教藝術品逐漸出現自我原創的符號系統。 | 拜占庭改名為君士坦丁堡，成為基督教帝國的首都「第二羅馬」，和異教區的羅馬抗衡，集權制趨於完備，嚴格規定宮廷禮儀，強調皇帝的神性。 |

要罷了。」房龍的說法，在進步史觀的美術史視點中，是中肯甚至合適的，但在現代的多元文化觀點看來，簡樸的早期基督教藝術，代表的是早期基督教徒在強勢的「異教文化」中掙扎出的自我。不久之後，成為基督教稱霸歐洲世界的新氣象之基石。而在被迫害的時代中逐漸熟成的早期基督教藝術，也是無數虔誠的貧民男女，對於滋養他們心靈、拯救他們靈魂的上帝最為誠心的奉獻。

## 早期基督教藝術—繪畫：墓窖壁畫的製作

由於受到羅馬政府的迫害，偷偷信仰上帝的基督徒男女，在暗夜時分會聚集於沒有人煙的地下墓穴中，對著為了躲避追查，而粗略畫在墓穴壁上、只有基督徒才了解的象徵符號，進行禮拜表達對上帝的崇敬。深邃的墓穴，也成為基督徒埋葬殉難的教徒、躲避宗教迫害的安身之處。對於早期基督教徒與地下墓穴的關係，一般人或許有這樣的印象。不過就目前的考古發現，以及近代重新整理史料，意圖還原中世紀基督教廷對大眾的宣傳的結論看來，並沒有任何直接的證據，可將早期基督徒與羅馬帝國的地下墓穴做出如此戲劇性的連結。

「地下墓穴」（Catacomb），是希臘人口中的「Kata kumba」，伊特拉斯坎人將這種設置在地下的多人同葬習俗傳給了羅馬人。最著名的羅馬地下墓窟群，為了因應大量人口的需求和土地短缺的問題，大約於西元二世紀開始興建。只有富裕的貴族人家，才有能力負擔豪華的陵墓和土地，在人口擁擠的羅馬城，即使是富豪，往往也只能購買墓穴群中自家專城，

| 381 | 375~568 | 375 | 370 | 360 | 354~430 | 337 |
|---|---|---|---|---|---|---|
| ○ | ○ | ○ | ○ | ○ | ○ | ○ |
| 義大利地區 | 歐洲 | 歐洲 | 歐洲 | 東羅馬 | 義大利地區 | 義大利地區 |
| 早期基督教 | 民族大遷徙 | 教廷 | 修道院 | 拜占庭 | 早期基督教 | 君士坦丁大帝統治時期 |
| 第二次君士坦丁堡大公會議，確認尼西亞信經。 | 歐洲各族民族大遷徙的時代，西羅馬帝國被滅，日耳曼人建立的王國代之而起，匈奴滅南俄的東哥德王國。哥德人烏爾斐拉斯將聖經譯為哥德文。 | 狄奧多西一世承認羅馬主教是正確信仰的護衛者，被稱為「地下西羅馬皇帝」的達馬蘇一世，成為首任正式教宗。 | 修院制度在西方傳播。 | 君士坦提烏斯二世建造「大教堂」。 | 聖奧古斯丁活躍的年代。 | 君士坦丁大理石頭像完成。 |

用的單獨墓穴，無法像貴族或早期的羅馬人，在城郊興蓋墓園。窮人們的葬禮，是在現今被稱為「殉道者墓窟」（Catacombs of Rome）的地下墓穴群中舉行。這些現在屬天主教教宗所有，由鮑思高慈幼會（Salesians of Don Bosco）管理的地下墓穴，多達地下四層。裡頭埋有基督徒、猶太教徒，以及統稱為「異教徒」的各色古羅馬民眾，地下的長窄走廊、狹小的墓室壁頂和無數僅容一人躺臥的墓龕，記錄了從西元二世紀到四世紀的無數平民墓葬壁畫和雕塑，也是早期基督教藝術的重要寶庫。

目前最古老的墓穴壁畫，是西元二世紀，羅馬的盧奇納地下墓穴中的「圓形十字」和《獅群中的但以理》（Daniel in the Lion's Den）以及《好心的牧羊人》（The Good Shepherd），用同心圓和直線構成的十字形式，是現代發展成熟的十字架符號其中一個早期變體。而兩幅聖經故事畫中的人物，都還依循著古典主義的光影、比例作圖，注重色彩遠大於線條。人物是傳統的歇站姿，造型也以古典的希臘羅馬理想形人物為範本。而在西元三世紀到四世紀的壁畫，我們可以見到以簡拙的草稿式線條取代顏色光影，以及受東方藝術影響的僵硬正面式人物出現。羅馬城的聖卡利克斯托地下墓穴（Priscila catacomb）中的《母與子》（Mother and child）壁畫，可讓我們見到嚴肅莊重、缺乏個性的正面拜占庭人物的雛形。而由於基督教禁止偶像崇拜的原則，墓穴壁畫盡可能不出現上帝。聖徒、寓言中的象徵人物、五餅二魚之類的宗教象徵物，代表經文或上帝的簡筆圖案和文字符號也是壁畫的大宗。它們造型簡單，筆法粗略，唯有熟知經

| 420~588 | 415 | 410 | 400~450 | 400 | 400 | 400 | 391 |
|---|---|---|---|---|---|---|---|
| 中國 | 東羅馬 | 歐洲 | 歐洲 | 義大利地區 | 歐洲 | 歐洲 | 義大利地區 |
| 唐宋時代 | 拜占庭 | 民族大遷徙 | 早期基督教藝術 | 繼任者們 | 早期基督教藝術 | 民族大遷徙 | 君士坦丁的繼任者們 |
| 拓跋魏稱霸。 | 迪奧多西二世下令重建在政變中被燒毀的大教堂。 | 羅馬城再度淪陷並被洗劫。 | 基督教徒的藝術品，逐漸轉化了古典的傳統藝術表現符號。 | 巴西利卡式的原始教堂普遍出現。 | 玻璃器皿在羅馬帝國境內普及。 | 勃艮地人進入萊茵—美因地區，在萊茵河中油建立勃艮地王國。 | 基督教在狄奧多西一世的治世時成為國教。 |

典的教徒才能輕易解讀，它們的藝術價值或許不高，我們仍可能在這些單純如童話般的壁畫中，尋找基督教藝術符碼的發展痕跡。

早期基督教徒的墓穴壁畫，現今仍留有許多謎團。一方面，我們對於早期基督教徒的認識多半來自於羅馬時代的史家記載，以及中世紀基督教會在經典以及對人民宣傳的再詮釋，而兩者往往相互衝突。再者，以羅馬的地下墓穴群來說，這座服務了羅馬人超過四百年的墓穴，為了騰出更多空間給後進死者，會將古老的墓穴重新翻掘整修，並沒有留下清楚的時代痕跡。因此，即使從十七世紀起，歐洲學者便對地下墓穴群進行調查，為著掘墓人方便而隨處損壞的墓穴，現代的考古學家仍在爬梳混亂的墓穴壁畫史，無法給我們清楚的歷史事實順序，但我們可透過這些古拙的平民藝術，去了解新的基督時代與舊的眾神時代，兩方交織又抗衡經歷著怎麼樣的過程。

## 早期基督教藝術——雕刻：反偶像崇拜，以深浮雕為主的雕刻藝術

現存最早的早期基督教雕刻作品，是在羅馬的四頭政治時期（戴克里先與其三位副手的統治期，西元二八四年至西元〇五年）到西元四世紀時，於羅馬帝國境內發現的一批石棺和幾尊雕像，這些作品原則上保留了古典主義的造型和人物型態，但無論是題材抑或是轉化人物造型的方面，都可看出基督教藝術逐漸發展出的自我。

古羅馬時代使用石棺的習俗，是受到伊特拉斯坎

| 479 | 476-1453 | 476 | 451~511 | 450 | 441~453 | 430 | 427 |
|---|---|---|---|---|---|---|---|
| ○ | ○ | ○ | ○ | ○ | ○ | ○ | ○ |
| 東羅馬 | 歐洲 | 義大利地區 | 歐洲 | 歐洲 | 東歐 | 印度 | 東羅馬 |
| 拜占庭 | 中世紀 | 君士坦丁的繼任者們 | 梅羅文王朝 | 民族大遷徙 | 遊牧民族 | 笈多帝國 | 拜占庭 |
| 拜占庭皇帝從此須受教宗加冕。 | 自西羅馬帝國的崩潰到文藝復興運動的這段時間，被稱為中世紀時代。 | 奧多亞塞廢羅慕路斯·奧古斯圖盧斯，西羅馬帝國滅亡。 | 克洛維消滅各地小王國，統一法蘭克人。 | 羅馬人離開英格蘭，日德蘭、盎格魯人和撒克遜人將不列顛人趕往威爾斯、康瓦爾、蘇格蘭與布列塔尼，共建立了七個國家。 | 阿提拉成為匈奴共主，並繼續深入西歐，但壯志未酬身先死。 | 白匈奴不斷侵襲，笈多帝國分為東西兩部。 | 狄奧多西二世立法禁止在地上作十字架造型。 |

人影響而成，多半是富人和貴族才負擔得起的奢侈品。到了羅馬帝國時期，石棺的形式與小亞細亞地區的石棺形式相像，高立的四面石棺板刻上滿版浮雕，上疊厚重並雕有死者臥像或半坐臥像的棺蓋。棺板浮雕的題材則是希臘羅馬的眾神、神話傳說、祭祀、捕獵甚至戰爭的場景，人物風格維繫著古典主義的美感，手法細膩。

再看基督教徒的石棺，棺板浮雕換成了《新約》與《舊約》的聖經故事與象徵物，除了滿版構圖，也出現了將棺板安排成綜合柱式，把石板分割成十數個獨立劇情小畫面的深浮雕。梵諦岡岩洞的《巴索石棺》（Sarcophagus of Junius Bassus），是最早期的基督教。人物風格，直到西元四世紀都還是古典式的，也會有裸像，但往後越來越少。人物予人的感覺相當平民化，只是因為基督教反對偶像崇拜的原則，因此浮雕的內容只會出現聖經故事中的人物如亞當、夏娃，和耶穌、聖人們，並不會出現上帝的面容。

西元四世紀之後的獨立圓雕很少，雕塑依附於宗教建築或器物上，也不再製作異教的神靈雕像，主題限於耶穌與聖經故事的寓言象徵，例如「好心的牧羊人」是浮雕和圓雕常見的主題，抬著綿羊的平民青年，象徵上帝對於人類的垂憐和引導（耶穌也曾自稱「好牧人」）。此期作品最特別的地方，是在於不管是人物形象或象徵符號，都具有處於新舊時代交替的混淆特徵，俊美的阿波羅與優美姿態的歇站姿，成為好牧人的形象、和耶穌傳道時的姿態、面容。聖徒與先知的形象，則來自於古希臘羅馬的哲人學者。裸體的夏娃含羞遮住下體的動作，可與維納斯的

| 西元 | 496 | 495~514 | 492~496 | 486 | 480~543 |
|---|---|---|---|---|---|
| 地區 | 歐洲 | 歐洲 | 歐洲 | 歐洲 | 歐洲 |
| 時代 | 梅羅文王朝 | 教廷 | 教廷 | 梅羅文王朝 | 修道院 |
| 大事 | 克洛維打敗阿拉曼尼人，其妻勃艮地的克洛提爾達為天主教徒，在戰事中勸服克洛維信教。克洛維成功融合高盧羅馬人與法蘭克人建立共同國家。 | 教宗西馬谷任內，樹立教宗不受世俗法律管轄的規定，並在政治上先後依附東哥德人與倫巴底人。 | 教宗傑拉一世聲明「雙權說」，主教必須向上帝為世俗君主負責，世俗君主為教會成員，必須臣服於施行聖禮的主教。 | 克洛維打敗羅馬統帥賽阿格里烏斯，掃除西羅馬帝國殘餘勢力。 | 努西亞的本篤約在西元五二九年建立卡西諾山的本篤修院，建立本篤教規，開創西方修院制度。休會的任務有：慈善、濟貧、興學，成文文化中心，蒐集保存古典文學與歷史著作，傳承畜牧、農耕及葡萄種植技術。在教宗額我略一世與查理曼大帝的支持下，本篤修會在西方極為盛行。 |

傳統S型身姿相連。尤其是早期的耶穌基督形象，並非我們熟悉的長髮有鬚、成年削瘦、穿著連身罩袍的男子。最早的耶穌基督，是具有阿波羅或希臘神話中的痴情樂手奧菲斯美面容的少年，頭頂阿波羅神像必有的光圈（聖徒頭上有光圈的形象傳統，一直延續到現代），他穿著只有羅馬公民才能穿著的「托加」（Toga）外罩長袍和「丘尼卡」（Tunica）襯衣，穿著涼鞋的腳踩著希臘傳說中的天空之神烏拉諾斯（Uranus），象徵耶穌高於蒼穹的地位，以及與上帝的聯繫。

基督教藝術的新符號，與希臘羅馬藝術傳統的交互借用、對抗，在西元四世紀的早期基督教藝術中最為明顯。基督徒轉化「異教」的藝術表現符號，隨著君士坦丁大帝開放、普及基督教後，進而創造出自我的宗教象徵系統，基督教藝術漸漸能與古代藝術分庭抗禮。而狄奧多西一世將基督教定為國教的敕令一出，古代宗教和藝術更形式微，希臘諸神退隱暗處，許多古代的名作便是毀於此期，或者被信徒藏起。比方《米羅的維納斯》便是希臘農民在米洛斯島的地下洞窟無意中挖掘出來的，考古學家推測此尊作品是被丟棄或為躲避毀神而埋藏的神像。另一方面，古典藝術的形象和形式，也在此時成為基督教藝術的基石，它們用新宗教的面貌，在新時代中靜靜地、永恆地保存了下來。

## 早期基督教藝術—建築：從巴西利卡到東正教集中式教堂

基督教世界中，眾人在教堂的聚會禮拜，取代了

| 528~535 | 527~565 | 527 | 520~1020 | 507 | 500~800 | 500 | 498~461 |
|---|---|---|---|---|---|---|---|
| 東羅馬 | 東羅馬 | 印度 | 歐洲 | 歐洲 | 法國 | 愛爾蘭 | 歐洲 |
| 拜占庭 | 拜占庭 | 笈多帝國 | 中世紀早期藝術 | 梅羅文王朝 | 中世紀早期藝術 | 中世紀早期藝術 | 教廷 |
| 羅馬法法典化：《查士丁尼法典》、《法學摘要》、《法學入門》完成，查士丁尼於西元五三四年後頒布之法律集結《新法》。 | 查士丁尼娶狄奧多拉為妻，西元五三二年與波斯訂定永久和平條約，致力恢復邊領土。戰事成為經濟與財政重擔，帝國因而負債。 | 白匈奴政權崩潰，笈多帝國再次建立，戒日王在北印建立根瑙傑帝國。 | 歐洲的希臘式文明被基督教轉化。 | 克洛維死於巴黎，王國分封諸子。 | 梅羅文王朝治世，發展出獨特風格的藝術。 | 凱爾特文明盛行，且建立了修道院制度。 | 教宗李奧一世在位，成為羅馬主教首席權的奠基者。 |

一切羅馬時代的公民活動的地位，就如同基督教徒將羅馬式的古典藝術轉化為基督教系統的符號，希臘和羅馬時代在公民生活中佔重要地位的「巴西利卡」，在西元四世紀時，成為了我們現在熟知的拉丁十字教堂，以及東正教集中式教堂的前身。

「巴西利卡」在希臘時代是國王或執政官的辦公廳，到了羅馬時代，羅馬人酷好外出社交的生活，住宅對平民而言，猶如只是晚間休息的旅館，人們白天幾乎都待在街道和廣場上。羅馬各城市市民生活的心臟，便是市集與市民廣場，為了滿足公民們無法在市場和廣場達成的需求，「巴西利卡」這種綜合型行政建築便應運而生。以長方形為基礎的建築，在中間拱柱迴廊隔出大廳作為商業交易、簡單法律事務處理處和聚會的場所。迴廊作為通道和議會之處，方形建築的短邊，一邊是入口，一邊（迴廊的盡頭）是用柱廊和圓牆隔出的法庭，半圓的拱頂大廳開多但會開數扇通風透光的窗，法官站在的高台上審判，被告、證人和證人則站在半圓廳內開庭，在基督教由地下宗教提升為合法國教的西元四世紀，原本在家中進行私人禮拜的儀式成為公眾事務。遭受羅馬宗教迫害的教廷當然不會選擇讓人民回到古老的諸神神殿，他們將曾經輝煌、只有祭司可能進入的神廟廢棄或改造成教堂，並將人民禮拜的場所，直接改制到城市最核心的「巴西利卡」。

早期的西羅馬基督教教堂（西元二到三世紀）直接沿用巴西利卡的建築，只是將商業聚會的迴廊和大廳改成信眾聚集禮拜之處，法庭改為主教的祭壇和講道之所。到了西元四世紀時，已將環繞式的巴西利卡

| 西元 | 532 | 532 | 558~561 | 562 | 568~774 | 570~632 | 580~604 |
|---|---|---|---|---|---|---|---|
| 地區 | 東羅馬 | 東羅馬 | 歐洲 | 東羅馬 | 義大利地區 | 阿拉伯 | 中國 |
| 時代 | 拜占庭 | 拜占庭 | 梅羅文王朝 | 拜占庭 | 倫巴底王國 | 伊斯蘭世界 | 唐宋時代 |
| 大事 | 查士丁尼大地下令興建聖索菲亞大教堂。 | 查士丁尼平定競技場尼卡叛變，確立獨裁權力。 | 克洛塔爾一世統一法蘭克王國，但死後王國一分為三。 | 聖索菲亞大教堂正式完工落成。 | 倫巴底人建立的第一個王國，但在西元五八四年政權重整，成為純粹的日耳曼國家。西元六〇〇年左右，開始信奉天主教，西元七七四年，查里曼征服倫巴底王國。 | 穆罕默德開始宣教，被迫離開麥加，西元六二二年逃往麥地那，為伊斯蘭曆之始，六三二年穆罕默德卒於麥地那。 | 楊堅篡魏，開創隋朝，統一中國。 |

改造成有頭有尾的原始教堂建築了。古代的十字天井建築構造被移進教堂正中，和柱廊及加蓋的圓形側殿形成粗壯的十字。半圓祭廳處，受到羅馬宮殿建築的影響，增加了對稱的方形或半圓耳房。君士坦丁大帝對平頂天花板的喜好，則讓拱頂暫時銷聲匿跡。隨著基督教禮拜儀式的完備，巴西利卡式教堂各處的功能性與行走動線也越來越完備，信眾由有噴泉、列柱走道的開放式天井，經由教堂西側的拱廊入口進入前廳，經過中殿和有讀經台、護欄圍住的聖壇，高壇多半朝東，最後是半圓廳前的祭壇和主座後殿。

東羅馬流行的，則是吸取了羅馬人風格的圓形神殿和洗禮堂、希臘墓葬，以及東方建築的拱頂傳統的「集中式教堂」（Central-plan church）。大型的集中式教堂，以最高的大型圓頂為中心，沿著平均的十字中線，往外加蓋將圓頂包圍的方形或八角形建築，再沿著方角加蓋側殿、塔樓、半圓側廳，與更多的圓頂或加長的廊道。十字造型有長有短，例如君士坦丁堡的聖索菲亞大教堂（Holy Wisdom, Sancta Sophia），和使徒教堂（Church of the Holy Apostles）兩者興建的年份都在西元六世紀前半，前者的建築基座具備拉丁十字的長十字架型結構，後者則是方方正正的短十字架型。而小型的集中式建築則維持圓形、方形和八角形的獨棟建築結構，只是在建築內部以祭壇或洗禮池為中心，用半圓耳房、柱廊和牆隔出角度平均的內部空間，且多半用於陵墓或洗禮堂之用。

從羅馬帝國的「巴西利卡」，到西羅馬的「巴西利卡式教堂」以及東羅馬的「集中式教堂」，我們看到的不只是歐洲世界主要宗教的改變，更是羅馬帝國

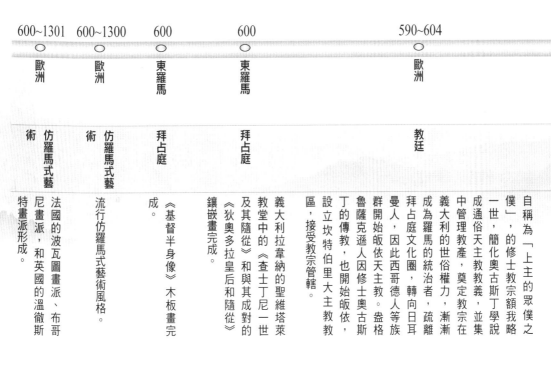

| | | | | |
|---|---|---|---|---|
| 法國的波瓦圖畫派、布哥尼畫派，和英國的溫徹斯特畫派形成。 | 流行仿羅馬式藝術風格。 | 《基督半身像》木板畫完成。 | 義大利拉韋納的聖維塔萊教堂中的《查士丁尼一世及其隨從》和與其成對的《狄奧多拉皇后和隨從》鑲嵌畫完成。 | 自稱為「上主的眾僕之僕」，的修士教宗額我略一世，簡化奧古斯丁學說成通俗天主教教義，並集中管理教產，奠定教宗在義大利的世俗權力，漸漸成為羅馬的統治者，疏離拜占庭文化圈，轉向日耳曼人，因此西哥德人等族群開始皈依天主教。盎格魯薩克遜人因修士奧古斯丁的傳教，也開始皈依，設立坎特伯里大主教教區，接受教宗管轄。 |

逐漸衰落、崩解、崩潰，並反映到建築的政治過程。隨著之後西羅馬帝國的崩潰、拜占庭帝國的興起，西歐與東歐（東方）在建築上的差異也越加鮮明。

## 拜占庭藝術──東羅馬帝國的榮光

從西元三三○年君士坦丁大帝將羅馬帝國首都遷往君士坦丁堡，至一四五三年鄂圖曼土耳其帝國攻陷君士坦丁堡為止，國祚一千一百多年的東羅馬帝國發展的政治生態，與遭受蠻族入侵、政治紛亂的西羅馬帝國不同。東羅馬帝國是嚴厲的國家，神權政權合一的階級政治制度，控制了因為對抗東方的伊斯蘭世界、西方的蠻族入侵、帝國內部的宗教爭執而風波不斷的帝國政治，也保存了在西歐不復見的文明光輝。

拜占庭的藝術，完全是為神權合一的皇權服務，並受制於社會階級和宗教規定的種種限制，無論建築、壁畫、儀式和器具、服飾，每個人的生活都是為了完滿皇帝，讓他施行上帝旨意，因為他代替基督在人間行使權柄。並將自身安放在這地上天國的本分位置。因此，拜占庭的藝術和生活猶如一齣井然有序的神蹟劇，每項器具和顏色都有其象徵意義。唯有王族才能使用紫色，這是延續羅馬貴族的習慣，太陽是皇帝的象徵，權杖、王冠和寶球（地球），是我們在藝術品中辨認皇帝身分的利器。

皇帝接待權貴的黃金餐室，每次只接待象徵十二門徒的十二位顯貴賓客。皇帝代表基督，為精挑細選出來的窮人洗腳。當皇帝的寶座隨著機關冉冉上升於眾人之上，象徵王權與馬可福音的機關獅子，以及唯一能凝視太陽的路加福音的機關雄鷹，環繞在皇帝身

第四章 中世紀：圍繞上帝的中世紀藝術

| 西元 | 600~650 | 606 | 610~641 | 610~629 | 618~907 | 621~629 | 623~634 |
|---|---|---|---|---|---|---|---|
| 地區 | 歐洲 | 中國 | 東羅馬 | 歐洲 | 中國 | 埃及 | 阿拉伯 |
| 時代 | 早期基督教藝術 | 唐宋時代 | 拜占庭 | 梅羅文王朝 | 唐宋時代 | 薩珊王朝時期 | 伊斯蘭世界 |
| 大事 | 東羅馬出現了集中式教堂。 | 實施科舉制度。開鑿大運河。 | 希拉克略一世在位，頭銜由皇帝改為巴西列斯(Basileus)。希臘文成為官方語言。 | 克洛塔爾二世再度統一法蘭克王國，獲得麥次的主教阿努夫與不平支持，在西元六一四年頒布克洛塔爾詔書。 | 唐朝代隋而起。西元六二七至六四九年唐太宗在位，中國國勢達到巔峰。 | 埃及進入薩珊王朝時期。 | 哈里發阿布巴卡，平定阿拉伯部族，進軍敘利亞與波斯。 |

後，拜占庭的繁文縟節，加速了基督教象徵符號的系統化，如果不熟習聖經故事，很難辨認和了解拜占庭藝術的內涵。

基督教是東羅馬帝國的立國根本，但猶太教神學和古典希臘哲學深深影響了東羅馬的神學。希臘語是貴賤通用的語言，希臘化文化披上基督教的外皮，成為拜占庭藝術家依循的創作傳統，聖像的衣飾、顏色、面容、構圖與姿勢，都被限制在一定的規格中，難有真正的「藝術創作」和突破。人像氣質和面容的寫實度也變得缺乏個人個性，無論是理當慈祥的聖母或歡笑的聖嬰，都成為沉靜堅硬的神性理想表情。這項特徵也被俄羅斯的東正教藝術吸收，以致我們可以在俄羅斯的聖像藝術中，得見其與拜占庭相同的嚴謹傳統。

被宗教箝制的拜占庭藝術，隨著帝國的宗教紛爭而起起伏伏，「聖像」與「聖物」的崇拜，是羅馬和希臘文化結合了基督教的結果。對基層不識字的民眾而言，實際的聖物和聖人、聖經故事圖像，具有傳教的功用、教育意義和轉化信仰習慣的作用。對反對偶像崇拜的基督教信仰，一直是處於灰色地帶的必要事務。西元六九五年，查士丁尼二世將基督的樣貌刻在硬幣上，便引起了教會的爭論。西元七二五年，利奧二世受到伊斯蘭教的國土耶濟二世下令撤除國境內所有基督教人像命令的影響，也要藉機與教會爭權，便開啟了毀壞聖像運動，至其子君士坦丁五世任內，破壞甚至延及雕像和教堂裝潢，引發教廷與學界的激烈爭論，並與羅馬教廷起衝突，皇權更加擴大。西元七八七年，依琳娜女皇攝政，再次肯定聖像對於堅定

| 647 | 645 | 644~656 | 614~969 | 634~644 | 632 -1258 | 629~639 |
|---|---|---|---|---|---|---|
| ○ | ○ | ○ | ○ | ○ | ○ | ○ |
| 印度 | 日本 | 阿拉伯 | 埃及 | 阿拉伯 | 波斯 | 歐洲 |
| 列國時代 | 大化革新 | 伊斯蘭世界 | 阿拉伯統治時期 | 伊斯蘭世界 | 哈里發時期 | 梅羅文王朝 |
| 帝國分裂，由拉傑普特諸族統治。 | 大化革新，皇家官吏取代氏族組織，強化天皇權力。 | 奧米雅人奧斯曼被選為哈里發，西元六四二至六四五年進軍巴爾卡，大馬士革總督穆阿威雅與拜占庭開啟戰端。阿拉伯人在亞歷山卓自組艦隊，奧斯曼因袒護奧米雅人而被謀殺。 | 埃及進入阿拉伯統治時期 | 歐麥爾將阿拉伯民族國家轉化為神權統治的世界帝國，並建立軍事行政體系，伊斯蘭世界征服了巴勒斯坦、敘利亞、波斯、埃及。 | 波斯進入伊斯蘭哈里發時期。 | 羅文王朝衰敗，宮廷大臣起而奪權。達戈貝爾特一世死後，梅 |

信仰的重要性。繪畫在此時又短暫的復興，但毀壞圖像的勢力仍未停止。西元八一五年，利奧五世是個堅定的毀像支持者，直至八四三年，米海爾三世登位，攝政皇后提奧多拉頒布反對破壞聖像的法規，此運動才得以終結，但已被沒收的教會財產仍歸國庫所有，聖像重回教會。

華麗但缺乏生氣的拜占庭藝術，與現代人的精神距離很遠，較難引起共鳴，但它嚴肅神秘的時代氛圍，是很好的入門磚讓我們理解、體會這難解的神權帝國。而聖像毀壞運動顯現的，正是東羅馬帝國內部最大的矛盾：君權與敵對的異教、理應是盟友的羅馬教廷與東羅馬教廷的對抗。

## 拜占庭藝術—繪畫：著墨耶穌神性的聖像畫

對於將皇帝視作上帝在人間的代理人，必須對皇帝進行個人崇拜的拜占庭帝國來說，加強聖像崇拜並發展發達的聖像藝術，是必然的結果，但也因此在帝國內屢屢引發「是否要禁絕聖像」的宗教爭議。聖像的前身，是羅馬行省時代的埃及，那時流行在木乃伊前掛立寫實的死者正面畫像（最有名的案例，是埃及法尤姆省挖出的三百多具附畫像的木乃伊）。這種正面且具個性寫實的畫像，表現了畫中人的內在精神，這項「內在之物影像外在表象」，精神表現重於肉體感官的精神，是往後聖像創作的重點。

拜占庭時代的基督徒，不僅崇拜皇帝，更相信殉難的聖徒仍有能力護佑人間，因此聖像畫大為流行，固定擺在神父和信眾中間。教堂中擺有大幅的聖像，私人宅邸裡則是可隨處擺放的小幅聖像屏。畫家會先

| 西元（單位：年） | 700 | 695 | 687 | 661~750 | 656~661 | 650~800 | 650~700 |
|---|---|---|---|---|---|---|---|
| 地區 | 印度 | 東羅馬 | 歐洲 | 阿拉伯 | 阿拉伯 | 法國 | 愛爾蘭 |
| 時代 | 列國時代 | 拜占庭 | 梅羅文王朝 | 伊斯蘭世界 | 伊斯蘭世界 | 中世紀早期藝術 | 中世紀早期藝術 |
| 大事 | 印度教排擠佛教。 | 查士丁尼二世將基督的樣貌刻在硬幣上，引起教會爭論聖像崇拜的問題。 | 不平二世任法蘭克王國之宮相。 | 奧米雅王朝。穆阿威雅定都大馬士革，西元六六七年開始屢次攻打拜占庭未果。西元六八五至七〇五年，阿布杜勒馬利克統一帝國，攻佔迦太基鞏固北非，發行阿拉伯貨幣。 | 穆罕默德女婿阿里與岳母阿伊莎發生內戰，「駱駝之戰」。麥地那師去重要性，最後阿里被謀殺身亡。 | 《聖加爾的福音書》繪製完成。 | 凱爾特文明風格的《德羅的福音書》繪製完成。 |

在木板、金屬板或大理石上打上薄石膏，再用熱蠟把顏料敷在畫板上的技法作畫，或者用帶色沙粒拼成畫作。如果是皇帝的畫像，更會鑲嵌金銀珠寶。為了充分展現畫像的內在靈魂，拜占庭時代的畫家必須完全依照《聖像畫家指南》規定的人體比例、色彩、動作和表情作畫。這些對當時而言等於「完美」的規定，會幫助藝術家超越人體的外在美，用定型的象徵性母題顯示出「真神」。因此，對了解並服膺這套符號系統，也就能跨越這乍看之下千篇一律的「各種聖母和聖徒」，體會拜占庭藉由藝術顯示的真神榮光。

現存最早的聖像畫是西元六世紀，在埃及、西奈半島等拜占庭帝國的行省發現的作品。它們都維持著正面性法則，雙眼炯炯的凝視觀者，手持代表自我身分的象徵物和比出象徵手勢，毀壞聖像時期的西元六世紀，以西奈山的聖凱勒林修道院（Saint Catherine's Monastery）的《基督半身像》（Christ Pantocrator）木板畫為例，頭頂光圈，一手持聖經，一手比畫出三位一體手勢，長髮蓄鬍的清瘦成年男子，已是很成熟且具有寫實生命力的耶穌形象。但這些聖像在拜占庭帝國境內發現得很少，西元六世紀是毀壞聖像運動的高潮，聖像和有裝飾畫的書籍被燒毀、匠人流去西歐，就連聖索菲亞大教堂的壁畫和天棚圖像都遭灰泥抹除，「全能基督」的壁畫和天棚圖像不見了，取而代之的是簡單的「全能基督」的巨型十字架。少部分的手抄裝飾畫，利用自然科學書籍。例如現存梵蒂岡的托勒密《天文學

| 725 | 717~802 | 714~741 | 712~1192 | 711 | 710~784 | 700 |
|---|---|---|---|---|---|---|
| 東羅馬 | 東羅馬 | 歐洲 | 印度 | 印度 | 日本 | 愛爾蘭 |
| 拜占庭 | 拜占庭 | 梅羅文王朝 | 伊斯蘭勢力 | 列國時代 | 奈良時代 | 中世紀早期藝術 |
| 利奧三世開啟了毀壞聖像運動。 | 聖像爭論使國勢衰弱。拜聖像派受到教宗額我略三世的支持，抵制反聖像派。 | 丕平二世私生子查理·馬特成為宮相，他在西元七三二年起獨自統一王國，並在過世後將王國分給兩個兒子。 | 「聖戰」期間，阿拉伯人進攻印度，在西元一一九二年打敗拉傑普特諸侯與印度諸王侯邦。 | 阿拉伯人入侵。 | 奈良時代以佛教寺院為中心，出現第一次文化高峰。 | 凱爾特文明風格的《林底斯芳福音書》繪製完成。 |

大成》（Almagest）中需要的太陽和黃道星座圖，以及在某些宗教刊物畫些三「必要」的擦邊球插圖，這樣的情形持續到西元九世紀才停止。

十世紀，重出江湖的聖像多了些世俗味，豪華的聖像畫和象牙雕產量直線上升，教堂重新繪製聖像壁畫和鑲嵌壁畫，但聖像也成了只供政府或富人享用的奢侈品。現藏於莫斯科特列季亞科夫畫廊的《弗拉基米爾聖母》（Theotokos of Vladimir）便是此期君士坦丁堡輸出到基輔的傑作。十三世紀中葉，經歷劫難的拜占庭，在帕里奧洛加斯王朝的帶領下，重新追回古典藝術的榮光，聖人的造型雖仍依循規矩，但表現方式與神情更有自然主義和個人色彩。與西歐中世紀晚期義大利傾向人文主義的早期文藝復興運動相和應。

十五世紀，鄂圖曼土耳其帝國攻破君士坦丁堡，為土耳其的政治和文化服務，聖像與拜占庭帝國一起銷聲匿跡。但，自一二〇四年前第四次十字軍東征，因拜占庭向俄羅斯出口聖像畫的蓬勃產業，使得「俄國流派」成了拜占庭藝術的繼承人。到了十四世紀，基輔、莫斯科和諾夫格羅德已是發達的聖像製作中心。而到現在，只要是東正教信仰的國家，聖像也都還是按照由拜占庭定規，俄國保存的繪畫傳統製作。

## 拜占庭藝術—建築：東西融合的聖索菲亞大教堂

「所羅門，吾勝汝矣！」西元五三七年十二月二十七日，查士丁尼大帝在獻堂典禮中，對宏偉的聖索菲亞大教堂做出如此的讚嘆。現今矗立在土耳其伊斯坦堡的聖索菲亞大教堂已有一千五百年的歷史，但

| 西元 | 741 | 743 | 750~757 | 751 | 751~768 |
|---|---|---|---|---|---|
| 地區 | 東羅馬 | 歐洲 | 阿拉伯 | 歐洲 | 歐洲 |
| 時代 | 拜占庭 | 修道院 | 伊斯蘭世界 | 梅羅文王朝 | 卡洛琳王朝 |
| 大事 | 君士坦丁五世任內，破壞延及雕像和教堂裝潢，引發激烈爭論，與羅馬教廷起衝突，皇權擴大。 | 本篤修會院規成為法蘭克王國所有修院的院規。 | 阿拔斯王朝。西元七五四至七七五年，曼蘇爾藉波斯軍隊之力，正式建立阿拔斯王朝，西元七六二年定都巴格達，波斯人取代阿拉伯人的優勢，九世紀時，《天方夜譚》寫成。哈里發喪失政治權力，西元九三六年起，帝國政權落入酋長手中，土耳其人擔任各地總督，掌握政治實權。 | 不平三世成為法蘭克王國唯一的統治者，廢梅羅文王朝末代魁儡國王契貝利克三世。 | 不平三世在位，獲教宗承認。並在西元七五四年由於基爾希協議，獲「羅馬人守護者」稱號。 |

在西元五三二年查士丁尼大帝下令興建這座圓頂教堂前，早在西元三六〇年，君士坦提烏斯二世便已在此地建造了一座有長廊和木製屋頂的拉丁柱廊式「大教堂」（Great Church）。西元四一五年，迪奧多西二世下令重建在政變中被燒毀的大教堂，但西元五二三年藍綠黨爭的「尼卡暴動」引發將燒毀四分之一面積的君士坦丁堡大火，又將教堂毀於一旦。教堂被毀了後的幾天，查士丁尼大帝下了命令，即使要把國庫掏空，也要蓋出舉世無雙的大教堂。這座圓頂大教堂從西元五二三年動工，西元五三七年舉行獻禮，西元五六二年才真正舉行落成典禮，從此成為君士坦丁堡的牧首座堂（The Patriarchal Church）並存放聖物，以及王族舉行儀式與加冕典禮。直到西元一四五三年，鄂圖曼土耳其帝國攻陷君士坦丁堡為止。

為了建造足以成為中世紀世界的基督教中心的教堂，拜占庭帝國砸下將近現代七千萬美元的金錢，聘請物理學家伊西多爾（Isidore of Miletus）和數學家安提默斯（Anthemius of Tralles）為建築師，使用埃及的花崗岩汗斑石、敘利亞的黃石、希臘的綠色大理石、博斯普魯斯海峽的黑石、地中海沿海各地蒐集而來的八根科林斯柱，教堂的祭壇用黃金、象牙與琥珀妝點。以結構來說，聖索菲亞大教堂是最典型的圓頂巴西利卡式教堂，在立方建築的墩柱間算出弧三角，用磚塊、拱頂和扶壁結構支撐正廳上方直徑三一．二四公尺、高五五．六公尺的中央圓頂，這是當時前所未見的建築形式。而聖索菲亞大教堂也結合了集合式教堂的形式，中央圓頂的東西向有兩個半圓的側圓頂，南北向

| 800 | 794~1192 | 793~866 | 787 | 773~774 | 772~840 | 768 |
|---|---|---|---|---|---|---|
| 歐洲 | 日本 | 歐洲 | 東羅馬 | 歐洲 | 歐洲 | 歐洲 |
| 查理曼大帝 | 平安時代 | 英格蘭 | 拜占庭 | 查理曼大帝 | 查理曼大帝 | 卡洛琳王朝 |
| 教宗里歐三世，加冕查理曼為「羅馬人的皇帝」。 | 定都京都，公家與武家並存。 | 諾曼人洗劫林迪斯方修道院，揭開「維京人的時代」，成長於查理曼宮廷的威賽克斯國王埃格柏特，成為盎格魯撒克遜各王國的領導者，有系統的征討英格蘭。 | 依琳娜女皇攝政，再次肯定聖像對於堅定信仰的重要性，繪畫短暫復興。 | 征服倫巴底王國，查理曼自稱「法蘭克人與倫巴底人之王」，將教宗國置於保護之下。 | 撒克遜戰爭，查理曼將撒克遜併入法蘭克的貴族集體受洗。西元八○四年，查理曼徹底征服撒克遜人。 | 不平三世將王國分封給查理曼與卡洛曼二子。卡洛曼於西元七七一年去世，故未爭權。 |

則有側廊當圓頂扶座，並有與其相應的迴廊。

聖索菲亞大教堂，是第一座完整拜占廷形式的建築，其建築形式和東羅馬帝國在此建立的宗教儀式，深深影響了俄羅斯的東正教和東正教區，也成為伊斯蘭世界和西羅馬的天主教堂的模仿對象，以及朝聖者必定來朝的聖地。東羅馬帝國耗資甚鉅，將近破產的國庫，也在絡繹不絕的朝聖者捐贈與宗教相關的商業活動中逐漸補足。建立了大教堂的東羅馬帝國，也藉由這宏偉的建築宣揚國威。對於處於東西交界的東羅馬貿易中介，基督教世界與伊斯蘭世界衝突第一線的東羅馬帝國來說，建立聖索菲亞大教堂，並非僅出於宗教虔誠而已。

身為東羅馬帝國的宗教象徵，聖索菲亞大教堂的內部裝潢也隨著東羅馬帝國頻繁的宗教紛爭而時有變化。八世紀到九世紀之間，數次的聖像破壞運動，使教堂內的宗教畫像、雕像和壁畫被移除。而深受伊斯蘭藝術影響的皇帝奧迪奧斐洛，將教堂的南面入口換成有畫押字的青銅翼門。一二○四年，鬧劇般的第四次十字軍東征拉丁教徒遠征軍，對君士坦丁堡進行三天的搶劫和血腥屠殺，教堂內大多數聖物被奪走，轉運到西歐。加上西元一三四四年的大地震，多處倒塌的大教堂在西元一三四六年關閉，進行長期整修。

君士坦丁堡是今日的土耳其的伊斯坦堡，聖索菲亞大教堂在伊斯蘭世界則被稱為「阿亞索菲亞清真寺」，鄂圖曼土耳其時代的聖索菲亞大教堂，新增了喊拜樓、伊斯蘭學校、圖書館以及蘇丹的陵墓，成為多功能的建築群。基督教的聖者被灰泥抹去，新增了伊斯蘭世界華麗的幾何圖案和優美書法的痕跡。西

| 西元 | 800 | 800 | 800~900 | 800~900 | 800~900 | 814 | 814~978 | 815 |
|---|---|---|---|---|---|---|---|---|
| 地區 | 東羅馬 | 愛爾蘭 | 東羅馬 | 法國 | 法國 | 歐洲 | 歐洲 | 東羅馬 |
| 時代 | 拜占庭 | 中世紀早期藝術 | 拜占庭 | 中世紀早期藝術 | 中世紀早期藝術 | 查理曼大帝 | 法蘭克王國 | 拜占庭 |
| 大事 | 教宗為查理曼加冕，拜占庭女皇伊琳娜反對未果，使得教廷和法蘭克王國結盟。 | 凱爾特文明風格的《凱爾特之書》繪製完成。 | 數次的聖像破壞運動，使教堂內的宗教畫像、雕像和壁畫被移除。 | 《林道的福音書》繪製完成。 | 卡洛琳王朝治世，發展出獨特風格的藝術。 | 查理曼卒於艾克斯拉沙佩勒。 | 經過虔誠者路易一世到西元八四三年的凡爾登條約，最後雖然法蘭克王國分為東、西、中法蘭克王國三部分，可是名義上仍維持統一。 | 利奧五世堅持毀像。 |

元一九三五年，土耳其國父暨第一任土耳其總統凱末爾，將這座見證了東西爭戰歷史的建築改為博物館，修復基督教裝飾與維護伊斯蘭古物的建築工作同時進行。現在，聖索菲亞大教堂是否要以博物館型態再度開放成宗教聖地的問題仍在爭議中，它的命運與被建成的起始相同，夾在東方與西方之間，見證並顯現信徒們的精神世界。

## 拜占庭藝術—低調奢華的鑲嵌藝術

馬賽克（mosaic）為嵌瓷壁畫，是拜占庭藝術最繽紛的裝飾藝術。拜占庭時期的鑲嵌畫承繼羅馬時代精巧的馬賽克拼畫技巧，但地位由羅馬時期的鋪地裝飾，轉變為佔據教堂與建築中最重要位置的壁畫，除了因為馬賽克較彩繪壁畫耐久，且可使用不同材質如釉片、彩石、珠寶、玻璃……等製造效果，更因為西元四二七年，狄奧多西二世立法禁止在地上做十字架造型，鑲嵌壁畫便往建築的天花板和牆壁上高移了。

拜占庭的馬賽克壁畫製作技法，基本上和羅馬人的沒有分別，但一躍成為建築中激發空間和儀式神聖性的要角。拜占庭建築使用透光的雪花石膏板做窗戶，嵌瓷工匠為了讓光線散射，特意將嵌進牆面的繽紛色光玻璃和彩石表面製成不規則狀，從牆面散射的繽紛色光不僅增強了建築內的宗教氣氛，也成了調節室內光線的手段，明亮的地方安排藍色，幽暗之處則大量使用金色，金與藍的調和，也因此成了拜占庭馬賽克的重要特徵。畫面題材已不可能出現羅馬時代的裸像、神話和感官生活，拜占庭的馬賽克壁畫就算是在私人宅邸中（查士丁尼一世推行羅馬式生活的結果），也是

用年表讀通西洋藝術史

| 867 | 865~1001 | 850 | 843 | 843 | 816~1180 | 816~817 |
|---|---|---|---|---|---|---|
| ○ | ○ | ○ | ○ | ○ | ○ | ○ |
| 東羅馬 | 東歐 | 歐洲 | 東羅馬 | 東羅馬 | 法國 | 歐洲 |
| 拜占庭 | 斯拉夫文化 | 法蘭克王國 | 拜占庭 | 拜占庭 | 仿羅馬式藝術 | 修道院 |

**修道院（816~817）**

第一次修院改革，嚴格執行本篤會規。

**仿羅馬式藝術（816~1180）**

《聖馬克寫經》手抄本完成。

**拜占庭（843）**

米海爾三世登位，攝政皇后提奧多拉頒布反對破壞聖像的法規，毀像運動終結，被沒收的教會產仍歸國庫所有，聖像重回教會。

**拜占庭（843）**

聖像爭論停息，國勢又趨強盛。康斯坦丁與美多狄烏斯至摩拉維亞向斯拉夫人傳教。西元八六五年，保加利亞汗鮑里斯受洗，西元八七〇年承認拜占庭牧首的地位。

**法蘭克王國（850）**

西元八世紀，歐洲的封建制度形成。

**斯拉夫文化（865~1001）**

從西元八六五年保加利亞人皈依基督宗教，成立第一個獨立的東正教會開始，到格蘭大主教區的設立，東歐的斯拉夫民族逐漸接受基督教信仰。

**拜占庭（867）**

牧首佛提烏率領東正教脫離羅馬管轄。

---

自然主義的田園風光和狩獵場面，或是優雅的花環、植物和幾何圖案，或是具有象徵意義的牧羊人、兒童和動物。

公共建築中，皇帝和聖者的鑲嵌壁畫是相當重要的題材。也是表現皇權與神權的基石，聖像的鑲嵌壁畫風格，與聖像的繪畫風格相符，同樣有正面性、題材表現限制和象徵性的特徵。由於壁畫是布滿建築物的裝飾，在構圖上也要維持和諧與均衡，無論是方形或半圓形的壁畫，都會以中軸作為主要人物的立足之處，主角左右則安排數量相等的人物或圖像。教堂的圓形穹頂圓心則是整面天花到房體四角主要結構中心，無論是拜占庭教堂十字架或耶穌聖像，穹頂中心最常見的畫題，圓拱、四壁和穹頂角落的圖案，都追隨著中心圖紋，依照數學計算出的距離布局。

帝皇為主題的鑲嵌壁畫，以義大利拉韋納的聖維塔萊教堂（Basilica of San Vitale），於六世紀完成的《查士丁尼一世及其隨從》（Emperor Justinian And his Retinue）和與成對的《狄奧多拉皇后和隨從》（Empress Theodora and attendants）最為著名。查士丁尼大帝與狄奧多拉皇后站在兩尊長方形壁畫的正中央，頭戴冠冕、披掛黃金珠寶，兩人的頭上都有神性的光圈，皇后的衣角用金線繡出來朝救主的東方三博士。查士丁尼大帝手捧聖水盆，左邊站著持盾與持矛的士兵，兩位拘謹的重臣，右邊站著主教和捧著聖經、提著香爐的神父，眾人皆身材修長，面容嚴肅，這幅畫面象徵查士丁尼大帝與教會同心，服從上帝的旨意，成為基督教世界的象……狄奧多拉皇后也手捧聖水盆，帶領在象

| 960~1127 | 960~1022 | 959~975 | 919~1024 | 907~960 | 900~1015 | 870~980 |
|---|---|---|---|---|---|---|
| 中國 | 德國 | 歐洲 | 歐洲 | 中國 | 法國 | 德國 | ← 地區 |
| 宋朝 | 仿羅馬式藝術 | 英格蘭 | 撒克遜王朝 | 五代 | 中世紀早期藝術 | 仿羅馬式藝術 | ← 時代 |

**大事**

- （德國 870~980）聖龐泰利歐教堂的人像柱刻成。
- （法國 900~1015）《亨利聖經》繪製完成。
- （中國 907~960）中國五代。
- （歐洲 919~1024）亨利一世被法蘭克尼亞人和撒克遜人推選為王，到西元一○一四年，亨利二世在羅馬加冕為帝，並於西元一○二一至一○二二年阻止拜占庭勢力在下義大利繼續擴張。
- （歐洲 959~975）埃德加接受坎特伯里大主教傅油祝聖與加冕，成為英格蘭首位國王，並進行教會改革。
- （德國 960~1022）希德斯罕的「伯恩華特（Bernwald）之青銅柱與門」鑄成。
- （中國 960~1127）北宋，重建帝國，但須向契丹與膝下進貢。

徵信望愛的藍白紅三色布幕下的眾女官，走向噴泉向上帝獻祭。這幅作品沒有真實的空間，而是用各種各樣的象徵物填在畫面空白處，用眾多的宗教資訊加強「軍權神授」的主題。我們看不到配角的特殊性，也看不到皇帝與皇后的人性，這幅畫面要表達的，是帝王的財富與權柄。

## 中世紀早期：各有特色的民族藝術

羅馬帝國崩毀，隨著日耳曼各民族入主南歐西羅馬帝國領土的民族大遷徙，各個以往被稱為「蠻族」的族群，紛紛成立以自己的民族構成政體的國家。從西元五二○年到一○二○年之間，歐洲的希臘式文明被基督教轉化，並因頻繁的戰爭退居到與「蠻族」平等的地位，雖被稱為「黑暗時代」，但此期的歐洲大陸文化是多元發展的。凱爾特人（Celt）的凱爾特藝術、盎格魯薩克遜人（Anglo-Saxon）的薩克遜文化、高盧（Galli）的梅羅文王朝、法蘭克王國的卡洛琳王朝、東法蘭克的鄂圖藝術……等，都是在西元六世紀到九世紀間活躍於歐洲大陸的文明。

雖然現在想到凱爾特文明便想到愛爾蘭，但這個從西元前兩千年就已活躍於歐洲的民族，在中世紀時從多瑙河平原到愛爾蘭都有他們的蹤跡。他們活動的核心地帶是布列塔尼、不列顛群島與愛爾蘭。由於與歐洲大陸有一海之隔，不列顛群島和愛爾蘭的凱爾特文明，並沒有像布列塔尼的凱爾特文明，在基督教文化傳入後與高盧人童同化，結合原有的紋樣傳統發展出獨特的幾何細密插圖，以及將傳統編織紋樣應用於十字架、人像石雕的裝飾。聖派翠克在愛爾蘭宣教

| 991 | 990 | 976~1025 | 969~1171 | 967~1068 | 962~1806 | 962 |
|---|---|---|---|---|---|---|
| 歐洲 | 歐洲 | 東羅馬 | 埃及 | 日本 | 中、西歐 | 歐洲 |
| 神聖羅馬帝國 | 修道院 | 拜占庭時期 | 法蒂瑪時期 | 平安時代 | | 撒克遜王朝 |
| 鄂圖三世試圖「重建羅馬帝國」以羅馬為都。 | 第二次修院改革，克呂尼修院和哥策修院發起克旅尼改革運動，約兩百個修院組成教團，由教宗管轄而不受主教控制。 | 巴西爾在位期間為國勢巔峰。西元九八九年，其妹嫁給俄羅斯大公弗拉基米爾，後弗拉基米爾受洗，東正教在俄羅斯傳播，俄羅斯教會為君士坦丁堡牧首所轄。 | 埃及進入法蒂瑪時期。 | 藤原氏當政，武家源氏與平氏相爭。 | 神聖羅馬帝國成立。 | 鄂圖一世在羅馬加冕為帝。 |

的成果，在西元五世紀時成熟的愛爾蘭修道院制度成熟，修士們勤奮地繪製手抄本，不僅在無意中代替了混亂的歐洲大陸保存拉丁文學，《林底斯芳福音書》（Lindisfarne Gospels）、《凱爾特之書》、《德羅的福音書》（Book of Durrow）、《凱爾特之書》（Book of Kells）中，也可見到結合了東歐基斯泰文化中的寫實動物，與希臘化文化的花草紋樣演變出平面新裝飾，比方蔓草紋、螺旋形、迴紋、拉賽丁（將動物編邊扭在再一起的長形圖案形式）等等，這些福音抄本的細密插圖，展現了純粹的凱爾特之美。

西元五到八世紀的梅羅文王朝，八到十世紀的卡洛琳王朝，具有相連的高盧傳統，但兩個王朝都有繼承羅馬文化遺產的雄心，卡洛琳王朝的查理曼大帝在西元八百年時，被教宗冊封為神聖羅馬帝國的皇帝。梅羅文王朝時期，具有異族情調的金工珠寶、器皿和深受凱爾特文明影響的《聖加爾的福音書》（St. Gall Gospel Book）是最具特色的代表。愛書的查理曼大帝不僅批判拜占庭帝國的毀壞聖像運動，還興建圖書館和學校，訓練學者和提高傳道士的素質，將阿亨（Achen）經營成圖像製作中心，收容從東方的藝術家，並藉由基督教的宗教儀式，讓基督教的儀典畫在西歐復活。他也興建了希臘古典式和早期基督教形式的教堂，牙雕和金飾在此期出現了新風格，混合了愛爾蘭和日耳曼民族風格的《林道保的福音書》（Lindau Gospel）封面華麗的金質珠寶，可說是「卡洛琳的文藝復興」的輝煌作品代表。

西元九六二年，神聖羅馬帝國的皇帝，是日耳曼人領地薩克森的鄂圖一世，於西元十世紀興起

第四章　中世紀：圍繞上帝的中世紀藝術

單位：年

| 西元 | 1019~1054 | 1013 | 1000~1100 | 1000 | 1000 | 1000 | 1000 |
|---|---|---|---|---|---|---|---|
| 地區 | 俄羅斯 | 歐洲 | 法國 | 歐洲 | 法國 | 法國 | 東羅馬 |
| 時代 | 基輔公國 | 英格蘭 | 仿羅馬式藝術 | 仿羅馬式藝術 | 仿羅馬式藝術 | 中世紀早期藝術 | 拜占庭 |
| 大事 | 弗拉基米爾一世與雅羅斯拉夫廢除共治制，統一俄羅斯。雅羅斯拉夫編纂手部俄羅斯法，折衷拜占庭律法與斯拉夫習俗，以罰責取代報復。 | 丹麥人征服了全英格蘭，克努特大帝被推選為英格蘭國王，建立北海王國，娶艾斯爾二世遺孀為妻並改信基督教。 | 聖薩梵教堂完成。 | 公共建築大部分由木造改為石造，法國發明雙聖壇教堂形式。 | 奧尼地區從十世紀，製作了許多鑲嵌了寶石和貼金箔裝飾的木質圓雕聖像。 | 鄂圖王朝的文藝復興。 | 《弗拉基米爾聖母》完成，從拜占庭輸出至俄羅斯。 |

的「文藝復興」盛況，便被稱為「鄂圖文藝復興」（Ottonian Renaissance）。鄂圖一世的兄弟布魯諾大主教在科隆興建的一批教堂，形成了羅曼尼斯科式建築（Romanesque architecture）的先聲；鄂圖三世時，由拱廊和方柱分隔的《聖麥可教堂》（St. Michael's Abbey Church）則維持了和諧理性的古典美感。最完整的鄂圖藝術風格，我們可在此期的手抄本纖細畫插圖中見到，帝王貴族們藉出訂製手抄本、福音書，可彰顯宮廷的虔誠和富裕，這些插圖除了吸取卡洛琳風格、古典末期風格和拜占庭藝術養分，還具備獨具一格的流暢衣紋和人物量感。《亨利聖經》（Lectionary of Henry II）的《向牧羊人報佳音》（The Annunciation to the Shepherds）是最具代表性的插畫，金色的抽象背景和人物定向的動作讓我們想起華麗嚴肅的拜占庭，但激烈的人物表情和古典的衣折有卡洛琳遺風，但山石與衣物的厚重顏色，流暢的線條和畫中事物實在的體積，則是鄂圖藝術時獨有的表現。

## 仿羅馬式藝術：莊園制度與十字軍東征

「仿羅馬式藝術」（romanesque）就字面上看來，似乎是為了模仿羅馬文化而產生的藝術形式。

事實上，這個詞是由拉丁文的「Romanesque」（羅曼語族）而來，本意是「出自羅馬／以羅馬人的方式」，指的是羅馬帝國覆滅後，傳統意義上的各種歐洲拉丁人諸如羅馬尼亞、西班牙、法國、葡萄牙、義大利國等的文化圈藝術。這個詞一直到十九世紀，才由歐洲藝術史學家定名，用來指稱中世紀後期（六世紀到十三世紀）到哥德藝術（十二到十六世紀）發展成熟前的

| 仿羅馬式藝術 | 君士坦丁堡牧首賽魯拉留斯，羅馬教皇良九世 | 神聖羅馬帝國 | 神聖羅馬帝國 | 中世紀早期藝術 | 拜占庭 |
|---|---|---|---|---|---|
| 施派爾主教座堂建成。 | 基督教第一次大分裂，羅馬公教和希臘正教正式決裂。 | 教廷改革。 | 蘇特里與羅馬宗教會議，亨利三世廢立三位教宗，屏除羅馬貴族在教宗選舉上的影像力，並加冕為帝。 | 聖麥可教堂建造完成。 | 帝國勢力衰落，西元一〇七一年，塞爾柱土耳其人在曼齊克爾特戰役打敗皇帝羅曼努斯四世後，在伊科尼雅建立蘇丹國。 |

藝術形式。以往一直被歸類為「過渡時期」的仿羅馬式藝術，與真正的羅馬文化並沒有直接關係，現在已被視為藝術史中重要且獨具特色的國際性藝術風格。

西羅馬帝國的衰落、各民族成立政體、十字軍東征，是仿羅馬式藝術興起的重要背景因素。西元十世紀時，用莊園作為單位的封建制度和各王朝政權大致齊備。而從西元一〇九六年的第一次十字軍東征，到一一三〇的第十一次十字軍東征中間，在西歐興起宗教狂熱搭配教會的修士制度，使仿羅馬式藝術在藉著各國在十字軍東征時的頻繁交流，廣博地傳遍西歐各地。仿羅馬式藝術消融了東方的影響，讓各地在保有地方性的特色下，取得古拙統一的基督教美術的南歐地區，並將其普遍化。就算是與回教藝術接觸頻繁的南歐地區，其藝術形式在十一、十二世紀仍與仿羅馬式藝術有共通性。

宗教，是仿羅馬式藝術發展的基石，但和王權與宗教合一的拜占庭藝術不同，仿羅馬式藝術的宗教藝術是以區域政權／教權的範圍發展起來的，沒有聖索菲亞大教堂那傾全國之力建出的菁英案例，領主的城堡、教區的教堂雕刻和壁畫、修道院內的手抄本，規模較小也較簡單樸素，即使與拜占庭共用一套基督教符號系統，也不會花太多精神宣揚皇帝的權力。

相反的，仿羅馬式的藝術將王權視為反映上帝旨意的印象，因此教堂、修院與城堡的建築形式看起來很相像，國王的冠冕也豎立成為「立體的、圖畫式的聖經」（取代荊冠式冠冕），注重的是對教育水準低落的信眾，甚至是文盲貴族的宗教教育意義。即使是查理曼大帝，也是靠

第四章 中世紀：圍繞上帝的中世紀藝術

| 1075~1150 | 1075 | 1073 | 1069 | 1066 | 1065 | 1063~1350 | |
|---|---|---|---|---|---|---|---|
| 法國 | 歐洲 | 拜占庭帝國 | 中國 | 歐洲 | 英國 | 義大利 | 地區 |
| 仿羅馬式藝術 | 神聖羅馬帝國 | 羅曼努斯四世 | 宋神宗 | 英格蘭 | 懺悔者愛德華 Confessor，1004-1066 | 仿羅馬式藝術 | 時代 |
| 蘇伊拉克修道院的門柱刻成。 | 亨利四世在洪堡戰勝，撒克遜人徹底陳福。 | 塞爾柱土耳其人擊敗東羅馬帝國，羅曼努斯四世（Rōmanos IV Diogenēs，約1030-1072）被俘，塞爾柱奪走整個小亞細亞。 | 宋神宗變法。 | 黑斯廷戰役，高德溫之子哈羅德被諾曼第公爵威廉殺死。 | 西敏寺於西元一〇四五至一〇六五年間按照懺悔者愛德華（Edward the Confessor，1004-1066）的命令重建，最早是為本篤會教士而建的。 | 比薩大教堂建成。 | 大事 |

某位不知名的神父教他拼寫自己的名字。

中世紀前期的卡洛琳藝術、奧圖藝術、拜占庭藝術和當地藝術如日耳曼藝術、凱爾特藝術、古典藝術的傳統……等，融合成一爐的仿羅馬式藝術，在分區時並不能以現代的國家想像來理解，而應該用「文化區」和「分布疆域」概念來思考，除了最主要的德國（日耳曼藝術）、法國（卡洛琳與奧圖藝術）、義大利（拜占庭、古典藝術傳統）幾個大區的文化力量，尼德蘭、東歐和北歐都有仿羅馬式藝術的發展，都共同擁有這宏偉厚重的藝術風格，並做出自己的貢獻。

仿羅馬式藝術便是因為擁有多種文化供給的養分，才發展出特別自由生動的象徵主義雕刻，完成跳脫巴西利卡和拜占庭風格的拉丁十字教堂，裝飾壁畫躍動且富表現力，建築技巧創新且鑲嵌大片彩色玻璃窗。

十二世紀中葉，從法國興起的哥德式建築由東往西的向不列顛群島逐漸傳播過去，並逐漸取代羅馬式建築。但由於區域性的中世紀大教堂興建工程耗費的時日往往超過數十年，所以，仿羅馬式建築摻雜著哥德式構件，或者因為興建地區靠近摩爾人的領地，混雜著伊斯蘭風格裝飾的建築也所在多有。而因為一海之隔，對所有歐洲流行文化都慢半拍的不列顛群島，也因此和古風純正的義大利，成為保存了較為原始的仿羅馬式風格藝術的區域。

## 仿羅馬式藝術——仿羅馬風格的厚重建築

堅實厚重，是人們對仿羅馬式風格建築的第一印象。西元十世紀初，歐洲大陸大部分的公共建築已由

| 1087 | 1084 | 1081 | 1080~1120 | 1077 | 1076~1077 |
|---|---|---|---|---|---|
| 歐洲 | 歐洲 | 法國 | 法國 | 法國 | 歐洲 |
| 神聖羅馬帝國 | 神聖羅馬帝國 | 卡佩王朝腓力一世 | 仿羅馬式藝術 | 仿羅馬式藝術 | 神聖羅馬帝國 |
| 勃艮第王國併入神聖羅馬帝國。 | 亨利四世加冕為帝。 | 對哥德式藝術影響很深的聖德尼修道院的院長蘇傑長老出生，他被法國國王路易六世（Louis VI le Gros，1081-1137）和路易七世（Louis VII le jeune，1120-1180）所重用。 | 奧登教堂建成。 | 貝葉掛毯完成。 | 教宗額我略七世宣布廢立神聖羅馬帝國皇帝並開除其教籍，亨利四世悔罪，但爆發內戰。 |

木造改為石造，仿羅馬式教堂的共同特徵，便是採用厚重的石材，建造厚實的牆和間壁，並繼承了古羅馬的圓頂結構，以筒狀拱頂和交超拱頂作為內部支撐，到底是建在各地建造小型仿羅馬式教堂和修道院的，我們沒有直接的證據斷定，西元十世紀也尚未有建築師公會和正式的工程契約習慣。但從仿羅馬式建築較為低矮、缺乏窗戶，以及層出不窮的穹頂倒塌紀錄來看，我們可以理解早期學者認為「仿羅馬式建築的技巧，是由懂得工程技術的修士在傳教的過程中傳授給當地人」之說推斷來源。

事實上，厚重的石牆和狹小少量的窗戶，與中世紀紛亂的領地戰爭、蠻族及強盜入侵有關。騎士的城堡和教堂常常結合在一起，成為戰爭時容納農奴和難民的地方。兩者的構造也很相近，獨立的修道院或教堂往往有供修士自給自足的腹地，院區也需築有厚重的圍牆、大門，並建造平時召喚信徒禮拜、戰時充當瞭望塔的鐘樓。而在西元九五〇年到西元一一三〇年，克呂尼修會發起了對基督教的改革。克呂尼改革運動（Clunian Reform）在建築上推行宏偉壯觀的教堂建築，並使用華麗的裝飾作為傳教手段，因此，佈滿整座教堂的聖經故事雕刻和大型壁畫、彩繪玻璃被應用到仿羅馬式建築上，並結合當地的建築風格式樣，搭配新興的宗教音樂需求進行規畫。

拉丁十字教堂的形式，是仿羅馬式建築融合了卡洛琳時代的集中式建築和古典巴西利卡的成果，教堂

| 西元 | 1095 | 1096~1099 | 1098 | 1099 | 1100 |
|---|---|---|---|---|---|
| 地區 | 歐洲 | 歐洲 | 波蘭 | 義大利 | 歐洲 |
| 時代 | 十字軍東征 | 十字軍東征 | 仿羅馬式藝術 | 仿羅馬式藝術 | 威尼斯與熱那亞的黎凡特貿易 |
| 大事 | 克萊蒙宗教會議，烏爾邦二世發表演說，鼓吹「奉主之名」的十字軍東征，獲得西方騎士與王功的廣大迴響。以耶路撒冷為密語，以白色十字架為象徵。至聖地朝聖，並奪回耶路撒冷，對抗穆斯林宇文德人。 | 第一次十字軍東征，西元一〇九九年功克耶路撒冷，參考法國封建制度，建立基督教封建國家。 | 仿羅馬式藝術科拉科夫聖安德列教堂建造完成。 | 仿羅馬式藝術米蘭聖盎博辭聖殿建成。 | 十一世紀起，歐洲侵蝕阿拉伯人在地中海的勢力，熱那亞、比薩和拿不勒斯成為西方貿易中心，威尼斯與熱那亞成為富有強大的城邦威尼斯銀幣與金幣，成為國際通用貨幣。 |

呈現有頭有尾的長方十字型，教堂中堂盡頭是祭壇，祭壇是半圓形或放射狀的集合式建築後殿，祭壇前增設橫向中廳與中堂，還有兩邊的側廊形成拉丁十字（法國教堂則多半無側廊）。教堂的正面立面也有了統一形制，兩邊立有高塔，中心門道有厚重的兩扇式巴西利卡大門，左右兩邊則是稍小的側門，中心門道上方開出照亮中堂的大窗。

多種多樣的支柱取代規矩的希臘柱式（多半是科林斯式的變體方柱），並用連環拱廊隔出空間，內部使用桶型拱、交叉拱以及拱頂拱來支撐建築的所有長圓形與半圓拱頂，牆壁立面也使用多段的拱券結構和樓廊支柱，使建築加高並分擔墩柱的負重。法國也在十世紀初發明了雙聖壇形式，將舉辦儀式的梯形聖壇和祈禱用的聖壇迴廊分開，解決了信眾在祭壇前停留使動線阻塞的問題。

各地的羅馬式教堂，有因地制宜的殊異性，值得一提的是稱為「教堂城堡」的防禦性教堂，它們有涵蓋墓園的城牆、雉堞和防禦塔，專門設置在邊境或有海盜劫掠的地方，保障人民安全，如法國南部著名的艾伯斯村「七堡」，以及瑞士、奧地利，時常可以發現這類占地險要的古蹟，孤零零地矗立在荒涼的寒風中，雖然它們沒有義大利或法國大城中的教堂華麗，但這些在荒郊盡忠職守、護衛並保護基督子民的厚實教堂，才是最切合苦難血腥的中世紀農民的需求，貼近上帝的仁愛之心的。

**仿羅馬式藝術—非寫實性的神祕主義雕刻**

仿羅馬式藝術的雕塑，通常都依附於建築中。基督教興起後，除了聖像，圓雕作品幾乎不存在。仿羅馬式建築固定會在柱頭、門楣（Tympanum）、奧室（Apse）和外壁佈滿雕刻裝飾，這些建築部件的形狀，仿羅馬式的建築雕塑必須符合外框法則（Loi de cadre）人體或動物捨棄寫實而順應建築部件的形狀，或許是扭曲構圖，或許是拉長比例，往往予人騷動擁擠的感受，而這也是仿羅馬式藝術的建築外部往塑上遠超過拜占庭式藝術的自由之處。

基督教藝術的存在目的，是作為「文盲的圖解聖經／石頭聖經」，對於由傳道階段進展到佈道階段的十世紀左右的基督教而言，教堂壁面的建築圖像理所當然會選擇刻畫聖經故事。仿羅馬式時代的教堂雕刻，多半選擇《舊約》故事。或許是因為中世紀的人們太貼近戰爭與死亡，教堂最重要的門楣中心總是雕刻啟示錄的《最後的審判》，法國中部的奧登教堂之門楣便是代表作。本作品以角色的重要性來分配大小，身體被拉長的、放大到最大的耶穌基督位於正中央，下方橫排是被壓縮的逝者們。對稱的左右兩邊構圖，右邊由下往上看是審判的號角和將死者拉出墳墓、放在天使和魔鬼拿著的天秤秤量，祂們的腳邊蜷縮著畏懼的人們，罪惡的人由惡魔帶入地獄，善良的人們則由畫面左邊的天使帶入永生的天堂，左方站立著手持天國鑰匙的聖彼德。

此期的教堂浮雕人物體型為了配合柱頭和建築的形狀，多半單薄瘦長，身軀緊裹在長袍中，偶爾露出

第四章 中世紀：圍繞上帝的中世紀藝術

| 西元 | 1147~1149 | 1143~1180 | 1130 | 1130~1230 | 1128 | 1127~1279 |
|---|---|---|---|---|---|---|
| 地區 | 歐洲 | 東羅馬 | 英國 | 法國 | 法國 | 中國 |
| 時代 | 十字軍東征 | 拜占庭 | 諾曼王朝亨利一世 | 術 | 仿羅馬式藝術 | 宋朝 |
| 大事 | 克萊蒙宗教會議，烏爾邦二世發表演說，鼓吹「奉主之名」的十字軍東征，獲得西方騎士與王功的廣大迴響。以耶路撒冷為密語，以白色十字架為象徵。至聖地朝聖，並奪回耶路撒冷，對抗穆斯林宇文德人。 | 曼努埃爾一世在位，試圖恢復在義大利的統治權，卻導致拜占庭經濟衰退。 | 英國一位神父發現了英國巨石陣的存在。 | 夏維尼教堂建成。 | 夏朗德省昂古萊姆主教座堂建成。 | 南宋，向金朝進貢直到蒙古人入侵，成就中國經濟與文化的第二次鼎盛期。 |

腿部和腿，就算是裸體的亞當和夏娃，也會被遮掩在樹叢之中，符合基督教的禁慾美德，表情也顯得溫文冷漠，少有個人特徵。浮雕的象徵系統也與基督教相合，除了幾何紋飾帶，少有純粹的裝飾，新出現的鳥喙紋、編織紋、鑽石釘頭紋飾，則讓人想起日耳曼民族或凱爾特人的傳統金工與編織紋樣。我們可以在法國南部阿爾的的聖特羅菲米教堂之門楣，《耶穌與四福音書》見到完整的基督教符號系統應用。耶穌坐於門楣正中，兩指指天，一手持著福音書於膝上，畫面四角平均地刻出代表聖馬可的獅子、聖馬太的天使、聖路加的公牛、聖約翰的雄鷹，下方飾帶是十二使徒坐像，門左有帶著鐐銬、被拖入地獄的裸體亡靈，門右則是受祝福者沐浴於幸福的永生中。門廊的各個聖者手持代表身分的聖物或擺出手勢，只要熟讀聖經，便可將他們一一辨認出來。

總的而言，仿羅馬式藝術的雕塑作品，擁有與拜占庭系統截然不同的豪邁風格，更多了因地制宜而「應用符號系統但並不受限於規矩」的彈性，並加入更多的民族風格和地方特色。法國的奧尼地區從十世紀時，就製作了許多鑲嵌了寶石和貼金箔裝飾的木質圓雕聖像，頗有梅羅文王朝藝術風格；德國希德斯罕的「伯恩華特（Bernwald）之青銅柱與門」上的人物則有德國地區特有的激烈感情，以及條頓民族高超的金屬工藝。

仿羅馬式藝術帶給中世紀人們的，是具象的基督文化和一個似乎確定無疑的天堂。瘟疫、永無止境的貧困和勞動、領主之間的戰爭、十字軍東征的瘋狂……在這個有四分之三的兒童夭折，成人平均壽命

用年表讀通西洋藝術史

116

| 1120 | 1120 | 1115~1135 | 1100 | 1099 | 1098 | 1096~1099 |
|---|---|---|---|---|---|---|
| 法國 | 歐洲 | 法國 | 歐洲 | 義大利 | 波蘭 | 歐洲 |
| 仿羅馬式藝術 | 修道院 | 仿羅馬式藝術 | 威尼斯與熱那亞的黎凡特貿易 | 仿羅馬式藝術 | 仿羅馬式藝術 | 十字軍東征 |
| 孔克聖福瓦修道院落成。 | 聖方濟試圖改革修會，以實現全面的原始基督宗教精神，最後因為教廷介入而成立方濟會。 | 莫瓦賽克教堂先知立像雕刻完成。 | 十一世紀開始，歐洲侵蝕阿拉伯人在地中海的勢力，熱那亞、比薩和拿不勒斯成為西方貿易中心，威尼斯與熱那亞成為富有強大的城邦，威尼斯銀幣與金幣，成為國際通用貨幣。 | 米蘭聖盎博羅薛聖殿建成。 | 科拉科夫聖安德烈教堂建成。 | 第一次十字軍東征，西元一○九九年功課耶路撒冷，參考法國封建制度，建立基督教封建國家。 |

是三十三歲左右的混亂社會，仿羅馬式風格的厚重教堂彷彿象徵了上帝和教廷無可動搖的權力，和永生的許諾。而覆於教堂之，造型扭曲和氣息浮動的浮雕，也代表了當時人們的心中對於混亂人世的某種神經質反映。

## 仿羅馬式藝術──重視效果勝於美感的繪畫風格

織畫與壁畫是仿羅馬式藝術中互相影響的兩大平面藝術類別。教堂壁畫是此期數量最多、最具代表性的繪畫，在中世紀西歐的地位，約與拜占庭藝術中的馬賽克嵌瓷壁畫等同。數量不少的織畫，在目前被視為壁畫的結構藍本，多半也是修道院的產品。兩者皆已具有西歐獨特的樣式，共同構成了哥德藝術的先聲。

織畫（或稱掛毯、織錦畫：Tapestry）是中世紀的城堡中常見的壁飾，除了用作裝飾，也可用來隔間、保護隱私或替牆壁保溫。仿羅馬式藝術中最具代表性的掛毯，是征服者威廉的異父兄弟巴約大主教約的厄德（Odon de Bayeux）為了紀念巴約聖母大教堂的建成，約於西元一○七七年左右而作的貝葉掛毯（Bayeux Tapestry），目前藏於法國的巴約。貝葉掛毯也被稱為瑪蒂爾德女王（la reine Mathilde）掛毯，長七十公尺，寬半公尺，現存六十二公尺。長形的構圖從征服者威廉決議攻打英格蘭、坐船渡海、與英格蘭的軍隊交戰、英王哈羅德二世被殺、法軍追擊英軍的整場戰役之情景。製作掛毯的織工並沒有留下名性，早期的藝術史家認為貝葉掛毯是由男性織工所作，二十世紀八○年代之後，則有女性主義者認為此

| 1130~1230 | 1128 | 1127~1279 | 1125 | 1124 | 1122 | 1120~1132 | 1120 | |
|---|---|---|---|---|---|---|---|---|
| 法國 | 法國 | 中國 | 中國 | 歐洲 | 歐洲法國 | 法國 | 法國 | 地區 |
| 仿羅馬式藝術 | 仿羅馬式藝術 | 宋朝 | 宋朝 | 法國 | 路易六世 | 仿羅馬式藝術 | 仿羅馬式藝術 | 時代 |
| 夏維尼教堂建成。 | 夏朗德省昂古萊姆主教座堂建成。 | 南宋，向金朝進貢直到蒙古人入侵，成就中國經濟與文化的第二次鼎盛期。 | 女真人侵入北方，建立金朝。 | 神聖羅馬帝國皇帝亨利五世及其岳父聯合入侵，使得法國人的國家認同於焉形成。 | 蘇傑於西元一一二二年被選為聖德尼教堂的修士長，開始整修聖德尼教堂，也是哥德藝術誕生的時間。 | 維茲萊教堂的正門山牆雕刻完成。 | 吐魯斯聖塞寧教堂建造完成。 | 大事 |

作是由女性修道者製作的呼聲。無論如何，貝葉掛毯長形的主構圖中間織滿了征戰中的六百二十三個人物，五十五隻狗，兩百零二隻戰馬，四十一艘船，頂部和底部的飾帶則織出了超過五百隻鳥和龍等動態顏色不一的幻想生物，以及約兩千個拉丁文字，戰役中還織出了一○六六年四月出現在天空中的哈雷彗星，可謂巧奪天工。

附屬於建築物的壁畫，與織畫和雕刻作品擁有同樣的拉長比例，以及豐富的故事性特徵，卻更具畫面的連續性和流暢的筆法。之後哥德時期的人像畫造型，可說是在仿羅馬式藝術時期就已完成了。仿羅馬式的壁畫野獸抄本藝術影響，顏色鮮豔、富裝飾性與生命力，人物的表情具有人性的情緒，人物和動物的動作並不寫實，但具備流暢的動感以及因應建築物形狀而調整的比例。法國的聖薩梵教堂畫有《舊約》、《福音者傳》、《啟示錄》、《聖者傳》的連續構圖壁畫，是西元十世紀的壁畫精品。而地區特色方面，以法國的波瓦突為中心，出現了底色淺淡不鮮豔的中間色為主體、構圖簡潔的波瓦圖畫派。南法的布哥尼則是布哥尼畫派的中心，此派的畫面有鮮明的藍底和豐富的色彩，深受義大利和拜占庭壁畫的影響，畫面繁複且在乎基督教圖像系統的象徵性，並非僅僅描繪聖經故事。布哥尼的貝爾賽教堂壁畫，為此派之代表性作品。

德國的織畫和壁畫，也受到法國影響，產生了「仿羅馬式織畫」。英國的溫徹斯特畫派也在壁畫中間色為混合了凱爾特的裝飾樣式和歐洲的畫面躍動感。西班牙則有眾多羅馬式藝術風格的抄本，它們擁有此期繪

| 1152 | 1152 | 1151 | 1150-1250 | 1150~1250 | 1147~1149 | 1143~1180 | 1130 |
|------|------|------|-----------|-----------|-----------|-----------|------|
| 法國 | 法國 | 法國 | 歐洲 | 歐洲 | 歐洲 | 東羅馬 | 英國 |
| 法王路易七世 | 仿羅馬式藝術 | 法王路易七世 | | 漢薩同盟 | 十字軍東征 | 拜占庭 | 諾曼王朝亨利一世 |
| 亞眠主教座堂始建於西元一一五二年，西元一二二〇年開始重建。南部塔樓建成於西元一三六六年，而北部的塔樓則在西元一四〇六年建成。 | 阿爾的聖特羅菲米教堂建造完成。 | 對哥德式藝術影響很深的聖德尼修道院的院長蘇傑長老逝世。 | 此時進入了所謂的「大教堂時期」（the age of the great cathedrals），高聳的教堂建築，成為哥德式藝術最偉大也最重要的成就。 | 耳曼商人從十一世紀便開始於國外組織聯盟會社，建立波羅地貿易區。 | 第二次十字軍東征，進軍大馬士革與阿斯凱蘭，但無功而返。 | 曼努埃爾一世在位，試圖恢復在義大利的統治權，卻導致拜占庭經濟衰退。 | 英國一位神父發現了英國巨石陣的存在。 |

畫的一切特徵，注重效果甚於美感，使用明顯的線條輪廓和平塗的鮮明色彩，畫面人物和背景幾乎都在同一平面上，不注重光線、遠近和質感。雖然羅馬式藝術的繪畫，在藝術史上並沒有革命性的地位，仍顯現西歐的文化同質性，和統一了西歐圖像表現的國際性畫風格。也代表了黑暗時代中，在藝術上默默耕耘著的修士、工匠，以及兩次小小的中世紀文藝復興開出的文明之花。

## 哥德式藝術：以法國為起源的藝術風格

哥德式藝術起源於十二世紀的法國，十三到十四世紀末期達到盛期，產生了國際哥德風格。但是到十五世紀，因為文藝復興的誕生很快就沒落了。「哥德」這個名詞出現的時間是到文藝復興的時期，哥德式建築在最初其實是被稱作「法國式」，到文藝復興，藝術家貶抑這種風格，於是產生了「哥德式」藝術的稱呼。對文藝復興的藝術家而言，哥德藝術和古希臘、羅馬的古典形式相差太多，加上文藝復興的藝術家以為這種風格是來自於哥德人，也就是古代北方的日耳曼人，就以「哥德」替這種風格命名。最初帶有輕視意味，直到十八世紀才重新獲得肯定。「仿羅馬式藝術」於歐洲發展兩百多年後，原本法國是最流行「仿羅馬式藝術」的區域，到了十二世紀，法國則率先產生了「哥德式藝術」（Gothic art）。

而哥德式藝術所以產生，是因為當時巴黎近郊聖德尼修道院（Abbey Church of Saint-Denis）的院長蘇傑（Abbot Suger，1081-1151）長老，從教會收藏的典藏物和當時被廣泛運用的彩色玻璃得到了靈

單位：年

| 西元 | 1154~1399 | 1158 | 1160~1175 | 1161 | 1163 | 1171-1250 | 1185 | 1185~1204 |
|---|---|---|---|---|---|---|---|---|
| 地區 | 歐洲 | 義大利 | 英國 | 歐洲 | 法國 | 埃及 | 日本 | 東羅馬 |
| 時代 | 英格蘭 | 神聖羅馬帝國腓特烈一世 | 仿羅馬式藝術 | 漢薩同盟 | 法王路易七世 | 阿尤布時期 | 平安時代 | 拜占庭 |
| 大事 | 安茹金雀花皇朝統治。 | 義大利波隆納大學成立，為歐洲第一所大學。 | 《溫徹斯特聖經》手抄本完成。 | 日耳曼人在維斯比成立一個漢薩（行會），貿易中心轉向呂北克。 | 法國巴黎聖母院自西元一一六三年修建至西元一二五〇年完工。 | 埃及進入阿尤布時期。 | 源賴朝在鎌倉受天皇冊封為爭夷大將軍，設立幕府。 | 安基盧斯王朝，拜占庭帝國開始潰亡。 |

感。認為注視華麗的材料或許可以將普通人的精神提升到更能專心注視上帝的世界，於是在西元一一二二年被選為聖德尼教堂的修士長後，蘇傑花了十五年的時間在聖德尼修道院的建築，使用了尖拱（pointed arch）與拱肋（vault rib）的建築技術建造了半圓迴廊（Ambulatory），並以大量彩色玻璃裝飾。

這座教堂完成後，甚至邀請了當時法國國王路易七世等人來參加這座教堂的落成典禮。這對當時的人而言，教堂的建築呈現出一種嶄新的技術，因此在十三與十四世紀的人們，普遍認為哥德教堂是嶄新的現代風格建築，認為羅馬式藝術教堂那種低矮、黑暗、厚重、照明不清的風格完全改變了，聖德尼修道院煥然一新成為優雅、崇高、又充滿光線的教堂聖德尼修道院的半圓迴廊代表了最初哥德式風格建築的發源地。日後哥德式藝術很快就在歐洲流行起來，並且延續到十五世紀才被文藝復興取代。

也因為「哥德式」風格是源於建築，因此一開始「哥德藝術」單指的其實是建築風格，到後期才被延伸至繪畫與雕刻方面，到了十三世紀哥德藝術由法國北部傳播制中、西歐。中世紀的宗教對歐洲影響非常深遠的因素下，宗教是當時藝術的主要服務對象，教堂理所當然是藝術的中心，十二到十四世紀的這段時間可說是哥德式教堂的盛期，哥德藝術的雕刻更是當時藝術表現的核心。而哥德藝術的雕刻最早是配合哥德式教堂所修建，早期的哥德式雕刻都是教堂的一部分。到了晚期，哥德式雕刻則開始轉向追求平面裝飾性的效果，不再要求結實和簡潔的處理方式，所以哥

| 1200~1600 | 1200~1300 | 1200~1297 | 1200 | 1196 | 1192~1333 | 1189~1192 | 1187 |
|---|---|---|---|---|---|---|---|
| 歐洲 | 俄羅斯 | 歐洲 | 西班牙 | 蒙古 | 日本 | 歐洲 | 歐洲 |
| 哥德式藝術 | 基輔公國 | 神聖羅馬帝國 | 仿羅馬式藝術 | 蒙古帝國 | 鎌倉幕府 | 十字軍東征 | 十字軍東征 |
| 流行哥德式藝術風格。 | 基輔公國引進拜占庭基督宗教信仰與文化，使斯拉夫人與瓦朗吉亞人趨於融合。 | 教宗的權力達到高峰，並受到法國支持，擁有普世治權。西元一二一五年，實施主教審判。 | 聖地牙哥的唐博斯泰拉教堂的光榮之門完成。 | 鐵木真登基為成吉思汗。 | 由天皇名義上的統治並任命官吏，但實際上由幕府將軍執政，日本政治從此呈現雙軌執政。 | 第三次十字軍東征，理查一世與薩拉丁簽署停戰協議，由提爾至雅法沿岸歸西方所有，基督徒可至耶路撒冷朝聖。 | 蘇丹撒拉丁在海廷戰役打敗基督徒，再次攻佔耶路撒冷。 |

德式雕塑是到西元一二二○年以後才有傑出成就。而繪畫則更晚，到西元一三○○年之後才在義大利達到顛峰。

## 哥德式藝術──高聳入雲的哥德式大教堂

哥德式藝術以建築的成就最為突出，西元一一五○年到一二五○年的這段時間稱為「大教堂時代」，因為這段時間大量興建了歌德式教堂。聖德尼教堂獲得成功，使後期歐洲各地競相模仿。而基本上哥德教堂的特徵包括了尖拱（pointed arch）、飛扶壁（flying buttresses）、玫瑰花窗（rose window）、花飾窗格（tracery）、彩色玻璃（stained glass）以及鋸齒狀的尖塔等。而尖拱、拱肋、飛扶壁和彩色玻璃窗，其實都不是哥德時期的獨創發明。但是因為長時間的經驗累積，於是到了十二世紀終於有設計師將這些技術結合起來，將原先羅馬式建築厚重且結實的風格，轉變為強調垂直向上、輕盈修長的建築。再加上了彩色玻璃窗，於是在哥德式教堂的內部特別能感受到神祕的宗教氣氛。

另外，哥德式教堂後來越來越具規模與宏大氣勢，是因為內部的迴廊採用了「尖拱交叉拱頂」的技術。而「尖拱交叉拱頂」具有結實、彈性且輕巧的優點，這是因為使用此技術能夠幫助建築將重量都集中在周圍的柱子上，配合了「飛扶壁」的支撐，使牆壁不用承擔建築重量，可以將牆面設計成為巨大的彩色窗戶，光線透過窗戶可以被引入室內，哥歌德式教堂於是呈現出一種輕巧明快的氣氛。

十一世紀以後的中世紀，因為城市發展，天主

| | 1212 | 1206~1526 | 1205~1209 | 1204 | 1204 | 1203 | 1202~1204 |
|---|---|---|---|---|---|---|---|
| 地區 | 歐洲 | 印度 | 蒙古 | 東羅馬 | 東羅馬 | 東羅馬 | 歐洲 |
| 時代 | 十字軍東征 | 伊斯蘭勢力 | 蒙古帝國 | 拜占庭 | 拜占庭 | 拜占庭 | 十字軍東征 |
| 大事 | 歷山卓。兒童十字軍，販奴商人將上千名孩童從馬賽運到亞 | 德里蘇丹國，印度佛教在十四世紀逐漸滅亡，人民信仰印度教。穆斯林與印度教徒的關係，隨各蘇丹而定。 | 蒙古征服西夏。 | 十字軍第二次佔領君士坦丁堡，建立拉丁帝國。 | 第四次十字軍東征拉丁教徒遠征軍，將教堂內大多數的聖物轉運到西歐。 | 十字軍第一次佔領君士坦丁堡。 | 第四次十字軍東征，東征軍隊攻下君士坦丁堡，大肆在該城劫掠。但合併東西教會的理想並未實踐，西元一二六一年，拜占庭皇帝麥克爾八世帕里奧洛加斯推翻拉丁帝國。 |

教的主教地位形愈重要，天主教教堂隨之成為藝術的核心。雖然法國的聖德尼教堂位於鄉間，但它的哥德式風格很快就被引入了法國城區。法國哥德式建築代表有巴黎聖母院（Notre Dame de Paris）、沙特爾主教座堂（Chartres Cathedral）、亞眠聖母院（Amiens Cathedral of Notre-Dame）以及蘭斯大教堂（Reims Cathedral）等建築。巴黎聖母院對建築史而言具有劃時代和關鍵性的意義，也是中世紀最著名的教堂之一。

巴黎聖母院的建築在外觀上對稱相當完美，並且擁有巨大的飛扶壁支撐起高大的建築。巴黎聖母院對法國而言非常重要，許多重大歷史事件都發生在巴黎聖母院，包括了最早西元一二三九年路易九世在這裡舉行加冕典禮，巴黎聖母院由此開始具有重要的政治地位。後來西元一八○四年拿破崙也在此加冕。

而沙特爾主教座堂傳說聖母瑪麗亞曾在此顯靈，並保存了瑪麗亞曾穿著的聖衣，因此沙特爾成為西歐重要的天主教聖母朝聖地之一。沙特爾主教座堂最初以巴西利卡式興建，後來因為數次大火毀損重建，直到一二二○年才改建成為哥德式教堂。沙特爾主教座堂是第一座完全成熟的哥德式主教座堂，代表了法國哥德式建築高峰時期的作品，其建築結構及平面配置成為日後各主教座堂模仿的藍本。哥德式教堂其實也被稱為「石造的聖經」或「石造的百科全書」，例如亞眠主教座堂，其建於一一五二年，因為表現宗教題材的雕像而著名。正門雕塑的是聖經的《最後的審判》，北門的雕塑則是天主教的殉道者，南門的雕塑則是聖母瑪利亞的生平，這些雕像被稱為「亞眠聖

用年表讀通西洋藝術史

| 1220 | 1220 | 1220-1357 | 1219~1333 | 1219~1225 | 1217 | 1216 | 1215 |
|---|---|---|---|---|---|---|---|
| 法國 | 法國 | 波斯 | 日本 | 蒙古 | 歐洲、非洲 | 歐洲 | 英國 |
| 腓力二世 | 腓力二世 | 伊兒汗國時期 | 鎌倉幕府 | 蒙古帝國 | 教皇英諾森三世要求 | 修道院 | 英王約翰 |
| 亞眠聖母院修建到西元一二八八年，為盛期哥德式建築代表。 | 沙特爾主教座堂修建完畢，為法國哥德式教堂盛期代表。 | 波斯進入伊兒汗國時期。 | 鎌倉幕府由北條氏執權。 | 成吉思汗（西元一一六二至一二二七年）率蒙古第一次西征，攻打花拉子模帝國，蒙古人統治由北中國到黑海的世界帝國。 | 第五次十字軍東征，以埃及為主。 | 一二二一年後被教廷授命為宗教審判修會。道明成立道明會，投身傳播正信，讓誤信異端者重回教會組織。西元 | 英王約翰（King John, 1199-1216）簽署《大憲章》 |

經」，是極具藝術價值的雕刻精品。

哥德式建築大致可分為兩大階段，到十三世紀中葉為止，追求的是強調結構，而法國的早期哥德式建築則追求建築高度，第二階段才轉向強調裝飾的設計。十三世紀中葉後，哥德式建築朝向更加輕盈與繁複裝飾的風格發展。那麼在哥德式建築發展的第二階段，主要是以歐陸的輻射式風格以及英國的裝飾性哥德風格為主。所謂的輻射性風格是指藉由非結構性的裝飾來達到豐富的視覺效果，著重尖頂、飾線以及窗花格。

法國因為英法百年戰爭（Hundred Years' War, 1337-1453）發生，於是法國在十四世紀時不太有機會能夠修建教堂。因此在法國，十四世紀末期輻射式風格才發展成為具有更多裝飾性的設計，並且到十五世紀才出現火焰式（Flamboyant）的哥德式建築。而火焰式哥德教堂的特點基本是以S形曲線的石窗花格為主，變化主要是依靠複雜繁瑣的設計而獲得，當教堂外牆布滿了鏤空的三角楣以及窗飾，火焰式哥德教堂幾乎看不到建築本體，法國盧昂的聖馬可魯（St-Maclou）教堂便是其中的代表。

另外，英國的哥德式建築則是發展出垂直式（Perpendicular）風格，而垂直式哥德建築特色在於大量採用以細格子所構成的垂直式彩色玻璃，建築則是極端的長度，並且建築內部對於水平方向的強調，甚至看起來多過垂直方向。其中英國垂直式哥德風格的最佳代表為西敏寺的南、西走廊。而德國典型的哥德式藝術，則綜合了法國盛期哥德式和英國垂直式風格，以密集小尖塔為主，代表是科隆大教堂

| 西元 | 1236 | 1231 | 1229~1241 | 1228~1229 | 1227 | 1227 | 1225 | 1220 |
|---|---|---|---|---|---|---|---|---|
| 地區 | 歐洲、亞洲 | 歐洲 | 蒙古 | 歐洲 | 蒙古 | 歐洲 | 義大利 | 義大利 |
| 時代 | 窩闊台汗 | 神聖羅馬帝國 | 蒙古帝國 | 十字軍東征 | 蒙古帝國 | 修道院 | 教皇何諾三世 | 教皇何諾三世 |
| 大事 | 拔都率領第二次蒙古西征，入侵東歐。 | 額我略九世實施宗教審判，法國與神聖羅馬帝國開始處決異端。 | 窩闊台征服金朝與波斯。 | 第六次十字軍東征，腓特烈二世進軍阿卡，與埃及蘇丹卡米勒訂定條約，取得耶路撒冷、伯利恆與撒勒。 | 成吉思汗死後，帝國由四個兒子分配繼承。 | 女性托缽修會（第二修會）成立嘉蘭會。平信徒組成的「第三修會」則由第一修會管轄。 | 皮薩諾接受委託修建比薩洗禮堂的講道壇，並於西元一二六○年完工。 | 西元一二二○年或一二二五年，尼古拉·皮薩諾出生生於普利亞，義大利文藝復興時期著名的雕刻家。 |

（Cologne Cathedral）。在義大利，哥德式建築則保留更多古典和拜占庭風格的傳統，因此義大利的哥德式建築帶有羅馬式風格，例如佛羅倫斯教堂（Florence Cathedral）始建於一二九六年，至一四三六年才完工。除了紅色的大圓頂外，外表幾乎很難看出哥德式的風格。

## 哥德式藝術—傾向自然主義的哥德式雕刻

哥德式藝術首先是發生在建築方面，起源來自十二世紀的法國聖德尼修道院。而法國聖德尼修道院的建築不僅奠定了哥德式建築藝術的基礎，同時也是最早擁有哥德式雕刻的教堂。另外和羅馬式教堂建築相比，哥德式教堂建築的外觀通常被裝飾了大量的雕塑人像。並且和羅馬式教堂相比，羅馬式的雕刻完全服從於牆面上，使得人物表現受到相當大的局限，但是到哥德式雕刻則擺脫牆面的束縛，創造了許多半圓雕和高浮雕，而且哥德式雕刻重視建築的外部裝飾。最早的聖雕刻的人物和裝飾花紋會布滿教堂的牆外。然而聖德尼修道院已經顯示了這種雕刻裝飾趨勢，然而聖德尼修道院的雕刻在後來法國大革命時期遭到嚴重破壞，不過好在它的雕刻形式早已經傳播到歐洲各地的其他教堂。十三世紀以後，哥德式雕刻朝向立體化，並且在西元一二三○至一四三○年之間達到高峰。

從聖德尼修道院開始，哥德式雕刻以附屬於教堂的性質為主，但哥德式雕刻逐漸朝向獨立、立體的設計，例如在沙特爾主教座堂之西側大門的雕刻，其完成於一一七○年，雕刻著舊約聖經中的國王與王后人物像，屬於早期哥德式的風格，這些人物雕像已經

| 1258 | 1256~1258 | 1255 | 1251~1259 | 1251 | 1248~1254 | 1244 | 1241 |
|---|---|---|---|---|---|---|---|
| 蒙古 | 阿拉伯 | 比利時 | 蒙古 | 蒙古 | 歐洲 | 歐洲 | 蒙古 |
| 蒙古帝國 | 伊斯蘭世界 | 仿羅馬式藝術 | 蒙古帝國 | 蒙古帝國 | 十字軍東征 | 十字軍東征 | 蒙古帝國 |
| 忽必烈攻取南中國，西元一二六〇至一二九四年忽必烈為大汗。 | 蒙古人入侵波斯，摧毀巴格達。 | 圖爾奈聖母主教座堂建成。 | 旭列兀攻佔波斯，建伊兒汗國。十三世紀時改信伊斯蘭教。 | 拔都建欽察汗國，除諾夫哥羅德外，整個俄羅斯被隔絕於歐洲之外。 | 第六次十字軍東征，法王路易九是意圖摧毀埃及，卻敗於邁蘇拉，連同整批軍隊被俘。 | 穆斯林攻佔耶路撒冷，基督教世界從此喪失耶路撒冷。 | 李格尼茲戰役，日耳曼與波蘭騎兵被蒙古人所敗。紹約河戰役，貝洛四世的匈牙利軍隊被蒙古人擊潰，但蒙古人因大汗駕崩而撤兵，歐洲免於被毀。 |

出現與建築背景分離的設計。後期的南側大門雕刻完成時間約一二一五至一二三〇年間，和以往相比，物件雕刻則是更為突出和獨立。這些雕刻已經幾乎擺脫浮雕的形式，顯得更為自然。到蘭斯主教座堂的時期，哥德式雕塑已經趨於成熟，代表為完成於西元一二二五至一二四五年間西側大門的《聖母拜訪》。而這些大於真人尺寸的雕刻，當時已經完全從建築物分離出來，成為立體空間雕像，並且具有較為生動自然的感覺。

另外義大利的早期哥德雕塑以尼古拉·皮薩諾（Nicola Pisano，1220或1225~約1284）為代表，他是後來義大利文藝復興時期著名的雕刻家，他將早期哥德式風格的雕塑轉變成新的風格，例如在西元一二二五年，他受委託建造比薩洗禮堂（Baptistry）內的講道壇。於一二六〇年完成的這個講道壇上的人物雕刻非常堅實，並且強調人體的尊嚴美感，因此皮薩諾的雕刻方式在義大利雕刻史上是一個轉捩點，影響了文藝復興的雕刻。而德國的哥德式雕刻則仍反映出傳統的表現主義，處理人物形象時，喜歡使用怪誕的誇張手法，例如木雕《聖殤》（Pieta），其人物四肢非常瘦、扁，但表情卻相當強烈。西元一三五〇年之後，歐洲的雕刻家又重新重視重量以及體積感，再度回歸自然與古典主義。於是十三世紀末葉的哥德式雕刻風格在空間處理上，已由密實厚重轉變為靈動流暢的自然主義風格。而自然主義的風格到十五世紀以後達到盛期，形成所謂的哥德式的「國際風格」（International Style）。

哥德式藝術——華麗繽紛的彩繪玻璃

| 西元<br>單位：年 | 1264~1368 | 1270 | 1273~1365 | 1274~1281 | 1274~1453 | 1275 | 1282 |
|---|---|---|---|---|---|---|---|
| 地區 | 中國 | 歐洲 | 歐洲 | 日本 | 東羅馬 | 中國 | 歐洲 |
| 時代 | 元朝 | 十字軍東征 | 神聖羅馬帝國 | 鎌倉幕府 | 拜占庭 | 元朝 | 神聖羅馬帝國 |
| 大事 | 西元一二一五年，蒙古人攻陷北京，一二五八年進攻宋朝，並在一二七九年完全征服宋朝，忽必烈是為元世祖。 | 第七次十字軍東征，路易九世率軍進駐突尼斯，但隨軍隊流行的黑死病，路易九世亦染病身亡。 | 選侯會藉由選舉君主制，確立秩序並削弱皇權。 | 蒙古人入侵被擊退。 | 帕里奧洛加斯王朝，與法國、欽察汗國和教廷建立良好關係，但東西教會仍未統一。 | 馬可波羅抵達中國，其遊記決定了十四、十五世紀歐洲人的亞洲觀。 | 哈布斯堡王室的政治勢力確立。 |

哥德式藝術雖然以建築最為成功，但在其建築方面運用了彩色玻璃窗更是令人印象深刻。這些鑲嵌的彩色玻璃窗（stained glass window）不僅美麗，同時因為陽光照射玻璃時可以造成燦爛奪目的效果，無形間營造出教堂宗教和神祕氣氛。玻璃的使用，在歐洲於埃及時代就已經有所運用，羅馬共和時代更是大量生產。真正彩繪鑲嵌玻璃的起源目前已不可考，其技術的來源可能來自於珠寶製作工藝與馬賽克藝術。

中世紀時期，彩繪鑲嵌玻璃的工藝技術是由修道院的修士們所流傳下來的，例如修建聖德尼教堂的時候，其使用的建築技術並非原創，但它是第一棟結合了各地不同建築技術、裝飾工藝，巧妙地將那些技術融合在一起的建築，形成了最初的哥德式藝術建築。

同時聖德尼修道院因為採用尖拱交叉拱頂以及飛扶壁支撐，減輕牆面重量，使用巨大的窗戶將大量的光線引入室內。和羅馬式教堂那種厚重陰暗的建築相比，哥德式教堂的室內顯得明亮又輕盈。

當時的修道院院長蘇傑相信，藉由哥德式建築，更能感受到上帝的存在。所以哥德式教堂除了建築技術的成功，彩色玻璃窗的運用也非常傑出，引起日後歐洲各地的教堂爭相模仿。於是哥德式藝術時期，歐洲出現了許多規模宏偉、氣勢驚人的教堂，也造成了彩繪鑲嵌玻璃形成發展的全盛時期。十五世紀是哥德藝術的盛期，彩色玻璃窗的藝術形式也產生改變，就形德藝術的盛期，彩色玻璃窗的藝術形式也產生改變，使得內容越來越複雜，就形式而言和繪畫已經差不多的情況。

哥德式教堂的彩色玻璃窗大致上可以分為三種類型，首先是第一類是位在大門口上方的玫瑰花窗

| 1338 | 1336 | 1321~1354 | 1317~1714 | 1309~1312 | 1307 | 1301 | 1300 |
|---|---|---|---|---|---|---|---|
| 歐洲 | 蒙古 | 東羅馬 | 歐洲 | 歐洲 | 中國 | 土耳其 | 東羅馬 |
| 神聖羅馬帝國 | 蒙古帝國 | 拜占庭 | 英格蘭 | 教廷 | 元朝 | 鄂圖曼帝國 | 拜占庭 |
| 仁瑟宣言：皇帝選舉不必經由教廷認可。 | 伊兒汗國分裂。 | 內戰時期。 | 斯圖亞特王朝。 | 北京首次設立天主教大主教教區。 克勉五世正式承認教廷對法國的依附關係，教廷被迫遷至亞維農，聖殿騎士團遭審判，教會的權威急速喪失。 | | 奧斯曼一世建立鄂圖曼帝國。 | 再度向俄羅斯輸出聖像，這項產業使俄國成了拜占庭藝術的繼承人。 |

（rose window），經常採用複雜的圓形構圖風格裝飾，代表如巴黎聖母院的南面門口上方的玫瑰花窗。第二類則是位於教堂上方高處，主要是以聖母或是使徒等天人物為範本，製作出大型人物像的彩繪玻璃窗，代表如沙特爾主教座堂北面進口上面的窗戶。第三類則是位於教堂地面樓層牆壁上的彩色玻璃，多是以聖經故事為題材的圖像，如沙特爾主教座堂的地面樓層彩色玻璃窗。那麼哥德式建築的彩繪玻璃窗，不僅具有實際門窗功能，同時也是一種繪畫形式的表現。和拜占庭的馬賽克藝術相似，哥德式藝術的彩色玻璃窗的圖案，是由彩色玻璃以及鉛條所組成的。由於是教堂，彩色玻璃窗大多以聖經故事和宗教人物事蹟為主。當哥德式建築在歐洲被大量興建，透過彩色玻璃窗，許多原本複雜的聖經內容，以故事的方式被描述著，讓不識字的窮人得以熟知聖經。例如位於英國的坎特伯雷座堂（Canterbury Cathedral），彩色玻璃上記載了數量龐大的聖經內容，因此得到了「窮人聖經」（The Poor Man's Bible window）的雅稱。

## 哥德式藝術—善用戲劇表現手法的手抄本插畫

在印刷術尚未發明的時代，手抄本曾經流行了很長一段時間，例如最早埃及使用了莎草紙進行書寫，又或者是希伯來人藉聖經抄本傳遞他們的文化。而中世紀的歐洲具有強烈的宗教氛圍，藝術也就圍繞在歌頌上帝與聖經故事為主。五世紀到十五世紀這段時間，由莎草紙轉變為羊皮紙，記載類型則包括了個人、教會使用的聖經以及詩篇集。哥德式藝術，除了建築以及雕刻有傑出表現外，哥德式藝術在繪畫性藝

第四章 中世紀：圍繞上帝的中世紀藝術

127

單位：年

| 西元 | 1360 | 1359~1389 | 1358 | 1348 | 1347~1354 | 1346 | 1344 | 1338 |
|---|---|---|---|---|---|---|---|---|
| 地區 | 蒙古 | 土耳其 | 歐洲 | 歐洲 | 歐洲 | 東羅馬 | 東羅馬 | 日本 |
| 時代 | 第二蒙古帝國 | 鄂圖曼帝國 | 漢薩同盟 | 神聖羅馬帝國 | 十字軍東征 | 拜占庭 | 拜占庭 | 足利幕府 |
| 大事 | 帖木兒自稱成吉思汗後裔，以古蘭經為據，建立新的蒙古帝國，佔領了察合台汗國、欽察汗國。 | 穆拉德一世在位，開始侵略拜占庭帝國。 | 各地漢薩合併為日耳曼漢薩同盟，漢薩城市召開的漢薩會議，可根據漢薩決議向其他國家實施漢薩禁運。 | 日耳曼創立第一所大學。 | 黑死病流行。 | 聖索菲亞大教堂關閉，進行長期整修。 | 君士坦丁堡發生大地震，聖索菲亞大教堂多處受到損壞。 | 皇居位於京都與吉野，足利義滿將軍結束日本分裂局面，但因設置兩位管領而引發長達一百五十年的貴族內戰。 |

術也有相當優秀的成就，代表包括鑲嵌彩色玻璃以及手抄本藝術，其實在哥德式藝術出現前，歐洲的手抄本就有逐漸藝術化的傾向，例如愛爾蘭的塞爾特人（Celtic Ireland）接受了基督教文化，而基督教文化是嚴禁偶像崇拜，愛爾蘭的修士便發展出一種結合傳統的基督教圖案和愛爾蘭海島藝術的典型旋轉圖案，字體方面也具有強烈裝飾設計的聖經手抄本，代表為《凱爾經》（Book of Kells）。其後手抄本藝術繼續發展，使得手抄本藝術大致可被畫分為古代晚期、島嶼手抄本、加洛琳手抄本、奧托手抄本、羅馬式手抄本、哥德式手抄本等階段，而後期的羅馬式藝術和哥德式藝術都有傑出的表現。

在哥德式藝術時期，卡洛琳王朝發展出的手抄本字體被哥德體所取代，並且圖畫的鑲框會裝飾天線狀的植物圖案，從首字母延伸出來，最終會包圍住整個書面文本，另一種則是葡萄樹圖案的類型。著名的哥德式手抄本，首先是《聖丹尼斯傳記》手抄本，此抄本中有二十七幅插圖，其中描繪了當時流行的哥德式建築，也描繪了教會以及日常生活的片斷。

哥德式手抄本中，最有名的是尼德蘭的宮廷畫家林堡兄弟（Limbourg brothers）的作品。其中最傑出的作品為手抄本《豪華日課經》（Les Très Riches Heures du duc de Berry），它是按照日曆安排的祈禱書，手稿曾經消失過三個世紀，內容包括整年十二個月人與自然一起生活的情況。《豪華日課經》是由法國皇帝的弟弟德・貝里伯爵（Duc de Berry）贊助，也是國際哥德式風格中最傑出的作品。又如《聖路易詩篇》（Psalter of Saint Louis）的插畫表現和教堂的

| 1405 | 1403~1427 | 1402 | 1400 | 1398~1399 | 1389~1399 | 1378~1417 | 1377 | 1368~1644 |
|---|---|---|---|---|---|---|---|---|
| 蒙古 | 中國 | 蒙古 | 東羅馬 | 印度 | 蒙古 | 歐洲 | 歐洲 | 中國 |
| 蒙古帝國 | 明朝 | 蒙古帝國 | 拜占庭 | 伊斯蘭勢力 | 蒙古帝國 | 教廷 | 教廷 | 明朝 |
| 發動聖戰攻打中國前夕，帖木兒過世，帝國因內鬥而衰敗。 | 明成祖永樂在位，移都北京，擴建長城。 | 基輔、莫斯科、諾夫哥羅德成為聖像製作中心。 | 安卡拉戰役，鄂圖曼帝國向帖木兒稱臣。 | 帖木兒入侵，摧毀德里，十五世紀時，蘇丹國管轄範圍僅及德里。 | 帖木兒汗國進攻印度。 | 教會大分裂時期，異端與列巫盛行，贖罪券帶給教廷可觀的財富。 | 教廷正式遷往梵諦岡。 | 朱元璋將蒙古人趕出北京，建立漢人王朝。 |

雕刻非常接近。從這些作品裡，可以看出哥德式藝術的藝術家試圖呈現比較人性化的場景。在哥德式藝術中，強調寓意的目標和羅馬式藝術一樣重要，但是到了哥德藝術的藝術家，他們更懂得使用戲劇表現手法強化他們的創作目標。

## 哥德式藝術—國際哥德風格：宮廷生活趣味的裝飾性展現

自從哥德式藝術出現以來，首先是在建築以及雕塑方面獲得成功，而繪畫方面則是晚於建築以及雕塑約五十年才出現的。哥德式繪畫大約到十三世紀才嶄露頭角。而羅馬式繪畫風格要過渡到哥德式風格的繪畫，其實並沒有什麼明確的分界線。但觀察哥德時期的繪畫，會顯得較羅馬式繪畫更為沉悶、黑暗和情緒化。這種畫風的出現，最早始於十三世紀的英法等地，後來逐漸向外擴展，一二二○年左右已經影響到德國一帶，義大利則到十四世紀才受到影響而哥德式繪畫的發展，原則上可分為早期哥德式、國際哥德式風格、北方哥德式和後期哥德式等階段。十三世紀末葉到十四世紀初期，哥德式繪畫在義大利有高度的發展，佛羅倫斯和西恩納（Siena）融合了拜占庭藝術與當時哥德風格，並且相較於拜占庭繪畫藝術或羅馬式繪畫，哥德式繪畫顯然掌握透視的能力更好，也更具有寫實風格。早期哥德繪畫的代表，也是這時期最重要的畫家首推契馬布耶（Cimabue，1240－1302）、杜奇歐（Duccio di Buoninsegna）和被稱為西方繪畫之富的畫家喬托（Giotto di Bondone）等人。

到十四世紀末期，著名的畫家經常游走在歐洲各

單位：年

| 西元 | 1405~1433 | 1409~1459 | 1413~1566 | 1422 | 1422~1431 | 1453 |
|---|---|---|---|---|---|---|
| 地區 | 中國 | 歐洲 | 土耳其 | 東羅馬 | 歐洲 | 歐洲 |
| 時代 | 明朝 | 教廷 | 鄂圖曼帝國 | 拜占庭 | 法國 | 法國 |
| 大事 | 三保太監下西洋，明朝艦隊遠及非洲，中國人開始往東南亞移民。 | 教會改革運動，排除教會分裂的局面，但內部改革失敗，教宗地位更趨世俗化，各國成立自己的教會。 | 帝國全盛時期。 | 鄂圖曼帝國首次圍攻君士坦丁堡。 | 查理七世在位，巴黎周遭王國屬地淪陷，出身洛林農村的聖女貞德以堅定的宗教信仰帶領全國反抗，護送查理七世治理姆斯加冕，後被英國人貶為異端，在盧昂被燒死。 | 法國在卡斯蒂永獲勝後，戰事逐漸平息。王室逐漸握有大權，現代民族國家逐漸形成。 |

地交流，於是無形將義大利和北歐的藝術風格融合，發展出國際哥德風格（International Gothic style），這個名詞是來自於一八九二年法國藝術史家克拉柔（Louis Courajod，1841-1896）。而國際哥德風格約於十四世紀末葉到十五世紀初期，於勃艮第、波西米亞及義大利北部發端，在當時出現了大量的藝術家和便於攜帶的藝術品，例如手抄本或是泥金寫本。這些作品的風格以善於刻畫華麗的宮廷生活情趣，也善於表現高貴優雅的人物以及貴族的文化生活為主，著名的代表有林堡兄弟的插畫手抄本《豪華日課經》。也因為當時藝術品便於攜帶，這些大量藝術品被攜往歐洲各地，無形間使得上流社會的審美品味形成統一。

直到文藝復興藝術興起前，國際歌德風格藝術，都具有相當的影響力。代表畫家西蒙尼‧馬提尼（Simone Martini，1284-1344），身為義大利畫家，出生於西恩納，逝世於法國的亞維儂。馬提尼為早期義大利繪畫發展的重要人物，影響了後期國際哥德風格繪畫的重要發展。其作品以優美的線條、裝飾性細節和珠寶般的明亮色彩為特點，代表作為西恩納市政廳的聖母子壁畫。其次法布利亞諾（Gentile da Fabriano，1370-1427）是十五世紀初期，義大利的首席國際哥德風格畫家，代表作為西元一四二〇年在佛羅倫斯繪製的《三王膜拜》（Adorazione dei Magi），也被視為國際哥德的經典作品之一。

## 哥德式藝術──北方哥德風格：寫實與魔幻

哥德式藝術隨著時間慢慢演變，先是出現影響具有國際性的國際哥德風格，而國際哥德風格到十五世

130

| 1540 | 1498 | 1478~1573 | 1455~1485 | 1453 | 1453 |
|---|---|---|---|---|---|
| 俄羅斯 | 印度 | 日本 | 歐洲 | 東羅馬 | 東羅馬 |
| 蒙古帝國 | 伊斯蘭勢力 | 戰國時代 | 英格蘭 | 拜占庭 | 拜占庭 |
| 蒙古人統治全俄羅斯，窩闊台汗以哈喇和林為駐地，手下拔督於西元一二五一年在沙來建立欽察汗國，並在西元一二六〇年脫離中央，成為獨立政權。 | 葡萄牙人發現通往印度的海路。 | 日本戰國時代，各諸侯內戰，發展出武士階級與武士道。 | 薔薇戰爭。 | 聖索菲亞大教堂改為回教寺院「阿亞索菲亞清真寺」。 | 君士坦丁堡淪陷淪陷，東羅馬帝國滅亡，橫跨歐亞兩洲的土耳其大帝國形成，直接威脅到西方的基督教世界，拜占庭法統與東正教主導權，轉移到莫斯科「第三羅馬」與沙皇手中。 |

紀在歐洲南北兩區域產生了各自的新變化。往南方發展的國際哥德風格到義大利佛羅倫斯，影響產生了義大利的文藝復興。而今日的法國、德國、英國、比利時等北方區域，則在十五世紀形成北方哥德風格，並且後來演變形成北方文藝復興運動。而北方哥德式風格繪畫的代表為揚・范・艾克（Jan van Eyck）。

有關於早期畫家的資料，歷史上並沒有記載他出生時間及地點的資料，推測可能出生於西元一三八〇至一三九〇年間，曾擔任過當時荷蘭統治者的宮廷畫師一職，西元一四二二年已經是知名的繪畫大師。揚・范・艾克是十五世紀北方哥德式繪畫的創始者，影響了之後的尼德蘭畫派，同時也是歐洲北方文藝復興的藝術家之一。揚・范・艾克最主要的貢獻是他修正原先國際哥德風格藝術的裝飾主義，是在西洋繪畫藝術史上第一個將人物以及其他事物置於真實環境的光影當中。他透過對光線的研究，使畫面具有合諧與真實感。作品包括世俗畫像和宗教題材畫，類型有委託畫像、資助畫像以及大型和可轉移的祭壇畫。

揚・范・艾克最著名的畫作包括《阿諾菲尼夫婦》（Portrait of Arnolfini and his Wife），這幅畫技法高超，結構與佈局相當具有巧思，畫作本身蘊含許多意義，例如著名的藝術史學者潘諾夫斯基（Erwin Panofsky，1892-1968）運用「圖像學」來解釋這幅畫。阿諾菲尼夫婦在此畫的中間，揚・范・艾克處理事物細節相當細膩，衣著的皮毛到其他小細節都非常謹慎而仔細。並且於畫中繪製一面有影像的鏡子。揚・范・艾克具有相當的影響力，他的技巧和

第四章　中世紀：圍繞上帝的中世紀藝術

| 地區 | 時代 | 大事 |
|---|---|---|
| 東羅馬 | 拜占庭 | 聖索菲亞大教堂改為博物館。 |

1935 ○

畫風後來被文藝復興時期的羅伯特・坎平（Robert Campin，?-1444）吸收，而他與揚・凡・艾克也是尼德蘭畫派的主要奠基人。其次也影響了尼德蘭畫家羅希爾・范德魏登（Rogier van der Weyden，1399或1400-1464），擅長肖像畫，西元一四五〇年范德魏登曾出訪義大利，促進了兩地的藝術交流。

約十四世紀開始，歐洲進入一個嶄新的階段，那就是「文藝復興」的開始。本詞源於義大利語「Rinascimento」，意思為再生或是復興，西元1550年，文藝復興時期的義大利畫家兼建築師瓦薩里在其著作《藝苑名人傳》第一次正式使用「文藝復興」一詞來研究當時的藝術發展，而確切定義出歷史上的「文藝復興」，則來自於1855年法國史學之父米榭勒。早期文藝復興被認為是單純恢復古典文化，其實文藝復興並不是真正要「恢復」古典文化，而是藉此抨擊當時的文化和制度，以建立新的文化。文藝復興和宗教改革與啟蒙運動。並稱為西歐近代三大思想解放運動。

而文藝復興大致上分為兩階段，第一階段是十四世紀到十五世紀中葉，此時文藝復興文學三傑的義大利文學家但丁、人文主義之父佩托拉克、薄伽丘等人，首先開始批判「經院哲學」的思想，並且提出「人文主義」的新觀念。其次是提倡科學文化，反對蒙昧主義。第三則是主張以人為中心，而非以神中心，肯定人權，反對神權的思想。第四則是主張擁護中央集權，反對封建割據的制度。但丁的代表作《神曲》，就是以含蓄的手法批評和揭露中世紀宗教統治的黑暗及愚昧，並且是以地方方言，而非當時歐洲主流的拉丁文進行創作。第二階段則是十五世紀到十六世紀末葉，此時是以藝術革新為主。文藝復興的藝術歌頌人體美，主張人體比例是世界上最和諧的比例，並將比例應用到建築上，使得文藝復興的繪畫、建築、雕刻都有不凡的表現。另外尚有北方的日耳曼（今德國）、尼德蘭（荷蘭、比利時、盧森堡）、法國等地所產生的北方文藝復興藝術運動，也有傑出的表現。

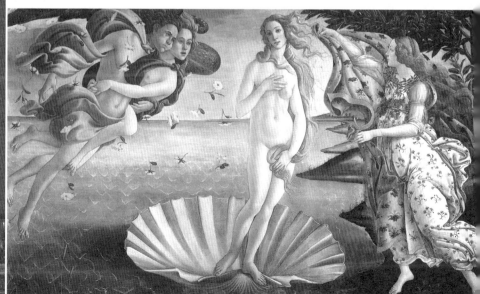

| 西元 | 1240 | 1244 | 1245 | 1248 |
|---|---|---|---|---|
| 地區 | 義大利 | 耶路撒冷 | 英國 | 歐洲 |
| 時代 | 教宗額我略九世 | | 亨利三世 | 法國國王路易九世發動、教皇英諾森四世支持 |
| 大事 | 哥德式畫家契馬布耶出生於佛羅倫斯，一般認為他是喬托的老師 | 穆斯林攻占耶路撒冷，基督教世界至此，真正的失去了聖地耶路撒冷。 | 西敏寺於一二四五年至一五一七年間再度重建。 | 第七次十字軍東征。 |

## 義大利文藝復興初期—契馬布耶、杜奇歐的蛋彩聖像畫

義大利文藝復興初期，有兩位畫家的出現具有相當的指標性，分別是契馬布耶以及杜奇歐。契馬布耶是橫跨哥德時期以及文藝復興時期義大利佛羅倫斯地區的早期畫家之一。根據瓦薩里的說法，契馬布耶是喬托的老師，另外文學家但丁的《神曲》也提及過他。契馬布耶出生於佛羅倫斯，逝世於比薩，「契馬布耶」這個稱呼其實是他的綽號，意思是「公牛頭型」。契馬布耶本名為本奇維耶尼・迪佩波（Benvenuto di Giuseppe）。契馬布耶原為鑲嵌畫匠，是哥德藝術晚期橫跨文藝復興初期的畫家，因此帶有哥德藝術風格。也因為傳說他是喬托的老師，被奉為標誌文藝復興的開端，以及轉化和創新中世紀哥德藝術的前鋒。

契馬布耶主要是在佛羅倫斯活動，根據紀錄，西元一二七二年契馬布耶曾前往羅馬，西元一三〇一至一三〇二年則是在比薩一帶活動，最後逝世在比薩。他的作品已經朝向突破中世紀藝術僵化、呆滯的形式，顯得較為自然及富有立體感和生命的感覺，另外契馬布耶曾繪製一幅蛋彩畫《耶穌受難像》，（現存佛羅倫斯聖十字教堂博物館（Santa Croce's museum）），其中的重大創新直到西元一九六六年佛羅倫斯水災後修復這幅畫時才得以發現。並且在西元一二七七年至一二七九年間，在阿西西的聖方濟各大教堂率領西恩納畫家杜奇歐（Duccio di Buoninsegna，1255-1319）和佛羅倫斯畫家喬托等人完成了多幅重要

| 1248 | 1250-1517 | 1253 | 1254 | 1255 |
|---|---|---|---|---|
| 德國 | 埃及 | 歐、亞洲 | 歐洲 | 義大利 |
| 科隆大主教 | 馬木留克時期 | 蒙哥汗 | 法國國王路易九世 | 教宗亞歷山大四世 |
| 科隆大教堂動工，西元一八八〇年才由德皇威廉一世宣告完工。 | 埃及馬木留克時期。 | 旭烈兀率領第三次蒙古西征。 | 第七次十字軍東征慘敗結束。 | 哥德式畫家杜奇歐出生於西恩納。 |

壁畫。不過這些壁畫在西元一九九七年受到嚴重地震破壞，教堂的部分拱頂坍塌，關閉兩年才修復完畢。總之契馬布耶是傑出的托斯卡尼繪畫藝術創始者，喬托、杜奇歐和西蒙尼‧馬提尼（Simone Martini, 1284-1344）都受到其影響。

而杜奇歐和契馬布耶所處的時代相近，被認為是西恩納畫派的創始人，是中世紀義大利最具影響力的畫家之一。杜奇歐的作品具有強烈的拜占庭元素和哥德式風格，因為他的作品使用了優雅的線條和富麗堂皇的色彩，使得作品的畫面具有華麗的效果。他現存於都靈鮑達畫廊（Galleria Sabauda）中的最早的一幅作品，具有強烈的契馬布耶的風格，由此可見他確實受到契馬布耶的影響。其代表作是鑲板畫《端坐寶座的聖母與聖嬰及六位天使》（Ruccilai Madonna），原存於佛羅倫斯的新聖母大殿（Basilica di Santa Maria Novella），現存於烏菲茲美術館。杜奇歐延續了裝飾性的拜占庭繪畫風格，但同時也在一些作品的人物臉部加入了更為逼真的表情。因此杜奇歐的繪畫，代表了義大利文藝復興時期最早的寫實主義傾向之一。

## 義大利文藝復興初期—西方繪畫之父喬托

被稱為歐洲繪畫之父的喬托，出生於西元一二六七年，是處於歌德藝術晚期的藝術家，他最大的成就就是開創了義大利文藝復興的產生。喬托出生於義大利佛羅倫斯，父親為農民出身，因此童年的喬托需作許多粗活和雜工來分攤家計。後來根據瓦薩里的紀錄，喬托拜義大利畫家契馬布埃為師，在西元一二八〇年至一二九〇年這段時間向契馬布埃學習宗

単位：年

| 西元 | 1260 | 1265 | 1267 | 1270 | 1272 |
|------|------|------|------|------|------|
| 地區 | 歐、亞洲 | 義大利 | 義大利 | 歐洲 | 義大利 |
| 時代 | 蒙哥汗 | 教宗克肋孟四世 | 教宗克肋孟四世 | 法國國王路易九世 | 教宗格列高列十世 |
| 大事 | 旭烈兀率領的第三次蒙古西征結束。 | 文學家但丁出生於義大利佛羅倫斯。 | 被稱為西方繪畫之父的哥德式畫家喬托出生於義大利佛羅倫斯。 | 第八次十字軍東征。 | 契馬布耶前往羅馬。 |

教畫。不過當時的喬托並不欣賞呆板的拜占庭繪畫風格，他認為，宗教人物就算是聖母或耶穌，也都是有情感表現的人，因此他著重於寫實的表現，所以喬托的作品加強了人物畫像的肌理以及陰影感，也將中世紀的平板金色或是藍色的背景改為具有透視法的一般風景。這個展新突破，獲得教會的賞識，因此使喬托大受歡迎。

後來西元一二九○年至一二九五年，他以及契馬布耶前往阿西西的「聖方濟各」聖殿（Basilica di San Francesco d'Assisi）畫了三十六幅壁畫，這些壁畫，形成了喬托畫風的基礎。西元一二九六年至一二九九年，喬托又再度前往「聖方濟各」教堂繪製二十八幅聖方濟的歷史。西元一三○五年至一三○八年（有一說為西元一三○二年至一三○五年），義大利北部帕多瓦市（Padova）的斯克羅維尼家族委託喬托在史格羅維尼禮拜堂（Cappella degli Scrovegni）的左、中、右三面牆壁繪製壁畫。此次喬托一共畫了三十八幅連環的宗教故事畫，祭壇上方為聖母瑪麗亞的故事，祭壇的左右兩側主要是基督故事，祭壇底台的牆壁則是人類的歷史。這是喬托目前被保存最完整的壁畫紀錄，其中最有名的為《猶大之吻》（The Kiss of Judas）、《哀悼基督》（The Mourning of Chris）、《最後審判》（Last Judgment）和這些作品讓喬托奠定了在十四世紀義大利的繪畫史上的地位。同時，在繪製這些作品的時間，喬托和但丁成為好友，於是但丁在《神曲》中多次提及喬托，並且非常讚揚他的畫風。

十四世紀初期，喬托繪製了相當多的宗教壁畫，

| 1284 | 1280 | 1277 |
|---|---|---|
| 義大利 | 義大利 | 義大利 |
| 教宗馬蒂諾四世 | 教宗尼各老三世至教宗尼各老四世 | 教宗若望廿一世、教宗尼各老三世 |
| 義大利文藝復興時期著名的雕刻家尼古拉‧皮薩諾逝世於比薩。 | 喬托於西元一二八〇年至一二九〇這段時間向契馬布埃學習宗教畫。 | 一二七七年至一二七九年間，契馬布耶在阿西西的聖方濟各大教堂率領西恩納畫家杜喬和佛羅倫斯畫家喬托等人完成了壁畫《福音傳道者》、《基督》、《聖母瑪利亞和聖徒的生活》等作品。 |

其中以阿西西的作品最為重要。藝術史家認為喬托為當時第一個企圖表現出透視和立體空間的畫家。在喬托的其他作品，也可以看出他企圖表現真實空間，部分壁畫作品甚至還搭配了真實教堂內部的透視感來構圖。另外，喬托除壁畫，也有很多單幅的蛋彩畫作品。喬托晚年時畫風有點改變，由於當時的主流還是哥德式藝術，宗教人物的設計會將身高一律加長並著重於飄浮感，可是基本上他具有透視效果的知名畫風並未沒有改變。喬托死後歐洲正好黑死病盛行，因此到文藝復興達文西的時代前，約有百年的斷層。

## 義大利文藝復興初期——著迷於透視法的初期文藝復興繪畫

義大利文藝復興初期建立了後來盛期文藝復興的基礎，初期文藝復興是以義大利佛羅倫斯為中心，出現了文學家但丁和畫家喬托等人，他們建立了文藝復興的基礎，於是從十五世紀中葉到十五世紀末葉這段被歸為文藝復興初期的時段，佛羅倫斯聚集了大量才華洋溢的藝術家，包括畫家馬薩其奧（Masaccio，1401-1428）、安基利軻（Fra Angelico，1395-1455）、烏切羅（Uccello，1397-1475）、弗蘭且斯卡（Piero della Francesca，1416-1492）、曼帖那（Mantegna，1431-1506）和波提切利（Botticelli，1445-1510）等人都聚集於此。這些文藝復興初期的畫家具有共同的特色，就是他們都對透視法進行了研究。例如安基利軻雖然只畫宗教題材，他的作品則已經應用透視畫法。同樣地，弗蘭且斯卡的作品也展現他對透視法的研究，他的作品呈現出完整數學的形式

| 西元 | 1284 | 1292 | 1296 | 1301 |
|---|---|---|---|---|
| 地區 | 義大利 | 土耳其 | 義大利 | 義大利 |
| 時代 | 教宗馬蒂諾四世 | 鄂圖曼一世 | 教宗波尼法爵八世 | 教宗波尼法爵八世 |
| 大事 | 國際哥德風格畫家西蒙尼·馬提尼出生，身為義大利西恩納畫派畫家。他的作品影響了稱為「國際歌德主義」的歌德主義後期風格。 | 鄂圖曼土耳其建國。 | 聖母百花大教堂始建，著名的圓頂（穹頂）建造，至一四三六年才完工。<br>西元一二九六年至一二九九年，喬托又再度前往「聖方濟各」教堂繪製二十八幅聖方濟的歷史。同時段喬托和但丁相識成為好友。 | 契馬布耶於一三○一至一三○二年在比薩活動。 |

以及空間感，他可能是受到烏切羅及馬薩其奧等人的影響。弗蘭且斯卡於西元一四七○年代就停止作畫，可能的作品紀錄是一四七八年。停止繪畫的原因，可能是弗蘭且斯卡他對透視和數學發生興趣，也可能是視力的衰退。

而馬薩其奧則是十五世紀義大利文藝復興初期的重要畫家，「馬薩其奧」其實是他的綽號，意思是「大而苯」。使用綽號的理由，是在西元一四二二年一月七日馬薩其奧作為畫家馬蘇斯的學徒，要加入當地的畫家公會。為了和當時另一位畫家「小托馬索」區分因而取之，西元一四二八年就去世，傳說是被嫉妒他的對手下毒而死的。馬薩其奧出生於佛羅倫斯一帶，父親是一位旅店老闆，五歲時馬薩其奧的父親去世，後來他隨母親改嫁到一位藥劑師家中，接受了比較良好的教育。一四一七年繼父逝世，全家遷居佛羅倫斯。西元一四二三年訪羅馬。他的風格擺脫了拜占廷藝術風格和哥德式藝術的影響，已經開始使用透視法，例如他為比薩教堂畫的祭壇畫《聖母和聖嬰》，其中聖母的寶座就運用了透視法。

後來馬薩其奧為佛羅倫斯卡爾米內聖母大殿畫的壁畫《亞當被放逐出伊甸園》其中亞當和夏娃是裸體的，這後來對米開朗基羅的畫風有很大的影響。一四二五年，馬薩其奧在佛羅倫斯的福音聖母教堂（Santa Maria Novella）繪製濕壁畫《聖三位一體》（Trinity），也運用焦點透視法。他的壁畫作品是當時繪畫的一個里程碑，他首先將理想化的哥德式藝術轉為反映現實。更是第一個真正使用透視法的畫家，企圖反映真實場景。他的作品是第一個出現具有所謂

用年表讀通西洋藝術史

| 1302 | 1304 | 1307 | 1313 | 1319 |
|------|------|------|------|------|
| 義大利 | 義大利 | 義大利 | 義大利 | 義大利 |
| 教宗波尼法爵八世 | 教宗本篤十一世 | 教宗克萊孟五世 | 教宗克萊孟五世 | 教宗若望二十二世 |
| 哥德式畫家契馬布耶逝世於比薩。 | 佩托拉克出生於義大利阿礎。雷佐。 | 但丁《神曲》創作於一三〇七年至一三二一年。 | 薄伽丘出生於義大利切爾塔爾多。 | 哥德式畫家杜奇歐逝世於西恩納。 |

消失點的透視，並且在他的人物畫部分，也改採用較為自然的動態。

另外烏切羅也醉心於透視法的研究，不過烏切羅不像馬薩其奧等人，將透視法運用於自然主義的作品上。烏切羅於西元一四〇七年在吉伯提（Ghiberti）的工作坊擔任學徒，當時吉伯提正在製作洗禮堂的第一扇青銅門，此門的半哥德式風格，奠定了烏切羅的基礎。西元一四三六年他接受佛羅倫斯官方的委託，繪製壁畫英國傭兵霍克武德（Sir John Hawkwood）騎馬像，這幅畫首度呈現出對「新前縮法」（前縮法的用意是使眼睛產生錯覺，以為作品上的事物是真實的）的研究。西元一四四五年，他為佛羅倫斯聖母堂的綠色迴廊畫了舉世聞名的《大洪水》（the Deluge）。《大洪水》把透視法的效果發揮到極致。

義大利畫家曼帖那也非常純熟掌握透視法，他會將視點放低以加強主題的氣氛和人物。例如西元一四六〇年，他移居義大利曼托瓦（Mantua）並擔任宮廷畫家。在那裡畫了一套壁畫《婚禮堂》（Camera degli Sposi），以紀念貢扎加家族。而其中的作品是文藝復興時代第一個具有完全的「仰角透視」（Sotto in Su）的幻覺裝飾畫。這種構想在拉斐爾（Raphael）和科雷吉歐（Correggio）之前沒有人加以研究，直到巴洛克時代才得到發展。

## 義大利文藝復興初期——波提切利與「維納斯的誕生」

義大利文藝復興初期的畫家波提切利，出生於義大利佛羅倫斯的一個中產階級家庭，「波提切利」

| 西元 | 1321 | 1335 | 1337 | 1337 | 1344 |
|---|---|---|---|---|---|
| 地區 | 義大利 | 日本 | 英、法 | 義大利 | 法國 |
| 時代 | 教宗若望廿二世 | 足利尊氏 | 英王愛德華三世、法王腓力六世 | 教宗本篤十二世 | 腓力六世 |
| 大事 | 文學家但丁逝世於義大利拉溫納。 | 室町幕府成立。 | 英法百年戰爭開始。 | 被稱為西方繪畫之父的哥德式畫家喬托逝世於義大利佛羅倫斯。 | 國際哥德風格畫家西蒙尼‧馬提尼逝世於法國亞維儂。 |

是他的綽號，意思是「小桶」。父親原送他去學習金工，不過波提切利較想學畫，於是改送他去著名的風流僧侶畫家菲力浦‧利比（Fra Filippo Lipp，約1406-1469）的畫室學習繪畫。畫家利比採用哥德式藝術的手法，對於人物表情的細節以及立體感的呈現，以及讚頌世俗中所能找到的美和青春的魅力，都對日後波提切利的繪畫風格造成了深遠影響。義大利兄弟雕刻家兼畫家和雕工的波拉約洛兄弟（Antonio del Pollaiuolo）的雕塑作品也對波提切利產生影響。之後波提切利又拜義大利畫家兼雕刻家韋羅基奧（Andrea del Verrocchio，約1435-1488）為師，與小他七歲的達文西曾是同學。

西元一四七○年，波提切利開立自己的個人繪畫工作室，後來受到梅迪奇（Medici）家族的賞識，梅迪奇家族向他採購大量的作品，使得波提切利聲名大躁。西元一四七七年波提切利完成梅迪奇別墅的《春》，另外還有西元一四八五年完成的《維納斯的誕生》也是他的傑作。《春》和《維納斯的誕生》這兩幅畫後來成為他最知名的代表作。另一幅為世人所熟知的畫作是他的《三博士來朝》。這幅畫為他贏得相當崇高的聲譽，西元一四八一年七月，波提切利被教宗召喚到羅馬，為西斯廷禮拜堂繪製壁畫。西元一四九二年，佛羅倫斯發生政治動盪，原先掌權的梅迪奇家族遭到驅逐，波提切利卻投靠他人，並燒毀多幅自己的畫作。或許是因為如此，波提切利的後半生聲名慘跌，晚年生活非常窮困潦倒，只能靠救濟度日，最後於西元一五一○年去世。

而西元一四八五年完成的《維納斯的誕生》，

用年表讀通西洋藝術史

140

| 1370 | 1368 | 1360 | 1353 | 1350 | 1346 |
|---|---|---|---|---|---|
| 亞洲 | 中國 | 義大利 | 義大利 | 歐洲 | 歐洲 |
| 帖木兒 | 明太祖 | 教宗依諾增爵六世 | 教宗依諾增爵六世 | | |
| 帖木兒帝國成立。 | 中國明朝建立。 | 喬凡尼·梅迪奇出生於佛羅倫斯，是首開梅迪奇家族贊助風氣的第一人。 | 薄伽丘完成《十日談》。 | 歐洲黑死病結束。 | 歐洲黑死病流行。 |

為羅倫卓·梅迪奇所委託，這件作品根據波利齊安諾（Poliziano 1454-1494）的長詩吉奧斯特納而作，現存於佛羅倫斯的烏菲茲美術館中。《維納斯的誕生》打破中世紀的傳統，具有詩意的抒情美感，表現希臘神話中代表愛與美的女神維納斯自大海中誕生的場景。

這幅畫的繪畫風格在當時相當特別，人物比例不對，也並不強調使用明暗法來表現人體造型，畫家重視感覺多於比例，使得這幅畫的人體有淺浮雕的感覺，非常適合作為裝飾。另外由文藝復興初期的這幅畫開始，作畫題材從聖經故事轉為希臘、羅馬神話，也就是說從宗教變成異教題材。

## 義大利文藝復興初期——佛羅倫斯與梅迪奇家族

義大利佛羅倫斯作為文藝復興的發源地，在藝術各方面皆取得了突出的成就，而著名的梅迪奇家族就是當時佛羅倫斯最重要的藝術贊助人。因為他們的贊助，使得藝術家可以無後顧之憂進行創作，留下許多傑出的藝術品。梅迪奇家族是透過經商而獲得巨大成功，身為銀行家，後來掌握了政治上的話語權，最後梅迪奇家族甚至產生了四位教宗、多名佛羅倫斯的統治者以及塔斯卡尼大公，也出現兩位法蘭西王后以及其他歐洲王室成員。西元一七三七年，第七代塔斯卡尼大公吉安·加斯托內·德·梅迪奇（Gian Gastone de' Medici 1671-1737）未留下繼承人而去世，導致梅迪奇家族最終因缺乏名正言順的繼承人而斷絕。

梅迪奇家族最重要的貢獻為贊助藝術這一方面，這對文藝復興的發展起了很大的促進作用。喬凡尼·

| 西元 | 1370 | 1374 | 1375 | 1377 | 1386 |
|------|------|------|------|------|------|
| 地區 | 義大利 | 義大利 | 義大利 | 義大利 | 義大利 |
| 時代 | 教宗烏爾巴諾五世 | 教宗格列高里十一世 | | | 教宗烏爾巴諾六世 |
| 大事 | 義大利的首席國際哥德風格畫家法布利亞諾出生義大利馬爾凱。 | 佩托拉克逝世於義大利阿爾庫阿佩特拉卡。 | 薄伽丘逝世於義大利切爾塔爾多。 | 義大利建築家布魯涅內斯基出生於義大利佛羅倫斯。 | 文藝復興雕刻家唐那提羅出生於義大利佛羅倫斯。 |

梅迪奇（1360-1429）是首開梅迪奇家族贊助風氣的第一人，梅迪奇家族中他也是第一個進入銀行業的人，也是佛羅倫斯梅迪奇家族王朝的創始人。他贊助了馬薩其奧並且幫助重建聖羅倫佐教堂（Basilica di San Lorenzo），聖羅倫佐教堂後來也成為是梅迪奇家族的安葬地。而科西莫・德・梅迪奇（Cosimo di Giovanni de' Medici，1389-1464）為梅迪奇家族第一個佛羅倫斯的僭主，也被稱為老科西莫，或者國父，他也持續對藝術家進行贊助的活動，例如贊助雕刻家唐那提羅（Donatello，1386-1466）以及畫家菲利波・利比修士，最知名的莫過於贊助米開朗基羅。

米開朗基羅自羅倫佐・德・梅迪奇（1449-1492）的時代開始，持續替梅迪奇家族服務。除了贊助和委託藝術外，梅迪奇家族也進行大量收藏。在梅迪奇家族最後一個直系安娜・瑪麗亞・路易薩・德・梅迪奇（Anna Maria Luisa de' Medici，1667-1743）臨死前，要求將梅迪奇家族所有收藏品都留在佛羅倫斯，並向公眾開放展出。即成了今日佛羅倫斯的烏菲茲美術館的核心典藏品。另外，在建築方面，梅迪奇家族也給佛羅倫斯留下了許多著名的景點，其中包括科西莫委任布魯涅內斯基（Filippo Brunelleschi，1377-1446）繼續未完成的圓頂聖母百花大教堂、烏菲茲美術館，佛羅倫斯彼提宮（Palazzo Pitti）和附屬的波波里花園（Giardino di Boboli）等。除了藝術和建築方面的成就。梅迪奇家族在科學方面也有重要貢獻，例如贊助了達文西和伽利略。這些因素下，梅迪奇家族也被稱為「文藝復興教父」。

| 1401 | 1401 | 1397 | 1396 | 1395 |
|---|---|---|---|---|
| 義大利 | 義大利 | 義大利 | 義大利 | 義大利 |
| 教宗博義九世 | 教宗博義九世 | 教宗博義九世 | 教宗博義九世 | 教宗博義九世 |
| 西元一四〇一年布魯涅內斯參加佛羅倫斯洗禮堂青銅門的雕塑比賽,結果輸給吉伯第。 | 文藝復興初期畫家馬薩其奧出生於義大利聖焦萬尼瓦爾達爾諾。 | 文藝復興初期畫家烏切羅出生於烏切羅。 | 文藝復興初期建築師米開洛左出生於義大利佛羅倫斯。 | 文藝復興初期畫家安基利軻出生於義大利維基奧。 |

# 義大利文藝復興初期—布魯涅內斯基與聖母百花大教堂的圓頂

義大利初期文藝復興是以佛羅倫斯為中心,當時許多年輕藝術家齊聚在這裡,包括建築師米開洛左(Michelozzo di Bartolommeo,1396-1472)、布魯涅內斯基(Filippo Brunelleschi,1377-1446)等人都是義大利初期文藝復興建築之前鋒。

建築家布魯涅內斯基最初其實是金工,於二十一歲時成為絲綢工會的一位金匠,日後才成為雕刻家及建築師。西元一四〇一年布魯涅內斯基信誓旦旦地以《以撒的祭祀》(Sacrifice of Isaac)參加佛羅倫斯洗禮堂青門的雕塑比賽,最終卻輸給吉伯第(Lorenzo Ghiberti),這個打擊,使布魯涅內斯朝建築與科學發展,並且甚至親自前往羅馬去調查古羅馬建築,日後布魯涅內斯基成為文藝復興建築樣式的開創者。

在布魯涅內斯基許多作品中,以佛羅倫斯聖母百花大教堂(Santa Maria del Fiore)的拱頂最具代表性。由這個建築樣式基礎,奠定了文藝復興建築藝術的新風格。聖母百花大教堂於西元一二九六年就開始興建,屬於哥德式風格的主教座堂始建於一二九六年,由建築師阿諾爾福·迪·坎比奧(Arnolfo di Cambio,約1245-1302或1310)所設計,鐘塔最初是在西元一三三四年由畫家喬托設計和監工,這座鐘塔也被稱為「喬托鐘塔」。而整體聖母百花教堂的聖壇、中殿、翼殿、歌壇形成約有四十公尺的空間,上方的屋頂就顯得非常棘手,西元一四一八年佛羅倫斯市政府公開徵求可以建造設計大圓頂的方案,西元一四一九年布魯涅內斯採用了雙層拱頂的方法才得

第五章 歌頌人文主義的文藝復興……文藝復興人

| 西元 | 1416 | 1412 | 1407 | 1405 | 1404 |
|---|---|---|---|---|---|
| 地區 | 義大利 | 法國 | 義大利 | 亞洲 | 義大利 |
| 時代 | | 查理六世 | 教宗格里高利十二世 | 明成祖 | 教宗博義九世 |
| 大事 | 文藝復興初期畫家弗蘭且斯卡出生於義大利翁布里亞。 | 林堡兄弟製作《豪華日課經》，於其後一四一六年完工。 | 烏切羅於一四〇七年在吉伯提的工作坊擔任學徒。 | 明永樂三年，鄭和七次下西洋。 | 唐那提羅從一四〇四年至一四〇六年這段時間，他協助吉伯第製作佛羅倫斯洗禮堂的正門。／文藝復興建築師阿伯提出生於義大利熱那亞，著有《建築十書》。 |

以解決大圓頂的困難。但也因為橫跨尺度相當高，整個大拱頂的工程約花了二十年左右的時間修建，直到西元一四三六年才完工，這個拱頂也成為佛羅倫斯的象徵。在文藝復興前，哥德式建築樹於一種比較抽象的系統，往往建築師只需要一個草圖就足夠了。但是到了文藝復興時期，由於重視科學設計，所以文藝復興建築師會詳細規畫出設計圖，使得當時建築朝向標準化的作業程序。於是布魯涅內斯基創造文藝復興建築藝術的新風格，並且運用「古典」及「科學」的原則來建造建築是非常有效的，並且新式建築也能夠取代哥德建築的式樣。

## 義大利文藝復興初期——城市、商人與宅邸建築

自從地理大發現後，歐洲的視野已經擴展到亞洲和美洲大陸，當時的海上貿易非常興盛，加上了原有地中海貿易的基礎下，城市興起，人們不用被束縛在莊園當中，於是中世紀的階級逐漸鬆動，資產階級勢力逐漸抬頭。而這些商人資產階級掌握權力，於是世俗性建築逐漸嶄露頭角，包括市政廳、交易所或是類似梅迪奇家族的資產貴族的享樂別墅紛紛大量出現。而這種富裕和活躍的氣氛，促使文藝復興時代文明的大躍進。而反映在建築上的現象，就是社會中真正的出現了「建築師」這個行業。

過去，並沒有所謂的建築師，大多是工程師、木匠或是石匠。但是到了文藝復興對建築的需求越來越大，專業人於焉而生。布魯涅內斯基這位文藝復興初期的建築師，奠定了科學建築設計圖的基礎，不像過去哥德時代，建築僅有一份潦草的草圖而已。文藝復

| 1422 | 1422 | 1423 | 1425 | 1425 | 1427 |
|---|---|---|---|---|---|
| 義大利 | 荷蘭 | 義大利 | 義大利 | 法國 | 義大利 |
| 教宗馬蒂諾五世 | 巴伐利亞-施特勞賓的約翰 | 教宗馬蒂諾五世 | 教宗馬蒂諾五世 | 菲利普三世 | 教宗馬蒂諾五世 |
| 馬薩其奧於一四二二年一月七日作為畫家馬蘇斯的學徒，加入當地的畫家公會並獲得「馬薩其奧」綽號。 | 揚·凡·艾克成為獨立畫家。 | 馬薩其奧前往羅馬訪問。 | 馬薩其奧在佛羅倫斯的福音聖母教堂繪製濕壁畫《聖三位一體》。 | 揚·凡·艾克任勃艮第公國菲利普三世的宮廷畫師。 | 義大利的首席國際哥德風格畫家法布利亞諾逝世於羅馬。 |

興的人文主義思想和建築也有相當緊密的聯結關係，建築師從古代希臘羅馬的數學觀念中得到了啟發，他們認為世界是由完美的數學所構成的，於是文藝復興時代建築師非常追求完美建築比例。另外文藝復興的建築師重新繼承了古希臘羅馬的古典柱式，並依此為基準，奠定了現代建築以前的建築營造模式。

例如阿伯提著有《建築十書》（Leon Battista Alberti，1404-1472）（Ten Books on Architecture），並且阿伯提所設計的佛羅倫斯魯奇拉大廈（Palazzo Rucellai），立面共有三層，底樓作為生意用途，第二層則是主要的正式接待樓層。第三層才是私人居住空間。這樣的形式後來成為十五世紀盛行的都市住宅大廈範例之一。另外，十五世紀中期，佛羅倫斯梅迪奇家族也委託建築師米開洛左建造都市住宅型的利卡第大廈（Palazzo Riccardi）。這些建築不僅展現出文藝復興建築的新樣式，同時也展現出商人的實力雄厚。他們可以主導建築的走向，使建築功能多元且實用化。並且因為資產雄厚，意圖彰顯他們財富的建築也理所當然會出現。像是鄉間的別墅，又或是城市裡面的新式建築都在在顯示商人資產階級已經成為社會的中堅份子。

## 義大利文藝復興初期—唐那提羅與寫實主義

身為十五世紀文藝復興初期著名的雕刻家唐那提羅曾受業於吉伯第與布魯涅內斯基，是文藝復興初期寫實主義以及文藝復興雕刻的奠基者，對文藝復興雕刻藝術的發展具有深遠影響。唐那提羅早年生平不

第五章　歌頌人文主義的文藝復興：文藝復興人

| 西元 | 1428 | 1429 | 1430 | 1431 | 1433 | 1435 |
|---|---|---|---|---|---|---|
| 地區 | 義大利 | 義大利 | 義大利 | 義大利 | 亞洲 | 義大利 |
| 時代 | 教宗馬蒂諾五世 | 教宗馬蒂諾五世 | 教宗馬蒂諾五世 | 教宗馬蒂諾五世 | 明成祖 | 教宗尤金四世 |
| 大事 | 文藝復興初期畫家馬薩其奧逝世於義大利羅馬，據傳說是被嫉妒他的競爭對手下毒致死的。 | 喬凡尼‧梅迪奇逝世於義大利佛羅倫斯。 | 威尼斯畫派畫家貝里尼出生於義大利威尼斯。 | 文藝復興初期畫家曼帖那出生。 | 鄭和最後一次下西洋。 | 義大利畫家兼雕刻家的韋羅基奧出生。 |

詳，不過他從事約有六十年的雕刻創作，並且確定小時候就已經開始學習銅雕，十七歲時進入著名雕刻家吉伯第（Lorenzo Ghiberti）工作室學習。後來跟隨布魯涅內斯基，至羅馬觀摩學習古典雕刻。中期與雕刻家米開朗佐共用工作室，並且企圖將古典風格和自身寫實風格相融合。

當時唐那提羅製作了許多大型陵墓或是建築物雕像作品，包括替羅馬教皇約翰十三世製作陵墓墓碑雕刻。西元一四四三年，為唐那提羅創作的帕多瓦，前往義大利北方的帕多瓦。晚期於西元一四五四年返回佛羅倫斯後，因藝術潮流改變，唐那提羅的自然寫實風格與當時優雅細膩的雕琢風格已不相符合。西元一四五七年以後居於西恩那繼續創作雕刻，在聖羅倫佐教堂的兩件銅質浮雕作品為其晚期的典型作品，可惜至西元一四五九年唐那提羅離開前仍未完成。

西元一四四三至西元一四四四年間，唐那提羅創作了自西羅馬帝國滅亡以來，第一件與真人大小相同的男性裸體銅雕《大衛》。這件一件早期文藝復興的作品，除具有精細優雅的風格，也重視寫實主義的表現，是唐那提羅最富有古典主義風格的作品，也是文藝復興時期最早的獨立大型裸體雕像。其他例如浮雕《聖喬治屠龍》（St. George and the Dragon）這個作品，則首創了「平雕法」，將透視法運用於浮雕。平雕法的雕刻面很淺，透過浮雕的表面起伏以及光線陰影的對比，卻能夠表現出驚人的層次感。唐那提羅中期作品的淺浮雕喜好使用強烈的遠近法。在銅雕《希洛德之宴》（Feast of Herod）於建築物背景上的浮雕，具有符合透視學的線條。其它作品如《格太梅拉雕，

《達騎馬像》（Gattamelata），是唐那提羅停留於帕多瓦時所做的作品，格太梅拉達是帕多瓦的城防傭兵隊長，因為軍功獲得了市民的愛戴，帕多瓦市府決定為格太梅拉達立一個紀念雕像，立於帕多瓦市聖安東尼奧廣場。這件作品，是文藝復興時期首次以羅馬人騎馬的造型來表揚英雄的作品，為騎馬雕像的始祖。

## 義大利文藝復興盛期—文藝復興三巨匠：達文西

文藝復興藝術在盛期時，出現被稱為「文藝復興三傑」的藝術家，分別是達文西、米開朗基羅和拉斐爾，他們代表了文藝復興最高的成就，足以代表整個文藝復興時代。達文西全名為李奧納多·迪·瑟·皮耶羅·達文西（Leonardo di ser Piero da Vinci），一四五二年出生和逝世於儒略曆（為格里曆的前身）卒於一五一九年。他出生於佛羅倫斯附近的文西（Vinci），是一個私生子，後來才被帶回父親家中撫養。達文西自幼就在著名的佛羅倫斯畫家委羅基奧的畫室學習，早期工作是替米蘭公爵盧多維科·斯福爾扎（Ludovico Sforza，1452-1508）服務，後於羅馬、波隆那和威尼斯等地工作，最後是在法國過世。達文西是文藝復興時期相當傑出的人物，他天賦極高，也對各種事物具有廣泛的興趣，他不僅是畫家，同時精通雕刻、建築、音樂、數學等方面，並且也是工程師、發明家、解剖學家、地質學家、製圖師，植物學家和作家，在各種領域都具有劃時代的獨創及貢獻，對於推動文藝復興的發展有相當影響力，可說是文藝復興的代表人物。

達文西藝術上的成就非常傑出，以繪畫方面來

| 西元 | 1446 | 1449 | 1450 | 1452 | 1453 |
|---|---|---|---|---|---|
| 地區 | 義大利 | 義大利 | 荷蘭 | 義大利 | 歐洲 |
| 時代 | 教宗尤金四世 | 教宗尼各老五世 | 菲利普三世 | 教宗尼各老五世 | |
| 大事 | 義大利建築家布魯涅內斯基逝世於義大利佛羅倫斯 | 義大利政治家羅倫佐·德·梅迪奇出生於佛羅倫斯，在文藝復興時期的黃金時代領導佛羅倫斯。 | 文藝復興初期畫家多梅尼科·基爾蘭達約出生於義大利佛羅倫斯，收米開朗基羅為學徒。<br><br>荷蘭畫家鮑許出生於荷蘭斯海爾托亨博斯。 | 文藝復興大師達文西出生於義大利芬奇。 | 奧斯曼土耳其帝國攻陷君士坦丁堡，東羅馬帝國滅亡，標誌中世紀結束。 |

說，他是義大利文藝復興盛期的古典風格的開創者，代表作品為《蒙娜麗莎》和《最後晚餐》。而西元一四八二年至一四九八年間，米蘭公爵聘僱達文西，允許他開設工作室。當一四九二年米蘭斯福爾扎家族被推翻後，達文西與學生沙萊（Salai，本名達奧倫諾〔Gian Giacomo Caprotti da Oreno，1480-1524〕）及友人盧卡·帕西奧利（Luca Pacioli，1445-1517，被稱為會計學之父）離開米蘭前往曼圖亞。兩個月後前往威尼斯，達文西被聘為軍事工程師。

西元一五〇〇年的四月，達文西回到佛羅倫斯，後來進入教宗亞歷山大六世之子凱薩·波吉耳（Cesare Borgia，1475或1476-1507）的部門，擔任軍事建築暨工程師，並隨凱薩·波吉耳遊遍義大利。一五一三年至一五一六年間，達文西住在羅馬，當時拉斐爾及米開朗基羅等藝術家在羅馬很活躍，不過達文西不常和他們接觸。西元一五一六年，達文西接受法國法蘭索瓦一世的邀請，移居到法國的昂布瓦斯。

在文藝復興人文主義時代，科學正是很興盛的時代，達文西本人也認為藝術和科學密不可分，而言科學是對自然的研究，藝術則是在於表達自然之美。他對於人體的研究非常深刻，一四八〇年代中期於米蘭研究解剖學，並使用科學的方法解剖過三十多具屍體，並用素描紀錄下來，這些裸體素描畫展現了他對人體結構的重視。另外達文西他在繪畫技法上創立了兩種新技巧，分別是「輪廓模糊法」（暈塗法，chiaroscuro），以及「空氣遠近法」（sfumato）。「輪廓模糊法」是藉著光線明暗的變化，使繪畫的對

| 1457 | 1455 | 1455 | 1454 | 1454 | 1453 |
|---|---|---|---|---|---|
| ○ | ○ | ○ | ○ | ○ | ○ |
| 義大利 | 英國 | 義大利 | 德國 | 義大利 | 英、法 |
| 教宗嘉禮三世 | 亨利六世 | 教宗尼各老五世 | 腓特烈三世 | 教宗尼各老五世 | 教宗尼各老五世 |
| 唐那提羅居於西恩納繼續創作雕刻。 | 英國玫瑰戰爭開戰。 | 文藝復興初期畫家安基利軻逝世於義大利羅馬。 | 日耳曼人古騰堡印出第一本活字版聖經。 | 唐那提羅返回佛羅倫斯。 | 英法百年戰爭結束。 |

象型態能夠比較柔和，和周圍的環境事物相融合，人物看來比較具有生氣。而「空氣遠近法」則是藉由讓遠方的景物失去原有的色彩，改用藍、黑等暗色來表現畫中的空間深度。在著名的《蒙娜麗莎》可以見到達文西使用這些技法。

## 義大利文藝復興盛期—文藝復興三巨匠：米開朗基羅

而文藝復興三傑之一的米開朗基羅，全名是米開朗基羅‧迪‧洛多維科‧博那羅蒂‧西蒙尼（Michelangelo di Lodovico Buonarroti Simoni），出生於距離佛羅倫斯西邊約一百公里的托斯卡納阿雷佐附近的卡普雷塞（Caprese Michelangelo）。米開朗基羅出生時，父親是政府的小官員，後來米開朗基羅在幾個月大時全家就一起搬到佛羅倫斯。西元一四八一年，米開朗基羅的母親過世，他被交給一個石匠家庭撫養，後來被父親送到佛羅倫斯的人文主義者弗朗切斯科‧達‧烏爾比諾（Francesco da Urbino，1545-1582）身邊學習，不過米開朗基羅對於上學的興趣不大，反而對繪畫比較有興趣。十三歲時，米開朗基羅成為畫家多梅尼科‧基爾蘭達約（Domenico Ghirlandaio，1449-1494年）的學徒。

西元一四五九年佛羅倫斯的洛倫佐‧梅迪奇要求基爾蘭達約將他兩個最好的學生送過去，基爾蘭達約選擇了米開朗基羅和弗朗切斯科‧格拉納奇（Francesco Granacci，1469-1543）。西元一四九〇年至一四九二年間，米開朗基羅進入梅迪奇家族設立的人文學院，裡面的人文主義學者影響了他的觀念，

| 西元 | 1459 | 1460 | 1466 | 1470 | 1470 |
|---|---|---|---|---|---|
| 地區 | 義大利 | 義大利 | 義大利 | 德國 | 義大利 |
| 時代 | 教宗庇護二世 | 教宗庇護二世 | 教宗保祿二世 | 教宗保祿二世 | 教宗保祿二世 |
| 大事 | 曼帖那於一四五九年他在帕度亞的伊雷米塔尼禮拜教堂裏的歐維塔尼禮拜堂完成濕壁畫《聖母昇天》及《聖克瑞斯多弗的殉教》。 | 曼帖那後來移居曼托瓦，擔任宮廷畫家。 | 文藝復興雕刻家唐那提羅逝世於義大利佛羅倫斯。 | 北方文藝復興畫家格呂內華德出生。 | 文藝復興初期畫家弗蘭且斯卡在一四七○年代停止作畫，最晚的作畫記載是一四七八年。／文藝復興初期畫家波提切利，自立門戶開設個人繪畫工作室。 |

並在貝爾托爾多・迪・喬萬尼指導下學習雕塑，喬萬尼是雕刻家唐那提羅的學生。西元一四九二年米開朗基羅十七歲時，和喬萬尼的另一位學生彼得・托里賈諾打架，被打斷鼻梁，後來米開朗基羅的自畫像都會出現這個破相。西元一四九二年，洛倫佐・梅迪奇逝世，米開朗基羅的生活從此改變，他首先回到他父親身邊，並製作了一個木雕贈給佛羅倫斯聖神教堂院長。這個教堂允許米開朗基羅進行解剖研究。

米開朗基羅於一四九四年再度返回梅迪奇家族工作，同年又因為政治動盪，米開朗基羅離開佛羅倫斯，前往了威尼斯和波隆那（Bologna）。西元一四九七年，十一月，法國駐聖座大使委託米開朗基羅製作雕塑《聖母哀悼基督》（Pietà），最特別的是米開朗基羅將聖母刻畫成為一位少女，於是後來這件雕塑成為米開朗基羅最著名的作品之一。西元一四九九年至一五○一年間，米開朗基羅回到佛羅倫斯，羊毛同業公會委託米開朗基羅製作大衛雕像，作為佛羅倫斯自由的象徵，並於西元一五○四年完成大衛像，這個作品奠定米開朗基羅雕塑家的地位。

受新任教宗儒略二世（Giuliano della Rovere，1443-1513）邀請，西元一五○五年米開朗基羅回到羅馬，儒略二世委託米開朗基羅替自己設計陵墓。一五○八年至一五一二年，米開朗基羅接受委託替西斯廷禮拜堂繪製天頂畫。一五一○到一五三○年代這段時間，米開朗基羅主要是在佛羅倫斯聖老楞佐大殿替梅迪奇家族設計家族陵墓。西元一五三四年開始，羅馬教宗克雷芒七世和繼任保祿三世委託米開朗基羅在

用年表讀通西洋藝術史

| 1477 | 1475 | 1472 | 1472 | 1471 |
|---|---|---|---|---|
| 義大利 | 義大利 | 義大利 | 義大利 | 德國 |
| 教宗西斯篤四世 | 教宗西斯篤四世 | 教宗西斯篤四世 | 教宗西斯篤四世 | 腓特烈三世 |
| 威尼斯畫家吉奧喬尼出生於義大利卡斯泰爾夫蘭科韋內托。 | 文藝復興初期畫家烏切羅逝世於義大利佛羅倫斯。 | 文藝復興盛期大師米開朗基羅出生於義大利卡普雷塞。 | 文藝復興建築師阿伯提逝世於義大利羅馬。 | 文藝復興初期建築師米開洛左逝世於義大利佛羅倫斯。 |
|  |  |  |  | 北方文藝復興畫家杜勒出生於德國紐倫堡。 |

西斯廷禮拜堂製濕壁畫《最後的審判》。一五四六年，教廷任命米開朗基羅為梵蒂岡聖彼得大教堂的建築師，替教堂設計圓頂，而圓頂是在米開朗基羅死後才完工。

身為文藝復興時期傑出的雕塑家、建築師、畫家和詩人，米開朗基羅其建築、雕刻和繪畫的風格是一致的，是以人物「健美」聞名。米開朗基羅受新柏拉圖主義影響，認為雕刻應當將雕像從石頭解放出來，這種創作觀念對於後世的藝術家有相當深的影響。在繪畫上，米開朗基羅強調雄偉的氣勢，因此他的作品多是工程浩大的，代表作如《創世紀》。《最後的審判》的人體造型設計非常結實和渾厚，並且呈現出強烈的扭曲、誇張，因此造成相當戲劇性的力感和動感，預示了矯飾主義風格即將誕生。

## 義大利文藝復興盛期─文藝復興三巨匠：拉斐爾

文藝復興大師拉斐爾是一位畫家也是一位建築師，其繪畫跟本人相似，具有和諧溫柔與愉快優美的氣質，是一個人見人愛的藝術家，和熱愛藝術的教宗儒略二世與利奧十世（Papa Leo X，1475-1521）都相處愉快。他出生於義大利馬爾凱省的一個小鎮烏爾比諾（Urbino），由於父親是畫家，拉斐爾年幼時就對繪畫很感興趣。但拉斐爾十一歲時成為孤兒，由叔叔擔任他的監護人，後來拉斐爾進入佩魯吉諾（Pietro Perugino，約1446或1450-1523）的畫室學習繪畫，並在西元一五〇〇年出師。西元一五〇四年，二十一歲的拉斐爾畫了《聖母的婚禮》（The Virgin's Wedding），這個作品就已經超越老師佩魯吉諾，其

| 西元 | 1481 | 1482 | 1483 | 1484 | 1485 | 1488 |
|---|---|---|---|---|---|---|
| 地區 | 義大利 | 義大利 | 義大利 | 德國 | 英國 | 非洲 |
| 時代 | 教宗西斯篤四世 | 教宗西斯篤四世 | 教宗西斯篤四世 | 教宗西斯篤四世 | 亨利七世 | |
| 大事 | 波提切利被教宗召喚到羅馬，為西斯廷禮拜堂繪製壁畫。 | 一四八二年至一四九八年間，米蘭公爵聘僱達文西，並允許他開設工作室。 | 文藝復興大師拉斐爾出生於義大利烏爾比諾。 | 杜勒十三歲時替自己畫了自畫像。 | 英國玫瑰戰爭結束，亨利七世成為英王，都鐸王朝開始。 | 迪亞士到達好望角。 |

構圖和人物形象都有創新。西元一五〇四年，拉斐爾住在佛羅倫斯受到人文主義精神影響，並且擅於綜合各家的長處，因此他學習達文西的人物構圖方式和米開朗基羅的人物表現及繪畫風格，很快就和這兩位大師齊名。

拉斐爾的聖母像是以青春健美、母性的溫柔形象為主，並採用世俗化的描寫方式處理宗教題材，所以在「聖母抱聖嬰」的畫像採用了寫實的母親與幼兒的形象，並將其理想化，其中最有名的是《草地上的聖母》（Madonna del Prato）和西元一五一三年至一五一四年所繪的《西斯廷聖母》（Sistine Madonna）。西元一五〇九年，拉斐爾被羅馬教宗朱利歐二世邀請繪畫梵蒂岡壁畫。拉斐爾的代表作《雅典學院》（Scuola di Atene）是裝飾於梵蒂岡教宗居室的壁畫，也象徵著文藝復興全盛期的精神。

拉斐爾的作品特色是他可以追求人物表現的同時，能將人物自然的和畫面融合。基本上拉斐爾的風格和達文西較為接近，是以和諧優雅的氣質為主，與米開朗基羅作品的激情動態相比較正好呈現對比。在《雅典學院》這幅壁畫的構圖上具有特殊意義，他運用建築學與透視法製造出特殊氣氛。《雅典學院》的構圖是一個展開場景的空間，向縱向展開的拱門形成了人物活動的空間，人物雖然眾多，卻安排得宜。學者、藝術家、哲學家被安排在廳堂內，廳堂用柱子、壁龕、雕像和淺浮雕裝飾，這幅畫運用了簡單的形象來表達最複雜的思想。從這些作品，我們可以看到拉斐爾對於明暗、空間、人物安排等方面高超的表現，拉斐爾藉由歷史、空間、寓意、象徵的形體將抽象的真、

義大利
教宗依諾增爵八世

米開朗基羅年僅十四歲時，父親說服了基爾蘭達約，使米開朗基羅可以按照畫家的標準向基爾蘭達約領取工資，這在當時是很罕見的事情。

佛羅倫斯的洛倫佐‧梅迪奇要求基爾蘭達約將他兩個最好的學生送過去，而基爾蘭達約選擇了米開朗基羅和弗朗切斯科‧格拉納奇（Francesco Granacci, 1469-1553）。

義大利
教宗依諾增爵八世

義大利畫家兼雕刻家的韋羅基奧逝世。

威尼斯畫派畫家提香出生於威尼斯。

米開朗基羅十三歲時，成為畫家多梅尼科‧基爾蘭達約的學徒。

---

善、美形象化。可以看到拉斐爾他調和了古典希臘羅馬精神和基督教精神，於是文藝復興的人文主義精神，在拉斐爾的作品裡以極優美的方式表達出來。

## 義大利文藝復興盛期—從佛羅倫斯到羅馬，從工匠到藝術家

在英文中，藝術家（artist）和工匠（artisan）是兩個同源且相近的字，因此我們可以得知最早這兩種類型是有關係的。例如在古希臘羅馬時代，哲學家柏拉圖的《對話錄》裡，就把「藝術家」跟「製造家」視為相等的，認為只是「工匠」而已，這種情況到中世紀依舊如此，中世紀仍然將藝術視為工匠的技藝，這種認知直到文藝復興時期才有了很大突破，「人」的價值提昇，從十四世紀義大利畫家喬托開始，藝術家被認為是具有思想文化的人，而非單純運用材料的工匠而已。歐洲開始有藝術家這個概念，並且將藝術家和工匠視為不同群體。

藝術家和工匠雖然有部分工作重疊，但是基本上工匠缺乏獨立精神，必需按照傳統來製作工藝。藝術家則不同，他們可以有自己的靈感和想法來進行創作。又加上文藝復興與人文主義思想的影響，提倡藝術回歸人文內涵，藝術家具有自覺，同時也擁有豐富的學識，而非沒有內涵的工匠。例如文藝復興的建築師，建築往往需要科學的設計圖，因此出現了專業的建築師，藝術家也獲得了上流社會的尊重。在文藝復興時期藝術家受到教會、貴族及資產階級贊助或委託製作作品，上流社會人士認為擁有知名藝術家作品是一種品味和

| 西元 | 1489 | 1490 | 1492 | 1492 | 1492 |
|------|------|------|------|------|------|
| 地區 | 義大利 | 義大利 | 義大利 | 美洲 | 義大利 |
| 時代 | 教宗依諾增爵八世 | 教宗依諾增爵八世 | 教宗依諾增爵八世 | 爵八世 | 教宗依諾增爵八世 |
| 大事 | 矯飾主義畫家科雷吉歐出生於義大利科雷焦。 | 一四九〇至一四九二年間，米開朗基羅進入了梅迪奇家族設立的人文學院，米開朗基羅在貝爾托爾多·迪·喬萬尼指導下學習雕塑，而貝爾托爾多是雕刻家唐那提羅的學生。 | 義大利政治家羅倫佐·德·梅迪奇逝世於佛羅倫斯。 | 哥倫布航行到美洲。 | 文藝復興初期畫家弗蘭且斯卡逝世於義大利桑塞波爾克羅。佛羅倫斯發生政治動盪，原先掌權的美第奇家族遭到驅逐。 |

地位的象徵，對藝術家的幫助極大。因此在文藝復興初期，當時藝術家一開始只被認為是具有威望或是被認可的工匠，也多來自於中低社會階層。但到了文藝復興後期，藝術家地位轉變，成為具有影響力的貴族階級或高階人士。

義大利的文藝復興是從義大利北部佛羅倫斯開始，文藝復興的人文思想往南傳播，對羅馬的影響相當大。雖然義大利佛羅倫斯是文藝復興的發源地，到後期，因為佛羅倫斯的政局動盪不安，羅馬終於取代了佛羅倫斯成為文藝復興的中心。當時文藝復興主要的藝術家紛紛聚集在羅馬，替熱愛藝術的儒略二世和其他多位教宗製作藝術作品。例如米開朗基羅於西元一五〇六年前往羅馬替教宗服務，拉斐爾為梵蒂岡製作壁畫，就證明藝術中心移轉到羅馬，十六世紀的羅馬成為了最重要的文藝復興基地。

## 義大利文藝復興後期—威尼斯畫派：樂觀主義與宗教神祕色彩

義大利文藝復興，在佛羅倫斯和羅馬開出燦爛的花朵，而除了這兩地外，其他地方也有傑出表現。例如位於義大利半島東北部的威尼斯，產生了威尼斯畫派，對日後的藝術發展也有深遠的影響。威尼斯這個區域很早就成立威尼斯共和國，由於威尼斯控制歐洲與黎凡特（Levant，即東地中海地區）的貿易而變得非常富裕，直到西元一五一七年埃及被鄂圖曼帝國征服，傳統東西方通道完全被鄂圖曼帝國控制。從此國際貿易中心由地中海朝大西洋轉移，造成威尼斯衰落。而在文藝復興時期，威尼斯因為商業相當繁榮，

文藝復興初期畫家多梅尼科‧基爾蘭達約逝世。

米開朗基羅十七歲時，和喬萬尼的另一位學生彼得羅‧托里賈諾打架，被打斷鼻樑，於是後來米開朗基羅的自畫像都會出現這個破相。

米蘭的斯福爾扎家族被推翻。

達文西與學生沙萊及友人盧卡‧帕西奧利離開米蘭前往曼圖亞。2個月後前往威尼斯，達文西被聘為軍事工程師。

人民生活富裕，這種背景下使當時藝術風格具有明亮華麗和色彩豐富和樂觀的特色。另一方面，威尼斯民眾非常重視宗教生活，也影響繪畫呈現出宗教情懷與神秘思想。加上十五世紀後，威尼斯畫家受到北方法蘭德斯畫家油彩技巧的影響，呈現出色彩繽紛的新風格。而且在社會繁榮、經濟富裕的背景下，即使是以聖經及神話等宗教題材，仍然與佛羅倫斯或羅馬的風格不同。

文藝復興時期，威尼斯的重要畫家包括了貝里尼（Giovanni Bellini，1430-1516）和提香（Titian，1488或1490-1576）、吉奧喬尼（Giorgione，1477-1510）等人，他們形成了著名的威尼斯畫派。貝里尼是文藝復興時期藝術家雅科波‧貝利尼（Jacopo Bellini）的小兒子。貝里尼是威尼斯繪畫派的創始者，並促使威尼斯成為文藝復興的中心。他創新了許多的題材，也在繪畫形式和配色風格上有所創新，將文藝復興的寫實主義提升到新層次。

貝里尼繪畫初期，妹夫畫家曼帖那對他的影響很深，從曼帖那學到雕刻般的繪畫風格，例如作品《在花園裡苦惱》（Agony in the Garden），不僅是威尼斯畫派的第一幅畫，也展現出曼帖那對他的影響。西元一四七五年，貝里尼從法蘭德斯的油畫領悟並創造了「油性媒界」（Oil Medium）的畫法。貝里尼使用它取代了蛋彩畫法。這個技法可以使顏色更深濃，並且發現在描繪顏色、光、空氣、物質之間有更多的空間。因此，貝里尼後來的畫作裡，輪廓的線條消失，空氣成為固體和空間的中介，並且加以採用光和陰影的變化。

| | 1497 | 1496 | | 1494 |
|---|---|---|---|---|
| 地區 | 德國 | 義大利 | | 義大利 |
| 時代 | 教宗亞歷山大六世 | 教宗亞歷山大六世 | | 教宗亞歷山大六世 |

大事

佛羅倫斯的政治局勢漸趨平靜。法王查理八世被打敗，使佛羅倫斯不再遭受法國軍隊的威脅。米開朗基羅又再度返回梅迪奇家族工作，不過同年因為政治動盪，米開朗基羅就離開佛羅倫斯，先前往了威尼斯，後前往波隆那（Bologna），並接受委任完成聖多明我大殿雕刻最後部分的幾個小型人物雕像，一四九四年底米開朗基羅回到佛羅倫斯。

米開朗基羅抵達羅馬，並為樞機主教拉斐爾·里阿里奧製作一件羅馬酒神巴庫斯的雕像，不過遭到拒收，後來由銀行家雅格布·加里（Jacopo Galli）收藏。

矯飾主義畫家蓬托莫出生於義大利恩波利。

北方文藝復興畫家小霍爾班出生於巴伐利亞的奧格斯堡。

吉奧喬尼，生平資料不多，不過他是貝里尼的學生，後來感染鼠疫於西元一五一〇年逝世，享年才三十二歲左右。過世之後，他的幾件未完成的作品則是由提香（Titian）和謝巴斯提亞諾（Sebastiano del Piombo）完成。吉奧喬尼的繪畫風格替威尼斯畫派確定了一個明確的方向，他的作品常帶神祕性和啟示性，具有詩意的情感和曖昧的象徵，例如《卡斯第佛朗哥聖母像》（The Castelfranco Madonna）就展現了這樣的特色。《暴風雨》（Tempest）也是一幅充滿神祕性的風景畫。總之，威尼斯畫派對其後的巴洛克藝術時期畫家是有很大影響的。

## 義大利文藝復興後期—威尼斯畫派之大成：提香

提香身為威尼斯畫派的代表畫家，被譽為西方油畫之父，出生於義大利東北部阿爾卑斯山地區的卡多列，提香十歲時跟隨兄長前往威尼斯，並在貝里尼的畫室學畫，是貝里尼的學生，與畫家吉奧喬尼是同學。提香是義大利最有才能的畫家之一，促使威尼斯畫派得以和佛羅倫斯相抗衡，善於肖像畫、風景及神話、宗教等繪畫。提香對色彩的運用，不僅影響文藝復興時代的義大利畫家，更對西方藝術產生了深遠的影響。

提香的早期作品受拉斐爾和米開朗基羅影響很深，但他的作品後來更重視色彩的運用。這對於後來的畫家像是魯本斯和普桑都有很大的影響。提香像是相當幸運的人，他不僅長壽，同時像拉斐爾一樣受上層社會的喜愛。西元一五一〇年提香於帕多瓦神學院繪製壁畫，於西元一五一二年返回威尼斯。西元

十一月，法國駐聖座大使委託米開朗基羅製作雕塑《聖殤像》（或譯聖母哀悼基督、聖母憐子），這也是米開朗基羅唯一一件有簽名的作品，後來這件雕塑成為米開朗基羅最著名的作品之一。

葡萄牙人達伽馬到達印度。

達文西繪製《最後的晚餐》，現藏於義大利米蘭恩寵聖母堂。

佛羅倫斯領袖反對文藝復興的修士薩佛納羅拉被處以火刑。

一四九九年至一五○一年間，米開朗基羅回到佛羅倫斯，羊毛同業公會委託米開朗基羅製作大衛雕像，作為佛羅倫斯自由的象徵。

葡萄牙船隊到巴西，將巴西納為殖民地。

一五一六年繼貝里尼之後任共和國官方畫師，西元一五一八年完成威尼斯弗拉里教堂的《聖母升天》。並且在西元一五三二年於波洛尼亞遇到皇帝查理五世，提香替其繪製畫像，還受封為特命伯爵和宮廷畫家，更進一步成為皇帝的私人好友。

一五三三年查理五世給予他貴族稱號，畫了《西班牙拯救了宗教》和《菲力二世的太子唐·斐迪南獻給勝利之神》等作品。後來西元一五四五至一五四六年間唯一一次前往羅馬，西元一五四八至一五四九年和西元一五五○至一五五一年前往奧格斯堡的宮廷，替貴族名流繪製半官方畫像，並為西班牙的菲力浦二世工作。

早年提香相當崇拜吉奧喬尼，試著模仿吉奧喬尼的畫風，學習吉奧喬尼的風景圖以及他豐富的色差表現和消散技法。後來提香和吉奧喬尼一同接受訂單，吉奧喬尼多把訂單交給提香繪製。後來提香的技術明顯超越吉奧喬尼，他們的關係也開始緊張。直到吉奧喬尼逝世後，提香正式獨立作畫。提香曾應教宗保羅三世和神聖羅馬帝國皇帝查理五世的邀請，到羅馬和皇帝的宮中畫了許多肖像畫。不過大致上他的一生主要都在威尼斯，並且留下了大量作品。

提香的作品具有相當大的突破，受人文主義思想影響，繼承和發展了威尼斯派的繪畫藝術，將油畫的色彩、造型和筆觸的運用有了突破的創新。早期可以看出老師對他的影響，不過後期他將抒情色調與自然形象運用在人體形象後，就開創了他獨特的風格，被視為威尼斯畫派的代表畫家。他的油畫技法和繪畫風格對後期歐洲油畫的

第五章　歌頌人文主義的文藝復興：文藝復興人

| 西元 | 地區 | 時代 | 大事 |
|---|---|---|---|
| 1500 | 義大利 | 教宗亞歷山大六世 | 四月，達文西回到佛羅倫斯，後來進入教宗亞歷山大六世之子凱薩·波吉耳（Cesare Borgia, 1475or1476-1507）的部門，擔任軍事建築暨工程師，並隨凱薩·波吉耳遊遍義大利。拉斐爾進入佩魯吉諾的畫室學習繪畫，於西元一五○○年出師。 |
| 1501 | 美洲 | 教宗亞歷山大六世 | 西班牙人終於抵達巴拿馬。 |
| 1501-1736 | 亞洲 | 薩非王朝時期 | 波斯薩非王朝時期。 |
| 1503 | 義大利 | 教宗亞歷山大六世 | 達文西繪製《蒙娜麗莎》，時間約一五○三年至一五○五年或一五○七年，現藏於法國巴黎羅浮宮。矯飾主義畫家巴米加尼諾出生於義大利帕爾馬。矯飾主義畫家布龍齊諾出生於義大利佛羅倫斯。 |

發展有相當的影響，他的代表作品《烏爾比諾的維納斯》（Venus of Urbino）奠定了「臥姿維納斯」的經典姿勢，直到近代都還是藝術家描寫女子嫵媚姿態的理想形式。而宗教畫《聖母昇天圖》（Assumption of the Virgin），則反映大眾的道德觀念，在神話題材畫作《酒神祭》（The Andrians）和《酒神和亞里亞得妮》（Bacchus and Ariadne），在在展現出旺盛的生命力和歡樂的氣氛。提香晚年的風格越來越自由，無論在構圖以及光線明暗處理上和人物的動態表現，都預示巴洛克風格的即將來臨。

## 北方文藝復興（一）：日耳曼地區

文藝復興起源自義大利佛羅倫斯，向南傳播影響到羅馬，在十五世紀末期達到高峰，影響歐洲各地。文藝復興的基礎來自於歌德藝術，當時十五世紀，國際歌德風格朝向南北發展，往南發展進入義大利佛羅倫斯，形成義大利文藝復興。而國際歌德風格往北，進入歐洲阿爾卑斯山的北方，所謂的「北方」，是指日耳曼地區、尼德蘭地區和一部分的法國，也就是今日的法國、德國、英國、比利時等地，最後形成了北方文藝復興。而北方文藝復興的代表是揚·艾克，他開創了法蘭德斯畫派，同時也是橫跨哥德式藝術和北方文藝復興的畫家。並且影響十六世紀畫家鮑許（Hieronymus Bosch，1450-1516）的後期哥德式風格，不過鮑許的畫風已經受到義大利文藝復興的影響。但大致上北歐十六世紀上半葉，哥德式風格與文藝復興風格是同時存在的。其他重要的北方文藝復興畫家還包括德國的杜勒、格呂內華德、小霍爾班以及

| 1509 | 1508 | 1506 | 1505 | 1504 |
|---|---|---|---|---|
| 義大利 | 義大利 | 義大利 | 義大利 | 義大利 |
| 教宗儒略二世 | 教宗儒略二世 | 教宗儒略二世 | 教宗儒略二世 | 教宗儒略二世 |
| 米開朗基羅受委託替西斯廷禮拜堂繪製天頂畫。<br><br>拉斐爾被羅馬教宗朱利歐二世邀請繪畫梵蒂岡壁畫，完成代表作《雅典學院》。 | 達文西回到米蘭。 | 文藝復興初期畫家曼帖那逝世於義大利曼托瓦。 | 米開朗基羅接受新任教宗儒略二世邀請，回到羅馬。<br><br>拉斐爾開始繪製《草地上的聖母》，並於隔年一五〇六年完工。 | 拉斐爾停留於佛羅倫斯。<br><br>米開朗基羅完成大衛像，這個作品奠定他雕塑家的地位。 |

荷蘭的老布勒哲爾。

北方文藝復興大致上是源自於北方的哥德傳統，北方的文藝復興要傳播到北方相當不容易。但以建築來說，首先北方並沒有義大利那樣具有大量古希臘羅馬的遺跡，雖然有印刷術，卻很難讓北方的建築師有所感受。另外還有一個重要因素影響了南方的文藝復興風格很難進入北方，就是當時正處於宗教改革的時代，新舊教國家紛爭不斷，造成歐洲的分裂。而北方文藝復興所形成的特色，是呈現出相當細膩寫實和冷靜的風格。那是因為當地本身缺乏古希臘羅馬的傳統，加上中世紀嚴肅的宗教統治，氣候嚴酷、環境貧困，人們必須和大自然搏鬥，因此產生重實際的風格。

日爾曼地區的代表畫家為杜勒、格呂內華德和小霍爾班等人。首先是杜勒，他身兼油畫家、版畫家、雕塑家及藝術理論家，是日耳曼地區文藝復興的代表，也是日耳曼地區歷史上少數的大師。杜勒生於紐倫堡的金匠家庭，童年時跟隨父親學習金工，十三歲時就能畫出精密的自畫像，後來被譽為「自畫像之父」，跟瓦格莫特（M. Wolgemut，1434-1519）學習繪畫和木刻，十五歲之後開始遊學生活，曾經留學過威尼斯，是第一個前往義大利留學的日耳曼畫家，兩次的義大利遊學，讓他結識了畫家貝里尼和拉斐爾，並同時跟杜勒研究了達文西的作品與藝術理論。主要作品包括祭壇、宗教作品、人物畫、自畫像以及銅版畫。他追求的風格是理想的人體比例以及透視原則。他的自畫像，呈現出強烈的心理描寫，對毛髮和肌膚刻畫入微，也是最早用寫實方式記錄自己容貌的

第五章 歌頌人文主義的文藝復興：文藝復興人

159

| 西元 | 1513 | 1512 | 1510 |
|---|---|---|---|
| 地區 | 義大利 | 義大利 | 義大利 |
| 時代 | 教宗儒略二世 | 教宗儒略二世 | 教宗儒略二世 |
| 大事 | 提香返回威尼斯。<br>一五一三年至一五一六年間，達文西住在羅馬，拉斐爾及米開朗基羅等藝術家在羅馬很活躍，不過達文西不常和他們接觸。<br>拉斐爾繪製《西斯廷聖母》至隔年完工。 | 提香在帕多瓦神學院繪製壁畫。 | 文藝復興初期畫家波提且利逝世於佛羅倫斯。<br>威尼斯畫派畫家吉奧喬尼逝世於義大利威尼斯。<br>達文西為研究解剖學，於一五一〇至一五一一年與托爾醫生（doctorenMarcantonio della Torre, 1481-1511）共同工作。 |

畫家。同時杜勒也擅長版刻，以木刻和銅版刻為主，代表作為《世界末日的四騎士》，杜勒被認為是西方版畫的典範。由於杜勒對義大利文藝復興充滿了憧憬，因此他不惜長途跋涉前往義大利。後來他將義大利文藝復興傳播到歐洲北方，並且成功地將文藝復興的理念與哥德式風格結合，另外杜勒的水彩畫也使他成為第一位歐洲的風景畫家。

其次有小霍爾班，出生於巴伐利亞的奧格斯堡（Augsburg），他主要是向他的父親學習繪畫，後來他與哥哥一同前往瑞士的巴塞爾，遇到人文主義者伊拉斯謨。伊拉斯謨委託小霍爾班替自己的《愚人頌》繪製插圖，小霍爾班也為馬丁‧路德翻譯的德語《聖經》繪製插圖。小霍爾班以肖像畫聞名，最善於心理刻劃，曾替法、英為宮廷國王畫肖像，對英國肖像畫有貢獻。代表作有《法蘭西斯一世》、《亨利八世》。又如格呂內華德，曾經擔任過宮廷畫家、建築師和工程師，他的《耶穌釘刑圖》（Crucifixion），相較於南方用比較唯美的方式處理基督殉道，從他的作品可以看出北方著重於寫實，呈現出血淋淋的現實。

## 北方文藝復興（二）：尼德蘭地區

尼德蘭意思是指「低地」，範圍包括了今日的荷蘭、比利時、盧森堡和法國的一部分。而此地最早於西元八三三年興起多個地方封建諸侯國，中世紀時，尼德蘭地區就因為地理優勢，成為歐洲北方主要的國際貿易中心之一。例如西元一二七七年，城市布呂赫（位於比利時西北部）成為連接地中海與北海貿易的

| 1519 | 1519 | 1517 | 1517 | 1516 | 1516 | 1516 | 1515 |
|---|---|---|---|---|---|---|---|
| 美洲 | 法國 | 歐洲 | 德國 | 義大利 | 荷蘭 | 法國 | 義大利 |
| 教宗良十世 | 教宗良十世 | 教宗良十世 | 教宗良十世 | 教宗良十世 | 查理五世 | 法蘭索瓦一世 | 教宗良十世 |
| 麥哲倫率西班牙船隊出發。阿茲提克被西班牙滅亡。 | 文藝復興大師達文西逝世於法國昂布瓦斯，葬於昂布瓦斯城堡的聖·於貝爾小教堂。 | 小霍爾班應邀前往瑞士中部作畫，順道拜訪義大利，學習義大利的藝術。 | 馬丁路德發表《九十五條論綱》引發宗教改革運動的開始。 | 威尼斯畫派畫家貝里尼逝世於義大利威尼斯。提香繼畫家貝里尼後擔任威尼斯共和國畫師。 | 荷蘭畫家鮑許逝世於荷蘭。 | 達文西接受法王法蘭索瓦一世的邀請，移居到法國的昂布瓦斯。 | 蓬托莫完成《約瑟在埃及》，是矯飾主義的代表作品。 |

第一個商業殖民地，被譽為「北方的威尼斯」。

十四世紀，布呂赫的布料貿易的重要性逐漸喪失。西元一三八四年，勃艮第的菲利普二世成為法蘭德斯伯爵，他大量興建宮殿，並且使布呂赫吸引到了大量的藝術家、銀行家、奢侈品交易商等人物，並且使布呂赫的主要活動逐漸轉變為銀行業、奢侈品交易以及文化中心。約於西元一五〇〇年時，布呂赫的地位被安特普取代了。大致上尼德蘭地區於十五世紀被勃艮第公爵兼併，使大部分的尼德蘭地區成為了勃艮第公國的一部分。於是當時的尼德蘭地區就已經成為了歐洲唯一可以與義大利相提並論的先進地區。直到後來一五七九年尼德蘭地區卻成為西班牙屬地，組成烏得勒支聯盟（Unie van Utrecht），並在西元一五八一年成立尼德蘭七省共和國（Republic of the Seven United Netherlands）。

不過西班牙國王直到西元一六〇九年才正式承認荷蘭共和國。一五九〇年至一七一二年這段時間，尼德蘭地區的荷蘭擁有當時世界上最強大的海軍，是當時的海上霸權。荷蘭在國際貿易歷史上居於主導的地位，並在一六〇二年成立了「荷屬東印度公司」，於是荷蘭擁有當時世界上最大的船艦，同時也是當時世界上最富有以及都市化最高的地方。這些背景，對尼德蘭地區的藝術發展有很大的影響。

關於揚·范·艾克，生平資料比較貧乏，歷史上並沒有記載他出生日期和地點的文獻，但揚·范·艾克是以寫實的精細描繪，並加上各種微妙的明暗表現，使作品聞名於世。作品包括世俗和宗教題材，包括委託畫像、資助畫像以及大型和可移動的祭壇畫。

| 西元 | 1528 | 1527 | 1527 | 1526 | 1526 | 1524 | 1522 | 1520 |
|---|---|---|---|---|---|---|---|---|
| 地區 | 義大利 | 義大利 | 義大利 | 義大利 | 英國 | 法國 | 西班牙 | 義大利 |
| 時代 | 教宗克肋孟七世 | 教宗克肋孟七世 | 神聖羅馬皇帝查理五世、教宗克肋孟七世 | 教宗克肋孟七世 | 亨利八世 | 法蘭索瓦一世 | 卡洛斯一世 | 教宗良十世 |
| 大事 | 一五二八年至一五二九年，為抵抗梅迪奇家族，米開朗基羅替佛羅倫斯修築城防工事，抵擋入侵。 | 佛羅倫斯公民受羅馬之劫的鼓舞，驅逐梅迪奇家族，恢復共和國。 | 羅馬之劫。 | 科雷吉歐繪製《聖母升天圖》，於四年後完工，是十六世紀最壯觀最有革命精神的作品。 | 小霍爾班離開尼德蘭前往倫敦。 | 小霍爾班到法國旅行。 | 麥哲倫餘船隊返回西班牙，完成航行世界一周的壯舉。 | 文藝復興大師拉斐爾逝世於義大利羅馬。 |

揚・范・艾克早期活躍於布呂赫，是十五世紀北歐後哥德式繪畫的創始人，也是北方文藝復興繪畫的創始者，和早期荷蘭畫派最偉大的畫家之一，對於開發油畫技巧以及研究「氣層透視法」（Atmospheric Perspective）的貢獻很大，代表作品《阿爾諾非尼夫婦》（Portrait of Arnolfini and his Wife）和《根特祭壇畫》（The Ghent Altarpiece）是尼德蘭早期文藝復興時期的傑出代表作，也是世界上第一件真正的油畫作品。

羅希爾・范德魏登（Rogier van der Weyden，1399or1400-1464），為法蘭德斯文藝復興藝術三傑之一，出生於現今的比利時圖爾奈，是尼德蘭的畫家，擅長肖像畫，作品風格為注重細節刻畫和自然神態的描繪。羅希爾・范德魏登先是在羅伯特・坎平（Robert Campin，?-1444年）身邊學畫，西元一四三二年就已經超越其師，西元一四三五年或一四三六年成為城市畫家（stadsschilder）。西元一四五〇年出訪義大利，促進了兩地的藝術交流。總之他與揚・凡・艾克和羅伯特・坎平，一同開創了繪畫新時代。但十六世紀下半葉發生了尼德蘭革命，最終以荷蘭的獨立和法蘭德斯的妥協而結束。革命後分裂成為兩個各具民族藝術特色的南北派別，分別是以魯本斯為首的十七世紀荷蘭繪畫，另一個是以林布蘭為首的十七世紀法蘭德斯繪畫。

## 北方文藝復興（三）：法國地區

而文藝復興在法國的發展，和法蘭索瓦一世（François I，1494-1547）有所關聯，他是法國歷史上

用年表讀通西洋藝術史

| 1533 | 1532 | 1530 | 1529 | 1528 | 1528 | 1528 | 1528 |
|---|---|---|---|---|---|---|---|
| 美洲 | 義大利 | 義大利 | 義大利 | 義大利 | 德國 | 英國 | 德國 |
| 西班牙國王卡洛斯一世（查理五世） | 教宗克肋孟七世 | 教宗克肋孟七世 | 教宗克肋孟七世 | 教宗克肋孟七世 | 神聖羅馬帝國查理五世 | 亨利八世 | 教宗克肋孟七世 |
| 印加帝國被西班牙人滅亡。 | 提香於波洛尼亞遇皇帝查理五世並作其畫像，因此受封為特命伯爵和宮廷畫家，並成為皇帝的私人好友。 | 佛倫倫奇斯被梅迪奇家族攻陷，梅迪奇家族開始嚴酷統治。在一五三〇年代中期，米開朗基羅逃離佛羅倫斯，只留下助手們完成梅迪奇家族禮拜堂的工程。 | 矯飾主義雕刻家兼畫家姜波隆那出生於法國杜埃。 | 矯飾主義畫家委羅內塞出生於義大利維洛那。 | 北方文藝復興畫家格呂內華德逝世。 | 小霍爾班回到巴塞爾處裡完事情，隔年就拋下妻兒回到倫敦。 | 北方文藝復興畫家杜勒完成關於人體比例的著作《人體比例四書》，同年杜勒逝世於德國紐倫堡。 |

著名的國王之一（1515-1547在位），也被認為是相當開明的君主，他在任內相當支持文藝。因此在他統治時期，法國繁榮的文化達到了一個高潮。法蘭索瓦一世被認為是法國第一位文藝復興式的君主，他任內文化事業相當繁榮，本人也具有相當的人文主義素養。

在法蘭索瓦一世的前兩任國王開始，他們就持續對義大利進行軍事行動，使得義大利文化已經相對法國影響很深，於是法蘭索瓦一世的母親就對文藝復興很感興趣，並且也影響了她的兒子法蘭索瓦一世。

於是法蘭索瓦一世成為了當時藝術品最大主顧之一，同時也是當時許多藝術家的贊助者和保護人，包括達文西。達文西也將他的《蒙娜麗莎》帶入法國，他最後是在法蘭索瓦一世懷中過世。而法蘭索瓦一世鼓勵藝術家前往法國居住和創作，結果像安德里亞·德爾·薩托（Andrea del Sarto，1486-1530）、達文西等文藝復興重要人物都接受了他的邀請。其他被法蘭索瓦一世聘僱的有身兼金匠、畫家和雕塑家的本內文托·切里尼（Benvenuto Cellini，1500-1571）、雕刻家羅索（Rosso Fiorentino，1494-1540）和畫家兼雕刻家的普利馬提喬（Primaticcio，1504-1570）。同時法蘭索瓦一世在義大利僱傭了一群人，替他收購義大利文藝復興大師的作品，例如米開朗基羅、提香以及拉斐爾，再把它們運回法國。同時，法蘭索瓦一世也積極鼓勵文學和建築的發展，正式開啟了法國文藝復興的序幕。

十六世紀受義大利文藝復興影響比較深入的地

第五章　歌頌人文主義的文藝復興⋯⋯文藝復興人

| 西元 | 地區 | 時代 | 大事 |
|---|---|---|---|
| 1543 | 義大利 | 世 | 維薩留斯（Vesalius，1514-1564）出版《人體的結構》，獻給查理五世，並邀請提香的弟子讓·范·卡爾卡做插畫。 |
| 1543 | 英國 | 亨利八世 | 北方文藝復興畫家小霍爾班逝世於英國倫敦。 |
| 1543 | 波蘭王國 | 教宗保祿三世 | 哥白尼發表天體運行論。 |
| 1541 | 義大利 | 教宗保祿三世 | 矯飾主義畫家葛雷柯出生於威尼斯共和國的克里特。米開朗基羅的《最後的審判》完工。 |
| 1540 | 義大利 | 教宗保祿三世 | 矯飾主義畫家巴米加尼諾逝世於義大利卡薩爾馬焦雷。 |
| 1534 | 義大利 | 教宗克肋孟七世 | 矯飾主義畫家科雷吉歐逝世於義大利雷焦。 |
| 1534 | 法國 | 教宗克肋孟七世 | 西班牙人羅耀拉創耶穌會。 |
| 1534 | 英國 | 亨利八世 | 英王亨利八世因婚姻問題與羅馬教皇決裂，創立英國國教。 |
| 1534 | 義大利 | 教宗克肋孟七世 | 羅馬教宗克雷芒七世和繼任保祿三世委託米開朗基羅在西斯廷禮拜堂繪製濕壁畫《最後的審判》。 |

區是法國，當時有許多義大利藝術家受法國國王法蘭索瓦一世的邀請參與創作。有這些義大利文藝復興藝術家的參與，傳統的法國建築逐漸加入文藝復興建築的特色，如寬闊的門窗和精緻的室內裝飾。這類建築包括位於羅亞爾河（Loire River）的香波堡（Chateau de Chambord）、楓丹白露宮（Chateau de Fontainebleau）以及羅浮宮（The Louvre）。

香波堡（Chambord Castle）建於十六世紀，是法蘭索瓦一世所興建的離宮，是羅亞爾河流域最大的城堡。楓丹白露宮是法王的行宮，位於巴黎東南的楓丹白露小鎮，它以文藝復興和法國傳統融合的建築式樣聞名於世。羅浮宮建於西元一一九〇年，是當時法王腓力奧古斯都為抵抗維京人而興建的城堡，到了十六世紀改建成為皇宮。到了十四世紀，查理五世都指派雷斯科（Pierre Lescot）將它改建。從此之後，羅浮宮就不斷被整修擴建，同時呈現哥德式和文藝復興的風格。

## 從文藝復興至巴洛克的過渡：矯飾主義

文藝復興末期，歐洲藝術走向了扭曲誇張的風格，當時藝術家過度模仿米開蘭基羅，於是形成了矯飾主義。「矯飾主義」這個名詞，是來自義大利文「手」（Mano）。矯飾主義也被稱為風格主義或是手法主義，被人認為是一種形式主義藝術。矯飾藝術出現的時間是十六世紀文藝復興末期，它銜接了文藝復興和巴洛克藝術的演變，是一個容易被忽略的流派。文藝復興末期，風格轉為瘦長的形式、誇張的表現，並且會使用不平衡的姿勢來描繪

| 年份 | 國家 | 人物／統治者 | 事件 |
| --- | --- | --- | --- |
| 1545 | 義大利 | 教宗保祿三世 | 羅馬教廷於義大利召開特倫托會議。 |
| 1546 | 義大利 | 教宗保祿三世 | 提香於一五四五至一五四六年前往羅馬。教廷任命米開朗基羅為梵蒂岡聖彼得大教堂的建築師，並替教堂設計圓頂。 |
| 1548 | 德國 | 神聖羅馬帝國查理五世（卡洛斯一世） | 一五四八至一五五一年前往奧格斯堡（Augsburg）的宮廷作畫。 |
| 1552 | 德國 | 神聖羅馬帝國魯道夫二世 | 神聖羅馬帝國魯道夫二世出生於維也納，對藝術和科學有相當濃厚的興趣，愛好文藝復興藝術，並且促進科學革命的發展。 |
| 1556 | 瑞士 |  | 馬德諾（馬代爾諾）出生於瑞士義大利語區提契諾州。 |
| 1557 | 義大利 | 教宗保祿四世 | 矯飾主義畫家蓬托莫逝世於義大利佛羅倫斯。 |
| 1558 | 英國 | 伊莉莎白一世 | 英國女皇伊莉莎白一世即位。 |
| 1563 | 義大利 | 教宗庇護四世 | 特倫托會議結束。 |

事物，藉此產生戲劇化和強而有力的影像。這種藝術形式直到二十世紀初，在繪畫及雕刻方面才獲得正面的評價。矯飾主義重要的建築師是羅曼諾（Giulio Romano，1499-1546），雕刻家是姜波隆那（Giambologna，1529-1608），而重要畫家則包括蓬托莫（Jacopo Pontormo，1494-1557）、科雷吉歐（Antonio Correggio，1489-1534）、巴米加尼諾（Francesco Parmigianino，1503-1540）、布龍齊諾（Agnolo Bronzino，1503-1572）、丁托列多（Jacopo Robusti Tintoretto，1518-1594）、委羅內塞（Paolo Veronese，1528-1588）、葛雷柯（El Greco，1541-1614）等人。

羅曼諾是義大利的畫家與建築師，十六歲時成為拉斐爾的主要助手，幫忙教廷的壁畫工作，並且在拉斐爾死後完成壁畫。西元一五二四年他來到了曼杜瓦（Mantua），在西元一五二四年至西元一五三四年這段時間，替剛薩加公爵（Federigo Gonzaga，1500-1540）整建得特宮（Palazzo del Te）。而得特宮展現出矯飾主義的特色。

蓬托莫是義大利佛羅倫斯藝術學校的矯飾主義畫家和肖像畫家，為畫家沙托（Andrea del Sarto）的學生。西元一五一五年，完成了《約瑟在埃及》（Joseph in Egypt），這幅畫是建立了矯飾主義基礎，畫家不再重視透視原則，也不在乎客觀或是寫實的原則，任意使用光線、色彩和比例，以追求特殊的構圖和具有激發情感的顏色。

科雷吉歐出生於義大利帕爾馬（Parma）附近的科雷吉歐鎮（Correggio）。他的畫風受到達文西以

| 西元 | 1563 | 1566 | 1568 | 1571-1867 | 1572 |
|------|------|------|------|-----------|------|
| 地區 | 義大利 | 荷蘭 | 尼德蘭 | 埃及 | 義大利 |
| 時代 | 教宗庇護四世 | 費利佩二世 | 費利佩二世 | 鄂圖曼時期 | 教宗額我略十三世 |
| 大事 | 奧拉齊奧·洛米·真蒂萊斯基（Orazio Lomi Gentileschi）出生於比薩，為第一代卡拉瓦喬畫派畫家，後成為英王查理一世宮廷畫家。 | 西班牙意圖在尼德蘭推動異端裁判的政策，引發當地人民反抗。 | 尼德蘭北部七省因反抗西班牙國王的中央集權和對新教加爾文派的迫害，爆發反抗西班牙的八十年戰爭。 | 埃及鄂圖曼時期。 | 矯飾主義畫家布龍齊諾逝世於義大利佛羅倫斯。 |

及曼帖那的影響，醞釀了巴洛克風格的起源。他替帕爾馬大教堂（Duomo di Parma）的圓頂製作壁畫《聖母升天圖》（Assumption of The Virgin），畫中將正在升天的聖母置在圓頂的中心，周圍則是圍繞多圈的聖徒以及天使，這個作品是整個十六世紀最為壯觀、最具革新精神的作品之一，他受到梅迪奇家族的賞識。是蓬托莫的學生，其作品風格以筆法精緻、感情冷漠、色彩刺目為特色。例如他所畫的肖像《托雷多的埃萊諾拉和她的兒子梅迪奇》（Eleonora of Toledo with her son Giovanni de' Medici），就是一幅展現他個人畫風的證據。

丁托列多是威尼斯畫派和矯飾主義的重要畫家。他生於威尼斯的一個染匠家庭，「丁托列托」是他的綽號，意思是「染匠的兒子」。丁托列托年輕時是提香的學生，但因為脾氣不好，最後被提香趕出去，為此，他托列托非常喜愛米開朗基羅的造型表現的作品，並立志要將米開朗基羅的造型和提香的色彩融合，代表作《最後的晚餐》（The Last Supper）。

葛雷柯被譽為是西班牙最偉大的畫家之一。他的畫風受到米開朗基羅、蓬托莫、巴米加尼諾等義大利矯飾主義畫家的影響，其用色相當陰沉尖銳，經常使用藍色、黃色、鮮綠和粉紫色作強烈對比，畫中的人物身體表現也故意拉長，呈現神經質似的緊張感，代表作為《脫掉基督的外衣》（The Disrobing of Christ）。

# 第六章 十七世紀─十八世紀：從感性回歸理性

**當**歐洲中世紀結束，進入文藝復興時代，人文主義等新思潮席捲整個歐洲，不僅帶來思想上的變革，同時在其他領域也相繼出現了非凡的成就，特別是在藝術方面。除達文西、米開朗基羅、拉斐爾等傑出巨匠外，包括其他藝術家也紛紛留下各種精采的作品供世人憑弔。也因文藝復興大師們的成就過於輝煌，導致以模仿大師風格為標準的風氣出現，造成十六世紀文藝復興末期矯飾主義的興盛。到了十七世紀，僵化的藝術風格終於被反撲，新的藝術風格──巴洛克藝術終於產生。尼采曾言：「偉大藝術衰亡之際，巴洛克風格便產生了。當古典主義藝術變得過於苛求、過於嚴厲之時，巴洛克便以一種輕鬆自然的現象出現。」因此，巴洛克藝術承繼了文藝復興時代，對下則開啟了洛可可藝術和新古典主義的誕生。巴洛克藝術的風格，總體來說就是充滿動感。而建築是巴洛克藝術的最高成就，巴洛克的雕塑則是強調與建築的結合，並且也展現出和文藝復興不同的動態感。在繪畫上也打破文藝復興的穩定平衡和秩序感，帶來了具有運動感的風格。

而巴洛克藝術又可劃分成為兩種範圍，一是認為十七世紀整個歐洲都是屬於巴洛克藝術風格，另一種則是認為巴洛克藝術只流行在天主教的國家。

到十八世紀，巴洛克藝術的影響繼續延伸，並且演變出新的時代風格，洛可可藝術於是誕生。主要是應用在建築內部裝飾，例如裝飾一些小型的沙龍、客廳之類的地方，並且著重於傢俱上的裝飾，包括桌腳的雕刻及牆上所掛的繪畫作品。洛可可也在繪畫上有不錯的表現。十八世紀末葉，新古典主義藝術成為了藝術領域的主角。而新古典主義的作品所展現的特色，多為表現嚴肅的題材、強調英雄主義，並且強調理性而忽視感情，繪畫上則是強調素描忽視色彩的表現。從十七世紀到十八世紀的藝術，從巴洛克藝術、洛可可到新古典主義所展現的是從感性的表現方式轉而朝向理性。在這不同階段留下了許多偉大作品，供今人可以憑弔和想像。

| 西元 | 1573 | 1576 | 1577 | 1577 | 1579 | 1580 |
|---|---|---|---|---|---|---|
| 地區 | 義大利 | 義大利 | 德國 | 義大利 | 尼德蘭 | 西班牙 |
| 時代 | 教宗額我略十三世 | 教宗額我略十三世 | 魯道夫二世 | 教宗額我略十三世 | 西班牙哈布斯堡腓力二世 | 腓力二世 |
| 大事 | 卡拉瓦喬於義大利米蘭出生。 | 威尼斯畫派畫家提香逝世於威尼斯。 | 巴洛克畫家魯本斯出生於德國錫根。 | 由波達（Giacomo della Porta，1541?-1604）所設計，早期巴洛克教堂耶穌教堂（Chiesa del Gesù）完工。 | 尼德蘭北方七省組成烏得勒支同盟。 | 西班牙與葡萄牙合併。 |

# 巴洛克藝術：瑰麗、聳動而富有戲劇性的世俗美學

「巴洛克」這個名詞的出現並非在十七世紀，而是在歐洲十八世紀以後。當時的藝術理論家、建築師批評上一世紀那種十分華麗、太過繁複考究的藝術風格，並以「荒繆、奇怪的、巴洛克的」來稱呼。因此巴洛克最早是用來貶抑當時那些缺乏古典主義均衡特性的作品風格。而「巴洛克」這一名詞的起源，今日的學者推測可能與西班牙語、葡萄牙語及義大利語有關係。追溯西班牙語、葡萄牙語的詞源，意指畸形不規則狀的珍珠。在義大利語則指涉中世紀繁複可笑的神學討論，或者是奇異的、古怪的，或推論錯誤的意思。但不管前後者的解釋，其意義都不是正面的。

但不管怎樣「巴洛克」就被沿用下來，專門用來稱呼十七世紀的藝術風格。直到日後藝術史學家重新詮釋，才修正原本負面看法，給予正面的評價。

談到巴洛克藝術，直覺會聯想到華麗的藝術風格。但其實巴洛克藝術最初的理念並非僅止於展現華麗的形式而已。巴洛克藝術也和文藝復興追求的精神相同，非常重視設計以及效果的整體性。巴洛克強調運動與變化為特色，重視改變以及說服觀眾的表現力量，也是對矯飾主義的一種反動。不同區域的巴洛克藝術會有不同的差異，這與政治歷史文化背景有所關聯。巴洛克藝術與專制主義及天主教反改革運動有關，許多傑出的巴洛克作品常歌頌權利以及正統精神。追溯其起源，在宗教方面，十六世紀以降，歐洲

用年表讀通西洋藝術史

| 1581 | 1582 | 1584 | 1585 | 1588 | 1588 |
|---|---|---|---|---|---|
| 尼德蘭 | 義大利 | 義大利 | 義大利 | 西班牙 | 義大利 |
| 尼德蘭七省共和國時期 | 教宗額我略十三世 | 教宗額我略十三世 | 教宗額我略十三世、教宗西斯篤五世 | 腓力二世 | 教宗西斯篤五世 |
| 烏得勒支同盟成立尼德蘭七省共和國。一五八一—一七九五年為尼德蘭七省共和國時期。 | 一五八二年推行「格里曆」，對世界曆法有相當的貢獻。 | 卡拉瓦喬入米蘭畫家西蒙尼‧彼得扎諾（據稱為提香學生）畫室，學徒生涯約四年。 | 巴洛克畫家奧拉齊奧‧洛米‧真蒂萊斯基前往羅馬。 | 西班牙無敵艦隊被英國打敗，西班牙勢力衰退，英國崛起。 | 矯飾主義畫家委羅內塞逝世於義大利威尼斯。 |

發生宗教改革、科學革命等革新運動，對歐洲思想、文化上產生重大的影響。

以宗教來說，羅馬天主教面臨新教的挑戰，其威望和影響力不斷下滑，回應當時的宗教改革，也提出了「反宗教改革運動」，並且在特倫托會議（The Council of Trent，西元一五四五—一五六三年）上決議藝術應該直接的、並使用充滿感情的方式來表達宗教。巴洛克藝術的興起，與羅馬天主教會的鼓勵可說是不無關係。其次是在政治方面，由於十七世紀的歐洲各國政府朝向中央集權和君主專制的方向前進，為了展現君主權威與氣勢，便藉由巴洛克藝術裝飾宮廷建築，給予人華麗震撼的效果，著名代表如法國凡爾賽宮，後來歐洲各國也爭相仿效法國，大量建造巴洛克式的建築，巴洛克藝術更是席捲整個歐洲以及殖民地。

在文化上，地理大發現以後，歐洲商業復甦，資本主義萌芽，中產階級也隨之誕生，華麗的巴洛克風格正好被富豪拿來誇耀財富，因此巴洛克時代出現越來越多不同背景的贊助者，十七世紀歐洲的上流社會極為喜好這種華麗藝術風格，也上下影響到各個層面。例如荷蘭「黃金時代」，他們喜好靜物畫、風俗畫和風景畫。這些畫作通常於畫架上製作，可被懸掛私宅當中，取代文藝復興的濕壁畫、宮廷裝飾和祭壇畫。最後則是在藝術的演進方面，巴洛克藝術其實也是對矯飾主義的反動，針對矯飾主義的公式化、複雜化給予改善，形成了一種較不複雜、較為寫實的新風格。故種種因素下，導致十七世紀巴洛克藝術的興盛。

| 西元 | 1589 | 1592 | 1593 | 1594 | 1598 | 1598 |
|---|---|---|---|---|---|---|
| 地區 | 法國 | 義大利 | 法國 | 義大利 | 法國 | 義大利 |
| 時代 | 亨利四世 | 教宗克萊孟八世 | 亨利四世 | 教宗克萊孟八世 | 亨利四世 | 教宗克萊孟八世 |
| 大事 | 法王亨利四世即位，法國波旁王朝開始。 | 卡拉瓦喬前往羅馬，成為畫家朱塞佩·切薩里（教宗克雷芒八世所喜愛的畫家）的助手。 | 普桑出生於法國萊桑代利。 | 喬治·德·拉·圖爾生於法國洛林，早期作品風格受到卡拉瓦喬的影響。卡拉瓦喬離開切薩里，後結識畫家普羅斯佩羅·奧爾西、建築師奧諾里奧·隆吉和十六歲的西西里島藝術家馬里奧·明尼蒂等人。 | 法王亨利四世頒布南特詔令，同意宗教寬容，法國的宗教戰爭結束。 | 喬凡尼·姜羅倫佐·貝尼尼出生於義大利那不勒斯，父親彼得·貝尼尼為著名矯飾主義雕塑家。 |

## 義大利的巴洛克藝術：以羅馬為中心

巴洛克藝術的起源與羅馬教會相當有關係，其起源與宗教改革運動有關係。不過今日對於巴洛克藝術的印象並非直接關聯到教會，而是會聯想到諸如法國之類的國家。巴洛克藝術從義大利獲得美學內涵，隨後被西班牙、日耳曼地區和法蘭德斯等接受。這種被新教認定為具有強烈天主教風格的藝術遭到支持新教的區域所抵制，但是後來巴洛克藝術的潮流還是影響到了新教的藝術家，特別是林布蘭。除了義大利這個發源地，巴洛克藝術迅速擴張，將西班牙、法蘭德斯、德國及奧地利納入範圍，並且延伸到波蘭和俄國等地。也透過了歐洲海外殖民擴張運動，向外輻射到美洲。

義大利的羅馬教會在推動反宗教改革運動時期，表現出強烈的積極性和侵略性。在這段時期藝術強調動態力量的效果，裝飾山講究戲劇性修飾，色彩豐富，同時強調形狀上的設計。義大利的巴洛克建築在強調群體組合和裝飾設計上保持了節制，不像西班牙巴洛克建築被過度裝飾。羅馬的其他建築師卻走向極端，給予建築複雜化的設計。例如瑪德爾諾替米開朗基羅的作品加上了相應的設計。運用巨大的雕塑、華麗複雜的裝飾以及體積龐大的家具來布置內部。

後來的其他建築師參考瑪德爾諾的設計紛紛改變建築平面圖，使之變成諸如中心式、圓形或橢圓形的設計，並不斷改變視覺上的變化，強調立體感和空間感的營造。裝飾複雜化的結果就是穹頂上滿是天上

| 1600 | 1599 | 1599 | 1599 | 1601-1606 | 1599-1600 | 1600 |
|---|---|---|---|---|---|---|
| 義大利 | 瑞士 | 比利時 | 西班牙 | 義大利 | 義大利 | 英國 |
| 教宗保祿五世 | | 腓力三世 | 腓力三世 | 利奧十一世、教宗保祿五世 | 教宗克萊孟八世 | |
| 魯本斯至義大利繼續學習繪畫。 | 博羅米尼出生於瑞士比索內。 | 范戴克出生於比利時安特衛普。 | 委拉斯奎茲生於西班牙塞維爾，曾到塞維亞最知名的畫家赫列拉門下學習一年，後跟隨巴契科學習五年。 | 卡拉瓦喬完成《聖母之死》，但加爾默羅會修道會拒收這幅作品，之後曼圖亞公爵在魯本斯的建議下購買下來，一六七一年這幅作品被法國皇室收藏。 | 卡拉瓦喬取得聖路易吉·迪·弗朗西斯教堂的肯塔瑞里禮拜堂的合約。完成《聖馬太殉難》和《聖馬太蒙召》兩作品。 | 英國成立東印度公司。 |

幻想美景，雕像多為動態姿勢，牆面上顏色燦爛，並包含大理石、鍍金青銅、礦石和泥灰裝飾畫等等各式材料的運用，例如貝尼尼的設計。此外，卡拉瓦喬也引發了畫壇上的革命，其繪畫和文藝復興所推崇的完美造型相對立，又和矯飾主義不同，他毫不避諱將傳統宗教題材以較粗俗的方式表現，經常造成別人的憤慨。若非教皇保護，極可能出事。因此卡拉瓦喬的藝術價值，是使繪畫以一種較為人道、較為現實的風格出現。

## 義大利的巴洛克藝術——繪畫：卡拉瓦喬與卡拉契的建樹

巴洛克繪畫藝術發展的前期，卡拉瓦喬以及卡拉契的影響不可不謂之大，兩者皆對當時的形式主義感到厭煩，於是日後分別提出不同方式來創新。首先討論的是卡拉契，其來自於波隆那的卡拉契家族，身為繪畫世家，其人才輩出，特別是安尼巴列·卡拉契（Annibale Carracci，1560-1609）最為傑出。他與堂兄弟等人於一五八二年一同創立畫院，研究米開朗基羅、拉斐爾等人的作品，並從事美術教育以及作畫工作。安尼巴列極為欽慕拉斐爾，目標追求掌握當中的純樸與美麗。後期評論家認為他的目標是模仿所有昔日大師最好的東西，但他尚未程序化（即「折衷派」）是直到後世那些以他作品為典範的學院或藝術學校才這樣做。

而稍晚的卡拉瓦喬，同身為義大利巴洛克藝術的先驅，相較於一般的畫家，卡拉瓦喬的生平顯得相

| 西元 | 1602 | 1603 | 1604 | 1606 | 1606 | 1607-1615 | 1608 |
|---|---|---|---|---|---|---|---|
| 地區 | 荷蘭 | 英國 | 法國 | 荷蘭 | 義大利 | 義大利 | 義大利 |
| 時代 | 尼德蘭七省共和國時期 | 伊莉莎白一世、詹姆士一世 | 亨利四世 | 尼德蘭七省共和國時期 | 教宗保祿五世 | 教宗保祿五世 | 教宗保祿五世 |
| 大事 | 荷蘭創東印度公司。 | 英王伊莉莎白一世逝世。 | 法國創東印度公司。 | 林布蘭出生於荷蘭萊登。 | 卡拉瓦喬因誤殺他人，逃離羅馬，前往那不勒斯。停留短暫，但卻影響那不勒斯。不久後，卡拉瓦喬離開那不勒斯，前往馬爾他尋求庇護。 | 馬德諾（馬代爾諾）完成米開朗基羅未完成的聖彼得大教堂。 | 卡拉瓦喬被驅逐出馬爾他騎士團。矯飾主義雕刻家兼畫家姜波隆那逝世。 |

當驚奇。卡拉瓦喬最初在米蘭向何人學畫，目前已經不得而知。其早期的作品多為靜物畫，繪畫風格結合了北方明確寫實的風格和威尼斯朦朧美感設計。卡拉瓦喬約一五九一年末或一五九二年初前往羅馬，卡拉瓦喬被一位名為代爾‧蒙特的紅衣主教所庇護，這位主教還幫卡拉瓦喬爭取了大量的訂單，包括替聖王路易堂（Saint Louis-des-Francais）繪製三幅有關聖馬可的畫，也為人民聖母教堂（Santa-Maria-del-Popolo）繪製《聖保羅改宗》、《聖彼得十字架受難》圖。不過這些作品並未得到羅馬民眾的歡迎，相反的因為強烈的戲劇色彩、光線設計及畫面的品味，反而使人反感。卡拉瓦喬的作品中，宗教事件和宗教人物被放在一般民眾生活場景，在當時是被認為很庸俗的。

卡拉瓦喬的脾氣相當火爆，甚至後來發生誤殺他人的事件，導致卡拉瓦喬必需逃離羅馬。不過卡拉瓦喬與同期的卡拉契到是難得關係不錯。雖然卡拉瓦喬及其門徒對卡拉契的繪畫風格評價不高。而卡拉瓦喬對於「理想美」沒什麼興趣，認為逃避醜惡是可恥的，強調不論美醜都應忠實摹寫自然。他是第一個被評論家稱為「自然主義者」（naturalist）的。而十七世紀的前十年，許多義大利的藝術家都受到卡拉瓦喬作品的影響。卡拉瓦喬的作品相較於文藝復興理想主義和矯飾主義風格，更偏好寫實、戲劇性效果的繪畫技巧，比如明暗法的運用。如作品《聖馬太的招喚》，卡拉瓦喬以寫實精細的描繪，表現出基督的招喚，使罪人馬太成為一個聖人。用平凡寫實的手法表

用年表讀通西洋藝術史

| 1612 | 1610 | 1610 | 1609 | 1609 | 1608 |
|---|---|---|---|---|---|
| ○ | ○ | ○ | ○ | ○ | ○ |
| 法國 | 義大利 | 法國 | 德國 | 義大利 | 比利時 |
| 路易十三 | 教宗保祿五世 | 路易十三 | 魯道夫二世 | 教宗保祿五世 | 腓力三世 |
| 普桑前往巴黎。 | 伽利略出版了《星界信使》。卡拉瓦喬乘船朝北接受赦免狀，但於義大利埃爾科萊港逝世。 | 法王亨利四世遇刺身亡，路易十三繼承王位。 | 開普勒於一六〇九年的《新天文學》和一六一九年的《世界的諧和》提出了行星運動的三大定律。 | 伽利略於一六〇九年發明了天文望遠鏡。卡拉瓦喬返回那不勒斯。 | 魯本斯年三十一歲，返回比利時安特衛普，成為布魯塞爾宮廷畫家。 |

現出宗教的題材，並用特別設計過後的光線對比帶出空間的質感，使畫面相當具有戲劇性的效果。

日後卡拉瓦喬的影響遠至烏特勒支，並於一六二〇至一六三〇年達到高峰。而那些模仿卡拉瓦喬特色的藝術家可以被稱為卡拉瓦喬主義者（Garavaggist）。卡拉瓦喬主義的特色，其一為戲劇直接性（dramatic imme-diacy），卡拉瓦喬本人晚期會使用強烈的明暗對比，給人一種畫中戲劇場面的效果。卡拉瓦喬主義者運用這技巧，使他們的作品生動而富戲劇張力，情感效果強烈，也影響了巴洛克藝術風格。其次是卡拉瓦喬主義強調寫實性，相較文藝復興追求描繪理想人物，卡拉瓦喬主義者偏好將宗教人物描繪成普通人。例如卡拉瓦喬《聖母之死》中的聖母就非常寫實，光著腳還身體浮腫，令委託者大為吃驚而拒收。最後就是卡拉瓦喬主義帶有情色和肉慾的感覺，其描繪的人體往往帶有性慾跟肉慾的表現，這可說是對人性的肯定。

簡單說來，巴洛克藝術的繪畫，畫面極為宏偉，強調動態韻律，擅用透視（如前縮法），戲劇性誇張的構圖，喜好營造無限的空間感，並加上理想光的表現，使得巴洛克繪畫往往具有舞台布幕效果的特色。卡拉瓦喬其他的代表作還有《酒神》、《埋葬基督》等。

## 義大利的巴洛克藝術——建築：君主與教會專制主義的彰顯

當人們發現到，原來藝術是具有震撼以及幻惑的

| 西元 | 1612 | 1613 | 1614 | 1615 | 1618 | 1618 | 1619 |
|---|---|---|---|---|---|---|---|
| 地區 | 德國 | 俄國 | 西班牙 | 比利時 | 歐洲 | 比利時 | 義大利 |
| 時代 | 魯道夫二世、馬蒂亞斯 | 米哈伊爾·羅曼諾夫 | 腓力三世 | 腓力三世 | | 腓力三世 | 教宗保祿五世 |
| 大事 | 神聖羅馬帝國魯道夫二世逝世於神聖羅馬帝國布拉格。 | 米哈伊爾·羅曼諾夫成為俄國沙皇，開始羅曼諾夫王朝，結束俄國15年的混亂時期。 | 矯飾主義畫家葛雷柯逝世於西班牙托雷多。 | 范戴克成為獨立的畫家，並建立了個人畫店。 | 三十年戰爭開始。 | 范戴克成為安特衛普的藝術家行會成員。范戴克成為魯本斯的主要助手，並且魯本斯稱讚十九歲的范戴克為「我最好的學生」。 | 博羅米尼遷居至羅馬。 |

力量後，除了羅馬天主教會，十七世紀因為專制王權的興盛，歐洲國王以及君主也同樣希望運用藝術，來炫耀他們的權勢以及加強對人心的控制力量。

巴洛克藝術最具代表性的莫過於建築方面，這是由於文藝復興以後，歷代教皇就致力於建造天主教的城市，建築往往是最容易表現藝術的方式，因此在羅馬大量興建起宏偉的新式建築，企圖使羅馬轉變為宗教城市。十七世紀巴洛克建築是從義大利開始發展，並將前一世紀的文藝復興建築加以改良，成為華麗且具有氣勢的新式建築。義大利羅馬最有代表性的巴洛克建築展現教會的威嚴與權勢。天主教希望藉用巴洛克風格建築則是聖彼得大教堂，當時的建築師貝尼尼（G.L.Bernini，西元一五九八—一六八〇年）所設計的聖彼得大教堂內的青銅華蓋以及教堂門前雙臂環拱型的廣場和廊柱最具特色。聖彼得大教堂落成後，其雄偉的設計和華麗的裝飾，加上龐大的面積和具侵略性的氣勢，不僅展現宗教的偉大氣勢，同時也成為巴洛克建築風格最基本的典型。

雖然巴洛克建築一開始是因為教會而誕生的，強調情緒上的感染力以及震撼的力量，希望藉此反宗教改革，再度復興教會的權威與勢力。然而十七世紀中期後，巴洛克建築則產生變化，被歐洲各國皇室運用成為豪華的宮殿，使之成為代表專制王權的具體象徵，代表如法國凡爾賽宮。在義大利，巴洛克的建築具有強烈的宗教意涵，多為羅馬宗座聖殿的形式，有十字穹頂和中殿的設計。而巴洛克世俗建築的中心則是以法國為主，最早是以薩羅蒙·德·布洛斯設計的

| 1621 | 1621 | 1620 | 1620 | 1620 | 1620 | 1620 |
|---|---|---|---|---|---|---|
| 荷蘭 | 義大利 | 荷蘭 | 英國 | 義大利 | 荷蘭 | 英國 |
| 尼德蘭七省共和國時期 | 教宗保祿五世 | 尼德蘭七省共和國時期 | 詹姆士一世 | 教宗保祿五世 | 尼德蘭七省共和國時期 | 詹姆士一世 |
| 林布蘭放棄哲學，改投入繪畫，進入Jacob van Swanenburgh的畫室當學徒。 | 范戴克前往義大利，並待了六年。 | 林布蘭14歲進萊頓大學並主修哲學。 | 范戴克初次前往英國，為詹姆士一世作畫。並在阿蘭德伯爵的藏品中第一次見到提香的畫。 | 博羅米尼投入馬德諾（馬代爾諾）門下。 | 烏得勒支卡拉瓦喬畫派，為荷蘭繪畫史上有相當明確時限的畫派，對巴卜仁（Baburen）、宏賀斯特（Honthorst）、特布魯根（Terbrugghen）等畫家產生短暫卻重要的影響。 | 清教徒搭乘五月花號前往美洲。 |

盧森堡宮確立了巴洛克世俗建築的樣式。盧森堡宮為第一個中央建築（Corps des Logis），設計出強調建築的主要部分，並將兩側放低，塔完全取代中央突出的部分。後期的發展，則是將花園融入宮殿的組成，而這些設計影響到未來凡爾賽宮的表現。

巴洛克建築對於教會和專制王權的表現存在，對教會而言是為了激勵人心、渲染宗教氛圍而存在。但後期巴洛克建築被運用在宮廷建築，企圖展現王權的至高無上，在歐洲都有被廣泛的運用，成為彰顯教會和君主的權威的具象徵物。

## 義大利的巴洛克藝術——雕刻：貝尼尼與歐洲雕刻典範

在雕塑方面，巴洛克時代的造型藝術已經意識到「藝術是表現人類靈魂感情的媒介」，這個概念的興起是受到十七世紀心理學發展的影響，當時許多哲學家和藝術家紛紛建立了表達情感的理論。日後代表如法國藝術家勒伯安（Charles Lebrun，西元一九一六—一九六○年），主張藝術技藝應表達各種不同情感。而這樣的主張，也影響到巴洛克藝術家的創作。

在巴洛克時代最有名、最有貢獻的雕刻家就是貝尼尼。貝尼尼於西元一五九八年出生於那不勒斯，這位天才在六歲時就跟著雕刻家父親前往羅馬。後來身兼雕刻家及建築師，一生幾乎都在羅馬工作。貝尼尼最有特色之處，就是發展出一種非凡的舞台化裝飾手法。代表作如紀念西班牙聖女泰瑞莎所製作的雕像《聖泰瑞莎的幻覺》。這件作品是因為一六四七

| 西元 | 1621 | 1621 | 1621-1630 | 1622-1625 | 1623 | 1623 |
|---|---|---|---|---|---|---|
| 地區 | 盧森堡 | 義大利 | 西班牙 | 義大利 | 義大利 | 義大利 |
| 時代 | | 教宗保祿五世 | 腓力四世（費利佩四世） | 教宗額我略十五世、烏爾班八世 | 教宗額我略十五世 | 烏爾班八世 |
| 大事 | 普桑為盧森堡宮畫壁畫，並結交了畫家腓力普·德·尚帕涅與義大利詩人馬里諾（Marino）騎士為好友。 | 畫家奧拉齊奧·洛米·真蒂萊斯基前往去熱那亞。 | 魯本斯獲得西班牙王室的委任，出訪歐洲多國進行外交工作，為西班牙和英國締結了友好關係。 | 貝尼尼完成《阿波羅與黛芙妮》。 | 貝尼尼完成《大衛》。 | 烏爾班八世成為教皇。 |

年之後，新任的教皇莫諾肯提十世較為器重另一位藝術家博羅米尼，致使貝尼尼被冷落了數年。貝尼尼在這段失意期間，接受了紅衣主教菲德利科·柯爾納諾（Federico Cornaro）的委託，替羅馬維多利亞的聖瑪利亞小教堂附屬禮拜堂所製作的。此作品所展現的是修女泰瑞莎描述她經歷上帝的天使用一支金光閃耀的箭射穿她的心，讓她同時沉浸於痛苦以及幸福的過程。從貝尼尼的祭壇雕飾作品，可以激發出狂喜的情感以及神祕的聯想，這種表現正好就是巴洛克風格藝術家所追求的目標。

在貝尼尼漫長的藝術創作時間，很早就成為知名的藝術家。他侍奉過多任教宗和顯貴，也為歐洲立下雕刻的典範，其代表作《大衛像》表現大衛投出石頭的前一刻，大衛的蓄勢待發的神態，並使觀者如扮演了巨人哥利亞的角色，成為被襲擊的對象。貝尼尼將原本孤立的雕刻轉變為和觀眾有互動的關係，打破原本傳統雕塑靜態表現方式。從《大衛像》可看出巴洛克風格的特色，即寫實受到挑戰，藉由極為逼真的雕刻手法，展現出強烈的動態效果。並且巴洛克風格的雕塑也偏好表現激情以及戲劇化的效果，最後就是雕刻品也往往和建築、繪畫相結合，形成完整的共同體互相輝映。

## 西班牙的巴洛克藝術：委拉斯奎茲與西班牙宮廷肖像畫

航海時代的來臨，是以哥倫布發現新大陸為指標，後來最早從事海外探險的西班牙運用文攻武嚇，

| 1624-1633 | 1624-1626 | 1624 | 1624 | 1624 | 1624 | 1624 | 1623 |
|---|---|---|---|---|---|---|---|
| 義大利 | 義大利 | 荷蘭 | 義大利 | 法國 | 西班牙 | 美洲 | 法國 |
| 烏爾班八世 | 烏爾班八世 | 尼德蘭七省共和國時期 | 烏爾班八世 | 路易十三 | 腓力四世 | 詹姆士一世 | 路易十三 |
| 貝尼尼完成梵蒂岡聖彼得大教堂祭壇上方的銅質華蓋。 | 貝尼尼完成羅馬聖畢比亞那教堂（Santa Bibiana）的正面。 | 林布蘭獲得荷蘭當時最著名的畫家彼得拉斯曼於阿姆斯特丹畫室中當學徒的機會，在拉斯曼手下工作了六個月，日後返回萊頓設置畫室。 | 普桑前往羅馬。 | 法王路易十三於巴黎郊區建了一座狩獵樓，十年後由建築師菲力伯爾·勒魯瓦（Philibert le Roy）改建為城堡。 | 委拉斯奎茲開始擔任西班牙宮廷畫家直到逝世。 | 英國人建立美洲第一個殖民地，維吉尼亞。 | 畫家奧拉齊奧·洛米·真蒂萊斯基前往法國。 |

於世界各地建立起殖民地。國力之強大，使得十七世紀不僅成為西班牙王國全盛時期，同時十七世紀的西班牙繪畫也是處於黃金時代，繪畫人才輩出，藝術風格多元豐富。在十七世紀之前，十五世紀的時候，西班牙人才將阿拉伯勢力趕出伊比利半島，也才將阿拉伯藝術形式淘汰。其後所受到的重要外來影響，是以義大利為領導的文藝復興、巴洛克藝術為主。而西班牙天主教勢力的重建，使得教會在西班牙的地位非常崇高，和教會有關的巴洛克藝術當然也成為後來的流行風格。

而西班牙巴洛克藝術畫家眾多，但最著名的是委拉斯貴茲（Velazquez，西元一五九九至一六六○年），他出生於賽維拉的一個貴族家庭，於西元一六一一年，委拉斯貴茲成為畫家帕契科（Pacheco）的學生，並且學習建築、解剖學等方面的知識，也開始進行繪畫上的創作與關心民眾生活的風俗畫及靜物畫，西元一六一八年娶了老師的女兒朱安娜為妻。

他後來成為西班牙皇室的宮廷畫師，因為他受業於模仿自然的西班牙畫家，所以影響他以率直、自然的方式來描繪，委拉斯貴茲的風格也對西班牙繪畫藝術的產生巨大影響。與魯本斯的學生范戴克的情況相當類似，委拉斯奎茲服務於西班牙宮廷時，恰巧魯本斯拜訪西班牙皇室，委拉斯奎茲負責招待魯本斯本人，委拉斯奎茲從魯本斯那邊獲益非淺，並且魯本斯還提供意見，建議委拉斯奎茲前往義大利研究大師的作品。因此委拉斯奎茲獲得國王同意，於一六三○年抵達羅馬。

單位：年

| 西元 | 1629 | 1629 | 1628 | 1628 | 1627 | 1626 |
|---|---|---|---|---|---|---|
| 地區 | 西班牙 | 義大利 | 西班牙 | 英國 | 比利時 | 英國 |
| 時代 | 腓力四世 | 烏爾班八世 | 腓力四世 | 查理一世 | 腓力四世 | 查理一世 |
| 大事 | 西班牙國王腓力四世准許委拉斯奎茲到義大利遊歷。 | 貝尼尼正式被任命為聖彼得大教堂的建築師，致力於宣揚教皇威望。馬德諾逝世於義大利羅馬。 | 魯本斯以尼德蘭外交使節身分前往西班牙馬德里，停留約九個月，委拉斯奎茲被腓力四世任命接待魯本斯，委拉斯奎茲受益非淺，但沒有改變其西班牙風格。 | 英國國會向英王查理一世呈權利請願書。 | 范戴克返回安特衛普。 | 畫家奧拉齊奧‧洛米‧真蒂萊斯基定居倫敦。 |

委拉斯貴茲於兩度前往義大利後，就專心致力服務菲力普四世的宮廷。委拉斯貴茲的繪畫可說是巴洛克自然主義的代表，這可能是跟他所受的人文主義教育有關。他的職務就是替國王以及皇室等人繪製肖像畫。委拉斯貴茲將原本僵化的人物畫轉變成具有魅力的肖像畫。代表作《內廷供奉的宮女們》畫中包含了群像、日常生活題材、自畫像和室內家居等題材，並且畫面的光線在視覺上有巧妙的變化，其細膩的寫實風格以及巧妙的光線設計，刻劃出畫中每個人物的性格特徵以及現場的氣氛，形成了獨具個人特色的作品，也是委拉斯貴茲集大成之作。

## 法蘭德斯（比利時）的巴洛克藝術：魯本斯與法蘭德斯繪畫

法蘭德斯位於荷蘭南部，為今日的比利時。本區域的藝術，於文藝復興時期就有傑出的表現。不過直到十七世紀，法蘭德斯為首的區域依舊由天主教和西班牙王室控制。十六世紀西班牙攻擊了法蘭德斯中的荷蘭，間接造成荷蘭於一六四九年脫離西班牙獨立。之後法蘭德斯地區受到法國影響，出現巴洛克藝術風格。加上受到當地宮廷、貴族及教會審美的影響，又受義大利藝術風格的影響，形成了華麗的裝飾風格。

代表畫家魯本斯（Rubens，1577-1640）本身不僅受到義大利繪畫風格影響，同時也從法蘭德斯傳統藝術中建立出自己的風格。在法蘭德斯地位崇高，幾乎可以說是領導著法蘭德斯藝術風格發展。魯本斯出生前，法律學者的父親因為宗教因素從安特衛普放逐

| 1632 | 1632 | 1629-1631 | 1631 | 1631 | 1630 | 1630 | 1630 |
|---|---|---|---|---|---|---|---|
| 荷蘭 | 義大利 | 義大利 | 荷蘭 | 西班牙 | 義大利 | 比利時 | 義大利 |
| 尼德蘭七省共和國時期 | 烏爾班八世 | 烏爾班八世 | 尼德蘭七省共和國時期 | 費利佩四世（腓力四世） | 烏爾班八世 | 腓力四世 | 烏爾班八世 |
| 維梅爾出生於荷蘭台夫特。 | 伽利略出版《關於托勒密和哥白尼兩大世界體系的對話》。 | 委拉斯奎茲與魯本斯相遇，並實現夢想前往義大利旅行。 | 林布蘭離開萊頓，前往阿姆斯特丹。 | 委拉斯奎茲返回西班牙。 | 普桑移居至義大利羅馬。 | 貝尼尼建巴貝里尼宮（Palazzo Barberini）。 | 委拉斯奎茲抵達羅馬。 |

范戴克成為佛蘭德女公爵的宮廷畫家，同時開始創作版畫。

到德國。魯本斯十四歲時就開始學習繪畫，二十三歲就已經是著名的畫家。魯本斯經常旅遊，並精通各國語言，且熟讀古典文學作品。西元一六○○年魯本斯前往義大利居住八年，為皇室、貴族等人繪製各式肖像畫，並且勤奮學習十六世紀義大利知名藝術家的風格，其中米開朗基羅跟提香更是他所崇拜模仿的對象，但他似乎不曾加入任何運動或是團體。一六○八年他三十一歲時返回安特衛普，已經學得一切可學的東西。

法蘭德斯藝術的先驅，多半創作的是小規模的畫作，而魯本斯從義大利帶回了裝飾教堂與宮殿的巨大畫作，正好符合君主和僧侶的品味。一六○九年魯本斯被任命為西班牙領屬尼德蘭總督的宮廷畫家。並且希望重建那些一五六六年因新教徒所引發的破壞聖像運動而荒廢的教堂。魯本斯繪製了許多祭壇畫，並且也獲得空前的盛名與成功。代表作《十字架升起》是魯本斯所創作的第一幅重要祭壇畫，也是他自義大利歸國後所做的作品。其風格可以看出義大利對他的影響、包括了肌肉線條和光線的表現。而光線表現明顯受到卡拉瓦喬的影響，另外則是此畫不管在尺寸上或觀念上都比法蘭德斯來得雄偉許多，而且構圖具有衝破畫面的強烈動勢表現，這正是巴洛克風格的特色。

其實魯本斯本人不僅為畫家，同時學者以及外交家。一六二一年，尼德蘭總督阿布拉貝勒希特大公爵逝世後，就成為繼位為公爵的的王妃伊莎貝勒的祕密使節，擔任外交的工作。在魯本斯的時代，歐洲的宗教和社會相當緊張，歐陸有三十年戰爭，英格蘭有內

| 西元 | 1632 | 1638 | 1639 | 1640 | 1640 | 1640 | 1641 | 1642 |
|---|---|---|---|---|---|---|---|---|
| 單位：年 | | | | | | | | |
| 地區 | 英國 | 法國 | 義大利 | 比利時 | 義大利 | 法國 | 英國 | 英國 |
| 時代 | 查理一世 | 路易十三 | 烏爾班八世 | 腓力四世 | 烏爾班八世 | 路易十三 | 查理一世 | 查理一世 |
| 大事 | 范戴克前往倫敦，被查理一世封為騎士，七月即成為「直屬陛下的首席畫家」。 | 路易十四於法國聖日耳曼昂萊聖日耳曼昂萊城堡出生。 | 巴洛克畫家奧拉齊奧·洛米·真蒂萊斯基逝世於英國倫敦，其女兒阿爾泰米西婭·真蒂萊斯基也是著名巴洛克畫家。 | 魯本斯於比利時安特衛普逝世。 | 貝尼尼完成海王子噴水池。 | 普桑短暫返回法國，替路易十三繪製不少作品。 | 范戴克返回佛蘭德，在巴黎夏季得病，返回英國，並於同年英國倫敦逝世。 | 英國清教徒革命爆發。 |

戰，尼德蘭分裂為荷蘭和法蘭德斯，荷蘭為新教，法蘭德斯為天主教。魯本斯為天主教陣營畫家，其委託來自安特衛普的耶穌會信徒、法蘭德斯的天主教領導階級、法蘭西路易十三、西班牙菲力普三世，以及授騎士爵位給他的英格蘭王查理一世等人。當他以榮譽貴賓身分到不同宮庭，常肩負不同的政治與外交責任，其外交最大成果為促成英格蘭與西班牙的和解。

魯本斯在身兼數職、工作繁忙的情況下，仍留下數量龐大的作品。他本身偏好巨幅尺寸的作品，作品中的人物則是喜好充滿生命力、豐潤體型的表現。而如此的風格特色，被後來的畫家兼藝評家歐仁·弗洛芒坦（Eugène Fromentin）評論，認為魯本斯所畫的女人「從童年到晚年」，魯本斯心中似乎有某種不死的追求：一種堅定的信念使他能持久想像對女人的愛。在兩次婚姻中魯本斯不斷追求理想，正如同他通過自己的作品所體現的那樣。魯本斯熱愛女人，畫中經常表現對女性身體的渴望，不過他是忠於妻子的人，這點從他並無外遇紀錄中可以得知。就某方面而言，魯本斯的藝術風格，基本上就是古代情趣品味的集大成。不過因為魯本斯名聲顯赫，本身作品常供不應求。

一六一五年後，魯本斯聚集了一批優秀的畫家替他工作。後來作品多半由助手合力完成，是屬於集體的作品，本人頂多針對草稿和最後成品進行潤飾。不過在魯本斯畫室的那些畫家也都是相當出色的畫家，包括雅各布·約爾丹斯（Jacab Jordaens，1593-1678）、弗蘭斯·斯尼德斯（Frans Snijder，1579-

1657）、安東・凡・代克（Anton Van Dyck，1599-1641）等人，這些人在魯本斯過世後繼續創作，也維護著安特衛普畫派的榮譽，並且日後魯本斯的藝術風格，也對浪漫主義藝術風格產生了相當的影響力。

## 尼德蘭地區（荷蘭）的巴洛克藝術：林布蘭的《夜巡》與沉靜優雅的維梅爾

當歐洲分裂為新舊教陣營後，對不同地區的藝術也造成很大的影響，甚至對尼德蘭等小國家也產生了重要的影響。今日被稱為比利時的尼德蘭南部屬於天主教區域，而尼德蘭北部的富裕階級所支持的卻是新教（喀爾文教派），於是十七世紀的尼德蘭地區開始了長期的獨立運動。一五八一年尼德蘭地區北部七國發表獨立宣言，於一六四八年簽訂威斯特伐利亞條約，一六四九荷蘭由西班牙獨立，採取共和國的政治體制，並宣布以喀爾文教派為國教。

獨立後的荷蘭發展出高度的資本主義，形成極為富裕的國度。在藝術上的表現，有被稱為北方的民俗巴洛克風格出現。因此當荷蘭脫離西班牙獨立後，形成一個以貿易為主的商業國度，商人成為社會的重要階層，這些荷蘭新教商人的性格偏向英格蘭的清教徒，具有虔誠、工作勤奮、節儉、不喜歡南方華麗浮誇的風格。並且當時的商人流行委託畫家繪製肖像畫，因為那些成功商人希望將自己的容貌傳給子孫。荷蘭的林布蘭也搭上列車，成為肖像畫著名的畫家。

繪畫充分表現出跟市民階級有關題材，更替歐洲打開新的繪畫風格。

| 西元 | 1648 | 1648 | 1648 | 1648 | 1648 | 1648-1651 | 1649 | 1650 |
|---|---|---|---|---|---|---|---|---|
| 地區 | 歐洲 | 義大利 | 法國 | 西班牙 | 義大利 | 英國 | 義大利 | 義大利 |
| 時代 | | 教宗依諾增爵十世 | 路易十四 | 腓力四世 | 教宗依諾增爵十世 | 查理一世 | 教宗依諾增爵十世 | |
| 大事 | 三十年戰爭結束。 | 委拉斯奎茲第二次出訪義大利，這次是奉命替國王收購藝術品。 | 法國設立繪畫與雕塑學院（Académie de Peinture et de Sculpture）。 | 西班牙承認荷蘭的獨立。 | 貝尼尼完成納沃納廣場的四河噴泉。 | 英王查理一世被國會判處死刑。 | 委拉斯奎茲於羅馬居住一年，和法國畫家普桑、克羅德·勞蘭以及一些義大利畫家結為好友。 | |

林布蘭是荷蘭的最偉大的巴洛克繪畫藝術家代表（Rembrandt，1606-1669），出生於大學城萊頓（Leiden）的富裕家庭。曾入萊頓大學求學，不久就放棄學業，致力於成為一個畫家，曾向畫家雅各布·凡·斯瓦南布爾（Jacob Van Swanenburgh）學習。林布蘭二十五歲時前往阿姆斯特丹，又跟彼得·拉斯曼（Pieter Lastman）學畫，並迎娶富家女薩斯基阿（Saskia）為妻，在阿姆斯特丹迅速成為著名的肖像畫畫家，當地皆以邀他畫肖像畫為榮。不過當第一任妻子過世，雖然留下豐厚的遺產給他，負債累累，甚至一六五七年宣告破產，後來甚至必須靠著情婦及兒子提圖斯（Titus）的幫助，才免於崩潰。

探究林布蘭的一生極為起伏，在這種背景下，他對藝術表現有很深的領悟以及體會，後來也留下了一系列的自畫像。林布蘭的作品題材廣泛，除了肖像畫，同時也是世界重要的銅版畫家，今日許多銅版畫的技法及技術皆由林布蘭所完成。代表作《夜巡》就是導致他人生大起大落的作品。在他完成這幅作品前，是他人生最快樂的日子，享受名譽、事業順遂，大把財富快速累積。但《夜巡》完成的時候，愛妻不僅同年過世，《夜巡》更是被眾人批評，導致林布蘭聲譽大跌。《夜巡》圖今日來看，是打破了傳統人物肖像畫排排站立或端坐的傳統模式，改以人體的動作配合空間製造出充滿動態和戲劇性的構圖為主，在當時是非常大膽的突破。

林布蘭將群像畫設計為一種有情節的舞台場面，

| 1651 | 1650 | 1652 | 1652 | 1653 | 1656 | 1659 |
|---|---|---|---|---|---|---|
| 西班牙 | 義大利 | 法國 | 荷蘭 | 荷蘭 | 西班牙 | 法、西 |
| 費利佩四世（腓力四世） | 教宗依諾增爵十世（Palazzo Ludovisi） | 路易十四 | 尼德蘭七省共和國時期 | 尼德蘭七省共和國時期 | 費利佩四世（腓力四世） | 費利佩四世（腓力四世）、路易十四 |
| 委拉斯奎茲返國，並升為「宮廷總管」。同年創作《鏡前的維納斯》，這是宗教嚴肅的十七世紀西班牙少有的裸體像之一，也是委拉斯奎茲現存作品中唯一的裸體像。 | 貝尼尼建蒙地卡羅皇宮 | 喬治·德·拉·圖爾因染病於呂內維爾逝世。 | 維梅爾繼承父親的旅館和畫商生意。 | 維梅爾加入台夫特的畫家行會（聖路加行會）。 | 委拉斯奎茲創作名作《侍女》。 | 法國、西班牙簽定庇里牛斯和約。 |

然而當時的贊助商根本無法認同他的理念，在這種情況下林布蘭名聲敗壞，日後甚至破產，直到後世才給他正面的肯定。同時，林布蘭將卡拉瓦喬所創造的明暗對照法，發展為更具有戲劇化燈光舞台效果的表現，營造出一種神祕氣氛的手法，影響到後來繪畫技巧的表現。

十七世紀末期，荷蘭通俗畫家所繪製的小品畫、風景畫以及靜物畫成為當時的藝術主流，這些通俗畫家進一步影響了未來洛可可藝術、浪漫主義和巴比松畫派，並延續到近代的印象派都可以看出其影子。荷蘭的通俗畫家也是非常重要的角色，除了林布蘭對荷蘭產生重大影響外，荷蘭尚有著名的風俗畫家，代表維梅爾（J.Vermeer，西元1632-1675），其一生是個謎團，有生之年賣出的作品相當稀少，直到十九世紀末期才被藝術史學家重視，成為了西洋藝術史中相當受歡迎的藝術家。作品特色是通常描繪一、兩個人在室內做事，畫面顯得祥和平靜，構圖有秩序感，畫中的色彩以及光線設計有節制而不過度誇張，正是把荷蘭人對家居眷戀的情懷表現無遺。代表作有《倒牛奶的女傭》。

## 法國巴洛克藝術（一）：考古與懷舊

法國十六世紀就已經繼承了義大利文藝復興的精神，但是宗教戰爭後法國勢力衰退，文藝方面也呈現蕭條的局勢。較為傑出的畫家大都定居在義大利，直到路易十三藝術才開始復興，到路易十四的時代則是崛起，法國以凡爾賽宮為中心，宮廷藝術極為發達。

| 西元 | 1662 | 1661 | 1660 | 1657-1666 | 1656 |
|---|---|---|---|---|---|
| 地區 | 荷蘭 | 法國 | 西班牙 | 義大利 | 義大利 |
| 時代 | 尼德蘭七省共和國時期 | 路易十四 | 費利佩四世（腓力四世） | 教宗亞歷山大七世 | 教宗亞歷山大七世 |
| 大事 | 維梅爾當選聖路加行會會長。 | 法王路易十四親政。法王路易十四下令在巴黎創辦全世界第一所皇家舞蹈學校。法王路易十四委託勒沃與勒布朗開始修建凡爾賽宮前身的城堡。 | 委拉斯奎茲於西班牙馬德里逝世。 | 貝尼尼完成聖彼得大教堂半圓形殿中的聖彼得座。 | 那不勒斯卡拉瓦喬運動雖因瘟疫停止，但對西班牙（那不勒斯當時為西班牙的領地）這一運動有助於西班牙卡拉瓦喬分支產生。 |

十七世紀是科學革命和啟蒙時代，科學和理性思維促使人們對自然與世界有更深刻的了解，於是人文思想成為中心，宗教不再是文化的主導力量，對藝術也有顯著的影響，到十八世紀，藝術家對理性、直覺、辯證有相當大的關注，於是十八世紀藝術從早期的誇張朝向精細、透徹和富有情感的表現。法國的巴洛克藝術在繪畫、建築和雕刻方面，相較於義大利更富含古典的精神。因此有人將法國此時的藝術表現稱為巴洛克古典主義。

首先在繪畫方面，最傑出的大師是普桑（Poussin，1593-1665年），為法國近代繪畫之祖，出生於諾曼第半島，身為法國巴洛克藝術代表畫家以及法國古典主義繪畫的創始者，不但是法國十七世紀最偉大的藝術家，也是第一個享譽國際的法國畫家。

他一生幾乎都在羅馬定居，並且著迷於文藝復興和希臘羅馬的古代作品。因此在普桑的作品帶有寫古的情調。普桑於一六一二年前往巴黎，一六二一年於盧森堡宮工作，一六二四年前往羅馬，此後大多定居在羅馬，僅有一六四〇年返回巴黎為皇室作畫，但與當時宮廷畫家不合，也對巴黎藝術風氣相當不滿，於是一六四二年就返回羅馬，從此再也沒離開過羅馬。

初抵羅馬時期的普桑，作品充滿巴洛克雄壯的風格，可是一六二九至一六三〇年左右，普桑生了一場重病，造成他畫風轉變。原本華麗的巴洛克風格，轉向了嚴肅、理性的古典形式。並且普桑提出理論，主張繪畫的最高目標應該是表達人的尊貴特質，並以合乎邏輯的方式來表現，因此他特別強調形式和構圖的

| 1667 | 1666 | 1665 | 1665 | 1664 | 1663 | 1663 |
|---|---|---|---|---|---|---|
| 義大利 | 法國 | 義大利 | 法國 | 義大利 | 法國 | 荷蘭 |
| 教宗亞歷山大七世 | 路易十四 | 教宗亞歷山大七世 | 路易十四 | 教宗亞歷山大七世 | 路易十四 | 尼德蘭七省共和國時期 |
| 博羅米尼逝世於義大利羅馬。 | 法國於羅馬成立法蘭西學院。法國設置科學學院。 | 普桑逝世於義大利羅馬。 | 貝尼尼完成路易十四雕像（現存凡爾賽宮）。貝尼尼前往法國巴黎旅行，原希望替路易十四設計羅浮宮的東部前門，但被拒絕。 | 貝尼尼建基奇宮（Palazzo Chigi）。 | 法國設置銘刻學院（Académie de Inscriptions）。 | 維梅爾再度當選聖路加行會會長。 |

理性表現，藝術不應該以快感為主，並且徹底將理論付諸實踐。一六六○年，普桑與中產階級建立了新關係，畫畫主題也轉向戲劇化的聖經題材，內容多表現出人類內心的衝突。晚年作品則是顯得比較憂慮，風格也在此時定型下來。作品喜好用強烈光線、濃艷色彩，畫面具有空氣感，重視構圖形狀、線條的表現。代表作《沙賓女人被劫》。而普桑雖然不在法國，卻在法國被眾人所推崇，他的作品風格成為官方的標準，形成了普桑主義。

法國巴洛克的建築和雕刻同樣也有豐厚的建樹。十六世紀的法國建築同樣因為宗教戰爭而停滯，後來耶穌會教士帶來了反宗教改革的巴洛克風格，但法國並未放棄他們原有的傳統。一六二五至一六三○年左右，法國從矯飾主義過度到巴洛克風格。一六三五年至一六四○年，風格又開始逆轉，法國於此時掌握到古典風格的要領，於是延續到十八世紀末葉都是以古典風格為主。雕刻也是相似的情況，部分雕刻家對義大利風格有一定的認識，甚至有人遠至義大利學習，並成為義大利藝術的一份子。不過法國的雕刻家相當抗拒義大利貝尼尼的風格，除了普傑（Pierre Puget，1620-1694）。因此綜觀法國的巴洛克藝術，是帶有考古以及懷舊的精神。

## 法國巴洛克藝術（二）：象徵中央集權的凡爾賽宮

在路易十四時代，凡爾賽宮開始整修，總工程約花了五十年才完成。建築師勒沃（Louis Le Vau，1612-1670）奉路易十四的命令改建凡爾賽宮，其設

| 西元 | 1669 | 1670 | 1671 | 1671 | 1671 | 1672 | 1672 |
|------|------|------|------|------|------|------|------|
| 地區 | 荷蘭 | 荷蘭 | 義大利 | 荷蘭 | 法國 | 法國 | 英國 |
| 時代 | 共和國時期 | 共和國時期 | 十世 | 共和國時期 | 路易十四 | 路易十四 | 查理二世 |
| | 尼德蘭七省 | 尼德蘭七省 | 教宗克萊孟 | 尼德蘭七省 | | | |
| 大事 | 林布蘭於荷蘭阿姆斯特丹逝世。 | 維梅爾再度當選聖路加行會會長。 | 內·德·梅迪奇出生於佛羅倫斯。 梅迪奇家族的第7代塔斯卡尼大公吉安·加斯托 | 維梅爾再度當選聖路加行會會長。 | 法國設置建築學院。 | 路易十四發動法荷戰爭。 | 牛頓發現萬有引力定律。 |

計是以國王住所為中心建立宮殿，宏偉的宮殿裝飾了立柱、依牆的半圓柱、各式陽台雕塑以及其他各種裝飾品，花園同樣也裝飾了不同雕像群以及噴水池，使得凡爾賽宮異常奢華美麗。並且自西元一六七四年開始，畫家勒布朗（Charles le Brun，西元一六一九—一六九〇年）徵得國王同意，進行皇宮的內部裝飾，以「太陽王」的臥室為裝飾中心，其裝飾理念為象徵星辰而凡爾賽宮升起，照耀全法國乃至整個歐洲。而「太陽的宮殿」的概念，日後也在歐洲有大量追隨仿效者。

研究凡爾賽宮的巴洛克意味其實不在於其中的裝飾細節，而是在其龐大性。建築師將那些龐大厚重的建築，組成了一種簡明清晰、高貴華麗的幾個翼部。使用頂部飾有雕像的愛奧尼亞式柱，使觀者能將注意力集中放在中央部位。簡單來說如果只使用單純的文藝復興形式構成建築，會使正面因為太廣而顯得單調，因此建築師運用了雕塑和其他裝飾品營造出豐富的變化感。路易十四有意識地將藝術家集中在凡爾賽宮進行創作，並且花費三十年的時間進行對凡爾賽宮的裝飾與整修。到十七世紀末葉，凡爾賽宮已經成為君主集權下藝術發展的典範，除建築外，園林跟裝飾也成為十八世紀歐洲君主競相模仿的對象，法國的影響力也隨之傳播開來。巴洛克式的羅馬教堂以及法蘭西城堡點燃了歐洲人的想像力以及競爭意識，使十七世紀成為建築界一個偉大的時期，不同地區都想建造屬於自己凡爾賽宮，日爾曼、奧地利等地都有傑出的表現。

| 1684 | 1683 | 1682 | 1681 | 1680 | 1680 | 1678-1686 | 1675 | 1672 |
|---|---|---|---|---|---|---|---|---|
| 法國 | 中國 | 法國 | 中國 | 義大利 | 法國 | 法國 | 荷蘭 | 法國 |
| 路易十四 | 清聖祖 | 路易十四 | 清聖組 | 教宗依諾增爵十一世 | 路易十四 | 路易十四 | 尼德蘭七省共和國時期 | 路易十四 |
| 華鐸出生於法國瓦朗謝訥。 | 中國清朝收台灣。 | 路易十四入住凡爾賽宮。 | 中國清朝平定三藩之亂。 | 達文西逝世一百六十一年後才出版《繪畫論》。 | 貝尼尼於義大利羅馬逝世。 | 路易十四接受巴黎市政會獻上的「大帝」（the great）尊號，獲得「路易大帝」的頭銜。 | 維梅爾於荷蘭台夫特逝世。 | 法國設立音樂、演說、舞蹈等學院。建造凡爾賽宮鏡廳。 |

## 法國的洛可可藝術（一）：從巴洛克基礎上發展出來去除宗教性的路易十五時期風格

十八世紀前半葉，法國藝術由王權下的巴洛克風格轉變為洛可可風格。洛可可是在法王路易十五流行於法國，一種非常華美的裝飾性空間藝術風格。後來擴展到歐洲各地，特別是奧地利跟德國受影響最深。

「洛可可」是由法文「Rocaille」演變出來，原所指的人工岩洞或花園中用來裝飾的小石頭和貝殼所作的各種漩渦狀或是反曲線的裝飾應用。後來學者用洛可可指稱路易十五時期那種脫離了嚴謹對稱，取而代之的是有各種曲線變化，具輕快、華麗、小巧、精緻和甜美優雅的風格。

洛可可藝術繼承巴洛克藝術複雜且漩渦狀的形式，但相較巴洛克的暗色系，洛可可色彩較為輕快明亮、優雅，且帶有歡愉的氣氛。洛可可的產生和巴洛克有些相似，其名詞一開始也是帶有貶意的。洛可可這個名詞是由一位新古典主義藝術家發明，意指華麗、雜亂的藝術，如同排列裝飾避暑洞室牆壁的貝殼和石頭。洛可可的出現和路易十五情婦龐巴杜侯爵夫人關係密切。最初洛可可是想改良學院派古典風格，希望引進更多輕鬆及對感覺情緒的敏感，例如華鐸的作品。

其次，洛可可其實也反對公式化，主張藝術家不一定要以普桑的方式作畫。對洛可可藝術而言，是容許藝術表現放棄高度嚴肅性，取而代之以情色、裝飾、歡愉為主。而洛可可風格最明顯的地方，就是具

| 西元 | 1685 | 1688 | 1688-1697 | 1689 | 1689 | 1689-1815 | 1694 | 1703 |
|---|---|---|---|---|---|---|---|---|
| 地區 | 法國 | 英國 | 法國 | 英國 | 法國 | 英、法 | 法國 | 法國 |
| 時代 | 路易十四 | 詹姆士二世 | 路易十四 | 瑪麗一世、威廉三世 | 路易十四 | 路易十四 | 路易十四 | 路易十四 |
| 大事 | 法國取消南特詔令。 | 光榮革命。 | 大同盟戰爭。 | 英國通過權利法案。 | 孟德斯鳩出生。 | 英法第二次百年戰爭。 | 伏爾泰出生於法國巴黎。 | 布雪出生於法國巴黎。 |

有非線性的形式，喜好S型線條，主要用來裝飾在私人房間、家具之類。洛可可相較於巴洛克，其形式上雖類似，但因為洛可可偏好感官性色彩（天藍、玫瑰粉紅），又喜歡輕鬆爽朗的優雅，而和巴洛克藝術有所差異。洛可可大約在十八世紀後期沒落，新古典主義又重新主張道德嚴肅性和克制為藝術準則。

## 法國的洛可可藝術（二）：上流社會的享樂生活與法式的愉快優雅

十七世紀是科學革命的時代，加上日後十八世紀啟蒙運動的思想，市民階級的日益強大，原先的貴族、皇室以及教會已經無法獨大，中產階級取代了貴族獲得發聲權，社會思想朝向近代化。原先中世紀的宗教和藝術是為服務特定人士而存在，但到了啟蒙運動後，思想上的革新，實證主義和其他各類新思潮的影響下，將人類幸福和知識的結合視為必然，將享樂的追求做為人生的最終目的。洛可可的精神特徵，其實就是追求自由，是一種追求享樂的美學思想，和巴洛克藝術權威主義有很大的落差，並且具有高度裝飾技巧的藝術特色。描寫的題材包括輕浮逸樂的貴族生活樣貌，追求快樂的愉悅感受，並且重視個人的快樂的追求權益，在十八世紀法國由盛轉衰的時代，洛可可藝術誕生了。

法國國王路易十四於一七一五年的去世，不只全歐洲鬆了一口氣，也造成了中央集權的衰弱，於是產生了另一波反動思潮。許多貴族為了擺脫令人窒息的巴洛克藝術，也就是非常儀式化以及過度鋪張的型

用年表讀通西洋藝術史

| 1735 | 1724 | 1721 | 1715 | 1715 | 1712 | 1710 | 1707 | 1701 |
|---|---|---|---|---|---|---|---|---|
| 中國 | 德國 | 法國 | 法國 | 中國 | 法國 | 法國 | 英國 | 法國、奧地利 |
| 乾隆 | 神聖羅馬帝國皇帝查理六世 | 路易十五 | 路易十四 | 雍正 | 路易十四 | 路易十四 | 安妮女王 | 路易十四 |
| 中國清朝雍正帝去世，乾隆帝繼位。 | 康德出生於德國柯尼斯堡。 | 華鐸逝世於法國馬恩河畔諾讓。 | 法王路易十四逝世。 | 中國清朝康熙帝去世，雍正帝繼位。 | 盧梭出生。 | 法王路易十五出生於法國凡爾賽鎮凡爾賽宮。 | 英格蘭與蘇格蘭正式合併為大不列顛聯合王國。 | 西班牙王位繼承戰爭。 |

式，於是在巴黎建了新式住宅，不再追求巴洛克式建築外型，改以內部布置及裝飾成為主流。洛可可代表性藝術家，包括華鐸、普桑等人。

華鐸為路易十五時代的宮廷畫家，出生於靠近比利時國境內的瓦倫辛，家境清貧，直到少年時期才接受良好教育，十九歲時決定成為畫家，前往法國巴黎，其學畫過程如何目前已經不得而知，但確定的是魯本斯對華鐸畫風影響很大。華鐸本人利用工作閒暇時光慢慢練習畫畫，但由於過度操勞以及營養不良，使得他得了結核病。因此作品大多表現出其個人不安的情感以及憂鬱的感覺。一七○二年華鐸定居於羅馬，經常造訪收藏家馬里耶特（Mariette），以及到有名的大師吉約（Gillot）、奧德朗（Audran）家畫畫。一七一七年完成的《向賽銳島朝貢》構圖非常華麗，除了展現華鐸的高超素描能力外，其輕快而優雅的色彩令人印象深刻。並且創造了一種新的繪畫類型，也就是「遊樂場面」，也象徵了十八世紀繪畫的真正起點。

## 十八世紀新古典主義：啟蒙時代與希臘羅馬古典文化的再度復興

十八至十九世紀初期是新古典主義最盛行的時代，身為歐洲思想和文化藝術的重要運動，不僅否定了較早的洛可可藝術，並且加上十八世紀法國是啟蒙運動的大本營，許多哲士聚集於巴黎，呼籲恢復古代道德與理想，並且強調推理和理性思考，啟蒙思想家企圖尋找判斷價值和社會習俗的普遍法則及標準，以

單位：年

| 西元 | 1737 | 1740 | 1746 | 1748 | 1749 | 1755 |
|---|---|---|---|---|---|---|
| 地區 | 義大利 | 奧地利 | 西班牙 | 法國 | 德國 | 法國 |
| 時代 | 教宗克肋孟十二世 | 瑪麗亞·特蕾西亞 | 腓力五世 | 路易十五 | 腓特烈二世 | 路易十四 |
| 大事 | 西元一七三七年，第7代托斯卡尼·德·梅迪奇未留下繼承人而去世，導致梅迪奇家族最終因缺乏名正言順的繼承人而斷絕。 | 奧地利王位繼承戰爭爆發。 | 畫家哥雅出生於西班牙豐德托多斯。 | 大衛出生於法國巴黎。孟德斯鳩出版《法意》。 | 德國文豪哥德出生於法蘭克福自由市。 | 孟德斯鳩逝世於法國巴黎。 |

及衡量萬物的客觀方法，推動人類思想上的改革與進步，使人類開始積極探索自然，挑戰教會思想體系，最終成果就是引發了一七七五年的美國獨立運動以及一七八九年的法國大革命。

在文化、藝術方面，不僅認同啟蒙運動的思想，十八世紀也是研究古希臘羅馬藝術的熱潮，當一七二○年至一七四○年考古發掘出古代龐貝城以及海克尼恩城（Herculaneun），衝擊了當時的歐洲，使歐洲人們重新關注古希臘、羅馬，並且高度讚揚古希臘、羅馬的思想和文化，代表如一七五五年溫克爾曼（Johann Joachim Winckelmasnn 1717-1768）出版了《對模仿希臘藝術的繪畫與雕刻的感想》（Thoughts on the Imitation of Greek Art in Painting and Sculpture）就是將希臘藝術視為最完美的藝術典範，這種審美品味造成十八世紀的歐洲將古希臘、羅馬風格視為完美的典範，於是復古的新古典主義盛行於歐洲各地。洛可可那種曲線形的裝飾設計被直線形和高雅纖細的新古典主義風格所取代，也因為藝術上重視道德和嚴肅性，新古典主義和學院派的關係也相當密切。

## 新古典主義——繪畫：大衛與安格爾

新古典主義題材多取自希臘羅馬歷史，並且在繪畫風格上偏向於靜態的構圖形式，同時重視素描以及色彩強調冷靜以及平穩。當龐貝古城被發掘出來，新古典主義也達到高峰，加上拿破崙對古典主義的偏好，於是新古典主義大行其道。

新古典主義在繪畫方面，主張以理性為主，反對

| 1769 | 1765 | 1764 | 1763 | 1759 | 1754 | 1755 |
|---|---|---|---|---|---|---|
| 法國 | 英國 | 義大利 | 法國 | 德國 | 法國 | 義大利 |
| 路易十五 | 喬治三世 | 教宗克雷芒十三世 | 路易十五 | 腓特烈二世 | 路易十五 | 教宗本篤十四世 |
| 拿破崙誕生。 | 英國通過《印花稅法》，要求美洲殖民地繳納印花稅。 | 溫克爾曼《古代藝術史》〈History of the Art of Antiquity〉。 | 法印戰爭結束。 | 席勒出生於德國馬爾巴赫。 | 法王路易十六出生於法國凡爾賽鎮凡爾賽宮。法印戰爭。 | 溫克爾曼出版《對模仿希臘藝術的繪畫與雕刻的感想》〈Thoughts on the Imitation of Greek Art in Painting and Sculpture〉。 |

表現個人主觀的情感，並且以客觀和細膩素描的技巧為核心。新古典主義繪畫的代表，包括大衛（Jacques-Louis David，1748-1825）以及安格爾（Jean-Auguste-Dominique Ingres，1780-1867）等人。大衛身為新古典主義代表畫家，在革命期間身為議員，投票贊成處死路易十六，並且解散美術學院，創建美術學校。在拿破崙擔任皇帝時推舉為宮廷畫家，但一八一五年拿破崙失敗後，大衛就流亡至布魯塞爾並最終客死異鄉。早期著名的作品包括《荷瑞希艾的宣誓》及《馬拉之死》，前者一七八五年於羅馬公開展示時造成轟動，大衛運用這幅畫歌頌古羅馬的美德，讚頌過去以喚起眾人古樸美德，後者更是成功的宣傳畫，激起法國人民對雅各賓黨的支持，造成日後法國恐怖統治的開端。而創作《馬拉之死》，是由於大衛和馬拉身為好友，在馬拉被刺身亡後，決定畫下馬拉被刺身亡的那一刻，代表他對馬拉之死的哀悼以及對革命的支持。後期由於他支持且崇拜拿破崙，替拿破崙繪製許多肖像畫，代表如《拿破崙加冕》。

而大衛眾多學生當中，則以安格爾最為成功。安格爾身為大衛學生，一八○六年曾前往義大利羅馬學習古典繪畫，深受拉斐爾的影響。當大衛被放逐，法國政府為保護古典畫派，在一八二四年請回已經在義大利停留十八年的安格爾回巴黎。安格爾和老師大衛相比，則選擇避開激情的表現，改以古典理想的純粹希臘風格來創作。其作品的人物多放置在前景，重視均衡及嚴密的型態，且重視輪廓和線條的表現，代表作有《宮女》、《土耳其浴女》，一八二○年中葉以

| 西元 | 1769 | 1770 | 1770 | 1772 | 1773 | 1774 | 1774 |
|---|---|---|---|---|---|---|---|
| 地區 | 英國 | 英國 | 法國 | 俄羅斯、奧地利、普魯士 | 美洲 | 法國 | 德國 |
| 時代 | 喬治三世 | 喬治三世 | 路易十五 | 腓特烈二世、瑪麗亞·特蕾西亞、凱薩琳大帝 | 英王喬治三世 | 路易十五 | 腓特烈二世 |
| 大事 | 瓦特改良蒸汽機成功。 | 英國將澳大利亞、紐西蘭收為殖民地。 | 布雪於法國巴黎逝世。 | 俄羅斯、奧地利和普魯士第一次瓜分波蘭。 | 波士頓茶葉事件。 | 法王路易十五逝世於法國凡爾賽宮。 | 歌德出版《少年維特的煩惱》。 |

後，安格爾成為了學院派的領袖。

## 新古典主義──建築：反對洛可可而回歸秩序理想的的新古典主義建築

十八世紀的復古風潮也影響了建築的表現，富含希臘、羅馬風格的建築取代了洛可可蔚為流行。當時許多人希望恢復古典，藉由幾何的設計，企圖找回理性的機能。而這種回歸風潮和溫克爾曼主張希臘是最完美的形式有關，他主張重建古代的理想美。並且當時新古典主義的思想背景和民主、科學有關。因此民主思想下，推崇古希臘和共和時期的羅馬；而科學理念下，主張實證主義，便挖掘古典建築來研究。十八世紀的考古成果非常豐碩，龐貝城也在此時被挖掘出來。

新古典主義建築主張直接向古希臘和古羅馬共和時期建築學習，被稱為古典復興，也被稱為希臘復興和羅馬復興。不過基本上當時的建築不可能只有純粹某種風格，希臘復興和羅馬復興的界線經常是模糊的，同時有時還會混合文藝復興、古典主義和巴洛克風格。代表如法國的蘇弗洛所建的《巴黎萬神殿》把中世紀哥德風格和文藝復興風格結合，以及英國的羅伯亞當的《家屋》強調平面、對稱和幾何的新古典主義。

## 學院派：巴黎沙龍與官方藝術的代表

學院派是歐洲官派的代表風格，最早起源於義大利的波倫亞學院，於十七、十八世紀盛行於法

| 1789 | 1789 | 1788 | 1786 | 1783 | 1780 | 1778 | 1776 | 1775 | 1774 |
|---|---|---|---|---|---|---|---|---|---|
| 美國 | 法國 | 英國 | 西班牙 | 美國 | 法國 | 法國 | 美國 | 美洲 | 美洲 |
| 華盛頓 | 路易十六 | 喬治三世 | 查理三世 | 華盛頓 | 路易十六 | 路易十六 | | | |
| 美國第一屆國會召開，華盛頓為美國第一任總統。 | 法王召開三級會議，法國大革命爆發，法國制憲議會通過人權宣言。 | 英國建造世上第一座鐵橋。 | 哥雅擔任西班牙查理三世的宮廷畫家。 | 美國確定獨立，喬治·華盛頓當選為美國第一任總統。 | 安格爾出生於法國蒙托邦。 | 盧梭逝世。伏爾泰逝世。 | 美國發表獨立宣言。 | 美國獨立運動開始，第二次大陸會議召開。 | 北美十三州代表召開第一次大陸會議。 |

國。當時法國成為歐洲強大國家，一六四○年以前，法國的藝術表現乏善可陳。到路易十三藝術開始興起，路易十四時代更為高潮，特別是凡爾賽宮的成功，使得法國為保持文藝上優勢，路易十四的首相考柏特（Colbert），有計畫地組織起法國的文藝生產鏈，系統地建立各種機構來鼓勵發展藝術，法國的學院運動在此背景產生，法國中央支配了藝術發展。一六六一年，考柏特決定支持於一六四八年設立繪畫與雕塑學院（Académie de Peinture et de Sculpture），又於一六六三年設立銘刻學院（Académie de Inscriptions），專門負責圖像、銘刻與錢幣的設計。一六六六年設立科學學院，一六七一年設置建築學院，成為建築師的搖籃。一六七二設立音樂、演說、舞蹈等學院，一六六六年於羅馬成立法蘭西學院（Académie de France），使其法國最好的藝術人才得以親身臨摹古希臘羅馬藝術的最佳範本。

在法國，學院派真正的產生了，之前十五、十六世紀所創立的學院派其實只是具有鬆散的畫家協會性質。繪畫與雕塑學院的創始人乃是勒·布朗建立了嚴密的體系，將藝術審美觀的培養乃至特定的教學方法和課程安排都做了詳細的規定。在勒·布朗的觀念下，古希臘、羅馬的風格是最優秀的，並且重視神話、宗教和歷史題材。於是從勒·布朗以後到安格爾都將古希臘羅馬視為最高理想和典範。學院派強調線條的運用，重視素描和細節表現，因此在技巧上有很高超的境界。但學院派過於重視古典主義傳統，題材也過於拘束，漸漸的也日益僵化。

# 第七章 浪漫時期與寫實主義運動

有鑒於上一世紀法國大革命和工業革命的部分負面影響，造成極大的動盪不安，十九世紀產生新的變革，由十八世紀末葉的啟蒙運動追求理性思維轉變為浪漫主義的感性思維，以修正啟蒙運動過於理性的思考模式，走向可以表達自由、情感創作的浪漫主義。浪漫主義最先是從文學發端，之後擴散到各領域，在藝術方面也大放異彩。

浪漫主義發展到後來過於浮誇，於是誕生了寫實主義，不僅反對浪漫主義，同時也挑戰學院派的墨守成規，拓展了藝術的領域和範圍，將原本少見的日常生活片段，特別是工業革命下的窮人生活展現出來。除寫實主義關心現實外，尚有自然主義產生。自然主義也同樣是關注實際生活的題材，更重視表現自然環境和風景。另外在十八世紀末葉到十九世紀，擺脫外來影響，英國本土產生關注風景類別的繪畫潮流，十九世紀也成了英國風景畫的黃金時期。在法國1830到1840年這段期間，興起了以鄉村風景為主的巴比松畫派，原因是其主要畫家大多居住在巴黎近郊的巴比松村。巴比松畫派是法國浪漫主義轉向了寫實和現代主義的起點，也替印象派開啟了道路。

英國於十九世紀成為最強大的國家，日不落帝國稱霸了整個世界。藝術上也有很大的進展。除了風景畫的興盛外，十九世紀中葉，英國又出現新的藝術團體，自稱為前拉斐爾派他們反對英國皇家藝術學院的風格，同時主張恢復到15世紀的義大利文藝復興初期的風格，主張表現細節、並且運用各種強烈色彩的技巧。同時十九世紀賴工業革命之成果，科技的發展，新式材料－鋼鐵的大量生產，對當時世界產生相當大的衝擊，英國水晶宮身為工業革命的具體代表物，是英國為了世界博覽會而興建的，運用大量鋼骨和玻璃，是英國當時著名的建築奇觀。而法國艾菲爾鐵塔，也是現代著名的觀光景點，1889年法國為世界博覽會而興建，曾經保持世界最高建築紀錄有四十五年。

另外英國在十九世紀末期，產生兩項對設計有深遠影響的運動，包括了美術工藝運動和新藝術運動。形成二十世紀設計的先驅。因此十九世的藝術發展，對二十世紀的藝術發展有相當大的影響，也奠定了二十世紀藝術發展的基礎。

| 西元 | 1791 | 1792 | 1793 | 1793 | 1793 | 1794 | 1795 | 1795 |
|---|---|---|---|---|---|---|---|---|
| 地區 | 法國 | 西班牙 | 法國 | 普、俄 | 法國 | 荷蘭 | 荷蘭 | 法國 |
| 時代 | 路易十六 | 卡洛斯四世 | 國民公會 | 威廉二世 | 國民公會 | 尼德蘭七省共和國時期 | 巴達維亞共和國時期 | 國民公會 |
| 大事 | 浪漫主義畫家傑里柯出生於法國魯昂。 | 浪漫主義畫家哥雅失聰。 | 七月十三日法國馬拉（Jean-Paul Marat）被刺身亡。 | 俄羅斯和普魯士第二次瓜分波蘭。 | 法王路易十六於法國巴黎協和廣場處死。 | 九月，法國軍隊開始入侵荷蘭，尼德蘭七省共和國滅亡。 | 一月，法國在尼德蘭七省共和國時期的領土上建立傀儡國家巴達維亞共和國。 | 法國發生熱月反動，羅伯斯比爾被處死，法國的恐怖政治時期結束。 |

## 充滿激情與東方情調的浪漫主義

以藝術來說，所謂的「浪漫」是指以主觀心境包含感覺、情緒和直覺為主的作品，綜觀各個時代，藝術其實可以區別出偏向「浪漫」，以及較重視形式、結構的「古典」作品。不過到了十九世紀，浪漫主義和過去有所區別，成為一種潮流。拿破崙橫掃歐洲後，法國大革命的理念也隨之傳播到歐洲各地，當荷蘭、義大利、德國等國紛紛尋求獨立，這種覺醒的觀點蔓延到十九世紀，也影響了世界各地。

在這種背景下，激揚的情感表現成為了主流，文學、藝術、音樂上都由原先上一世紀的理性主義跳脫，走入表達個人情感的表現。宣洩個人愛情、死亡的作品紛紛出籠，代表有歌德的《少年維特的煩惱》，當它於一七七四年出版，很快就風靡了整個歐洲，作品當中瘋狂的情感就是浪漫主義的核心。於是浪漫主義從文學領域發端，文學家從文學與真實事件找出戲劇化的主題，強調畫面的動感以及情感傳達。加上十九世紀對古典主義的反動，浪漫主義逐漸從原先的文學領域擴展開來，成為影響非常廣泛的運動。而浪漫主義的核心則是重視人的情感、本能和直覺，不僅促使藝術產生變革，也對社會和政治等問題相當看重，同時激發了民族國家的興起。

浪漫主義的代表藝術家，包括哥雅（Francisco de Goya，1746-1828）、傑里柯（Théodore Géricault，1791-1824）和德拉克洛瓦（Eugène Delacroix，1798-1863）等人。哥雅是西班牙繼葛雷柯、委拉斯貴茲後重要的畫家之一，個性浪漫且閱歷豐富，於一七八六

| 1805 | 1804 | 1804 | 1802 | 1799 | 1798 | 1796 |
|---|---|---|---|---|---|---|
| 德國 | 德國 | 法國 | 英國 | 法國 | 法國 | 法國 |
| 腓特烈·威廉三世 | 腓特烈·威廉三世 | 拿破崙 | 喬治三世 | 執政府 | 督政府 | 督政府 |
| 德國啟蒙文學詩人席勒逝世於德國威瑪。 | 康德過世。 | 拿破崙稱帝。 | 英國風景畫畫家波寧頓出生於英國諾丁漢郊區的阿諾德鎮。 | 拿破崙返回法國，推翻督政府，成立執政府，自任為第一執政。 | 拿破崙遠征埃及。浪漫主義畫家德拉克洛瓦出生於法國瓦勒德馬恩省。 | 拿破崙擔任法國征義大利軍隊的總司令，並擊敗第一次反法同盟聯軍。巴比松畫派畫家柯洛出生於法國巴黎。 |

拿破崙擔任西班牙查理三世的御用宮廷畫家。代表作《查理四世及其家族》，描繪皇家拜訪畫家作畫的場景。一七九二年哥雅因病失聰，開始繪製一系列的諷刺和幻想的蝕刻版畫，不僅表現哥雅的創意和幻想，也展現他自省的態度。當一八○八年拿破崙佔領西班牙，未替西班牙帶來自由帶來災禍，哥雅幻想破滅，於是創作了一系列的蝕刻版畫「戰禍」和兩件油畫《一八○八年五月二日》（The second of may）、《一八○八年五月三日》（The third of May），這兩件油畫堪稱浪漫主義的偉大傑作。《一八○八年五月三日》所展現是法國軍隊正在槍決馬德里市民的過程，畫中的明亮色彩和戲劇化光線不僅展現歌雅的新巴洛克風格，同時也表現出戰爭的殘酷、暴行以及殉道者的無畏無懼，具有強烈的張力和感染力。

傑里柯雖年僅三十餘歲，但他是法國浪漫主義繪畫的開創者，在繪畫史上也佔有重要地位。傑里柯十五歲前往巴黎，向古典主義畫家格羅學習，可是他並不滿於古典主義畫風，一八一二年的作品《騎馬的皇家侍衛官》就展現他對古典主義的反抗。一八一六年傑里柯前往義大利，研究米開朗基羅的作品。到一八一九年傑里柯創作了浪漫主義重要的作品《梅杜莎之筏》（Raft of the Medusa），此作品是根據一八一六年一艘法國軍艦在航向美國途中沉沒，大部分人搭上了救生艇，但有一四九人被遺棄在海上，他們編織木筏在海上漂流，獲救時只剩十五人存活。傑里柯將倖存者的垂死掙扎表現得淋漓盡致，將人類面臨死亡的無助徹底表現出來。而傑里柯雖然因為墜馬而死，作品也不多，他的作品還是替浪漫派立下了

單位：年

| 西元 | 1805-1882 | 1806 | 1806 | 1808 | 1812 | 1813 | 1813 | 1814 |
|---|---|---|---|---|---|---|---|---|
| 地區 | 埃及 | 法國 | 義大利 | 法國 | 法國 | 歐洲 | 荷蘭 | 法國 |
| 時代 | 穆罕默德·阿里 | 拿破崙 | 教宗庇護七世 | 拿破崙 | 拿破崙 | 拿破崙倒台 | | 拿破崙退位 |
| 大事 | 埃及處於穆罕默德·阿里治下。 | 拿破崙撤銷神聖羅馬帝國。 | 安格爾前往義大利羅馬。 | 寫實主義畫家杜米埃誕生於法國馬賽。拿破崙佔領西班牙。 | 拿破崙征俄失敗。 | 英國、俄國、普魯士和奧地利組成了第六次反法同盟，並打敗法國。 | 荷蘭脫離法國拿破崙統治下再次獨立。 | 巴比松畫派畫家米勒誕生於法國格雷維爾阿蓋。拿破崙被迫退位，維也納會議召開，波旁王朝復辟。 |

典範。

法國除了有傑里柯，尚有德拉克洛瓦作為浪漫派的代表。他同樣受教於古典主義流派，並且跟傑里柯一樣走出了自己的道路，受母親影響學習音樂知識，並且喜愛提香和魯本斯的畫風。後來德拉克洛瓦挺身反對學院派，成為浪漫派的活躍份子。代表作品《率領群眾的自由女神》，是描繪一八三〇年七月革命，德拉克洛瓦雖然沒有直接參與，但他身為國民衛隊的一份子，因此他將自己畫在自由女神右側，表示他參與革命的決心。

## 強調忠實描寫的寫實主義藝術運動

法國不僅是浪漫主義藝術的大本營，同時也發展了另一種被稱為寫實主義的藝術風格。法國大革命後，中產階級的生活逐漸好轉，對於人權的自覺也逐步覺醒。於是寫實主義在此背景下發展起來，同時浪漫主義發展到後期趨向於浮誇而空洞，因此寫實主義拋棄了過於情感表現的方式，回歸到寫實的風格。

寫實主義以真實的素描、現實且保守顏色作畫，但因為一八三九年照像術的發明，於是寫實主義畫家放棄討喜的題材，改以忠實描繪現實生活為主，原本不被重視的醜陋、貧窮或過去沒被注意到的題材和事件成為他們關心的主題。代表畫家有杜米埃（Honore Daumier，1808-1877）和庫爾貝（Gustave Courbet，1819-1877）。

杜米埃生於馬賽，嚴格來說不能算是寫實主義畫家，因為他對真實事物的外表並不關心，而是重視前者情感的意義，這位畫家生前並不為人知，死後才被

| 穆罕默德·阿里 | 教宗庇護七世 | 貝納多·奧希金斯 | 教宗庇護七世 | 路易十八、拿破崙 |
|------|------|------|------|------|

**拿破崙** 從厄爾巴島脫逃，返回法國，但被第七次反法同盟擊敗，於是拿破崙被放逐於大西洋的聖赫勒拿島。

**傑里柯** 前往義大利。

**智利** 獨立。

達文西的主要手稿遺失二百多年後，從烏爾賓諾圖書館發現達文西弟子弗朗西斯科·梅爾茲（Francesco Melzi，fl. 1491-1568/1570）所整理的繪畫論手稿。

義大利人喬萬尼·巴蒂斯塔·卡維格里亞（Giovanni Battista Caviglia，1770-1845）對獅身人面像進行了第一次現代考古發掘，將獅身人面像的下巴部分完全挖掘出來。

---

承認是一位畫家。杜米埃早期是以政治和社會諷刺漫畫家存在，一生創作不少傑出的諷刺漫畫，題材同樣以日常生活為主，一八四○年杜米埃轉向繪畫，題材同樣以日常生活為主，《三等車廂》就是他的代表作。杜米埃四十二歲患眼疾，生活陷入困頓後離開巴黎，前往定居在柯洛送給他的位於塞納河畔的鄉間房子，並在他死前一年，受雨果和巴爾克等人的資助，舉辦了首次的油畫展，而展示的作品多是一八六○年以後所完成的，此時他已經年老眼盲，作品改以浪漫主義題材為主，多幅作品以唐吉訶德故事為主。

庫爾貝，法國著名畫家。出生於法國邊境，是波希米亞人，個性有些自負及刻薄。喜歡描寫富有人情味的農村貧民和勞動階級，也是寫實主義的創始者。一八四○年前往巴黎學習法律，不久就開始學畫。早期作品受威尼斯畫派和卡拉瓦喬的影響，後來思想偏向社會主義，以農村出身為榮，因此庫爾貝主張藝術表現應該以現實生活作為依據，反對粉飾生活，並且還有名言：「我不會畫天使，因為我不曾見過他們。」他反對浪漫主義過於情感和幻想的表現，認為這是逃避現實的作法，認為藝術家應該以自己的經驗作為標準。他的作品一度被認為是粗俗的，而遭到詆毀。代表作《採石工人》（一九四五年遭到破壞），就是特意表現寫實風格的作品。庫爾貝的成就在於題材上的革新，而非風格上，他放棄宗教、神話、寓言和歷史題材，被保守分子視為危險激進人物，一八七○年由於政治因素，庫爾被逃往瑞士最後客死異鄉。

| 西元 | 1819 | 1819 | 1821 | 1822 | 1823 | 1824 | 1824 |
|---|---|---|---|---|---|---|---|
| 地區 | 法國 | 英國 | 法國 | 巴西 | 美國 | 法國 | 英國 |
| 時代 | 路易十八 | 喬治三世 | 路易十八 | 佩德羅 | 門羅 | 路易十八 | 喬治四世 |
| 大事 | 寫實主義畫家庫爾貝誕生於法國奧爾南。 | 藝術評論家拉斯金出生於英國倫敦，是英國維多利亞時代主要的藝術評論家之一，也是一名藝術贊助家、製圖師、水粉畫家、和傑出的社會思想家及慈善家。 | 拿破崙死於聖赫勒拿島。 | 巴西獨立。 | 美國總統門羅發表《門羅宣言》。 | 安格爾返回法國巴黎。浪漫主義畫家傑里柯逝世於法國巴黎。象徵主義畫家夏畹出生。 | 康斯塔伯曾於西元一八二四年的美術沙龍展出他的《乾草車》（The Haywain）。 |

## 厭倦浪漫主義而產生反動的自然主義風格

當浪漫主義發展到後期，形成過於煽情浮誇的風格後，藝術終於產生新的變革。十九世紀的歐洲，因為工業革命，社會發生劇烈變化，特別是城市及社會引發了不同的問題，人們開始關注現實生活，藝術家也從善如流，創作了一系列寫實及省思的作品，這就是寫實主義誕生的背景。十九世紀那些傑出的寫實主義畫家，特別善於揭示社會的不公，以及表現中下階層普通人家的生活。除了寫實主義畫家喜歡表現寫實相關題材外，另外也發展出一種自然主義的流派。自然主義和寫實主義都是以法國為中心發展起來，兩者同樣關心人們的生活以及使用寫實的表現方式，但自然主義更重視表現自然風光。

就某方面而言，自然主義是可以被歸類入寫實主義當中。不過對自然主義畫家而言，繪畫自然題材時，應該要完全按照真實來繪製，如果遠處呈現消失，那麼畫家就必須如實呈現消失的景致。自然主義的畫家，以美國畫家貝克為代表。貝克是美國的畫家，當歐洲流行寫實主義時，他也積極學習寫實主義的精神，可惜他某次溜冰意外受了重傷，導致他二十多歲就過世。貝克的作品以油畫和水彩為主，代表作《躲在乾草堆中》（Hiding in the Haycocks），就可以看出他對自然景觀的深刻觀察，也能看出他對自然主義的追隨。

自然主義從藝術發展出來，最後卻是在文學領域有傑出的表現。自然主義風格和寫實主義經常混雜在一起，但兩者間還是有所區別。日後最能表現出自然

用年表讀通西洋藝術史

| 1825 | 1828 | 1828 | 1828 | 1828 | 1827 | 1826 | 1825 | 1825 |
|---|---|---|---|---|---|---|---|---|
| 比利時 | 英國 | 俄國 | 法國 | 英國 | 英國 | 法國 | 玻利維亞 | 法國 |
|  | 喬治四世 | 尼古拉一世 | 查理十世 | 喬治四世 | 喬治四世 | 查理十世 |  | 路易十八 |
| 新古典主義畫家大衛逝世於比利時布魯塞爾。 | 前拉斐爾派畫家羅塞提出生於英國倫敦。 | 俄國文豪托爾斯泰出生於俄羅斯亞斯納亞—博利爾納。 | 哥雅逝世於法國波爾多。 | 英國風景畫畫家波寧頓逝世於倫敦。 | 前拉斐爾派畫家漢特出生於英國齊普賽街。 | 象徵主義畫家牟侯出生於法國巴黎。 | 玻利維亞脫離西班牙獨立，於是美洲主要殖民地皆已獨立，拉丁美洲的獨立戰爭運動結束。 | 西元一八二五年開始巴比松畫派的柯洛經常旅行。 |

主義風格特色的，莫過於法國的巴比松畫派，此派專門繪製風景畫，它忠實呈現了自然主義風格的精隨，而自然主義也影響到日後現代藝術的發展。

## 啟迪法國印象畫派的英國風景畫：康斯塔伯

十九世紀的英國是歐洲最強盛的帝國，英國早年受過北歐尼德蘭地區風俗畫和風景畫的影響，在藝術方面也逐漸走向現代化。十八世紀北歐以及義大利畫家對風景畫已經相當熟練，十九世紀時英國畫家康斯塔伯相當欣賞這些風景畫大師，但他認為風景畫不能毫無限制地隨意表現，應該是以可觀察的實際事物作為基礎，必須以具體呈現對自然影響的理解。於是十九世紀初期，英國風景畫就已經有近代風格的出現。英國的自然主義畫家可以提到泰納，生於英國倫敦的他，很早就接受皇家藝術學院的訓練，早期作品屬於自然主義，後來將浪漫主義的精神融入作品當中，發展出一種被康斯塔伯稱為用「有色的蒸氣畫出空氣景象」的風格。

英國風景畫最重要的畫家康斯塔伯出生於鄉間，長期接觸自然，因此他的作品都是以一般人熟悉的英國鄉村景色為主。康斯塔伯非常忠實的描繪自然，改變過去以人物和故事為題材的作品。另外，他對光進行特別的研究，認為自然界的光和影子不會靜止不變，在表現任何事物時，與其重視偶然的外觀，不如注意內在性質。他深入觀察自然，並被自然所感動，他認為對持續自然生命現象的光和影而言，明暗是其精隨。所以康斯塔伯運用傑出的明暗法，使作品當中的自然景色具有立體的實在感。作品代表如《乾草

| 西元 | 1830 | 1830 | 1831 | 1832 | 1832 | 1832 | 1834 |
|---|---|---|---|---|---|---|---|
| 地區 | 法國 | 比利時 | 義大利 | 法國 | 德國 | 希臘 | 德國 |
| 時代 | 路易腓力 | | 教宗格列高里十六世 | 路易·菲利普一世 | 腓特烈·威廉三世 | | 腓特烈·威廉三世 |
| 大事 | 法國七月革命爆發，路易腓力成為法王。印象派畫家畢沙羅出生於美屬維京群島夏洛特阿馬利亞。 | 比利時從荷蘭獨立。 | 馬志尼組青年義大利黨。 | 馬內出生於法國巴黎。 | 德國作家哥德逝世於德國威瑪。 | 鄂圖曼土耳其承認希臘獨立。 | 德意志關稅同盟的成立。 |

車》（The Haywain），都可見識他雄厚的功力。同時，康斯塔伯的風格開創了風景畫的新趨勢，對法國自然主義繪畫興起的影響極大。雖然康斯塔伯的作品都是在畫室中完成的，並未走向戶外作畫，但是他會到戶外進行速寫油畫，油畫的重點是以風、陽光、雲朵為主。天空對康斯塔伯特別重要，還會特別研究雲朵，將其變化記錄下來。後來英國風景畫重視光影變化的方法，被未來印象派所繼承，對近代藝術有啟迪的作用。

## 巴比松畫派：主張將畫架帶出室外的法國鄉村風景畫派

當浪漫主義鼎盛時，寫實主義也逐漸走向藝術的舞台。一八三〇年開始，法國藝術圈已經出現所謂的自然主義者，有時也被稱為社會寫實主義，而巴比松派正是自然主義的代表。十九世紀法國古典主義已經沒落，浪漫主義對自然有著新奇的感受，加上英國風景畫的刺激，於是產生了以法國為中心發展出自然主義的巴比松畫派。此派的畫家是在巴黎近郊楓丹白露森林的巴比松村寫生為主，並且主張將畫架帶到戶外，在大自然當中進行創作。巴比松畫派捕捉自然以及農村的生活景致，透過作品表達對自然的情感。作品中，貴族不再是主角，反倒是鄉村的農民成為他們的主題。代表畫家包括，柯洛、盧梭以及米勒等人。

柯洛的風景畫極具特色，描繪鄉間空間的作品，常表現出微霧朦朧的空氣和銀杏般的綠色，光線處理平衡，富有詩意和文學性。柯洛早年常在羅馬鄉間徘徊，速寫作品尚未轉變為田園畫，不過柯洛精準

| 1842 | 1840 | 1840 | 1840 | 1839 | 1838 | 1837 | 1834 |
|---|---|---|---|---|---|---|---|
| 近東 | 法國 | 中、英 | 法國 | 法國 | 法國 | 英國 | 義大利 |
| | 路易·菲利普一世 | 維多利亞 | 路易·菲利普一世 | 普一世 | 路易·菲利普一世 | 維多利亞 | 教宗格列高里十六世 |
| 艾米爾·博塔於一八四二年開始對美索不達米亞古文明的發掘過程，他於當年挖到亞述位於豪爾薩巴德的宮殿 | 象徵主義畫家魯東出生於法國波爾多。雕刻家羅丹出生於法國巴黎。印象派畫家雷諾瓦出生於法國利摩日。 | 中英鴉片戰爭。 | 印象派畫家莫內出生於法國巴黎。 | 後印象派畫家塞尚出生於法國普羅旺斯。 | 法人發明照相術。 | 英國女王維多利亞即位。 | 一八三四年巴比松畫派畫家柯洛前往義大利旅行寫生。 |

的觀察和直接的視覺經驗和康斯塔伯的速寫油畫有些類似，但柯洛的作品比較穩定。一八三○年七月，法國暴亂，柯洛於是跑到巴比松，此地常喚起柯洛的鄉愁，他因此對自然又有新的認識，一八三四年柯洛前往義大利旅行寫生，發現了厚塗顏料最能表現朦朧的明亮。於是柯洛常往清晨或薄暮的月光下進行速寫，完成的作品畫面呈現出夢幻般的美感，如《孟特楓丹的回憶》。柯洛為人善良，做了相當多的慈善事業，包括幫助失明的杜米埃，資助米勒和其遺孀。

盧梭出生於巴黎的裁縫家庭，年輕時就是知名畫家，受十七世紀的荷蘭風景畫影響後專心研究自然，一八三三年搬到巴比松一帶，對自然的研究更為深刻，於是才華顯露。他的作品表現對大地的堅毅，與自然界嚴謹的風格。

而米勒出生於貧困農家，但還是接受正規的教育，一八三七年因為獲得了獎學金於是能夠前往巴黎，一八四九年前往巴比松。生活困境的關係，所以也畫肖像畫和女性裸體畫。在巴比松的米勒開始表現和農民生活以及宗教情懷，代表作品包括《拾穗》、《晚禱》等。不過他在繪製這些作品時，被當作社會主義份子，因此陷入相當貧困的生活，直到一八六七年在巴黎萬國覽會獲得勳章，才奠定了畫壇的地位。

## 前拉斐爾主義：回歸中世紀的反璞歸真

當十九世紀前半法國歷經古典主義和浪漫主義風潮，十九世紀中葉，歐洲藝術風格轉而受英國的藝術流派影響，代表為前拉斐爾主義。當時英國皇家美術院的勢力相當龐大，引起了拉斐爾前派的畫家不滿，

| 西元 | 1842 | 1844 | 1844 | 1848 | 1848 | 1850 | 1850 | 1850 |
|---|---|---|---|---|---|---|---|---|
| 地區 | 中、英 | 英 | 德 | 英 | 法國 | 中國 | 英國 | 法國 |
| 時代 | 道光 | 維多利亞 | 腓特烈·威廉四世 | 維多利亞 | 法蘭西第二共和 | 咸豐帝 | 維多利亞 | 法蘭西第二共和國 |
| 大事 | 鴉片戰爭結束。 | 英國詩人兼思想家賈本德出生於英國薩塞克斯。 | 尼采出生於德國呂肯。 | 羅塞提提於一八四八年前拉斐爾兄弟會，前拉斐爾派誕生。馬克思和恩格斯於倫敦共同發表共產黨宣言。 | 法國二月革命爆發，法蘭西第二共和國成立。後印象派畫家高更出生於法國巴黎。 | 道光帝去世，咸豐帝繼位。 | 英國水晶宮動工。 | 馬內追隨歷史畫家庫提爾學畫。 |

認為學院過於保守和墨守成規，只採用拉斐爾之後的繪畫法則。因此拉斐爾前派先驅布朗（Madox Brown）首先提出，「拉斐爾之前的畫家，無論他們的名氣多大，可惜都沒有獨創一種風格，只是模仿家而已。」拉斐爾前派主張真實的自然主義，他們雖然模仿拉斐爾之前的畫家，但沒有受到僵化的藝術法則限制，由於布朗呼籲要回到拉斐爾時代以前的畫家精神，得名「拉斐爾前派」，代表畫家羅塞提和漢特。

羅塞提於一八四八年成立前拉斐爾兄弟會，宗旨是純粹的臨摹自然和表達真實的思想來對抗保守的學院派，主張復興哥德藝術的特色，並希望用藝術來革除西方文明的弊端。不過羅塞提本人其實不關心社會議題，自己本身認為是美感的改革家，作品《聖母領報》追求細節的真實，畫中顏色淡雅，並有意將降低透視法存在和垂直線條構圖方式，以及採用拉丁文標題，顯示出他復古的理念。漢特同樣也是拉斐爾前派的創始者之一，於十七歲進入皇家美術學院，後來主張使用道德和藝術教育的方式來改革當時資產階級的社會問題，作品多以聖經象徵性的故事來描繪，希望達到勸誡的目的，代表作品如《世界之光》等都十分富有教育意義。

## 十九世紀材料創新的建築：英國水晶宮以及法國艾菲爾鐵塔的建造

十九世紀因為工業革命的成功，刺激了資本主義的興起，大量生產成為趨勢，於是十九世紀初期出現了萬國博覽會，主要展示工業革命新科技的成果以

| 年代 | 國家 | 人物 | 事件 |
|---|---|---|---|
| 1851 | 中國 | 道光 | 太平天國成立。 |
| 1853 | 荷蘭 | | 後印象派畫家梵谷出生於荷蘭津德爾特。 |
| 1853 | 日本 | 江戶幕府德川家慶 | 美國海軍船艦入日本東京灣（黑船事件）。 |
| 1853 | 瑞士 | | 象徵主義畫家霍德勒出生於伯爾尼。 |
| 1854 | 日本 | 江戶幕府德川家定 | 日本與美國簽訂神奈川條約。 |
| 1855 | 法國 | 拿破崙三世 | 馬內離開庫提爾畫室。 |
| 1858 | 英國 | 維多利亞 | 莫臥兒帝國被英國滅亡。 |
| 1859 | 英國 | 維多利亞 | 達爾文出版《物種起源》。 |
| 1859 | 美國 | 詹姆斯·布坎南 | 自然主義畫家貝克出生於美國紐約。 |
| 1859 | 法國 | 拿破崙三世 | 點彩派畫家秀拉出生於法國巴黎。 |

及展現國家實力，成為當時重要的活動。第一次的萬國博覽會是在一八五一年的英國倫敦，接著一八五五年和一八六七年在法國巴黎，一八七三年在維也納，之後成為慣例，至今依舊持續舉辦。一八五一年首次的萬國博覽會舉辦在英國倫敦，倫敦是世界上最早達到百萬人口的都市，於倫敦海德公園所建造的水晶宮（Crystal Palace）是一個英國企圖展現自身工業革命的具體成果。

水晶宮由約瑟夫·帕克斯頓（Joseph Paxton）設計，帕克斯頓並非建築師而是園藝師，他依靠先前建造花房的經驗，採用預鑄鋼鐵構件的形式，打破過去的傳統營建的方式，短時間內就完成了設計，並只用九個月就完成了鑄造。水晶宮的外型優雅，平面有一二五公尺乘上五六〇公尺，並高約二十二公尺，形成了寬闊的空間，甚至可以栽種樹木。這棟建築物使用了大量鋼鐵和鑄鐵，展現了英國工業革命的成就，以及新式材料的運用。水晶宮的完成也代表了新的理念，沒有過多裝飾，預示了設計簡潔性和功能性的新領域，突破傳統建築觀念，打開新建築的世界。

對建築設計來說，工業革命後，機器成為重要工具。同時因為技術是新建築和新材料的直接來源，非建築師也可以成為建築風格的革命家。然後最重要的就是水晶宮開創了鋼鐵和玻璃兩種新材料的運用，當時的鋼鐵大王Abraham Darby III在英國煤鐵重鎮庫爾布魯克戴爾（Coalbrookdale）建造鐵橋。因此鋼鐵在建築和橋樑上已經受到使用，但在水晶宮之前，幾乎不曾被建築師運用成為一般建築形式。

| 1863 | 1862 | 1862 | 1861 | 1861 | 1860 | 1860 | 西元 |
|---|---|---|---|---|---|---|---|
| 法國 | 德國 | 奧地利 | 法國 | 中國 | 中國 | 美國 | 地區 |
| 拿破崙三世 | 威廉一世 | 瑟夫一世 | 拿破崙三世 | 同治 | 咸豐 | 林肯 | 時代 |
| 浪漫主義畫家德拉克洛瓦逝世於法國巴黎。 | 德國藝術史家、社會學家格羅塞出生於德國施滕達爾，現代藝術社會學奠基人之一。 | 象徵主義畫家克林姆出生於維也納，創維也納分離派。 | 雷諾瓦於二十歲進入格列爾畫室學畫。 | 中國咸豐帝去世，同治帝繼位。慈禧太后發動辛酉政變（北京政變）。 | 中國與英、法簽訂北京條約。 | 林肯當選為美國總統，南方奴隸州脫離聯邦。 | 大事 |

法國的艾菲爾鐵塔的興建是為了一八九九年的萬國博覽會以及慶祝法國大革命一百週年。鐵塔最初只想保存二十年，後來因為建築具有科學價值，且觀光客絡繹不絕，於是保留至今。搭建者為工程師艾菲爾（Gustave Eiffel，1823-1923），他的理念是為了現代科學和法國工業的榮耀，要建造一個像凱旋門一樣偉大的作品。而艾菲爾鐵塔高三二〇公尺，在紐約帝國大廈落成前，是全世界最高建築物保持者。艾菲爾鐵塔採用了二五〇萬根鉚釘、一萬八千多根鐵構樑柱，是一個工程傑作，不僅對以後結構，也對裝飾藝術提供了更大的自由空間。

## 介於工藝與工業的設計花朵：英國美術與工藝運動

英國的美術工藝運動源自於十九世紀下半葉的一場設計運動，後來發展成為一場國際性的改革運動。會有這項運動，是由於工業革命後，家具、室內產品、建築工業等量批生產導致了設計水平低落的情況發生，美術工藝運動主張美術和技術的結合，希望藝術家能進行產品設計，而不要單純創作純藝術。對於工業設計史而言，是非常重要的運動。

作家約翰·魯金斯提出改革的理論，藝術家兼詩人的威廉·莫里斯則是美術工藝運動的代表人物。美術工藝運動的主張是強調手工藝的重要性，反對機械化生產的方式。並且反對當時過於矯柔做作的維多利亞風格，主張採用哥德風格和中世紀風格，講究簡單、樸實、功能良好的風格。認為設計不應該過於華而不實，裝飾上則是推崇自然主義、東方裝飾以及

用年表讀通西洋藝術史

| 1870 | 1868 | 1867 | 1867 | 1867 | 1865 | 1863 |
|------|------|------|------|------|------|------|
| 義大利 | 法國 | 奧匈帝國 | 日本 | 埃及 | 美國 | 法國 |
| 維托里奧·埃馬努埃萊二世 | 拿破崙三世 | 弗朗茨·約瑟夫 | 明治天皇 | 赫迪夫領時期 | 林肯 | 拿破崙三世 |
| 義大利統一。 | 新古典主義安格爾逝世於法國巴黎。後印象派與那比派創始成員之一的波納爾出生於法國豐特奈·玫瑰。那比派畫家維亞爾出生於勃艮第地區。 | 奧匈帝國成立。 | 明治天皇開始明治維新。 | 埃及赫迪夫領時期。 | 南北戰爭結束。 | 希涅克出生於巴黎。 |

東方藝術的風格。不過美術工藝運動過於反對機器生產，認為只有手工產品才是好的，和工業時代格格不入，導致英國的工業設計革命延後。

但美術工藝運動是世界現代設計史第一個真正的設計運動，雖然範圍不廣，但影響深遠。在美國影響了芝加哥學派，在歐洲則是影響現代主義運動，雖然二十世紀初期就失去鋒頭，但對於精緻合理的設計和手工藝的保存提供了相當的作用。並且給後來的設計師提供了新的設計風格，未來也影響了產生了平面設計師和插畫家。

## 新藝術運動：二十世紀現代主義的前奏

十九世紀末葉至二十世紀初期，歐美產生了一個影響相當大的裝飾藝術運動，其內容廣泛，包括建築、家具、產品、首飾、服裝、平面設計、書籍插畫到雕塑和繪畫等等都受到影響。時間長達十餘年，是設計史上重要的形式主義運動。源於法國，之後蔓延到荷蘭、比利時、義大利、西班牙和美國等各地，是影響廣泛的國際設計運動。新藝術運動延續了英國美術工藝運動的思想，主張藝術家應該從事產品設計，以實現技術和藝術上的統一。

新藝術運動的背景和美術工藝運動相似，反對矯飾的維多利亞風格和過度裝飾的風格。也針對工業革命有強烈反應，認為應該要重新提倡手工藝的重視。並且放棄傳統裝飾圖案，轉而採用自然界的元素，比如動、植物等裝飾，同時也接受了日本裝飾風格，特別是日本江戶時代的藝術以及浮世繪。不過新藝術和美術工藝運動相比，美術工藝運動比較重視中世紀哥

| 西元 | 1870 | 1870 | 1871 | 1871 | 1872 |
|---|---|---|---|---|---|
| 地區 | 法國 | 芬蘭 | 普魯士 | 英國 | 法國 |
| 時代 | 拿破崙三世 | | 威廉一世 | 維多利亞 | 法蘭西第三共和國 |
| 大事 | 象徵主義兼那比派畫家德尼出生於法國格蘭佛。 | 美學家赫恩出生於芬蘭。 | 普法戰爭結束，普魯士國王威廉一世於凡爾賽宮的鏡聽加冕。 | 莫內因普法戰爭避難至倫敦。 | 塞尚和畢沙羅見面。 |

德風格，新藝術則完全放棄任何一種傳統裝飾圖樣，徹底走向自然風格。

新藝術運動起源地是法國，原本「新藝術」只是巴黎的一家店名，由出版商薩穆爾·莫里斯的事務所而設立的，名稱叫做新藝術畫廊。巴黎的新藝術運動有幾個重要的中心，包括新藝術之家，薩穆爾·賓和其他設計師從事新藝術的設計，並且對日本裝飾風格感到興趣，其設計出的產品具倚強力的自然主義風格，採用曲線設計，反對直線條的存在。第二個中心為現代之家，設計風格基本與新藝術之家相似，由朱利斯·邁耶·格拉斐主持。第三個中心則是六人集團，由六位鬆散的設計師組成，提倡回歸自然，最傑出的是吉馬德，巴黎地鐵入口幾乎都由他所設計。而新藝術在歐洲各地也有相當不錯的表現，德國被稱作青年風格運動，奧地利和西班牙則帶有當地特色。總之，新藝術對設計影響相當深遠，建立了現代設計風格。

用年表讀通西洋藝術史

208

十九世紀的歐洲處於劇烈的變化，拿破崙橫掃歐洲，新的思想也隨之傳播開來。同時由於工業革命的因素，科學的進步，完全真實的照相術在十九世紀末葉也被發明，這些歷史背景對藝術的發展有了重大的影響。十九世紀的藝術潮流轉變速度相當快速。當時包括新古典主義、浪漫主義以及其後的寫實主義風潮與風景畫藝術和巴比松畫派，都對十九世紀末期的印象派的產生有一定的影響。印象派繼承浪漫主義的思想，不太喜歡過於正式以及過於裝飾雕琢的繪畫。同時也繼承浪漫派的主張，認為獨立的藝術家應該與既定的想法交戰，探索未知的領域更繼承了浪漫主義對自然的情感。

同時十九世紀的科學發展，增進了許多畫家的科學知識。十九世紀中期後，藝術家和作家所追求是以「真」取代「美」，因此寫實主義大行其道。法國，對科學的研究也持續不斷。科學對畫家影響最大的地方，就是視覺研究的領域，尤其是色彩的組成以及光線的結構，對印象派畫家影響深遠。光學的發展影響了照相機的出現，對藝術發展影響極為劇烈。攝影術的出現，對藝術表現不管是正負面都是影響相當深遠。

而印象主義在此背景下發展，其主張為捨棄以實在立體形式呈現自然外觀的傳統，用細碎的色彩取代線條和形式，不描繪事物的具體形象，只表現其外觀給人的印象。而印象派畫家於1860年代在法國開始活躍，並於1874年舉行第一次聯展。他們對藝術的新觀點和理念，建造了現代藝術的基礎。特別是他們具有自覺，認為藝術家具有使命將藝術性視為個人的真實，既使拒絕金錢報酬和社會地位也不可屈服。

到了十九世紀末，印象派已經成為當時藝術的主流，相對也產生了新的藝術運動挑戰印象派主義，那就是被稱之為先知派（那比派）的年輕藝術家展開的運動。受象徵主義影響，在1897年由藝術家克林姆在奧地利維也納組成了維也納分離派，主張追求唯美主義和裝飾效果，也被稱作新藝術派，維也納分離派反對保守的維也納學院派，風格多樣化沒有固定，維也納分離派的分布很廣，包括繪畫、設計、建築、裝飾等領域都有表現。這些藝術運動對二十世紀的藝術的建立，有重要的承先啟後的地位，現代藝術基本發源於此。

| 1878 | 1877 | 1875 | 1875 | 1874 |
|------|------|------|------|------|
| 德國 | 瑞士 | 法國 | 中國 | 法國 |
| 威廉一世 | | 法蘭西第三共和國 | 光緒 | 法蘭西第三共和國 |
| 歐洲列強於德國招開柏林會議，企圖解決巴爾幹問題。 | 寫實主義畫家庫爾貝逝世於瑞士拉圖爾德佩勒。 | 柯洛逝世於法國巴黎。　巴比松畫派畫家米勒逝世於法國巴比松。 | 中國清朝同治帝去世，光緒帝繼位。 | 印象派於一八七四年第一次聯展。 |

## 「印象‧日出」：捕捉光影瞬間變化與進行色彩實驗的印象派

法國於十九世紀末期已經是重要的藝術中心，在當時有一群藝術家經常聚會討論藝術，從本來蒙馬特的餐廳到雷諾瓦的畫室都不間歇。而這些畫家就是未來組成印象派的重要大師，他們日後影響了整個藝術的發展，也奠定了今日現代藝術的基礎。文藝復興以後，西方的藝術追求理想狀態下的寫實，十九世紀已經形成所謂的學院派，將風格形式固定下來，對於光線、時間和空氣的質感刻畫都已經變成固定的模式，畫家不會真正表現出不同時間會有不同的景致。

一八六三年，學院派把持的年代，馬內帶著他的作品《草地上的午餐》參加官方沙龍卻慘遭落選。於是在不公正的情況下，馬內和其他落選的畫家組織起來抗議這件事，拿破崙知道這件事，特準全部落選的作品陳列於安杜士德利宮殿，形成了所謂的「落選展」，而這些畫家多數都是印象派的成員，因此他們不斷努力提倡新繪畫藝術，在一八七四年四月十五日，於攝影師那達爾（Nadar）的工作室舉辦了第一次真正的印象派畫展。這次展出作品有一百六十五件，名為「無名的藝術家展覽會」，沒想到作品展出後，被雜誌記者李洛伊（Louis Leroy）用輕蔑的方式報導說「如同『印象』一般，只憑印象作畫」，但這個說法卻被畫家接受，並且視為自己的特色，加上莫內有一幅名為《印象‧日出》的作品參加，於是他們後來以印象派畫展的稱呼舉辦了八次的畫展。

| 1882 | 1887 | 1881 | 1881 | 1879 | 1879 |
|---|---|---|---|---|---|
| 英國 | 法國 | 法國 | 義大利 | 西班牙 | 法國 |
| 維多利亞 | 法蘭西第三共和國 | 法蘭西第三共和國 | 翁貝托一世 | 阿方索十二世 | 法蘭西第三共和國 |
| 前拉斐爾派畫家羅塞提逝世於英國的肯特郡。 | 羅丹和學生卡蜜兒·克勞岱爾墜入情網。 | 賽柳西埃結識了後印象派畫家高更。 | 雷諾瓦前往義大利旅行，影響其畫風轉向類似文藝復興的古典畫風。 | 阿爾塔米拉洞窟壁畫被發現。 | 寫實主義畫家杜米埃逝世於法國瓦爾蒙杜瓦。 |

而印象派從一八六○年的法國興起後，很快影響到其他地方，產生出具有地方特色的印象主義風格。印象派反對學院派僵化的形式風格，並且印象派重視陽光、色彩、和陰影的表現。因此印象派強調以眼睛進行觀察，並且注意光線的變化。加上十九世紀科學知識的進步，使得藝術家可以得知真正的原色並非傳統所認知紅、黃、藍而是綠、黃、品紅等顏色。加上經由觀察發現到陽光照射不同顏色的物體，會因為時間不同會有所變化，陰影也會有不同色彩，物體也會產生補色現象。因此印象派主張表現情感並非藝術家的主要工作，而是要以客觀的方式去紀錄自然和現實中轉眼即失的事物，所以印象派也被人稱做為外光派。代表畫家如馬內（Edouard Manet，1832-1883）、莫內、雷諾瓦、畢沙羅、竇加等人。

馬內是印象派早期的開拓者，也是近代繪畫之父，出生自巴黎，在一八五○年馬內追隨歷史畫家庫提爾（Couture）學了五年的繪畫，離開後開始重視光的色彩變化。畫面變得清新明快，一八六一年《彈吉他者》入選沙龍，此後作品一直落選，一八六三年完成代表作《草地上的午餐》，而一八六五年完成的《奧林匹亞》更是被抨擊下流。馬內一直想得到官方認同，因此從未參加印象派畫展，反倒印象派畫家都以馬內馬首是瞻，到馬內晚年官方才對他批評趨於正面，並且一八八二年法國政府授予馬內騎士勳章。馬內啟發了印象派，真正確立印象派繪畫的卻是莫內，莫內也是印象派畫家當中最堅持要進行自然觀察的畫家。莫內因為看過馬內的作品十分感動，也隨著開始

第八章　印象派：現代藝術的濫觴

| 西元 | 1883 | 1883 | 1882-1922 | 1882 |
|---|---|---|---|---|
| 地區 | 法國 | 德、奧、意 | 英國 | 法國 |
| 時代 | 法蘭西第三共和國 | 威廉一世、翁貝托一世、弗蘭茨·約瑟夫一世 | 維多利亞、愛德華七世、喬治五世 | 法蘭西第三共和國 |
| 大事 | 印象派畫家馬內逝世於法國巴黎。高更辭去銀行工作，立志成為畫家。高更全家先搬到里昂，後又搬到丹麥哥本哈根當了一陣子的推銷員。高更搬回巴黎。 | 德、奧、意三國同盟。 | 埃及由英國治理。 | 法國政府授予馬內騎士勳章。 |

重視光線的表現。

一八七一年普法戰爭期間，莫內避難至倫敦，接觸到泰納的作品，因而更致力於光線的描繪。在他作品重視的是整體的感覺，著重於視覺經驗的感受和空氣與光線的變化，晚年的《睡蓮》是其代表性作品。

雷諾瓦，出生於法國貧困的裁縫師家庭，四歲才搬到巴黎，二十歲進入格列爾畫室（Gleyre）學畫。雷諾瓦早期受到庫爾貝和馬內影響，當畫風成熟後則轉向表現柔和的氣氛。早年以畫少女出名，餐廳跟咖啡廳也是雷諾瓦喜歡的題材，一八八一年雷諾瓦前往義大利旅行，影響其畫風轉向類似文藝復興的古典畫風，代表作包括一八七六年的《煎餅磨坊》和一八九二年的《彈琴少女》。而印象派當中的資歷最深的是畢沙羅，印象派的八次畫展他都參加了，田園跟農村是他最常表現的題材，經常和莫內並提，多數作品因為普法戰爭而遭到破壞。總之印象派對學院派的表現方式沒興趣，偏好研究顏料可以提供怎樣的感受，筆觸比較奔放、清晰，不像學院派將色調和色度調得很均勻，作品比較明亮鮮豔，也比較不重視傳統的透視法。一八八○年之後，印象派畫家愈發不滿意自己的風格，於是畫家紛紛獨立創作，影響了未來印象派走向新的風格。

## 新印象派：秀拉的點描法與新印象派的誕生

當印象派於十九世紀末葉達到高潮，一八八六年有一群印象派畫家在第八次的印象派畫展時，提出將他們的作品集中放在同一展覽室展出，就預告了新印

巴拿馬　　　法國　　　美國

美國紐約。
自然主義畫家貝克逝世於

格羅弗·克利夫蘭

---

法蘭西第三共和國

印象派第八次畫展。

法國藝術評論家費利克斯·費內翁（Félix Fénéon）在一八八六年創造「新印象派」這個詞，來形容由法國畫家喬治·秀拉引發的藝術運動。

高更離開印象派，並且第一次前往布列塔尼地區旅行。

---

塞尚返回故鄉。

梵谷前往巴黎。

高更和畫家拉瓦爾（Charles Laval）前往巴拿馬。

---

象派的出現。新印象派也可以被稱為點彩派，而「新印象派」這個用詞是由法國藝術評論家費利克斯·費內翁（Félix Fénéon）在一八八六年創造，用以形容法國畫家秀拉所引發的藝術運動。新印象派和印象派的主張有些不同，他們對眼睛觀察下的真實比較不感興趣，也反對印象派主張表現風景瞬間的片刻。

新印象派根據當時光學的理論，發現可以將色彩並置以產生色光混合的效果。新印象派的代表畫家秀拉（Seurat，1859-1891）整理出一套科學的色彩理論，將顏色分割成為七種原色，還研究人們眼睛如何感受顏色的方式，認為人類的眼睛會自動利用光學的補色原理將顏色混合，整理後提出「分光法的理論」。

對新印象派而言，點描法（Pointillism）和分光法（Divisionism）是理論中最重要的基礎。所謂點描法是在畫布上使用小色點，製造出閃爍的色彩效果，而分光法則是個別的小點或是筆觸中使用不同顏色的方法。

秀拉是出生和逝世都在法國巴黎的藝術家，他奠定了新印象派的基礎，但本人相當早逝，在三十多歲壯年就已經過世。秀拉大概一八七〇年左右開始學畫，主要受林布蘭和哥雅的風格影響。一八八〇年過後的十年，他服過兵役也擁有了自己的畫室，在這段時間他開始研究起點描法，後來他曾經搬遷畫室，於一八九一年因為白喉病過世。他所創造的點描法在其名作《大碗島的星期天午後》（A Sunday on La Grande Jatte）展露無疑，同時也宣告新印象派的誕生，這幅作品和傳統印象派的表現方式相差極大，

第八章 印象派：現代藝術的濫觴

| 1889 | 1889 | 1889 | 1889 | 1888 | |
|---|---|---|---|---|---|
| 法國 | 英國 | 中國 | 法國 | 法國 | 地區 |
| 法蘭西第三共和國 | 維多利亞 | 光緒 | 法蘭西第三共和國 | 法蘭西第三共和國 | 時代 |
| 高更參觀巴黎國際博覽會。後印象派畫家梵谷逝世於法國瓦茲河畔歐韋。 | 艾菲爾鐵塔完工。 | 中國光緒帝開始親政。 | 巴黎國際博覽會。 | 先知派（那比派）成立。 | 大事 |

雖然和印象派同樣重視色彩和陽光，但畫家於這幅作品用點描的方法，使觀者眼睛產生補色效果，比起在調色盤上調和更為亮眼。即使這幅作品極為傑出，在一八八六年第一次展出仍被人恥笑。秀拉因病早逝後，繼承的新印象派畫家主要是西涅克（Signac，1863-1935），他在一八九九年出版了《從德拉克洛瓦到新印象主義》，整理出新印象派的理論架構。希涅克的作品多為水彩，晚年作品裝飾效果比較強烈，未來歐普藝術對於色彩的表現就是受到新印象派的影響。

可惜新印象派強調科學混色原理，過於機械理論，加上點描法會花費很多時間，導致後繼的畫家稀少，真能展現新印象主義的作品數量也不多。

## 後印象派：回歸事物的「實在性」

當新印象主義出現，也預示了藝術即將走向新的風格。新印象主義最初出現時，的確引發了很大的衝擊，卻因為新印象主義過於強調科學分析方法，忽視了物體本身的形與色，於是十九世紀末期出現了新的改革派。他們反省過去那種過於重視外在的現實，也反對印象派過於重視光影的變化和視覺的寫實效果，忽視了對事物內在的精神表達，於是創造出了主觀的新藝術，也就是今日所稱的後印象派。後印象派出現的時間，是一八七八年塞尚離開印象派之後到二十世紀初期。著名的大師塞尚、高更跟梵谷，都是後印象派的代表畫家，而他們早期也大多屬於印象派畫家，不僅改革了印象派，同時也建立了現代藝術的基礎，後印象派對現代藝術的重要性不言而喻。

用年表讀通西洋藝術史

214

| 1895 | 1895 | 1894 | 1892 | 1892 | 1891 |
|---|---|---|---|---|---|
| 奧地利 | 中、日 | 中、日 | 德國 | 法國 | 法國 |
| 弗蘭茨·約瑟夫一世（Otto Wagner）出版《現代建築》（Moderne Architektur）展現了基本的分離派思想。 | 光緒、明治天皇 | 光緒、明治天皇 | 威廉一世 | 法蘭西第三共和國 | 法蘭西第三共和國 |
| 奧托·華格納 | 中日簽訂馬關條約。 | 甲午戰爭爆發。 | 慕尼黑分離派成立。藝術史學者潘諾夫斯基出生於德國漢諾威。 | 高更因病被送入巴比提的軍醫院。 | 點彩派畫家秀拉逝世於法國巴黎。高更前往大溪地。 |

後印象主義這個名稱是來自英國評論家弗賴一九一〇年到一九一一年在倫敦舉辦的「馬奈與後印象派」（Manet and the Post-Impressionists）展覽所造的名詞。後印象派的藝術家並沒有共同的藝術目標，弗賴將這些藝術家作品和馬內作品一起展覽，是為了告訴眾人後印象派的歷史淵源，以及做了什麼改革與創新。

後印象派對印象派過於強調自然以及瞬間片刻的主張感到厭惡，轉往強調設計和結構，以及拒絕單純模仿自然。後印象派對於形式的重視，重新提倡藝術的象徵理念、精神思想以及情感表達的重要性。同時後印象派畫家在十九世紀末期接觸了不少東方繪畫，例如日本的浮世繪，也提供了他們改革的方向。塞尚是後印象派的核心領導人物，也是現代繪畫之父，他認為作品應該經過設計整合的過程。而高更同樣重視構圖設計，以平塗的色塊作畫，放棄了立體表現、空間景深和光線，轉而強調象徵意涵以及情感上的價值。

## 後印象派——塞尚：現代藝術之父

塞尚被尊為現代繪畫之父，也身為印象派大師畢沙羅的學生，建立了現代藝術。出生於一八三九年法國普羅旺斯的一個富裕資產家庭，父親是一個銀行家，塞尚原先被要求就讀法學院，但熱愛藝術，於是不顧家人反對，於二十二歲時前往巴黎學習藝術。

一八六〇年代初期，塞尚其實就已經知道印象主義，一八七〇年代初期認識了畢沙羅，兩人交情不錯，塞

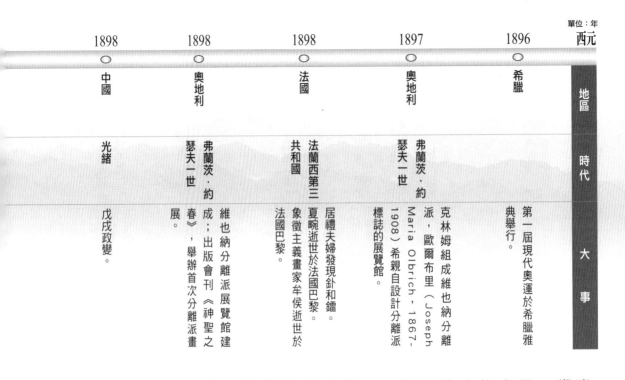

| 地區 | 中國 | 奧地利 | 法國 | 奧地利 | 希臘 | 西元<br>單位：年 |
|---|---|---|---|---|---|---|
| 時代 | 光緒 | 弗蘭茨·約瑟夫一世 | 法蘭西第三共和國 | 弗蘭茨·約瑟夫一世 | | |
| 大事 | 戊戌政變。 | 弗蘭茨·約瑟成；；出版會刊《神聖之春》，舉辦首次分離派畫展。<br><br>維也納分離派展覽館建 | 居禮夫婦發現釙和鐳。<br><br>夏畹逝世於法國巴黎。<br><br>象徵主義畫家牟侯逝世於法國巴黎。 | 克林姆組成維也納分離派，歐爾布里（Joseph Maria Olbrich，1867-1908）希親自設計分離標誌的展覽館。 | 第一屆現代奧運於希臘雅典舉行。 | |

尚到晚年甚至曾說畢沙羅如同他的父親，畢沙羅也影響了塞尚對自然理解。一八七四年，塞尚就參加了第一次的印象派畫展。塞尚早年嘲諷官方藝術的主題，卻又受到魯本斯、德拉克洛瓦和威尼斯畫派及巴洛克畫家影響。如果在那些畫家的時代，塞尚根本不可能成為畫家，因為他缺乏臨摹的能力，塞尚早年的人物比例顯得相當怪異。好在他幸運處於十九世紀變革的年代，加上他本身具有強烈的個人天賦和努力，以及對於色彩敏銳度強烈，因而有機會邁入畫家的道路。

而塞尚將他早年幻想類作品的畫法稱作奎拉法（couillard），他會使用畫刀作畫，並且採用濃厚且對比強烈的厚塗法，筆觸往往是以捲曲如蛇形的形式完成作品。到一八六七年左右，他完成了比較客觀、風格類似馬內作品的靜物畫。雖然還會繼續使用厚塗法，但變得比較均勻，形狀比較流暢，畫面也比較和諧統一。至一八七二年，塞尚終於和畢沙羅見面，這是塞尚第一次接受長期的、且深入交往的接觸，畢沙羅指導了塞尚的作畫，使得塞尚放棄筆觸粗獷而陰暗的風格，轉而朝向色彩明亮且具活力的表現。塞尚雖然受教於印象派大師，但他本人極具個人特色，放棄了印象派捕捉瞬間的印象以及表面的色彩。

和莫內相比，塞尚顯然更重視構圖的平衡和結構問題，也將追求事物本質的形狀和色彩視為目標。同時塞尚認為一切物體都是由圓球體、圓錐體、圓柱體構成，所以他的作品都具有體積感，也以單純化的塊面和顏色為主，用色、形狀等方面也不符合自然主義

用年表讀通西洋藝術史

216

的精神，比較偏向具有重量的質感。和印象派大師比較，印象派作品的天空會顯得寬闊，而塞尚會顯得較為緊密。

三十三歲的塞尚接受了畢沙羅的建議，要多多前往戶外寫生，此後塞尚多以風景、肖像、靜物等題材為主。當一八八六年塞尚返回故鄉，技巧已經純熟，風景是他最感興趣的主題。聖維克多山便成為他的主題，留下了許多相關的作品。塞尚作畫會花非常多時間分析對象，也因此塞尚留下了許多未完成的作品。他過世前作品不是很受重視，逝世後眾人才注意到。而他革新了創作技巧，於他之後的立體派、野獸派都和他有直接關係。

## 後印象派——高更：追尋永遠的他鄉

一八四八年高更出生於法國巴黎，身為後印象派畫家，死後才出名。幼年的高更因為父親是法國激烈共和主義思想份子，於一八四九年革命失敗，全家就遷往祕魯，直到一八五五年高更七歲才回到法國。一八六五年成為船員，後來又成為海軍。一八七一年藉由關係進入銀行業，一八七三年高更結婚，工作上也日益順遂在經濟寬裕的前提下，加上喜好藝術的同事影響，他收集了許多畫作，並且開始嘗試繪畫。一八七五年結識印象派畫家畢沙羅，一八七六年，高更的作品終於第一次在沙龍中展出，之後高更也連續五次都參加印象派的畫展。一八八三年，高更看到股票市場大跌，讓他意識到銀行業未必保險，決定辭去銀行工作，立志成為職業畫家。

| 西元 | 1901 | 1901 | 1902 | 1903 | 1904 |
|---|---|---|---|---|---|
| 地區 | 英國 | 中國 | 奧地利 | 法國 | 俄國 |
| 時代 | 愛德華七世 | 光緒 | 弗蘭茨·約瑟夫一世 | 法蘭西第三共和國 | 尼古拉二世 |
| 大事 | 英國女王維多利亞逝世。 | 八國聯軍後李鴻章與各國簽訂《辛丑條約》。 | 維也納分離派舉辦了第十四屆展覽「貝多芬特展」。主要展品有德國雕塑家馬克斯·克林爾（Max Klinger）的《貝多芬雕像》，克里姆特創作的《貝多芬橫飾帶壁畫》。此次展覽遭到了反猶情緒的攻擊。 | 高更逝世於法國大溪地。 | 托爾斯泰逝世於俄羅斯阿斯塔波沃。 |

單位：年

可惜因為經濟不好，藝術市場也跟著衰退，高更很難賣出他的作品。一八八四年，高更為減少開銷，全家搬到里昂以及丹麥，隔年由於經濟因素又搬回巴黎。一八八六年以後，高更離開印象派。並且第一次前往法國的布列塔尼地區旅行，而此地特殊的風土人情，影響了他個人的早期畫風。一八八七年，高更跟畫家拉瓦爾前往巴拿馬，因為經濟貧乏，所以跑去當了苦力。一八八八年的十月，高更接受梵谷的邀請，前往梵谷在法國南部亞爾的住所過冬。可是不久之後兩人關係生變，發生藝術史上知名的事件，十二月二十三日，梵谷切掉了自己的其中一隻耳朵，高更則返回巴黎。一八八九年高更參觀巴黎國際博覽會，再度燃起對旅行的渴望，於是一八九一年前往了大溪地。

早期高更的風景畫看得出受畢沙羅的影響，創作方法也偏向印象派，但高更運用印象派技法的技術很差，早期作品不被人欣賞。一八九一年，高更前往大溪地，接觸了當地土著後，讚揚原始藝術具有純樸、天真的童趣以及神秘的感覺。高更在大溪地這段時間，他的畫風和技巧達到高峰，一八九二年時因病送入醫院，並且在一八九三年被送回法國。一八九七年，完成代表作《我們從何處來？我們是誰？我們向何處去？》（Where Do We Come From? What Are We? Where Are We Going?），畫中強烈的平塗及色彩，充分表現出大溪地的原始情調。只不過那年高更經濟拮据，身患重病加上女兒過世的打擊下自殺未遂。一九〇一年，高更前往馬克薩斯群島，病痛掙扎幾年，於

用年表讀通西洋藝術史

| | | | | |
|------|------|------|------|------|
| 日俄戰爭。 | 畢沙羅逝世於法國巴黎。魯東獲得法國榮譽軍團勳章。 | 美國承認巴拿馬獨立，並派兵阻止哥倫比亞平亂，取得巴拿馬運河開鑿權。 | 萊特兄弟完成人類首次飛行。 | 維也納分離派的霍夫曼在銀行家的幫助下成立「維也納工作聯盟」（Wiener Werkstätte），他與莫塞爾擔任藝術指導。 |

一九○三年因為心臟病而過世。高更的特色是綜合了象徵和裝飾手法，並且簡化形式和色彩，色彩所重視的是調和的效果，因此具有強烈色彩的平塗法，並且帶有主觀性的表現是高更的特色。高更也一再強調創造原始的、本能的、暗示的藝術，對象徵主義藝術影響很大。

## 後印象派——梵谷：表現主義的先驅

梵谷身為後印象派畫家，作品是現今藝術品拍賣會最貴的畫作之一，生前窮困潦倒，僅賣過一幅畫，死後才被於真正肯定。梵谷出生於荷蘭一個牧師家庭，十六歲的時候先是成為畫店的店員，一八七六年梵谷被畫店解僱。他擔任過一陣子的教師，後來在宗教情懷高漲的情況下，梵谷決定成為牧師，曾經在英國做過傳教士，也在比利時礦區傳教過。當梵谷在比利時傳教，因為吃驚於礦工的貧困，慷慨地布施，即使教會無力支撐，梵谷於是遭到教會解職。從此可見梵谷本人相當富有同情心，在他早期作品中，顯露著對窮人的深切關心。梵谷到一八八○年二十七歲才立志成為畫家，為了學畫，梵谷先到布魯塞爾，後來又前往海牙，在海牙，梵谷畫了他的第一批作品，此時的代表作有《吃馬鈴薯的人》。

一八八五年梵谷離開荷蘭，先是在安特衛普停留一陣子，接觸了魯本斯等大師作品。一八八六年三月梵谷抵達巴黎，梵谷在巴黎期間去研究羅浮宮的珍藏品，並且結識了畢沙羅、高更等畫家，也在畫家費爾南德·柯爾蒙的畫室學習。這段時間他和弟弟西

| 西元 | 1909 | 1909 | 1908 | 1907 | 1906 | 1905 |
|---|---|---|---|---|---|---|
| 地區 | 德國 | 俄國 | 奧地利 | 英、法、俄 | 法國 | 奧地利 |
| 時代 | 威廉二世 | 尼古拉二世 | 弗蘭茨·約瑟夫一世 | 愛德華七世、尼古拉二世 | 法蘭西第三共和國 | 弗蘭茨·約瑟夫一世 |
| 大事 | 德皇訪問摩洛哥。 | 畢羅因為財政改革問題無法解決最後下台。 | 克里姆特完成代表作《吻》。 | 召開第二次海牙會議，英、法、俄組成協約國。 | 後印象派畫家塞尚逝世於法國普羅旺斯。 | 維也納分離派分裂。克里姆特完成的《哲學》、《法學》、《醫學》壁畫委託被維也納大學拒絕。 |

奧同住，並且梵谷在巴黎收集了很多浮世繪風格的雕版作品。兩年後，梵谷前往法國南方的小城市亞爾（Arles），在這裡他創作興致高昂，十個月內就畫了九十幅素描和一百幅油畫，代表作如《在亞爾的臥室》（The Bedroom at Arles），但一八八八年在亞爾，梵谷因為和高更爭執，竟然割下了自己的一隻耳朵，這就是著名的割耳事件。成為畫家的梵谷生活始終相當拮据，割耳事件後，梵谷就多次進出精神病院，同時這段時間也是梵谷繪畫的晚期，此時繪畫中經常看見漩渦造型，代表如《星夜》。為了治療，梵谷於一八九○年前往巴黎北部村莊接受保羅·嘉舍（Paul Gachet）醫生的治療，最後梵谷卻在七月某一天的傍晚散步時自殺，並沒有立刻身亡，一天後梵谷才死去，死時弟弟和醫生陪伴在他身邊。

歷史上梵谷和弟弟的感情很好，梵谷的弟弟西奧（Theodorus "Theo" van Gogh，1857-1891）是一個藝術品商人，梵谷藉由弟弟的介紹得以和印象派畫家相識，同時梵谷的畫作大多都賣不出去，常仰賴弟弟的資助才能過活。成為畫家的這十年，梵谷創作了將近一千七百件左右的作品，其中九百幅是素描，另外有八百多幅油畫，其中最知名的作品大多完成在他最後三年。梵谷過世後不到半年，弟弟西奧也過世，日後人們將他們兄弟葬在相鄰的位置。梵谷的作品明顯受到綜合主義（Synthetism）的影響，其特色是造型簡化，也很少使用混色。梵谷的畫並不唯美，也不像印象派那樣追求表現外在的真實。對梵谷而言，所謂的真實應該是指精神上的真實，因此梵谷成為表現主義

用年表讀通西洋藝術史

220

的先驅，也影響到二十世紀的現代藝術，尤其對野獸派與德國表現主義影響更為直接。

## 法國先知派與綜合主義：新藝術的預言者

當印象派在十九世紀末葉大獲其勝，成為藝術的主流，新一波藝術運動也展開了。相較於印象派追求眼中的真實，有另一批人則信仰發源自文學的象徵主義精神。對這些畫家而言，繪畫並非單純追求眼睛所見事物，而應該依照畫家的精神與情感來創造。後印象派畫家高更在後期就是秉持這樣的精神創作，於是有一群畫家追隨高更的理念創作。西元一八八一年一名叫做保羅・賽柳西埃（Paul Sérusier，1863-1927）的人，他結識了後印象主義傾向的美術團體，稱為那比派（Les Nabis），並且賽柳西埃在一八八八年畫下那比派最初的代表作品《愛的森林》（Le Talisman）。所謂的那比，其實是希伯來語，意思就是先知所以那比派也被稱為先知派。這些組成那比派的畫家，風格差異性頗大，但大多數都是當時法國著名私立藝術學校朱利安學院（Académie Julian）的學生。

他們反對印象派的主張，並接受塞尚、高更的思想，以及參考浮世繪裝飾的效果，認為藝術應該要以反映當下的生活的精神、內在思想以及夢想為主，他們放棄僵硬的繪畫輪廓，轉而重視那些具有裝飾性以及象徵強烈情感的色彩、扭曲的線條等等。故那比派的繪畫風格特色，是以中間色系的表現性色彩為主，並且重視色調上的差異，同時會採用具有韻律感的造

| | 1917 | 1916 | 1916 | 1914 | 1914 | 西元 |
|---|---|---|---|---|---|---|
| 地區 | 俄國 | 法國 | 中國 | 全球 | 巴拿馬 | |
| 時代 | 尼古拉二世 | 法蘭西第三共和國 | 袁世凱 | | | |
| 大事 | 俄羅斯爆發二月革命，沙皇退位。俄又爆發十月革命，布爾什維克掌權。 | 象徵主義畫家魯東逝世於法國巴黎。 | 袁世凱稱帝。 | 奧地利皇儲裴迪南大公在塞拉耶佛遭刺殺事件，奧地利對塞爾維亞宣戰，之後引發第一次世界大戰。 | 巴拿馬運河經過十年修築終於開通。 | |

型和大量幾何圖案（色面的平塗）為主，對於美術和平面藝術影響很大。那比派放棄繪畫的傳統觀念，改以自由發揮的方式，表現在不同的物件上，包括海報、插圖、書本、地毯編織的設計、扇子的裝飾、馬塞克磚的拼貼、陶瓷器、家具以及劇場等等的裝飾。那比派活動的時間約維持了十年，一共舉行過十七次展覽。

著名的成員包括保羅·塞柳西埃、德尼（Maurice Denis·1870-1943）、波納爾（Bonnard·1867-1974）與維亞爾（Édouard Vuillard·1868-1940年）。

波納爾生於法國諾斯，早年學法律，一八八八年入朱利安學院與塞柳西埃、維亞爾、德尼相識，身為那比派重要成員，早期作品《女人與狗》、《四聯屏風》等，其作品畫面追求平面感以及裝飾的效果。德尼則是那比派創始者和精神領袖，日後受到浮世繪的影響。一九○○年的《向塞尚致敬》確立他畫風優雅、色彩沉著的繪畫風格。

維亞爾受高更和浮世繪影響，重視畫面裝飾效果，並強調規整的構圖以及有秩序的造型，且在色彩上更有變化。早期作品用色對比強烈，後期則強調色彩的和諧及高雅。那比派在一八九九年最後的一次展覽後，成員理念不和，最終分裂解散。而那比派重視色彩，正好和象徵派形成了對比。日後那比派分裂成為分離派、綜合派和新傳統派。

## 象徵主義：為理念披上感性的外衣

一八九一年艾伯特·歐利爾（Albert Aurier）指

| 1919 | 1918 | 1918 | 1918 | 1918 | 1917 |
|---|---|---|---|---|---|
| 法國 | 瑞士 | 奧地利 | 全球 | 歐洲 | 法國 |
| 法蘭西第三共和國 | | 卡爾·倫納 | 查理一世 | | |
| 凡爾賽條約。協約國戰勝，在巴黎簽訂凡爾賽條約。印象派畫家雷諾瓦逝世於法國卡涅。 | 象徵主義畫家霍德勒逝世於日內瓦。 | 一九一八年，奧地利結束君主制，建立共和國。 | 象徵主義畫家克林姆逝世於維也納。 | 第一次世界大戰結束。 | 羅丹逝世於法國默東。 |

出，最初是由高更啟發象徵主義的美術運動。起初在十九世紀末葉，象徵主義運動是源自文學，當時文學思潮主張想像力是最重要的創意來源，形成了美術改革運動的擴展，後來藝術也受到影響。象徵主義的美術運動，起因是反對印象派主張以及庫爾貝的寫實主義思想，對象徵主義藝術家而言，藝術應該採用主觀主義而非客觀的為主，象徵主義畫家重視內在情感活動，並且希望解決物質和精神間的衝突，因此象徵主義的理論基礎是唯心主義。藝術家們主張用艱澀難懂的方式刺激感官，促使觀者產生迷離的神祕聯想，反對學院派的客觀描寫以及印象派的視覺表現。畫家反對描寫具體的事物和觀念，主張繪畫要表現理念、情感和思想，所以象徵主義作品用色較為鮮明，採用具有裝飾性的黑色輪廓線，題材則遠離現實，強調幻想。代表畫家有魯東、波納爾（Pierre Bonnard，1867-1898）、摩洛（Gustave Moreau，1826-1898）、克林姆（Gustav Klimt，1862-1918）。

魯東出生於法國南部的波爾多，從小就開始繪畫，十五歲時正式學畫，父親卻要求他改學建築。魯東少年時代相當孤僻，一八七〇年他參加普法戰爭，但沒多久就病倒，生病期間受畫家柯洛影響，開始畫風景畫。戰爭結束後，魯東遷至巴黎居住並繼續從事創作。魯東曾向版畫家魯道夫·布雷斯丹（RodolpheBresdin，1822-1885）學習蝕刻和版畫技巧，也和學院派畫家熱羅姆（Jean-Leon Gerome，1824-1904）學習繪畫。直到一八七八年發表了《水的

| 西元 | 1922 | 1926 | 1927 | 1929 | 1932 | 1935 |
|---|---|---|---|---|---|---|
| 地區 | 埃及 | 法國 | 德國 | 英國 | 奧地利 | 法國 |
| 時代 | | 法蘭西第三共和國 | 威瑪共和國 | 喬治五世 | 恩格爾伯特·陶爾斐斯 | 法蘭西第三共和國 |
| 大事 | 圖坦卡門陵墓被英國人哈瓦德·卡特發現。 | 印象派畫家莫內逝世於法國吉維尼。 | 德國藝術史家、社會學家格羅塞逝世於德國佛萊堡。 | 英國詩人兼思想家賈本德逝世於英國吉爾福德。 | 維也納工作聯盟關閉。 | 新印象派畫家希涅克逝世於法國巴黎。 |

守護之靈》，才使他獲得認可。一八八二年魯東發表一系列獻給美國詩人艾倫坡的作品，他在作品用傳統的獨眼代表上帝，並且不將眼球畫在眼窩中，製造出一種奇異的氣氛，這種方式後來被達達主義和超現實主義畫家所繼承。

波納爾是出生於法國的畫家兼版畫家，最初他其實學習法律，四十歲時才正式進入巴黎的畫壇，他身為後印象派畫家，後來成為那比派創始者之一。波納爾被稱呼為「二十世紀最偉大的異質畫家」，特色是夢境的表現，同時喜歡光與色的變化，特別是相當大膽運用純色，畫風粗獷，可是在運用中間色時相當優雅，波納爾也受到浮世繪影響，他的海報設計和插畫作品看得出浮世繪平面設計的感覺。摩洛本身崇拜達拉克洛瓦，但自己創造了獨有的幻想世界，喜歡「在希律王前跳舞的莎樂美」這類題材，他在保守的藝術學院任教，吸引很多人才，包括了野獸派的馬諦斯以及表現主義的盧奧。

克林姆身為象徵主義畫家，也是維也納分離派的重要畫家，代表作《吻》，克林姆的作品特色在於具有象徵式的裝飾花紋，並且喜歡以性愛為主題。

## 羅丹：現代雕塑的開創者

羅丹出生於一八四〇年年的一個貧困家庭，當時的中產階級已經具有舉足輕重的地位，這些中產階級也樂於藝術。當時的雕刻以寫實主義為主，在公共領域範圍內雕塑雖然很多，主要都是紀念性質，其雕刻的往往是著名人物、音樂家、作家等等。因此雕刻

愛德華八世

英國水晶宮燒毀。

羅斯福總統實施「睦鄰政策」，對中南美洲的控制鬆綁。並恢復與蘇聯間的外交關係。

那比派維亞爾逝世於法國拉博爾埃斯庫布拉克。

法國拉斯科洞窟壁畫被發現。

日、德、義簽訂了「三國同盟條約」，意指美國假若對任一軸心國宣戰，就等於和三國同時宣戰。

德國執行「黃色行動」，入侵荷蘭、比利時、盧森堡。數日後，三國紛紛投降。

象徵主義兼那比派畫家德尼逝世於法國巴黎。

作品數量很多，但沒有什麼雕刻大師出現，直到卡爾波和羅丹出現，歐洲的雕刻史才進入下個階段。羅丹於十四歲時先學習一陣子的繪畫，後來才隨雕刻家安托萬·路易·巴里（Antoine-Louis Barye，1795-1875）學習雕刻，也曾經當過著名裝飾雕刻大師加里埃·貝勒斯（Carrier-Belleuse，1824-1887）的助手。後來到比利時從事雕刻工作一陣子，到一八七五年羅丹前往義大利接觸到米開朗基羅的雕刻，才促使他確立現實主義的雕刻風格。

羅丹的雕刻堅持寫實路線，並且希望將人物的情感表現出來。一八七六年羅丹完成作品《青銅時代》，在展出時引發激烈討論，甚至有人認為是用真人翻模出來的。一八八〇年則是開始製作《地獄之門》（Gates of Hell），羅丹著名的《沉思者》就是《地獄之門》的一部份。

《巴爾札克紀念像》則是羅丹最大膽的創作，他將巴爾札克以披頭散髮、穿著睡衣模樣呈現，因此遭到紀念委員會拒收，直到羅丹去世，一九三九年時才在巴黎市區公開陳列。一八八四年則接受法國加來市的委託，製作《加來義民》（The Burghers of Calais，1884-1886）的紀念雕像，以此紀念在英法百年戰爭期間，遭到英王愛德華三世圍困一年的加來城。當時彈盡糧絕，打算求和的加來市，被英軍提出相當嚴苛的要求，要求加來交出六位最受加來尊重的人，要身穿麻衣、頸套繩索，光腳走到英國軍營獻出該城的鑰匙，並且最後將被英軍處死，為了防止英軍屠城，有六位加來市民自願犧牲。最後，羅丹的《加來義民》

| 西元 | 1947 | 1948 | 1952 | 1960 | 1963 |
|---|---|---|---|---|---|
| 地區 | 法國 | 法國 | 芬蘭 | 埃及 | 法國 |
| 時代 | 法蘭西第四共和國 | 法蘭西第四共和國 | | | 法蘭西第四共和國 |
| 大事 | 後印象派與那比派創始成員之一的波納爾逝世於法國勒卡內。 | 法國拉斯科洞窟壁畫向大眾開放。 | 美學家赫恩逝世於芬蘭。 | 因為計畫與建亞斯文水壩，阿布辛貝神殿可能會沉入水底。 | 法國拉斯科洞窟壁畫關閉。 |

## 世紀末藝術：克林姆與維也納分離派

於一八八六年完成。

　　十九世紀末葉，學院派不斷遭受到挑戰，德國、奧地利等區域的藝術家提出了「分離派」這個名稱，主張自主流藝術「分離」出來，企圖打破所謂的藝術學院傳統。分離派藝術家企圖策畫獨立展覽，並且希望進行更多具有實驗性質的藝術。知名的分離派大本營包括慕尼黑、柏林和維也納。一八九二年慕尼黑分離派因為慕尼黑藝術圈爭議不斷的背景下崛起，而慕尼黑分離派也是三個分離派當中最少受到壓迫性的學院派影響。慕尼黑分離派雖然有許多前衛作品，不過也大量製作自然主義和印象主義的畫作。但慕尼黑分離派基本上與當時有名的實驗畫家關係並不深切。而柏林分離派於一八九八年成立，很快就成為反對柏林學院派的領頭羊。柏林分離派反對學院派的保守主義，認同印象主義和後印象主義，但成員對後來的表現主義見解不同，於是一九一三年柏林分離派分裂。

　　維也納分離派，也被譯作「新藝術派」，是由一八九七年克林姆所創立，為十九世紀末期至二十世紀初期的新藝術運動（Art Nouveau）在奧地利的分支，代表畫家包括克林姆、席勒等人。維也納分離派範圍包括了繪畫、裝飾、建築、設計等領域。維也納分離派的特色是將平面、裝飾性的風格和微妙且強烈的色彩相結合。維也納分離派的作品經常具有暗示曖昧不清的情感，促使觀者想去深入解讀。基本上維也納分離派可以被視為十九世紀唯美主義和二十世紀現

林登詹森

代主義的橋樑。維也納分離派於一九〇五年又分裂成為兩個團體，其中一個團體是支持克林姆，並且主張結合商業和藝術的功用，另一個團體則主張重新肯定藝術優先地位的自然主義。

克林姆於一八六二年出生在維也納郊區的伯加頓（Baumgarten），曾就讀維也納的奧地利博物館的藝術和工藝學校，一八八三年至一八九二年，克林姆替維也納藝術史博物館作畫，另外於一八八五年，克林姆在其素描作品當中，第一次使用金箔作為裝飾。一八九七年成立維也納分離派，並且擔任第一任主席。一九〇〇年起替維也納大學的大廳上方天花板設計，不過遭到當時許多保守份子抨擊，克林姆後來憤而中止合約。到一九一八年，克林姆因西班牙型流行性感冒而過世。

克林姆身為奧地利的知名象徵主義畫家，同時創辦了維也納分離派，也是維也納文化圈代表人物。克林姆的作品具有特殊意味的象徵性花紋裝飾，性愛常是他作品的主題，對象通常是以女性為主。後來有許多畫家受到克林姆的平面裝飾主義影響，包括克林姆的學生，表現主義畫家埃貢·席勒（Egon Schiele，1890-1918）以及表現主義畫家奧斯卡·柯克西卡（Oskar Kokoschka，1886-1980）等人。

聯合國教科文組織提出拯救努比亞計畫，幫助埃及政府遷移阿布辛貝神殿。

藝術史學者潘諾夫斯基逝世於美國紐澤西州普林斯頓（紐澤西州）。

圖坦卡門的黃金面具因為開羅博物館員工不慎導致面具受損。不過埃及博物館表示一九二二年出土時，面具主體部分與鬍鬚早已分離，在一九二四年遷入博物館時，兩者也是分開的。直到一九一四年，博物館才決定將兩者黏在一起。

第九章　現代藝術：印象派以後的前衛藝術運動

　　一八六五年，巴黎省長霍斯曼從對巴黎是的都市更新計畫開始，企圖讓巴黎成為「世界首都」。到了一九五〇年代、第二次世界大戰肆虐前，「巴黎」是全歐洲，甚至全世界的藝文人士都嚮往的文化薈萃之地。世界各地的藝術家，齊聚於二十世紀初的巴黎，即使兩袖清風，他們在塞納河左岸的小酒館群聚結黨、在蒙馬特的各處廉價房舍裡作畫。現代的我們，對於巴黎的藝文風氣想像，以及藝術家的既定形象，有絕大部分是建構於二十世紀初的巴黎藝術家們。

　　印象派時期的畫家們，是一群有著相似的理念，但畫風各有不同的藝文好友，他們打破了西方繪畫的傳統視界，用彩筆記錄、謳歌了初期的工業化社會，最富裕甜美的中產階級生活。二十世紀初、印象派之後的畫家，不僅使用更前衛多元的角度，突破傳統繪畫的規則，展現藝術的新領域，也擁有印象派以前的畫家所沒有的攻擊性，一群群志同道合的畫家結黨結社、擁有明確的繪畫理念和畫派名稱，與藝評家或文人友人一同發表宣言，藉由藝商的媒合一同辦展。他們或者歌頌工業化的神奇機械、或者吶喊人類在理性與資本社會中的苦悶，甚或者用藝術展現新思潮理想的未來烏托邦將藝術用一個個不同的理念，分割成不同的風貌，無論是否受到世人的認可，他們都堅持的在生活和作品中張揚自己與藝術理念的光芒。

　　而這些將藝術明晰分塊的藝術家們，在兩次大戰後，幾乎都被徹底的揉碎，在戰後拋掉壁壘分明的畫派群體，或者改變風格。畫家們的轉變，除了顯示畫家個人生命的體悟，也展現了西方人在戰後，睜眼便見殘破不堪的世界，反思自身文明的價值，以及對理性文化的反動現象。

　　「藝術去他的！」的口號，則由逃離大戰的達達藝術家們口中喊出──各種針對西方文明而製作出來的奇異作品，用拋棄一切傳統手法，以最貼近人們生活的奇想方式被創作出來。

而當藝術家們再度用作品進行展現新的思考與嘗試，便也是人類文明的另一次新探險。

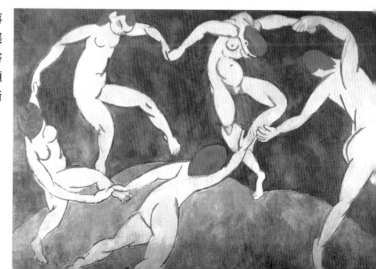

| 西元 | 1839 | 1840~1914 | 1848~1886 | 1849 | 1849 | 1850 |
|---|---|---|---|---|---|---|
| 地區 | 法國 | 西班牙和葡萄牙 | 英國 | 法國 | 普魯士 | 英國 |
| 大事 | 達蓋爾發明照相技術。 | 歐洲諸國，政治和財政虛弱，使兩國對殖民地的控制搖搖欲墜。自由派、共和派與社會主義派對抗保皇派、天主教派。經濟落後同時同盟進行獨立運動。 | 維多利亞時期，一八五一年舉辦第一次萬國博覽會。愛爾蘭持續獨立運動。 | 路易拿破崙派兵占領教宗國，加里波底冒險進攻聖馬利諾。 | 與薩克森、漢諾威結盟。 | 水晶宮建成。 |

# 野獸派（一九○五）：時間短暫卻影響深遠的大膽法國藝術家們

喧囂的二十世紀，「野獸派（Les Fauves）」是以前衛的挑戰者之姿躍上藝術舞台的第一個有規模的現代藝術流派，一九○五年的秋季沙龍展，馬諦斯、德安（André Derain）、盧奧、馬爾肯等年輕的畫家，以鮮豔大膽的畫作，將學院風格的雕塑家馬爾凱所做的《小孩頭像》包圍，讓藝評家羅塞勒半嘆半貶的寫下：「這是被一群野獸包圍的唐那太羅！」而一戰成名。

繼承了後印象派三大畫家的個人性與原創性，野獸派在處理色彩與光向方面，青出於藍地較印象畫家更具感情與非科學的藝術性：野獸派的畫家自己創造光源，運用冷暖色彩之間的對比，取代傳統的明暗。他們依照直覺與感情平塗原色，使用簡潔搶進的線條和平面化的造型構成畫面，也受到非洲黑人雕刻和東方（伊斯蘭世界、東亞文化）藝術的啟示，注重純粹的造型與裝飾性圖樣。但嚴格來說，野獸派沒有畫派理論、沒有畫會組織，雖有馬諦斯、德安和烏拉曼克三傑支撐，這些有著相似傾向的個人主義畫家們在意外地集結成藝壇的革新者後，將在下節為大家詳盡介紹，以下簡述德安和烏拉曼克兩位畫家生平，可讓人一窺這個短暫但絢麗、影響深遠的畫派之興衰。

摩利斯‧烏拉曼克（Maurice de Vlaminck）的一生就如他畫作中的複雜樹枝，彎折複雜、擁有熱情力量的直覺色彩。出生在父母均是音樂教師的家庭中，

| 1870~45 | 1868 | 1867 | 1867 | 1866 | 1865 | 1864~1876 |
|---|---|---|---|---|---|---|
| 歐洲 | 法國 | 英國 | 法國 | 俄羅斯帝國 | 法國 | 歐洲 |
| 現代主義流行於歐洲。 | 馬諦斯誕生。 | 馬克思發表《資本論》。 | 莫尼耶發明鋼筋混凝土。 | 康丁斯基出生。 | 省長霍斯曼的都市更新計畫，讓巴黎成為「世界首都」。 | 第一國際在馬克思的號召之下，由社會主義者共同成立，但因內部爭和馬克思、巴枯寧的爭執而失敗。 |

烏拉曼克卻在十八歲時（一八九三年）成為職業自行車選手，直到二十一歲時因為傷寒而退出車手生涯，進入軍隊。他在軍中結識了擁護著不同主義思想的激進友人，參與軍樂團，給無政府主義雜誌寫文章，至一九〇〇年退伍前，他做過最像創作藝術作品的事，是替部隊做節慶布置。一九〇〇年，烏拉曼克在車站巧遇德安，兩人結為好友並決定共用一個畫室，這才開始了早上畫畫、晚上在夜總會演奏的打工生活。這段時間，烏拉曼克甚至想成為作家，他寫了本《從一張床到另一張床》的濫情小說，德安幫忙畫插畫。

一九〇四年，烏拉曼克終於開展展覽，結識了詩人阿波里內爾，並參與了赫赫有名的一九〇五年秋季沙龍——莫名其妙地發現自己成為了前衛的「野獸派」一員。

但，烏拉曼克不以外界的評價界定自己，一九一〇年代中，他逐漸放棄野獸派的原色，改用暗色，並在見識了立體派的創作後，一生堅定不移地認為畢卡索是個欺瞞大眾的騙子。一戰到二戰之間，他的聲譽達到頂點，先後在巴黎的美術宮和世界博覽會的獨立藝術家展覽會舉行展覽、出版理論書籍。烏拉曼克也在此時從前衛藝術家，轉為保守並批判現代主義，認為現代繪畫是「一種以理論形成的藝術，形而上的繪畫與抽象取代了理性，是種缺乏道德健康的藝術。」，雖然他的美學理論是在一九三七年寫成，卻與將現代藝術視為墮落藝術的納粹政權不謀而合。

一九四一年，烏拉克與早已和他鬧翻的德安，參加了納粹德國贊助的藝術訪問團，並被國家機器大肆宣揚，這讓烏拉曼克在一九四四年、法國解放之後的

| 西元 | 1871 | 1871 | 1871~1890 | 1873 | 1874~1914 | 1875~1878 |
|---|---|---|---|---|---|---|
| 地區 | 美國 | 普魯士 | | 荷蘭 | 俄羅斯帝國 | 巴爾幹諸國 |
| 大事 | 馬克杜斯與伊士曼發明溴化銀底片。 | 俾斯麥利用普法戰爭掀起民族情緒，與德意志各邦簽約後，宣布德意志帝國成立；威廉一世成為德意志帝國皇帝。 | 德意志帝國為普魯士領導的聯邦國家，普魯士國王為世襲元首，稱「德意志皇帝」，對外代表整個邦聯，有最高統帥權，帝國總理由普魯士首相擔任。 | 蒙德里安出生。 | 帝俄沙皇體制沒落，一八六三年車爾尼雪夫斯基的《怎麼辦？》以及特卡契夫等人實施的革命和暗殺行動，使流放和死刑處罰激化了激進思想，也破壞了司法的穩定。 | 巴爾幹危機。 |

處境相當艱難——他先後被拘留、偵訊多次，聲譽掃地，直到去世的前四年（一九五四年），恢復部分名譽，在威尼斯雙年展舉行畫展。

與波折不斷、多才多藝的德安相比，德安的畫家生涯顯得一致許多。德安在住著許多藝術家的法國夏士鎮出生，十五歲時（一八九五年）開始習畫，三年後，他前往巴黎的卡里埃學院學畫，與馬諦斯認識，又在一九〇〇年遇上烏拉曼克，一九〇一年，在德安的介紹下，野獸派三傑聚首相知，一九〇五年的秋季沙龍展，他們三人成為野獸派的靈魂人物。但與烏拉曼克相反，一九〇六年，德安為了取材而前往倫敦，在當地與畢卡索相識，因此不僅與畢卡索的畫商簽約，也與畢卡索開啟了持續的友誼。到了一九三〇年代，我們便可在德安的畫作中，清楚地看到立體派以及非洲藝術的影響。二戰期間，德安的家被德軍徵用，他大部分的時間只能留在巴黎的畫室，周旋於妻子與情婦之間，而且非自願地被納粹德國視為法國藝文界的要角而拉攏。一九四一年，他拒絕替納粹德國的外交部長禮賓特洛甫畫全家福，但加入了去德國參訪的訪問團，與烏拉曼克一同被大肆宣傳並被強迫與這位早已鬧翻的舊友和解，使得德安在戰後被稱為「勾結者」。一九五四年，七十四歲的德安被卡車撞倒，驚嚇與虛弱過度而亡，他的文化地位直到今天仍無法恢復。

## 馬諦斯：野獸派的偉大創始者

「您如何對小孩解釋您的畫？」
「二選一：喜歡或不喜歡。」

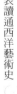

一九五三年八月二十五日法國的《Look》雜誌中，《馬諦斯回答二十個問題》的第一題，時年八十四歲的馬諦斯（Henri Matisse）如此回答記者。

身為與畢卡索比肩的野獸派領袖，馬諦斯大膽地使用原始的直覺來布置畫面和色彩，並不多談理論。但與熱情活潑的畫面相反，這位因為一把威嚴的紅鬍子，以及冷漠超然的個性，而被朋友們稱為「醫生」的畫家，總是用最具獨創性的謹慎，分析並完成每一幅畫作，「您首先要追求的，必須是整體感。在色彩方面則是秩序至上。在畫布上塗抹三、四種您已了解的顏色。如果可以，再加上另一種。否則就把那幅畫擺到一邊，重新開始。」

馬諦斯生於一八六九年，身為法國聖昆丁的富裕糧商之子，他的前半生與藝術毫無關係，被送去巴黎學習法律以成為家傳藥店與種子行的繼承人，畢業後則在家鄉的律師事務所實習，整日抄寫《拉封登寓言》（Fables choisies mises en vers）來消耗定額的公文紙。直到一八九○年，一場改變馬諦斯的人生和藝術史的闌尾炎，讓馬諦斯的母親送了他一盒油畫顏料來打發臥病休養的時間。這段自由創作的短暫時光，使馬諦斯在作畫時感受到「如在天堂」一般的樂趣，從此立志成為一位藝術家。這位讓父親失望的兒子，在一八九一年回到了巴黎習畫，他在朱利安學院得不到自己心目中理想的教育，但幸而在學院中知遇象徵主義大師牟侯（Gustave Moreau），以及之後同為野獸派大將的喬治·盧奧（Georges Rouault），平時自己也在羅浮宮臨摹古畫做學習與貼補用度。他臨摹的多半是十八世紀的法國畫（夏丹〔Jean-Baptiste-Siméon

| 1886 | 1886 | 1885 | 1885 | 1885 | 1885 | 1884 | 1883 | 1882 | 1882 | 1882 | 西元 |
|------|------|------|------|------|------|------|------|------|------|------|------|
| 墨西哥 | 法國 | 烏克蘭 | 法國 | 德國 | 英國皇家殖民 | 義大利 | 墨西哥 | 德國 | 法國 | 義大利 | 地區 |
| 里維拉出生。 | 法國發生布朗熱熱危機，與右翼勢力，藉軍人獨裁，意圖顛覆共和政體的運動。 | 索妮雅出生。 | 侯貝爾出生。 | 曼內斯曼發明無接縫鋼管技術。 | 印度國民會議成立，英國人與印度人形成對立。 | 莫迪里亞尼出生。 | 奧羅斯科出生。 | 義大利、德與奧簽訂三國同盟。 | 布拉克出生。 | 薄邱尼出生。 | 大事 |

Chardin）的作品最多），野獸派與象徵主義理念間的脈絡，以及馬諦斯作品中的享樂主義、裝飾性傾向，均與這些經驗有關。

二十七歲（一八九六年）時，馬諦斯終於以專業畫家的身分初次開設展覽，賣出兩幅作品（其中一幅賣給法國政府），並在一八九八年與芭萊葉（Amélie Noellie Parayre）結婚。這位個性強烈、在馬諦斯畫作中總是有著紅綠鮮豔面孔的堅強女人，在往後的幾年中開設女帽設計店，使馬諦斯可以無後顧之憂的開展藝術生涯。一九〇〇到一九〇四年，馬諦斯的經濟一度困難到必須替世界博覽會的大皇宮繪飾月桂葉來維生，卻也逐漸打響名氣。

一九〇五年，馬諦斯和朋友們在秋季沙龍的鮮豔畫作包圍住雕刻家馬爾凱的學院風作品，讓藝評家渥塞勒（Louis Vauxcelles）大驚。「這是被一群野獸包圍的唐那太羅！」開啟了「野獸派」的名號與馬諦斯「野獸之王！」的傳奇，他成為了反學院畫家們的領袖，重要收藏者爭相購藏他的作品，並在一九一〇代跳脫點描派的影響，從《生之喜悅》這幅大作開始求新求變，轉為在鮮豔的色彩下完成完美的畫面結構、人物體感的「巨大時期」。而一九一〇年在法國舉辦的伊斯蘭藝術展，也讓馬諦斯的畫作開始出現充滿了有如纖細畫、伊斯蘭書法與織品的裝飾小空間，以紅色提點的華麗東方情調加上女性的身體，成為馬諦斯的經典主題。

一戰時，馬諦斯因為年紀太長而免役，二戰時他原本準備移民巴西，但在看到難民的苦楚後便致信給兒子皮耶，留在故鄉，「要是任何有點價值的人都

用年表讀通西洋藝術史

234

恩斯特誕生。

馬諦斯因闌尾炎而臥床休養，領會繪畫的樂趣。

召開多次泛美會議，促進政治統一。一九三三年第七次會議時，美國加入。一九四二年決議加入第二次世界大戰。

康丁斯基到沃洛格達的田野調查。

舉辦萬國博覽會，建造艾菲爾鐵塔。

夏卡爾出生。

杜象出生。

歐姬芙出生。

巴黎鐵塔建成。

離開法國，那法國還剩下什麼呢？」但，馬諦斯是全家對祖國最消極的一人，馬諦斯的妻子和女兒均加入自由法國的抵抗軍，甚至被刑求，這段時間的馬諦斯則住在非佔領區，遠離政治，遭受癌症折磨，只能醉心創作，自稱「muti é de guerre（殘障的退役軍人）」。戰後，馬諦斯為威尼斯聖多明尼克教會的修女院教堂做裝飾，當時馬諦斯的體力與視力已經不堪負荷，這是他最後時光的剪紙風格代表作——在著色的紙上剪出圖案，再經由助手幫助布局——除了彩色玻璃窗外，只有黑白兩色的教堂進行創作，他說：「在剪紙的過程裡，我並不知道會剪出什麼，只是完全信賴我的手，當我剪出一隻鸚鵡時，我覺得自己就變成那隻鸚鵡了。剪紙使我重新找到了自己。」

一九五四年去世，馬諦斯仍持續不輟地用剪紙進行創

## 表現主義：德國表現主義運動——橋派（一九○五）與藍騎士等

孟克《吶喊》中，面容扭曲的黑衣人在詭譎的橘紅夕陽中喊出工業文明影響人類心靈的不安，與二十世紀的時代瘋癲，由此開始，啟迪了藝術家們利用誇張的形狀與色彩呈現反對理性，在畫面表達個人內心情感的藝術追求。一九○五年在德利斯登成立的「橋派（Die Brücke）」和一九一一年在慕尼黑成立的「藍騎士（Der Blaue Reiter）」便是表現主義（Expressionism）藝潮中，最鮮明奔放的兩個團體。

藝術家們在政經紊亂不安的一戰與二戰期間，以狂放陰鬱的圖畫，繼承了歐陸藝術中怪誕又具表現力的德

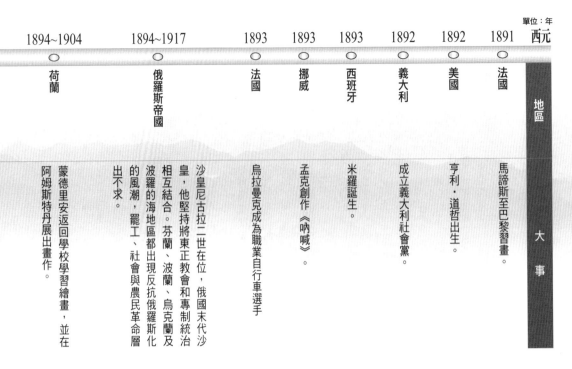

| 西元 | 1891 | 1892 | 1892 | 1893 | 1893 | 1893 | 1894~1917 | 1894~1904 |
|---|---|---|---|---|---|---|---|---|
| 地區 | 法國 | 美國 | 義大利 | 西班牙 | 挪威 | 法國 | 俄羅斯帝國 | 荷蘭 |
| 大事 | 馬諦斯至巴黎習畫。 | 亨利‧道哲出生。 | 成立義大利社會黨。 | 米羅誕生。 | 孟克創作《吶喊》。 | 烏拉曼克成為職業自行車選手 | 沙皇尼古拉二世在位，俄國末代沙皇，他堅持將東正教會和專制統治相互結合。芬蘭、波蘭、烏克蘭及波羅的海地區都出現反抗俄羅斯化的風潮，罷工、社會與農民革命層出不求。 | 蒙德里安返回學校學習繪畫，並在阿姆斯特丹展出畫作。 |

國藝術傳統，卻又前衛地帶領現代藝術走往突破傳統形色限制的新境界。而這些藝術家個人在戰亂中的生命史，也恰恰成為理解一戰與二戰前後，德國藝文界的人文心理最好的案例。以下，將介紹藍騎士的女畫家加百列‧蒙特（Gabriele Münter）與橋派的恩斯特‧路德維克‧克爾赫納（Ernst Ludwig Kirchner）兩人的一生，簡述德國表現主義的興起與掙扎。

克爾赫納領導德國北部表現主義運動，從小隨著在造紙業闖蕩的化學工程師父親四處搬家，並接受成為製圖員的期待和訓練。到了十八歲（一八九八年）時，卻在遭家人反對時決定成為畫家，並在一九○一年到德勒斯登學建築，後來自行輟學到慕尼黑學藝術，但仍在一九○五年回德勒斯登完成建築師的學業。

就在克爾赫納拿到文憑的這一年（一九○五年），他在藝術界的朋友們（法蘭茲‧馬克〔Franz Marc〕、埃里希‧黑克爾（Eric Heckel）等日後的橋派大將）成立了「橋派」繪畫社，這群年輕的改革派藝術家們群聚起來，一同吸收了流行到德國的法國野獸派繪畫，以及梵谷等藝術家的藝術養分。克爾赫納租了間破肉店當畫室，也在此時與黑克爾租了間破肉店當畫室，兩人靠畫便宜的爐灶磁磚維生。

赫納搬到柏林，作品不僅開始受到肯定，也認識了藍騎士的馬克，兩社開始頻繁接觸，一起舉辦展覽，克爾赫納描寫柏林街頭與妓女的最佳作品，均在此時完成。他筆下簡拙憂傷的黃綠色人物，成為表現當時德國不安的經典圖像。

但好景不常，一九一四年一戰開打，被徵召入

用年表讀通西洋藝術史

| 1898 | 1898 | 1897~1900 | 1897 | 1897 | 1896 | 1896 | 1896 | 1895 |
|------|------|-----------|------|------|------|------|------|------|
| 比利時 | 美國 | 西班牙 | 法國 | 西班牙 | 法國 | 俄羅斯帝國 | 墨西哥 | 法國 |
| 馬格利特出生。 | 考爾德出生。 | 畢卡索在巴塞隆納的文藝圈創立「世紀末」社團，並結識卡薩吉瑪斯。 | 布拉克邊做油漆匠邊在藝術學校的夜間部學畫。 | 畢卡索自行決定在普拉多美術館自習。 | 烏拉曼克因為傷寒而退出車手生涯，進入軍隊。馬諦斯初次開設畫展。 | 康丁斯基見到莫內的《乾草堆》系列作品。 | 希凱羅斯出生。 | 德安開始習畫。 |

伍的克爾赫納成為「一個不自願的自願者」，直到一九一五年才因精神與身體健康崩潰而除役。他從此擺脫不了戰爭恐懼與被迫害的心病，又在一九一六年因車禍而癱瘓，休養了將近十年才得以步行並戒除藥癮。整個一九二〇年代，克爾赫納的畫風與他深受折磨的心境一同轉變，展現出神祕主義與立體派的傾向。一九三〇年代，克爾赫納的健康隨著納粹政權的興起跌到谷底，他深受腸胃與心絞痛的困擾，又被納粹德國歸為墮落藝術的藝術家，作品從博物館中剔除、放在墮落藝術展中展覽，社經地位一落千丈。退隱到瑞士的克爾赫納，無法承受心力交瘁的壓力，一九三八年，他舉槍自殺，一彈射穿苦惱的心臟。

加百列・蒙特的名字雖常與康丁斯基連在一起，但她是十足十的是個具創造力、收藏著遠見，且影響康丁斯基的畫風並促成藍騎士成立的獨立藝術家。二十五歲（一九〇二年）時，蒙特進入了康丁斯基和幾位前衛藝術家合創的法朗克斯藝術學校（Phalanx School）就讀，兩人發生戀情，直到一九一一年康丁斯基離婚，蒙特與康丁斯基過著遨遊各國的波西米亞式生活。一九〇八年，他們在巴伐利亞山附近的小鎮穆爾瑙買下了一幢別墅，這個地方成為了蒙特一生的繪畫根據地，而當地特有的玻璃民俗畫，成為了啟發蒙特應用色彩的重要靈感，她作品的顏色因此更加鮮豔、造型隨之簡練，康丁斯基也在蒙特的影響下，讓作品的色彩更加鮮明清晰。

一九一一年，兩人認識了法蘭茲・馬克等畫家，眾人一同成立「藍騎士畫社」並舉辦展覽。但康丁斯基越來越往抽象繪畫的方向發展，也不時地與社團成

第九章　現代藝術：印象派以後的前衛藝術運動

| 1899 | 1898~1903 | 1898 | 1898 | 1898 | 1898 | 西元 |
|---|---|---|---|---|---|---|
| 奧地利 | 俄羅斯帝國 | 法國 | 普魯士 | 俄羅斯帝國 | 義大利 | 地區 |
| 佛洛伊德出版《夢的解析》。 | 倫敦黨大會上，社會民主工黨分裂為孟什維克和布爾什維克兩派。 | 馬諦斯與芭萊葉結婚。德安進入巴黎的卡里埃學院學畫，與馬諦斯成為友人。 | 克爾赫納決定要當畫家。 | 社會民主工黨在明斯克成立，受警察的鎮壓而解散，又在國外重新組織，藉由《星火報》，化名列寧的烏里楊諾夫，散播革命理念。 | 莫迪里亞尼開始習畫。 | 大事 |

員爭吵、疏遠蒙特，背棄了娶她的承諾。一九一四年一戰爆發，康丁斯基返回俄國，兩人在一九二○年代經歷了分手、財產官司等痛苦，蒙特非常沮喪，作品產量也減少許多，直到一九二六年，與康丁斯基的財產官司定案勝訴，蒙特才重回較穩定的生活，舉辦個展。一九二七年，蒙特結識藝術史兼哲學家約翰尼斯‧艾希內（Johannes Eichner），他們是一生的伴侶，兩人互相扶持，一度過瘋狂的二戰與納粹德國的統治，在家中的地窖收藏畫會夥伴們的畫作，守護著這些珍貴的藝術品（包括極大數量的康丁斯基畫作），直到戰後才將它們捐出、成立「蒙特與艾希內基金會」（The Gabrielle Münter and Johannes Eichner foundation），鼓勵後進藝術家、進行對藍騎士畫會的記錄與理論研究。而蒙特戰後的作品也更加大膽，一九五○年代，作品轉為抽象，到她去世（一九六二年）時，地位已是國際級的現代繪畫大師，並被定位為推動德國現代主義藝術的先驅。

## 抽象藝術：蒙德里安的冷、康丁斯基的熱與馬列維基的革命

「繪畫應從以往模擬現實的觀念解放出來，讓感性支配畫面，讓色彩支配整個平衡效果，讓點線面合成一個純粹性的有機世界。繪畫不應是說明性的，它接受外在現實的訊息，然這個世界將完全屬於精神層面。」康丁斯基在一九一二年出版的《藝術裡的精神性》（Concerning the Spiritual in Art），明確的說明了抽象主義繪畫對傳統繪畫習於再現自然的反動，但如再精確地觀看「抽象藝術」（Abstract art）的範

用年表讀通西洋藝術史

雷捷到巴黎當建築製圖員。
畢卡索與卡薩吉瑪斯至巴黎闖蕩。
烏拉曼克與德安相識，成為好友，烏拉曼克轉向繪畫生涯。

國王維克托‧伊曼紐爾三世在位，首相焦利蒂是自由派的強人，他擺脫黨派和利益團體的限制，實施改革。

經濟困難，但馬諦斯逐漸打響名氣。

杜布菲出生。
在詩人雅各伯的幫助下，畢卡索打入了巴黎的文化圈。
「野獸派三傑」：德安、馬諦斯、烏拉曼克相識。

克爾赫納至德勒斯登學習建築學。

雷捷服完兵役後，到薩洪和費希爾的畫室學習。
布拉克進入蒙馬特的宏貝特藝術學院，認識羅宏辛和皮卡比亞。

圍，會發現它是指稱二十世紀初到一九五○年代初的抽象思潮。而康丁斯基（Wassily Kandinsky）的顏色解放、蒙德里安的簡化繪畫，以及馬列維基（Kasimier Severinovich Malevich）的俄羅斯藝術革命，是這股思潮最原初的三股不同面向（蒙德里安將於《新造型主義》之章節再述）。

抽象藝術巨匠瓦西里‧康丁斯基（Wassily Kandinsky），是第一位真正達到「完全抽象」境界，並將聽覺與視覺進行連結的藝術家，但直到一八九六年他三十歲前，都是個在敖德薩和莫斯科過著中產階級生活受良好教育的法律人以及人類學家（他在一八八九年到沃洛格達的田野調查，當地農社的鮮豔色彩影響了他未來的作品），而且虔誠地將東正教信仰維持了一生。

一八九六年，他見到莫內的《乾草堆》系列作品，大受感動，便前往慕尼黑研究繪畫，接著便認識了蒙特和藍騎士的成員們（詳細經過請見前章的蒙特部分）。而一九○九年，他在經歷了一場看似平常，但對他有如天啟的畫室黃昏，便開啟了使他成為畫壇鼎足的抽象繪畫實驗，這場「完全抽象」的創作實驗持續到一九一四年，並在一九一二年出版抽象繪畫的經典理論《藝術裡的精神性》，該書熱銷在當年即賣到第三刷。一戰期間，他帶著對俄國大革命的同情與熱情返回俄國，並受到蘇維埃的熱情歡迎。可是他很快便從日趨險惡的革命國度中醒來，在一九二一年返回德國，一九二二年便在威瑪接受了包浩斯學院的教職。

直到一九三三年包浩斯學院被迫關閉，康丁斯

| 西元 | 1902 | 1902 | 1902~1911 | 1903 | 1904 | 1904 | 1904 |
|---|---|---|---|---|---|---|---|
| 地區 | 蘇聯 | 普魯士 | 普魯士 | 義大利 | 土耳其帝國 鄂圖曼 | 西班牙 | 法國 |
| 大事 | 因父親去世，馬列維基進入鐵路局工作。 | 穆特進入法朗克斯藝術學校就讀。 | 穆特與康丁斯基相戀，並在康丁斯基離婚前與他漂泊生活。 | 莫迪里亞尼至威尼斯習畫，認識未來派藝術家薄邱尼。 | 高爾基出生。 | 達利出生。 | 畢卡索在洗衣船創作。布拉克自己成立畫室，並在獨立沙龍展出作品。 |

基都是該校最熱忱的教師，他教授學生入門的基本架構課程、靜物寫生與色彩學，他在一九二六年出版了他的教材摘要《點、線到面》(Point and Line to Plane)。一九三三年，康丁斯基放棄了德國國籍，移居法國納伊的巴黎文化區，與米羅、德洛內夫婦和蒙德里安等人結識，推動「國際抽象畫展」，並在一九三七年獲得法國國籍。康丁斯基終生致力於純美的抽象藝術創作，一九四四年去世的前幾個月，他仍幫助作曲家朋友馬斯·赫特曼完成芭蕾舞表演的舞台裝飾。

與追求不羈的純藝術與充滿了中產階級味道的康丁斯基相比，卡基米爾·馬列維基的一生有如蘇維埃的標準無產階級革命分子，也如俄羅斯革命這個開頭美好，結尾變調的烏托邦夢想一樣令人唏噓。馬列維基生在基輔糖廠的工人之家，在十七歲(一八九五年)時進入基輔美術學校，卻因為一九○二年父親去世，被迫輟學進入鐵路局工作，直到一九○五年才到莫斯科求學。

甫至莫斯科，馬列維基便碰上了十二月革命爆發，他熱情地加入地下組織散播革命文宣，並在畫家羅爾堡(Roerburg)的畫室中作畫，認識莫斯科豐富的美術資源和法國的當代藝術品中。一九一二年，馬列維基在與當代的俄國藝術家們舉行的聯展中，認同了未來派的藝術運動，並在隔年為未來派歌劇「戰勝太陽」設計舞台與服裝，他經典的純白背景加上黑色方塊的搭配大放光彩。一九一○至一九二○年代，馬列維基成為絕對主義最大的旗手，他要求一個沒有個人、

用年表讀通西洋藝術史

240

普魯士

俄羅斯帝國

法國

俄羅斯帝國

法國

侯貝爾在秋季沙龍和獨立沙龍都有作品展出。
烏拉曼克展出畫展，結識阿波里內爾。

日俄戰爭戰敗，沙皇的統治基礎動搖。

索妮雅至巴黎創作。
秋季沙龍展，野獸派嶄露頭角。

俄國第一次革命，沙皇承諾八月召開杜馬議會並起草憲法，莫斯科的聯合罷工和十二月起義被軍隊鎮壓。
馬列維基到莫斯科求學。加入地下組織散播革命文宣，並在畫家羅爾堡（Roerburg）的畫室中作畫。

「橋派」畫社創立。

---

沒有民族性格、沒有性格的純化藝術，抽象藝術的美學與政治革命達成一致，並帶領人類建設更美好的世界，「現在這個時刻，人們的道路指向無垠的宇宙，絕對主義則是人類的彩色旗語。」

馬列維基的身邊聚集了大批追隨者，他加入布爾什維克，為革命政府大發政治議論，並與結構主義大將達德林互相競爭。一九一八年，表現主義畫家夏卡爾邀請他到維特斯克（Vitebsk）藝術學校任教，應夏卡爾藝術理念，藉著夏卡爾時常往來巴黎的間隙，排擠夏卡爾，讓學生在肩上別著小黑方塊的布章以示效忠，並將學校的「自由學園」標語改成「絕對主義學園」，成功地逼迫夏卡爾將被改名為「新藝術學院」的學校交由馬列維基管理。

後來，隨著列寧去世、史達林上任，抽象藝術被視為反動的菁英主義，在一九二七年受邀至柏林展覽的馬列維基被政府懷疑他的政治傾向，將他緊急召回莫斯科。一九二七到一九三五年之間，他曾因受邀至德國展出而被拘留，為了避嫌，他毀去許多畫作與手稿，文化界與社會輿論也順應政府方針對他大加撻伐。一九三五年，史達林的大清洗前夕，馬列維基在貧病交迫中死去，他的棺蓋上，漆著他親手繪製的黑色大方塊。

**奧菲主義**（Orphism）：其名稱來源，是希臘神話中太陽神阿波羅與掌管英雄史詩的謬思女神卡莉歐珮（Calliope）所生的兒子奧菲斯（Orpheus）而來。神話中的奧菲斯是個善於彈奏七弦琴的青年，他的琴

| 1907 | 1906~1912 | 1906~1907 | 1906~1917 | 1906 | 1906 | 西元 |
|---|---|---|---|---|---|---|
| 美國 | 法國 | 法國 | 俄羅斯帝國 | 英國 | 法國 | 地區 |
| 愛迪生發明混凝土灌漿技術。 | 莫迪里亞尼拜雕刻家布朗庫西為師。 | 畢卡索的《亞維儂姑娘》完成。 | 表面上為立憲主義的時期，首相斯托雷平主政，警察再度占上風。 | 德安為了取材而前往倫敦，在當地與畢卡索相識。 | 侯貝爾在秋季沙龍和獨立沙龍都有作品展出。在母親的贊助下，莫迪里亞尼到巴黎闖蕩，打入巴黎的猶太畫家圈子，並與畫家基斯林與雕刻家利普茲成為朋友。 | 大事 |

音讓用歌喉吸引水手的賽倫（Siren）們為之折服後投水而死，也感動了冥王哈帝斯，讓奧菲斯帶著去世的妻子回返人間。阿波里內爾在一九一二年，為以德洛涅為首的藝術家們的「黃金分割」展作品所做的命名，充分顯現了奧菲派藝術與音樂、色彩和光的關係。與強調物理上同時的多面向物體、用單色或同色系簡化畫面和幾何造型，以布拉克為首的分析立體派不同，奧菲派藝術家是用想像和本能去進行抒情的創作，畫面充滿了繽紛的色彩對比和同時性色彩學，他們不對形體作分析，而是在物體上加上漩渦或其他幾何形，搭配明暗和色彩，營造音樂的韻律和情感張力，是立體派畫作中最「抽象」並注重感情的一類，並深深影響了往後的未來派和抽象主義繪畫。

## 巴黎畫派：以法國巴黎為活動中心的幾位藝術家

二十世紀初到二戰前後的巴黎，是現代主義與現代藝術的中心，在這瘋狂華麗的和平時間，一群致力於前衛的繪畫形式的藝術家們，他們佔據塞納河畔的咖啡館，租借破公寓當作畫室，進行多元大膽的藝術實驗。這些被稱為「巴黎畫派」（École de Paris）的二十世紀藝術家們，嚴格來說，並不是個「畫派」或「社團」，也並非土生土長的法國繪畫。他們沒有一致的宣言和繪畫形式，以致無法左右畫壇走向，成員來自世界各地（例如：日本的藤田嗣治和中國的常玉，以及西班牙猶太人莫迪里亞尼，和俄國猶太人夏卡爾，唯一的法國人是喬治·盧奧〔georges Rouault〕），他們唯一的共通點，是「在同一段時間聚集在同一個城市，並且各自為著個人的藝術理念而

用年表讀通西洋藝術史

義大利　荷蘭　美國　匈牙利　法國　法國　墨西哥

卡蘿出生。

觀賞了塞尚的回顧展，雷捷深受感動，搬到畫家群聚的「蜂窩」廉價畫室住屋，正式成為蒙馬特落魄藝文人的一員。布拉克結識畢卡索、馬諦斯、烏拉曼克等人，畫風轉向野獸派，並與畫商康維拉簽約。侯貝爾與索妮雅兩人初識。

初期立體派。

瓦沙雷利出生。

克朗斯勒出生。

蒙德里安接觸到荷蘭的象徵主義派藝術家。

薄邱尼搬到文化之城米蘭，與馬利內蒂成為好友。

努力」不遵循任何體制與規範，繪畫、雕塑、設計、著述藝術理論等，均是巴黎畫派畫家們的嘗試方向。民俗藝術、異國文化、素人畫家以及古典大師均是他們的師法對象。巴黎畫派的畫家，為巴黎的文化土壤，種出了最有波希米亞味的花。

阿美迪歐‧莫迪里亞尼（Amedeo Clemente Modigliani）是巴黎畫派中最典型的浪蕩藝術家，他的生活是當時巴黎文化圈的不羈寫照。他出生在一個定居於義大利，教育開放的猶太家庭（開放到莫迪里亞尼的大哥曾因倡導無政府主義而坐牢六個月），一八九八年，十四歲的莫迪里亞尼開始正式學習繪畫，一九○三年到威尼斯習畫，認識了未來派藝術家薄邱尼（Umberto Boccioni），並在畫家圈中接觸了毒品與酒精。

一九○六年，母親贊助莫迪里亞尼去巴黎闖蕩，他快速地打入當地的猶太畫家圈子，畫家吉斯令（Moise Kisling）與雕刻家利普茲（Jacques Lipchitz）都是他的朋友，而一喝酒就脫衣服的惡習，使他有了個法文綽號「Modi」，音同法文的「Maudi」，意為該受詛咒的人。一九○六到一九一二年間，貧窮的莫迪里亞尼拜了雕刻家布朗庫西（Constantin Brancusi）為師，並以偷搬巴黎街頭工地建材的方式進行雕刻創作，流行在巴黎的非洲和大洋洲藝術風格，滲入了莫迪里亞尼的肖像作品中。一戰爆發後，因病弱而免役的莫迪里亞尼放棄了太耗體力的雕刻創作，轉而運用在雕塑過程中領會的簡練柔美的線條，繪出了最膾炙人口的優雅肖像畫，但他的酒癮更加嚴重，生活也更放浪形骸，畢卡索對這段日子的莫迪里亞尼下了一個

第九章　現代藝術：印象派以後的前衛藝術運動

| 西元 | 1908 | 1908 | 1908~1913 | 1909 | 1909 | 1909 |
|---|---|---|---|---|---|---|
| 地區 | 法國 | 普魯士 | 巴爾幹諸國 | 荷蘭 | 義大利 | 法國 |
| 大事 | 布拉克在秋季沙龍展落選，這些作品舉辦了獨立個展，「立體派」一詞誕生。 | 穆特與康丁斯基買下穆爾瑙的別墅。 | 巴爾幹半島危機，鄂圖曼土耳其帝國日益衰弱，分歧的種族、文化和宗教信仰，使巴爾幹半島成為國際情勢高度緊張的地區，列強直接或間接的涉入其中。 | 蒙德里安加入神智學信仰團體，改變畫風。 | 薄邱尼被送去羅馬與阿姨同住當海報學徒，結識了賽維里尼，兩人同拜當時已是義大利前衛畫家的巴拉門下。 | 義大利詩人馬利內蒂，在巴黎的費加洛報發表了《未來主義宣言》。 |

註解，「很奇怪，你除了在蒙馬特和拉斯培林大道的角落看到醉倒在地的他，無法在其他地方找到莫迪里亞尼。」

一九一七年，莫迪里亞尼與時年十九歲的珍妮同居，珍妮依然是莫迪里亞尼筆下最溫柔美麗的女子，但莫迪里亞尼依然是個沉浸在酒精中的貧窮藝術家，兩人的女兒甚至因為莫迪里亞尼酒醉而錯過登記戶口的時間，成為法律上無父的孤女。悲慘的情況直到一九一九年才有所好轉，莫迪里亞尼在經紀人的努力下舉辦大型展覽，作品得到與評價相符的高價，他與珍妮終於住進一間真正的公寓。但在一九二〇年二月，被酒精弄垮了身體與患了結核腦膜炎的莫迪里亞尼逝世，蒙馬特所有的藝術家朋友都參加了葬禮，懷了孕的珍妮，則在莫迪里亞尼死後的第二天，從她與莫迪里亞尼的公寓大樓一躍而下。

夏卡爾（Marc Chagall）的一生動盪，卻忠實地在畫作中展現色彩斑斕的童年與愛情夢境。這個從俄國的鄉下小鎮至外尋夢的猶太小雜貨店之子，畫中滿載著色彩斑斕的農人、家畜、鄉村樂手與妻子蓓拉（Bella Rosenfeld），即使他最終客死法國，在蓓拉去世後另娶他人。直到賞識他的議員馬克斯曼·維納爾（Maxim Vinaver）贊助他前往巴黎、認識阿波里內爾（Guillaume Apollinaire）並舉辦個展前，二十五歲（一九一二年）前的夏卡爾，一直在俄國的大城與家鄉維特斯克間，艱難地以繪畫討生活，從舞台設計到路旁的圖標無所不做。

夏卡爾一九一二到一九一五年在巴黎成為了文化圈的一員，往後也不斷來訪巴黎，但他特異的畫題

1910　法國

1910　義大利

1910　荷蘭

1910　美國

1909～1914　普魯士

1909～1912　法國

1909　法國

畢卡索經濟狀況好轉，離開洗衣船。

侯貝爾與索妮雅結婚。

分析立體派。

「天啟」後，康丁斯基致力於抽象藝術的創作。

建立泛美協盟，進行對巴拿馬運河的利益爭奪。

蒙德里安協助創立改革派的「現代藝術環」展覽組。

薄邱尼響應馬利內蒂，擬出《未來主義繪畫宣言》。

被畫商康維拉相中，雷捷的畫與畢卡索和布拉克的作品一同展示在「黃金分割」畫展。

和無可歸類的畫風，也讓他從此被歸為「巴黎畫派」的一員。一九一五年，因一戰與俄國革命爆發，夏卡爾只得放棄他在西歐的成就和文化圈朋友，返回俄國。終於娶到被家人反對的表妹蓓拉，是夏卡爾回到俄國後少數的好事，革命期間，夏卡爾歸附布爾什維克，他與蘇維埃的文化部長安納托利‧盧那查斯基（Anatoly Lunacharsky）相識，被任命為家鄉的藝術主任委員。但當時俄國主流的結構主義者態度專制，反對夏卡爾自由甜美，且專注表達內心世界的感性畫風，馬列維基又將夏卡爾擠出維特斯克的美術學校。最後，心灰意冷的夏卡爾在一九二二年終於獲得出境許可，離開已成蘇維埃的俄羅斯，再無返鄉之日。

一九二三年到一九三○年，夏卡爾重要的作品是果戈里（Nikolai Gogol）《死魂靈》和聖經的版畫插畫，他也在此時期在畫作中重新拾回對蓓拉的愛。從反猶主義盛行的歐洲，到新建的猶太人之國，從納粹迫害倖存的苦難轉往應許之地的氣氛，使夏卡爾繪出了《白色十字架》這般具有宗教與猶太人意識的作品。一九三七年，他入籍法國，卻又碰到納粹入侵，夏卡爾經歷驚險的居留，一九四一年，一家人被美國大使館援助，前往紐約。一九四四年，蓓拉猝然病逝，孤獨的夏卡爾在一九五二年另娶暱稱「瓦瓦」的妻子瓦倫提娜（Valentina Brodsky），他的晚年被定位為現代藝術大師，在世界各地巡迴展覽，並繪製教堂的彩繪玻璃。一九八五年，高齡九十八的夏卡爾在預備前往英國的展覽時去世，是二十世紀最後的現代藝術家。

| 西元 | 1910 | 1910~1930 | 1910~1930 | 1911 | 1911 | 1911 | 1911 | 1911 |
|---|---|---|---|---|---|---|---|---|
| 地區 | 法國 | 歐洲 | 俄羅斯帝國 | 墨西哥 | 英國 | 德意志 | 荷蘭 | 義大利 |
| 大事 | 烏拉曼克轉向暗色作畫。馬諦斯的繪畫開啟新風格。 | 立體主義、未來主義、絕對主義與現代主義建築流行。 | 馬列維基成為絕對主義最重要的旗手。 | 走上社會主義的革命道路。 | 潘克赫斯特女士領導婦女參政運動，要求婦女解放與婦女選舉權。 | 格羅皮奧斯完成「法古斯工廠」。 | 首次見到布拉克和畢卡索的作品，蒙德里安深受震撼。 | 薄邱尼以「未來主義畫家」的身分，與卡拉和魯索洛在米蘭舉辦未來主義風格的畫展。 |

## 立體派（一九〇八）：幾何的真實—受非洲雕刻影響的立體派美術運動

一九〇八年十一月，法國藝術家布拉克（Georges Braque）有一批受塞尚影響至深、分割畫面的畫作，在秋季沙龍展落選，長久投資布拉克的畫商替他將這些作品舉辦了獨立個展，藝評家渥塞勒對這些畫發表批評：「布拉克先生是極為大膽的年輕人……他輕視形體，把所有的一切：無論是風景、人物還是房舍，都簡化成幾何圖形獲利方塊組合。」「立體派」（Cubism）一詞於焉誕生。

「立體派」這個因為塞尚的名言，「大自然的一切事物，均可還原為圓柱、球和三角錐、立方體。」而用繪畫進行實驗的畫派，是由畢卡索和布拉克兩位好友共同創立的，他們在一九〇七到一九一〇年，用分割的畫面來分析、思考世界一切事物的可能性，阿波里內爾在一九一三年如此界定立體派：「立體派的繪畫觀，著重使用線條、色彩、日常實物等元素來構築形式，這些元素並非來自視覺的現實世界，而是來自觀念世界，或者說來自知識領域，為的是達成具數學性、神祕性的普遍美感。」

一九〇九到一九一二年，立體派的繪畫將景物打碎，沒有透視、質量感的人物和景物用大地色系的色塊重組在畫面，感覺更加抽象。一九一二到一九一四年，畢卡索和布拉克將破布、印刷字體、報章書頁等實物剪貼在油畫上，形成「綜合的立體主義」時期，這是布拉克和畢卡索最後一段使用立體派手法創作的日子，他們兩人的繪畫影響了許多畫家，但畢

用年表讀通西洋藝術史

246

| 1912 | 1912 | 1912 | 1912 | 1912 | 1912 | 1911 | 1911 |
|---|---|---|---|---|---|---|---|
| 歐洲 | 法國 | 美國 | 法國 | 義大利 | 美國 | 普魯士 | 法國 |
| 未來主義畫展移師巴黎和倫敦。 | 蒙德里安遷往巴黎。杜象的《下樓梯的女人》製作完成。 | 帕洛克出生。 | 畢卡索和布拉克進行綜合立體主義的創作。 | 薄邱尼發表《未來主義雕塑技術宣言》。 | 路易斯出生。 | 「藍騎士」畫社創立。 | 雷捷參與獨立沙龍展。侯貝爾與索妮雅的兒子查爾斯出生。 |

卡索後來轉入傾向古典主義的創作新階段，立體派的大旗則交給發表了「立體派畫家」聲明的阿波里內爾（一九一三年），以及將立體主義轉為「奧菲派」（Orphism）的德洛內夫婦手中。

與出身高社經藝術家庭的畢卡索不同，布拉克的父親和祖父是手藝高明的室內畫匠，從替牆壁刷油漆到精細的十九世紀室內裝潢，無一不巧。十五歲前（一八九七年），布拉克邊做油漆匠，邊在藝術學校的夜間部學畫，一九〇二年時，在父母的同意下正式註冊了蒙馬特的宏貝特（Humbert）藝術學院，認識了未來的著名藝術家羅宏辛（Marie Laurencin）和畢卡比亞（Francis Picabia），但他認為學院課程太過僵硬，兩個月後便休學。一九〇四年，布拉克成立了自己的畫室，並在獨立沙龍展出作品。一九〇七年，布拉克結識了馬諦斯、烏拉曼克等人，畫風轉向野獸派，並與畫商康維拉簽約，康維拉不僅介紹布拉克與阿波里內爾結識，也替他舉辦了催生「立體派」的展覽。至一九一四年被動員打仗之前，布拉克與畢卡索的友誼，就他自己形容，是「像兩個被繩子繫在一起的登山者。」

他們一起組成藝術家聯盟、研究拼貼畫，而由於專精室內裝潢，布拉克的立體派繪畫很有木頭與磚石的質感。大戰期間，布拉克頭部重創，長期的療養拆散了他與畢卡索的友誼，但他的創作基本上與畢卡索的步調一致，並在法國畫壇建立了重量級的地位。一九二二年時，他的畫風轉向研究古典技法，一九三〇年代則成了跨國的大師。一九四五年到一九四七年之間，布拉克生了兩次重病，他晚年的作品多半是石

第九章　現代藝術：印象派以後的前衛藝術運動

247

| 1913 | 1912~1915 | 1912~1914 | 1912 | 1912 | 1912 | 地區 |
|---|---|---|---|---|---|---|
| ○ | ○ | ○ | ○ | ○ | ○ | |
| 德國 | 法國 | 法國 | 俄羅斯帝國 | 法國 | 義大利 | 大　事 |
| 格羅皮奧斯建立法古斯工廠。 | 夏卡爾往來俄國與巴黎，成為「巴黎畫派」的一員。 | 綜合立體派與色彩立體派（奧菲主義）流行。 | 在與當代的俄國藝術家們舉行的聯展中，馬列維基認同了未來派的藝術運動。<br><br>議員馬克斯曼‧維納瓦贊助夏卡爾前往巴黎、認識阿波里內爾並舉辦個展。 | 侯貝爾展出「奧菲主義畫作」，索妮雅的嵌花毯等手工藝作品也呈現了奧菲主義的風格。<br><br>畢卡索與伊娃相戀。 | 薄邱尼發表《未來主義雕塑宣言》，並與布朗庫西、杜象等人作雕塑研究、展出成品。 | |

版畫和剪紙，彷彿回歸野獸派的原點。到一九六三年逝世前，色彩和平靜重回了他的作品。

侯貝爾‧德洛內（Robert Delaunay）與索妮雅‧斯坦（Sonia Stern）在一九〇九年結為夫婦前，均已是在藝術界打滾已久的藝術家。由法國貴族家庭出生，終其一生都不擅長讀書和拼字的侯貝爾，在一九〇四年和一九〇六年的秋季沙龍和一九〇四年的獨立沙龍都有作品，並和盧梭以及立體主義理論家與畫家梅金傑（Jean Metzinger）來往。烏克蘭猶太工人家庭出身的索妮雅，在五歲時被律師叔叔收養，並到德國的卡爾斯魯爾（Karlsruhe）上大學，學習藝術，並在一九〇五年至巴黎創作，並在一九〇七年初識侯貝爾。一九〇九年，經過一段權宜婚姻的索妮雅與侯貝爾相逢，兩人墜入愛河，很快地便結婚，一九一一年便生下兒子查爾斯。此段時間是侯貝爾創作產量最豐美的時候，就連康丁斯基也邀他到藍騎士辦展，並在一九一二年時展出色彩鮮艷又富有音樂性的「奧菲主義」畫作，讓「正統」的立體主義者側目。而索妮雅則轉去做嵌花毯等手工藝，但她的裝飾作品也充滿了奧菲主義的色彩，兩人過著富裕的生活。

一九一三年，索妮雅創作了奧菲主義風格的「同存衣」。一九一五年，侯貝爾的藝術生涯在法國受挫，又因大戰爆發和俄國革命的關係，索妮雅被稱為間諜，德洛內夫婦搬到西班牙馬德里，結識了戴基爾夫（畢卡索第三任情人的芭蕾舞團支團長），一九一六年到一九二〇年間，索妮雅在西班牙替劇院設計了許多室內裝飾、戲服和布景。接觸了達達主義後，德洛內夫婦返回巴黎，很快地便成為達達派重要

馬列維基提倡絕對主義藝術。

馬列維基為未來派歌劇「戰勝太陽」設計舞台與服裝。

阿波里內爾發表立體派論述。

索妮雅創作「同存衣」。

雷捷成為康維拉旗下的畫家，並在柏林開展。

薄邱尼的《空間中連續性的唯一形體》完成。

未來主義畫家們在羅馬舉辦的未來主義畫展，巴拉也加入。薄邱尼發表《未來主義畫家政治方案》。

美國已躍升為經濟強國，人口增加、鐵、煤、石油、銅、銀產量世界第一，但關稅保護政策助長了「大企業王國」：洛克斐勒、摩根等大企業。讓全國的國民所得六○％集中在二％的人手中。一八八六年，工人開始為薪資而抗爭，政府著手解決企業壟斷與剝削問題。

的一份子，但侯貝爾的作品依然廣受批評，反而是索妮雅開設「同存工作室」銷售她設計的填滿文字的「窗簾詩」、「洋裝詩」、「同存的圍巾」大受歡迎。

但經濟大恐慌在一九三○年代衝擊了他們，「同存工作室」關閉，雖然接下幾個政府委託案，但一九三九年，侯貝爾的健康出現問題，一九四一年便逝世。索妮雅在戰後致力替侯貝爾爭取藝壇定位，並替侯貝爾舉辦回顧展，她自己則在一九六三年將自己和先生的作品捐給羅浮宮，使她成為第一個「還活著就在羅浮宮展出作品的女藝術家」。一九七九年，索妮雅病逝於巴黎，她總結自己的一生說到，「我為三件事而活：一是為了侯貝爾，一是為了兒孫，另一個更短的是為了我自己。我並不後悔沒給自己更多的關注。我真的沒有時間……」

**絕對主義**（suprematism）：來自馬列維基在一九一五至一九一六年間出版的《從立體主義到絕對主義》（From Cubism to Suprematism）宣言，他強調，「雖然我們常錯誤地為世界上的事物或環境命名，但客觀世界視覺中發生的現象，這現象本身而言是無意義的。它們的重要性，來自它們令人產生的感覺，而不是客觀事物或環境本身。」因此，絕對主義藝術「是藝術中最絕對、最高的真理，它將取代一切流派。人類社會可由絕對主義的原則進行組織和構建，進入歷史發展的新階段」。由於執著展現「由純粹的藝術知覺而產生的崇高感」，完全放棄對現實的描繪，絕對主義繪畫只用基本幾何形和有限的顏色做

第九章　現代藝術：印象派以後的前衛藝術運動

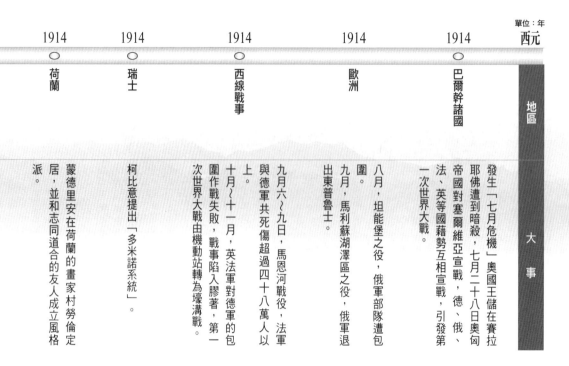

| | 1914 | 1914 | 1914 | 1914 | 1914 | |
|---|---|---|---|---|---|---|
| 地區 | 荷蘭 | 瑞士 | 西線戰事 | 歐洲 | 巴爾幹諸國 | |

大事

蒙德里安在荷蘭定居，並和志同道合的友人成立風格派。

柯比意提出「多米諾系統」。

十月～十一月，英法軍對德軍的包圍作戰失敗，戰事陷入膠著，第一次世界大戰由機動站轉為壕溝戰。

九月六～九日，馬恩河戰役，法軍與德軍共死傷超過四十八萬人以上。

八月，坦能堡之役，俄軍部隊遭包圍。

九月，馬利蘇湖澤區之役，俄軍退出東普魯士。

發生「七月危機」奧國王儲在賽拉耶佛遭到暗殺，七月二十八日奧匈帝國對塞爾維亞宣戰，德、俄、法、英等國藉勢互相宣戰，引發第一次世界大戰。

畫面元素。

對馬列維基而言，進行到絕對主義階段的藝術是「不再需要為國家或宗教服務，不再描摹歷史的道理，藝術和客觀物性分離，相信自己可以脫離事物而存在，為藝術而藝術。」藝術家在絕對主義中，只是感應並傳輸感知的媒介機器，絕對主義藝術家們的作品往往盡力去除個人風格，以表現最純粹的藝術感知。馬列維基一九一五年的《黑色方塊》（Black Square）將絕對主義的色彩壓至最簡，成為絕對主義色彩表現的分水嶺，他一九一八年的作品《白中之白》（White in White），則是絕對主義最純粹的藝術表現。

## 畢卡索：二十世紀的藝術天才

「或許我小時候就可以畫得跟拉斐爾大師一樣好，我卻花了一輩子的時間學習跟小孩作畫。」晚年的畢卡索曾這樣說過。巴布羅·畢卡索可以說是二十世紀最重要的繪畫大師之一，他一生的創作風格多變，但在晚年時回歸原點。一八八一年出生在西班牙加泰隆尼亞地區的畢卡索（Pablo Ruiz Picasso），從小就與西班牙文化有很深的聯繫，我們可以在他往後關心西班牙政治、為西班牙繪畫作品，以及使用鬥牛之類的創作元素中，看到童年對他的影響。

身為巴賽隆納藝術學校教授的兒子，畢卡索擁有極好的藝術資源，他在很小的時候就掌握了學院派的風格，傳說，畢卡索的父親因此將畫盤與畫筆傳與兒子。畢卡索在十六歲時，就從西班牙一流的馬德里的聖費爾南多皇家藝術學院（Real Academia de San

克爾赫納被徵召入伍。

世界大戰爆發，義大利宣布中立，並於一九一五年退出同盟國。

康丁斯基返回俄國，並受到蘇維埃的熱情歡迎。

薄邱尼熱中政治活動，參加了支持義大利參戰的示威，簽下《未來主義的戰爭論》。

康丁斯基返回俄國，背棄了娶穆特的承諾。

雷捷被動員參軍，前往戰況激烈的阿貢，在砲兵部隊擔任擔架兵，直至一九一六年負傷為止才退役。

大戰爆發，布拉克等友人因戰爭四散，獨留畢卡索在巴黎。

布拉克被動員參與第一次世界大戰。

Fernando）「自行畢業」，轉到普拉多美術館（Museo Nacional del Prado）自習古代名家的作品。十九歲（一九○○年）到巴黎前，畢卡索就在巴塞隆納成立了一個擁有知識分子和畫家成員的「世紀末」畫社，他們常常在一家叫做「四隻貓」的酒館聚會，也結識了畫家卡薩吉瑪斯（Carlos Casagemas）。一九○○年，畢卡索和卡薩吉瑪斯到巴黎闖蕩，他們窮到要燒自己的作品取暖，卡薩吉瑪斯因為單戀而自殺，而畢卡索在《青年藝術》繪畫關於窮人和恐怖故事的插圖──這構成了「藍色時期」的憂鬱基調，畢卡索也在此簽下他有名的正式簽名「Picasso」。

一九○一年，畢卡索結識詩人雅各伯（Max Jacob），他將畢卡索正式引入巴黎藝術圈，畫商為他舉辦展覽、名藝評家與詩人阿波里內爾成為他的朋友。一九○四年，畢卡索在巴黎定居的破房「洗衣船」（Batean Lavoir）成為了前衛藝術家和作家聚會的地方，初嚐的成功和波希米亞情人歐麗芙（Fernande Olivier），讓畢卡索創作了許多關於馬戲團的「玫瑰色時期」作品。一九○六年到一九○七年，畢卡索創作了使他聲名大噪的《亞維儂的姑娘》，他融合了非洲黑人藝術和與布拉克合創的立體主義筆法，進入了「黑人時期」和立體派的創作實驗。

畢卡索的經濟狀況逐漸轉好，他在一九○九年離開洗衣船，搬進有畫室的公寓，一九一二年他的情人換成伊娃（Marcelle Humbert，畢卡索稱她「Eva」），但並沒有像為其他情人創作一樣替她創作作品，畢卡索在此時的作品上，只會悄悄簽上她的

| 西元 | 1915 | 1915 | 1915 | 1915 | 1915 | 1915~1922 | 1915~1925 |
|---|---|---|---|---|---|---|---|
| 地區 | 歐洲 | 法國 | 義大利 | 西班牙 | 俄羅斯帝國 | 俄羅斯帝國蘇聯 | 法國與美國 |
| 大事 | 四月～五月，伊普爾戰役，人類首次使用毒氣進行戰事。 | 杜象製作《大玻璃／被未婚男友剝得一乾二淨的新娘》，並於一九二三年放棄了這件作品。 | 薄邱尼加入了義大利陸軍的摩托車營。 | 畢卡索搬遷至羅馬，與歐佳相戀。 | 侯貝爾的藝術生涯受挫，索妮雅被誣間諜，兩人遷居西班牙。 | 夏卡爾返回俄國，娶蓓拉為妻。在蘇聯的統治下，夏卡爾成為家鄉的藝術主任委員，並在維特斯克美術學校任教。 | 杜象來往於法國與美國，為藝術家朋友助陣。 |

名字並寫下「Ma Jolie」（我的愛）。一九一四年，一戰爆發，身為西班牙公民的畢卡索不用服役，但布拉克和朋友們，有的遠走，有的當兵。一九一五年，伊娃因癌症去世，畢卡索在朋友的介紹下搬離灰暗的巴黎，到羅馬去和戴基爾夫（Diaghilev）劇團合作芭蕾舞劇的美術設計，他因此與一位俄國將軍的女兒、劇團的舞者歐佳（Olga Khokhlova）相愛，並於一九一八年結婚，他們過著富裕的生活，兒子保羅誕生，畢卡索用畫筆記錄孩子的成長，留下許多充滿父愛的作品。

但，不合的家庭生活使古典時期的畢卡索筆下的女人充滿野蠻和恐怖氣息。一九三二年，十七歲的少女瑪莉泰瑞莎（Marie-Thérèse Walter）成了畢卡索的情人與一系列雕塑的靈感，並與她生下女兒瑪依雅。一九三六年，南斯拉夫攝影師朵拉（Dora Maar）走入畢卡索的生活，她陪伴他經過了第二次世界大戰與西班牙內戰的波動。此年，畢卡索在爆發內戰的西班牙舉辦展覽，並熱烈擁護共和政體，他畫了《佛朗哥之夢》批評佛朗哥讓納粹德國政權、贈與共和政府「格爾尼卡」抗議佛朗哥讓納粹德國轟炸巴斯克的首都，加入共產黨並畫了引起軒然大波的史達林肖像，而他在巴黎的生活，也完全與維琪法國和納粹德國畫清界線，作品充滿了幽暗的氣息，骷髏和蠟燭是最常見的畫題。

一九四九年，畢卡索的《白鴿》成為國際和平會議的海報，他成為戰後巴黎的自由象徵，紀念集中營的《藏骸所》（一九四四～一九四五）和抗議韓戰美軍信川郡大屠殺的《韓國大屠殺》（一九五一）是畢卡索最後較有名的、與政治有關的作品，他在此

用年表讀通西洋藝術史

克爾赫納因車禍了重傷。

雷捷中了毒氣，撤回後方，待在軍醫院休養。

薄邱尼去世。

德國藝術家雨果‧巴爾與妻子在蘇黎世一同開設伏爾泰酒館。巴爾宣布了《達達主義宣言》。

杜布菲進入勒阿夫爾藝術學院。

二月～十二月，第一次世界大戰中時間最長、最殘酷的「凡爾登會戰」，超過五十萬人受傷，二十五萬人死亡。六月～十一月，第一次世界大戰中規模最大的「索穆河會戰」，雙方傷亡超過一百三十萬人，人類首次使用坦克進行戰事，英軍與法軍將德軍逼至法德邊境。

時也開始在瓦羅依斯（Vallauris）學習製陶，希望能製作陶瓷作品並復興當地的陶器工藝。一九六一年，賈桂琳（Jacqueline Roque）成為陪伴畢卡索到最後的妻子，而畢卡索身體越來越差，已開始跟前衛藝壇脫節，但他仍被視為聲望極高的前輩畫家。他在晚年的作品常常顯露出對死亡的渴望，以及粗率簡略的風格，關於他這種沒有矯飾、如同孩子般的繪畫，有人對此失望、有人則欣喜其反璞歸真之心。一九七三年四月八日，與賈桂琳一同準備招待朋友晚餐時，畢卡索像是預知一般地說：「為我乾杯吧，為我的健康乾杯，你知道我已經沒辦法再喝了。」隨後便因心肌梗塞而與世長辭，享年九十二歲。

## 機械派：雷捷與受立體主義影響的機械派

機械派（The Age of Machinery）的繪畫與立體主義密不可分，兩者同受塞尚的繪畫風格影響，乍看之下，畫面甚至相近，只是機械派繪畫多出了許多弧形、圓形、和筒狀的切割色塊，並配上鮮豔的色彩，有時，還會被視為立體派的分支。但事實上，以機械派的主力畫家費爾男‧雷捷來說，他對布拉克和畢卡索的立體派繪畫可是頗有微詞。雷捷要歌頌的是機械和工業文明帶給人的美好，以及用色彩和造型在畫面形塑節奏感，比起畢卡索和布拉克，他與德洛內夫婦的立體主義可能更加相像一些。而雷捷醉心於繪製簡化的機器、鋼鐵、橋梁、建築等文明世界，也使他在立體主義中獨立出「機械立體主義／色彩立體主義」。

一八八一年在法國諾曼第出生的費爾南‧雷捷

| 1917 | 1917 | 1917 | 1917 | 1917 | 西元 |
|---|---|---|---|---|---|
| 荷蘭 | 法國 | 美國 | 俄羅斯帝國 | 普魯士 | 地區 |

大 事

普魯士：
帝國憲法民主化的訴求引發內鬥，威廉二世發表復活節文告，改革三階選舉，社會主張相互諒解的和平，沒有勝利和戰敗之分。

俄羅斯帝國：
二月，聖彼得堡發生二月革命，勞工代表蘇維埃臨時執行委員會成立。
三月，尼古拉二世遜位。四月，列寧及其追隨者，由德國促成自瑞士返國，建立蘇維埃。
七月，克倫斯基出任首相，柯尼羅斯於九月政變，托洛斯基、史達林、季諾維也夫、加米涅夫與逃往芬蘭的列寧均加入革命。
十月，十月革命爆發，克倫斯基逃亡，臨時政府垮台，蘇維埃政府人民委員會成為執政機構，發布和平法令與土地法令，列寧被選為制憲會議代表。

美國：
杜象的《泉》橫空出世。

法國：
阿波里內爾稱自己的戲劇《蒂蕾西亞的乳房》為超現實主義戲劇。

荷蘭：
蒙德里安在《風格》雜誌上發表風格主義宣言。

（Fernand Léger），從小就宣布想當畫家，他的母親便將他送去卡恩（Caen）的建築學校，因為「建築比畫畫正經些」。一九〇〇年，雷捷到巴黎當建築製圖員，在一九〇二年服兵役。退伍後，他先後進入了傑洛姆（Jean-Léon Gérôme）和費希爾（Gabriel Ferrier）的畫室，獲得了討厭印象派與崇敬大衛（Jacques-Louis David）的品味。一九〇七年，雷捷觀賞了塞尚的回顧展，深受感動，搬到畫家群聚的「蜂窩」（La Ruche）廉價畫室住屋，正式成為蒙馬特落魄藝文人的一員。此期，他認識了立體派畫家的守護神阿波里內爾，但雷捷覺得「不管阿波里內爾是怎麼寫的，他其實從來不喜歡我的畫。」反而與阿波里內爾的對手，詩人肯達斯（Blaise Cendars）交往甚密。

一九一〇年，雷捷的畫被畫商康維拉相中（康維拉與布拉克合作已久），將他的畫與畢卡索和布拉克的作品一同展示在「黃金分割」畫展，雖然對正統立體派的畫作有所抱怨，雷捷的作品在此展獲得了肯定，並且在一九一一年的獨立沙龍也獲得不錯的成績。一九一三年，雷捷成為康維拉旗下的藝術家，也受邀到柏林展出。

然而第一次世界戰爭打亂了一切，一九一四年，雷捷被動員到戰況激烈的阿貢（Argonne），在砲兵部隊擔任擔架兵，直到一九一六年九月中了毒氣為止。他在醫院待了超過一年，直到一九一九年出院後便立即結婚。對於戰爭，雷捷認為，「對我來說，戰爭是個重要的事件。在前線有著讓我亢奮的詩意氣氛……我離開巴黎時，畫的全是抽象作品……突然間，我和所有法國人都站在同樣的一

用年表讀通西洋藝術史

莫迪里亞尼認識珍妮，兩人同居。

「戰時共產主義」瓦解，生產國家化和中央化計畫經濟，導致經濟危機，列寧在一九二一年的第十次黨大會，成立「國家計畫委員會」推行「新經濟政策」，禁止黨內所有反對派系。

七月，成為俄羅斯蘇維埃社會主義共和國聯邦，沙皇一家在凱薩琳堡遭到謀殺。

一月五日，制憲會議開始，俄羅斯成為民主聯邦共和國，但在一月六日紅軍便將制憲會議解散，由人民委員會取代。

托洛斯基代表俄國在布列斯特里托夫斯克參與和平協商，逕行宣布戰爭結束，俄國放棄波蘭等國，承認芬蘭和烏克蘭獨立。

十月，卡爾一世對國內各民族承諾將奧匈帝國建設為聯邦國家，維也納發生革命，奧匈帝國瓦解。捷克斯洛伐克宣布建國、南斯拉夫民族脫離、匈牙利獨立。

十一月三日停戰。

條線上了。」一直到二戰前，雷捷都在為機械美學效力，他的作品充滿了機器和飛行器，並開始替建築物製作壁畫和室內裝飾，也與德洛內合作過。一九二四年，雷捷創作了抽象舞蹈影片《機械之舞》（Kiki of Montparnasse），並因此在一九三四年為柯達公司贊助的、根據喬治・歐威爾的小說《美麗新世界》舞台劇設計設計布景。一九二○年代的雷捷開始在學院中教書，並成為左派人士，與共產黨代表兼詩人柯圖希爾（Paul Vaillant Couturier）交往甚密，兩人在一九三二年創立了革命作家與藝術家學會，並替法國貿易公會效勞。

二戰期間，雷捷像是要自我放逐般地遷到美國，在美國教書、辦展。奇妙的是，身為無神論者的雷捷，卻與天主教神父科圖布爾（Couturier）擁有真摯的友誼，一九四六年，雷捷接受委託，為亞斯教堂（Assy Haute-Savoie）製作鑲嵌畫。一九五一年，則為奧丁科教堂（Audincourt Doubs）設計掛毯和彩色玻璃。不過，雷捷仍很珍惜他身為無神論共產主義者的清譽，他在此期也替無產階級製作大幅人物繪畫，並表示，「對我來說，那（設計教堂裝飾）並不是要頌揚神聖的象徵……我身心健康，無須精神支柱，我之所以如此，是因為得到了夢寐以求的、讓我發揮藝術理想來裝飾龐大的平面。」一九五二年，回到法國，已是藝壇大老的雷捷為聯合國在紐約的建築作壁畫。一九五五年，他得到聖保羅雙年展首獎，但在同年八月去世。

阿波里內爾（Guillaume Apollinaire，一八八○

| 西元 | 地區 | 大事 |
|---|---|---|
| 1918 | 法國 | 一月～六月，巴黎和會展開，主席為法國總理克里蒙梭，戰敗國無與會權。協商基礎為協約國各國目的，德國代表團要求協商，德國國民議會不顧國中抗議聲浪，在協約國大軍壓境的威脅下，於六月二十八日在凡爾賽靖宮簽署合約。<br>杜布菲進入巴黎的朱利安學院。<br>畢卡索與歐佳結婚。 |
| 1918 | 蘇聯 | 夏卡爾邀請馬列維基到維特斯克藝術學校任教。 |
| 1918~1920 | 蘇聯 | 俄國內戰，一九一九年威爾遜曾試圖調解，但遭白軍拒絕，一九二〇年，克里米亞半島上最後一批的白軍被消滅。 |
| 1918~1923 | 鄂圖曼土耳其帝國 | 土耳其民族運動興起，領導者為凱末爾。 |
| 1918~1939 | 法國 | 烏拉曼克的聲譽達到頂峰。 |
| 1919 | 法國 | 蒙德里安返回巴黎。<br>雷捷出院，之後結婚。<br>莫迪里亞尼的作品受到肯定，經濟終於寬裕。 |

至一九一八）：法國詩人與劇作家，二十世紀初最重要的現代藝文思潮推手之一，他幾乎參與了所有二十世紀初法國藝文先鋒派運動，並創新詩歌領域的寫作形式。阿波里內爾從不直言自己的身世，傳說他的父母是波蘭的流亡女貴族與義大利軍官。二十歲時（一九〇〇年），阿波里內爾來到巴黎，與年輕的現代畫家們成為好友。除了本書各節中他對於現代潮流的參與外，他較有名的經歷有：與畢卡索結為知交，並在一九一一年與畢卡索一同被捲進《蒙娜麗莎》失竊案。一九〇七年與畫家瑪莉·羅蘭珊（Marie Laurencin）的一段情、替盧梭的繪畫和非洲藝術抬轎……等等。一九一四年，原籍義大利的阿波里內爾加入法國籍，進入軍隊為法國效命，之後在一九一六年因頭部受傷退伍，重回藝文界。他在一九一八年因西班牙流感去世，以詩人的身分葬入安息眾多偉人的巴黎拉雪茲神父公墓（Cimetière du Père-Lachaise）。除了前衛的藝術評論和劇本外，阿波里內爾的詩作創新美麗，在《醇酒集》（Alcools）中的詩作不畫分詩歌音節，取消了標點符號。《抒情的表意文字》（Calligrammes）則利用特殊的字詞排版方式，創造出既是詩歌又是繪畫的文字作品，對現代詩的形式有很大的影響。

未來派（一九〇七）：歌頌機器的速度與戰爭——影響達達主義及現代抽象藝術的義大利藝術流派

「我們宣告，世界將因一個新的美感觀念而更偉大：速度之美。一根會噴火的導管，使得汽車發著吼聲向前進，它奔跑的速度就像子彈衝破空氣的

用年表讀通西洋藝術史

| 1920 | 1920 | 1919~1937 | 1919~1929 | 1919~1925 | 1919~1920 | 1919 |
|---|---|---|---|---|---|---|
| 德國 | 巴勒斯坦 | 法國 | 美國 | 德國 | 西班牙 | 蘇聯 |

第三國際在莫斯科成立。

索妮雅替西班牙劇院設計室內裝飾、戲服和布景。

國民會議在威瑪召開，選艾伯特任總統，總理許德曼，定立威瑪憲法。德意志國為民主議會制共和國。

美國選出哈定、柯立茲兩位共和黨總統的「大企業」時代，人們對凡爾賽合約失望，外交採孤立主義，鄉村與都市居民對立。一九一九~二〇年「紅色恐慌」蔓延社會，推行禁酒令、幫派與貪污事件頻仍、工業產量加貝，卻忽略農民困境。婦女在一九二〇年取得投票權。

雷捷大量創作機械主義的作品

巴勒斯坦交給英國託管，阿拉伯人與猶太人衝突不斷。

德意志工人黨宣布支持民族主義、消滅猶太人等觀點的二十五點黨綱，改名為「德意志國家社會主義工人黨」（簡稱納粹黨）。

嘶嘶聲，比《勝利女神》還美。」一九〇九年二月二十日，義大利詩人馬利內蒂（Filippo Tommaso Marinetti），在巴黎的費加洛報，發表了《未來主義宣言》（Manifesto of Futurism），他認為當前的義大利「需要一個挑釁的文藝運動，它將有著跑步的姿態、勁斗的躍動，還有揮動拳頭的態度。」他反對陰柔的象徵主義，大聲喊道「我們要歌頌戰爭！」「我們要殺掉月光！」「我們要面對未來，機械和速度將賦予未來世界新的意義！」

馬利內蒂在法國發表了狂熱的義大利宣言，反映的是義大利的前衛分子，對於「文化首都」法國的自卑，以及抗拒義大利的古典包袱，以及對於現代性聯繫的急切。未來主義擁有其他藝術流派沒有的政治色彩，馬利內蒂與法西斯主義的領導者墨索里尼交往甚密，參與的藝術家有許多法西斯主義者、共和派、共濟會、愛國主義者和馬克思主義的信徒（就現代來看，這樣的組合非常奇異），他們的政治立場複雜，但一致頌揚愛國主義，反映了錯綜複雜的二十世紀初的義大利國家意志。而他們充滿速度感的繪畫，可歸類出以下特徵和追求：強調動感的線條、造型、色彩，表現並讚揚機械文明和工業社會，傳統與古典是未來主義的敵人。不贊同立體派拋棄主題的思索，但吸收了立體派的技法表現速度和同時性。喜愛使用鮮烈的色彩，並為了畫面效果而使用弓形斜線、銳角、螺旋等元素。注重畫面時間的連續性以及真實感，未來主義的畫家，甚至會為了表現飛行而去搭螺旋槳飛機。

第九章　現代藝術：印象派以後的前衛藝術運動

| 1921 | 1920~1970 | 1920~1939 | 1920~1938 | 1920~1930 | 1920~1926 | 1920 |
|---|---|---|---|---|---|---|
| 德國 | 墨西哥 | 美國 | 德國 | 歐洲 | 德國 | 法國 |

**地區 大事**

- 德國：希特勒成為納粹黨黨主席。
- 墨西哥：墨西哥壁畫運動。
- 美國：美國流行裝飾主義建築。
- 德國：克爾赫納因納粹政權的壓迫，身心飽受折磨。
- 歐洲：結構主義繪畫與達達主義思潮興起。
- 德國：穆特與康丁斯基分手，為財產問題而互相訴訟。
- 法國：莫迪里亞尼去世。
- 法國：侯貝爾與索妮雅返回巴黎。
- 法國：雷捷在學院中教書，並成為左派人士。
- 法國：畢卡索進入綜合立體派時期的創作。

由於第一次世界大戰，以及藝術家們轉變政治立場或創作走向的關係，雖然在第二次世界大戰時仍多少有活動，但在一九一六年薄邱尼去世時，基本上就結束了。烏貝托‧薄邱尼是義大利未來主義畫家中的要角，從他的一生，我們或可理解未來主義的消逝緣由。一八八二年出生在公務員家庭的薄邱尼，一九歲（一九一九年）時被送去羅馬與阿姨同住當海報學徒，但他很厭惡必須忠實模仿的海報手藝，在一場音樂會時結識了以後成為未來主義同志的賽維里尼（Gino Severini），兩人同拜當時已是義大利前衛畫家的巴拉（Giacomo Balla）門下。一九〇八年，經歷了情傷的薄邱尼搬到文化之城米蘭，他替報章雜誌畫插畫，也開始畫與都市和工業有關的油畫，也與馬利內蒂成為好友，他在日記中寫道：「我要畫新的東西，畫我們工業時代的產物。」

一九一〇年，薄邱尼響應馬利內蒂，擬出《未來主義畫家繪畫宣言》，並在一九一一年以「未來主義畫家」的身分，與卡拉（Carlo Carrà）和魯梭羅（Luigi Russolo）在米蘭舉辦未來主義風格的畫展，但當他們在一九一二年移師巴黎時，卻受到阿波里內爾譏諷是「地方性」的作品。但在倫敦，未來主義畫派的作品很受歡迎。一九一二年，對雕塑很感興趣的薄邱尼發表《未來主義雕塑宣言》，並與布朗庫西（Constantin Brancusi）、杜象等人作雕塑研究，展出成品。一九一三年，在羅馬舉辦的未來畫展，巴拉也加入了，薄邱尼則在是年十二月將未來主義雕塑展的展場──羅馬的特里昂街畫廊，轉變成未來主義專屬的展場

德國　德國　法國　匈牙利　蘇聯　德國　法國　德國　西班牙

墨西哥的壁畫三傑，發表《告美洲藝術家宣言》。

波依斯出生。

杜象與攝影師曼雷合作，拍攝自己的女裝照片《蘿絲・賽拉薇》。

康丁斯基在一九一二年出版了《藝術裡的精神性》。

簽訂拉巴洛條約，英義法等國正式承認俄國蘇維埃政權。契卡（肅反委員會）轉為格別烏（GPU），史達林擔任祕書長，革命元老們成為史達林的大清洗中的審判對象。

瓦沙雷利進入慕希利藝術學院。

漢斯・普林茲霍恩出版《精神病患的藝術創作》。

布拉克的畫風轉向研究古典技法。夏卡爾返回巴黎。

克爾赫納搬至柏林，繪畫作品受到肯定。

康丁斯基接受包浩斯的教職。

---

展場，但嚴酷的政治氣氛，使薄邱尼去世之前，他熱衷於政治活動，他參加了支持義大利參戰的示威，簽下《未來主義的戰爭論》，並在一九一五年加入了義大利軍的最高科技的新軍種之一：摩托車營。

但，殘酷的戰爭讓薄邱尼理解，他和他的未來主義夥伴，發表「戰爭是世界上最衛生的事物」，是十分天真的事，他開始與朋友們疏遠，他的信中寫道：「戰爭只是由蟲蟻、厭煩、朦朧的英雄主義組成的東西罷了。」一九一五年十一月，薄邱尼回到米蘭休假，他重拾畫筆，畫了最後一批作品。一九一六年七月，被召回他早已不感興趣，並十分害怕的軍隊中。但薄邱尼終究未回到戰場，八月十六日，薄邱尼在日常演練中，從馬背上摔下後被馬踐踏，於八月十七日去世。

## 杜象與達達主義（一九一八）：反藝術—打開二十世紀現代藝術的達達主義運動

達達主義（Dadaism），可說是完全將歐洲藝術的傳統一刀兩斷、預示了新時代與新的藝術來臨的「反」藝術運動，其層面不只影響繪畫，更擴及了一切有關於「藝術領域」的創作與對於人類文明的想像，也是第一個將藝術從高貴殿堂拉下、導向普羅民眾的運動。如果要用一句話來說明複雜的達達主義，那便是，「去他的藝術！」

達達藝術的出現與風行，其外在因素第一個要

| 西元 | 1924 | 1923~1930 | 1923~1924 | 1923 | 1923 | 1923 | 1923 |
|---|---|---|---|---|---|---|---|
| 地區 | 蘇聯 | 法國 | 德國 | 德國 | 法國 | 美國 | 墨西哥 |
| 大事 | 列寧過世，死前仍試圖阻止史達林掌權。 | 夏卡爾製作《死魂靈》與聖經的版畫。 | 希特勒在慕尼黑發起暴動，失敗後入監服刑，期間撰寫《我的奮鬥》。一九二四年出獄後重組納粹黨。 | 包浩斯師生舉辦第一次綜合性展覽，大成功。 | 杜布菲在一九二三年服兵役之前，自行研究文學與藝術。 | 李奇登斯坦出生。考爾德投入藝術創作。 | 壁畫三傑回到墨西哥。 |

先歸於第一次世界大戰的爆發，為了逃避戰亂或兵役的各國藝術家，聚集在中立國瑞士或遠在大西洋另一端的紐約。現在在瑞士蘇黎世，改為新式歌舞卡巴萊（Cabaret）的伏爾泰酒館，在一九一六年是由德國藝術家雨果・巴爾（Hugo Ball）與妻子一同開設，供在伏爾泰酒館的聚會情狀，由藝術家漢斯・阿爾普（Hans Arp）所形容，是這樣的：「查拉正把他的屁股扭來扭去，仿佛東方舞者抖動肚皮；詹可（Marcel Janco）擺弄著看不見的小提琴，一面運弓，一面製造出刺耳的聲音；亨寧絲夫人有著聖母般的臉，她在劈又壓腿；許爾森貝克不停歇地敲擊一個大鼓；巴爾用鋼琴為他伴奏，面無血色，形同鬼魅。我們都被冠以虛無主義者（Nihilists）的榮譽頭銜。」這些不知該說是頗具前衛舞台藝術風格，亦或是單純胡鬧的表現，卻也恰如達達主義一般的將常識和藝術小丑化，以各種的「藝術」形式顛覆美感世界。

「達達」的由來眾說紛紜，一說是來自於法語「玩具搖搖馬」（Dada），一說是羅馬尼亞詩人特里斯坦・查拉在辭典中翻到的詞，又一說則是來自查拉和瑞士藝術家馬賽爾・詹可嘴裡無意識的念著「Da……Da Da……」而來。但這三個說法都有一個共通點——「達達」是在無來由、無意義的狀態下獲得的運動名稱，顯現了達達藝術不拘、不重實質意義的特徵，去中心化，以及虛無的影響。

而這批藝術家也未必真的認為自己也是達達主義者，比方最有名的「達達藝術家」杜象，一生都否認

布賀東發表第一次《超現實主義宣言》。

史達林逐步剷除政敵，與加米涅夫和季諾維也夫合組三頭統治。

雷捷創作了抽象舞蹈影片《機械之舞》。

恩斯特的《被夜鶯嚇著的兩個孩子》完成。

杜布菲放棄藝術，先後在空調公司和家族企業中工作，成為酒商。

「電視之父」約翰·洛吉·貝爾德在倫敦的一次實驗中，使用半機械式模擬電視系統，「掃描」出木偶的圖像。

包浩斯結束「威瑪時期」，遷往德紹。

包浩斯以格羅皮奧斯為首，教師們編寫《包浩斯叢書》。

超現實主義的畫家們活躍於皮耶藝廊。

---

自己是達達主義者，達達主義也沒有真正的組織或核心領導者，就連一九一六年巴爾宣布了第一份《達達主義宣言》之後，到二〇〇一年都還有一群新達達主義者佔領荒廢的伏爾泰酒館，再宣布一篇要復興達達主義的宣言。）但這批搞怪藝術家的思維，卻隨著他們辦的雜誌（一九一六年，巴爾出版，阿波里內爾撰寫文章、阿爾普設計封面）、達達藝術家專屬的科瑞畫廊（Corray），以及四散至各國的達達藝術家們，將之擴展為國際性的藝術運動，開啟了各領域藝術的解放。

被稱為「現代藝術的守護神」的馬賽勒·杜象（Marcel Duchamp，1887-1968），最有名的作品是為了挑釁傳統藝術家夥伴，而震驚四座的顛倒小便斗《噴泉》（詳見本書〈裝置藝術〉篇），但事實上，在一九一五年時，他便開始使用現成物創作了充滿暗喻的〈大玻璃／被未婚男友剝得一乾二淨的新娘（The Bride Stripped Bare by Her Bachelors, Even）〉，雖然他在一九二三年來放棄了這件作品，但製作此作時，杜象使用了敲碎玻璃、滴淋顏料等隨機偶發手法，現成物的構成則很有裝置藝術的味道。。這樣的前衛之舉使他獲得了藝術史上崇高的地位，而他在一九一二年的《下樓梯的女人》則讓立體派和未來派的書籍都將他記上一筆。

杜象這位在家人的長年反對下成為藝術家的「反」藝術家，一生最愛的其實是西洋棋，從一九一五年到一九二五年來返法國和美國多次的時間，他致力於替雕塑家布朗庫西打響名號，為美國和法國的達達藝術家牽線，其餘的時間都是在西洋棋局中贏錢或輸

| 西元 | 1927 | 1927 | 1926 | 1926 | 1926 | 1925~1934 |
|---|---|---|---|---|---|---|
| 地區 | 蘇聯 | 德國 | 美國 | 法國 | 德國 | 德國 |
| 大事 | 馬列維基被邀請至柏林展覽，因而被政府懷疑政治傾向，將他緊急召回莫斯科。 | 格羅皮奧斯自包浩斯校長一職卸任，將職務交給漢斯‧梅耶。穆特結識艾希納。 | 考爾德創作一系列馬戲雕塑。 | 柯比意提出「新建築五點」。達利前往巴黎，作品深受畢卡索與米羅的影響。 | 康丁斯基出版了他的教材摘要《點、線到面》。格羅皮奧斯建成包浩斯學校的德紹校舍。 | 艾伯特過世，興登堡任總統，一九二九年經濟危機爆發，一九三○年穆勒內閣倒台，是為議會共和制的終結。 |

錢。但杜象似乎總能將天外的一筆抓住，以我們現在看來是當代藝術作品，在當時則如炸彈般呈現在世人眼前。例如一九二一年，杜象與攝影師曼雷（Man Ray）合作，以自己華麗的女裝照片《蘿絲‧賽拉薇》（Rrose Sélavy）和冷笑話「Rose, c'est la vie.（法語：玫瑰，這就是生活。）」挑戰了社會的性別意識；一九三五年，又像視覺物理實驗又像雕塑品的〈鼓式浮雕〉（Roto reliefs）等等，雖然從一九二四年後，杜象便不特意在媒體前發表創作，也使他成為一九六○年代到七○年代的新達達和普普藝術家心中的燈塔。歸化美國籍的杜象，在一九六八年返回法國的其間去世，他葬在杜象的家族墓園中，名字和先祖刻在同一塊石碑上，他的墓誌銘是，「d'ailleurs c'est toujours les autres qui meurent（老樣子，死的是別人）」

## 新造型主義：回歸單純——蒙德里安與幾何抽象的風格派

「自然所創造的形體是人類，而人類所創造的形體才是『風格』。」蒙德里安（Piet Cornelies Mondrian）曾如此定義「風格」。一九一七年的《風格》（De Stijl）雜誌，是由一群以蒙德里安為首的建築家、設計家、藝術家共同組成的「風格派」所發行。風格派又被稱為「新造型主義」（neoplasticism），原文的意義是「世界的新影像」，風格派的繪畫和設計，乍看之下與立體派和絕對主義的畫面很像，而風格派的出生，也與立體派有淵源。但在嚴格到近乎苛刻的蒙德里安的帶領下，荷蘭的風格派藝術家因為主張抽象和簡

| 1929 法國 | 1929 比利時 | 1929 法國 | 1929 美國 | 1929 蘇聯 | 1928 美國 | 1928 法國 | 1927~1935 蘇聯 |
|---|---|---|---|---|---|---|---|
| 達利與布努埃爾的超現實電影《安達魯之犬》完成。 | 馬格利特的《形象的叛逆》完成。 | 布賀東發表第二次《超現實主義宣言》。 | 歐登伯格出生。 考爾德的《金魚缸》完成。 | 史達林清算右翼勢力、蘇聯境內實行嚴苛的集體化政策，將各勢力掃除後，史達林開始獨裁統治。 | 安迪·沃荷出生。 | 克萊茵出生。 | 馬列維基因政治問題而被蘇維埃當局懷疑。 |

化，並將畫中形體的外型縮減到只剩直線與方形的穩定結構，色彩也只用三原色紅、黃、藍，與黑、白兩種最原始的無彩色，立志把物體簡化到只剩本質的藝術元素。對於奉行神智學（Theosophy）禁慾信條的蒙德里安來說，用理性主宰的繪畫並非是美感的追求，而是不斷內省、追求真理的修行。

皮特·蒙德里安將抽象藝術帶入理論和宗教極端概念，他在一八七三年出生於荷蘭的一個喀爾文教派家庭，父親是一個嚴厲跋扈的教會小學校長，雖然供給蒙德里安學習繪畫，最後卻是督促蒙德里安通過國家考試取得藝術教師證，雖然蒙德里安一輩子也沒用上這張教師證，但到底是要成為生活安穩的教師讓家人安心，還是要成為牧師，是蒙德里安在早期一直煩惱的問題。

一八九四年到一九〇四年，蒙德里安返回學校學習繪畫，並在阿姆斯特丹展出畫作，緩慢但持續的讓自己成為藝術家。一九〇八年，他開始接觸到荷蘭的象徵主義派藝術家，並在一九〇九年加入了神智學信仰團體，這改變了蒙德里安的十七世紀似的畫風，轉向新造型主義的思索和內省。一九一〇年，蒙德里安協助創立了改革派的「現代藝術環」展覽組，並在一九一一年舉辦展覽時，首次見到布拉克和畢卡索的作品，深受震撼，他在一九一二年遷往巴黎，那近似立體派但有有獨特理性風格的冷抽象繪畫，馬上吸引到了藝評人阿波里內爾和葛維隆的讚嘆。

一九一四年戰爭爆發，蒙德里安在荷蘭的畫家村勞倫（Lauren）定居，他的作品愈發抽象，並和志同道合的畫家都斯柏格（Theo van Doesburg）、范

| 西元 | 1929~1932 | 1929~1935 | 1930 | 1930 | 1930 |
|---|---|---|---|---|---|
| 地區 | 美國 | 墨西哥 | 德國 | 法國 | 美國 |
| 大事 | 大蕭條時期，胡佛擔任總統。一九二九年「黑色星期五」，紐約股市崩盤，金融市場崩潰。一九三一年，胡佛發布延期付款令，歐洲欠美國的戰時借款可延期償付。 | 里維拉在國家宮創作《墨西哥的歷史與未來》。 | 國家議會選舉，共產黨與納粹黨選票大增，內政走激化路線。漢斯·梅耶解職，包浩斯校長由洛厄擔任。 | 布朗庫西結合民俗雕刻手法，製作抽象雕塑。 | 瓊斯出生。高爾基創作「沒有現實世界痕跡的風景畫」。帕洛克前往紐約，結識希斯凱羅，並參與聯邦藝術計畫。 |

唐哲盧（Georges Vantongerloo）、建築師奧德（J.J.P Oud）和里特費爾德（Gerrit Rietveld）等人出版期刊《De Stijl》，組成風格派、撰寫反戰的風格派宣言，傳播風格派的理論，並用作品宣揚和平的理念。

一九一九年，蒙德里安終於回返巴黎，他想拋棄掉自己荷蘭的過去，大力學習「法國人的樣子」，就連講到荷蘭的事物也要用法文發音，他的作品也越加簡潔抽象，一九三〇年代，蒙德里安成功地投入了巴黎的抽象藝壇，與藝術團體「圓與方」的成員們一同將畫會改組成「抽象與創造」。

但是，與荷蘭決裂後，對於作畫理念越來越嚴格的蒙德里安逐漸退出了風格派，他甚至因為都斯柏格的蒙德里安堅持在畫面中使用斜線以維持畫面動感，但他認為唯有垂直的線和比例才能表現真正的本質，兩人鬧翻。對於巴黎的朋友而言，蒙德里安是個神經質的光棍，沉浸於修行與嚴肅的創作中，而他的作品顏色灰暗，似乎反映了戰爭的殘酷。一九四〇年代，為躲避戰禍，蒙德里安搬到美國，在五光十色的紐約，蒙德里安的作品又出現了色彩與節奏，那拋棄了黑線、著名的《百老匯爵士樂》便是創作於一九四二年到一九四三年之間。但，他依然是個苦行者，美國抽象藝術家友人威根（Charmain Von Weigand）如此形容蒙德里安，「他對禁慾的忍耐使人了解到無法置信的自律，一部分是透過從前極度的困苦，一部分是由於他把所有的精力投入在獨特、唯一的目標上。」而他嚴格的自律也反映在一九四三年最後的個展上，這次展覽，蒙德里安只展出了六幅他認為最具代表性的作品，包括了人們在往後評為最高傑作的《百老匯爵士

## 時間軸

| 1931 | 1931 | 1931 | 1931 | 1931 | 1930~1931 | 1930 |
|---|---|---|---|---|---|---|
| 西班牙 | 英國 | 美國 | 西班牙 | 法國 | 歐美各國 | 法國 |
| 達利的《記憶的永恆》完成。 | 萊利出生。 | 林達・諾克琳出生。「國際式樣」定名。 | 選舉共和派獲勝，阿方索十三世未放棄王金本位制，離開西班牙。 | 經濟危機。 | 歐洲經濟危機，奧地利金融機構解體，德國放棄付款，英國和美國先後放棄金本位制，各國政府採取各種措施克服危機。 | 布拉克成為跨國的繪畫大師。經濟大恐慌，索妮雅的同存工作室關閉。蒙德里安已成為法國抽象畫壇重要的一份子。布賀東沉迷於共產革命，超現實主義畫家們開始分崩離析。 |

樂》。一九四四年，蒙德里安在紐約病死於肺炎。

## 超現實主義（一九二○）：夢境與潛意識──受達達主義影響產生的藝術流派

批滿鳥毛的詭異人形、浮在人臉中央的大蘋果、佇立在空曠沙漠中的空城……這些夢境般的畫面，出現在超現實主義（Surrealism）藝術家的畫裡。源起起於法國，在一九二○年到一九三○年間，承襲了達達主義的前衛動力，與佛洛伊德的精神分析學派結合，從文學、戲劇領域擴大，成為一股顛覆了理性主義傳統的繪畫與藝術流派。直至今日，超現實主義的拼貼（Appropriation）、挪用（Collage）、自動性技法（Automatism）等手法，都是當代藝術中不可或缺的創作形式。

就如和歐洲文化傳統徹底決裂的達達藝術一樣，在畫作中表達了超現實主義理論家布荷東（André Breton）所說的：「潛意識的夢魘影像，源自一個瘋狂的、混亂的、物化的、過度理性化的現實。」畫面的超現實主義繪畫，可說是對於歐洲的戰爭、工業化和理性傳統的反彈。阿波里內爾稱自己在一九一七年發表的戲劇《蒂蕾西亞的乳房》（Les Mamelles de Tirésias）為超現實主義戲劇。布荷東則在一九二四年和一九二九年發表了《超現實主義宣言》並組織了超現實主義藝術團體，他在宣言中清楚地描述了超現實主義繪畫想帶給人類社會的事物，「超現實主義乃是應用錯亂的、原始的、野蠻的、通靈的、自動記述的、天真的與現成物的手法，來表現心靈與潛意識的、非邏輯性、非理性影像，將異於傳統的形動態。它的非邏輯性

| 1931 | 1931 | 1932 | 1932 | 1932 | 1932 | 1932 |
|---|---|---|---|---|---|---|
| 法國 | 巴勒斯坦 | 德國 | 韓國 | 美國 | 德國 | 法國 | 地區 |
| 雷捷與共產黨代表兼詩人柯圖希爾，創立了革命作家與藝術家學會，並替法國貿易公會效勞。 | 夏卡爾前往巴勒斯坦，作品出現宗教情懷。 | 興登堡贏得選戰，政府下令禁止納粹衝鋒隊的活動。但七月的國家議會選舉，納粹成為最大黨，興登堡拒絕任命希特勒為總理。 | 白南准出生。 | 哈里森誕生。 | 包浩斯被納粹政府歸為「非德國事物」，結束「德劭時期」，遷往柏林。 | 畢卡索與瑪莉泰瑞莎相戀。 | 大 事 |

式、技法與審美習性。超現實主義藝術家的工作，就是藉奇異的幻想，用夢境般的非理性情感，創造一個超越現實的世界。」

超現實主義畫家筆下錯亂荒謬的影像，顯現了理性歐洲的失落無依的感性。他們有的使用精確寫實的筆法，將現實事物以不可思議的方式拼湊在畫面中，畫中充滿了超現實的符號和隱喻例如恩斯特（Max Ernst）的「像鳥一樣的人形生物」（Loplop）或馬格利特（René François Ghislain Magritte）飄在空中的西裝男士。有的使用抽象的筆法和本能的、自發的符號和線條構成奇異的畫面，例如米羅的「星星、女人」等常見於他的畫作中的符號。或者使用現成物作為拼貼畫面的元素和立體作品例如達利（Salvador Domingo Felipe Jacinto Dali）的把電話筒換成龍蝦的《龍蝦電話》。在一九二五年到一九二九年，阿爾普、基里訶（Giorgio de Chirico）、恩斯特、馬松（André Masson）、米羅、畢卡索、杜象、馬格利特、畢卡索等畫家都在巴黎的皮耶藝廊（Galerie Pierre）熱烈響應超現實主義運動，但這興盛的日子，在布荷東於一九三〇年代加入共產黨，要求超現實主義者應該要「有利於革命」，並因為戰爭和法西斯主義的關係，受到打擊的超現實主義畫家們紛紛逃往海外。但，這些逃往美國、墨西哥等地的畫家，卻無意間讓超現實主義成為了跨國際的藝術運動，並影響美國超現實主義畫家至深。

或許，要理解一個超現實主義畫家的心智，以及他與社會之間的關係，我們可以從米羅（Joan Miró）來看。這個在巴塞隆納金匠家庭出生的內向孩子，沒有

用年表讀通西洋藝術史

恩斯特失去心愛的粉紅鸚鵡以及小妹妹出生的幼時心靈創傷，也不像馬格利特有個自殺母親的悲慘遭遇，他就是個寡言、愛幻想、愛繪畫的人。米羅不常參加超現實主義者的活動，這使得他在當時常惹非議。但

巴本、希特勒、興登堡與麥斯斯納會談，希特勒或興登堡支持，同意任命其為總理，並進行重新選舉。一月三十日，希特勒就職國家總理，三月解散國會。鎮壓、解散和禁絕所有其他政黨和工會。

十二月頒布「黨與國家一致性確保法」，納粹黨成唯一合法政黨。退出裁武會和國際聯盟，陷入國際孤立。

設立「國家人民啟蒙與宣傳部」部長為戈培爾，取消大學自治、對學術機構嚴格壓制、國家力量深入文藝界。抵制猶太人行動開始。發布「防止遺傳性疾病傳至後代法」。

包浩斯，被迫關閉。

康丁斯基移居法國。

右派選舉獲勝，內閣持續出現危機，國家發生嚴重騷亂。一九三六年，人民陣線獲勝，國家陷入內戰。

羅斯福主政，為解決經濟危機，實施新政，實施農業改革、振興工業、解決失業問題，設立失業、傷殘、老年及喪偶保險。

當他回想起年輕時的繪畫課時，米羅說：「上畫畫課對我而言像是宗教儀式一樣，在我的手要去拿畫紙和蠟筆之前，我一定會很仔細地把手洗乾淨。藝術家的工具對我而言都是神聖的，而當我從事藝術創作時，也彷彿在參加宗教儀式。」而當他在一九三八年，法國踏入第二次世界大戰的第一個月，便如此寫道：「我覺得我非逃避不可，我在深思中退隱回歸到自我、夜晚、音樂和星星。現在我在畫中扮演很重要的角色，我統治了我的畫。」一九四〇年，為了躲避納粹和佛朗哥政權，米羅帶著家人到西班牙的帕爾瑪（Palma）避難，他對這段日子的回憶，就如同超現實主義與二十世紀初的歐洲社會氛圍的關係：「在那一段時日裡，我覺得很沮喪，我相信納粹一定會勝利，但就是因為這樣，我們所愛的一切，以及可以讓我們活下去的所有理由，全都要永遠掉入無底深淵。我相信在這場戰爭的失敗中，用我所能傳達的符號和圖形，畫在沙灘上，希望海浪能盡快將它們帶走。或在天空畫一些形狀和錯縱的圖案，讓它們和雪茄煙一般，一直上升到天空，擁抱星星，逃離希特勒及其黨羽所統治的這個腐敗、惡臭的世界。」

| 1935 | 1935 | 1934~1940 | 1934 | 1934 | 1933 | |
|---|---|---|---|---|---|---|
| ○ | ○ | ○ | ○ | ○ | ○ | |
| 德國 | 共產國際 | 美國 | 法國 | 德國 | 美國 | 地區 |
| 發布紐倫堡法令，猶太人被排除在國家社群之外。 | 第七次共產國際會議，共產主義者與社會民主黨人結盟，以對抗法西斯主義。但因納粹外交政策成功，使人民陣線政策遭挫、史達林消滅政敵，共產主義和反法西斯政府則在西班牙內戰中失敗。 | 康乃爾用盒子和現成物構成作品。 | 雷捷為《美麗新世界》舞台劇設計布景。 | 興登堡過世，希特勒接掌總統權力，國防軍隊向希特勒宣誓效忠，所有德國人納入納粹黨體系及相關社團協會管理。 | 美國總統羅斯福為了振興遭受經濟大恐慌重擊的美國經濟，實施新政時推行「聯邦藝術計畫」。 | 大事 |

## 包浩斯：現代建築以及藝術教育的烏托邦—格羅皮奧斯與國立包浩斯學校的建立

包浩斯（Bauhaus）是由德文「Bau」（建造）和「Haus」（房屋）組成的一個字，一九一九年，德國威瑪市立工藝與藝術學校的校長米厄斯‧范‧洛厄（Ludwig Mies van der Rohe）將威瑪藝術學院美術學院院長之職交給建築師沃爾特‧格羅皮奧斯（Walter Gropius）後，對藝術和建築教育具有改革理想的格羅皮奧斯，便著手將美術學院與藝術工藝學校進行整併，將之改組成「國立建築學校」（也就是「包浩斯」）。這個在一九一九年混亂到政府沒有撥出經費、當地企業主團體怕失業，加上國家社會主義者怕包浩斯的社會主義傾向而抗議，因為充當軍醫院的教室沒有煤炭，校方只好發餐卷麻煩學生開卡車運煤來燒的學校，卻在格羅皮奧斯為首的師生的努力下，成為世界藝術教育和建築史上的傳奇。

包浩斯因為校長與教職員的政治理念被抗議，現在看來是匪夷所思，但在充滿了通貨膨脹、大戰與經濟皆失敗的恐慌、恐懼共產黨在俄國的成功、排猶主義和法西斯主義興起……等等內憂外患交迫的德國威瑪時期來說，格羅皮奧斯這個校長在一九一六年，便以「定要替德國的勞動階級，提供每日至少六小時的陽光」的社會主義理念，替企業家卡爾‧班西德（Karl Benscheid）設計用大片玻璃窗和功能主義理念建造的鞋楦工廠「法古斯工廠」（Fagus-Werk）。並在一九一九年參加了左派「藝術蘇維埃」（the Arbeitsrat für Kunst又稱「藝術勞動團」），發

| 1936 | 1936 | 1936 | 1935~1943 | 1935 | 1935 | 1935 | 1935 | 1935 |
|---|---|---|---|---|---|---|---|---|
| 美國 | 希臘 | 德國 | 美國 | 蘇聯 | 法國 | 美國 | 摩洛哥 | 保加利亞 |
| 史帖拉出生。 | 庫奈里斯出生。 | 海克出生。 | 聯邦藝術計畫的藝術家駐校方案，推行「公共藝術作品計畫」美國政府雇用了超過五千名藝術家為公共建築製作壁畫或雕塑，並在全美各地成立一百個聘請藝術家作為藝術教師的社區藝術教育中心。 | 馬列維基去世。 | 杜象的《鼓式浮雕》完成。 | 安德烈出生。 | 珍妮誕生。 | 克里斯多誕生。 |

表論文寫道：「社會主義者的當務之要，是消滅商業主義的惡勢力，同時讓建設的活力精神再次躍然於人群之中。」確實會引起保守派的恐慌。而雖然歷任包浩斯的校長都像格羅皮奧斯一樣地在一九二〇年的信中寫道：「我們必須要消弭政治黨團體，我想要在這裡成立一個完全沒有政治色彩的社團。」並保證學校裡的老師和學生「都是亞利安人。」但這個在開校不到半年，便替當地在示威時受到屠殺的死難者豎立紀念碑，而且容納了女性、猶太裔、「墮落的現代藝術」和各種政治傾向的師生的學校，就格羅皮奧斯的妻子阿爾瑪·馬勒的一句話是，「包浩斯的立場，可以說是擺明的了。」這就是包浩斯在一九一九年到一九三三年間三次遷校，並在納粹政權的壓迫下直到關閉的重要原因。

開放與自由對於包浩斯是重要的，但這並非它成為標竿的原因，格羅皮奧斯對於包浩斯的期望，並不僅僅是成立一座技職或藝術學校，他希望的是一場用建築和教育推行的社會運動，他在一九一九年三月二十日的《包浩斯宣言》中寫道：「……建立一個新的設計師組織，在這個組織裡面絕對沒有那種足以使工藝技師與藝術家之間樹立起自大障壁的職業階級觀念。同時將我們創造出一棟新的未來殿堂，並用千百萬藝術工作者的雙手將之矗立在雲霄高處……」中世紀的大教堂，以及理論與技術兼具的工匠之間的傳承，是格羅皮奧斯希望能取代冷冰冰且毫無異處的工業化製品的理想。

包浩斯將藝術理論、雕刻、繪畫、手工藝（從玻

| 地區 | 大事 |
|---|---|

西元 1937 1937 1936~1942 1936~1939 1936

法國 德國 蘇聯 西班牙 法國

畢卡索的《格爾尼卡》完成。
夏卡爾入籍法國。
康丁斯基獲得法國國籍。

納粹德國政府舉辦「墮落藝術展」，並到處巡迴。

史達林大整肅，八百萬人遭逮捕、五百到六百萬人被勞改，到一九四〇年時，人數加倍，重要政治人物紛紛被公審，紅軍內部被大量撤除指揮官與將領。

西班牙內戰。一九三七年，長槍黨與傳統派人士合併為西班牙傳統派長槍黨，佛朗哥以元首的名義統治，並獲得義、法、英、美等國承認。並在第二次世界大戰時保持中立。

畢卡索的《佛朗哥之夢》完成。

璃到編織均有開課）、陶器、印刷、木工等科目，作為集大成的「建築」的構成要素。學生入學後，先以「練習生」的身分修半年基礎入門科目，再分發到各科的實習工廠接受藝術和技術並重的三年訓練，結業合格者才授以「技工證書」（journey diploma）。而這些合格的「匠人」，可以選擇要畢業進入職場，或是選擇進入不限年限的建築師專業教育，選擇繼續研修的「準師傅」經考察過後才可以真正領到包浩斯的文憑。雙軌並統合的教學，成為未來設計和藝術教育的一個範本，直接地影響到往後的建築、繪畫、現代戲劇和設計等領域。

包浩斯的教師們，以現在來看，也可說是黃金陣容：表現主義畫家約翰・伊登（Johannes Itten）、里奧內爾・費寧格（Lyonel Feininger）、抽象主義大師瓦希里・康丁斯基、超現實主義畫家保羅・克利（Paul Klee）、構成派的拉斯洛・莫何依諾迪（László Moholy-Nagy）、約瑟夫・阿伯斯（Josef Albers）等人，與三位校長：格羅皮奧斯、漢斯・邁耶（Hannes Meyer）、米厄・范・德・洛厄。雖然在學校中，往往會因技術取向的「技術教師」（Handwerks meister）與觀念取向的「形態教師」（Form meister）有教學理念之爭，但在紛亂的威瑪共和國中，這是烏托邦的煩惱。一九二五年，包浩斯遷校至德紹（Dessau），格羅皮奧斯與教授們合出了設計理論叢書《包浩斯叢書》（Bauhaus Books），並在學校步入軌道後引退。一九二八年，原本擔任包浩斯建築系主任的瑞士建築師漢斯・邁耶成為校長，但他因左派的政治理念以及反藝術的傾向，使包浩斯與政

| 1939 | 1939 | 1938 | 1938 | 1938 | 1938 |
|---|---|---|---|---|---|
| 法國 | 美國 | 納粹德國 | 德國 | 美國 | 納粹德國 |

**1938 納粹德國：** 三月，合併奧地利。九月，慕尼黑會議，希特勒、墨索里尼、張伯倫與達拉第，決議將蘇台德區讓給德國，但德軍仍於十月入侵捷克。反猶太政策的高峰。十一月九～十日，全德發起有組織的迫害猶太人行動「水晶之夜」，政府向猶太人提出十億馬克的賠償要求。

**1938 美國：** 史密斯誕生。

**1938 德國：** 巴茲利茲出生。

**1938 納粹德國：** 克爾赫納去世。

**1939 美國：** 第二次世界大戰爆發，雷捷遷居美國。

**1939 法國：** 侯貝爾的健康出現問題。

府當局的關係急速惡劣，一九三〇年，格羅皮奧斯不得不逼退梅耶，回請洛厄任職包浩斯校長，但為了迎合當局的包浩斯課程，已與建校初始大不相同。

一九三一年，納粹黨在德紹的選舉中大獲全勝，洛厄只好關閉包浩斯，帶領師生遷往柏林的一處廢棄電話工廠繼續學業。但，一九三三年，納粹成為國會最大黨，希特勒成為德國總理，德國文化部下令關閉包浩斯，蓋世太保強制將師生驅離學校，洛厄多方奔走，但仍毫無轉機。第三帝國的時日中，包浩斯的師生隨著戰亂四散，有人死在集中營裡，有人死在戰爭中，但也有人活了下來：康丁斯基搬到法國，繼續抽象繪畫的實驗，拉斯洛・莫何依諾迪在美國開設了設計學院，阿伯斯在美國成了耶魯藝術學院的校長、格羅皮奧斯成立了TAC建築公司、洛厄芝成為加哥伊利諾理工學院建築系教授……希特勒搖動了蘋果樹，蘋果落下，卻讓全世界的人都分到包浩斯的蘋果。

**沃爾特・格羅皮奧斯**（Walter Adolph Georg Gropius，1883~1969）：德國建築師和教育家，包浩斯學校的創辦人與校長。生於建築世家的格羅皮奧斯，受到身為建築師和藝術教育主管官員的叔叔馬丁・格羅皮奧斯的影響，將自己的一生奉獻給設計、建築領域的疆域和教育。一九〇七年，他進入德國現代設計之父彼得・貝倫斯（Peter Behrens）的設計事務所工作，也與德意志工藝聯盟（Deutscher Werkbund）的眾人交往甚密。一九一〇年，格羅皮奧斯與往後同在包浩斯任教的阿道夫・梅耶（Adolf

| 西元 | 1939~1945 | 1940 | 1940 | 1940 | 1940 | 1940~1945 |
|---|---|---|---|---|---|---|
| 地區 | 美國與英國 | 歐洲 | 美國 | 法國 | 美國 | 法國 |
| 大事 | 第二次世界大戰，美國與英國禁止製造電視，至戰後才解禁。 | 德軍向西歐進軍的「黃色方案」。五月到六月，荷蘭和比利時投降，英法部隊由敦克爾克撤退。六月十四日，巴黎投降。六月二十二日，德法簽署停戰協定。法國被分為德軍占領區與非佔領區（維琪法國），法軍成為戰俘。英國的邱吉爾組成聯合內閣，荷蘭王室和政府官員流亡倫敦。戴高樂在倫敦成立「自由法國臨時國民委員會」。六月十日，義大利參戰。 | 克羅斯出生。 | 杜布菲再興繪畫的慾望。 | 蒙德里安遷居美國 | 第二次大戰中，馬諦斯遠離政治，休養罹患癌症的身體。 |

Meyer）一同創立了建築事務所，開啟了往後一連串打破古典建築窠臼的嘗試（詳情請見本書之包浩斯與現代建築之單元）。輕巧直角的鋼梁、大片玻璃窗、取消建築立面轉角的支柱等擁有現代主義味道的建築風格，是他為了實踐社會主義而用心良苦的特徵。包浩斯學校則是格羅皮奧斯一生的教育心血。一九三三年，格羅皮奧斯在包浩斯學校關閉後，逃離德國的政治動亂，過道英國，於一九三七年逃至美國，並於一九四四年入籍成為美國公民。他在哈佛設計學院任教，在賓州參與住宅區計畫，在麻省劍橋創立了全球知名的建築公司TAC，而全世界的現代設計與建築教育制度，均深受格羅皮奧斯的影響。

## 原生藝術（一九四五）：挑戰學院的杜布菲原生藝術

「（到處和總是）有兩種不同的藝術。有一種是每個人都很熟悉的藝術——再三潤飾已達完美的藝術，根據時代風尚而命名，像是古典藝術或浪漫藝術（或任何其他的名稱），但全都是一樣的）。同時也有一種如野生動物般未受馴服、躲藏不定的藝術——原生藝術（Outsider Art／Art Brut）。」一九四七年，法國畫家杜布菲舉辦了第一次「原生藝術」的展覽，並創立原生藝術協會時，他發出了聲明。

尚‧杜布菲（Jean Dubuffet）是法國在戰後，對歐美藝壇最有影響力的藝術家之一，他的作品擁有樸拙生動的生命力，但最重要的，是因為他透過實際的紀錄和研究，將「原生藝術」這項一直存在於人類社會中的藝術類別定義，真正的端上檯面，而原生

用年表讀通西洋藝術史

抽象表現主義興起。

羅斯福發表「四大自由」：言論自由、信仰自由、免於匱乏的自由、免於恐懼的自由。通過租借法案，可讓盟國未付款便取得美國物資。十二月七日，日本突擊珍珠港。八日，美國對日宣戰，十一日，美國對德義宣戰。

六月，德國進兵蘇聯，史達林宣布發起「偉大的愛國戰爭」，撤銷德蘇瓜分波蘭的協議，與波蘭流亡政府簽訂友好互助協定。十二月，希特勒終止進攻莫斯科的計畫，蘇聯在十二月發起冬季攻勢。邱吉爾和羅斯福草擬「大西洋憲章」。

杜布菲租下一間工作室，描繪戰時的巴黎。侯貝爾去世。烏拉曼克與德安參與了納粹贊助的藝術訪問團。德安拒絕替李實特洛甫畫像，但參加了納粹贊助的藝文訪問團。

夏卡爾一家被救往紐約。

---

藝術協會，也成為研究和收藏此類資料的永久性機構。杜布菲讓人類社會正視此類患者、通靈者、原住民以及兒童繪畫的力量，並讓許多原生畫家的價值用「原生藝術」的標準重新評價。沒有杜布菲的努力，我們只會把孤苦的清潔工亨利·道哲（Henry Darger）房裡的廢紙包一包回收，而不是像現在一樣，珍藏、研究生前沒沒無聞的精神分裂症畫家亨利·道哲那三百多幅水彩插圖，以及一萬五千多張講述「不真實的國度」（The Realms of the Unreal）的小說原稿。

杜布菲的主張，和超現實主義的布荷東一樣，深受德國藝術史學家兼精神科醫生漢斯·普林茲霍恩（Hans Prinzhorn）的《精神病患的藝術創作》影響，書中提出了精神病患創作的獨特藝術之美，並讓杜布菲想通了這些作品顯露的，是潛藏於人類本質的原始創作。將原生藝術分為三類：精神疾病患者，例如梵谷以及尚文的亨利·道哲。通靈者，例如法國的大作家雨果，他在當代被視為通靈大師，總能讓自己被超自然力量附體至恍惚狀態，再利用墨量和摺紙繪出神祕的風景畫，目前留下了四千多幅作品。自學而成的藝術家，例如：法國畫家亨利·盧梭，但杜布菲並非屬於其中的任何一類。一九○一年出生於富裕酒商之家的杜布菲，從小希望自己成為藝術家，並在一九一六年進入故鄉的勒阿夫爾藝術學院求學，一九一八年轉入巴黎的朱利安學院，但，他對於學院式的繪畫教學並不感興趣，也沒有打入巴黎藝術圈。杜布菲在一九二三年服兵役之前，自行研究文學與藝術，並在一九二四年開始對所有的藝術與文化產生懷

西元

| 1943 | 1943 | 1942~1943 | 1942 | 1942 | 1941~1945 | 1941~1945 | 地區 |
|---|---|---|---|---|---|---|---|
| 美國 | 德國 | 美國 | 美國 | 納粹德國 | 美國 | 德國 | |

大事

萬湖會議確立了「猶太問題最終解決方案」，猶太人被遷入集中區居住、再被運往勞動營與死亡營，政府發動大型逮捕及槍決行動，並利用各佔領區民兵進行迫害活動。大戰期間，共計將近六百萬猶太人被慘遭殺害。

美國與同盟國並肩作戰，一九四五年四月，羅斯福去世。

德、義、日三國軍事同盟。

蒙德里安的《百老匯爵士樂》完成。

「鉚釘工蘿西」出世。帕洛克在紐約與畢卡索和布拉克一同舉行展覽，並認識女畫家李·克朗斯勒。

波依斯隆機，被韃靼人所救。

奈佛遜在挪里斯特畫廊展出回收木造和廢棄物構成的作品。蒙德里安舉辦最後一次畫展。

疑，便放棄了藝術，先後在空調公司和家族企業中工作。一九三〇年代的杜布菲，是個成功的酒商。

一九三九年，杜布菲被指派到巴黎的空軍單位負責有關氣象的職務，一九四〇年，從大撤退中退伍的杜布菲回到巴黎，他依然是個酒商，但想要畫畫的念頭越趨越強烈。去掉三〇年代兩次時間不長的創作期，杜布菲在一九四二年，四十一歲的年紀，替自己租了一間工作室，以生硬的、孩子似的畫風，描繪戰時的巴黎。一九四四年，大戰結束，杜布菲辦了第一次個展，即使有當時重要的評論家尚·保羅翰（Jean Paulhan）替他護航，杜布菲那與學院繪畫相比，相對粗糙的畫作，引起了很大的爭議。一九四六年，杜布菲出版了《各類業餘愛好者的簡介》，並開始使用灰泥、黏膠等「厚質顏料」創作他聞名世界的、類似舊牆塗鴉風格的「反心理」與「反個人主義」的一系列法國前衛文學人的肖像。

一九四七年，杜布菲到美國展覽時，已成為聲名遠播的藝術家，他在此年創立了原生藝術基金會，並全心投入創作。「肌理學」、「女人的軀體」成為他五〇年代的代表作。一九六〇年代的杜布菲研究實驗性音樂，並和眼鏡蛇畫派的畫家艾斯格·楊恩（Asger Jorn）合作。一九七〇年代，杜布菲先後在紐約、巴黎、威尼斯、倫敦和阿姆斯特丹等地舉辦展覽，並使用各種不同的質材（蝴蝶翅膀、金屬、聚乙烯、樹根等）製作平面或雕塑作品。杜布菲到一九八五年去世之前，致力於研究、蒐集、創作原生藝術作品，並在一九六七年將重要的作品捐給巴黎裝飾藝術美術館。即使他的創作和原生藝術一樣的充滿爭議，但他打破

用年表讀通西洋藝術史

| 1944 | 1944 | 1944 | 1944 | 1944 |
|---|---|---|---|---|
| 法國 | 美國 | 法國 | 德國 | 歐洲 |

康丁斯基去世。

蒙德里安去世。
蓓拉病逝，夏卡爾傷心欲絕。

杜布菲辦第一次個展。

阿多諾出版《啟蒙的辯證法》。

六月六日，盟軍發動大君主作戰，在艾森豪的指揮下，由法國南部登陸歐陸。
七月二十日，華爾奇利亞行動，史陶芬堡上校暗殺希特勒失敗，約五千名軍官和相關人士因此被處決。
八月十九日，戴高樂進入巴黎。
八～十月，波蘭華沙起義，最後失敗。同時列強在敦巴橡園會議與莫斯科會談，確認了列強在東歐的勢力劃分問題。
十二月，德軍的亞爾丁攻勢失敗。

了學院與藝術體制外的創作藩籬，杜布菲說：「我非常相信野蠻的價值，我指的是直覺、熱情、情緒、暴力、瘋狂。」

## 抽象表現主義（一九四六）：藝術權力的轉移：原生的美國藝術—以美國紐約為中心的藝術運動

在第二次世界大戰之後的一九四○年代興起的抽象表現主義（Abstract Expressionism），是第一個以美國作為原生地，並在世界藝壇中取得主導權的藝術運動。因為抽象主義的代表畫家，多半以紐約作為活動據點，因此，抽象表現主義畫派又稱為「紐約畫派」。但抽象表現主義畫派能迅速的戰後竄紅，並非僅僅只是二戰後世界的政治和經濟中心轉移到美國而已。戰時流亡至美國的歐洲藝術家們，美國在經濟大蕭條時扶養藝術家的聯邦藝術計畫、二十世紀重要的藝術理論克萊門特・格林伯格（Clement Greenberg）以及羅伯特・羅森柏格（Robert Rauschenberg）都大力支持抽象表現主義、菁英藝術對初興的普普藝術的反撲……等，都是抽象表現主義得以大放異彩的原因。

在巨大的畫布上塗滿簡單的色塊，用豪放的筆觸揮灑無意的線條，或是隨意滴淋顏料，這種乍看之下讓人難以親近的典型抽象表現主義繪畫，其實是藝術家最希望人們能在直觀下體驗本質的繪畫方式。以色塊畫著名的抽象表現藝術家馬克・羅斯科（Mark Rothko）這樣評論自己創作的心情和作品，「你要搞清楚，我不是抽象藝術家……我不對顏色、形狀或其他元素之間的關係感興趣。我只有興趣表現基本人類

| 地區 | 大事 |
|---|---|

**1944　法國**
烏拉曼克因戰時的政治表現而聲譽掃地，多次被偵訊。

**1944~1945　法國**
畢卡索的《藏骸所》完成。

**1945　第二次世界大戰**

德勒斯登大空襲，盟軍用低空飛行的戰機攻擊平民，並癱瘓交通。雅爾達會議：邱吉爾、羅斯福、史達林宣布「被解放的歐洲」政策。在義大利的德軍投降，墨索里尼逃亡，最後在瑞士被游擊隊槍殺。

二月，盟軍登陸日本本土硫磺島；四月二十五日，美軍與蘇軍在易北河畔的托爾高會師。

四月三十日，希特勒自殺。

五月二日，柏林投降，海軍上將鄧尼茲為總統和國防軍最高統帥；五月七日，德軍無條件投降，五月二十三日鄧尼茲政府解散，成員遭到逮捕。

八月六日，美軍在廣島投下第一顆原子彈，八月九日，美軍在長崎投下第二科原子彈，至少十五萬人死亡。八月八日，蘇聯對日宣戰，進入滿州和韓國。

九月二日，日本宣布投降。

情感——悲劇、狂喜、不幸等等。而許多人在我的畫前防線瓦解開始哭泣，表示我能夠溝通這些基本人類情感……在我畫前輕泣的人，感受告我作畫時同樣的宗教經驗。」如同羅斯科所說，抽象表現主義應用抽象的手法表現畫面，但與追求結構與簡略物象的抽象主義畫家不同，他們表達的，藉傑克森‧帕洛克（Jackson Pollock）在一九五一年接受廣播訪問時的話：「今天畫家不須在自身之外另求主題。他們從內在畫起。」

以美術形式看來，抽象表現主義吸收了達達的解放和偶發精神、超現實主義的自動性和潛意識作畫的影響，以及使用抽象主義的方法，在畫布上「直接」表達表現主義的情感。從亞美尼亞裔畫家高爾基（Arshile Gorky）與超現實主義理論家布荷東密切往來，並在一九三〇年代使用如米羅般的抽象符號、線條和半自動性的手法來繪畫「沒有現實世界痕跡的風景畫」，到帕洛克在一九四七年後使用自動性的「滴噴灑顏料」來製作有如墨西哥壁畫般的大尺幅聯幅畫作，可以看出超現實主義繪畫在藝術史上的系譜位置。

抽象表現主義不僅是一種藝術運動，參與其中的畫家與其畫作，代表的是某種濃縮的美國現代藝術現象，就連美國當代小說家寇特‧馮內果（Kurt Vonnegut）都曾將這段時期的美國藝壇怪現象，以及綜合好幾個抽象表現藝術家的人生，寫成小說《藍鬍子》，探討抽象表現藝術與傳統藝術之間的關係、畫作的本質，以及人心的孤獨與大愛。而美國抽象表

布拉克重病,作品多為版畫與剪紙。

帕洛克與克朗斯勒結婚。雷捷為亞斯教堂製作鑲嵌畫。

傑克·梅蒂創作瘦長的存在主義雕塑。

瓊斯與羅森伯格在紐約相識,共租工作室創作。

基佛出生。

柯克士出生。

理查·隆誕生。

現藝術最閃耀的明星傑克森·帕洛克的人生,或許最能代表當時人們的心目中,抽象表現主義藝術家的形象,以及吸收各國文化的美國特徵。帕洛克是個一九一二年出生在牧羊場中的農村孩子,他在小時候便被印地安文化中的沙畫儀式吸引,並接觸到印度哲學家克里那穆提(Krishnamurti)的靈性觀念影響、涉獵東方思想。一九三〇年,他前往紐約學習,並在各州的公路上馳騁。而為了改善在紐約養成的酗酒惡習,帕洛克一直接受榮格派的精神分析治療,外界總傳聞帕洛克用酒來解放自己,但他那因為酗酒而聞名遐邇的暴躁脾氣,似乎也暗示了他的悲劇結局。

一九三〇年代的帕洛克參加了聯邦藝術計畫度過經濟大恐慌時期。墨西哥壁畫三傑之一的希凱羅斯,於紐約舉辦工作坊時與帕洛克相識,帕洛克因此習得了墨西哥壁畫中的激情,以及從固有形式解放的心胸。希凱羅斯還教導帕洛克用模板或噴灑的偶發方式作畫,並嘗試使用多種媒材,但直到一九四二年,帕洛克才真正的在紐約與畢卡索和布拉克一同舉行展覽,並在此展中與另一位參展的女畫家李·克朗斯勒(Lee Krasner)相識、相戀,兩人在一九四五年結婚。

在克瑞斯奈的鼎力相挺,以及葛林柏格稱讚帕洛克是「我所見過最強悍的美國繪畫」聲中,帕洛克的創作越來越急進,他奇特的滴淋作畫方式成為了媒體注目的焦點,而帕洛克和克朗斯勒居住的長島農舍,也成為抽象表現主義盟友的藝術聚落。一九四七年,《時代》雜誌為帕洛克闢專欄,一九四九年,《生活》雜誌為帕洛克製作專題,帕洛克成為全國心目中

| 1947 | 1946 | 1946 | 1946 | 1945~1965 | 1945~1952 | 西元 |
|---|---|---|---|---|---|---|
| 法國 | 法國 | 德國 | 義大利 | 西班牙 | 全球 | 地區 |
| 克萊因結識阿曼。 | 杜布菲出版《各類業餘愛好者的簡介》。 | 波依斯決意成為一位雕塑家，進入杜賽朵夫藝術學院學習。 | 封塔納發表《白色宣言》。契亞誕生。 | 佛朗哥政權，在歐洲被孤立。 | 二戰後歐洲約有三千萬歐洲人被迫離開故鄉，中歐與東歐的國界與民族分布幾乎完全重疊，一九四八～一九五二年，猶太人撤離東歐，聯合國設難民署。 | 大事 |

「達成理想」的成功畫家。但此時，他的婚姻生活因帕洛克的外遇而亮起紅燈，在克朗斯勒出國決定「好好想想」時，帕洛克在同年一九五六年八月十號的晚上，與情婦一同因酒駕車禍身亡，他身後的財產與作品，都交由「藝術寡婦的典範」克朗斯勒管理，直到一九七〇年代，克朗斯勒為了專心創作才停止。克朗斯勒於一九八四年去世，他們兩人的作品和資產，共同成立了帕洛克——克朗斯勒基金會，提供奮鬥中的窮困藝術家贊助。

## 集合藝術：使用現成物——具達達精神並影響環境藝術產生的廢物藝術

「集合藝術」（the Art of Assemblage）第一次正式出現在檯面上，是一九六一年紐約現代美術館（MoMA）舉行了以「總體藝術／集合藝術（Assemblage Art）」為名的展覽而出現。但事實上，集合藝術和使用現成物的藝術作品，可追溯到立體派的複合媒材（mixed media）技法，以及達達主義使用現成物創作的脈絡。集合藝術並非某種藝術流派，而是一種技法，要了解集合藝術的作品，並非討論使用此技法的藝術家們是否有共通性，而應該先探求此藝術家個人在製作單獨的集合藝術時的背景和理念。

二十世紀初期，畢卡索和布拉克便嘗試使用報章、紙板、藤椅等不同的物品混入平面作品中，製作拼貼立體派的複合媒材作品。畢卡索更延伸使用拼貼（collage）的概念，將腳踏車椅墊和腳踏車握把組成公牛，把玩具小汽車、茶壺等物與陶土塑造成猩猩母子之類的作品，但，此期的作品仍屬於要將現成物組

法國　　韓國　　美國　　法國　　歐洲　　美國

眼鏡蛇畫派成立。

李承晚在南韓國會大選中當選大韓民國總統，北韓宣布成立朝鮮民主主義人民共和國，總理為金日成。聯合國決議將韓國主權歸南韓政府，美蘇撤軍。

杜布菲至美國展覽。

杜布菲舉辦了第一次「原生藝術」的展覽，並創立原生藝術協會。

巴黎馬歇爾計畫會議。杜魯門主義讓蘇聯西南的林國，加入西方陣營。

杜魯門發表杜魯門主義，放棄門羅主義的孤立政策，承諾軍援與經援所有國家。帕洛克使用自動性的「滴畫法」。《時代》雜誌為帕洛克闢專欄。

成「雕塑」的概念，與一九三〇年代達達運動直接將現成物當作作品的基本概念不同。

達達運動的藝術家杜象使用生活既成的物品直接製作作品，這是藝術家直接與工業化的製造業短兵相交的一刻，杜象的《泉》直接踢翻了歐洲的藝術傳統，用日常生活中的馬桶把藝術帶到日常生活中（即使是用如此讓人費解的方式）。一九六〇到一九七〇年代，法國新寫實主義的藝術家們，將澆花壺、鈕扣、防毒面具、圖章等等生活用器大量的集中起來，製作「寫實」反映都市生活的現成物作品——這些作品有的仍是雕塑概念，但有的已很具備集合藝術的特徵。阿爾曼（Arman Pierre Fernandez）是首位將現成物集合藝術創作的新寫實主義藝術家，他的作品有高到兩層樓的汽車巨柱，也有小巧的收集鐵釘的方盒，這些作品配以具有暗喻的題目，幽默且別有寓意的地反映了現代人的生活，以及工業社會生產過剩的表徵。

無獨有偶，美國新達達與集合藝術家羅森伯格（Robert Rauschenberg）在一九六〇年代開始從拼貼藝術發展出一種混合繪畫和雕入的三度空間藝術，「綜合繪畫」（Combine Painting）他將生活周遭能發現或撿拾的消費文明現成物、垃圾或特意製作的標本，拼湊在綜合媒材的繪畫上，例如：一九五八年，羅森伯格將白公雞標本置於枕頭上的綜合媒材裸女拼貼畫的《土耳其宮女》（odalisk），以即將臉上沾滿油彩、腰上套著塗滿白漆的輪胎圈的山羊標本，置於綜合媒材繪畫的《花押字》（monogram）。羅森伯格的作品跨越了雕塑與繪畫的限制，他想表現的，是一

| 西元 | 1948 | 1948~1949 | 1949 | 1949 | 1949 | 1949 | 1949~1957 |
|---|---|---|---|---|---|---|---|
| 地區 | 美國 | 德國 | 墨西哥 | 義大利 | 美國 | 法國 | 美國 |
| 大事 | 高爾基去世。 | 的規定。首都，西柏林則依循歐洲重建計劃轉為東德月才解除封鎖，東柏林成為東德第一次柏林危機，直到一九四九年 | 奧羅斯科去世。 | 古奇出生。 | 《生活》雜誌為帕洛克製作專題。 | 畢卡索的《白鴿》完成。 | 活躍於商業設計的領域中。安迪·沃荷以成功的插畫人身分， |

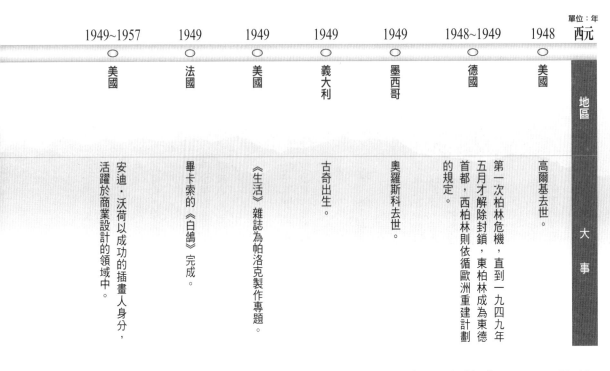

種「藝術可以存在於任何事物時地」的概念，他曾說過，「何不承認世界是一幅綜合繪畫呢！」

而一九六一年的紐約現代美術館，展出「集合藝術」展時，藝評家兼策展人威廉·賽茲（William C. Seitz）在展覽目錄序文寫道：「當前的集合藝術潮流，標示出一種將主觀、流動的抽象藝術，轉為一種可以與環境一起校正藝術的改變情勢。這種將物體並置的手法，對於早已散漫無力的抽象藝術，以及它簡單又失去魅力的國際語彙而言，由（使用集合藝術）這種手法所反映出的社會價值與藝術感受，是很適當的方式。」

除了羅森伯格，美國六〇年代的藝術家，還有將生活用器布置於立體畫框、排成有規律的超現實場景的約瑟夫·康乃爾（Joseph Cornell）；使用大型家具與噴漆的模特兒人形、將其布置成具有超現實寓意的大型場景的愛德華·金霍茲（Edward Kienholz）；以及在戰時就蒐集了廢棄的木造或金屬構件，將其依照美感與秩序裝在一個個木箱中、構成整面牆壁的壯觀作品的女藝術家露易斯·奈佛遜（Louis Nevelson）等人，成為一股可與歐洲的新達達主義互相呼應的技法潮流。集合藝術作為人類表達藝術情感的一種方式，在六〇年代，除了解放雕塑與繪畫、反映美國的工業社會潮流，更有美國從經濟震盪到景氣復甦的過程。羅森柏格的創作，也成為美國普普藝術的先聲。

**紐約現代美術館**：全名為「現代美術館」（Museum of Modern Art），簡稱「MOMA」，位於美國紐約市的曼哈頓中城，是美國首座專為現代藝術而設的博

麥卡錫擔任常設調查委員會的主席，在外交部官員和知識界、藝文界造成恐怖氣氛。

電視普及，成為家庭不可或缺的家電。

白南准一家逃至香港。

抽象表現主義在引領美國藝壇。

《肌理學》、《女人的軀體》是杜布菲五〇年代的代表作。

穆特的畫風轉向抽象風格。

朝鮮半島危機，蘇聯間接援助北韓。

物館。開館於一九二九年的現代美術館，收集了自一八八〇年代歐洲藝術革新以來至今的代表性視覺藝術作品。除了傳統的繪畫、雕塑、設計和各種前衛藝術類別的作品，梵谷聞名的《星月夜》（The Starry Night）和畢卡索的《亞維農的少女》便收藏於此。之外，自一九五〇年代開始，在第一任攝影部主任愛德華・史泰欽（Edward Steichen）的領導下，現代美術館增加了新聞攝影與藝術攝影的收藏。一九七〇年代的攝影部，則在約翰・札考斯基（John Szarkowsk）任內，將館藏範圍擴展至電影和電影劇照，不但讓現代美術館成為收藏現代影像作品的重鎮，也拓展了公認的藝術類知認版圖，目前，館藏作品總數已超過十五萬件。現代美術館直到五〇年代，贊助者均為洛克斐勒（Rockefeller）家族，建築則隨著館藏數量的增多由曼哈頓的海克薛曼大樓（The Heckscher Building）轉至由菲利浦・葛文（Philip Goodwin）和愛德華・斯頓（Edward Durell Stone）設計的國際風格建築，直至二〇〇四年，為因應日漸增加的館藏，現代美術館經由日本建築師谷口吉生的擴建，以煥然一新的風貌重回世人眼前。

**史特拉文斯基噴泉**（Stravinsky Fountain）：位於巴黎的龐畢度藝術中心（Centre Pompidou）與聖梅里教堂（the Church of Saint-Merri）間的史特拉文斯基廣場的噴水池。此計畫原是龐畢度夫人（Claude Pompidou）委託丁格利主持，與米羅合作的建案，但在丁格勒的堅持下，最終由妮基・桑法勒與丁格利一同以俄國作曲家史特拉文斯基（Igor Fyodorovich Stravinsky）的樂曲作為靈感發想的作品。為了讓水

| 西元 | 1950~1953 | 1950~1970 | 1951 | 1951 | 1951 | 1952 | 1952 |
|---|---|---|---|---|---|---|---|
| 地區 | 韓國 | 美國 | 北歐 | 美國 | 法國 | 義大利 | 美國 |
| 大事 | 北韓進兵南韓，爆發韓戰，杜魯門派美軍進駐。 | 後現代主義的建築觀念興起。 | 眼鏡蛇畫派解散。 | 雷捷為奧丁科教堂設計掛毯和彩色玻璃。 | 《韓國大屠殺》完成，畢卡索開始學習製陶。 | 克雷門第出生。 | 凱吉的《四分三十三秒》首演。夏卡爾娶瓦倫提娜為妻。 |

池能作為哥德式教堂與外露管線的後現代建築的中介，以及廣場身為聲樂研究與協調中心（I'IRCAM）的屋頂的特性，桑法勒用二十件聚酯和玻璃纖維製作的輕型、色彩亮麗的小雕塑，它們都有著樂曲的名稱：如〈火鳥〉（L'Oiseau de feu）、〈夜鶯〉（Le Rossignol）等。

丁格利則用不銹鋼和黑池底作為加深不到三十公分的噴泉深度的幻象，並配以黑色的機器雕塑。自一九八二年三月十六日的噴泉的開幕式起，史特拉文斯基噴泉便成為，最能為廣場帶來節慶與童話氣氛的公共藝術作品，帶領遊客更加親近現代藝術。

## 現代雕塑：不讓繪畫專美於前衛思考之前的的現代雕塑運動

二十世紀藝潮迭起的現象，不只反映在畫壇，也可解放雕塑的形式與傳統理念、自由自在的表達藝術情感，也是雕塑家致力的方向。從十九世紀的雕塑家羅丹開始，原本理性並再現自然的傳統雕塑作品，轉向感性表達自然、用追求自我性靈以及抽象、半具象等綜合形式的「現代雕塑藝術」開始產生。

各種型態的現代雕塑，即使處於同一年代，也可能擁有迥然不同的形式和媒材技法——正如同二十世紀百花齊放的各種藝術潮流——現代雕塑反映的，是各種流派的思想。一九二〇年代，正值拼貼立體主義時期的畢卡索，使用各種日用品加上陶土，翻模用金屬鑄出小女孩、猩猩、山羊等「拼貼立體主義」雕塑作品。

一九一二年四月十一日，薄邱尼發表《未來主

用年表讀通西洋藝術史

| 1953~1957 | 1953~1954 | 1953 | 1953 | 1953 | 1952~1965 | 1952 |
|---|---|---|---|---|---|---|
| 德國 | 美國 | 美國 | 法國 | 韓國 | 英國 | 法國 |

丁格利遷居法國。

雷捷回到法國,並為聯合國建築作壁畫。

萊利在英國皇家藝術學院學習。

板門店停火協定,南北韓分治。

克萊因至日本講道館學習柔道,染上毒癮。

路易斯參觀了抽象表現藝術家海倫·法蘭肯瑟的畫室,啟發作畫靈感。

金霍茲在洛杉磯開始創作小型的裝置作品。

波依斯逐漸改變藝術理念。

義雕塑技術宣言》,決定以新的形式塑造現代雕塑,提出「平面的交互穿透」(compenetration of planes)的論點,「要將可見造形的無限性與內在的造形無限性,不可見,但數學地連結在一起。因此,新的造形藝術將會把與事物連結交會的空間平面,轉化成灰泥、青銅、木材、及其他想要的材料。」以及,「未來主義的雕塑構圖,包含當代物體的美妙數學屬性或分離的裝飾性元素。這些物體將不會用來作為雕塑解釋性的屬性或分離的裝飾性元素,而是符合新的和諧概念法則,於人體的肌肉線條中體現。」,我們可以看到他名聞遐邇的《空間中連續性的唯一形體》(Forme uniche della continuità nello spazio)便用飛揚有力,但不規則也不寫實的金屬造型,塑造出人在行走時的風和速度,以及體內爆發的力量。一九三〇年代的康斯坦丁·布朗庫西(Constantin Brancusi)則結合了民俗雕刻手法製作摩登的抽象雕塑。一九四五年,第二次世界大戰後,傑克·梅蒂(Alberto Giacometti)瘦長粗糙的灰色人形,象徵著人類在破敗殘忍的世界中,孤獨前行的心態;一九六〇年代的米羅,則將現成物與他慣用的符號拼貼成色彩鮮豔的抽象主義雕塑……

一九四六年,隨著封塔納(Lucio Fontana)〈白色宣言〉(White Manifesto)所寫的,「我們追求的是本質與形的變化,超過繪畫、雕刻、詩、音樂以上的,我們要求的是與新精神一致的,或者更偉大的藝術。」而起的動態雕塑藝術(Kinetic),或許可以讓我們一窺現代雕塑運動的跨領域企圖,以及綜合了各種媒材的表現方式而成。使用機械、觀眾撥弄或自然的動力,使作動的結構,利用機械、觀眾撥弄或現成物塑造成可

| 1954 | 1954 | 1954 | 1954 | 1954 | 1953~1965 | |
|------|------|------|------|------|-----------|---|
| ○ | ○ | ○ | ○ | ○ | ○ | |
| 法國 | 英國 | 法國 | 墨西哥 | 美國 | 越南 | 地區 |

**大事**

越南（1953~1965）：南越總理吳廷琰拒絕公投，導致第二次印度支那戰爭。一九六三年，軍事政變，吳廷琰被殺，美軍介入越戰。一九六四年，東京灣海戰，一九六五年，阮高祺建立軍政府。

美國（1954）：聯邦最高法院做出反對人種歧視的判決案，遭南部各州抵制，政府以聯邦軍隊鎮壓種族暴動。

墨西哥（1954）：卡蘿去世。

法國（1954）：克萊茵決定投身藝術創作。

英國（1954）：藝評家勞倫斯·阿洛威在藝評中提出「普普藝術」這個名詞。

法國（1954）：烏拉曼克恢復部分名譽，至威尼斯舉辦展覽。德安去世。馬諦斯去世。

---

品能旋轉、動作，改變型態，進而造成作品在時間之中造型和空間的轉換，是動態雕塑最大的特徵。它吸取了未來派對於機械和動態的肯定、達達的跨領域與使用現成物的概念，以及結構主義的造型和一絲不苟，並在作品設置時，融合了觀眾、場域與作品之間的關係，可說是將二十世紀前半紛亂的藝術潮流做一總結，並開啟了五〇年代後擴大雕塑範圍，並與公共藝術和建築結合的重要雕塑流派。

丁格利（Jean Tinguely）和柯爾達（Alexander Calder）是動態雕塑的兩大健將。瑞士藝術家丁格利曾與達達藝術家們一起行動，與杜象等人相識甚深，他聞名的動態作品《小蜘蛛》的名字，就是杜象命名的。在一九五二年與第一任妻子遷居法國，並在一九五五年與杜象等人舉辦名為「運動」（Le Mouvement）的展覽時，用許多件纖細的動態雕塑作品，讓動態雕塑成為浮上檯面的前衛雕塑。他在一九七一年與法國現代雕塑家妮基·桑法勒（Niki de Saint Phalle）結婚，兩人共同創作，他們最出名的作品，便是龐畢度中心旁的《史特拉文斯基噴泉》。一九六〇年，丁格利在紐約作的自毀機器《向紐約致敬》，盡力在觀眾前扭轉二十七分鐘後，便成為供民眾作紀念的殘骸。

丁格利的作品，多半都是暗喻著工業社會中生產過剩的現象。出生於美國的雕塑世家的考爾德（Alexander Calder），則是從理工學院的機械工程系畢業後，成為工程師，直到二十五歲才決定進修藝術專業。他在一九二三年投入藝術學習，花了很長的時間進入馬戲團速寫，到一九二六年時，他便用鐵絲

簽著華沙公約，開始「解凍時期」。

柯比意建成廊香教堂。

瓦沙雷利出版《黃色宣言》。
丁格利與杜象一同參加「運動」展。
雷捷得到聖保羅雙年展首獎，但在同年八月去世。

白南准接觸電子音樂，與凱吉成為亦師亦友的知交。

克萊因開始創作單色畫，「克萊因藍」成為他的招牌顏色。

庫奈里斯移居羅馬並就讀羅馬藝術學院。

藝術家李察·漢彌爾頓的《是什麼使今日的家庭變得如此不同，如此有魅力？》完成。

克萊因創作了上千件作品。

---

創作了一系列關於馬戲表演的雕塑。一九二九年，他用鐵絲製作的《金魚缸》，是第一件動態雕塑作品，從此，他將動態雕塑的理念加大加深，作品越來越複雜。一九五〇年代，考爾德替甘迺迪國際機場、巴黎聯合國教科文組織等地點。設計大型的公共動態雕塑作品，將動態雕塑的領域推廣至公眾領域。

## 現代建築：現代主義建築與後現代主義建築的發展

現在，世界各地現代化的城市，街道兩旁豎立的，是一棟棟方正、使用鋼筋水泥作為骨幹、大量應用規格化的量產建築組件（如：國際統一規格的門框、窗玻璃、油漆色號和電壓相同的插座……等）建造的大樓，而非具有民族特色外型、因地制宜地在建材和手工製作的裝飾部件的傳統建築。而這樣的現象，是在短短的兩百年內完成的現象，一切必須從工業革命開始說起。

十九世紀中葉，使用大片玻璃和鋼骨完成的水晶宮，以及聳立在十九世紀末的天空中的、完全由鋼鐵與鉚釘結構建成的巴黎鐵塔，代表了人類在工業革命之後，充分駕馭新材料與新技術的時代正式來臨。現代主義與其之後的建築，也幾乎都使用鋼鐵和玻璃建造：建商會先將建築各單位的建築構件，使用標準化步驟大量生產，運到工地再組成。用「預鑄工法」建成，就這方面來說，即使到了二十一世紀，當代建築仍與十九世紀中後期的建築相差不遠。

而在理念與表現方式上，現代主義及其以後的建築師，與水晶宮時代的建築理念大相逕庭。艾菲爾

| 西元 | 1957 | 1957 | 1957~1959 | 1958 | 1958 | 1958 |
|---|---|---|---|---|---|---|
| 地區 | 墨西哥 | 美國 | 法國 | 澳洲 | 德國 | 法國 |
| 大事 | 里維拉去世。 | 艾森豪以艾森豪主義，軍事協助保護近東國家抵禦共產主義，並對蘇采友善政策。瓊斯在猶太美術館的「紐約畫派藝術家：第二個世代」，以美國國旗形象的作品《綠色旗幟》一戰成名。考爾德替甘迺迪機場製作《·125》。金霍茲發展出如舞台布置的大型環境裝置作品。 | 米羅的《太陽與月亮之壁》完成。 | 烏松建造雪梨歌劇院。 | 沃爾夫·佛斯特爾作出《電視De-col二/年代》。 | 克萊茵舉辦「空」展。烏拉曼克去世。 |

鐵塔是法國政府為了慶祝建國一百年與萬國博覽會而造，水晶宮是大英帝國為了萬國博覽會而建造的展覽館，均是政府為了彰顯國家威勢而造的公共建築。而現代主義的建築，則是以格羅皮奧斯的「法古斯工廠」為代表，它用鋼筋水泥、大片玻璃窗，以及「為德國勞動階級提供至少六小時的日照」的社會主義理念，洛厄也提出了「少即是多」（Less is more）的理念，讓現代建築走向拋棄華美且所費不貲的裝飾、欲求節約，並提高建築最大的機能的功能主義方向。格羅皮奧斯也藉由包浩斯學校，大力推行現代建築的理想，擁有平屋頂、玻璃帷幕的鋼筋混凝土建築「包浩斯學校德紹校舍」，就是格羅皮奧斯的又一力作。

一九二六年，柯比意（la façade libre）提出了「新建築五點」（Cinq points de l'architecture moderne），認為一棟良好的現代建築，應具備：用支柱使一樓挑空的「底層架空」（les pilotis），將花園移至視野最廣的「空中花園」（le toit-terrasse），由空間需求來決定牆壁位置的「自由平面」（le plan libre），讓住戶有寬廣視野的「橫向長窗」（la fenêtre-bandeau），各樓層不互相影響的「自由立面」（la façade libre）。而柯比意用鋼筋混凝土取代承重牆、讓建築師劃分出流通室內和室外空間的「多米諾系統」（Domino），以及「住房是居住的機器」，認為「建築的首要任務是促進降低造價，減少房屋的組成構件」，並讚美幾何形體「原始的形體是美的形體」的論調，也成為建築師們奉行至今的圭臬。

隨著第二次世界大戰的爆發、包浩斯學校關閉，他遠離戰亂的美國成為歐洲現代建築師們的舞台。

哈林出生。
卡普羅創作《六幕十八項偶發事件》。

史帖拉在在紐約，受抽象表現主義畫家帕洛克和克萊茵的影響而創作。

考爾德替巴黎聯合國教科文組織製作《螺旋》。

羅森伯格的《土耳其宮女》完成。

美國費城提出「百分比藝術條例」設置計劃。

羅森柏格的《花押字》完成。
帕洛克去世。

布賀東舉辦了「向超現實主義致敬」的人類學展覽，總結了四十年來各大超現實主義畫家的作品。

克朗斯勒替帕洛克管理作品。

們與美國盛行於十九世紀末到二十世紀初、建築師蘇利文（Louis Sullivan）吶喊「形隨機能」（Form follows function）的芝加哥建築學派，以及具備了資本主義的富裕、彰顯屋主豪奢的「裝飾主義」（Art Decoratifs）建築，在新大陸會合。包浩斯風格在三○到四○年代間，逐漸演變成強調建築的機能主義，無視地域特性、理性典雅的「國際樣式」（International Style）建築，成為世界性的建築語言，現在稍有歷史的都市，幾乎都是由現代主義系統的建築構成。

五○到六○年代，從大學時就開始挑戰洛厄的美國建築師文丘里（Robert Venturi）在著作《建築的複雜與矛盾》（Complexity and Contradiction in Architecture）中，提出「少即無聊」（Less is bore）的反諷，帶領建築師們檢討國際風格建築的呆板無趣。他們希望能再度將古典素材喚起、將之與現代素材並列，用拼貼和隱喻的手法賦予建築新風貌，就連號稱「功能主義之父」的柯比意，也在一九五五年蓋出形狀柔軟、融合了船首、帽子、煙囪等造型元素，將光線與自然地形引入宗教空間中的「廊香教堂」。

「廊香教堂」現在被譽為「二十世紀最具表現力的建築」，也是後現代主義風格建築的佼佼者。美國建築師詹克斯（Charles Jencks）提出了六種後現代主義建築的特徵：將歷史符號與現代符號交集使用的「歷史主義」；直接使用某一歷史時期建築形式、具有尷尬的古典的「直接的復古主義」，混合更新甚至造解的地方風格的「新地方風格」，讓建築配合環境的「合脈絡」，讓建築物具備「隱喻和玄想」，賦予建築獨特個性，運用所有的手段和元素、不排斥現代

主義手法的「後現代式空間」。從荷蘭建築師布洛姆（Piet Blom）的「方塊屋」（Kubuswoningen），到烏松（Jørn Utzon）的「雪梨歌劇院」（Sydney Opera House）、摩爾（Charles Moore）在美國的「義大利廣場」（Piazza d'Italia），後現代主義建築讓現代的城市，逐漸出現不同的新風貌，也讓人們得以想像更寬廣的居住可能。

第十章 當代藝術（一九六〇）：多元、去中心化的後現代藝術

隨著第二次世界大戰後經濟和政治中心的移轉，世界文化的首都，由歐陸的巴黎轉往新大陸的紐約。冷戰的局勢將東歐和俄羅斯的藝術暫時凍結在鐵幕中，西方世界的前衛藝術，則隨著多變的社會局勢，求新求變地向前邁進。

不似達達主義初生時，由於初見理性文明的殘酷，因而走向極端地反社會、反美學。一九六〇年代的藝術家，直接生活在充滿了政治危機和經濟問題的社會之中，他們藉由被達達解放的創作媒材和藝術手法，用身邊的各式素材和資訊，回應並嘗試以實驗性的創作來反思社會的脈動。裝置藝術直接使用生活中的現成物作素材，讓生活與藝術更加融合讓藝術作品不僅限制於平面，成為整個展覽空間的情境。普普藝術源自藝術家對於資本社會的反省與反諷，最後卻借助商業廣告的手法，直接踏入、操控了消費社會的品味。隨著民主社會與公民教育的普及，公共藝術成為政府與藝術家。合作改變社會的新藝術運動。電腦、錄像、網路科技的普及，使科技和機器成為藝術家的新創作工具達達時的玩笑，在現代可能會以更怪誕的藝術形式，展現在觀眾面前。而去掉了二十世紀初期的畫派「宣言」，各種前衛的藝術潮流，降低了現實的政治性，增加了更純粹的審美性格。

在戰後興起的後現代主義，也讓當代的文化新增了更寬廣的領域，注意甚至注重在「現代主義」觀點下，不可能被正視的各種創作六〇到九〇年代，隨著學生運動、女權運動、美國的黑人解放運動等等公民的覺醒力量，可以發現，思想運動在每個人的身上發揮了解除社會束縛的效用，隨之而起的藝術流派，也增加了個人性與去中心化的特質，每一個人在當代的社會中，都可以自由的表達自我的心聲、用任何角度和材料，發揮自我的創造力。

| 1960 | 1960 | 1960 | 1960 | 1960 | |
|---|---|---|---|---|---|
| | | | | | 地區 |
| 美國 | 法國 | 美國 | 美國與歐洲各國 | 美國 | 大事 |
| 照相寫實主義興起。 | 新現實主義盛行。克萊因創作《人體測量》。 | 芝加哥學習烤漆技術，創作初期的地景藝術興起。作品。 | 第一波女權運動興起。 | 塗鴉藝術於美國紐約興起。 | |

# 後現代主義藝術：反對現代主義的藝術運動

後現代主義，是相對於現代主義而成立的一種思潮。後現代主義藝術，則是在已具有後現代主義觀念的藝文圈中，帶著後現代主義觀點而從事的種種藝術活動，它並非某種藝術派別，而是在第二次世界大戰後，普遍存在於各種藝術運動中的概念和情緒，可說是各種前衛思潮的總稱，並在二十世紀六〇年代的法國開展，七〇至八〇年代的西方世界興盛，非西方世界則在八〇至九〇年代大為流行後現代主義。

一般而言，「現代主義」是指十九世紀末到二十世紀中期的創新生活態度，人們在逐漸工業化的社會、改革社會政體的動亂中，拋棄了崇尚自然和個人心靈的浪漫主義，以及懷念歷史和遵循傳統的古典主義，改以講求理性和最大功利性的態度，做為追求「進步的真實世界」的實際目標。標準化、可預期、可測量、有效率的福特車輛裝配生產線，便是體現現代主義精神的社會現象。而印象派注重光學和色彩學的科學態度、捨棄古典技巧和題材，記錄現世中產富裕生活的瞬間，也與現代主義的精神相符。二十世紀初期的立體主義、未來派、絕對主義和現代主義建築，都是藝術家秉持著理性、科學與該派的藝術理念，將藝術甚至社會更加「進化」、「改良」的嘗試。

然而現代主義驅使著國家統治者追求集體利益，並用國家機器使人民去除個人性、遵從領袖，成為社會小螺絲釘的現象，使西方社會在第一次與第二次世界大戰時嚐到苦果。納粹德國的出現、兩次世界戰爭的浩劫、鐵幕世界的箝制，使人們厭棄二分「進步」

# 時間軸

| 1960 | 1960 | 1960 | 1960 | 1960 |
|---|---|---|---|---|
| 法國 | 美國 | 西班牙 | 美國 | 英國 |

英國：一九六〇年以前，萊利習慣創作風景和人物。

美國：歐登伯格與派蒂‧慕夏結婚。

西班牙：米羅使用象徵符號和現成物創作超現實主義雕塑。

美國：丁格利的《向紐約致敬》自毀。羅森伯格開始用「綜合繪畫」的手法創作。

法國：阿曼在伊莉絲‧克萊爾畫廊堆滿垃圾，舉辦「滿」（Full up）展，回應好友克萊茵的「空」（Emptiness）展。杜布菲研究實驗性音樂，並和眼鏡蛇畫派的畫家艾斯格‧楊恩合作。

---

的價值觀。抵抗異化、追求個人獨特，反叛反思現代主義的「後現代主義」興起。在二戰後現代主義的價值觀，成為世界藝術中心的美國紐約，便是後現代主義興盛的結果。現代主義造就美國成為世界強權，但美國與蘇聯的相爭、越戰和韓戰的挫敗、西方世界失掉殖民地的主權落失、環保問題的出現，使人們意圖重新找回現代主義捨棄的東西，破除進步的迷思。

女權、破除種族歧視的平等追求、性慾、個人心靈的表達、多元的價值觀、次文化、懷舊與歷史……這些以往在現代主義思潮中被壓抑的領域，在後現代主義中都有一席之地。我們可以在美國一九六〇到一九七〇風起雲湧的女權、民權與反戰運動中，窺見後現代主義在政治上的影響，而這些議題，近代也會藉由資訊科技和跨領域的概念，在試圖蒐羅所有意象和風格的後現代藝術中，使用或嚴肅或玩笑的方式，被拼貼成全新的作品。

後現代主義的藝術，採取挪用和模擬的概念，將各種風格和媒材混合，「原創」和「作者的想法」不再是藝術的重要要素，歷史符號、古典作品、跨領域或次文化的元素，都是後現代主義藝術家利用的資產，且各種元素沒有高下之分。後現代主義的藝術企圖解構、突破傳統的審美觀，打破藝術與生活的界線，且追求多樣和個人的、地方性的回憶趣味，也重新正視了手工和自然的價值。因此我們可以見到，被視為第一個後現代藝術流派的普普藝術，使用漫畫與商業的圖像作為讓觀賞者重新詮釋藝術的主題，並且大量生產強調平等的平民藝術。裝置藝術、貧窮藝術和新達達主義藝術，使現成物成為當代藝術不可或缺

第十章　當代藝術（一九六〇）：多元、去中心化的後現代藝術

| 西元 | 1960~1971 | 1960~1970 | 1960~1965 | 1960~1970 | 1960~今日 |
|---|---|---|---|---|---|
| 地區 | 美國與歐洲各國 | 法國 | 美國 | 英國 | 全球 |
| 大事 | 錄像藝術興起。 | 後現代主義興起。 | 史帖拉慣用油漆平塗、用單色的幾何造型作畫。 | 萊利建立了自己的歐普藝術風格。 | 普普藝術、裝置藝術、貧窮藝術、新達達主義、新表現主義、女性主義藝術、塗鴉藝術、偶發藝術、科技與錄像藝術，讓音樂、劇場、科技媒體、人們生活的一切，都成為多元的後現代藝術與人們表達觀點的一環。念藝術等藝術流派，從歐美擴散至全世界。的媒材。新表現主義正視了個人在當代社會中的不適，與社會的黑暗面。女性主義藝術和塗鴉藝術，則讓現代主義中的弱勢團體在檯面上吶喊出聲。觀念藝 |

## 裝置藝術：著重觀念和混合各種媒材的當代藝術創作

「裝置藝術」（Installation）是二十世紀下半葉最具代表性的前衛藝術運動和特徵。裝置藝術也是一種正活躍於當代藝術的藝術表達手法，我們可以在任何藝術流派、主義和運動間發現它的蹤影。在打破了平面疆界的二十世紀藝壇中，藝術家使用各種日常、自然、新媒體、有機或無機的……等等只要是可取得的材料和物件，將它們在一個特定的場域，把材料依照環境，布置成一個包含環境、材質、氣氛、議題的整體性作品。

近年的美術館和世界各地的雙年展，裝置藝術作品是普遍的展出型態，但細觀其源，「裝置藝術」使用「現成物（Ready-Made）／實物」的概念得自於達達時期的藝術家杜象，那鼎鼎有名的大作《噴泉》（Fountain）。一九一七年，在紐約身為獨立藝術家協會理事的杜象，與兩個藝術家朋友到紐約第五大道一一八號的 J. L.莫特鐵工坊，買了個標準貝德福郡型小便斗，回到工作室後，杜象把小便斗翻轉了九十度，並且寫上「R. Mutt 1917」，將它寄給當年的獨

| 1960~1977 | 1960~1976 | 1960~1975 | 1960~1974 | 1960~1973 | 1960~1972 |
|---|---|---|---|---|---|
| 美國 | 美國 | 歐洲與美國 | 義大利 | 美國 | 歐洲各國 |
| 低限藝術在美國流行。 | 偶發藝術在美國開始流行。 | 歐普藝術興起。 | 貧窮藝術興起於富裕的義大利經濟起飛時期。 | 超級寫實主義流行。 | 克里斯多到處創作小型包裹藝術品。 |

立藝術家協會年展展出，引起軒然大波。年展時，《噴泉》被放在帷幕圍起的展場一角，只有「知情者」才會看到這項引起爭議的「作品」，而展覽結束後，《噴泉》的原件也不知所終。目前史家推測，應該是被策展單位丟棄了。

目前，歐美各大博物館至少也有四、五件《噴泉》作品，但那些「複製品」代表的並非二十世紀藝術的一個重要里程碑：「馬特先生是否親手製作了《噴泉》並不重要。他選擇了它。他拿了一件生活裡的物品，擺放它，讓它的實用意義在新的標題和觀點下消失——他創造了對那件物品的新想法。」杜象如此解釋，並將藝術的焦點從作品的實體，轉移到思想與概念，試圖找回藝術的本質。而二十世紀六〇年代，在法國興起的新達達藝術運動，也大量地將日用品改造、加工，製成近似雕塑或者直接以實品展出。杜象也對此發表意見，「在新達達裡，他們用了我的成品藝術來建立他們美學上的美。」

到一九七〇年代左右，藝術家使用現成物的狀態仍處於將「現成物」當作獨立的展品來展出，但隨著低限藝術、觀念藝術、貧窮藝術、地景藝術、行為藝術等前衛藝術運動的藝術解放，「現成物」被廣泛應用在各種各樣的藝術運動中，成為常見的作品表現手法，單件的「現成物」作品，被擴大成包含了可以多樣也可以單件的現成物集合體、觀賞與製作時必定要考慮到環境空間、主題從個人情感到歷史社會無所不包的廣泛藝術型態。在觀看裝置藝術的作品時，空間是要和展示物一同被考慮的重要元素，藝術家在整

第十章　當代藝術（一九六〇）：多元、去中心化的後現代藝術

293

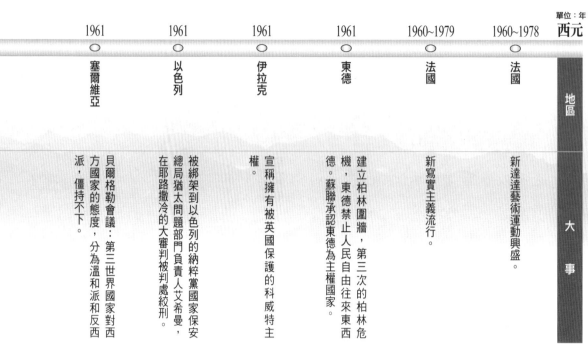

| | | | | | | 單位：年 |
|---|---|---|---|---|---|---|
| 1961 | 1961 | 1961 | 1961 | 1960~1979 | 1960~1978 | 西元 |
| ○ | ○ | ○ | ○ | ○ | ○ | 地區 |
| 塞爾維亞 | 以色列 | 伊拉克 | 東德 | 法國 | 法國 | |

**地區／大事**

**塞爾維亞**

貝爾格勒會議：第三世界國家對西方國家的態度，分為溫和派和反西派，僵持不下。

**以色列**

被綁架到以色列的納粹黨國家保安總局猶太問題部門負責人艾希曼，在耶路撒冷的大審判裡被判處絞刑。

**伊拉克**

宣稱擁有被英國保護的科威特主權。

**東德**

建立柏林圍牆，第三次的柏林危機，東德禁止人民自由往來東西德。蘇聯承認東德為主權國家。

**法國**

新寫實主義流行。

**法國**

新達達藝術運動興盛。

---

個展覽空間中設置的情境和元素，觀眾必須用全部的感官去參與，猶如人們進入教堂時，並不僅僅是對著上帝禱告，而是在教堂的音樂、講道、布置、儀式、燈光等總體情境中敬拜。這樣的「總體藝術」，在這場展覽結束後後即會消失，即使往後會被搬離到他處展出，除非作者嚴屬要求每場展覽的空間必須一模一樣，否則，每場展覽的作品，原則上都是只有一次的「一期一會」。

在二十世紀八〇年代、九〇年代形成藝術風潮的裝置藝術，即使到今日仍然方興未艾，往後會演變成哪些模樣，也未可知。然則，藝術家將觀眾丟入他製造的藝術情境之後，所有的裝置元素，都是等待觀眾自行解釋、完滿、參與的後現代開放性質。觀眾如能從更宏觀的文化脈絡上，來理解看似怪異的裝置藝術，必定能更加體會這在世紀末出現的藝術型態其開放與自由。

## 普普藝術：肯定大眾文化的普普藝術

普普藝術（Pop Art）最早是一九五四年時，英國藝評家勞倫斯・阿洛威（Lawrence Alloway）在藝評中對於雜誌上的廣告和電影宣傳畫等商業美術作品的泛稱。而在一九五六年，藝術家李察・漢彌爾頓（Richard Hamilton）的拼貼廣告畫作品《是什麼使今日的家庭變得如此不同，如此有魅力？》在倫敦的白教堂畫廊「明日」（This is Tomorro）中展出。畫面中，是一位拿著「POP」棒棒糖的健美先生，站在堆滿了豪華家電、牆上貼著漫畫和電影海報的客廳，身後有以吸塵器吸地的女傭以及裸身坐在沙發上的豐

294

用年表讀通西洋藝術史

美國和平工作團成立，訓練開發中國家的援助人員。

許多新國家成立，為解決內部問題，採「教育性獨裁」，但合法的政治反對勢力不易形成。開羅的阿克拉全非人民會議，非洲各國分裂成主張革命和中擘不結盟的卡薩布蘭卡集團，以及溫和立場的蒙羅維亞集團。

南非退出大英國協。

芝加哥與葛洛維茲結婚。

克里斯多在科隆設置油桶巨牆。

藝評家芭芭拉·羅絲替低限藝術命名。

李奇登斯坦被兒子刺激，開始創作以漫畫為主題的普普藝術作品。

安迪·沃荷在邦威·泰勒百貨公司的櫥窗使用著色照片製作櫥窗布景，並開始使用濃湯罐頭等素材進行創作。

紐約現代美術館舉行了以「總體藝術／集合藝術」為名的展覽。

胸女性。

漢彌爾頓的拼貼畫作，展示了流行文化和資本商業社會對人們生活的影響，無論將其解讀為諷刺或流行，這樣的作品反映了現代生活中絕對世俗的一面。漢彌爾頓自承普普藝術沉溺於再現並承認都市的生活，漢彌爾頓自承普普藝術是，「大眾化的、片刻的短暫、可擴大但記憶短暫的、大量製作且便宜的、年輕且注重年輕人的、機敏的、迷惑的、商業化的藝術。」美國的普普藝術家則更加具有社會意識和商業性。普普藝術家拋棄了菁英藝術的表現，選擇眾人生活中時髦流行的語彙，承認它、解放它，成為工業革命以來第一個呼應大眾消費文化的藝術潮流，用世俗且民主化的樣貌，像鏡子一樣地映射出人們生活的消費世界。

多元多樣的普普藝術，往往會透過廣告式的形象來傳達，在美國更是最能反應、探討大眾文化的藝術流派。李奇登斯坦（Roy Lichtenstein）就因為小兒子指著米老鼠說：「我打賭你一定沒辦法畫得這麼好！」而創造出巨幅的網點漫畫畫作。安迪·沃荷用大量印刷的方式，將名人與商標符號化。歐登柏格（Claes Oldenburg）與第一任妻子派蒂·穆夏（Patty Mucha）一同縫製日用品造型的軟雕塑，並在往後將它們變成大型的公共藝術。瓊斯（Jasper Johns）使用美國國旗作為政治語言符號，許多普普藝術家也在多事之秋的一九六〇年代，將美國國旗拿來作成呼應時事的作品。具備具體、世俗性和親和力特質的普普藝術，成為了那個時期最受民眾歡迎的前衛藝術，其在美國的熱門程度，讓普普藝術家們成為名利雙收的富人，也讓世界將藝術焦點由歐陸轉向美國。普普藝術

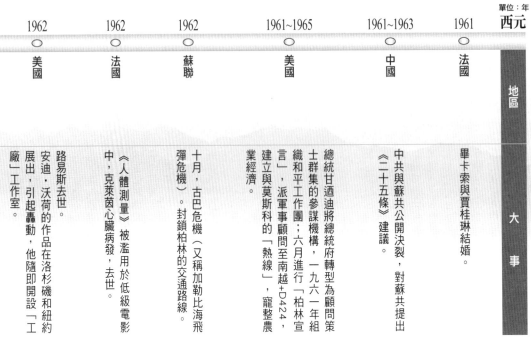

| 1962 | 1962 | 1962 | 1961~1965 | 1961~1963 | 1961 | |
|---|---|---|---|---|---|---|
| 美國 | 法國 | 蘇聯 | 美國 | 中國 | 法國 | 地區 |

路易斯去世。安迪·沃荷的作品在洛杉磯和紐約展出，引起轟動，他隨即開設「工廠」工作室。

《人體測量》被濫用於低級電影中，克萊茵心臟病發，去世。

十月，古巴危機（又稱加勒比海飛彈危機）。封鎖柏林的交通路線。

總統甘迺迪將總統府轉型為顧問策士群集的參謀機構，一九六一年組織和平工作團；六月進行「柏林宣言」，派軍事顧問至南越+D424，建立與莫斯科的「熱線」，寵整農業經濟。

中共與蘇共公開決裂，對蘇共提出《二十五條》建議。

畢卡索與賈桂琳結婚。

大 事

的存在與流行，揭示了藝術不再高不可攀，而是介入生活、順應生活、具備民主性的新形態。

安迪·沃荷可說是普普藝術界的時尚教主，他擁抱資本主義，並說：「賺錢是一種藝術、工作也是一種藝術、最賺錢的買賣是最佳的藝術。」徹底扭轉藝術在大眾之間的形象，成為了美國六〇年代流行藝術的傳奇。一九二八年，沃荷出生於美國匹茲堡的捷克移民勞工家庭，從一九四九年到一九五七年，他到紐約從事商業插畫的工作，以此為生，並漸漸獲得了名聲。一九六一年，沃荷在邦威·泰勒百貨公司的櫥窗布置了一套使用著色照片製作的櫥窗布景，成為他最初試「純藝術」的試金石，並在同年接受朋友的建議，為了避免和李奇登斯坦的風格太相近，沃荷開始繪製康寶濃湯罐、可樂瓶和一美元紙鈔。而為了使作品與原本的物件更相似，他開始使以絹印方式大量製造作品，並印製著名的多色瑪麗蓮夢露肖像。

一九六二年，沃荷的作品在洛杉磯和紐約展出引起轟動，他乾脆與朋友們開設了名為「工廠」的工作室，大量印製、販賣各種新題材的作品：貓王、賈桂琳、毛澤東等名人的頭像，都成為他創作時利用的元素。商品化的藝術品讓他財源源不絕而來，但也體現了普普藝術的商業性和平等性，沃荷曾說：「這個國家的偉大之處在於，在美國開始的一個傳統，在那裡最有錢的人與最窮的人享受著基本相同的東西。你可以看電視喝可口可樂，你知道總統也喝可口可樂，麗斯·泰勒喝可樂，你想你也可以喝可樂。可樂就是可樂，沒有更好更貴的可樂，你喝的與街角的叫花子喝的一樣，所有的可口可樂都一樣好。」

穆特去世。

總統推動公民權計畫，支持群眾在華盛頓大遊行，約有二十萬名黑人和白人加入，金恩博士發表「我有一個夢」演說。十一月二十二日，甘迺迪被暗殺。

白南准製作電視裝置作品。

布拉克去世。

索妮雅將她與侯貝爾的作品捐贈給羅浮宮。

詹森擔任總統，延續甘迺迪的外交政策，為解決種族問題，在一九六四年通過「全民經濟機會確保法」，一九六五年推動「大社會計畫」。

可複製和買賣的低價藝術品，讓所有人都享受到藝術的快樂。一九六〇年代的沃荷製作裝置藝術、拍過電影和ＭＶ、寫小說與出書、攝影、與搖滾樂團一起舉辦音樂會、設計唱片封面，為多元性取向發言……全美將他視為藝術明星。一九六五年時開幕的個展，幾乎引發暴動，身受重傷，但沃荷仍在康復後繼續公眾活動，更跨領域和其他藝術家工作。《花花公子》的攝影師耐曼（Le Roi Neiman）和紐約塗鴉手巴斯奇亞（Jean Michel Basquiat），都是他曾合作過的對象。

一九八七年，沃荷死於膽囊手術的意外中，為他身後收藏舉行的拍賣會喊出了天價，而他當時的身價超過七億美元。

## 安迪・沃荷與他的「電影」

安迪・沃荷除了是明星普普藝術家，也是個喜愛用影像進行實驗、挑戰社會權威的電影製片人，他並非傳統定義上的導演。在1963~1968年間，渥荷拍攝了超過六十部影片，他的影片與其說是商業電影，不如說是沃荷用錄像形式的藝術創作：片長六小時的《沉睡》（Sleep），只呈現了沃荷的詩人友人約翰・吉歐諾（John Giorno）的睡眠樣貌，《帝國大廈》（Empire）則拍攝了八小時帝國大廈在天光下的變化，這些又似紀錄又似平面作品的延伸的影片，顯示沃荷探討時間與真實的心思，他往往也使用影片作品的影格片段，作為平面版畫的原型。

《蝙蝠俠德古拉》（Batman Dracula），是身為蝙蝠俠迷的沃荷，為了心中的英雄和對大眾文化致敬而成之作；《吻》（Kiss）這讓每段影片的男女主角

第十章　當代藝術（一九六〇）…多元、去中心化的後現代藝術

| 地區 | 大　事 |
|---|---|
| 蘇聯（1964） | 與中國關係決裂，中國指責赫魯雪夫背叛正統意識形態。十月，赫魯雪夫垮台，蘇聯領導階層易位。 |
| 中國（1964） | 第一次原子彈試爆。 |
| 伊拉克（1964） | 與阿拉伯聯合共和國合作。 |
| 以色列（1964） | 教宗保祿六世志耶路撒冷朝聖，與東正教領袖雅典娜哥拉斯會晤。 |
| 賽普勒斯（1964） | 聯合國部隊在賽普勒斯島駐紮。 |
| 巴勒斯坦與巴勒斯坦解放組織（1964） | 巴勒斯坦解放組織成立。 |
| 不丹（1964） | 國王親政。 |

都接吻超過三分鐘的橋段，也趁機嘲諷了規定美國電影不得讓男女親吻超過三秒鐘的海斯法案。而電影也是最能展現安迪沃荷對性的態度，以及他在保守的六○至七○年代，用雙性戀、性解放者的角色面對世界時感受到的荒謬。沃荷少見的劇情電影《寂寞牛仔》（Lonesome Cowboys）是與好友兼導演保羅·莫利賽（Paul Morrissey）共同完成的作品，內容敘述一群同性戀牛仔居住在只有一個女人的西部小鎮時發生的故事，整片充滿了對好萊塢電影與性別刻板印象的嘲諷。

## 低限藝術：純粹極簡的現代藝術顛峰

低限藝術（Art minimal）是源於一九六五年，藝評家芭芭拉·羅絲的著作中首次替這源於馬勒維基的絕對主義、結構主義繪畫和達達主義的藝術流派所訂之名。雕塑和繪畫都是低限藝術家創作的類別。它出現在一九六○年代的美國，以精緻藝術的制高點，反駁普普藝術的世俗，希望將觀眾的審美焦點，再度拉回純粹的形式、色彩和觀念。

低限藝術家卡爾·安德烈（Carl Andre）曾說過，他的作品是要：「以純粹的方式，達到最高的優質」。點明了低限藝術「用最簡單的形式表現藝術」的特徵，低限藝術家無論是創作立體還是平面的作品，都僅靠選材表達，他們的作品看似簡單，像是幾何圖形、顏色單純、少人為痕跡的原料質材……等，但並不是排斥個人風格或是在簡化藝術，而是低限藝術家經過反覆推敲後，化繁為簡，讓作品的物質性和自身樣態呈現於觀眾面前。一件低限藝術繪畫的物質性的內

用年表讀通西洋藝術史

馬可仕就任總統。

印尼退出聯合國，軍事政變，蘇卡諾失勢，共黨遭鎮壓。

軍人政府，推動工業化和基礎建設，但人權遭受迫害。

首相為佐藤榮作，日本成為世界第三大工業國。一九七一年，日本天皇首次訪歐。美國在一九七二年將沖繩歸還日本，但美軍仍保留在沖繩美軍的基地。

柯克士創作《一把和三把椅子》。

波依斯的《油脂椅》完成。

索尼公司推出了第一款針對家庭市場的錄影機 CV-2000。

容，就是繪畫呈現的畫面自身；一件低限藝術雕塑的內容，就是雕塑造形的造型，沒有其他。低限藝術沒有理念問題，也沒有傳統象徵或社會批判。藝術家慎重選材，並凝鍊感覺的低限藝術品，其實最需要觀眾靜下心來，在思考中為藝術品定義。

色面繪畫（Color-field Painting）和 ABC 藝術（ABC Art），是低限藝術繪畫的別名。低限藝術繪畫反對再現自然，在畫面用簡單的幾何形或反覆創作連續的形體，使用明亮的色彩，表達物體單純的構成美和秩序，希望能將繪畫還原至本質的要素。低限藝術繪畫的藝術家們深受抽象表現主義的影響，莫里斯・路易斯（Morris Louis）招牌的稀釋壓克力流動彩畫，是在一九五三年參觀了抽象表現藝術家海倫・法蘭肯瑟拉（Helen Frankenthaler）用稀釋的壓克力顏料作畫的「滲透法」畫作而啟靈感的。

法蘭克・史帖拉（Frank Stella）則是一九五八年時，在紐約受到抽象表現主義畫家帕洛克和克萊茵的影響而創作。路易斯和史帖拉兩人作品的風格，最能說明低限藝術繪畫的風格。莫里斯習慣讓稀釋的各色壓克力顏料，在畫布上依照畫面需要的方式流動成作品，他希望這些看起來像是自然印在畫布上的色彩，能去除筆觸或人為的個性，用流動感和大片的空白，使畫面從畫面中解放。史帖拉在六〇年代早期的慣用油漆平塗，以單色的幾何造型作畫，並使這些抽象形體有浮雕般的立體效果，六〇年代中期則增加了版印、金屬、膠合板等材料製作「成形畫布」（Shaped Canvas），他總這樣稱呼自己的作品：「一片上了油漆的平坦表面，

第十章　當代藝術（一九六〇）…多元、去中心化的後現代藝術

| 西元 | 地區 | 大事 |
|---|---|---|
| 1965 | 麻六甲 | 新加坡退出馬來西亞聯邦。 |
| 1965 | 非洲 | 立場溫和的國家另組非洲及馬達加斯加共同組織。 |
| 1965 | 愛爾蘭與北愛爾蘭 | 愛爾蘭共和國與北愛爾蘭總理在貝爾法斯特，進行自一九二一年愛爾蘭分裂以來的首次會面。 |
| 1965 | 梵諦岡 | 第二次梵諦岡大公會議結束：天主教會改革彌撒禮儀、教會與當代社會的關係，發表禁書目錄。 |
| 1965 | 馬爾地夫 | 獲得完整的主權。 |
| 1965 | 德國 | 波依斯以身創作《如何對一隻死兔子解釋藝術》。 |

僅此而已。」

相對於繽紛的色面繪畫，低限藝術雕塑則厚重又有禪風。低限藝術家們使用偏好簡單的幾何形如方、圓、線……等，工業質材如石材、鋼鐵、壓克力、木頭……等，經過精心的排列，或鋪地、或直立、或就只是至於展台上，每一分動作都是經過深思熟慮的暗示，以及細心挑選的室內場地——作品所在的空間會影響作品，因此較少選擇變數多的室外展場，呈現出完全中立，只餘觀者思考的作品形象，轉化了藝術，將之變為觀者冥想的空間。

例如，低限藝術雕塑大將卡爾·安德烈的作品喜愛由方磚或金屬塊，與展場互相配合，布置成不同的形狀，讓觀眾由規格化的展品質感、數學性的排列和展場氣氛，體會雕塑純粹的藝術性。但也因此，低限藝術雕塑往往給人冷冰冰的菁英感，與試圖使用生活中的現成物進行再創作的裝置藝術大不相同。低限藝術仍是「雕塑」和「繪畫」，他們不反對藝術，只是解放了繪畫和雕塑的形式，希望觀眾能找到純粹的藝術物質之美。

## 偶發藝術：卡普羅與《六幕十八項偶發事件》

「如果生命是一件偶發事件，它必定只是生活中可以被理解的一小部分而已。」而只有偶發藝術家將決定去瞭解它。」偶發藝術（Happening）最具代表性的藝術家卡普羅（Allan Kaprow）在他的論文集《藝術與生活的模糊分際》中如此寫道。看似怪異難懂的偶發藝術，其實是最希望能貼近人類個人追求生命意義的一項前衛藝術運動，而且它熱烈期望著觀眾的參與，讓觀眾與藝術家一同完成作品。

| 1966 | 1965~1975 | 1965~70 | 1965 | 1965 | 1965 |
|---|---|---|---|---|---|
| 印尼 | 阿曼 | 美國 | 美國 | 法國 | 美國 |
| 蘇哈托將軍任總理。 | 南部省分叛亂，叛軍獲得伊拉克、中國和利比亞的支持。直到一九七五年，政府軍才戰勝阿曼人民解放陣線。 | 史帖拉在作品上增加了版印、金屬、膠合板等材料，並製作「成形畫布」。 | 安迪·沃荷的個展開幕，受到如明星般的待遇。 | 《Adts》周刊發表「普普藝術消亡了，歐普藝術萬歲！」的宣言。 | 「敏感的眼睛」、「色調的迅速變化」、「十一次震動」等歐普藝術展覽在美國舉行。 |

早期的偶發藝術，來源於先鋒派古典音樂作曲家約翰·米爾頓·凱吉（John Milton Cage）的音樂實驗：一場可以用任何樂器或器組樂團演奏的三章樂曲《四分三十三秒》（4'33或Four minutes, thirty-three seconds），這首「歌曲」的樂譜共分三個樂章，演奏者從頭到尾都不用真的出力演奏音樂，但每個樂章間，依照樂團成規，演奏者必須做出翻譜、開合琴蓋、擦汗等等的演出預備動作。因此，樂曲「演奏」時的時間，觀眾仍會聽到樂團以及整個音樂場中發出的各種聲音，這些隨機的聲響都被視為樂曲的一部分，這「四分半鐘的寂靜」其實包含了各種環境聲音，因此，每次演奏時發出的樂曲都會不同。這首「曲子」即使在現在，也很難被想好好聽歌的人理解，連凱吉本人也曾說：「我不希望它出現。甚至對我來說，演奏《四分三十三秒》是一件很容易做到的事，或者是一個笑話。」

另外，凱吉在一九五二年的首演時說的話，很好地解釋了這首音樂替藝術開拓的新世界，「他們錯過了（《四分三十三秒》的）重點，因為根本沒有寂靜這一回事。他們認為（《四分三十三秒》）是寂靜的，全因他們不懂得如何聆聽偶然音樂。在第一樂章中，你可以聽到正在外面吹著的風。在第二樂章中，雨水開始敲打屋頂，發出淅瀝聲響。而到了第三樂章，觀眾在談論或步行時發出了各種有趣的聲音。

由音樂起始的偶發藝術，很快延伸戰場到劇場和百花齊放的六〇年代藝壇，卡普羅則是第一個把跨領域的「偶發藝術」定義成一種「藝術狀態」的人。一九五八年，卡普羅在紐約展／演出《六幕十八項偶

| 西元 | 1966 | 1966 | 1966 | 1966 | 1966 | 1966 |
|---|---|---|---|---|---|---|
| 地區 | 法國 | 美國 | 南越 | 不丹 | 西德 | 法國 |
| 大事 | 杜象對歐普藝術的熱潮提出質疑。 | 種族衝突，除了和平抗議外，也出現「黑色穆斯林」、「黑人權利運動」等好戰團體。 | 越南戰爭，美軍在越南增兵。 | 中國撤軍。 | 經濟危機，國會大選產生大聯合政府，總理為基辛格，重整財政、振興經濟。 | 戴高樂連任總統。 |

發事件》，卡普羅與六個工作人員、八個藝術家共同表演，並在給觀眾的邀請函中寫道，「請不要期望有繪畫、雕塑、舞蹈、音樂之類的『作品』，我們不打算提供任何此類的東西，我們只想提供某種身臨其境的場合。」於是，觀眾在展演會場，看到三個木條和半透明塑膠布分隔的三個小房間和一道走廊，每個房間都用不同的布置和燈光區隔成兩個空間，坐、行走於各空間觀看展演的觀眾，可以觀察、參與每個房間的活動（抽取小卡片，並依照卡片上的指令說話、朗誦、演奏樂器、行走、畫畫、擠橘子汁等）。這些活動沒有意義也沒有聯繫，就是生活中的尋常之事，且無法重複。卡普羅為了這樣的藝術行動下了定義，它們也是偶發藝術的真正內涵：

一、在超過一個時間和一個地點的情況下，去表演或理解一些事件的集合。

二、它的物質環境，是直接運用可以利用的，或者稍加改動就可以利用的東西來構成的。就其各種活動而言，可以是有點創造性的，或者是平平常常的。

三、一個偶發事件，並不像舞台演出，它可以在超級市場裏出現，可以出現在賓士的公路上，可是在一堆破亂下出現，也可以出現在朋友的廚房裏，或者是立即出現，或者是相繼出現。假若使相繼出現，時間也許會拖長到一年多。

四、偶發是按照計畫表演的，但是沒有排練，沒有觀眾或者沒有重複。

五、它是一種藝術，而且似乎是更接近生活的藝術。

而無論對於「偶發」的定義與理論到底如何地嚴

用年表讀通西洋藝術史

印尼　土耳其　寮國　中華人民共和國　以色列

與阿拉伯鄰國發生邊界衝突，巴勒斯坦民族解放運動頻仍，聯合國部隊撤離加薩走廊，阿拉伯聯合共和國宣布封鎖埃拉特海港：一九六七年六月五至十日，第三次以阿戰爭「六日戰爭」，以色列在停火後將耶路撒冷統一，控制暫時佔領區域與敘利亞的戈蘭高地，建立屯墾區，阿拉伯國家認為其有侵略意圖。

無產階級文化大革命開始，毛澤東支持學生組成紅衛兵，鬥倒劉少奇，直到一九六七年紅衛兵解散，毛澤東的親信掌權。

政府軍與共產主義團體「巴特寮」交戰，美國空襲越共的補給路線「胡志明小徑」。

政局不穩，學生示威暴動，政治左傾軍官起事，一九七一年，總理德米雷爾下台，推舉埃里姆為新總理。

蘇哈托與蘇卡諾爭權，直到一九九九年瓦希德獲選為總統。

第十章　當代藝術（一九六〇）：多元、去中心化的後現代藝術

## 歐普藝術：歐普藝術的視覺幻象

蕭與充滿了「藝術性」，當我們欣賞、參與偶發藝術時，最重要的，是跟著卡普羅一起思考、參與偶發藝術生活的模糊分際》的大哉問，「在生活中嬉戲是生活嗎？嬉戲生活是「生命」嗎？難道「生活」只是另一種生活方式嗎？生活就是遊戲嗎？而我的生命是一場遊戲嗎？我是在玩弄文字，還是在詢問生命的真實意義呢？」

激流派（Fluxus）：又被稱為「伏路薩克斯」，流行於一九六〇至一九七八年左右的一個跨領域前衛藝術運動，可算是卡普羅的偶發藝術的嚴謹延伸版本。「fluxus」在拉丁文中意指「流動、不斷變化、排泄」，但立陶宛裔美籍藝術家喬治‧馬西歐納斯（George Maciunas）將其衍生為具有「淨化」意味的派別名稱，以涵蓋此派以詩歌、音樂、舞蹈、美術、惡作劇等手法來呈現「事件」的「演奏會」巡迴活動。包含了小野洋子、約翰‧凱吉、白南準、波伊斯等各領域的藝術家，在一九六〇年代自由的於「演奏會」中來去，與觀眾一同在激流派的活動中進行「事件」，並將「事件」作品化，也會將無意義的小東西塞進箱子裡製作「演奏會」的「複製頻」——「激流箱」（Fluxus Box）供觀眾郵購，意圖使用這些行為打破藝術的疆界和取代傳統藝術的概念。

一九六三年，馬西歐納斯發表了《激流派宣言》，但其中要「潔淨世界的一切」的偏激內容無法獲得眾人的支持，因此，直到一九七二年最後一次「激流派秀」舉行，一九七八年馬西歐納斯過世後，激流派基本上便結束了。

| | 希臘 | 葉門 | 印度 | 中華人民共和國 | 澳大利亞 | 玻利維亞 | 埃及 |
|---|---|---|---|---|---|---|---|
| 西元 | 1967 | 1967 | 1967 | 1967 | 1967 | 1967 | 1967 |
| 地區 | 希臘 | 葉門 | 印度 | 中華人民共和國 | 澳大利亞 | 玻利維亞 | 埃及 |
| 大事 | 軍事政變，國王康士坦丁二世流亡海外，新任總理為帕帕左普洛斯上校，成為希臘實際上的獨裁者。 | 南葉門以葉門人民共和國的名義獨立。 | 與中國在錫金發生邊界衝突。 | 首次試爆氫彈。 | 公投首次賦予原住民公民權。 | 切·格瓦拉遇害。 | 第二次以阿戰爭，埃及失去西奈半島。 |

簡稱ＯＰ藝術的歐普藝術（Optial art），又稱光效應藝術和視幻藝術，是在二十世紀六〇年代，基於硬邊藝術、抽象藝術、普普藝術、光學技術和知覺心理學的基礎，發展而成的藝術流派。一九六五年，獨占鰲頭的普普藝術，突然被挾著壯大聲勢的歐普藝術取代，法國的《Adts》三月份的週刊，甚至宣布，「普普藝術消亡了，歐普藝術萬歲！」而美國紐約也在同年，由大企業為歐普藝術贊助了「敏感的眼睛」、「色調的迅速變化」、「十一次震動」等展覽，共有超過十個國家、七十五位藝術家參加這些系列展覽。

到底歐普藝術有何魅力，得以如此席捲藝壇？或許可從歐普藝術大將瓦沙雷利（Victor Vasarely）的格言探討，如「感覺作品優於理解作品」、「觀者生理上共同的感應，比藝術作品本身的個性更重要」。在六〇年代充斥難解的前衛思想的藝壇中，直接利用色彩圖案來刺激觀者感官、使觀者感受到全新的視覺經驗的歐普藝術，確實是一支異數。歐普藝術強調它是完全訴諸可以刺激視覺神經的科學設計，試圖通過幻覺般的視覺現象，傳達與傳統繪畫不相上下的藝術經驗。歐普藝術的繪畫除了用精準的幾何圖形傳達視覺刺激，沒有其他主題，沒有畫家個人風格，也沒有情感的存在，可說是藝術家精心設計的科學視覺實驗。

但，歐普藝術那過分刺激的視覺效果，也使它在評論家眼中成為「不能長期存在。」的短暫藝術流派。一九六六年，現代藝術之父杜象，曾在法國的《快報》上寫道：「因為收藏家們不能長時間地從所買的這些繪畫中得到樂趣。如果他們不想患患頭暈病的

用年表讀通西洋藝術史

波依斯的藝術理念與政治、社會接軌，組織德國學生黨。

藝評家舍龍特在熱那亞的貝特斯卡畫廊籌組「貧窮藝術」展。庫奈里斯成為撿拾廢棄物進行藝術創作的貧窮藝術家。

杜布菲將重要的作品捐給巴黎裝飾藝術美術館。

馬格利特去世。

巴黎學生暴動，遭警察血腥鎮壓後，工人團體也發起全國罷工。戴高樂解散國民會議，將軍隊調往巴黎。薪資大幅提高後，罷工事件平息。八月，法國首次進行氫彈試爆。

一月，越共進行「新年攻勢」。五月，北越與美國進行協商。十一月，美國停止轟炸北越。

---

話，他們必須很快就把這些作品反過來朝牆掛著。就在預展的最後一天，就有兩名婦女頭暈起來，並喪失了意識。」

而排除了感情和風格的藝術原則，也很快地使歐普藝術家難以繼續創作，在今日，歐普藝術仍然存在，但已非如一九六五到一九六六年的聲勢浩大。而歐普藝術在平面創造視覺動感的驚人效果，在今日不但常被時尚界引用，也有許多圖畫被用作知覺實驗測試的圖像，是橫跨了科學、商業與藝術的畫作。

歐普藝術的藝術家，除了追求普世一致的科學繪畫，也試圖讓歐普藝術成為在人們的生活中可以應用的藝術風格。維克多·瓦沙雷利是個原本在布達佩斯習醫的匈牙利青年，他在一九二二年進入有「布達佩斯的包浩斯」之稱的慕希利（Muhely）藝術學院，一九三〇年遠赴巴黎，便一頭栽入抽象畫的世界，並進而進行歐普藝術的創作與建構歐普藝術之理論系統。他在一九五五年出版了《黃色宣言》（Yellow Manifesto），認為將藝術品分為雕塑和繪畫是不對的，而應該以三度和二度空間創作的眼光來替藝術品分類，他自己的藝術品則是「多次元的錯視藝術（Cinetic Art）」。一九七〇年代後，瓦沙雷利開始將自己的作品與建築結合，希望能用「造型」將城市景觀與歐普藝術合而為一，讓歐普藝術成為應用藝術，而當他在一九九七年因攝護腺癌病逝於巴黎後，其子伊夫拉爾則繼承父親的精神，繼續歐普藝術的創作，並經營瓦沙雷利的展覽館。

英國女畫家布列吉特·萊利（Bridget Riley）應該算是將歐普藝術與大眾文化結合的最為成功的歐普藝

| 1969 | 1968~1977 | 1968~1969 | 1968~1969 | 1968 | 1968 | 西元 |
|---|---|---|---|---|---|---|
| 全球 | 祕魯 | 埃及 | 美國 | 法國 | 美國 | 地區 |
| 聯合國協議反對任何形式的種族歧視。 | 軍人政府推行國家社會主義，企業國營化，推行土地改革和重新分配的「印加計畫」。 | 爭奪蘇伊士運河，蘇聯在埃及境內部屬飛彈。 | 詹森總統宣布與北越展開和平協商，尼克森勝選後則宣布分階段撤軍越南。 | 杜象去世。 | 安迪·沃荷被瘋狂的崇拜者槍擊。 | 大事 |

術家。畢業於英國皇家藝術學院的萊利，在一九六〇年代前主要的畫題是風景和人物，一九六〇年代，她以光線的行進作為靈感，以規律一致的線條和幾何形黑白繪畫，進行歐普藝術的創作，她的作品呈現了流暢的流動感，用疏密線條營造畫面的節奏，不僅與六〇至七〇年代的女裝印花相呼應，直到二〇一四年，更成為了義大利名牌葆蝶家（Bottega Veneta）和比利時時裝德勒斯·范諾頓（Dries Van Noten）的設計靈感，讓歐普藝術以全新的面貌，重新吸引世界的目光。

## 貧窮藝術：回歸平凡無拘的貧窮藝術

一九六〇到一九七〇年代的義大利，是義大利真正從戰後的破敗中復興的「黃金時代」，此時義大利的經濟成長速度驚人，設計業、製造業、時尚業在世界名譽鵲起。也就是這樣一個物慾橫流的時代，在法國的新達達主義影響下，藝壇出現了名為「貧窮藝術」（Arte Povera）的藝術運動，藝術家們用最廉價最質樸的材料，組成新的藝術型態作品，拒絕逐漸商品化的藝術，並反對僵化的形式主義。

「貧窮藝術」並非代表參與的藝術家都很貧窮，抑或創造窮人樣貌的社會主義藝術。相反的，貧窮藝術只是因為作品的外貌以及質材太過平常、生活化，因而讓進行此種創作的藝術家們會如此戲稱自己的作品。而在一九六七年，藝評家舍龍特（Germano Celant）在熱那亞的貝特斯卡畫廊（Galerie la Bertesca）籌組了一群創作理念相近的年輕藝術家的聯展，並將此展定名為「貧窮藝術」，這才將「貧窮」

在巴黎召開越南問題會談，美國總統尼克森宣布逐步撤軍越南，讓越南戰爭「越南化」。

格達費軍事政變推翻王室，成為國家元首。

白南准認識了電晶體發明家內田秀男，以及錄像工程師阿部修也，一同製造了《白／阿部合成器》。

克里斯多將巴黎香榭麗舍的樹加罩。

克里斯多將芝加哥美術館包裹。

波依斯開始用小雪橇和毛毯創作作品《雪橇／包裹》。

的藝術潮流訂下名稱。

撿拾日常廢棄物和日用品，將其拼貼、布置成某種裝置場景，是貧窮藝術最慣用的手法。藝術家無所不用：樹枝、玻璃、破布、石頭、五金、仙人掌……等，即溶咖啡、鐵軌、古典塑像、衣架、櫥窗假人……等等，對貧窮藝術藝術家而言，都是可以入作的珍貴素材，他們排斥華麗與過剩的生產，強調回歸自然，批判現代工業化的社會和傳統的藝術表達方式。貧窮藝術藝術家受到新達達主義的影響使用現成物、觀念藝術和極限藝術的概念而讓作品有如舞台布置、將作品與室內環境融合，探索裝置藝術、動態雕塑、攝影和錄像等等技巧，試圖自由的運用和轉化廢棄物，棄絕形式和語言的限制，讓觀者從平凡的現成物和經過佈置的空間中，展現新的藝術性質、衝破「高雅的」藝術藩籬的手法，也被認為是觀念藝術中的一環。

貧窮藝術的代表藝術家雅尼斯‧庫奈里斯（Jannis Kounellis）曾說：「我想用所有的手段，使用實踐、觀察、孤獨、詞語、圖像、令人討厭的東西以回歸詩歌。」一九三六年出生於希臘的庫奈里斯，一九五六年移居羅馬並就讀羅馬藝術學院，早期，他用字母、數字等符號構成空間中的色面，但從一九六七年起，他便成為撿拾廢棄物進行藝術創作的貧窮藝術家，他認為「藝術應該被生活本身取代」。

他在二十世紀的六〇年代，首開利用「動物」作為藝術素材的先例。一九六九年，庫奈里斯在羅馬的阿蒂科畫廊牽進了十二批活生生的馬，用展示新車的方式將最原始的交通工具重新介紹給觀眾。庫奈里斯

第十章　當代藝術（一九六〇）：多元、去中心化的後現代藝術

| 西元 | 1970 | 1970 | 1970 | 1970 | 1970 | 1970 | 1969 |
|---|---|---|---|---|---|---|---|
| 地區 | 美國 | 美國 | 德國 | 美國 | 歐洲各國 | 法國 | 義大利 |
| 大事 | 克羅斯開始創作巨大的人像作品。 | 照相寫實主義在美國藝壇蓬勃發展。 | 基佛創作綜合媒材的風景畫。 | 史密斯的《螺旋防波堤》完成。 | 地景藝術成為跨國際的藝術潮流。 | 白南准與激流派合作。 | 庫奈里斯在羅馬的阿蒂科畫廊牽進了十二批活生生的馬，作為作品。 |

在二〇一一年，是如此詮釋這項早期的作品，「問題並不在於是用動物還是物品創作，關鍵是藝術家用什麼樣的態度和角度來創作作品。我以前把十二匹馬牽進畫廊中，畫廊本來是一個經常擺放繪畫作品、供藏家買賣的公共空間，十二匹馬在這樣的一個空間哩，從某個角度來看，改變了傳統藝術品交易和買賣的方式，以及人們看待作品的態度。所以問題的關鍵在於藝術家想要表現的態度。」

貧窮藝術是在裝置流行前的最後一個以歐洲為主導的藝術運動，七〇年代後，由於政治與經濟關係，文化潮流的主導權轉移到美國。但，貧窮藝術在七〇年代的德國卡賽爾文件大展仍獨領風騷，也被視為裝置藝術的前期運動，影響到地景藝術的表現形式，但最重要的，是貧窮藝術這種開放但又具有批判性的創作形式，使觀眾在進行對作品的詮釋時，仍能較為清晰容易地觀察到作者的創作理念。

## 照相寫實主義：與相機一樣精準精細──起源於美國紐約的超級寫實主義

「照相寫實主義」（Photorealism）與「超級寫實主義」（Hyperrealism）在本書雖然並列為一個單元，但最好不要將其二者視作等同的藝術流派。照相寫實主義興起於一九六〇年的美國紐約，並在一九七〇年代大放異彩，此派的畫家特別喜歡使用照相和投影器材來幫助自己作出「比照片更加寫實」的作品，畫作取材自城市生活的片段，卻有如電影或電視影像般的呈現「人工的自然」（但並非取法傳統的自然主義），作品幾乎只有畫作，而隨著畫家個人取用輔助

用年表讀通西洋藝術史

地景藝術流行於美國。

德國的新表現主義繪畫蓬勃發展。

後現代主義擴散為歐洲流行的思潮。

杜布菲先後在紐約、巴黎、威尼斯、倫敦和阿姆斯特丹等地舉辦展覽。

克瑞斯納重新專心創作。

瓦沙雷利試圖將歐普藝術作品與建築融合。

貧窮藝術在德國卡賽爾文件大展獨領風騷。

器材手法的不同，畫作風格各異。

超級寫實主義同樣也在一九六○至一九七○年代流行，並利用相機作為取材和輔助創作的重要道具，但超級寫實主義的藝術家不只使用畫布和畫筆、雕塑和現成物，都是他們再現那苛刻的呈現與「現實」以及「比現實更現實」的真實世界的，有時會被視為照相寫實主義的延伸。此二派與傳統寫實主義的不同之處，或可呈現他們的創作理念：

一、它不追求復古或歌頌美的自然主義，也不像傳統的寫實主義去刻意批判社會。

二、使用誇張到近乎苛求的手法，去強調「寫實」的意圖。

三、作品使用相機、分色等科學方法創作，將「科技分析下的真實」傳達出來，但力圖超越科技。

四、大量於商業產品與中產階級生活取材，並用無個性的閃亮商品和僵硬的人物，表現物質生活中的人類生活。

五、如普普藝術般屈從於消費文化，並將之推回資本社會，照相寫實主義並非滿足於一模一樣的翻製品，而是將其作為對消費世界的高解析明鏡──寫實到超越原物的鏡像，即使靜默，也使人不寒而慄。

製作超寫實大幅人像的克羅斯（Chuck Close），是最能代表超級寫實主義和照相寫實主義的藝術家。

一九四○年出生於美國華盛頓州的克羅斯，成長於流行著抽象表現主義的五○年代，似乎是為了對藝壇的抽象藝術進行反抗，畢業於耶魯大學藝術系的克羅斯，與擁有相同理念的朋友們一起進行超寫實的創作。他在七○年代最早的一批作品，是超過兩公尺的

第十章　當代藝術（一九六○）：多元、去中心化的後現代藝術

| 1968 | 1970~1986 | 1970~1985 | 1970~1984 | 1970~1983 | |
|------|-----------|-----------|-----------|-----------|---|
| 聯合國 | 歐洲 | 美國 | 美國 | 義大利 | 地區 |
| 禁止核武擴散條約，到二○○四年已有一百八十八國簽署，美蘇開始限制戰略武器談判。 | 歐洲各國的藝術家們，已普遍利用自身的身體與行動做為作品的一部分或主體。 | 觀念藝術從美國發起，一直到八○和九○年代，非美籍與英籍的藝術家才出現普遍利用觀念藝術創作的風尚。 | 低限藝術從美國開始流行。 | 作為對經濟起飛時代的思索，貧窮藝術在義大利展開。 | 大　事 |

巨大人像，克羅斯拿親朋好友的照片投影、放大，用噴槍和電動橡皮擦作畫，並用方格移植的方法，用印刷般的分色疊繪畫作，讓這些他理當最熟悉的人們，在他的手下失去畫風和畫家應在畫面留下的感情，只餘照相機和肉眼觀察到的客觀現實樣貌；這些擁有巨大的尺幅和冷靜到連毛孔、髮絲都纖毫畢露的震撼畫作，只是最簡單的《琳達像》、《約翰像》、《芬妮像》……他們不代表除了本身外的任何意義，就算是原作模特兒也會在畫像上發現自己從未發現過的面部特徵，「逼真得像假的一樣」，而毫無個性的肖像畫，也象徵著資本社會中沒有人情味的冷淡生活。

一九七三年，克羅斯在紐約現代藝術博物館展出，但他也在此段期間患上面容識別障礙症。這對於一生致力於繪製肖像的藝術家，可說是最諷刺的經歷，卻又莫名地與克羅斯的創作理念相符。克羅斯並未放棄創作，他在九○年代陸續創作出一批使用色塊和幾何形拼湊人物肖像的作品，細胞般的色面堆疊出具有科技感和地形圖風味的人臉，他自述此法如同使用不同明暗的「指印」，並用不同的技法作實驗，好驗證他的藝術觀，如果人們稱他為「照相寫實主義」的一員，反而會引起他的不悅。一九八八年，克羅斯因脊椎病變而嚴重癱瘓，但他持續復健和創作，直到二十一世紀初都還有作品產出。二○○○年，克羅斯被美國政府授予國家藝術獎的殊榮，他如今住在紐約，依然繪畫不輟。

## 新達達：來自歐洲的多元藝術反擊

最能反映二十世紀六○年代轉型中的歐洲社會的

用年表讀通西洋藝術史

310

1971　　　　　1968　　　　　1968　　　　　1968

美國　　　　　英國　　　　　捷克斯洛伐克　　　　　蘇聯

宣布「布里茲涅夫主義」，個別共產國家主權的重要性，低於整個社會主義共同體的利益（華沙公約國家進軍捷克）。

捷克共黨的改革路線「布拉格的春天」引發華沙公約國家的不信任，四國部隊進駐捷克，波蘭總統斯沃博達率領捷克代表團至莫斯科協商。

宣布在一九七一年以前撤除蘇伊士運河區東部所有的軍事基地，不再扮演世界霸權的角色。

白南准展出《TV Cello》。
芝加哥任教於加州藝術學院，與學生一同創作「女人屋」。
琳達‧諾克林發表〈為什麼沒有女性藝術家〉一文。
海克發表《一九七一年五月一日夏普斯基家族曼哈頓房地產持有：真實時間的社會系統》。

藝術，非「新達達」（Neo-Dada）莫屬。新達達是個多元的跨國藝術運動，由法國的新現實主義者們發起，德國的波伊斯與基費等新達達藝術家，而新達達更隨著克萊茵的遠渡美國，都屬於對海洋的另一邊造成影響，他們承繼了達達世俗化的現成物傾向，也成為各種前衛藝術的先聲。

一九六〇年，藝評家瑞斯塔尼（Pierre Restany）和藝術家克萊茵（Yves Klein）在巴黎集合了從事前衛創作的年輕藝術家們，組成一個有意識使用新藝術的手段創作，並與從美國的普普藝術一較長短的「新現實主義」（Nouveau Réalisme）藝術團體，成團的宣言《新現實主義宣言》將自我定義為「現實（réalisme）」，意味真實世界之具體景象（vision）的重現。新現實主義要腳踏實地。新現實主義反對抽象藝術的逃避形象世界，沒錯，大戰使人類心靈受創，但那個時代已過去了，我們必須肯定，這個世界有愈來愈多的資源能豐富我們的語彙，所有的夢想都是可能的，……在夢想與真實之間，已無不同之處。想像，就是超級真實（現實）」。

新現實主義的藝術家們作風各異，但一致希望能藉由創作記錄下社會最接近真實的樣貌，他們使用現成物，但也不排斥畫布和紙上（例如克萊茵最著名的藍色繪畫），他們的作品介於集合藝術、裝置藝術與雕塑之間（例如阿曼將汽車嵌成高立的方柱、賽撒則將餐具、廢鐵壓成立方體），課題永遠是大都會的生活和女人的軀體，混搭使用照片、海報、顏料並將許多象徵和媒材拼貼在作品中。

約瑟夫‧波依斯（Joseph Beuys，1921~1986）是

第十章　當代藝術（一九六〇）：多元、去中心化的後現代藝術

| 1973 | 1973 | 1972~1975 | 1972 | 1971 | 地區 |
|---|---|---|---|---|---|
| 美國 | 全球 | 南越 | 美國 | 法國 | |

**大事**

美國　水門案醜聞，尼克森被彈劾後辭職下台，福特出任總統。史密斯去世。克羅斯在紐約現代藝術博物館舉辦展覽。亨利‧道哲去世。

全球　北約和華沙公約組織，中歐相互平衡裁軍。布里茲涅夫訪美，美蘇達成避免核子戰爭協定。

南越　北越展開大規模攻勢，美軍在一九七三年撤離越南。一九七五年，西貢失手，對北越軍隊無條件投降。

美國　地景藝術品克里斯多在科羅拉多里福樂山谷懸掛布簾。

法國　丁格利與妮基‧桑法勒結婚。

---

新達達潮流中最重要，也最特立獨行的藝術巫師，他注重藝術家個人的作為、理念和獨特性，遠勝於開創新風格，但也因此，他是新達達中創造最多劃時代新作的藝術家，並認為在生活中「人人都是藝術家」。

原本打算當個小兒科醫師的波伊斯，在二戰時入伍成為德國空軍的轟炸機飛行員，他在一九四三年被擊落在克里米亞的荒野中，身受重傷，被游牧的韃靼人救下，並被包在毛毯和動物油脂中保暖，這段經歷成為波依斯的作品中重要的創作元素和主軸。《油脂椅》（Fat Chair）用椅子象徵人體，堆成小山的油脂則是能量。《雪撬（the sled）／包裹（the pack）》和堆滿房間、載著綑緊的毛毯和手電筒的小雪橇們，則令人感到傷痛的經歷。

一九四六年，波依斯決心成為一位雕塑家，進入杜賽道夫藝術學院，並慢慢累積名聲，但他在一九五三到一九五七年間，漸漸地感到「必須重新建構、組成自己」，並覺得「藝術是一種沒有用處的商品，只是用來為藝術家創造收入的」。一九六五年，他創作了神祕的《如何對一隻死兔子解釋藝術》，波依斯用蜂蜜和金箔覆蓋臉面、左腳穿鐵鞋、右腳穿毛氈鞋，對著懷中的死兔子喃喃解釋畫廊內的作品，他認為，「我不喜歡跟人解釋這些作品。」「即使是一隻死掉的動物，也有產生力量的可能。」一九六七年，波依斯的藝術態度轉向與社會接軌，他組織了主張直接民主的「德國學生黨」而和校方發生衝突，認為「在未來，政治的動力必須是藝術的」，即是政治需發自人類的創造性，發自人類個體的自由。」他支持綠黨與人民自發的行動，在一九八二

畢卡索去世。

芝加哥與支持者們一同創作《晚宴》作品。

聯合國准許巴勒斯坦人參與近東事務的辯論，並在羅馬召開聯合國糧食會議。

公布北海具有豐富的石油和天然氣蘊藏量。

鬱金香革命：卡埃塔諾政府被不流血的軍事政變推翻，斯比諾拉將軍成為第三共和的首任總統。

賽普勒斯危機導致軍事政府垮台，總理卡拉曼利斯建立民族團結政府，希臘退出北約直到一九八〇年。

年種下了《給卡塞爾的七千棵橡樹》的第一棵，提出「社會雕塑」的概念，並在八〇年代和達賴喇嘛交好。一九八四年，波伊斯的心臟手術失敗，去世後，媒體才知道他身後留下了遺孀和兩個孩子。

三十四歲就英年早逝的依夫斯·克萊茵，是讓新達達延伸至美國，與美國藝術交鋒的重要人物。一九二八年，克萊茵生於法國尼斯，是個愛逃學的孩子，直到一九四七年參加了尼斯警察學校的柔道課，才算有了真正在藝壇中衝鋒陷陣的朋友。克萊茵先在德國服役，後轉駐英國，並立志成為藝術家，但他大部分的謀生收入是來自於教授柔道。一九五三年，克萊茵到當時全世界最優秀的東京「講道館」（Kodokan）學習（此處為日本柔道界的總本部），卻從此染上了服用藥物和毒品的習慣。一九五四年，回到法國的克萊茵不被柔道界接受，他開始投身藝術，但一直不得志，直到一九五六年，開始了單色畫創作才受到注意。有名的「克萊茵藍」便是此期的創作核心，他開始在古典雕塑上噴上藍色、舉辦充滿話題性的《空》畫展。牆上空白一片的畫展讓賓客手無足措。克萊茵的名氣扶搖直上，在一九五六到一九六二年間，他創造了超過一千零七十七件作品，也嘗試了讓裸體女孩在樂隊的演奏下，在畫布上沾滾藍色油彩的「人體測量」繪畫。但他在美國的紐約個展，卻被嘲諷為「還在低年級階段的達利」。一九六二年，「人體測量」在克萊茵不知情的情況下，被剪接成低級電影《孟多·肯》（Mondo Cane）他在參加了坎城影展後才知此事，三天後心臟病嚴重發作，於一九六二年六月六

| 1974 | 1974 | 1974 | 1974 | 1974 | |
|------|------|------|------|------|------|
| 卡達 | 約旦 | 近東 | 東德、西德 | 歐洲 | 地區 |
| 石油鑽探公司收歸國有。 | 把約旦河西岸地區得主權讓渡給巴勒斯坦人。 | 以色列與埃及和敘利亞達成脫離軍事接觸協定，聯合國部隊進駐緩衝區。阿拉伯國家與聯合國承認巴解為巴勒斯坦人的合法代表。 | 東德與西德定期互派代表，《基礎條約》生效。 | 土耳其賽普勒斯危機：土耳其部隊進駐賽普勒斯北部。 | 大事 |

日去世。

# 新表現主義：建構於表現主義之上的藝術流派

與由理性和各種前衛觀點構成的現代藝術各流派比起來，新表現主義（neo expressionism）的核心理念顯然單純到近乎原始：「人」。從二戰時期發展至今的新表現主義，與流行於十九世紀末到二十世紀四〇年代的表現主義，最終的目標都是拋棄一切的創作理論和理性，使用非理性的本能，在畫面上彰顯感情和情緒，成為最強調繪畫的藝術流派。而自梵谷、孟克、橋派等表現主義先導者一路如一的畫家「邊緣人」性格，在新表現主義的畫家中我們也可以見到，且具有很強的地域性。英國的培根（Francis Bacon）畫中顯現的苦難，北歐眼鏡蛇畫派中人性的黑暗面，德國畫家們的作品中呈現了比橋派和藍騎士更強烈詭異的畫面，只有義大利的超前衛畫家擁有與古典藝術相似的浪漫。不受藝術標準和創作理論規範的新表現主義，就某方面而言，是展現在理性的工業社會中被壓抑的一面，最具批判性、最大膽的藝術類型。

眼鏡蛇畫派是北歐世界在新表現主義中的代表。

一九四八年，荷蘭藝術家多特蒙（C.Dotremont），串聯了哥本哈根（Copenhague）、布魯塞爾（Bruxelles）和阿姆斯特丹（Amsterdam）三個城市的藝術家，共同反擊以理性著稱的巴黎抽象繪畫，他們用三個城市的字母縮寫成「Cobra」（眼鏡蛇）。這個團體的藝術家非常注重自發性、自生性的藝術行為，並希望能在繪畫時回到、表現出藝術原始主義和民間藝術的狀態，他們也重視「心理的自動性」（automatisme

希凱羅斯去世。

白南准展出《電視佛陀》。

東帝汶葡萄牙境內發生革命後，東帝汶獨立革命陣線成立。

第一次核子試爆，成為世界第六個核武國家。

巴基斯坦承認孟加拉獨立。

建立阿拉伯聯合大公國。

---

psychique），無論是色彩還是造型。眼鏡蛇畫派的藝術家都希望自己能和孩子或精神分裂症患者一樣擁有自發且不受拘束的繪畫才能。因此，無論是雕塑還是繪畫，眼鏡蛇畫派都不拘地畫出了奇妙且氣勢驚人，甚至粗獷到具有攻擊性的作品，眼鏡蛇畫派藝術家卡・阿貝爾（Karel Appel）曾說：「藝術是絕對的混亂，但這意味的是，它拒絕混亂的對立，也就是接近粗獷。」眼鏡蛇畫派在一九五一年因為成員們協議要發展個人的作品而解散，但他們的繪畫理念，影響了現代的兒童繪畫教育與藝術治療，也表現了戰爭之後的情感發洩。

德國的新表現主義則是流行於一九七〇年代至一九八〇年代，他們的藝術品除了表現內心，更牽涉到現實的文化和政治事件。東德畫家巴茲利茲（Georg Baselitz）為了嘲諷鐵幕政權，將裸體的人物顛倒。基佛（Anselm Kiefer）被稱為「成長於第三帝國廢墟之中的畫界詩人」，他曾在七〇年代師法波伊斯，他那些充滿了灰黑油彩和各式質材的綜合媒材風景畫，結合了德國的歷史、文化和神話，他尤其正視納粹德國的恐怖歷史，希望能用藝術來為德國療傷，並希望能重新界定經歷過大戰後的德國的定位。雖然他使用藝術的方式，中性到讓人無法辨別基佛到底是同情還是批判納粹，但他的作品中的政治性，無庸置疑地成為德國「納粹罪行的考古學家」。

義大利的新表現主義，是一九八〇年代初的「義大利超前衛」（Trans-avant-garde italienne）畫派。這個在一九七九年十一月，義大利藝評家奧利瓦（Achille Bonio Oliva）在《Flash Art》雜誌中，用

第十章　當代藝術（一九六〇）：多元、去中心化的後現代藝術

| 西元 | 地區 | 大事 |
|---|---|---|
| 1975 | 孟加拉 | 拉曼就由修憲將權力無限過大，發生政變，拉曼遇刺，實施戒嚴。 |
| 1975 | 沙烏地阿拉伯 | 費瑟被暗殺，新王哈立德繼位，法赫德為王儲。 |
| 1975 | 希臘 | 新憲法取代了一九五二年的憲法，希臘維持共和體制。賽普勒斯島上分為南北兩國，分屬親希臘與親土耳其政權，兩邊多次協商皆失敗。 |
| 1975 | 全球 | 生化武器協定，由美國、英國與蘇聯及其他三十八個國家通過生效。歐洲安全合作會議，發表赫爾辛基最終決議，中歐相互平衡裁軍談判。 |
| 1974~1977 | 荷蘭 | 布洛姆建造方塊屋。 |

「新圖像」（New Image），形容這群追求自由、用形象或想像的主題，以及獨立主觀的個人化風格的義大利畫家們的繪畫。義大利超前衛畫派並不特別觸碰政治和社會議題，但他們譴責七○年代貧窮藝術過度使用實物，以及意識形態化的弊病，希望能恢復藝術與人之間的直接關係，希望能「重返繪畫」，畫家們取用古典的、歷史的、神話的題材組成具有想像力的怪誕畫面。契亞（Sancor Chia）的畫常常隱藏著義大利的傳統神話或民間傳說，並擁有未來派般的動感風格。克雷門第（Franceso Clemente）用超現實和夢境般的畫面，將人引入宗教情境。古奇（Enzo Cucchi）則擅長粗獷動人的原始風格。

## 觀念藝術：將藝術定義為觀念而非視覺表現的運動

一把擺在牆邊的普通木椅，一張貼在牆上的黑白木椅海報，一塊寫著辭典中「椅子」條目定義的告示牌。這不是美術館給觀眾休息的座椅，是觀念藝術家柯史士（Joseph Kosuth）的觀念藝術作品《一把和三把椅子》（One and Three Chairs），他想提醒觀眾的是：哪個才是真的椅子？真實的椅子、椅子的照片、椅子的概念，三者都是「椅子」嗎？而當觀眾在觀看這件作品時，與其說是「欣賞」椅子，不如說是「思考」椅子的概念。探討這件作品時，由美感和造型方面來下手是沒有意義的，它重要的是藉由三種不同形式的「椅子」來挑戰觀眾對於日常事物本質的概念，這，便是一九六五年大放異彩的觀念藝術（Conceptual Art）帶給世界的新視界。

中華人民共和國：鄧小平任黨中央副主席，修憲。

中華民國：蔣介石去世。

非洲：國際法庭拒絕摩洛哥對西屬撒哈拉所提出的主權要求，三十五萬名武裝摩洛哥人發起「綠色長征」，阻止悉數撒哈拉獨立。

埃及：蘇伊士運河再度開放。

中東：右派基督徒與左派穆斯林內戰，敘利亞、阿拉伯國家的聯合維和部隊進駐，動亂不斷。

一九六〇年代，普普藝術大行其道，在這越來越商業化的藝壇之中，興起了一波重新思考藝術本質、反商業化，以及反對形式主義的觀念藝術潮流。早在一九二〇年代杜象挑釁眾人的小便斗《泉》開始，「作品只是表現手段，不是目的。」的概念，早已深植於藝術家對世界的疑惑和實踐之中，身體藝術、偶發藝術、裝置藝術……等藝術流派，都是由此概念延伸而來，觀念藝術則將此思考精粹出來，「在觀念藝術的領域，藝術品所傳達的觀念是作品最為重要的面相。當藝術家採取此一形式，就表示所有的發想與決策都在作品執行前就已經完成，剩下的執行都只是例行公事。推動藝術品成型的是概念本身。」美國觀念藝術和極簡繪畫家索爾‧李維特（Sol LeWitt）曾如此說。

就觀念藝術而言，觀念本身大於一切，美感和造型並不重要，過多的美感和造型，只是增加作品成為裝飾品或商品的可能性。一件真正的觀念藝術作品是可以被拋棄的，因為，當觀眾離開藝術品時，他們的腦中已經將真正的藝術品──「觀念」帶離了展場，對藝術家而言，「藝術家的目的並非要去訓誨觀賞者，而是提供資訊給他，對藝術而言，觀賞者是否理解這分資訊，才是最重要的。」

觀念藝術，也不僅僅只是抽取藝術的概念本質，德國的觀念藝術家漢斯‧海克（Hans Haacke）長期用觀念藝術品與社會接軌，他的作品充滿了人道精神與批判社會問題的勇氣，《一九七一年五月一日夏普斯基家族曼哈頓房地產持有：真實時間的社會系統》（Shapolsky et al. Manhattan Real Estate Holdings, A

| 歐洲 | 愛爾蘭與北愛爾蘭 | 越南 | 澳大利亞 | 非洲 | 地區 |
|---|---|---|---|---|---|
| 1975~1990 | 1976 | 1976 | 1976 | 1976 | |
| 歐洲統合組織達成四個洛梅協定，規範歐洲共同體與非洲、加勒比海及太平洋地區國家的關係。 | 新教與天主教的婦女，在貝爾法斯特推行和平運動；柯立根和威廉絲因此獲得諾貝爾和平獎。 | 南越與北越統一，合併為「越南社會主義共和國」。 | 《土地權法》，確保原住民在保護區與其他傳統區域的土地權。 | 西撒哈拉衝突　推動獨立的「波里沙立歐陣線」宣布「撒哈拉阿拉伯民主共和國」成立，但未獲摩洛哥承認，西班牙也將西屬撒哈拉交給摩洛哥及茅利塔尼亞，兩國占領後，波里沙立歐陣線發動戰爭。 | 大事 |

Real Time Social System, as of May 1, 1971）這件作品，是紐約貧民窟調查記錄，海克用建築物的照片、房東名冊，圖表和市府檔案研究報告，呈現了夏普斯集團壟斷哈林區的房產，並與其他企業掛勾牟利的事實。這介於社會學報告與文件展的作品，被德國古根漢美術館館長梅瑟（Thomas Messer）認為「過於明確點名現實中的具體人物和企業，違背藝術的曖昧性及普遍原則」。而被撤除展覽，這起事件雖然無損海克繼續用藝術當作打擊社會面的武器，也展現了文化領域與政治生活中的權力關係，它更是一起警鐘，提醒文化圈思考「藝術」本身的定義，以及藝術是否真有其「限制與原則」的重大課題。

觀念藝術用作品提供了觀眾思考議題的切入點，觀眾在觀看和思考作品時參與其中，這時作品才算真正完成。觀念藝術希望人們看到的，永遠是「意念」而非「物體」，因此，觀念藝術將其手法和意念精簡到最後，往往會精簡到只剩文字或極少的展品作傳達意念的媒介（例如前段所提的柯克士，他為了避免觀眾在形式美學的觀念下誤解他的作品，因此拒絕使用雕塑和繪畫形式創作，到了一九六五年，他的作品就只剩下印著文字的壓克力板了），雖然一般觀眾需要耗費較多的心神去解讀這些作品，但觀念藝術完全解放了藝術品的形式、不斷提醒人類世界藝術的本質，也是現代五光十色的感官社會中，難得的清流與創新。

## 地景藝術：大開大闔的美式環境藝術

地景藝術（Land Art）與環境藝術（Environments

批准「黑人家園」擁有國家獨立性，但以南非荷蘭語為教學語言，引起動亂和警方的血腥鎮壓。

恩斯特去世。

東德在溪邊邊界部屬更多殺傷性地雷，直到一九八三年才拆除。

實施軍事獨裁統治，三萬人失蹤，「五月廣場的母親」發起抗議，要求政府解釋失蹤者的下落，她們獲得一九九九年聯合國教科文組織和平教育獎。

政府迫害人權運動者，異議份子被送至精神病院。

Art），是時常並列的兩個名詞。在一九六○年代興起加的環境藝術，其實指涉著兩個概念：將大自然稍加加工和修飾、使人們重新注意大自然，並從中得到與平常不同的藝術感受的地景藝術。另一個則是強調跳出美術館和畫框限制，將生活日用的現成物與展場、場地布置作氣氛和感官的結合，使觀眾在作品存在的環境中，受到作品刺激產生感受的裝置藝術。偶發藝術的元老卡布羅（Allen Kaprow）將傳統建築、雕刻與環境藝術做出了區別：「環境藝術必須是讓人能走進去的，這一點就和傳統雕塑不同。另一方面環境藝術的空間並不具有居住的實用機能，如此又與建築有所差異。」

本篇介紹的地景藝術，是直到現在全世界仍有許多藝術家在進行的藝術類型，但最宏闊的地景藝術作品，在一九六○年代晚期於美國發軔，於一九七○年代成為國際前衛藝術運動的黃金創作年代出現的。地景藝術在美國繁榮昌盛，並出現他國無法比肩的巨大作品，與一九六○和七○年代的時代背景有關：觀念藝術、普普藝術、環保藝術逐漸抬頭，藝術的表現形式隨之解放，而普普藝術在商業上的成功，也使藝術界興起一股反藝術商品化的運動。大地藝術承接了抽象表現主義的風格，以及極限主義的開放觀念，使用現代的語彙，帶領觀眾進入廣闊的美國荒野。

地景藝術將藝術與大自然結合，但大自然本身的狀態遠重要於人工改造的部分，無論是英國地景藝術家理查·隆（Richard Long）用各色枯葉在地上拼出的小巧作品，或是海倫·哈里森（Helen Mayer Harrison）將原始的自然物件放到展覽廳做的呈現，

| 地區 | 大事 | 西元 |
|---|---|---|
| | | |
| 美國 | 哈林前往紐約，進入紐約藝術學院學習。 | 1977 |
| 歐洲統合組織 | 歐洲貨幣體系成立，推出歐洲貨幣單位，英國未加入。 | 1978 |
| 美國 | 摩爾建成義大利廣場。 | 1978 |
| 聯合國 | 聯合國教科文組織，組織專門小組對文化產業進行研究。 | 1978 |
| 埃及 | 沙達特參與大衛營會議，與以色列簽署和平條約。 | 1978~1979 |

甚至是羅伯特·史密斯（Robert Smithson）用海石在海邊拼排出巨大的《螺旋狀防波堤》（Spiral Jetty），他們的作品都呈現了三種地景藝術的特徵：一、使用藝術和自然對話（可能是協調，也可能是掠奪式的改變）二、讓藝術品走出美術館和藝術市場，作品無法服膺商品的交易慣例，無法回收，也無法收藏。三、作品可以依其製作類型，永久地立於自然之中，或者自然消逝，其內涵在於製作過程與觀眾的參與，但往後只能以圖片、錄影、文件等方式呈現。

美國地景藝術最具代表性的藝術家，是保加利亞裔的美籍藝術家克里斯多（Javacheff Christo），他在歐洲早期（一九六○年代）的作品，是小件的捆包藝術，將停車計時器、女人、椅子……等等用布包裹，讓觀者思考被捆包的物品之內容、心中欲窺探或想掙脫之慾望，以及使物品被賦予全新的藝術感受。一九六一年，他在科隆海港設立油桶巨牆，討論人類社會中的「穿越」與「隔離」。一九六四年後，與同獲美國居留權的妻子珍妮·克勞德（Jeanne Chaude de Guillebon），一同在美國得天獨厚的大荒野、大城市、大海濱進行包裹創作。

克里斯多與珍妮曾在一九六九年將芝加哥當代美術館捆包，將巴黎香舍里榭大道旁的三百三十棵大樹加罩，一九七二年在美國科羅拉多里福樂山谷。懸掛三百九十四公尺寬的橙色布簾（只維持了二十八小時）。持續到最近的二○一二年，克里斯多申請在阿拉伯聯合大公國的阿布達比市郊沙漠，用四十一萬個油桶堆積平頂金字塔。

克里斯多的作品巨大，有時涉入大自然，有時涉

經美國總統卡特協調，以色列與埃及在大衛營簽署和平條約。

設立格陵蘭自治政府。

蘇聯進軍阿富汗。

進軍柬埔寨，推翻波布政權，直到一九八九年才撤軍。

蔣經國擔任總統，直到他於一九八八年去世，「蔣家時代」才結束。李登輝繼任總統，推動民主改革。

---

入公共領域，且耗資甚巨，如二〇一二年的油桶金字塔，斥資九十八億六千七百萬台幣，但他拒絕所有的企業贊助，經費來源是募款以及出售作品設計圖。目前已具高知名度的克里斯多，一張設計手稿在拍賣場上可以拍到從美金一萬到二十萬不等的價格。而他欲製作作品的地點，一定都會經過正當法律程序，如紐約中央公園的「門計畫」花了二十六年籌備與申請，並且與當地住民溝通，像是一九九一年在日本的「陽傘」計畫，則是克里斯多親自到當地與超過四百五十位地主、農夫鞠躬溝通而成，當作品豎立於大地之上，任何人都可以免費觀賞、走入其中親身參與。而結束展期的作品殘骸、原料，克里斯多也會將其捐作公益之用。這種遊走於資本社會邊緣，貫徹地景藝術「屬於眾人、改變環境，反對藝術商品化」的理想，克里斯多至今仍然奉行，並且創作不輟。

## 女性主義藝術：以女性觀點出發的女性主義藝術運動

女性主義與女性主義運動，從十八世紀的啟蒙時代就已萌芽，女性藝術家世界歷史上也人才輩出，但女權真正的興起，是直到一戰之後，才因男性於社會中缺席，女性積取得勞動權、積極進行和平的政治運動而得來不易的成果。二戰過後，世界各國的女性，基本上已取得投票權，美國戰時海報上綁著頭巾、穿著工作服，舉起有力的手臂說：「We can do it!」的「鉚釘工蘿西」（Rosie the Riveter）成了所有職業婦女的象徵。一九六〇年代，第一波女權運動讓避孕、女性的工作與經濟平等權等問題浮上檯面，也成了

| 1979 | 1979 | 1979 | 1979 | 1979 | |
|---|---|---|---|---|---|
| ○ | ○ | ○ | ○ | ○ | 地區 |
| 法國 | 義大利 | 美洲 | 南韓 | 伊拉克 | |
| 索妮雅去世。 | 藝評家奧利瓦在《Flash Art》雜誌中，用「新圖像」（New Image），形容義大利超前衛畫派的畫作。 | 厄瓜多恢復民主體制。 | 朴正熙總統遇刺身亡，政府鎮壓反對勢力。 | 薩達姆·海珊任總統，伊拉克軍隊現代化。 | 大事 |

「女性主義藝術運動」的發起背景。

從古到今，許多有才華的女性藝術家也曾與男性藝術家活躍於相同的世界舞台，卻鮮為人知，女性主義藝術運動致力於將她們重新挖掘出來，並希望女性能抬頭挺胸的在藝術中做自己。但這並非表示所有的女性藝術家都是女性，或者所有的女性藝術家都是女性主義藝術家。只要是使用陰性特質作為創作主題的藝術家，都可視為女性主義藝術家，而在女性主義藝術史中會特別將女性藝術家提出，藉由女性主義的角度來解讀她們的作品，並重新審視她們的地位。一九六〇年代的女性主義運動，也使得人們更加「認真」對待美國畫家喬治亞·歐姬芙（Georgia Totto O'Keeffe）、墨西哥畫家佛烈達·卡蘿（Frida Kahlo）、美國畫家茱蒂·芝加哥（Judy Chicago）等現代女性藝術家的藝術成就，直到現在，女性主義藝術運動，也使女性藝術家和所有的女性更加積極地思索自我、成就自我。

以美國畫家芝加哥為例，自小生活在左翼家庭的她，擁有不輸給任何人的創作企圖心，但她在一九六〇年之前使用烤漆噴槍技術製作的早期作品，卻是她必須武裝自己成為「與其他娘們不同」的樣子進入滿是男性的烤漆廠，才得以學習到的創作技術。和第一任丈夫葛洛維茲（Gerowitz）結婚後的芝加哥，也在自傳《穿越花朵》中自述，當她與丈夫一同創作、辦展、從事教職時，兩人是尊重並接受對方的，旁人卻對芝加哥說：「妳不要壓抑他。」這阻止不了芝加哥的創作之路和對自我的疑問與挑戰。

一九七一年，芝加哥與同事米蘭·夏比洛，替

| | | | | | |
|---|---|---|---|---|---|
| 廢除種族隔離制度。 | 四人幫大審，文化大革命結束。 | 工頭確定繼續採用無黨派的村自治制度。 | 遷都至耶路撒冷。 | 九月十二日政變，哀夫倫將軍建立國家安全委員會。 | 柴契爾夫人擔任英國首相。 |

加州藝術學院的學生設計了全新的女性藝術課程。她們在學校外租了一間空屋，鼓勵學生在空屋中尋找自己的空間，用自己的方式（裝置藝術、繪畫、空間設計、編織等任何方法）表現自我，並在屋中演出女性主義戲劇。芝加哥與學生的《女人屋》轟動一時，展現了女性的生活經驗，肯定了女性工藝以及女性表達自我的可能。一九七三年到一九七九年間，芝加哥與數百名支持者一同完成了裝置藝術《晚宴》，三角形的金字塔平台上，記載著九百九十九位在歷史上留名的女性，桌面上是二十九套由女性陰戶為形的陶瓷餐具，三十九片紀念著女性偉人的刺繡桌巾，向世界驕傲的展示女人的存在，成為了女性主義藝術的不朽名作。

除了畫壇，藝術史界也興起了反思風潮，藝術史家琳達‧諾克林（Linda Nochlin）在《女性、藝術與權力》一書中發表了〈為什麼沒有女性藝術家〉一文。一九八五年，一群因為希望社會關注她們的議題而非個人與性別，所以頭戴大猩猩頭套的「游擊女孩」（Guerrilla Girl）在紐約曼哈頓首次出擊，宣言她們是「世界的良心」，在紐約蘇活區到處張貼抗議女性藝術家在展覽和博物館展出的比例，與男性藝術家相比不到一子比十的荒謬，並在八○年代用幽默作為武器，到處著述出書、舉辦展覽，試圖平反藝術界的偏見和歧視，並將行動轉化為藝術。

她們在《游擊女孩的床頭板西洋藝術史》（Guerrilla Girls' bedside companion to the history of Western art）中的結語，或許最適合作為本章總結：「讓我們在此肯定女性和有色人種藝術家的作品價值

第十章 當代藝術（一九六○）：多元、去中心化的後現代藝術

| | 1980 | 1980 | 1980 | 1980 | 1980 |
|---|---|---|---|---|---|
| 地區 | 美國 | 義大利 | 美國 | 英國 | 古巴 |
| 大事 | 克羅斯患上面容辨識障礙症。 | 義大利超前衛畫派興起。 | 哈林在紐約地鐵空牆上用粉筆創作。 | 英國吹起了「新公共管理」的風潮。 | 「馬里爾港偷渡事件」，十三萬古巴人逃亡至美國。 |

## 公共藝術：屬於民眾的藝術──起源於美國大蕭條的協助藝術家方案

公共藝術（Public Art）並非是傳統的「一群志同道合的藝術家，用共同理念進行創作」的藝術流派，它是一種在二十世紀初期興起的新藝術概念。具有「公共」概念的藝術，是藉由藝術家製作，並將其設置在在公共空間供民眾參與的藝術品──它可以是任何媒材的藝術品包括繪畫、雕塑、裝置藝術、建築裝飾……等，而因其公共性，通常公共藝術的建置和完成，也需要政府的規劃和協助，並將之與政策或都市規劃做連結。公共藝術作品並非僅僅只是藝術家個人的抒發，而是讓藝術與「生活」、「在地的公共空間和文化」緊緊相繫的民主社會藝術運動。

公共藝術最早的起源與定義，是從一九三三年，美國總統羅斯福為了振興遭受經濟大恐慌重擊的美國經濟，實施新政時推行「聯邦藝術計畫」（The Federal Art Project），其中包含了藝術家駐校方案，推行「公共藝術作品計畫」（the Public Works of Art Project，簡稱PWAP）。為了協助藝術家脫離失業數字的一環，美國政府雇用了超過五千名藝術家為公

及他們的展覽，並讓他們受到合理的對待。游擊女孩會繼續給藝術界施加壓力，修理那些譏弄、厭惡女性的人和有種族歧視的人，讓他們哀號到二十一世紀。我們在此邀請您成為我們的一份子，讓您所在地方的畫廊及美術館知道自己該怎麼做。讓我們一同寫信、一同製作海報、一同對這個尚未開化的藝術制度搗蛋！

白南准展出《Robot K-456》。

大英藝術理事會的高級財務執行員安東尼・費爾德說，藝術理事會補助的劇團會優先補助「最賺錢」的團體。

聯合國墨西哥城召開「世界文化政策會議」。

後現代主義擴散至非西方國家。

與伊拉克爆發兩伊戰爭，哈米尼最後擔任總統。

兩伊戰爭：伊拉克為奪取伊朗的產油省分而發動戰爭，一九八四年與庫德族人達成停火協定。一九八八年與伊朗達成停火協定。

第十章　當代藝術（一九六〇）⋯多元、去中心化的後現代藝術

共建築製作壁畫或雕塑，並在全美各地成立一百所社區藝術教育中心，聘請藝術家作為藝術教師。此舉不但為美國的藝術文化底蘊打下深厚基礎，也使都市和公共建築、空間成為全民可以共享藝術的所在。而從一九三五年到一九四三年的八年之中，聯邦藝術計畫創造了將近一萬個工作機會，各式作品約達二十萬件，這些作品裝飾了超過兩千棟的建築物，催生了戰後的公共藝術風潮、保護了國內的藝術家，甚至接納了許多歐洲藝術家，是美國在六〇年代後，由歐洲文化的輸入者轉為向全世界輸出文化的轉捩政策。

一九五九年，美國費城首先提出「百分比藝術條例」設置計畫（Percent-for-art Program），規定任何建築新建物的預算，必須有百分之一提出作為設置公共藝術品之用，爾後美國各州、各城也爭相立法，雖然比例各不相同，但在城市中將生活空間與藝術品相互交融，已成了一種共識，之後，各國也群起效尤，形成直至今日仍執行不輟的公共藝術熱潮。公共藝術品並不一定是偉人或現代雕塑，從紀念碑、古典名作、複製品、藝術家設計的路燈和候車亭⋯⋯等等，均是常見的公共藝術品形式。一座美好的公共藝術作品，該是充分融入設置地之文化景觀、體察民眾之需求，並能帶給該地凝聚社區意識與驕傲的新地標，或者，我們可以借用波士頓當代美術研究所（Institute of Contemporary Art）對公共藝術的定義，「公共藝術的定義，是由人們能否接近他來決定。」作為解釋。

另一方面，墨西哥在二十世紀二〇年代到七〇年代進行的「墨西哥壁畫運動」，則是藝術家在公共場域以藝術作為媒介，為了喚醒人民的國族意識

| 西元<br>單位：年 | 1983 | 1983 | 1983 | 1983 | 1983~2004 | 1984 |
|---|---|---|---|---|---|---|
| 地區 | 祕魯 | 美國 | 法國 | 西班牙 | 韓國 | 義大利 |
| 大事 | 馬克思列寧主義的游擊組織「圖帕克‧阿馬魯革命運動」成立。 | 哈林被警察逮捕的影像在美國全國電視直播，哈林迅速竄紅成名。 | 丁格利與桑法勒的《史特拉文斯基噴泉》完成。 | 米羅去世。 | 南北韓對話及統一毫無進展。 | 與梵諦岡達成新的協定，天主教不再享有國教地位。 |

和歷史革命的觀點，展開的大規模壁畫彩繪行動。與美國因為搶救失業率而興起的公共藝術計畫相比，墨西哥的壁畫運動則是一場藝術家自發喚醒民族的社會革命。一九二一年，後來被稱為「壁畫三傑」的里維拉（Diego Rivera）、奧羅斯科（José Clemente Orozco）、希凱羅斯（David Alfaro Siqueiros），在西班牙發出《告美洲藝術家宣言》，旋即在一九二三年奔回墨西哥，與墨西哥的社會運動相配合，開始了在墨西哥城的公共空間繪製以美洲與社會革命觀點的歷史大壁畫運動，這個運動影響了數代的墨西哥藝術家。

墨西哥壁畫運動中，最著名、影響最大的作品，是里維拉繪製的《墨西哥的歷史與未來》（Mexico's history），在墨西哥聯邦的行政中樞「國家宮」（National Palace）的樓梯牆面上，里維拉繪製了超過一千個人物，高度將近六公尺、長超過十公尺的不規則壁畫，內容是以墨西哥本土的民眾角度來觀看墨西哥的歷史。從墨西哥原住民的文明到西班牙人的征服、壓迫、戰爭、宗教裁判所、入侵、獨立與革命；國家宮日日對外開放，不只遊客會專程到訪，學生們會在老師的帶領下前來，細細地藉由圖像認識自己的土地的歷史。里維拉與壁畫藝術家們的作品，奪回了長期被歐洲殖民者壓抑的發聲權，他們用人人能懂的方式，讓藝術與社會運動結合，成為推動國家歷史的功臣與見證。

**錄影藝術：運用錄影、影音器材為媒介的藝術**

一九三九年，英國的家用電視機突破兩萬台，但

| 1985 | 1985 | 1985 | 1985 | 1985 | 1984 |
|------|------|------|------|------|------|
| 法國 | 美國 | 英國 | 巴西 | 蘇聯 | 美國 |

法國：杜布菲去世。

美國：克瑞斯納──帕洛克基金會成立。游擊女孩團體組成，在美國活躍地以打游擊形式創作。

英國：英國的文化產業創造了極大的收益。

巴西：因負債與社會結構問題，軍人政府將政權轉給文人政府，恢復民主體制。

蘇聯：戈巴契夫成為新任總書記，致力解決國內貪污和貧窮。

美國：克瑞斯納去世。

二戰時電視的發展便停滯了十年，直到二戰後BBC才復台，美國也解除製造電視機的禁令，而在一九五〇年，電視機已成為英美家庭不可或缺的家用品。

一九六四年，日本的索尼公司推出了第一款針對家庭市場的錄影機CV-2000，就此開啟錄放影機的戰國時代。當所有的事物都有成為數位化影像的可能，而這些數位化的影像可以提供人們真實的刺激和感受，經由科技傳播、保存。而我們要做的，僅僅只是拿起易學便宜的錄影機和搭配電視螢幕就能達成，那藝術家還等什麼呢！

電視節目和影片的目標，是娛樂或藉由節目來對觀眾進行資訊服務或教育。錄像藝術（Video art）的目的則是使用錄像技術進行創作，藝術家為了讓作品能充分地表達自我，一般電視節目該有的劇情、台詞或演員都不是最必要的，只要是能達成藝術作品的理想，任何的實驗和影像技巧都可以用上。因此，錄像藝術往往結合顛覆人們認知的影像拍攝手法，或者成為讓人迷惑的視覺衝擊。藝術家在錄像藝術裡探索的，是影像和作品裝置的實驗、結合和媒體的極限。

總之，能充分用錄影技巧和錄像器材作為媒介，將藝術家的思想表達出來的藝術作品，便是錄像藝術，它沒有一定的規則和成果，代表的是人類如何應用、實驗新科技並讓科技以新的形態為人所用的藝術。

與家用錄像器問世的時間差不多，到了一九六〇至一九七〇年代晚期，使用錄像器械作為創作媒材的藝術家，數量已多到足以形成一股勢力，因而有「錄像藝術」這樣彷彿流派一般的名詞出現，但事實上，「錄像藝

第十章　當代藝術（一九六〇）…多元、去中心化的後現代藝術

| 西元 | 1985 | 1986 | 1986 | 1987 | 1987 | 1987 | 1987 |
|---|---|---|---|---|---|---|---|
| 地區 | 美國 | 美國 | 德國 | 阿富汗 | 南韓 | 紐西蘭 | 美國 |
| 大事 | 夏卡爾去世。 | 哈林開設「POP Shop」，販賣自己的作品。歐姬芙去世。 | 波依斯去世。 | 公布阿富汗共和國憲法，納吉布拉擔任總統，宣布採取「全國和解」政策。 | 暴動迫使政府開放總統直選。 | 毛利語成為紐西蘭第二個官方語言。 | 「伊朗軍售事件」。美國中央情報局在一九八六年秘密販售武器給伊朗，並以所得支助尼加拉瓜反政府游擊隊。安迪·沃荷去世。馮內果出版小說《藍鬍子》。 |

術」只是這群藝術家用錄像器材製作的藝術品的方式和總稱，他們從來都沒有形成一個派別或發表宣言，許多製作錄像藝術的藝術家也同樣會使用其他藝術手法創作，或者在創作之路中拋棄電視和攝影機。而到現在，許多尋求更寬廣的表現形式的藝術家，也會使用錄像為作品的創作元素，或用錄像進行創作，這是一門仍在持續、翻新的創作手法。

一九五八年德國藝術家沃爾夫·佛斯特爾（Wolf Vostell）已有了使用電視機做出《電視De-coll/年代》（TV d-coll/ages）作品的紀錄，但真正被人重視的錄像藝術風潮，則始於美籍韓裔藝術家，被稱為「錄像藝術之父」的白南准一九六三年在德國創作的第一件由十三台鋼琴、三台電視和影像構成的「電視裝置」。一九三二年出生於首爾的白南准，從小便致力成為優秀的鋼琴家，但一九五〇年因為韓戰，全家逃往香港，後定居日本。一九五六年，到德國攻讀音樂史的白南准，在慕尼黑接觸到電子音樂，並結識偶發藝術與前衛作曲家約翰·凱吉，兩人成為亦師亦友的好夥伴，從此投入新達達（Neo DaDa）音樂的領域。

「藝術只是場騙局。你只要去做沒有人做過的事。」說出這句詭妙格言的白南准，其實是真正具有創新精神的科學家、藝術家，他完成學業後，回到日本認識了電晶體發明家內田秀男，以及錄像工程師阿部修也，在一九六九年一同製造了《白/阿部合成器》（Paik/Abe Video Synthesizer）這部可以同時接收和控制七個頻道、七個色系的影像合成器，是錄像藝術的劃時代之作，而白南准也在七〇年代與激流派（Fluxus）共同展出，成為國際性的藝術家。

中華人民共和國：西藏暴動。

全球：美國國務卿貝克與戈巴契夫會談，蘇聯單方面裁減軍備，美國全數撤除設於東方盟邦的核子武器。十二月三日戈巴契夫與布希在馬爾他島宣布冷戰結束。

波蘭：圓桌會議，共黨同意自由選舉，但政府保留百分之六十五國會席次給執政黨，選舉後團結工聯獲得其餘所有席次，賈魯塞斯基被選為總統，波蘭改為波蘭共和國。

丹麥：同性戀伴侶關係獲得與異性婚姻相等的法律地位。

美國：哈林創立凱斯‧哈林基金會。

西班牙：達利去世。

美國：哈林去世。克羅斯使用色塊和幾何形拼湊人物肖像的作品。

他最有名的作品是一九七四年的《電視佛陀》（TV Buddha）這件作品討論新媒材／舊文化、自我／外我、實／虛的哲學問題，將資訊科技世代的人類問題清楚呈現。

無論是一九八二年在紐約展出電視機器人的《Robot K-456》、一九七一年讓女大提琴手演奏的電視大提琴《TV Cello》、一九九三年在巴黎展出用電視堆疊出的《火、土、水、氣》四元素，直到二〇〇六年病逝，白南准想提醒我們的，都是他曾對自己作品的結語，「我們的生活是一半自然一半科技，一半一半剛好。不能否認高科技已經發展，我們需要它來工作。但假如只有高科技，那你是製造戰爭。所以我們需要強健的人本精神來維持謙虛與自然的生活。」

## 塗鴉藝術：犯罪還是創作？發源於紐約街頭的野生青少年藝術

塗鴉，是人類文明中最常見的抒發形式之一，從原始人洞窟內的謎樣圖案，到龐貝城巴西利卡廳壁上的：「不請我吃飯的人，我就當他是陌生人！」都是與現今所謂的「塗鴉藝術」（Graffiti）可以相提並論的作品——一九六〇年代末期的紐約，從華盛頓高地、哈林區、布朗克斯區等最貧窮、混亂、低收入的弱勢青少年，用一次次外出塗鴉的「轟炸」（Bombing）和簽名塗鴉「打擊」（hit），對忽略他們的社會大喊「我存在！」、向秩序與警察宣戰，他們到處塗抹牆面、彩繪公車與電車，讓這些從貧民窟開往繁華市中心的大眾運工具，乘載他們的怒吼和消除不平等的希望。塗鴉「藝術」在真正的塗鴉客手

| 1992 | 1991 | 1991 | 1991 | 1991 | 西元 |
|---|---|---|---|---|---|
| 美國 | 美國 | 俄羅斯聯邦 | 蘇聯 | 南非 | 地區 |
| 班克西開始在街上創作。 | 克里斯多在日本實施《陽傘》計畫。 | 葉爾欽獲選首任總統，蘇聯共產黨被宣布為非法組織。杜達耶夫在車臣總統大選中獲勝，宣布車臣和印古什共和國獨立，葉爾欽宣布選舉無效，並進入緊急狀態。獨立國協成立，除了波羅的海三小國之外，所有蘇聯共和國接加入國協。 | 格魯吉亞宣布獨立，保守共產黨政變推翻戈巴契夫但失敗。亞塞拜然、哈薩克、吉爾吉斯、俄羅斯、塔吉克、土庫曼與白俄羅斯成立主權國家聯盟。十二月八日發表明斯克協定，白俄羅斯、俄羅斯、烏克蘭宣布成立獨立國協，會議有八個共和國加入。十二月二十一日，獨立國協決議議蘇聯解體。十二月二十五日，戈巴契夫下台。十二月三十一日蘇聯正式解體。 | 廢除種族隔離政策。 | 大事 |

中，並非供人賞玩的「藝術品」，而是對不平等的政治和資本主義革命的武器，到目前仍身分成謎、享譽國際的英國「藝術恐怖份子」班克西曾說：「牆是個很大的武器，它是你可以拿來打擊、觸動某人的最下流的武器之一。」

與一般出身於弱勢家庭的街頭塗鴉客不同，紐約最具知名度、被美術館和畫廊認可的塗鴉畫家是在紐約藝術學院就學的凱斯·哈林（Keith Haring），他十九歲（一九七七年）時，由賓州搬到紐約。一九八○年開始，用白粉筆在原本應該張貼廣告的紐約地鐵空牆上，畫滿造型簡潔的空心抽象人物、動物。

一九八三年，哈林在地鐵站邊創作邊接受哥倫比亞電視台訪問時，遭到地鐵警察以破壞地鐵站的現行犯罪名遭到逮捕，電視上播出的新聞，讓他從「破壞市容的混混」一躍而成「塗鴉藝術家」。博物館和美術館收藏他的作品，畫廊也開始拍賣那些原本屬於街頭的發亮嬰兒、吠叫的狗……等創作。

哈林與普普藝術的龍頭安迪·渥荷（Andy Warhol）熟識，而且一致認為自己都受到迪士尼的影響，但與靠著複印作品賺大錢的渥荷不同，哈林認為，「對我而言，我在地鐵裡的創作與標價幾千元（美金）的一幅畫沒有不同。」他繼續在紐約街頭依照自己的喜好作畫，每一幅畫都在用最簡單的筆法，提醒人們要用童稚的心熱愛生命。一九八六年，哈林在紐約蘇活區開了間販賣自己繪畫商品的「Pop Shop」，好讓每個喜愛他作品的觀眾，都能用低廉的價格購買他的作品。但好景不常，身為同志的哈林，在一九八八

用年表讀通西洋藝術史

| 1997 | 1997 | 1997 | 1997 | 1993 | 1993 | 1993 | 1993 |
|---|---|---|---|---|---|---|---|
| 美國 | 法國 | 美國 | 英國 | 美國 | 法國 | 全球 | 北大西洋公約組織 |
| 李奇登斯坦去世。 | 瓦沙雷利去世。 | 芝加哥的《穿越花朵》出版。 | 布萊爾成立「創意產業任務小組」且親自出任主席。英國成立了「文化媒體暨體育部」做為文化產業的最高管理機關，並將CITF併入其中。 | 卡普羅的論文集《藝術與生活模糊的分際》出版。 | 白南准展出《火、土、水、氣》。 | 維也納召開世界人權會議，設立國際戰爭罪犯法庭，在海牙審判前南斯拉夫戰犯。 | 聯合國指派北約部隊進駐波士尼亞和赫塞哥維納，執行飛航禁令以將亞得里亞海沿岸的海上封鎖，是北約史上首次的戰鬥行動。 |

年發現自己罹患愛滋病，到哈林三十一歲（一九九○年）因愛滋併發症去世之前，哈林成立了研究愛滋病治療和推廣兒童福利的凱斯‧哈林基金會（Keith Haring Foundation），並不斷用自己的創作，提醒大眾安全性行為以及遠離毒品的重要性。

另一位英國的塗鴉鬼才則以完全體制外的手法，秉著塗鴉客該有的激進骨氣，用塗鴉做為社會的警鐘——班克西（Banksy）是一位匿名的英國塗鴉手，他從一九九二年開始與朋友們混的街頭，從此開啟了他引人注目的戲謔風格塗鴉。他藐視道貌岸然的資本主義社會，反對軍事強權和用警察與軍隊箝制人民的保守政府。在倫敦街上接吻的兩位男性警察、替肥胖富人拉車的第三世界孩童、成了女同志的英國女王……班克西在暗夜街頭的創作，天明時就成為揭穿社會粉飾太平的有力新聞，他甚至在二○○二年，為了抗議以色列政府用高牆圈起巴勒斯坦人的社區，而在那道圍牆上繪製了藍天。

他拒絕美術館的收藏和畫廊的邀請，二○○七年，蘇富比將他的作品以天價賣出的第二天，班克西把個人網站換成了一幅人們爭相出價的拍賣會畫作，旁邊則有字句，「我不能相信你們這些白痴真的會買這種垃圾。」，但二○一三年時曾自己在路邊擺攤用便宜的價格販售作品，目地是為了讓社會理解藝術的隨處可得，而不是不識貨的靠博物館和畫廊作為認識藝術的中介也曾潛入美術館將自己的惡搞作品和正規展品一同展出（二○○四年左右的系列行動）。班克西成為了真正代表次文化與社會異議分子

| 西元 | 1997~2007 | 1998 | 2000 | 2000 | 2001~2004 | 2002 | 2004 | 2006 |
|---|---|---|---|---|---|---|---|---|
| 地區 | 英國 | 美國 | 美國 | 美國 | 中東 | 美國 | 美國 | 伊拉克 |
| 大事 | 布萊爾擔任英國首相。 | 游擊女孩的《游擊女孩的床頭板西洋藝術史》出版。 | 班克西開始使用模板噴漆創作。 | 克羅斯獲得美國國家藝術獎。 | 以色列發動反恐戰爭，阿拉法特多次被軟禁，自治區的基礎建設被破壞，以色列佔領自治區各大城市。 | 班克西在以色列與巴勒斯坦交界的牆上繪圖。 | 班克西開始進行潛入美術館的系列創作。 | 國會大選，什葉派的馬里奇任總理。十二月海珊被處死。 |

的象徵和傳奇，他大方承認，「我很驕傲地身為藝術界恐怖分子。」

## 未來展望：文化創意產業與當代美學的發展

「文化創意產業」，是當代的國家政府，有意識地將「藝術」這項在美學家阿多諾眼中，被視為「文化的理想狀態」以及「人類創造力特殊而卓越的型態」的領域，納入資本體系成為營利產業的嘗試。而在當代世界，各國的藝術表現也往往代表了每個國家的精神水準和國家形象，因此，現代化的各個國家，莫不致力於普及藝術教育、發展文化創意產業。

然而藝術是否真的能成為一份賺錢的好生意？或者，藝術真的該成為一份「生意」好「賺錢」？一生致力於觀察、分析與批判資本主義社會對人類和文化的影響的法蘭克福學派哲學家阿多諾，在一九四四年的《啟蒙的辯證法》（Dialectic of Enlightenment）中提出了「文化工業」（Culture industry）的概念，並分辨其與文化、「真正的藝術品」的不同。阿多諾認為，真正由市民階級生出的藝術和文化，是解放和自由的標誌，也是創新思想、顯現社會現實和反對專制，讓世界進步的刺激點。

但資本主義社會中，文化和藝術成為了市場的商品，為了迎合消費者，藝術便喪失了獨立性和批判性，成為產生資本的文化工業商品。它們會逐漸取代「真正的藝術」，使消費者將藝術視為單純的消遣，而通俗或無意義的文化工業商品，會讓消費者和社會逐漸退化、停滯，不再思考事務的深度和關鍵點，文化工業在本質上穩固了當權者的統治和資本主義的社

| 2008 | 2008 | 2008 | 2008 | 2008 | 2007 | 2006 |
|---|---|---|---|---|---|---|
| 中華人民共和國 | 不丹 | 冰島 | 科索沃 | 俄羅斯聯邦 | 美國 | 美國 |
| 西藏暴動，中國派兵鎮壓。 | 第一次國會選舉。 | 因國際金融風暴，國家面臨破產危機。 | 原為塞爾維亞一省，宣告獨立，但塞爾維亞不予承認。 | 梅德維傑夫暨普丁後獲選為總統，普丁任總理。 | 班克西的作品被拍賣，他在自己的網站上發表對此事的不屑。 | 白南准去世。 |

會體制。

聯合國教科文組織在一九七八年時，組織專門小組對文化產業進行研究，並於一九八二年在墨西哥城召開「世界文化政策會議」（Culture industries）。二十世紀末，人們已習慣用「文化產業」（Culture industries）的概念，重新面對文化商品化的隱憂，文化產業多元運作的爭議本質，但也帶來新的創意方向，「文化產業」成為了中性的名詞。目前，由於地域性的差異，各國的文化產業多有不同，但多包括下列範圍：西方「文化產業」概念通常包括：大眾文化、流行藝術、大眾傳播的媒介，以及用企業商品生產模式進行的文化藝術營利產業或文化藝術現象。

歐陸各國自古便有政府與當權者資助藝術發展的傳統，但一九七九到一九九〇年間，英國在保守黨的柴契爾夫人領導下，將重工業為主的英國產業結構，轉為以服務業成為主幹的經濟模式。一九八〇年代，英國吹起了「新公共管理」（new public management）的風潮，用企業精神活化僵固的官僚系統。英國政府在財政短缺時，用企業營利與投資的手段，將藝術與文化經營為賺錢的產業，工黨喊出了「投資藝術可以創造財富」的口號，希望政府對公共文化的投資，可以促進經濟與都市的復甦。一九八二年，大英藝術理事會的高級財務執行員安東尼・費爾德（Anthony Field）說，藝術理事會補助的劇團會優先補助「最賺錢」的團體，到了一九八五年，英國政府在藝術理事會投資的一億英磅，創造了兩億五千萬的收益和兩萬五千個就業機會。

一九九七年，工黨的英國首相布萊爾（Tony Blair）

| | 2008 | 2008 | 2008 |
|---|---|---|---|
| 地區 | 澳大利亞 | 古巴 | 美國 |
| 大事 | 廢除諾魯島拘留所，總理陸克文為過去對原住民的不公平對待道歉。 | 勞爾·卡斯楚獲選為總統兼總理，第一次改革。 | 民主黨的歐巴馬獲選為美國的第一位黑人總統。 |

成立「創意產業任務小組」（Creative Industries Task Force，CITF）且親自出任主席。為了整合與創意產業相關的各政府部門，英國成立了「文化媒體暨體育部」（Department for Culture, Media and Sport，DCMS）做為文化產業的最高管理機關，並將CITF併入其中，逐步訂出十三項文化產業的範圍與產業領域研究，英國成為了世界最早發展文化產業，並為其制定制度的國家。在英國的成功之後，文化產業成為各國趨之若鶩的新興政策，同時「藝術的自由與獨立性」，與市場和政治的規範間的矛盾」、「政府應涉入文化發展到多大的程度？」、「補助藝術的標準何在？」、「如何避免外行引導內行？」、「文化產業是否真的能提振經濟」等等問題依然存在。目前，文化產業對於藝術和社會的影響，筆者仍未能有足夠的視野下定論，但它的出現所帶來的爭議，就如同以往所有新藝術流派出現時引起的爭吵和驚奇——人們會因為文創展業的發展，了解更多人與藝術間的哲學問題，並發現藝術和世界的新面向。

# 參考書目

1 Lucia Corrain原著、L. R. Galante, Simone Boni繪：漢詮翻譯有限公司譯，《文藝復興的藝術》，臺北市：閣林國際圖書，二○○○。

2 卜（Pool, Phoebe）著：羅竹茜譯，《印象派》，臺北市：遠流出版：信報發行，一九九五。

3 丹維爾（Denvir, Bernard）著，張心龍譯，《後印象派》，臺北市：遠流出版：信報發行，一九九五。

4 巴寧（Germain Bazin）著：王俊雄、李祖智譯，《巴洛克與洛可可》，臺北市：遠流，一九九七。

5 王岳川主編，《一○○個影響世界的偉大建築：影響世界的偉大建築》，臺中市：好讀發行：知己總經銷，二○○四。

6 卡邦（Cabanne, Pierre）：董強譯，《西洋視覺藝術史：古典主義與巴洛克藝術》，臺北市：閣林國際圖書，二○○二。

7 史蒂芬・瓊斯（Stephen Jones）著：錢乘旦譯，《十八世紀》，臺北市：桂冠，二○○○。

8 伍德福特（Woodford, Susan）著，羅通秀譯，《希臘與羅馬》，臺北市：桂冠，二○○○。

9 光復書局編輯部編，《馬奈》，臺北市：光復，一九九七。

10 光復書局編輯部編，《高更》，臺北市：光復，一九九一。

11 光復書局編輯部編，《梵谷》，臺北市：光復，一九九一。

12 光復書局編輯部編，《賽尚》，臺北市：光復，一九九一。

13 安娜・托特羅洛（Anna Torterlo）作：鄧光潔譯，《梵谷》，臺北市：貓頭鷹出版：城邦文化發行，二○○○。

14 朱伯雄主編，《世界美術史》，濟南市：山東美術出版社出版：山東省新華書店發行，一九八七～一九九一。

15 伯爾拿（Bernard, edina）：黃正平譯，《西洋視覺藝術史：現代藝術》，臺北市：閣林國際圖書，二○○三。

16 何政廣主編，《米勒》，臺北市：藝術家出版；藝術總經銷，一九九六。

17 何政廣主編，《拉斐爾》，臺北市：藝術家出版；藝術總經銷，一九九九。

18 何政廣主編，《柯洛》，臺北市：藝術家出版；藝術總經銷，一九九六。

19 何政廣主編，《哥雅》，臺北市：藝術家出版；藝術總經銷，一九九八。

20 何政廣主編，《馬奈》，臺北市：藝術家出版；藝術總經銷，一九九九。

21 何政廣主編，《康斯塔伯》，臺北市：藝術家出版；藝術總經銷，一九九九。

22 何政廣主編，《提香》，臺北市：藝術家出版；藝術總經銷，二〇〇〇。

23 何政廣主編，《達文西》，臺北市：藝術家出版；藝術總經銷，一九九九。

24 何政廣主編，《維梅爾》，臺北市：藝術家出版；藝術總經銷，一九九八。

25 何政廣主編，《魯本斯：巴洛克繪畫大師》，臺北市：藝術家出版；藝術總經銷，一九九九。

26 吳澤義、吳龍著，《米開朗基羅》，臺北市：藝術，一九九七。

27 吳澤義、吳龍著，《波提且利》，臺北市：藝術，一九九七。

28 吳澤義、劉錫海著，《提香》，臺北市：藝術，一九九七。

29 吳澤義著，《威尼斯畫派》，臺北市：藝術，一九九。

30 吳澤義編著，《文藝復興繪畫》，臺北市：藝術，一九九八。

31 李特爾（Little, Stephen）著，吳妍蓉譯，《西洋藝術流派事典》，臺北市：果實，二〇〇五。

32 貝西歐（Pescio, Claudio）原著，瑟吉歐（Sergio）繪，莫侯譯，《布蘭特》，臺北市：閣林國際圖書，二〇〇。

33 貝洛澤斯卡亞（Marina Belozerskaya）、拉帕廷（Kenneth Lapatin）合著，黃中憲譯，《古希臘藝術》，臺北市：貓頭鷹，二〇〇五。

34 拉培利（Rapelli, Paola）作，陳靜文譯，《康丁斯基》，臺北市：貓頭鷹出版：城邦文化發行，二〇〇一。

35 林立樹著，《世界文明史》，臺北市：五南，二〇〇二。

36 林頓（Lynton,Norbert）著，楊松鋒譯，《現代藝術的故事》，臺北市：聯經，二〇〇三。

37 波奇歐里（Poggioli, Renato）著，張心龍譯，《前衛藝術的理論》，臺北市：遠流出版：信報發行，一九九二。

38 阿德肯斯（Atkins, Robert）著，黃麗絹譯，《藝術開講：當代意念、運動與詞彙導引》，臺北市：藝術家出版：藝術總經銷，一九九六。

39 哥蒲黎喜（Gombrich, E. H.）撰，雨芸譯，《藝術的故事》，臺北市：聯經，一九八〇。

40 哲拉特・勒格朗（Gerard Legrand）原著，董強、曹勝操、苗馨譯，《西洋視覺藝術史：文藝復興藝術》，臺北市：閣林國際圖書，二〇〇二。

41 哲拉特・勒格朗（Gerard Legrand）著，董強、凌敏、姜丹丹譯，《西洋視覺藝術史：浪漫主義藝術》，臺北市：閣林國際圖書，二〇〇二。

42 馬南諾（Magnano, Milena）著，楊柳翻譯，《天才藝術家：達文西》，新北市：閣林國際圖書，2013。

43 馬德琳（Madeleine）、梅因斯通（Mainstone, R. J.（Rowland J.）著，錢乘旦譯，《十七世紀》，臺北市：桂冠，二〇〇〇。

44 高師寧主編，《世界歷史三百題》，臺北市：建宏，一九九七。

45 張心龍著，《巴洛克之旅》，臺北市：雄獅，一九九七。

46 張心龍著，《文藝復興之旅》，臺北市：雄獅，一九九六。

47 張心龍著，《西洋美術史之旅》，臺北市：雄獅，一九九九。

48 張心龍著，《閱讀前衛》，臺北市：典藏藝術家庭出版：聯豐書報總經銷，二〇〇二。

49 第弗利（Nicole Tuffélic）著，懷宇譯，《西洋視覺藝術史：十九世紀藝術》，臺北市：閣林國際圖書，二〇〇二。

50 陳英德著，《法蘭西學院派繪畫》，臺北市：藝術家，二〇〇〇。

51 陳朗主編，《世界藝術三百題》，臺北市：建宏，一九九七。

52 雪弗柯蘭黛（Annie Shaver-Crandell）著，羅通秀譯，《中世紀》，臺北市：桂冠，二〇〇〇。

53 提拉底提（Francesco Tiradritti）著，黃中憲譯，《古埃及藝術》，臺北市：貓頭鷹出版：家庭傳媒城邦分公司發行，二〇〇五。

54 普拉岱爾（Jean-Louis Pradel）著，董強、姜丹丹譯，《西洋視覺藝術史：當代藝術》，臺北市：閣林國際圖書，二〇〇三。

55 湯姆生（Theomson, Belinda）著，張心龍譯，《高更》，臺北市：遠流，一九九五。

56 萊茨（Rosa Maria Letts）著，錢乘旦譯，《文藝復興》，臺北市：桂冠，二〇〇〇。

57 葛哈特・舒爾慈（Gerhard Schulz）著，李中文譯，《浪漫主義》，臺中市：晨星發行：臺北市：知己圖書總經銷，二〇〇七。

58 賈布契（Ada Gabucci）著，蔡淑菁譯，《古羅馬藝術》，臺北市：貓頭鷹，二〇〇五。

59 達薩斯（Dassas, Frederic）著，陳麗卿、蔣若蘭譯，《巴洛克建築：一六〇〇至一七五〇年的華麗風格》，臺北市：時報文化，二〇〇五。

60 雷諾茲（Reynolds, Donald M.）著，錢乘旦譯，《十九世紀》，臺北市：桂冠，二〇〇〇。

61 劉振源著，《拉飛爾前派》，臺北市：藝術，一九九六。

62 歐陽中石、鄭曉華、駱紅著，《藝術概論》，臺北市：五南，一九九九。

63 蔡綺著，《「新藝術」研究》，台中市：捷太，一九九七。

64 鄧肯（Duncan, Alastair）著，翁德明譯，《裝飾派藝術》，臺北市：遠流出版，信報發行，一九九二。

65 黎斯貝洛（Risebero, Bill）編著，崔征國、何宏文譯，《西洋建築故事》，臺北市：詹氏，一九九九。

66 諾克林（Nochlin, Linda）著，刁筱華譯，《寫實主義》，臺北市：遠流，一九九八。

67 賴瑞鑾著，《凡艾克：創始油畫的尼德蘭大師》，臺北縣中和市：時報文化總經銷，二〇一〇。

68 藍柏特（Lambert, Rosemary）著，錢乘旦譯，《林布蘭》，臺北市：桂冠，二〇〇〇。

69 懷特（White, Christopher）著，黃珮玲譯，《林布蘭》，臺北市：遠流，二〇〇〇。

70 羅漁著，《西洋上古史》，臺北市：中國文化大學，一九九八。

71 麥可‧卡普蘭（Michel Kaplan）著，呂淑蓉譯，《拜占庭：燦爛的黃金時代》，臺北：時報文化，二〇〇三。

72 艾連‧愛爾蘭德‧布蘭登伯格（Alain Erlande-Brandenburg）著，陳麗卿譯，《彩繪大教堂：中世紀的建築工事》，臺北：時報文化，二〇〇五。

73 皮耶‧列文奎（Pierre Lêvêque）著，陳祚敏譯，《希臘的誕生：燦爛的古典文明》，臺北：時報文化，一九九四。

74 丹尼爾‧馬契賽尤（Daniel Marcheseau）著，周夢黑譯，《夏卡爾：醉心夢幻意象》，臺北：時報文化，二〇〇二。

75 羅傑‧漢紐（Roger Hanoune）和約翰‧史契德（John Scheid）著，黃雪霞譯，《羅馬人》，臺北：時報文化，二〇〇一。

76 賽維爾‧吉蘭德（Xavier Girard）著，陳太乙譯，《馬諦斯：揮灑絢麗色彩》，臺北：時報文化，二〇〇五。

77 珍‧金傑爾（Jean Jenger）著，李淳慧譯，《柯比意：現代建築奇才》，臺北：時報文化，一九九九。

78 珍‧路易斯‧加侖米尼（Jean-Louis Gaillemin）著，楊智清譯，《達利：超現實主義狂想天才》，臺北：時報文化，二〇〇六。

79. 馬瑞·勞瑞·博內戴克（Marie-Laure Bernadac）和保羅·德·伯切特（Paule du Bouchet）著，葉曉匀、古瑛芝譯，《畢卡索：新畫派的宗師》，臺北：時報文化，一九九八。

80. 羅伯特·艾特涅（Robert Etienne）著，王振孫譯《龐貝：掩埋在地下的榮華》，臺北：時報文化，一九九五年。

81. 嘉門安雄編，呂清夫譯，《西洋美術史》，臺北：大陸書店，一九九三。

82. 丁寧著，《西方美術史十五講》，中國：北京大學出版社，二〇〇三。

83. 古斯塔夫·斯威布（Gustav Schwab）著，楚圖南譯，《希臘神話和傳說》，中國：北京人民文學出版社，二〇一〇。

84. 魯甘（Ruth Bagan）和胡安·拉蒙·特里亞多（Joan Ramon Triado）著，陳菊秋編，《拜占庭藝術》，臺北：閣林國際圖書，二〇〇二年。

85. 陳菊秋編，鄭惠明譯，《羅馬的文化與藝術》，臺北：閣林國際圖書，二〇〇一。

86. 魯絲·巴甘（Ruth Bagan）和胡安·拉蒙·特里亞多（Joan Ramon Triado）著，鄭惠明譯，《羅馬的雕塑與繪畫》，臺北：閣林國際圖書，二〇〇一。

87. 努拉·桑切斯和胡安·拉蒙·特里亞多（Joan Ramon Triado）著，陳菊秋編，《希臘的文化與藝術》，臺北：閣林國際圖書，二〇〇二。

88. 魯絲·巴甘（Ruth Bagan）和胡安·拉蒙·特里亞多（Joan Ramon Triado）著，陳菊秋編，《希臘的雕塑與繪畫》，臺北：閣林國際圖書，二〇〇一。

89. 亨德利克·房龍（Hendrik Willem Van Loon）著，李龍機譯，《人類的藝術》，臺北：好讀出版，二〇〇六。

90. 維內·希格曼（Werner Hilgemann）、赫曼·金德（Hermann Kinder）和曼菲德·赫格特Manfred Hergt·陳澄聲、陳致宏譯，《dtv世界史百科》，臺北：商周出版，二〇〇九。

91. 畢恆達著，《塗鴉鬼飛踢：I love graffiti》，臺北：遠流出版，二〇一一。

92. 威爾弗利德·柯霍（Wilfried Koch）著，陳澄世譯，《建築風格學：歐洲建築藝術經典·從古典到現代》，台灣：龍溪出版社，二〇〇六。

93. 潘東坡，《二十世紀視覺藝術全覽》，台灣：相對論出版社，二〇一一。

94. 茱蒂·芝加哥（Judy Chicago）著，陳宓娟譯，《穿越花朵：一個女性藝術家的奮鬥》，臺北：遠流出版，二〇〇三。

95 法蘭克・懷特佛德（Frank Whitford）著，林育如譯，《包浩斯》，臺北：商周出版，二〇一〇。

96 暮澤剛巳著，蔡青雯譯，《當代藝術關鍵詞一〇〇》，臺北：麥田出版，二〇一一。

97 愛德華・路希・史密斯（Edward Lucie-Smith）著，吳宜穎、紹虞、周東曉、郭和杰、陳淑娟和黃慧真譯，《二十世紀偉大的藝術家》，臺北：聯經出版，一九九九。

98 游擊女孩們（Guerrilla Girls）著，謝鴻均譯《游擊女孩床頭版西洋藝術史》，臺北：遠流出版，二〇〇〇。

99 肯尼斯・克拉克（Kenneth Clark）著，吳玫、甯延明譯，《裸藝術：探究完美形式》，臺北：先覺出版社，二〇〇四。

100 阿爾貝托・安傑拉（Alberto Angela）著，廖素珊譯，《原來，古羅馬人這樣過日子》，臺北：商周出版，二〇一一。

101 諾伯特・萊頓（Norbert Lynton）著，楊松鋒譯，《現代藝術的故事》，臺北：聯經出版，二〇〇三。

102 蘿斯・狄更斯（Rosie Dickins）著，朱惠芬譯，《現代藝術，怎麼一回事？：教你看懂及鑑賞現代藝術的30種方法》，臺北：臉譜出版社，二〇〇九。

103 瓦西里・康丁斯基（Wassily Kandinsky）著，吳瑪俐譯，《點線面》，臺北：藝術家出版社，一九八五。

104 瓦西里・康丁斯基（Wassily Kandinsky）著，吳瑪俐譯，《藝術的精神性》，臺北：藝術家出版社，一九九五。

105 黃文捷等編譯，《西洋繪畫2000年》，臺北：錦繡出版社，二〇〇二。

106 美國時代—生活圖書公司編著，老安譯，《民主的曙光：古雅典：公元前五二五～公元前三二二》，中國：山東畫報出版社，二〇〇三。

107 美國時代—生活圖書公司編著，老安譯，《世界霸主：羅馬帝國：公元前一〇〇～公元二〇〇》，中國：山東畫報出版社，二〇〇三。

108 美國時代—生活圖書公司編著，張曉博譯，《興盛與陰謀：拜占庭帝國：公元三三〇～一四五三》，中國：山東畫報出版社，二〇〇三。

109 美國時代—生活圖書公司編著，劉新義譯，《騎士時代：中世紀的歐洲：公元八〇〇～一五〇〇》，中國：山東畫報出版社，二〇〇三。

110 陳朗主編，《世界藝術三百題》，臺北：建宏出版社，一九九七。

111 陳學明著，《文化工業》，臺北：揚智文化，一九九六。

112 夏學理、凌公山、陳媛編著，《文化行政》，臺北：五南出版社，二〇一二。

113 行政院文化建設委員會編著，《二〇〇四年文化白皮書》，台灣：行政院文化建設委員會，二〇〇四。

114 鄭祥福著，《後現代主義》，臺北：揚智文化，一九九九。

115 王逢振著，《女性主義》，臺北：揚智文化，一九九六。

116 老硪，《後現代建築》，臺北：揚智文化，一九九五。

117 亞瑟·丹托（Arthur C. Danto）著，鄧伯宸譯，《換一種眼光看美》，臺北：立緒出版社，二〇〇九。

118 亞瑟·丹托（Arthur C. Danto）著，林雅琪、鄭惠雯譯，《在藝術終結之後：當代藝術與歷史藩籬》，臺北：麥田出版，二〇一〇。

國家圖書館出版品預行編目資料

用年表讀通西洋藝術史 / 蔡芯圩、陳怡安著 --　初版.- 臺北市
：商周出版, 城邦文化出版：家庭傳媒城邦分公司發行,2015.06
　　面；　　公分. --（縱橫歷史；11）

ISBN　978-986-272-812-3（平裝）

1.藝術史 2.西洋史 3.年表

909.4　　　　　　　　　　　　　　　　　104008292

縱橫歷史 11
**用年表讀通西洋藝術史**

作　　　者／蔡芯圩、陳怡安
責 任 編 輯／陳思帆

版　　　權／翁靜如
行 銷 業 務／李衍逸、黃崇華
總　編　輯／楊如玉
總　經　理／彭之琬
事業群總經理／黃淑貞
發 行 人／何飛鵬
法 律 顧 問／元禾法律事務所　王子文律師
出　　　版／商周出版　城邦文化事業股份有限公司
　　　　　　臺北市中山區民生東路二段141號9樓
　　　　　　電話：(02)2500-7008 傳真：(02)2500-7759
　　　　　　E-mail：bwp.service@cite.com.tw

發　　　行／英屬蓋曼群島商家庭傳媒股份有限公司城邦分公司
　　　　　　臺北市中山區民生東路二段141號2樓
　　　　　　書虫客服服務專線：(02)25007718．(02)25007719
　　　　　　24小時傳真服務：(02)25001990．(02)25001991
　　　　　　服務時間：週一至週五上午09:30-12:00．下午13:30-17:00
　　　　　　郵撥帳號：19863813　戶名：書虫股份有限公司
　　　　　　讀者服務信箱E-mail：service@readingclub.com.tw
　　　　　　歡迎光臨城邦讀書花園　網址：www.cite.com.tw
香港發行所／城邦（香港）出版集團有限公司
　　　　　　香港灣仔駱克道193號東超商業中心1樓　Email：hkcite@biznetvigator.com
　　　　　　電話：(852) 25086231　傳真：(852) 25789337
馬新發行所／城邦（馬新）出版集團 Cite (M) Sdn. Bhd.
　　　　　　41,Jalan Radin Anum,Bandar Baru Sri Petaling,
　　　　　　57000 Kuala Lumpur, Malaysia.　Email：cite@cite.com.my
　　　　　　電話：(603)9057 8822　傳真：(603) 9057 6622

封 面 設 計／徐璽工作室
排　　　版／唯翔工作室
印　　　刷／韋懋實業有限公司
經　銷　商／聯合發行股份有限公司
　　　　　　地址：新北市231新店區寶橋路235巷6弄6號2樓
　　　　　　電話：(02) 2917-8022　傳真：(02) 2911-0053

■2015年（民104）6月9日 初版1刷
■2022年（民111）3月1日 初版4.5刷

ISBN　978-986-272-812-3
ALL RIGHTS RESERVED

定價／360元　　　　　　　　　版權所有．翻印必究（Printed in Taiwan）

城邦讀書花園
www.cite.com.tw

廣　告　回　函
北區郵政管理登記證
北 臺 字 第 10158號
郵資已付，免貼郵票

104　台北市民生東路二段141號2樓

英屬蓋曼群島商家庭傳媒股份有限公司城邦分公司　收

- - - - - - - - - - - - - - - - - - - - - - - - - - - - - - - - - - - - - - - - - - - - -

請沿虛線對摺，謝謝！

| 書號：BH3011 | 書名：用年表讀通西洋藝術史 |
| --- | --- |

 商周出版

# 讀者回函卡

感謝您購買我們出版的書籍！請費心填寫此回函卡，我們將不定期寄上城邦集團最新的出版訊息。

不定期好禮相贈！
立即加入：商周出版
Facebook 粉絲團

---

姓名：＿＿＿＿＿＿＿＿＿＿＿＿＿＿＿＿＿＿＿ 性別：□男 □女

生日：西元＿＿＿＿＿＿年＿＿＿＿＿＿月＿＿＿＿＿＿日

地址：＿＿＿＿＿＿＿＿＿＿＿＿＿＿＿＿＿＿＿＿＿＿

聯絡電話：＿＿＿＿＿＿＿＿ 傳真：＿＿＿＿＿＿＿＿

E-mail：＿＿＿＿＿＿＿＿＿＿＿＿＿＿＿＿＿＿＿＿

學歷：□ 1. 小學 □ 2. 國中 □ 3. 高中 □ 4. 大學 □ 5. 研究所以上

職業：□ 1. 學生 □ 2. 軍公教 □ 3. 服務 □ 4. 金融 □ 5. 製造 □ 6. 資訊
　　　□ 7. 傳播 □ 8. 自由業 □ 9. 農漁牧 □ 10. 家管 □ 11. 退休
　　　□ 12. 其他＿＿＿＿＿＿＿＿＿＿＿＿＿＿＿＿

您從何種方式得知本書消息？
　　　□ 1. 書店 □ 2. 網路 □ 3. 報紙 □ 4. 雜誌 □ 5. 廣播 □ 6. 電視
　　　□ 7. 親友推薦 □ 8. 其他＿＿＿＿＿＿＿＿＿

您通常以何種方式購書？
　　　□ 1. 書店 □ 2. 網路 □ 3. 傳真訂購 □ 4. 郵局劃撥 □ 5. 其他＿＿＿

您喜歡閱讀那些類別的書籍？
　　　□ 1. 財經商業 □ 2. 自然科學 □ 3. 歷史 □ 4. 法律 □ 5. 文學
　　　□ 6. 休閒旅遊 □ 7. 小說 □ 8. 人物傳記 □ 9. 生活、勵志 □ 10. 其他

對我們的建議：＿＿＿＿＿＿＿＿＿＿＿＿＿＿＿＿＿＿
＿＿＿＿＿＿＿＿＿＿＿＿＿＿＿＿＿＿＿＿＿＿＿＿
＿＿＿＿＿＿＿＿＿＿＿＿＿＿＿＿＿＿＿＿＿＿＿＿

---